ISBN 978-0-265-70984-9
PIBN 10981330

1 MONTH OF
FREE
READING

at

www.ForgottenBooks.com

By purchasing this book you are
eligible for one month membership to
ForgottenBooks.com, giving you
unlimited access to our entire
collection of over 1,000,000 titles via
our web site and mobile apps.

To claim your free month visit:
www.forgottenbooks.com/free981330

English
Français
Deutsche
Italiano
Español
Português

www.forgottenbooks.com

Mythology Photography **Fiction**
Fishing Christianity **Art** Cooking
Essays Buddhism Freemasonry
Medicine **Biology** Music **Ancient
Egypt** Evolution Carpentry Physics
Dance Geology **Mathematics** Fitness
Shakespeare **Folklore** Yoga Marketing
Confidence Immortality Biographies
Poetry **Psychology** Witchcraft
Electronics Chemistry History **Law**
Accounting **Philosophy** Anthropology
Alchemy Drama Quantum Mechanics
Atheism Sexual Health **Ancient History**
Entrepreneurship Languages Sport
Paleontology Needlework Islam
Metaphysics Investment Archaeology
Parenting Statistics Criminology
Motivational

MÉMOIRES COURONNÉS

ET

AUTRES MÉMOIRES

MÉMOIRES COURONNÉS

ET

AUTRES MÉMOIRES

PUBLIÉS PAR

L'ACADÉMIE ROYALE

DES SCIENCES, DES LETTRES ET DES BEAUX-ARTS DE BELGIQUE

—

COLLECTION IN-8°. — TOME LXI

BRUXELLES

HAYEZ, IMPRIMEUR DE L'ACADÉMIE ROYALE DES SCIENCES, DES LETTRES
ET DES BEAUX-ARTS DE BELGIQUE
rue de Louvain, 112
—
Mai 1901-Mars 1902

CONNEXES DE L'ESPACE

PAR

M. STUYVAERT
Professeur à l'Athénée et à l'Académie des beaux-arts
de Gand.

(Présenté à la Classe des sciences dans la séance du 8 mai 1900.)

ToME LXI.

AVANT-PROPOS

———

Nous nous proposons, dans ce travail, d'étendre à l'espace à trois dimensions quelques-unes des propriétés des connexes plans étudiés par CLEBSCH [1]. A la vérité, M. KRAUSE a déjà publié une généralisation pareille [2], mais en se bornant presque toujours au connexe du second ordre et de la première classe; nous signalerons les résultats que nous empruntons à son travail. Nous pouvons renvoyer au même mémoire pour les premières notions de la théorie générale, en nous réservant de reproduire ce qui est strictement indispensable à l'intelligence de notre texte. Nous n'aurons pas seulement pour but de généraliser les découvertes du savant professeur de Chemnitz; nous voulons surtout les présenter sous une forme

[1] CLEBSCH-LINDEMANN, *Leçons sur la géométrie*, trad. A. BENOIST. Paris, Gauthier-Villars, 1883, t. III. ch. II, p. 335.

[2] R. KRAUSE, *Ueber ein Gebilde der analytischen Geometrie des Raumes, welches dem Connexe zweiter Ordnung und erster Klasse entspricht* (MATH. ANNALEN, Bd XIV, SS. 294 322).

nouvelle, plus directe, qui les rattache aux recherches de M. CYPARISSOS STEPHANOS sur les connexes plans [1].

Nous nous arrêtons au point où la théorie des connexes se lie à celle des équations aux dérivées partielles.

[1] C. STEPHANOS, *Sur la théorie des connexes conjugués* (BULL. DES SC. MATHÉM. ET ASTRONOM., 2e série, t. IV, pp. 318-328).

RECHERCHES RELATIVES

AUX

CONNEXES DE L'ESPACE

Préliminaires.

1. La réunion d'un point quelconque A et d'un plan quelconque α est appelée un *élément* (A, α).

Celui-ci est représenté par deux séries de quatre variables homogènes x_i et u_i ($i = 1, 2, 3, 4$), dont les premières sont les coordonnées-points de A, les autres les coordonnées-plans de α. Nous appellerons dans la suite A, α et (A, α) respectivement le *point* x, le *plan* u et l'*élément* (x, u).

Tous les éléments de l'espace forment une multiplicité sextuple. Trois éléments déterminent en général un nouvel élément, formé du point commun à leurs trois plans et du plan de leurs trois points. Ce nouvel élément est le *support* des trois premiers; il est aussi le support de ∞^1 éléments.

Deux éléments déterminent de même un couple de droites.

On appelle *connexe de l'espace*, l'ensemble des éléments, en nombre ∞^3, dont les coordonnées vérifient une équation algébrique, homogène à la fois en x et en u. On appelle *ordre* du connexe, le degré m de l'équation en x; sa *classe* est le degré n en u; le connexe est désigné par (m, n).

Un point x de l'espace forme des éléments d'un connexe (m, n) avec tous les plans u tangents à une surface algébrique T_n de classe n, dont l'équation est celle du connexe où les u varient seuls. On dit que la surface T_n *répond* au point x.

Un plan u de l'espace forme des éléments d'un connexe (m, n) avec tous les points x d'une surface algébrique S_m d'ordre m, dont l'équation est celle du connexe où les x varient seuls. On dit que la surface S_m *répond* au plan u.

L'équation du connexe s'écrit, sous forme symbolique,

$$a_x^m u_\alpha^n \equiv (\Sigma a_i x_i)^m \times (\Sigma u_j \alpha_j)^n = 0.$$

Dans le connexe $(m, 1)$, à tout point x répond une gerbe de plans de sommet y, ou plus simplement un point y; mais à tout plan u répond une surface S_m.

Dans le connexe $(1, n)$, tout plan u répond un système de points d'un plan v, ou plus simplement un plan v; mais à tout point x répond une surface T_n.

Le connexe $(1, 1)$ exprime, de la façon la plus générale, la collinéation point par point et plan par plan.

2. Les ∞^4 éléments communs à deux connexes (m_1, n_1) et (m_2, n_2) constituent une *coïncidence*.

Un point x forme des éléments de la coïncidence avec tous les plans tangents communs à deux surfaces de classes n_1 et n_2; ces plans enveloppent une surface développable de classe $n_1 n_2$; de même, à tout plan u *répond* une courbe gauche d'ordre $m_1 m_2$; $m_1 m_2$ et $n_1 n_2$ sont respectivement l'*ordre* et la *classe* de la coïncidence.

Les éléments communs à trois connexes forment une *multiplicité triple*, dans laquelle répondent, à tout point x, $n_1 n_2 n_3$ plans; à tout plan u, $m_1 m_2 m_3$ points.

Quatre connexes simultanés représentent un couple de sur-

faces dont les équations s'obtiennent par élimination des x ou des u. L'ordre de la première surface (en x) est

$$n_1 n_2 n_3 n_4 \sum \frac{m_i}{n_i} \quad (i = 1, 2, 3, 4);$$

la classe de la surface en u est

$$m_1 m_2 m_3 m_4 \sum \frac{n_i}{m_i},$$

et ces deux surfaces sont rapportées l'une à l'autre par une correspondance généralement unidéterminative.

Cinq connexes expriment de même une correspondance, en général unidéterminative, éntre les points d'une courbe gauche et les plans tangents à une surface développable.

Six connexes représentent un nombre fini d'éléments.

3. L'extension du principe de translation (*Uebertragungsprincip*) de Clebsch permet de ramener, pour certaines questions, l'étude d'une forme doublement quaternaire à celle d'une forme qui n'est que doublement ternaire ou binaire.

Soient x un point fixe, intersection de trois plans fixes v, v', v''; u le plan de trois points fixes y, y', y''; l'élément (x, u) n'appartient pas en général au connexe, mais il est le support d'une infinité d'éléments du connexe. Si un plan $(\lambda_1 v + \lambda_2 v' + \lambda_3 v'')$ passant par x et un point $(k_1 y + k_2 y' + k_3 y'')$ du plan u forment un élément du connexe, on doit avoir

$$(k_1 a_y + k_2 a_{y'} + k_3 a_{y''})^m (\lambda_1 v_\alpha + \lambda_2 v'_\alpha + \lambda_3 v''_\alpha)^n = 0.$$

Cette équation est analogue à celle d'un connexe plan, si l'on y regarde les k et les λ comme variables; elle peut s'écrire

$$\varphi = A_k^m \Lambda_\lambda^n = 0.$$

Si les cônes de la gerbe de sommet x répondant à tous les points k du plan u ont une même propriété invariante, et si

en même temps les courbes du plan u répondant à tous les plans λ de la gerbe x jouissent également d'une propriété invariante, qui peut différer de la précédente, cette circonstance s'exprime par l'évanouissement d'un invariant qui contient les symboles A, \mathcal{A} et leurs équivalents groupés en somme de produits de déterminants ; une telle formation doit conserver sa propriété d'invariance pour des substitutions linéaires des k et des λ indépendantes les unes des autres, de sorte que les symboles équivalents à A et \mathcal{A} ne peuvent se rencontrer dans le même déterminant. L'invariant est donc de la forme

$$\Sigma\, c\, \pi(\mathrm{ABC}) \cdots \pi(\mathcal{A}\mathcal{B}\mathcal{C}) \cdots ,$$

c désignant un coefficient numérique.

L'élément (x, u), support des éléments qui jouissent de la propriété considérée, appartient à un *connexe covariant*, dont l'équation s'obtient en remplaçant, dans l'expression précédente, (ABC) par $(abcu)$ et $(\mathcal{A}\mathcal{B}\mathcal{C})$ par $(\alpha\beta\gamma x)$ [1].

4. Soient deux droites, l'une (u, v) déterminée par deux plans u, v, l'autre (x, y) déterminée par deux points x, y ; si un plan $(\lambda_1 u + \lambda_2 v)$ du faisceau (u, v) et un point $(k_1 x + k_2 y)$ de la ponctuelle (x, y) forment un élément du connexe, on a

$$(k_1 a_x + k_2 a_y)^m (\lambda_1 v_\alpha + \lambda_2 v_\alpha)^n \equiv \mathrm{F}_k^m \Phi_\lambda^n = 0.$$

Supposons que pour chaque plan du faisceau (u, v) les points correspondants k aient une propriété invariante et qu'il en soit de même des plans λ répondant à tout point de la ponctuelle (x, y) ; ce fait s'exprime par l'évanouissement d'un invariant contenant des déterminants symboliques tels que (FF_1) et $(\Phi\Phi_1)$, F et F_1 étant des symboles équivalents ainsi que Φ et Φ_1. Or on a

$$(\mathrm{FF}_1) = a_x b_y - a_y b_x.$$

[1] CLEBSCH, *Ueber symbolische Darstellung algebraischer Formen* (JOURN. DE CRELLE-BORCHARDT, t. LIX).

et si la droite (x, y) est déterminée par deux plans U et V, cette expression est équivalente à $(abUV)$.

De la même manière

$$(\Phi\Phi_i) = u_\alpha v_\beta - v_\alpha u_\beta = (\alpha\beta XY),$$

X et Y désignant deux points de la droite (u, v) [1].

Les déterminants $U_i V_k - U_k V_i$ sont les coordonnées plückeriennes de la droite (x, y) et les quantités $X_i Y_k - X_k Y_i$ sont les mêmes coordonnées de la droite (u, v). Au lieu de changer la notation pour les variables, on peut conserver celles-ci en introduisant d'autres symboles pour les coefficients; ainsi l'on peut poser d'abord

$$a_i b_k - a_k b_i = a_{ik},$$

ce qui donne

$$P \equiv a_{12} a_{34} + a_{13} a_{42} + a_{14} a_{23} = 0,$$

puis

$$a'_{ik} = \frac{dP}{da_{ik}}$$

et l'on peut remplacer alors, comme Clebsch l'a démontré, $(abUV)$ par $(\alpha'\beta'x'y')$, et de la même manière on substituera $(a'b'uv)$ à $(\alpha\beta XY)$.

Les couples de droites (u, v) et (x, y), qui présentent la circonstance étudiée dans ce numéro, satisfont donc à une équation de la forme

$$\Sigma \mu \, \pi(\alpha'\beta'xy) \cdots \pi(a'b'uv) \cdots = 0;$$

celle-ci représente un être géométrique analogue aux connexes: à toute droite (u, v) répondent les droites d'un complexe, car Clebsch a établi que, pour (u, v) constant, la relation précédente est la forme normale du complexe dans le cas le plus

[1] CLEBSCH, *Ueber die plückerschen Complexe* (MATH. ANNALEN, Bd II, SS. 1-8).

général; de même à toute droite (x, y) répond un complexe de droites (u, v).

Toute équation de la forme ci-dessus sera dite représenter un *connexe réglé*.

Le connexe conjugué.

5. Cherchons, dans le connexe général (m, n),

le lieu des points x dont les surfaces correspondantes T_n ont une singularité telle qu'un plan tangent double.	l'enveloppe des plans u dont les surfaces correspondantes S_m ont une singularité telle qu'un point double.

L'équation du lieu demandé dans le problème de gauche résulte de l'élimination des u entre les quatre équations

$$\frac{dT_n}{du_i} \equiv \frac{d(a_x^m u_\alpha^n)}{du_i} = 0 \ (i = 1, 2, 3, 4);$$

le résultant de ces équations est le discriminant de la forme $a_x^m u_\alpha^n$ où les x sont considérés comme constants; il est donc de degré $4(n-1)^3$ par rapport aux coefficients de la forme, et comme ceux-ci contiennent les x à la m^{me} puissance, l'ordre du lieu cherché est, en général, $4m(n-1)^3$.

Quant au plan tangent double dont il est question dans l'énoncé, il doit satisfaire aux équations ci-dessus, et l'équation de son enveloppe résulte de l'élimination des x entre ces quatre égalités; la classe de cette enveloppe est $4(n-1)m^3$.

Le problème corrélatif va de soi; il a été résolu par M. Krause pour le connexe $(2, 1)$.

Si aux relations précédentes, on joint celle-ci :

$$u_x \equiv u_1 x_1 + u_2 x_2 + u_3 x_3 + u_4 x_4 = 0,$$

l'élimination des u fournit deux équations qui représentent

une courbe gauche, lieu des points x dont les surfaces T_n correspondantes ont un plan tangent double passant par x; l'élimination des x donne la développable enveloppe des plans tangents doubles; et corrélativement.

6. Soit

$$f(x, u) \equiv a_x^m u_\alpha^n = 0$$

l'équation d'un connexe (m, n), où m et n sont supérieurs à 1. Cherchons

l'équation en coordonnées-points de la surface T_n répondant à un point x.	l'équation en coordonnées-plans de la surface S_m répondant à un plan u.

Il suffit de faire le raisonnement pour la question de gauche et d'énoncer les résultats pour le problème corrélatif. On peut employer les deux méthodes suivantes :

1° En représentant par y le point de contact d'un plan u avec la surface T_n répondant au point x, on a les relations

$$(1) \quad \begin{cases} \sigma y_i = \dfrac{df}{du_i} & (i = 1, 2, 3, 4) \\ u_y = 0, \end{cases}$$

entre lesquelles il suffit d'éliminer les u et σ; car, d'après les quatre premières, y est le point-pôle du plan u, et d'après la cinquième, y est dans ce plan; donc l'équation résultante est l'équation de T_n en coordonnées-points y. Elle est en général du degré $n(n-1)^2$ en y;

2° On peut poser

$$u = \lambda_1 w' + \lambda_2 w'' + \lambda_3 w'''$$

w', w'', w''' étant trois plans fixes passant par y; l'équation du connexe s'écrit alors

$$a_x^m (\lambda_1 w_\alpha' + \lambda_2 w_\alpha'' + \lambda_3 w_\alpha''')^n \equiv a_x^m b_\lambda^n = 0.$$

Pour que le plan u soit tangent, en y, à la surface T_n répon-

dant au point x, il faut que u soit en plan tangent double au cône de sommet y circonscrit à T_n; ce cône est représenté par l'équation ci-dessus, où l'on regarde les λ comme des variables, et la condition d'un plan tangent double est exprimée par l'évanouissement du discriminant de cette équation en λ. Ce discriminant peut s'écrire sous forme d'un produit symbolique qui contiendra des déterminants $(\mathcal{A}_b\mathcal{B}\mathcal{C})$; en vertu du principe de translation (n° 3), il faut remplacer ce déterminant par $(\alpha\beta\gamma y)$, ce qui équivaut à la substitution de y_i à $(w'w''w''')_i$.

Le discriminant d'une forme ternaire de degré n est du degré $3(n-1)^2$ par rapport aux coefficients de la forme, et ceux-ci contenant les x à la m^{me} dimension, le degré de l'équation résultante par rapport aux x est, en général, $3m(n-1)^2$.

Donc

l'équation en coordonnées-points y de la surface T_n répondant à un point x est du degré $n(n-1)^2$ en y et du degré $3m(n-1)^2$ en x. Pour $n = 2$, le résultat est symboliquement

$$(\alpha\beta\gamma y)^2 a_x^m b_x^m c_x^m = 0.$$

l'équation en coordonnées-plans v de la surface S_m répondant à un plan u est du degré $m(m-1)^2$ en v et du degré $3n(m-1)^2$ en u. Pour $m = 2$, le résultat est symboliquement

$$(abcv)^2 u_\alpha^n u_\beta^n u_\gamma^n = 0.$$

On voit s'introduire ainsi une *liaison* (x, y) entre deux séries de variables cogrédientes.

Remarquons que si l'on y remplace y par x, on a une surface d'ordre $(n-1)^2(3m+n)$, lieu des points x qui sont situés sur leur surface correspondante T_n.

Cette surface contient la courbe lieu des points x, dont les surfaces T_n correspondantes ont un plan tangent double passant par x; car un tel point x vérifie les quatre relations du n° 5, accompagnées de l'équation $u_x = 0$, ce qui revient à dire que les relations (I) du présent numéro sont satisfaites pour un même système de valeurs des u et de σ ($\sigma = 0$) quand on y remplace les x et les y par les coordonnées du point considéré. Et corrélativement.

7. La seconde méthode du n° 6 est susceptible d'une autre interprétation : l'équation

$$a_x^m(\lambda_1 w_\alpha' + \lambda_2 w_\alpha'' + \lambda_3 w_\alpha'')^p = 0$$

représente une surface mobile S_m répondant à un plan u passant par y; cette équation dépend de deux paramètres variables, savoir les rapports des quantités λ; d'après une théorie bien connue, si l'on annule le discriminant de l'équation en λ, on a l'enveloppe des surfaces S_m.

Donc,

quand on écrit en coordonnées-points y l'équation de la surface T_n répondant à un point x, si dans le résultat, on regarde les x comme variables et les y comme constants, on a l'enveloppe des surfaces S_m répondant aux plans de la gerbe qui a pour sommet y.	*quand on écrit en coordonnées-plans v l'équation de la surface S_m répondant à un plan u, si, dans le résultat, on regarde les u comme variables et les v comme constants, on a l'enveloppe des surfaces T_n répondant aux différents points du plan v.*

La première méthode du n° 6 admet aussi une autre interprétation : si l'on cherche le lieu des points x tels que les surfaces correspondantes T_n passent par le point fixe y, et si l'on désigne par u le plan tangent en y à l'une de ses surfaces, on exprime le contact par les relations (I), et l'élimination des u fournit le lieu cherché.

Donc,

la liaison (x, y) représente le lieu des points x dont les surfaces T_n correspondantes passent par un point y.	*la liaison (u, v) représente l'enveloppe des plans u dont les surfaces S_m correspondantes touchent un plan v.*

Ces propositions donnent immédiatement les corollaires suivants :

Le lieu des points x dont les surfaces T_n correspondantes	*L'enveloppe des plans u dont les surfaces S_m correspondantes*

passent par un point y, *est l'en-* | *touchent un plan* v, *est aussi*
veloppe des surfaces S*ₘ répon-* | *l'enveloppe des surfaces* T*ₙ ré-*
dant aux plans passant par y. | *pondant aux points du plan* v.
Appelons ce lieu la surface | Appelons cette enveloppe
F *relative* au point y. | la surface Φ *relative* au plan v.

En d'autres termes, par l'intermédiaire du connexe, il répond, à tout point x d'un espace E, une surface T*ₙ* d'un autre espace E', et à tout point y de ce dernier espace, répond, dans E, la surface F *relative* à y. Et corrélativement.

Les dernières propositions énoncées ont été trouvées par M. Krause, pour le connexe (2, 1), par comparaison des résultats.

8. Si un plan u touche en y la surface T*ₙ* répondant à un point x, la surface S*ₘ* qui répond à ce plan u passe évidemment par x; de plus, cette surface S*ₘ* touche son enveloppe F en x.

Car y est un point commun au plan u et à deux plans infiniment voisins tangents à T*ₙ*; à ces trois points répondent trois surfaces S*ₘ* infiniment voisines et passant par le point x, qui est donc l'un des points où la première de ces surfaces S*ₘ* touche son enveloppe F. La réciproque se démontre de la même manière.

Corrélativement, si un plan v touche en x la surface S*ₘ* répondant à un autre plan u, la surface T*ₙ* répondant à x touche le plan u au même point où celui-ci touche la surface Φ relative au plan v.

En combinant les résultats obtenus, on est amené à considérer un élément (y, v) ayant avec l'élément (x, u) une relation importante dont nous nous occuperons bientôt.

9. Examinons d'abord ce que donnent les raisonnements ci-dessus pour certaines valeurs particulières de m et n.

Si $n = 2$, la liaison (x, y) peut s'écrire sous forme symbolique, car le discriminant de la forme $a_x^n b_x^n$ considérée comme fonction de λ est $a_x^n b_x^n c_x^n (\mathcal{A} \mathcal{B} \mathcal{C})^2$; d'où la liaison cherchée est

$$a_x^n b_x^n c_x^n (\alpha \beta \gamma y)^2 = 0$$

Corrélativement, dans le connexe $(2, n)$, la liaison (u, v) est représentée par

$$u_\alpha^n u_\beta^1 u_\gamma^n (abcv)^2 = 0.$$

Dans le cas de $n = 3$, l'expression de la liaison (x, y) est moins simple; elle résulte des relations suivantes, déduites sans peine de résultats connus [1].

$$R = T^2 - \frac{1}{6} S^3 = 0,$$

$$S = a_x^n b_x^n c_x^n d_x^n (\alpha\beta\gamma y)(\alpha\beta\delta y)(\alpha\gamma\delta y)(\beta\gamma\delta y)$$

$$T = a_x^n b_x^n c_x^n d_x^n e_x^n f_x^n (\alpha\beta\gamma y)(\alpha\beta\delta y)(\alpha\gamma\epsilon y)(\beta\gamma\varphi y)(\delta\epsilon\varphi y)^2.$$

On a des expressions analogues pour le connexe $(3; n)$.

Quand l'un des nombres m et n est égal à l'unité, les propriétés des connexes présentent des exceptions remarquables. Ainsi, dans un connexe $(m, 1)$, à un point x répond un point unique, et il ne peut être question d'en chercher l'équation en coordonnées-points; les relations du n° 6,

$$\sigma y_i = \frac{df}{du_i},$$

donnent directement les coordonnées du point y qui répond à x; mais pour ce connexe $(m, 1)$, les énoncés de droite conservent leur sens, ou, ce qui revient au même, les problèmes de gauche peuvent être résolus pour le connexe $(1, n)$.

Voici, en résumé, comment se modifient les résultats.

Dans un connexe $(1, n)$, *la surface* F *relative à un point* y *est l'enveloppe des plans* v *répondant aux plans passant par* y.

Dans un connexe $(m, 1)$, *la surface* Φ *relative à un plan* v *est le lieu des points* y *répondant aux points du plan* v.

M. Krause a établi le théorème de droite pour $m = 2$ et a fait voir que la surface de 3e classe Φ est une *surface de Steiner*.

[1] CLEBSCH-LINDEMANN, *loc. cit.*, t. II, pp. 283, 294, 308.

10. Dans le cas de $n = 1$, il n'y a plus de liaison (x, y), les points x, dont les surfaces T_n correspondantes passent par y, ne forment plus une surface, mais sont en nombre fini; on trouve leurs coordonnées en résolvant, par rapport aux x, les équations

$$\sigma y_i = \frac{df}{du_i},$$

lesquelles ne contiennent plus les u; le nombre des systèmes de racines est en général m^3.

Dans le cas de $n = 1$, les surfaces S'_m relatives aux plans passant par y n'enveloppent plus une surface, mais constituent une gerbe dont tous les éléments passent par les m^3 points ci-dessus.

Nous proposons de conserver à ce groupe de m^3 points le nom de surface F relative au point y dans le connexe (m, 1).

Alors on pourra dire corrélativement que *dans tout connexe* (1, n), *la surface* φ *relative à un plan* v *dégénère en* n³ *plans*.

Pareillement, les points x qui se trouvent sur leur surface T_n correspondante doivent être remplacés, dans le cas particulier de $n = 1$, par les points qui coïncident avec le point qui leur répond. Ces points, appelés *points fondamentaux* par M. Krause, sont généralement en nombre $(m^2 + 1)(m + 1)$ dans le connexe (m, 1), et corrélativement, dans le connexe (1, n), il y a en général $(n^2 + 1)(n + 1)$ plans fondamentaux. Nous pouvons renvoyer au mémoire de M. Krause pour la démonstration de ce fait, car la méthode qu'il applique, et pour laquelle il renvoie à l'*Algèbre* de SALMON-FIEDLER, se généralise sans la moindre difficulté.

Chaque point fondamental donné fournit trois relations entre les coefficients de l'équation du connexe, lesquels sont en nombre

$$\frac{4(m + 1)(m + 2)(m + 3)}{1.2.3},$$

dont un arbitraire. Si les $(m^2 + 1)(m + 1)$ points fondamen-

taux pouvaient être donnés arbitrairement, on devrait avoir

$$\frac{4(m + 1)(m + 2)(m + 3)}{1.2.3} - 1 \geq 3(m^2 + 1)(m + 1),$$

ou

$$m(- 7m^2 + 3m + 13) \geq 0.$$

Le trinôme entre parenthèses a une de ses racines comprise entre 1 et 2, et l'autre négative; il n'est donc positif pour aucune valeur positive entière de m, sauf $m = 1$; dans ce cas, on a le connexe $(1, 1)$, qui exprime la collinéation de deux espaces; les points fondamentaux, au nombre de quatre, peuvent tous être donnés arbitrairement, et le connexe ne sera pas encore déterminé, car on sait qu'il faut se donner en outre un couple de points homologues. Pour aucune valeur de m autre que 1, on ne peut se donner à volonté tous les points fondamentaux, mais on peut s'en donner un certain nombre μ et, si le nombre des coefficients à déterminer est de la forme $3\mu + 1$ ou $3\mu + 2$, on peut, outre les μ points fondamentaux, se donner un plan ou une droite qui passe par un $(\mu + 1)^{me}$ point fondamental. Le cas de $m = 2$ a été traité par M. Krause.

11. Partons d'un élément (y, v) de l'espace; à tout point x du plan v répond, dans le connexe général (m, n), une infinité de plans passant par y; ces plans enveloppent le cône de sommet y circonscrit à la surface T_n qui répond à x.

Si le point y est situé sur cette surface T_n, le cône en question a un plan tangent double que nous appelons u et qui forme, avec x, un élément du connexe. A ce plan u répond une surface S_m qui coupe le plan v suivant une certaine courbe; si le plan v est tangent à la surface S_m en x, la courbe a un point double en x.

Tout élément (y, v) qui présente cette relation vis-à-vis d'un élément (x, u) du connexe donné est un élément d'un connexe covariant appelé *connexe conjugué* du premier.

En d'autres termes, si (x, u) est un élément du connexe donné, c'est-à-dire si x est situé sur la surface S_m répondant à u et si u est tangent à la surface T_n répondant à x, le plan v tangent en x à S_m et le point de contact y du plan u avec T_n forment un élément (y, v) du connexe conjugué.

Soit

$$a_x^m u_\alpha^n = 0$$

l'équation du connexe; cherchons l'équation du connexe conjugué. Supposons le plan v déterminé par trois points X, Y, Z et le point y déterminé par trois plans U, V, W; dès lors, en vertu de la définition, x et v étant en relation de situation ainsi que y et u, on a

$$\begin{aligned} \rho x_i &= k_1 X_i + k_2 Y_i + k_3 Z_i \\ \sigma u_i &= \lambda_1 U_i + \lambda_2 V_i + \lambda_3 W_i \end{aligned} \bigg\} \ (i = 1, 2, 3, 4).$$

Or, (x, u) étant un élément du connexe donné, on a

$$\varphi \equiv A_k^m \mathcal{A}_\lambda^n \equiv (k_1 a_X + k_2 a_Y + k_3 a_Z)^m (\lambda_1 U_\alpha + \lambda_2 V_\alpha + \lambda_3 W_\alpha)^n = 0.$$

En regardant les k comme constants et les λ comme variables, on a l'équation du cône de sommet y circonscrit à T_n, et ce cône doit avoir un plan tangent double; de même, si l'on considère les k comme seules variables, on a l'équation d'une courbe qui doit avoir un point double. La condition pour que l'élément (y, v) appartienne au connexe conjugué équivaut donc à l'existence d'une solution double de l'équation $\varphi = 0$, à la fois pour les variables k et λ; elle s'exprime par l'évanouissement d'une forme invariante en A, B, ..., $\mathcal{A}, \mathcal{B}, \ldots$ Il suffira, pour avoir l'équation du connexe conjugué, de remplacer dans cet invariant les symboles (ABC), $(\mathcal{A}\mathcal{B}C)$ respectivement par $(abcv)$ et $(\alpha\beta\gamma y)$, ou encore par $(abcu)$ et $(\alpha\beta\gamma x)$, puisque dans le résultat final le choix des notations n'a plus d'importance.

La condition d'une solution double en k est exprimée par les trois relations

$$\frac{d\varphi}{dk_i} = 0 \quad (i = 1, 2, 3)$$

et celle d'une solution double en λ par

$$\frac{d\varphi}{d\lambda_i} = 0 \quad (i = 1, 2, 3).$$

Ces six relations ne sont pas indépendantes, car on a, en vertu du théorème d'Euler sur les fonctions homogènes,

$$\frac{1}{m} \sum k_i \frac{d\varphi}{dk_i} = \frac{1}{n} \sum \lambda_i \frac{d\varphi}{d\lambda_i}.$$

Entre les six relations réduites à cinq par cette liaison, on peut éliminer les k et les λ ; après quoi il ne reste qu'à substituer $(abcu)$, $(\alpha\beta\gamma x)$ à (ABC) et $(\mathcal{A}\mathcal{B}\mathcal{C})$.

L'essentiel de ce que nous avons exposé dans ce numéro se trouve dans le mémoire cité de M. Krause.

12. Nous pouvons appliquer intégralement la méthode de Clebsch et Lindeman, pour le connexe ternaire, à la recherche de l'ordre m' et de la classe n' du connexe conjugué d'un connexe quaternaire (m, n) ; à cet effet, nous devons chercher en combien de points une droite, intersection de deux plans,

$$\gamma_y = 0, \quad \delta_y = 0,$$

coupe la surface $S_{m'}$, répondant à un plan v dans le connexe conjugué. Or v étant le plan tangent en un point x à la surface S_m qui répond, dans le connexe primitif, à un plan u, on doit avoir

(1) $$\varrho v_i = \frac{df}{dx_i} \quad (i = 1, 2, 3, 4),$$

$f = 0$ étant l'équation du connexe donné. De même y étant le point de contact de u avec la surface T_n répondant à x, on a

(2) $$\sigma y_i = \frac{df}{dv_i} \quad (i = 1, 2, 3, 4).$$

Moyennant les relations (1), la condition que (x, u) est un

élément du connexe donné équivaut, en vertu du théorème d'Euler, à l'équation

(3) $$v_s = 0$$

Si maintenant z, z', z'' sont trois points du plan v, on peut écrire

(4) $$x_i = \mu z_i + \mu' z'_i + \mu'' z''_i.$$

Donc, au lieu des équations (1) et (3), on a les relations indépendantes de ρ

(5) $$\sum z_i \frac{df}{dx_i} = 0, \ \sum z'_i \frac{df}{dx_i} = 0, \ \sum z''_i \frac{df}{dx_i} = 0.$$

D'autre part, les égalités (2), en y adjoignant $\gamma_s = 0$ et $\delta_s = 0$, donnent

(6) $$\sum \gamma_i \frac{df}{du_i} = 0, \ \sum \delta_i \frac{df}{du_i} = 0.$$

En éliminant les u, après la substitution (4), entre les équations (5) et (6), on aura deux égalités homogènes entre les trois inconnues μ, μ', μ''. Le nombre des systèmes de valeurs des μ que l'on peut en tirer est l'ordre m' cherché, car à chaque système de valeurs de μ répond, en général, à cause des équations (4), (5), (6), un système de valeurs des u et des x, et par suite, en vertu de (3), un système de valeurs des y. Or les cinq équations (5) et (6), après la substitution (4), sont respectivement de degré

$$m - 1, m - 1, m - 1, m \text{ et } m \text{ en } \mu,$$
$$n, n, n, n - 1 \text{ et } n - 1 \text{ en } u.$$

On aura le nombre de systèmes de valeurs de μ en multipliant de toutes les manières possibles les degrés en u de trois équations par les degrés en μ des deux autres et en additionnant, ce qui donne

$$m' = m^2 n^3 + 6m(m - 1)n^2(n - 1) + 3(m - 1)^2 n(n - 1)^2$$
$$n' = n^2 m^3 + 6n(n - 1)m^2(m - 1) + 3(n - 1)^2 m(m - 1)^2.$$

13. La définition du connexe conjugué ne s'applique plus quand l'un des nombres m, n est l'unité. On admet que les calculs du n° 11, convenablement interprétés, tiennent alors lieu de la définition. Supposons $n = 1$ et écrivons l'équation du connexe sous la forme

$$f \equiv \chi_1 u_1 + \chi_2 u_2 + \chi_3 u_3 + \chi_4 u_4,$$

les fonctions χ ne dépendant que des x; l'équation $\varphi = 0$ du n° 11 est ici

$$\varphi \equiv A_i^{\pi} \partial_\lambda = \lambda_1 P_1 + \lambda_2 P_2 + \lambda_3 P_3 = 0;$$

alors on doit égaler à zéro les dérivées partielles

$$\left.\begin{array}{l} \dfrac{d\varphi}{d\lambda_i} = P_i = 0 \\[2mm] \dfrac{d\varphi}{dk_i} = \dfrac{dP_1}{dk_i}\lambda_1 + \dfrac{dP_2}{dk_i}\lambda_2 + \dfrac{dP_3}{dk_j}\lambda_3 = 0 \end{array}\right\} \quad (i = 1, 2, 3).$$

Les trois premières de ces égalités expriment que l'équation $\varphi = 0$ est satisfaite pour tout système de valeurs de λ, donc par tous les plans qui contiennent le point y; celui-ci est donc le point qui répond à x dans le connexe $(m, 1)$. Les trois dernières équations sont linéaires en λ et l'élimination de ces paramètres donne le Jacobien des fonctions P_1, P_2, P_3 égalé à zéro; c'est la liaison entre les six égalités précédentes; le problème est donc réduit à l'élimination des k entre les trois équations

$$P_1 = 0, \ P_2 = 0, \ P_3 = 0.$$

Le résultant sera d'ordre $3m^2$ par rapport aux symboles \mathcal{A} et $3m^3$ par rapport aux A; donc les déterminants (\mathcal{ABC}) ou $(\alpha\beta\gamma x)$ et (ABC) ou $(abcu)$ seront respectivement au degré m^2 et m^3; le connexe conjugué est donc d'ordre m^2 et de classe m^3, ce qui est conforme au résultat général.

14. Le théorème démontré au n° 8 équivaut à celui-ci : la surface S_- répondant à un plan variable u qui passe par un

point y touche son enveloppe F en un ou plusieurs points x dont les surfaces correspondantes touchent en y le plan u, et réciproquement la surface T_{\blacksquare} répondant à un point x de F touche en y un plan u auquel répond une surface S_{\blacksquare} touchant F en x.

De ces propositions et de leurs corrélatives, on déduit les théorèmes suivants :

La surface F relative à un point y dans le connexe primitif est la surface T_{ν}, répondant à ce point dans le connexe conjugué.

La surface Φ relative à un plan v dans le connexe primitif est la surface S_{m}, répondant à ce plan dans le connexe conjugué.

La première de ces propositions a été aperçue par M. Krause dans le connexe (2, 1).

Les énoncés que nous venons de donner s'appliquent à tous les cas, parce que nous avons eu soin de définir (n° 10) les surfaces F et Φ pour les connexes $(m, 1)$ et $(1, n)$ et parce que nous avons étendu aux mêmes cas et dans un sens conforme la définition du connexe conjugué.

Représentons par

$$F_x T_y = 0$$

la liaison entre x et y trouvée au n° 6 ; si l'on y regarde les y comme constants, elle représente, en coordonnées-points x, la surface T_n, répondant au point y dans le connexe conjugué. Écrivons cette équation en coordonnées-plans v et, en appliquant les raisonnements du n° 7, nous aurons une équation en (y, v) qui représentera, pour v constants, le lieu des points y dont la surface T_n, touche le plan v, c'est-à-dire que nous aurons trouvé l'équation du connexe conjugué. Ainsi la double interversion de variables pour passer d'un connexe au connexe conjugué peut se faire successivement.

Nous avons trouvé précédemment que la surface F relative à un point y est d'ordre $3m(n-1)^2$; en représentant ce nombre par μ, on aurait donc pour la classe n' du connexe conjugué :

$$n' = \mu(\mu - 1)^2;$$

or, on constate que ce nombre est supérieur à celui que nous avons trouvé précédemment pour n' ; donc si l'équation du connexe primitif est la plus générale possible, la surface F relative à un point quelconque y possédera cependant des singularités.

La liaison $F_x T_y = 0$ (ou sa conjuguée) peut se déduire aussi bien de l'équation du connexe conjugué que de celle du connexe primitif. Donc *tout connexe est le conjugué de son conjugué*.

Par suite, les nombres m et n se déduisent de m' et n', comme ces derniers se déduisent des premiers, et l'on reconnaît à première vue ce qu'il y a de paradoxal dans cette assertion. De même que les courbes et les surfaces, les connexes sont doués de singularités nécessaires qui, en influant sur la classe et l'ordre du conjugué, font cesser la contradiction.

15. Nous allons reprendre l'étude faite ci-dessus en choisissant convenablement le tétraèdre de référence $A_1 A_2 A_3 A_4$. Soient $x_2 = x_3 = x_4 = 0$ les coordonnées-points du sommet A_1, ou $u_1 = 0$ l'équation de ce sommet; $u_2 = u_3 = u_4 = 0$ les coordonnées-plans de la face $A_2 A_3 A_4$ ou $x_1 = 0$ l'équation de cette face. L'élément formé par ce sommet et cette face sera appelé l'*élément-origine,* et nous le désignerons parfois par (u_1, x_1).

Si l'élément-origine appartient au connexe, l'équation de ce dernier ne contient pas le terme en $x_1{}^m u_1{}^n$ (le coefficient $a_1{}^m{}_1{}^n$ est nul).

Soit (X, U) un autre élément quelconque formant, avec le premier, un couple de droites. Tout élément (z, w) ayant pour support ce couple de droites, c'est-à-dire tel que z est sur $A_1 X$ et que w passe par la droite $(A_2 A_3 A_4, U)$, est représenté par

$$
\begin{aligned}
z_1 &= k_1 x_1 + k_2 X_1, & w_1 &= \lambda_1 u_1 + \lambda_2 U_1, \\
z_2 &= k_2 X_2, & w_2 &= \lambda_2 U_2, \\
z_3 &= k_2 X_3, & w_3 &= \lambda_2 U_3, \\
z_4 &= k_2 X_4, & w_4 &= \lambda_2 U_4,
\end{aligned}
$$

Les éléments (z, w) qui appartiennent au connexe correspondent aux valeurs des k et λ qui vérifient l'équation

$$(a_1 k_1 x_1 + k_2 a_x)^m (\lambda_1 u_1 \alpha_1 + \lambda_2 U_\alpha)^n = 0.$$

La correspondance des points k et des plans λ est à mn déterminations, et puisque (u_1, x_1) fait partie du connexe, le point A_1 est un de ceux qui répondent au plan $A_2 A_3 A_4$ $(\lambda_2 = 0)$ et le plan $A_2 A_3 A_4$ est un de ceux qui répondent au point A_1.

Pour que A_1 soit un point double dans le système des points qui répondent à $A_2 A_3 A_4$ et que ce plan soit double dans le système de plans répondant à A_1, il faut que l'équation précédente ait deux racines nulles en $\frac{k_2}{k_1}$ pour $\lambda_2 = 0$ et deux racines nulles en $\frac{\lambda_2}{\lambda_1}$ pour $k_2 = 0$, ou que l'on ait

$$\alpha_1^n a_1^{m-1} a_x = 0 \qquad a_1^m \alpha_1^{n-1} U_x = 0.$$

Les points X et les plans U qui satisfont à ces conditions sont, les premiers sur un plan v, les seconds passant par un point y, et les équations ci-dessus sont respectivement les équations de ce point et de ce plan. A cause de l'hypothèse $a_1^m \alpha_1^n = 0$, ces équations se ramènent à

$$\alpha_1^n u_1^{m-1}(a_2 X_2 + a_3 X_3 + a_4 X_4) = 0$$
$$a_1^m \alpha_1^{n-1}(\alpha_2 U_2 + \alpha_3 U_3 + \alpha_4 U_4) = 0.$$

En résumé, étant donné un élément (x, u) d'un connexe, il existe une infinité de ponctuelles passant par x et de faisceaux contenant u, tels que l'intersection du connexe par chacun des couples de droites (support de la ponctuelle et axe du faisceau) admette l'élément (x, u) comme élément double ; tous les supports des ponctuelles sont dans un plan v passant par x et tous les axes des faisceaux passent par un point y de u.

16. Démontrons que l'élément (y, v) trouvé ci-dessus appartient au connexe conjugué : au point A_1 répond, dans le connexe primitif, la surface

$$T = a_1^m x_1^m u_\alpha^n = 0.$$

Celle-ci est tangente au plan $A_2A_3A_4$ et le point de contact a pour équation

$$u_1 \frac{dT}{du_1} + u_2 \frac{dT}{du_2} + u_3 \frac{dT}{du_3} + u_4 \frac{dT}{du_4} = 0,$$

dans laquelle on doit faire $u_2' = u_3' = u_4' = o$: mais après cette substitution et en se rappelant que $a_1^m a_1^n = o$, on trouve $\frac{dT}{du_1'} = o$,

$$\frac{dT}{du_2'} = n\alpha_2 z_1^n \, {}^{1}u_1^{n-1}a_1^m x_1^m,$$

et des expressions analogues à cette dernière pour $\frac{dT}{du_3'}$ et $\frac{dT}{du_4'}$; finalement l'équation du point de contact est

$$u_1^m x_1^n z_1^{n-1}(\alpha_2 U_2 + \alpha_3 U_3 + z_4 U_4) = 0,$$

laquelle représente, ainsi qu'on l'a vu, le point y; la seconde partie de la démonstration est corrélative de la première.

Si les équations du point y et du plan v sont satisfaites identiquement, c'est-à-dire si les coefficients des termes en $x_1^n u_1^{n-1}$, $x_1^{n-1}u_1^n$, $x_1^n u_1^n$ sont tous nuls dans le connexe primitif, l'élément origine est un *élément singulier.*

Ainsi il faut que sept conditions soient remplies pour qu'un élément donné soit singulier. *L'élément* (y, v) *du connexe conjugué déduit d'un élément singulier est indéterminé.*

Remarquons que l'on pourrait faire le même raisonnement pour les connexes ternaires.

17. Appelons *gerbe* d'éléments l'ensemble de ceux qui ont pour *support* un élément donné e_1 ; appelons *intersection* d'une gerbe avec un connexe quaternaire l'ensemble des éléments du connexe compris dans cette gerbe. On devine, et nous allons le vérifier, que cette intersection est un connexe ternaire.

Cherchons l'intersection d'un connexe (m, n) avec une gerbe ayant pour support l'élément (y, v) du connexe conjugué déduit de l'élément origine.

Le plan v peut être déterminé par les points A_4, z, z' et ces

deux derniers devant vérifier l'équation de v trouvée plus haut, on a

$$\alpha_i^2 a_i^{m-1} a_s = 0, \qquad \alpha_i^2 a_i^{m-1} a_{s'} = 0.$$

Un point du plan v est représenté par

$$k_i x_i + k_s z_i + k_s z_i',$$
$$k_s z_s + k_s z_s',$$
$$k_s z_s + k_s z_s',$$
$$k_s z_s + k_s z_s'.$$

On détermine de même le point y par trois plans $A_2 A_3 A_4$, w, w' et un plan contenant y par les coordonnées

$$\lambda_i u_i + \lambda_s w_i + \lambda_s w_i',$$
$$\lambda_s w_s + \lambda_s w_s', \text{ etc.},$$

w et w' vérifiant d'ailleurs l'équation du point y. Le point et le plan que nous venons de choisir forment un élément du connexe si l'on a

$$(a_i k_i x_i + k_s a_s + k_s a_{s'})^m (\alpha_i \lambda_i u_i + \lambda_i w_s + \lambda_s w_\alpha')^n = 0;$$

cette équation représente un connexe ternaire, si l'on y regarde les k et les λ comme variables; l'élément origine appartient à ce connexe .et en est un élément singulier, car les termes en $k_i^m \lambda_i^n$, $k_i^m \lambda_i^{n-1}$ et $k_i^{m-1} \lambda_i^n$ sont nuls d'après les hypothèses.

Donc un élément (x, u) *d'un connexe est un élément singulier de l'intersection du connexe avec la gerbe ayant pour support l'élément* (y, v) *conjugué de* (x, u).

Ce théorème, analogue à la propriété d'un point d'une surface d'être singulier sur l'intersection de son plan tangent avec la surface, est au fond ce qui sert de base à la définition du connexe conjugué.

Nous plaçons ici quelques remarques sur les singularités des connexes quaternaires, singularités qui paraissent devoir être nombreuses et diverses.

L'élément singulier trouvé au n° 16 est en somme un

élément (x, u) tel que x est un point double de la surface S_m répondant au plan u, et u un plan tangent double à la surface T_n répondant au point x. Ainsi que nous l'avons vu, quand le connexe possède un élément pareil, le connexe conjugué est doué de la singularité suivante : il contient toute la gerbe ayant pour support (x, u).

Clebsch a déjà signalé, pour les connexes ternaires, quelques formes spéciales douées de cette propriété, qu'un certain point x forme élément du connexe avec toutes les droites du plan. Dans l'espace à trois dimensions, pour que le sommet A_1 du tétraèdre de référence forme élément avec tous les plans de l'espace, il faut que tous les termes en x_1^n soient nuls, ce qui équivaut à

$$\frac{(n + 1)(n + 2)(n + 3)}{1.2.3}$$

conditions. Dans ce cas, l'équation du point y est une identité et le connexe conjugué possède un plan v qui forme élément avec tous les points de l'espace.

Une singularité d'un ordre plus élevé et dont on aperçoit immédiatement l'influence sur le degré de la liaison (x, y) et par suite aussi sur la classe et l'ordre du connexe conjugué est la suivante : les surfaces T_n répondant à tous les points de l'espace ont un plan tangent double, c'est-à-dire que le problème du n° 5 conduit à une indétermination.

Lorsque ce cas ne se réalise pas, ce n'est que pour certains points x que la surface T_n a des singularités *tangentielles*, mais pour les autres points de l'espace, cette surface est la plus générale de la classe n et possède par conséquent des singularités *ponctuelles*, c'est-à-dire que les coefficients des y dans la liaison

$$F_n T_y$$

satisfont à certaines conditions, et ce quels que soient les x ; par suite, les coefficients des x dans cette liaison satisfont à certaines conditions quels que soient les y ; ce raisonnement nous montre une fois de plus que les surfaces T_n, répondant

aux points y dans le connexe conjugué d'un connexe *général*, ont des singularités nécessaires.

Il ne nous paraît pas possible, dans l'état actuel de la science, de faire la théorie complète des singularités des connexes de l'espace, parce que les préliminaires obligés de cette étude sont trop peu avancés.

Il est notoire en effet que la théorie des singularités des surfaces algébriques ne peut pas être considérée comme complètement achevée, et les singularités des connexes-plans n'ont pas même, à notre connaissance, reçu un commencement de solution.

18. On passe de l'élément origine à un autre élément quelconque par l'extension de la méthode connue de Joachimsthal. Les signes abréviatifs que nous allons employer diffèrent un peu des notations habituelles en ce qui concerne les facteurs numériques; le changement proposé a pour but de permettre une représentation symbolique assez commode.

Posons

$$\Delta_k f(x,u) \equiv \frac{1}{1.2.3\ldots k}\left(\sum x_i' \frac{d}{dx_i}\right)^k f(x,u),$$
$$H_l f(x,u) \equiv \frac{1}{1.2.3\ldots l}\left(\sum u_i' \frac{d}{du_i}\right)^l f(x,u).$$
$$(i = 1, 2, 3, 4).$$

Appliquons ensuite l'opération H à la forme Δ :

$$H_l \Delta_k f(x,u) \equiv \frac{1}{1.2.3\ldots l}\left(\sum u_i' \frac{d}{du_i}\right)^l \Delta_k f(x,u) \equiv$$
$$\frac{1}{1.2.3\ldots l} \times \frac{1}{1.2.3\ldots k}\left(\sum u_i' \frac{d}{du_i}\right)^l\left(\sum x_i' \frac{d}{dx_i}\right)^k f(x,u).$$

Il est bien évident que $H_l \Delta_k$ est identique à $\Delta_k H_l$. En annulant les expressions Δ_k, H_l, on a respectivement les équations des surfaces polaires d'ordres successifs d'un point x' relativement à la surface S_m qui répond au plan u, et les équations des surfaces

pôles de classes successives du plan u' relativement à la surface T_n qui répond au point x.

Les lettres accentuées Δ'_i, H'_i, $\Delta'_i H'_i$ désignent des symboles opératoires différant des précédents par l'échange des quantités x', u' avec x, u.

Remplaçons, dans l'équation

$$f(x, u) \equiv a_\alpha^m u_\alpha^n = 0,$$

x par $k_1 x + k_2 x'$; nous aurons

$$f(k_1 x + k_2 x', u) \equiv k_1^m f(x, u) + k_1^{m-1} k_2 \Delta_1 f(x, u) + k_1^{m-2} k_2^2 \Delta_2 f(x, u) + \cdots$$

Posons

$$\mu_k \times C_{m,k} = 1,$$

$C_{m,k}$ désignant, suivant l'usage, le nombre de combinaisons simples de m objets k à k.

De là l'expression symbolique

$$f(k_1 x + k_2 x', u) \equiv (\mu k_1 + k_2 \Delta)^m f(x, u).$$

Dans le développement de cette puissance symbolique, il faut remplacer les exposants de μ et de Δ par des indices.

Remplaçons ensuite u par $\lambda_1 u + \lambda_2 u'$; nous aurons de même, en posant

$$\gamma_l \times C_{n,l} = 1,$$

$$(1) \quad f(k_1 x + k_2 x', \lambda_1 u + \lambda_2 u') \equiv (\mu k_1 + k_2 \Delta)^m f(x, \lambda_1 u + \lambda_2 u')$$
$$\equiv (\mu k_1 + k_2 \Delta)^m (\nu \lambda_1 + \lambda_2 H)^n f(x, u).$$

On peut faire aussi le développement en commençant par les x', u', ce qui donne

$$(2) \quad f(k_1 x + k_2 x', \lambda_1 u + \lambda_2 u') \equiv (\mu k_2 + k_1 \Delta')^m (\nu \lambda_2 + \lambda_1 H')^n f(x', u').$$

Comme ces deux expressions sont équivalentes, on en déduit les identités suivantes, à un facteur constant près,

$$\Delta_k f(x, u) \equiv \Delta'_{m-k} H'_m f(x', u'),$$
$$H_l f(x, u) \equiv \Delta'_m H'_{n-l} f(x', u'),$$
$$\Delta_k H_l f(x, u) \equiv \Delta'_{m-k} H'_{n-l} f(x', u').$$

On est ainsi amené à considérer une série de connexes $(m - k, n - l)$ représentés par

$$\Delta_k H_l f(x, u) = 0$$

et déduits d'un élément (x', u') appartenant ou non au connexe primitif. Ces formations, qu'on peut appeler *polaires*, se représentent, à un facteur numérique près, par la notation symbolique

$$a_{x'}^k a_x^{m-k} u_{u'}^{\prime l} u_\alpha^{n-l} = 0.$$

On voit immédiatement que si un élément (x, u) appartient au connexe polaire $(m - k, n - l)$ d'un autre élément (x', u'), ce dernier appartient au connexe polaire (k, l) de (x, u). En vertu du théorème d'Euler, tout élément du connexe appartient à tous ses connexes polaires et réciproquement.

Parmi ces connexes polaires, il en est dont la classe ou l'ordre est zéro ; une telle formation est représentée par un des symboles $\Delta_k H_n$ ou $\Delta_m H_l$; suivant les cas, c'est une surface en coordonnées ponctuelles ou tangentielles. Ainsi que Clebsch l'avait remarqué pour le plan, une surface en coordonnées-points est donc un cas particulier d'un connexe : chacun de ces points peut former élément avec tous les plans de l'espace et aucun point en dehors de la surface ne peut faire partie d'un élément, et corrélativement.

Parmi ces connexes polaires, il en est aussi dont l'équation ne renferme qu'un des symboles Δ ou H. Ainsi $\Delta_1 = 0$ représente un connexe déduit du seul point x' ; c'est une forme à trois séries de variables, telle qu'à un point x' et un plan u répond la première surface polaire de x' relativement à la surface S_m de u, qu'à un élément (x, u) répond le plan polaire de x relatif à S_m, qu'à deux points x, x' répond une surface τ_n enveloppe des plans u dont les surfaces S_m donnent un plan polaire de x passant par x'.

L'interprétation de $H_1 = 0$ est corrélative.

Si (x, u) est un élément du connexe, $\Delta_1 = 0$ et $H_1 = 0$ représentent le plan v et le point y qui constituent l'élément conjugué. Pour x' et u' constants, les éléments (x, u) qui satisfont

aux trois équations $f = 0$, $\Delta_1 = 0$, $H_1 = 0$ forment une *multiplicité triple* d'ordre $m^2(m - 1)$ et de classe $n^2(n - 1)$.

Ainsi *les éléments* (x, u) *d'un connexe tels que leurs conjugués* (y, v) *ont pour support un élément fixe quelconque* (x', u') *forment une multiplicité triple d'ordre* $m^2(m - 1)$ *et de classe* $n^2(n - 1)$.

Le connexe $(m - 1, n - 1)$ représenté par $\Delta_1 H_1 = 0$ est une forme à quatre séries de variables, par l'intermédiaire de laquelle tout élément (x, u) donne naissance à une collinéation (x', u'); dans celle-ci, il répond à un point x', le point-pôle de u par rapport à la surface τ_a que nous venons de considérer; cette interprétation suppose que l'on fasse dériver $\Delta_1 H_1 = 0$ de $\Delta_1 = 0$; comme on peut partir aussi de H_1, la collinéation (x', u') admet une seconde interprétation corrélative de la première.

L'évanouissement identique des formes Δ_1 et H_1 définit un élément singulier que nous avons rencontré dans le numéro précédent; l'évanouissement identique de $\Delta_1 H_1$ déterminerait, de même, une singularité qui n'a aucun analogue dans la théorie des surfaces algébriques.

Le connexe conjugué réglé.

19. Nous pouvons chercher, par deux méthodes, l'équation, en coordonnées de droites, de la surface T_a répondant à un point x dans le connexe général (m, n).

1° Soient
$$u_y = 0, \qquad u_z = 0$$

les équations, en coordonnées-plans u, de deux points y et z d'une tangente à la surface T_a. Le point de contact du plan u tangent à cette surface doit se trouver sur la droite yz et se représente par $k_1 y + k_2 z$; donc on a

$$\text{(I)} \begin{cases} k_1 y_i + k_2 z_i = \dfrac{df}{du_i} \quad (i = 1, 2, 3, 4). \\ u_y = 0. \\ u_z = 0. \end{cases}$$

L'élimination des quantités u et k donne l'équation cherchée en (yz).

2° Désignons par V et W deux plans passant par la droite yz; un plan du faisceau dont yz est l'axe est représenté par

$$\lambda_4 V + \lambda_2 W.$$

Les valeurs de $\lambda_4 : \lambda_2$ qui vérifient l'équation

$$\varphi \equiv a_x^m (\lambda_4 V_\alpha + \lambda_2 W_\alpha)^n = 0$$

déterminent les plans du faisceau qui sont tangents à la sur-face T_n; pour que l'axe du faisceau soit une tangente, il faut que deux de ces plans coïncident ou que l'équation en $\lambda_4 : \lambda_2$ ait une racine double; cette circonstance s'exprime par l'élimi-nation de $\lambda_4 : \lambda_2$ entre les équations

$$(\text{II}) \qquad \frac{d\varphi}{d\lambda_4} = 0, \qquad \frac{d\varphi}{d\lambda_2} = 0.$$

Le discriminant d'une forme binaire de degré n étant du degré $2(n-1)$ par rapport aux coefficients de la forme et ceux-ci contenant les x à la m^{me} dimension, l'équation résul-tante est de degré $2m(n-1)$ en x.

D'autre part, si l'on écrit

$$\varphi \equiv a_x^m \mathcal{A}_b^n,$$

on voit que le discriminant est du degré $2n(n-1)$ par rapport au symbole \mathcal{A} et à ses équivalents; comme ce discriminant est une somme de produits de déterminants $(\mathcal{A}\mathcal{B})$, et comme il faut remplacer ceux-ci par $(\alpha\beta yz)$, on voit que les coordon-nées de droite (yz) entrent à la puissance $n(n-1)$. Donc

l'équation en coordonnées-lignes (yz) de la surface T_n répondant à un point x est du degré n (n — 1) en (yz) et du degré 2m (n — 1) en x.

l'équation en coordonnées-lignes (vw) de la surface S_m répondant à un plan u est du degré m (m — 1) en (vw) et du degré 2n (m — 1) en u.

20. Les équations (II) sont susceptibles d'une autre inter-prétation : l'égalité $\varphi = 0$ représente, en coordonnées-points x,

une surface S_m mobile dépendant d'un paramètre arbitraire $\lambda_1 : \lambda_2$; l'élimination de ce paramètre entre les relations (II) est l'opération qu'il faut faire pour trouver l'enveloppe de cette surface.

Les équations (I) sont aussi susceptibles d'une autre interprétation : elles expriment la condition pour que la surface T_n, répondant à un point x, touche la droite yz; l'élimination des u donne donc une équation en x, lieu des points dont les surfaces T_n correspondantes touchent une droite donnée. Donc

quand on écrit en coordonnées-lignes (yz) *l'équation de la surface* T_n *répondant à un point* x, *l'équation résultante en* x *représente :* 1° *l'enveloppe des surfaces* S_m *répondant aux plans du faisceau dont l'axe est* yz; 2° *le lieu des points* x *dont les surfaces correspondantes* T_n *touchent la droite* yz. Cette enveloppe et ce lieu sont donc identiques et nous les appellerons la *surface* G *relative* à la droite yz.

quand on écrit en coordonnées-lignes (vw) *l'équation de la surface* S_m *répondant à un plan* u, *l'équation résultante en* u *représente :* 1° *l'enveloppe des surfaces* T_n *répondant aux points de la ponctuelle* vw; 2° *l'enveloppe des plans* u *dont les surfaces correspondantes* S_m *touchent la droite* vw. Ces deux enveloppes sont donc identiques et nous les appellerons la *surface* Γ *relative* à la droite vw.

Les propriétés de gauche ont été indiquées par M. Krause pour le connexe (2, 1).

21. La droite yz est tangente à la surface T_n répondant à un point x; soit u le plan passant par yz et tangent à T_n; la surface S_m qui répond à u passe par x et touche son enveloppe G en x.

En effet, à u et à un plan infiniment voisin passant par yz répondent deux surfaces S_m infiniment voisines, passant toutes deux par x; ce point est donc sur leur courbe d'intersection, en d'autres termes, x est sur la courbe suivant laquelle S_m touche son enveloppe G.

La propriété corrélative et la réciproque se démontrent de la même manière.

En réunissant ces divers théorèmes, on est amené à considérer un couple de droites yz et vw qui ont, avec l'élément (x, u), une relation importante. Cette relation nous occupera bientôt, mais nous devons voir d'abord ce que deviennent les questions précédentes pour des valeurs spéciales de m et n.

22. Si $m = 2$, la liaison entre x et (yz) peut s'écrire

$$
\begin{vmatrix}
\alpha_1^2 a_z^m & \alpha_1\alpha_2 a_z^m & \alpha_1\alpha_3 a_z^m & \alpha_1\alpha_4 a_z^m & y_1 & z_1 \\
\alpha_2\alpha_1 a_z^m & \alpha_2^2 a_z^m & \alpha_2\alpha_3 a_z^m & \alpha_2\alpha_4 a_z^m & y_2 & z_2 \\
\alpha_3\alpha_1 a_z^m & \alpha_3\alpha_2 a_z^m & \alpha_3^2 n_z^m & \alpha_3\alpha_4 a_z^m & y_3 & z_3 \\
\alpha_4\alpha_1 a_z^m & \alpha_4\alpha_2 a_z^m & \alpha_4\alpha_3 a_z^m & \alpha_4^2 a_z^m & y_4 & z_4 \\
y_1 & y_2 & y_3 & y_4 & 0 & 0 \\
z_1 & z_2 & z_3 & z_4 & 0 & 0
\end{vmatrix} = 0,
$$

ou symboliquement

$$(\alpha\beta yz)^2 a_x^m b_x^m = 0.$$

Les calculs corrélatifs n'offrent pas de difficulté.

Si $n = 1$, la surface T_n se réduit à un point. Les calculs du n° 19 se réduisent à l'élimination de k_1, k_2 entre les quatre premières égalités (I) et conduisent à deux équations en (yz) et x; si les x sont considérés comme variables, ces relations représentent une courbe gauche d'ordre $2m$, lieu des points x tels que leurs points correspondants T_n sont sur la droite yz. Les surfaces S_m représentées par

$$\varphi \equiv a_x^m (\lambda_1 V_\alpha + \lambda_2 W_\alpha)^n = 0$$

n'ont plus d'enveloppe, mais forment un faisceau dont la base est la courbe gauche que nous venons de trouver.

Dans les problèmes corrélatifs, pour $m = 1$, la surface Γ est de même réduite à une surface développable.

23. Si $m = 1$ dans les questions de gauche, les surfaces S_m sont des plans et leur enveloppe est une développable. Corrélativement, dans le connexe $(m, 1)$, au lieu de surfaces T_n, on a

des points dont on doit chercher le lieu; pour le connexe (2, 1), M. Krause trouve une conique.

Examinons le cas du connexe (1, n) et soit

$$f \equiv a_s u_\alpha^s \equiv x_1 f_1 + x_2 f_2 + x_3 f_3 + x_4 f_4 = 0$$

son équation; nous cherchons l'enveloppe des plans répondant aux plans u du faisceau yz; appelons U et V deux plans de ce faisceau; tout autre plan est représenté par $\lambda_1 U + \lambda_2 V$ et il lui répond un plan dont les coordonnées ξ_i sont les valeurs correspondantes des polynômes f_i, c'est-à-dire que l'on a

$$\varrho \xi_i = f_i(\lambda_1 U + \lambda_2 V) \quad (i = 1, 2, 3, 4).$$

Or, dans le résultat, on peut, sans crainte de confondre les notations, remplacer ξ par u et le rapport $\lambda_1 : \lambda_2$ par μ; l'enveloppe cherchée sera représentée, en coordonnées-plans u, quand on aura éliminé μ entre les relations

$$\frac{f_1(\mu U + V)}{u_1} = \frac{f_2(\mu U + V)}{u_2} = \frac{f_3(\mu U + V)}{u_3} = \frac{f_4(\mu U + V)}{u_4}.$$

Ces trois égalités sont d'ordre n en μ, mais on peut en déduire deux du degré $n - 1$ en μ, savoir

$$\frac{p f_1 + q f_2}{p u_1 + q u_2} = \frac{p_1 f_1 + q_1 f_3}{p_1 u_1 + q_1 u_3} = \frac{p_2 f_1 + q_2 f_4}{p_2 u_1 + q_2 u_4}.$$

les p et les q étant choisis de façon que les termes en μ^n disparaissent des numérateurs; par le même procédé, on peut trouver une relation du degré $n - 2$ en μ; toutes ces égalités sont linéaires en u; finalement, l'élimination de μ fournit deux surfaces de classes $2n - 3$ et $2n - 2$, qui déterminent la développable cherchée. Donc,

dans tout connexe (1, n), l'enveloppe des plans qui répondent aux plans u d'un faisceau yz est une surface développable G de classe (2n — 2) (2n — 3). Pour n = 2, c'est un cône du second ordre.

dans tout connexe (m,1), le lieu des points qui répondent aux points x d'une ponctuelle en ligne droite vw est une courbe gauche Γ d'ordre (2m — 2) (2m — 3). Pour m = 2, c'est une conique.

On sait aussi, d'après le n° 20, que

cette développable G est le lieu des points dont les surfaces correspondantes T$_n$ touchent la droite yz.	*la courbe gauche Γ est tangente aux plans dont les surfaces correspondantes S$_m$ touchent la droite vw.*

A tout plan *u* passant par *yz* répond un plan qui touche G le long d'une génératrice ; à un point *x* de cette génératrice répond une surface T$_n$ qui touche *u* sur *yz*. Donc,

les surfaces T$_n$ répondant aux points d'une génératrice de G touchent la droite yz en différents points, mais ont toutes, en ces points, pour plan tangent le plan u auquel répond le plan tangent à G le long de la génératrice considérée.	*les surfaces S$_m$ répondant aux plans passant par une même tangente de Γ touchent la droite vw toutes au même point x auquel répond le point de contact de la tangente considérée.*

Le théorème de droite a été démontré, par M. Krause, pour le connexe (2, 1).

Considérons deux plans infiniment voisins *u* du faisceau *yz* ; il leur répond deux plans tangents à la développable G, chacun le long d'une génératrice ; au point *x* commun à ces deux génératrices infiniment voisines répond une surface T$_n$ tangente aux deux plans *u* en des points de leur droite commune *yz* ; celle-ci est donc une tangente inflexionnelle de T$_n$.

Aux points de l'arête de rebroussement de la développable G répondent des surfaces T$_n$ qui admettent la droite yz comme tangente inflexionnelle.	*Aux plans osculateurs de la courbe gauche Γ répondent des surfaces S$_m$ qui admettent la droite vw comme tangente inflexionnelle.*

24. Cherchons, à l'exemple de M. Krause, le covariant à deux séries de coordonnées de droites, analogue au covariant qui représente le connexe conjugué. A cet effet, nous devons

remplacer, dans l'équation du connexe, x et u respectivement par $k_1Y + k_2Z$ et par $\lambda_1V + \lambda_2W$, ce qui donne

(1) $\qquad \varphi \equiv (k_1aY + k_2aZ_l)^m(\lambda_1V_a + \lambda_2W_a)^n = 0.$

Nous devons exprimer ensuite que cette équation a simultanément une racine double en $k_1 : k_2$ et $\lambda_1 : \lambda_2$, et nous sommes conduit aux relations

(2) $\qquad \dfrac{d\varphi}{dk_1} = 0, \dfrac{d\varphi}{dk_2} = 0; \dfrac{d\varphi}{d\lambda_1} = 0, \dfrac{d\varphi}{d\lambda_2} = 0.$

Ces quatre équations sont équivalentes à trois seulement, à cause de la double homogénéité de φ; on peut en éliminer les k et les λ; si v et w sont deux plans passant par YZ et y, z deux points de la droite (VW), on sait, d'après ce qui a été dit dans les préliminaires, que le résultant comprendra des déterminants symboliques de la forme $(abvw)$ et $(\alpha\beta yz)$. La forme que l'on obtient ainsi fait correspondre, à toute droite (vw) ou (yz), un complexe; seulement nous allons voir qu'on ne rencontre ici que des complexes spéciaux.

Interprétons les calculs précédents : toute valeur de $k_1 : k_2$ détermine un point x de la ponctuelle YZ; pour cette valeur de $k_1 : k_2$, l'équation (1) est vérifiée par n valeurs de $\lambda_1 : \lambda_2$, dont chacune détermine un plan tangent mené par la droite (VW) à la surface T_n répondant à x.

Si deux de ces plans coïncident, la droite (VW) est tangente à la surface T_n; au plan tangent u mené par (VW) à T_n, répond une surface S_m qui sera tangente à la droite (YZ) si, en même temps, l'équation (1) a une racine double en $k_1 : k_2$; or les relations (2) expriment précisément l'existence simultanée d'une racine double en $k_1 : k_2$ et en $\lambda_1 : \lambda_2$. Donc le couple de droites (YZ) et (VW) formant un élément du connexe conjugué réglé et déduit de l'élément (x, u) du connexe primitif se compose d'une tangente en x à la surface S_m répondant à u et d'une tangente, dans le plan u, à la surface T_n qui répond à x.

25. Si $n = 1$, les calculs précédents expriment que, pour une racine double en $k_1 : k_2$, l'équation $\varphi = 0$ est vérifiée pour toute valeur de $\lambda_1 : \lambda_2$, ou qu'il existe sur YZ un point formant

élément avec tous les plans passant par (VW), c'est-à-dire un point auquel répond un point sur (VW).

On peut alors écrire

$$\varphi = \Phi_1 \lambda_1 + \Phi_2 \lambda_2.$$

L'élimination des λ entre les deux premières équations (2) du n° 24 fournit le Jacobien des formes Φ_1 et Φ_2; ce Jacobien égalé à zéro est la liaison des quatre relations (2) et l'équation du connexe conjugué réglé est simplement la résultante de $\Phi_1 = 0$ et $\Phi_2 = 0$ considérées comme fonctions des k.

Pour le cas de $m = 2$, M. Krause a calculé le résultat en le déduisant de la forme symbolique du résultant de deux formes quadratiques binaires. Ce résultat est $(abvw)^2 (cdvw)^2 (\alpha\delta yz) (\beta\gamma yz) = 0$.

Les calculs corrélatifs n'offrent pas de difficulté.

26. On a vu au n° 21 des théorèmes que l'on peut énoncer de la manière suivante : Dans un connexe (m, n),

la surface S_m répondant à un plan mobile u, qui tourne autour d'un axe (VW), touche son enveloppe G suivant une courbe, et les surfaces T_n répondant aux points de cette courbe touchent le plan u sur la droite (VW).

la surface T_n répondant à un point mobile x, qui décrit une droite (YZ), touche son enveloppe Γ suivant une courbe, et les surfaces S_m répondant aux plans tangents à T_n et Γ le long de cette courbe touchent la droite (YZ) en x.

Aux plans u passant par (VW) [ou (yz)] répondent des surfaces S_m enveloppant une surface G ; toute droite (YZ) [ou (vw)] tangente à G en un point x y touche aussi une des surfaces S_m et forme donc avec (yz) un élément du connexe conjugué réglé. Réciproquement, si (yz) et (vw) forment un élément du connexe conjugué réglé déduit de l'élément (x, u) du connexe primitif, la droite (vw) passe par x et y touche une surface S_m répondant à un plan u; donc (vw) est aussi tangente à l'enveloppe G de ces surfaces S_m, et corrélativement.

On a donc le théorème :

Le connexe conjugué réglé étant représenté par une équation

en (vw) *et* (yz), *si l'on y regarde les quantités* (vw) *comme constantes, on a l'équation, en coordonnées-lignes* (yz), *de la surface* Γ *relative à la droite* (vw); *et si l'on y regarde les coordonnées* (yz) *comme constantes, on a l'équation, en coordonnées-lignes* (vw), *de la surface* G *relative à* (yz).

Si $n = 1$, la surface G se réduit à une courbe, base du faisceau de surfaces S_m ; alors la droite (yz) est située dans le plan *u* et passe par le point qui répond au point *x*, tandis que la droite (vw) touche en *x* la surface S_m répondant à *u* ; cette dernière droite rencontre donc la courbe G ; yz coupe de son côté la courbe Γ, lieu des points qui répondent aux points *x* de la droite (vw), car on sait que, dans ce cas, la surface Γ dégénère aussi en une courbe.

Réciproquement, si deux droites (yz) et (vw) sont telles que l'une rencontre, en ξ, la courbe Γ relative à la seconde et que celle-ci coupe, en *x*, la courbe G relative à la première, (vw) est tangente à l'une des surfaces S_m du faisceau dont G est la base et qui répondent aux plans *u* passant par (yz); *x* étant sur toutes ces surfaces, le point qui lui répond est sur tous les plans *u*, donc sur (yz), et comme, d'autre part, il doit être sur Γ, il coïncide avec ξ ; donc (vw) et (yz) forment un élément du connexe conjugué réglé.

Le raisonnement corrélatif va de soi. On peut donc énoncer les résultats suivants pour compléter le théorème qui précède.

Pour n = 1, *l'équation du connexe conjugué réglé, où l'on regarde les* (vw) *comme variables, représente toutes les droites qui rencontrent une courbe* G *d'ordre* 2m *relative à la droite* (yz); *en y regardant les* (yz) *comme variables, on a l'ensemble des droites qui rencontrent une courbe* Γ *d'ordre* (2m − 2) (2m − 3) *relative à la droite* (vw).

Pour m = 1, *l'équation du connexe conjugué réglé, où l'on regarde les* (yz) *comme variables, représente toutes les droites tangentes à une développable* Γ *de classe* 2n *relative à la droite* (vw); *en y regardant les* (vw) *comme variables, on a l'ensemble des droites tangentes à une développable* G *de classe* (2n − 2) (2n − 3) *relative à la droite* (yz).

Les résultats de gauche ont été donnés par M. Krause pour le connexe (2, 1).

Les coïncidences.

27. Soient

$$f \equiv a_x^m u_x^n = 0, \quad \varphi \equiv a_x'^{m'} u_x'^{n'} = 0,$$

les équations de deux connexes.

Dans le champ de la coïncidence qu'ils déterminent, il répond, à tout point x, une surface développable de classe nn', à tout plan u, une courbe gauche d'ordre mm'.

Ecrivons,

en coordonnées-points y, l'équation de cette surface développable.

en coordonnées-plans v, l'équation de la courbe gauche.

Il suffit de faire le raisonnement pour le problème de gauche [1]. Soit y un point de la développable et soit u le plan tangent en y; on a

$$u_y = 0 \quad (du)_y = 0.$$

Comme ce sont les rapports des quantités u_i qui déterminent le plan u, l'une de ces quantités peut être regardée comme constante, de sorte que $du_4 = 0$; les différentielles des trois autres vérifient les relations

$$\frac{df}{du_1} du_1 + \frac{df}{du_2} du_2 + \frac{df}{du_3} du_3 = 0,$$

$$\frac{d\varphi}{du_1} du_1 + \frac{d\varphi}{du_2} du_2 + \frac{d\varphi}{du_3} du_3 = 0,$$

$$y_1 du_1 + y_2 du_2 + y_3 du_3 = 0.$$

[1] La solution qui suit est connue : PLÜCKER, *System der Geometrie des Raumes in neuer analytischen Behandlungsweise*. Düsseldorf, 1846 (*Einleitende Betrachtungen*, § 2).

L'élimination de du_1, du_2, du_3 donne

$$\begin{vmatrix} \dfrac{df}{du_1} & \dfrac{df}{du_2} & \dfrac{df}{du_3} \\[2mm] \dfrac{d\varphi}{du_1} & \dfrac{d\varphi}{du_2} & \dfrac{d\varphi}{du_3} \\[2mm] y_1 & y_2 & y_3 \end{vmatrix} = 0.$$

On doit ensuite éliminer les u entre cette égalité et les équations

$$f = 0, \ \varphi = 0, \ u_y = 0.$$

La résultante est l'équation cherchée.

28. Si, dans cette résultante, on substitue x à y, on obtient le lieu des points x situés sur la surface développable qui leur répond. On cherche de même l'enveloppe des plans u tangents à la courbe gauche qui leur répond dans la coïncidence.

Le résultat de la recherche actuelle, dans le cas particulier de

$n = n' = 1$, est le lieu des points x qui sont en ligne droite avec les points qui leur répondent dans les deux connexes.

$m = m' = 1$, est l'enveloppe des plans u passant par l'intersection des plans qui leur répondent dans les deux connexes.

Dans ce cas particulier (énoncé de gauche), l'élimination des u se fait immédiatement et donne

$$a_x^m a_x'^{m'} \begin{vmatrix} \alpha_1 & \alpha_2 & \alpha^3 \\ \alpha_1' & \alpha_2' & \alpha_3' \\ x_1 & x_2 & x_3 \end{vmatrix} = 0,$$

plus trois autres équations qui se déduisent de celle-ci par permutation des indices.

De ces quatre équations, deux seulement sont indépendantes et elles représentent une courbe gauche qui est le lieu cherché.

Dans le cas où un seul des nombres n et n', n' par exemple, est l'unité, le problème du commencement de ce numéro revient à chercher le lieu des points x situés sur un cône circonscrit à la surface T_n qui leur répond dans le premier

connexe, ce cône ayant pour sommet le point qui leur répond dans le second connexe, on énonce sans peine le problème corrélatif dans le cas de $m' = 1$.

Si l'un des connexes donnés est le connexe identique

$$u_z = 0,$$

on se trouve dans un cas exceptionnel qui sera examiné plus loin.

29. On peut aussi chercher

le lieu des points x situés sur l'arête de rebroussement de la développable qui leur répond dans la coïncidence.	l'enveloppe des plans u osculateurs à la courbe gauche qui leur répond dans la coïncidence.

Pour résoudre le premier de ces problèmes, il faut chercher, comme l'a fait Plücker, dans l'ouvrage cité, les équations, en coordonnées-points, de l'arête de rebroussement d'une surface développable représentée par deux équations en coordonnées-plans. Indiquons brièvement la méthode.

Soit y un point de l'arête de rebroussement de la développable répondant à un point x, et soit u le plan osculateur en y à cette courbe. On a

$$u_y = 0, \ (du)_y = 0, \ (d^2u)_y = 0.$$

On substitue, dans ces deux dernières équations, aux du et d^2u, leurs valeurs tirées des équations $f = 0$, $\varphi = 0$ des connexes; puis, entre les équations résultantes jointes à $u_y = 0$, $f = 0$, $\varphi = 0$, on élimine les u, ce qui fournit deux égalités où l'on remplace enfin les y par les x. On obtient ainsi les équations d'une courbe gauche Ξ.

Une des surfaces passant par Ξ est évidemment la surface trouvée au début du n° 28.

Si l'on avait $n = n' = 2$, on pourrait effectuer les calculs jusqu'à un certain point.

Pour $n = n' = 1$, le problème actuel n'aurait plus de sens. Mais si un seul des nombres n et n', n' par exemple, était l'unité, la question reviendrait à chercher le lieu des points x

situés au sommet du cône qui leur répond dans la coïncidence, ou simplement le lieu des points x se confondant avec le point qui leur répond dans le connexe φ d'ordre m' et de classe 1 ; ce problème a été résolu précédemment.

30. Les calculs du n° 27 donnent naissance à deux liaisons (x, y) et (u, v) ; la première fait correspondre à un point y une surface lieu des points x tels que la développable qui leur répond passe par y.

Il y aurait peut-être lieu de continuer cette recherche et de traiter les multiplicités triples après les coïncidences ; nous ne nous arrêtons pas à ces considérations parce qu'on y exploite toujours les mêmes idées

31. Le connexe identique $u_x = 0$ admet comme élément toute combinaison d'un point et d'un plan en situation réunie. Les éléments communs à $u_x = 0$ et au connexe (m, n),

$$f \equiv a_x^m u_\alpha^n = 0$$

constituent la coïncidence principale de ce dernier connexe.

A tout point x répond le cône ayant ce point pour sommet et circonscrit à la surface T_x répondant à x dans le connexe (m, n).

A tout plan u répond l'intersection de ce plan avec la surface S_m qui lui répond dans le connexe (m, n).

Nous généraliserons ci-après quelques propriétés données par M. Krause. En voici d'abord deux qui sont évidentes pour le connexe général :

Pour qu'un point x forme, avec tous les plans qui le contiennent, des éléments de la coïncidence principale, il faut et il suffit que la surface T_x répondant à ce point dégénère en une surface de classe $n - 1$ et en un point coïncidant avec x.

Pour qu'un plan u forme, avec tous les points qu'il contient, des éléments de la coïncidence principale, il faut et il suffit que la surface S_m répondant à ce plan dégénère en une surface d'ordre $m - 1$ et en un plan coïncidant avec u.

Il y a exception quand m ou n est égal à l'unité.

En effet, dans tout connexe $(m, 1)$, un *point fondamental* forme, avec tous les plans qui le contiennent, des éléments de la coïncidence principale. Les *plans fondamentaux* du connexe $(1, n)$ jouissent de la propriété corrélative, et ces deux théorèmes résultent immédiatement de la définition des points et plans fondamentaux.

32. Cherchons, dans le connexe général (m, n), le lieu des points x dont les cônes de coïncidence principale ont un plan tangent double. Cette circonstance se réalise quand le point x est situé sur la surface T_n qui lui répond dans le connexe, ou quand cette surface possède un plan tangent double passant par x. Or, on a vu au n° 6 que les points satisfaisant à ces conditions se trouvent sur une surface d'ordre

$$(n - 1)^2(2m + n).$$

Cherchons l'enveloppe des plans tangents doubles : l'équation $f = 0$ du connexe représente, pour u variable, la surface T_n répondant à x; si ce dernier point est sur la surface T_u, on a

$$\varrho x_i = \frac{df}{dv_i} \quad (i = 1, 2, 3, 4)$$

Grâce à ces relations, on peut remplacer l'équation $f = 0$ par $u_x = 0$. Comme on l'a vu déjà au n° 6, le cas où T_n aurait un plan tangent double passant par x rentre dans le précédent.

Il suffit donc d'éliminer, des équations ci-dessus, les x et ρ pour avoir l'enveloppe des plans doubles des cônes de coïncidence principale. Appelons P cette enveloppe et, corrélativement, Π le lieu des points doubles des courbes de coïncidence principale.

M. Krause a établi, pour le connexe $(2, 1)$, que la surface Π est du dixième ordre; il en donne une propriété, que nous allons généraliser.

Étendons les expressions de points et plans *fondamentaux*

au connexe (m, n) et convenons d'appeler de ce nom les points ou plans qui forment, respectivement avec les plans qui y passent ou avec les points qu'ils contiennent, des éléments de la coïncidence principale.

La propriété corrélative de celle à laquelle nous venons de faire allusion s'énonce comme il suit :

Tout plan fondamental est un plan tangent singulier de la surface P.

Considérons, en effet, la face du tétraèdre de référence qui a pour équation $x_i = 0$ et pour coordonnées-plans $u_i, 0, 0, 0$; supposons que cette face soit un plan fondamental; alors la surface S_m qui lui répond dégénère en ce plan lui-même accompagné d'une surface S_{m-i}; comme on le voit par un calcul très simple, cette condition équivaut à l'égalité

$$(1) \qquad (a_2 x_2 + a_3 x_3 + a_4 x_4)^m a_i^n = 0,$$

qui doit exister pour toutes les valeurs de x_2, x_3, x_4.

Pour que le plan $x_i = 0$ soit tangent à la surface P, il faut, ou bien qu'il soit un plan tangent en un certain point $(0, x_2, x_3, x_4)$ à la surface T_n répondant à ce point, ou bien qu'il soit un plan tangent double à la surface T_n répondant à un de ses points. Développons l'équation de T_n; le coefficient du terme en u_i^n est nul d'après l'égalité (1); le coefficient du terme en u_i^{n-1} donne l'équation du point-pôle relatif à T_n du plan $x_i = 0$; cette équation est donc

$$(u_2 x_2 + a_3 x_3 + a_4 x_4)^m a_i^{n-1}(\alpha_2 u_2 + \alpha_3 u_3 + \alpha_4 u_4) = 0.$$

Il faut que ce point coïncide avec le point $(0, x_2, x_3, x_4)$ ou soit indéterminé; les deux circonstances s'expriment par les relations

$$(a_2 x_2 + a_3 x_3 + a_4 x_4)^m a_i^{n-1} \alpha_i = \rho x_i \ (i = 2, 3, 4),$$

la valeur $\rho = 0$ correspondant au cas où $x_i = 0$ est un plan tangent double à T_n.

L'élimination de ρ ramène les trois équations ci-dessus à

deux, homogènes en x_2, x_3, x_4, donc compatibles pour un nombre fini de valeurs de x_2, x_3, x_4. Ainsi tout plan fondamental est tangent à la surface P et il y a plus d'un point de contact; c'est donc un plan singulier.
Le raisonnement corrélatif va de soi [1].

33. La question que nous abordons maintenant est probablement nouvelle. Soient, dans le connexe (m, n), deux points y et z d'une génératrice du cône de coïncidence principale répondant à un point x; écrivons, conformément au n° 19, l'équation

$$F[x, (yz)] = 0,$$

de degré $2m(n-1)$ en x qui représente, en coordonnées-lignes (yz), la surface T_x répondant au point x.

En y joignant les deux équations linéaires en x qui expriment que ce point est sur la droite (yz), on a un système qui donne, pour toute droite (yz), en général $2m(n-1)$ points x.

Donc toute droite de l'espace est, en général,

| génératrice de $2m(n-1)$ cônes de coïncidence principale. | tangente à $2n(m-1)$ courbes de coïncidence principale. |

Ou encore, sur toute droite de l'espace, il existe, en général, $2m(n-1)$ points dont le cône de coïncidence principale passe par cette droite, et corrélativement.

Si l'on avait en outre un second connexe

$$b_x^{m'} u_\beta^{n'} = 0,$$

on aurait une nouvelle équation analogue à $F = 0$, laquelle, jointe aux trois relations considérées ci-dessus, permettrait d'éliminer les x et fournirait l'équation d'un complexe.

Les deux connexes donnés forment une coïncidence; en y

[1] M. Krause cherche encore, pour le connexe $(2, 1)$, le lieu des courbes de coïncidence principale répondant aux plans d'un faisceau. Nous passons, comme trop facile, l'extension du problème au connexe (m, n).

adjoignant le connexe identique $u_a = 0$, on a un ensemble que l'on peut appeler la *multiplicité triple principale* de la coïncidence.

Dans une telle multiplicité, les droites qui sont à la fois génératrices de deux cônes de coïncidence principale de même sommet sont donc les rayons d'un complexe.

34. La question résolue au début du numéro précédent souffre une exception dans le cas de n (ou m) égal à l'unité.

Si $n = 1$, il répond, à un point x, un point dont les coordonnées sont proportionnelles à $a_i a_x^m$; la condition pour que ces deux points soient situés sur une droite (vw) est exprimée par quatre relations et l'élimination des x donne l'équation d'un complexe. Ainsi,

dans tout connexe $(m, 1)$, les droites qui joignent un point quelconque x au point qui lui répond forment un complexe.

dans tout connexe $(1, n)$, les intersections d'un plan quelconque u avec le plan qui lui répond forment un complexe.

Soit, par exemple, le connexe $(1, 1)$

$$a_x u_\alpha = 0;$$

les quatre équations sont

$$v_x = 0, \ w_x = 0, \ a_x v_\alpha = 0, \ a_x w_x = 0.$$

Éliminons les x; β et α étant des symboles équivalents ainsi que a et b, on a

$$\begin{vmatrix} v_1 & v_2 & v_3 & v_4 \\ w_1 & w_2 & w_3 & w_4 \\ a_1 v_\alpha & a_2 v_\alpha & a_3 v_\alpha & a_4 v_\alpha \\ b_1 w_\beta & b_2 w_\beta & b_3 w_\beta & b_4 w_\beta \end{vmatrix} = 0.$$

ou encore

$$(abvw)v_\alpha w_\beta = \frac{1}{2}(abvw)(v_\alpha w_\beta - v_\beta w_\alpha) = 0.$$

En donnant aux symboles a', b' la signification du n° 4, on peut écrire cette équation

(1) $\qquad (abvw)(a'b'vw) = 0.$

Pour certains connexes spéciaux, le complexe peut se ramener au premier ordre, et ce résultat est contenu implicitement dans les recherches de Plücker [1]. L'illustre géomètre de Bonn donne, en effet, entre un plan (u, v, t) et son pôle (x, y, z) relativement à un complexe linéaire, la relation

$$(Ax + By + Cz)(Dt + Eu + Fv) + (AD + BE + CF) = 0,$$

laquelle est, en somme, avec d'autres notations, l'équation d'un connexe $(1, 1)$.

Corrélativement, les droites intersections de deux plans qui se correspondent dans le connexe $(1, 1)$, le plus général, constituent un complexe

$$(\alpha\beta yz)(\alpha'\beta'yz) = 0;$$

on voit immédiatement que c'est le même que celui représenté par l'équation [1].

D'autre part, l'équation de tout complexe du second ordre peut s'écrire $(abyz)^2 = 0$; donc le complexe engendré par le connexe $(1, 1)$ n'est pas le plus général de son espèce. On connaît, au surplus, le lien qui existe entre les complexes et le connexe linéo-linéaire, puisque ce dernier représente la collinéation de deux espaces, et c'est cette collinéation qui a servi de point de départ à M. Reye (*Géométrie de position*) pour la définition du complexe tétraédral.

35. Par l'intermédiaire de la coïncidence principale d'un connexe (m, n), à tout point répond un cône de $n°$ classe ; soit u un plan tangent à ce cône.

[1] PLÜCKER, *Neue Geometrie des Raumes gegründet auf die Betrachtung der geraden Linie als Raumelement.* Leipzig, 1848, p. 36.

Passons aux coordonnées non homogènes en divisant par x_4 et u_4, et posons

$$x = \frac{x_1}{x_4}, y = \frac{x_2}{x_4}, z = \frac{x_3}{x_4}, p = \frac{dz}{dx}, q = \frac{dz}{dy}$$

$$u = \frac{u_1}{u_4}, v = \frac{u_2}{u_4}, w = \frac{u_3}{u_4}.$$

Nous avons en premier lieu la relation

(1) $$ux + vy + wz + 1 = 0.$$

Donnons successivement aux variables indépendantes x et y des accroissements infiniment petits dx et dy et à z des accroissements correspondants tels que les nouveaux points voisins du point initial soient encore dans le plan u. Outre la relation (1), nous aurons alors

$$udx + wpdx = 0, \qquad vdy + wqdy = 0,$$

d'où nous tirons

$$u = \frac{p}{z - px - qy}, \qquad v = \frac{q}{z - px - qy}, \qquad w = \frac{-1}{z - px - qy}.$$

La substitution, dans l'équation du connexe, donne une équation aux dérivées partielles représentant un système de surfaces tel que, par chaque point, il en passe une infinité et que leurs plans tangents en ce point enveloppent le cône de coïncidence principale correspondant.

On voit bien que chaque plan tangent à une de ces surfaces a pour point de contact un des points de sa courbe de coïncidence principale; donc en faisant le raisonnement corrélatif du précédent, on trouve, en coordonnées-plans, l'équation aux dérivées partielles des surfaces considérées.

Clebsch fait observer que des considérations de ce genre se trouvent, indépendamment de la théorie des connexes, dans

l'ouvrage déjà cité de Plücker, *Das System der Geometrie des Raumes* (P. 27). Il prouve aussi que l'équation différentielle à laquelle il parvient, en géométrie plane, est la plus générale de son espèce. Cette démonstration, dont l'extension est facile, établit le lien entre la théorie des connexes de l'espace et celle des équations aux dérivées partielles.

Puisque nous avons amené la théorie des connexes au seuil d'un domaine nouveau, nous sommes parvenu au terme que nous nous étions assigné au début de cette étude.

NOTICE PRÉLIMINAIRE

SUR LES

SÉDIMENTS MARINS

RECUEILLIS PAR

L'EXPÉDITION DE LA "BELGICA„

PAR

H. ARCTOWSKI et A.-F. RENARD

—————

(Présenté à la Classe des sciences dans la séance du 7 juillet 1900.)

—————

Tome LXI.

PRÉFACE

Le travail que nous présentons à l'Académie est un exposé sommaire des recherches auxquelles nous nous sommes livrés sur les sédiments marins recueillis par l'Expédition antarctique de la *Belgica*. L'étude complète de ces sédiments, comprenant l'examen minéralogique et chimique, la détermination de leur origine et de leur répartition géographique ainsi que la discussion des questions relatives à l'allure des fonds marins de la région explorée par l'expédition belge, sera l'objet d'un mémoire destiné à prendre place dans la série des publications de la Commission de la *Belgica*. Les résultats préliminaires que nous exposons aujourd'hui peuvent être considérés comme acquis d'une manière certaine, et ne seront pas modifiés par des recherches ultérieures. Nous ne les faisons connaître que dans la mesure qu'il faut pour prendre date, et surtout parce que, outre l'intérêt scientifique qu'ils peuvent présenter, ils fournissent des données immédiatement utilisables par les naturalistes chargés de l'étude des organismes des fonds marins recueillis par la *Belgica*.

Dans cet exposé, nous indiquerons sommairement la route

suivie par le navire, et le long de laquelle s'échelonnent les sondages; les conditions dans lesquelles ont été faites les observations; les méthodes de sondage employées par les explorateurs à bord du navire et sur la glace. Nous donnerons ensuite les résultats des mesures de profondeur qui sont figurés sur la carte accompagnant cette notice. Abordant alors l'étude proprement dite des sédiments, nous faisons connaître des procédés suivis pour arriver à la classification des fonds marins, et nous donnons les tableaux présentant la composition de chacun des dépôts, telle qu'elle ressort de l'analyse mécanique. Enfin nous groupons ces observations et nous en déduisons les conclusions générales d'océanographie auxquelles cette étude préliminaire nous conduit.

SÉDIMENTS MARINS

RECUEILLIS PAR

L'EXPÉDITION DE LA " BELGICA „

ROUTE SUIVIE PAR LA « BELGICA ».

Ni dans l'océan Atlantique ni dans les canaux de la Terre de Feu des sondages n'ont été exécutés par le personnel de la *Belgica*. Les travaux bathymétriques de l'Expédition antarctique belge n'ont été commencés qu'à l'île des États. La route suivie à partir de là nous est donnée par les coordonnées des sondages exécutés dans ce grand canal antarctique qui sépare l'Amérique du Sud des terres antarctiques; puis, au sud des Shetland méridionales, par la carte du canal de Gerlache,

dressée par M. Lecointe ; et enfin, au delà du cercle po-
laire, la route suivie est donnée par une autre carte de
M. G. Lecointe, intitulée : « Croquis de la dérive de la *Belgica*
dans la banquise », cartes publiées dans le numéro de fé-
vrier 1900 du *Bulletin de la Société royale belge de géographie.*

Une partie seulement du voyage a été volontaire, tandis que
la route suivie pendant le séjour dans les glaces a été due à
des déplacements forcés, la banquise dans laquelle la *Belgica*
a été emprisonnée durant treize mois n'ayant cessé de dériver
sous l'influence des vents. C'est justement grâce à cette dérive
compliquée qu'il a été possible de faire de nombreux sondages
dans la région glacée située au sud du 70ᵉ parallèle. A bord
de la *Belgica*, on n'a laissé passer aucune occasion de
mesurer la profondeur de la mer, car toutes les fois que les
coordonnées astronomiques du lieu avaient pu être détermi-
nées et que nous nous trouvions en quelque endroit nouveau,
notre première préoccupation a été de sonder. Sans aucun
doute, il aurait été possible de recueillir plus de données
bathymétriques qu'on ne l'a fait, mais nous n'étions que dix-
sept hommes à bord, et les occupations étaient partagées ;
or le sondage est une opération qui demande la coopération
de plusieurs hommes.

MÉTHODES DE SONDAGE.

Les sondages en mer ont été exécutés à l'aide de la machine
à sonder de Le Blanc[1]. Comme fil à sonder, nous avons employé
soit une fine cordelette en acier, soit un simple fil d'acier de

[1] On peut trouver une description de cette machine à sonder dans
l'ouvrage : *Berichte der Commission für Erforschung des östlichen Mittel-
meeres.*

0mm,9 de diamètre. Les sondes utilisées ont été celle du prince de Monaco [1], celle de Brooke [2] et un « chercheur de fond » qui a été donné à l'Expédition par le commandant Wandell, de Copenhague. Ce dernier instrument, qui ramenait toujours une bonne quantité de sédiment, consistait en une simple sonde en plomb au bout de laquelle était fixé un tube à fermeture en ailes de papillon. Elle ressemblait à la sonde à poids fixe utilisée à bord du *Challenger*.

Malheureusement, cette sonde a été perdue, ce qui nous a obligés de travailler pendant un certain temps avec une sonde de Brooke chargée d'un boulet fixe, et aussi avec une sonde à cuvette de construction spéciale

Finalement, nous avons construit à bord une sonde nouvelle qui, quoique très simple, nous a donné de fort bons résultats.

Le but que nous nous étions proposé était de recueillir une grande prise de sédiments. Les sondes à poids perdu ne peuvent pas réaliser ce desideratum ; d'un autre côté, le clapet de la sonde de Brooke, la clef de la sonde de Monaco et les clapets disposés en ailes de papillon, qui sont destinés à retenir le sédiment à l'intérieur du tube de la sonde, empêchent le plus souvent la vase d'entrer et ne servent par conséquent à rien. Mais, en outre, les sondes construites jusqu'à présent ne s'enfoncent que fort peu dans le sol sous-marin. Or la nécessité d'avoir des appareils à l'aide desquels on pourrait exécuter des forages au fond de la mer a déjà été mentionnée par Sir John Murray [3].

La sonde nouvelle consistait en un simple tube en laiton de 80 centimètres de longueur et de 3cm,5 de diamètre interne ; à l'un de ses bouts, il était enchâssé dans un boulet. On attachait

[1] Compte rendu des séances de la Société de géographie de Paris, 1889, 15 février.

[2] FERDINAND ATLMAYR, *Handbuch der Oceanographie und maritimen Meteorologie*, S. 64.

[3] *The renewal of antarctic exploration*, p. 24. (GEOGR. JOURNAL, 1894, vol. III.)

cette sonde à la corde qui termine le fil à sonder de façon que le tube descendît bien verticalement. Cette sonde s'enfonçait bien et le tube se remplissait de sédiment sur une longueur de 30 à 60 centimètres. Il suffisait alors de pousser la vase hors du tube à l'aide d'un bâton. Le tube-sonde n'a malheureusement été utilisé que pour les derniers sondages exécutés.

Dans les glaces, — lorsque la *Belgica* se trouvait emprisonnée au milieu d'un champ de glace de plusieurs milles de pourtour, — il nous a été impossible d'utiliser la machine de Le Blanc. La vapeur faisant défaut, les huiles gelaient ; or cette machine est trop difficile à manœuvrer à bras d'hommes. Le dispositif employé pour faire les sondages dans les glaces se composait de trois parties distinctes :

a) Une grande bobine en bois, sur laquelle était enroulé le fil à sonder. Cette bobine était montée sur un axe de façon à se dérouler entièrement. Un frein réglait la descente du fil ;

b) Une roue de 1 mètre de circonférence, garnie d'un compteur de tours. Cette roue servait à enregistrer la longueur du fil filé. Elle était empruntée à la machine de Le Blanc ;

c) Enfin, trois perches de sapin entre-croisées maintenaient une poulie en acier au-dessus du trou percé dans la glace, et par lequel on laissait descendre la sonde.

Résultats des sondages.

Les tableaux ci-après indiquent les numéros d'ordre des sondages, les coordonnées géographiques et les profondeurs mesurées. Dans le premier tableau se trouvent les sondages exécutés en dehors du cercle polaire ; ce sont là les seules données que nous ayons sur les relations bathymétriques du Grand Canal antarctique. Dans le deuxième tableau ont été réunis les sondages faits à la lisière de la banquise australe et

pendant le séjour de la *Belgica* dans les glaces. Un seul son-
dage a été fait dans le canal découvert par l'Expédition. Au
milieu du canal de la Belgica, à mi-chemin entre le cap
d'Ursel et le cap Reclus, on a sondé la profondeur de
625 mètres.

Les résultats fournis dans le tableau I nous permettent de
tracer une coupe transversale N.-S., allant de l'île des États
à l'île de Livingstone. Ceux du tableau II nous autorisent à
tracer avec certitude les courbes bathymétriques indiquées
sur la carte (voir pl.).

I. — Tableau des sondages.

DATES.	Latitudes australes.	Longitudes ouest de Greenwich.	Numéros des sondages.	Profondeurs évaluées en mètres.
	o '	• '		
14 janvier 1898.	54.51	63.37	1	296
14 — —	55.03	63.29	2	1,564
15 — —	55.51	63.19	3	4,040
16 — —	56.49	64.30	4	3,850
18 — —	59.58	63.12	5	3,800
19 — —	61.05	63.04	6	3,690
20 — —	62.02	61.58	7	2,900
20 — —	62.11	61.37	8	1,880
28 -- —	64.23	62.02	9	625
.
23 mars 1899.	56.28	84.46	60	4,800

II. — TABLEAU DES SONDAGES.

DATES.	LATITUDES australes.	LONGITUDES ouest de Greenwich.	NUMÉROS des sondages.	PROFONDEURS évaluées en mètres
	° ′	° ′		
16 février 1898.	69.75	70.39	10	135
19 — —	69.06	78.21	11	480
23 — —	69.46	81.08	12	565
24 — —	69.30	81.31	13	510
25 — —	69.17	82.25	14	2,700
27 — —	69.24	84.39	15	2,600
27 — —	69.41	84.42	16	1,730
1er mars —	71.06	85.23	17	570
1er — —	71.17	85.26	18	520
2 — —	71.31	85.16	19	460
4 — —	71.22	84.55	20	530
5 — —	71.19	85.28	21	520
9 — —	71.23	85.33	22	554
20 — —	71.35	88.02	23	390
22 avril —	71.02	92.03	24	480
26 — —	70.50	92.22	25	410
4 mai —	70.33	89.22	26	1,150
5 — —	»	»	27	730
10 — —	»	»	28	460
20 — —	71.16	87.38	29	435
26 — —	71.13	87.44	30	436
2 sept. —	70.00	82.45	31	502
9 — —	69.51	82.36	32	510
14 — —	69.53	83.04	33	480
22 — —	70.23	82.31	34	485

II. — TABLEAU DES SONDAGES (suite).

DATES.	LATITUDES australes	LONGITUDES ouest de Greenwich.	NUMÉROS des sondages.	PROFONDEURS évaluées en mètres
	° ′	° ′		
26 sept. 1898.	70.21	82.52	35	485
29 — —	70.21	82.39	36	480
7 oct. —	70.30	82.48	37	480
16 — —	69.59	80.54	38	532
19 — —	70.01	81.45	39	580
24 — —	69.43	80.50	40	537
2 nov. —	69.51	81.24	41	518
10 — —	70.09	82.35	42	490
28 — —	70.20	83.23	43	459
18 déc. —	70.08	83.30	44	443
20 — —	70.15	84.06	45	569
22 — —	70.18	84 51	46	645
27 — —	70.20	85.52	47	630
29 — —	70.15	85.51	48	660
31 — —	70.01	85.20	49	950
2 janvier 1899.	69.52	85.13	50	1,360
4 — —	69.50	85.42	51	1,470
7 — —	69.52	85.32	52	1,490
10 février —	70.34	93.17	53	1,166
19 — —	70.30	94.12	54	1,740
2 mars —	70.53	97.17	55	430
5 — —	70.51	97.57	56	425
12 — —	70.56	100.18	57	564
13 — —	70.50	102.13	58	1,195
14 — —	70.40	102.15	59	2,800

RELATIONS BATHYMÉTRIQUES.

Les sondages de la *Belgica* ont donné lieu à deux découvertes importantes : celle d'une fosse de 4,040 mètres de profondeur au sud de l'île des États et celle d'un plateau continental s'étendant au sud du 70° parallèle.

Le profil bathymétrique est intéressant à plusieurs points de vue.

Il nous montre que l'Amérique du Sud est séparée des terres antarctiques par une cuvette à fond plat s'élevant doucement vers le sud. De part et d'autre, une forte pente sous-marine poursuit les dénivellations de terrain qui forment au nord l'extrémités des Andes et au sud la chaîne des Shetland méridionales. Le plateau continental existe sans aucun doute, mais il ne forme qu'une bordure étroite devant les terres.

La découverte du plateau continental antarctique est plus intéressante. Le profil que nous avons tracé suivant le 85° degré de longitude[1] nous montre que c'est l'isobathe de 500 mètres qui marque la bordure du plateau. Le fait est curieux, car la limite de ces plates-formes sous-marines qui bordent les continents se trouve généralement par 200 mètres. On peut donc se demander si le plateau continental antarctique est submergé et, s'il en est ainsi, quelles sont les raisons pour lesquelles il occupe un niveau aussi bas[2].

Le détail des courbes d'égale profondeur est également intéressant. Nous remarquons tout d'abord que le plateau continental n'est pas uni. Les fluctuations de l'isobathe de 500 mètres nous montrent deux concavités qui se terminent en cul-de-sac vers le sud. Mais le réseau des sondages n'est pas suffisamment étendu pour nous permettre d'étudier ces détails.

Un autre fait est à remarquer.

[1] HENRYK ARCTOWSKI, *Géographie physique de la région antarctique visitée par l'Expédition de la « Belgica ».* (BULL. SOC. ROY. BELGE DE GÉOGRAPHIE, 1900, janvier, p. 142.)

[2] Comparez le mémoire de M. C. RUDZKI : *Deformationen der Erde unter der Last des Inlandeises.* (BULL. INTERN. DE L'ACAD. DES SC. DE CRACOVIE, 1899, p. 169.)

Les relations bathymétriques de la région explorée par l'Expédition antarctique belge démontrent que l'île Pierre Ier (qui a été découverte au commencement du XIXe siècle par Bellingshausen) n'appartient pas au plateau continental antarctique. Cette île est isolée.

Remarquons encore que les profondeurs mesurées par Ross au nord de la grande muraille de glace qui s'étend par 78° de latitude, à partir du 160e degré est, jusqu'au 170° de longitude ouest de Greenwich (c'est-à-dire sur une longueur de 30 degrés), sont comparables à celles qui caractérisent le plateau continental découvert par l'Expédition antarctique belge.

La carte qui accompagne notre travail donne un aperçu des relations bathymétriques de la partie de l'Océan explorée par la *Belgica*. Elle modifie notablement l'allure des courbes isobathes qu'on avait admises pour cette région avant l'expédition belge. Cependant, nous le répétons, le réseau des observations n'est pas assez serré pour que nous considérions comme définitive l'allure de toutes les courbes d'égale profondeur tracées sur la carte. C'est le cas en particulier pour celles du Grand Canal antarctique dans la partie de la route entre l'île des États et l'île Smith où l'Expédition n'a fait qu'un nombre relativement restreint de sondages. Quelques-unes de ces courbes se raccordent bien avec celles des cartes bathymétriques existantes : c'est ainsi que l'on voit se dessiner sur la carte le prolongement des grands fonds du Pacifique qui s'y terminent en cuvette à goulot étroit, et le seul échantillon, comme nous le verrons tout à l'heure, recueilli dans cette région, offre les caractères des sédiments obtenus par le *Challenger* plus à l'ouest, dans cette fosse qui va diminuant de largeur à mesure qu'on s'avance vers le méridien des îles Falkland et qui fait face à la « Fosse de Ross ».

Ce qu'on voit à l'évidence sur la carte, c'est le caractère de plateau continental que présentent les régions situées à l'ouest des terres Alexandre, au sud du 71e parallèle.

La carte dont il s'agit a été dressée en s'appuyant surtout sur la carte de l'Amirauté anglaise et sur celle du détroit de Gerlache que M. Lecointe a publiée. Les sondages de la *Belgica*

sont indiqués en mètres, et le point noir qui accompagne le chiffre donnant la profondeur est reporté aussi exactement que possible d'après les coordonnées indiquées dans les tableaux précédents. Pour la bathymétrie des régions de la mer non explorées par la *Belgica*, on s'est servi de toutes les données qu'offraient la carte de l'Amirauté [1], celles des profondeurs océaniques par Sir John Murray [2] et par Supan [3].

Autour de la pointe méridionale de l'Amérique du Sud, les courbes isobathes ont été construites d'après la carte de Supan ; les isobathes de cet auteur ont été, en certains points, un peu déplacés, surtout pour les rattacher aux courbes construites d'après les observations nouvelles de l'Expédition belge.

Entre 80° et 105° W. et 69° et 71° S., les isobathes ont été établis à l'aide de nombreux sondages de la *Belgica*. Vers l'est, ces courbes ont été rattachées approximativement à celles tra-cées entre la Terre de Graham et l'Amérique d'après les don-nées de l'Expédition belge. Dans cette région, où la distance considérable séparant les courbes de 3,000 mètres à 4,000 mè-tres marque une fosse à fond plat, cette première courbe a été prolongée vers l'ouest dans l'hypothèse que ce plateau sous-marin s'avance dans cette direction.

La présence de l'île Pierre Ier au nord de la courbe de 2,000 mètres conduit à supposer l'existence d'un massif isolé couronné par cette île.

La sonde a mesuré 625 mètres dans le canal de Gerlache, mais il serait difficile de rattacher ce sondage aux courbes précédentes ; aussi a-t-on fait passer les courbes de 250 et 500 mètres le long des îles Biscoë et de l'île Smith. Puis elles suivent les Shetlands méridionales pour se rattacher, au delà des îles Éléphants et Clarence, aux courbes de l'océan Antarc-tique qui, d'après le tracé de Sir John Murray, se dirigeraient le long de l'île Joinville, des Terres Louis-Philippe et Graham.

[1] *South Polar Chart.* 1240.

[2] *Bathymetrical chart of the oceans shouring the « Deeps » accordidg,* to John Murray.

[3] A. SUPAN, *Die Bodenformen des Weltmeeres.* (PETERMANN'S MITTHEI-LUNGEN, 1899, Bd XLV, S 177.)

Méthodes d'examen et classification des sédiments.

Avant d'exposer les résultats de l'analyse des sédiments de la *Belgica*, il peut être utile de rappeler les travaux antérieurs sur les dépôts marins dont on a dû tenir compte pour les méthodes d'analyse et le mode de classification.

Rappelons d'abord le *Report on deep-sea deposits*, publié par MM. Murray et Renard dans la série des mémoires de l'expédition du *Challenger* et qui comprend non seulement la description et la classification des sédiments recueillis par cette croisière, mais encore l'ensemble des données sur les sédiments de mer profonde.

Les auteurs de ce mémoire ont procédé à la description de ces dépôts de la manière suivante :

Ils les ont traités à l'acide chlorhydrique dilué et divisé ainsi la prise d'essai en partie soluble et partie insoluble. La première est indiquée dans la colonne $CaCO_3$, qui est suivie par celle où l'on donne la détermination générale des principaux organismes calcaires représentés dans le sédiment.

La partie insoluble dans l'acide chlorhydrique, désignée dans les descriptions sous le nom de *résidu*, fut soumise, après lavage, à des décantations successives, permettant de diviser les éléments constitutifs suivant leur ordre de densité.

Le *résidu* est ainsi divisé en trois groupes : 1° *organismes siliceux* ; 2° *minéraux, particules minérales et fragments de roches* ; 3° *particules amorphes*. Sous ce dernier nom sont désignées les particules qui, restant en suspension, passent lors de la première décantation ; elles n'ont pas plus de $0^{mm}, 05$ de diamètre. Nous renvoyons pour les détails de ces recherches au *Report on deep-sea deposits*.

En s'appuyant sur les analyses exécutées d'après le procédé qu'on vient de rappeler et qui ont porté non seulement sur les sédiments marins recueillis par le *Challenger*, mais aussi sur les collections de toutes les croisières scientifiques importantes anglaises ou américaines jusqu'à la date de la publication de

leur *Report on deep-sea deposits*, les auteurs ont groupé comme suit l'ensemble des dépôts marins, et leur classification, comme aussi leur terminologie, a été admise et consacrée par l'usage :

I. — *Les dépôts pélagiques* qui occupent les régions centrales des grands bassins océaniques et qui sont formés essentiellement des restes d'organismes pélagiques associés aux produits ultimes de la décomposition des roches et des minéraux étalés sur le fond.

II. — *Les dépôts terrigènes*, formés près des continents et des îles, qui sont constitués essentiellement par des matériaux apportés par l'action de transport de la mer et provenant de la désintégration des masses terrestres [1].

[1] Le tableau synoptique que nous reproduisons ici, premier essai d'une classification d'ensemble des dépôts marins, présente les relations qui unissent ces deux grands groupes de sédiments et leurs subdivisions.

(A) Sédiments de mer profonde formés sous plus de cent brasses.	Argile rouge . . . Vase à radiolaires . Vase à diatomées . Vase à globigérines. Vase à ptéropodes .	(I) *Sédiments pélagiques* formés en mer profonde et loin des terres.
	Boue bleue . . . Boue rouge . . . Boue verte. . . . Boue volcanique. . Boue coralienne. .	
(B) Sédiments formés entre le niveau de la marée basse et cent brasses.	Graviers , sables , boues, etc . . .	(II) *Sédiments terrigènes*, formés dans les eaux littorales profondes et dans les eaux basses près des terres.
(C) Sédiments littoraux formés entre la haute et la basse mer.	Graviers , sables , boues, etc.. . .	

L'étude des *sédiments littoraux* et des eaux basses n'entrant pas dans le cadre de leurs recherches, les auteurs les ont représentés sur la carte qui accompagne leur mémoire par une teinte unique. Quant aux sédiments de *mer profonde* entendus dans le sens de MM. Murray et Renard, ils s'étendent depuis l'isobathe de 100 brasses jusqu'aux plus grandes profondeurs, recouvrant une aire égale à plus de la moitié de la surface terrestre. Les graviers et les sables ne se rencontrent ici qu'exceptionnellement; des boues, des vases organiques et des matières argileuses constituent les sédiments caractéristiques de ces grandes profondeurs; ils montrent sur de vastes étendues une remarquable uniformité. Au large de la courbe de 100 brasses, à parler d'une manière générale, l'action de la mer diminue d'intensité; les conditions, qui dominent dans cette partie de l'Océan sont uniformes; l'accumulation des matières sédimentaires s'y fait avec lenteur; les particules minérales sont différentes de celles des *dépôts littoraux*; leurs dimensions sont plus uniformes et plus petites; à mesure qu'on s'avance vers les régions plus profondes des bassins océaniques, les sédiments se modifient : les particules minérales dérivant immédiatement des terres émergées sont de moins en moins nombreuses; leurs dimensions sont moindres encore que celles des zones profondes plus rapprochées des côtes, et en même temps les matières provenant de l'altération chimique des roches et des minéraux deviennent plus abondantes, et pour les profondeurs moyennes de l'Océan, les restes d'origine organique sont plus nombreux dans les dépôts. Ainsi l'on passe insensiblement des sédiments de mer profonde *terrigènes* aux sédiments *pélagiques* dans lesquels les organismes calcareux et siliceux ainsi que les matières argileuses provenant do la décomposition des roches et des particules minérales, jouent le rôle principal.

Il nous a paru utile, pour apprécier ce qui va suivre, de rappeler, comme nous venons de le faire, les considérations générales sur la classification des sédiments de mer profonde

et sur les méthodes suivies pour leur détermination. Disons tout de suite que pour les échantillons des grands fonds rapportés par la *Belgica*, le groupe des sédiments pélagiques n'est guère représenté que par les sondages dans le Grand Canal antarctique et que tous les autres sondages doivent être englobés dans le groupe de ces *sédiments terrigènes des zones profondes ou littorales*. Cependant le caractère propre de ces sédiments est toujours voilé par l'association d'un grand nombre d'éléments de dimensions variées et qui doivent leur présence aux points d'où la sonde les ramène à l'action de transport qu'exercent dans ces régions les phénomènes glaciaires.

Mais avant d'aborder ces questions, indiquons les raisons qui nous ont déterminés à ne pas suivre pour les descriptions des sédiments de la *Belgica* le mode employé pour ceux du *Challenger*. Ces raisons ne résident pas exclusivement dans les progrès qu'on a réalisés pour l'analyse des sédiments depuis vingt ans, date à laquelle MM. Murray et Renard commencèrent leurs recherches sur les fonds océaniques, mais la raison principale, et qu'on saisira immédiatement, c'est que les recherches ont porté, comme l'indique le titre de leur ouvrage, sur des *dépôts de mer profonde*, tandis que ceux recueillis par la *Belgica* n'appartiennent pas, à proprement parler, à ce type. L'analyse mécanique des sédiments, telle qu'on la pratique aujourd'hui et telle qu'elle a été appliquée aux fonds marins que nous avions à décrire et à classer, convient spécialement à l'examen de matières où les grains sont de dimensions très différentes. Or, ce qui est caractéristique dans les sédiments pélagiques, et jusqu'à un certain point dans les sédiments terrigènes de la zone profonde, c'est la finesse et l'homogénéité des grains; ce qui se comprend lorsqu'on tient compte des conditions de formation du dépôt dont il s'agit. En outre, dans ces dépôts profonds, l'élément vaseux ou argileux est quelquefois prédominant au point qu'il devient impossible de séparer par des procédés mécaniques cette matière amorphe et quasi homogène. Enfin, ce qui justifie la subdivision des matières des dépôts pélagiques en partie soluble et résidu, c'est

· le rôle très considérable que joue dans ces dépôts l'élément calcaire dû aux restes de Foraminifères ou de Ptéropodes.

Pour les raisons qu'on vient de dire, nous avons adopté un procédé d'analyse des matières sédimentaires où la séparation mécanique joue le rôle fondamental, et afin d'arriver autant que possible à une unification de la nomenclature et d'obtenir des résultats comparables, nous nous sommes arrêtés aux procédés de séparation que M. Thoulet à employés pour l'étude des sédiments marins recueillis sur les côtes de France. Les études auxquelles ce savant s'est livré sur des sédiments présentant de grandes analogies avec ceux que nous avions à décrire nous engagèrent, au début de nos recherches, à nous mettre en relation avec lui, et nous lui exprimons tous nos remerciements pour l'obligeance qu'il nous témoigna en mettant à notre disposition des appareils identiques à ceux dont il se sert dans ses recherches, et en nous faisant profiter de son expérience.

Nous renvoyons pour le détail des procédés dont il s'agit à la note que ce savant a publiée sous le titre : *Analyse mécanique des sols sous-marins* [1], nous bornant ici à un exposé sommaire indispensable pour l'intelligence des tableaux qui présentent les résultats de nos recherches.

Le principe sur lequel repose la séparation mécanique des éléments constitutifs des sédiments, est leur classement suivant la grosseur des grains. Cette analyse mécanique a des avantages pratiques incontestables : elle peut s'opérer à l'aide d'appareils très simples, par des manipulations rapides et sûres, elle donne des résultats parfaitement contrôlables et comparables, elle conserve les matériaux soumis à l'analyse dans leur intégrité ; elle a, en outre, des avantages théoriques qui sautent immédiatement aux yeux quand on sait que la dimension des grains est en rapport direct et intime avec les conditions de formation des sédiments et détermine, dans une certaine mesure, les agents en jeu dans le transport, et la

[1] *Annales des Mines*, avril 1900.

distance plus ou moins grande à la côte du point où s'est fait le dépôt, détail d'une importance capitale, à notre avis, lorsqu'il s'agit des sédiments marins. Toutefois, comme nous le dirons, elle ne peut pas suffire seule pour une étude complète des sédiments; il faut qu'elle soit secondée par l'observation microscopique des minéraux, par l'emploi de liqueurs denses, et par des manipulations chimiques indispensables, en particulier pour séparer les éléments très fins qui sont unis à la matière argileuse ou vaseuse proprement dite. Dans l'état actuel de nos recherches, nous n'avons soumis les sédiments de la *Belgica* qu'aux manipulations de l'analyse mécanique, qui suffisent pour obtenir le classement et la détermination de ces matériaux.

Quant au mode opératoire, qu'il nous suffise de dire que la séparation des divers éléments a été effectuée à l'aide de tamis métalliques ou en tissus de soie que le commerce fournit partout, et dont le numéro répond au nombre des mailles contenues sur une longueur de 1 pouce = 27 millimètres [1].

La séparation mécanique par tamisages a été effectuée pour tous les sédiments de la *Belgica*, sauf pour quelques-uns

[1] Le tableau suivant donne les numéros des tamis dont se sert M. Thoulet et dont nous nous sommes servis et, en regard, les dimensions des grains habituels des sondages et les désignations qui leur correspondent.

Numéros des tamis.	Dimension minimum des grains arrêtés.	Désignations adoptées.
10	$^m/_m$ 3,00	Gravier fin.
30	0,89	Sable gros.
60	0,45	Sable moyen.
100	0,26	Sable fin.
200	0,04	Sable très fin.
Franchit 200		Fin-fins et vase.

Chacune des parties du sédiment isolée par le tamisage est pesée. La somme de ces poids donne le poids de la prise d'essai, et l'on réduit en centièmes pour faciliter la comparaison et la classification d'après le tableau que nous donnons plus loin.

d'entre eux qui ont été recueillis en quantité trop faible par l'appareil de sondage. C'est le cas, en particulier, pour les cinq premiers sondages dont on a trop peu de matières et qui seront décrits, dans le mémoire définitif, surtout d'après les résultats que donnera l'analyse microscopique. Il resterait à faire la séparation des matières qui sont désignées d'une manière générale sous le nom de *vase et fin-fins*. Nous avons constaté au microscope que ces matières amorphes ne sont pas exclusivement de nature argileuse : elles sont associées, comme on devait s'y attendre, à de nombreux grains qui réagissent entre les nicols et qui doivent appartenir à des espèces minérales différentes de ce qui constitue la matière argileuse proprement dite.

Les méthodes que nous avons employées pour séparer ces substances ne nous ont pas donné jusqu'ici de résultat satis- faisant. Ainsi, en se servant du tube à courant ascendant et en réglant le courant de manière à obtenir un débit réduit au minimum, on entraîne toujours, peut-on dire, une partie assez notable des particules minérales mêlées à la matière vaseuse. Nous nous sommes servis aussi, dans ce but, de l'appareil de M. Wanschaffe, mais le résultat n'a pas été meilleur qu'avec le tube trieur. Si, dans l'appareil de Wanschaffe, on règle le cou- rant de manière qu'il réponde à une pression de 3 à 5 centi- mètres, on entraîne encore à la fois les fin-fins et la vase. L'ap- pareil à force centrifuge dont on se sert pour séparer, d'après leur poids, les éléments d'un mélange mécanique, ne peut rendre aucun service pour le cas dont il s'agit.

Un moyen qui nous paraît indiqué pour effectuer cette sépa- ration est d'attaquer les substances qui franchissent le n° 200 par l'acide sulfurique en tube scellé à haute température. On obtiendrait ainsi l'isolement des particules quartzeuses, qui resteraient inattaquées par l'acide. Nous avons fait construire une étuve spécialement destinée à ces recherches, qui seront consignées dans le mémoire en cours de préparation.

Jusqu'ici nous n'avons eu recours à l'analyse chimique que pour la détermination des carbonates. Dans chaque cas où

cette détermination était indiquée, nous avons fait l'essai sur
1 gramme environ de substance ; elle a été attaquée par l'acide
chlorhydrique ; après ébullition et filtration, le calcium a été
précipité par l'oxalate d'ammonium. La séparation par les
liqueurs denses et l'examen microscopique des particules miné-
rales n'ont été appliqués qu'à un certain nombre d'échantil-
lons ; tous devront être examinés à ce point de vue. Mais cet
examen, d'une importance capitale quand il s'agit d'étudier les
questions d'origine, peut être réservé pour la publication défi-
nitive de ces recherches, l'analyse mécanique telle que nous
l'avons pratiquée suffisant à la détermination sommaire et à la
classification des fonds sous-marins que nous avons à décrire.

Les séparations mécaniques par tamisages gradués que
nous venons d'indiquer permettent de dénommer, avec une
précision suffisante, les divers sédiments recueillis par la
Belgica sans qu'il faille faire entrer en ligne de compte pour
cette dénomination ni l'analyse chimique qui doit intervenir
pour la séparation de la vase et des fin-fins, ni l'analyse miné-
ralogique détaillée. Comme il vient d'être dit, nous réservons
l'examen de ces points pour le mémoire complet et définitif
sur ces sédiments. Nous suivons pour la classification les sub-
divisions proposées par M. Thoulet avec quelques modifications
de détail que nous avons été conduits à y introduire, et nous
les résumons dans le tableau suivant.

Sont désignés comme SABLES les sédiments renfermant plus
de 90 °/₀ de grains minéraux, et comme VASES les matériaux
qui ont traversé le tamis 200 et qui ne renferment pas plus de
10 °/₀ de grains minéraux. Cette distinction fondamentale entre
les *sables* et les *vases* étant établie, on classe les éléments
constitutifs comme suit :

Pierres, poids supérieur à 3 grammes.
Gravier, — inférieur —
Sable gros, franchit le tamis 10, arrêté par le tamis 30.
— moyen, — 30, — 60.
— fin, 60, 100.
— très fin, — 100, 200.
— fin-fins et vase — 200.

On dit d'un SABLE qu'il est *homogène* lorsque 80 % de son poids appartiennent à la même catégorie; qu'il est *mélangé* lorsque aucune catégorie triée n'est prépondérante. On désigne en outre le sable, d'après la dénomination de la catégorie de grain qui prédomine, sous le nom de *sable très fin, sable moyen, sable fin,* etc.

Les *sables calcaires* se subdivisent en :

Sables faiblement calcaires, renfermant 5 % de CaCO$_3$.

Sables calcaires — 5 à 50 % —

Sables très calcaires. . . — plus de 75 — —

Le sédiment est dit *coquillier* lorsqu'il contient des coquilles visibles, entières, brisées ou moulues.

Les VASES dont nous avons indiqué plus haut la composition fondamentale peuvent présenter toutes les transitions aux sables ; on a ainsi :

Des *sables vaseux* contenant 95 à 75 % de grains minéraux.

Des *vases sableuses* — 75 à 10 % —

Des *vases proprement dites* — 10 % ou moins —

A ces vases se rattachent celles des dépôts *pélagiques :*

Vases à globigérines, à radiolaires, à diatomées, l'argile rouge et grise des grands fonds, ainsi que les sédiments terrigènes de zone littorale profonde, désignés par Murray et Renard sous le nom de boues bleues, vertes, volcaniques, coralliennes, etc.

Les détails dans lesquels nous venons d'entrer permettront de se rendre compte du tableau suivant [1]. Nous n'avons pas donné dans ces colonnes le poids de chacune des parties du sédiment isolées par le tamisage ni le poids de la prise d'essai : on s'est borné à donner les poids réduits en centièmes pour permettre facilement la comparaison et la classification des fonds.

[1] On ne trouvera dans ce tableau que les sondages dont la détermination par l'analyse mécanique a été possible; les sondages qui ne sont pas représentés dans ces colonnes n'ont ramené qu'une quantité trop peu considérable de matière pour les soumettre à ce procédé. Ils seront décrits dans le travail définitif.

NUMÉROS des sondages.	FIN-FINS et VASE.	TRÈS-FIN.	FIN.	MOYEN.	GROS.	GRAVIER.	CaCO₃.	NATURE DU SÉDIMENT.
6	83.37	4.50	9.37	1.40	1.36	»	19.34	Vase calcaire peu sableuse.
8	95.86	0.59	traces.	0.59	2.96	4.52	»	Vase.
9	96.63	1.41	0.58	0.45	0.93	»	»	—
11	45.59	19.99	9.84	13.05	11.53	1.67	traces.	Vase sableuse.
12	90.43	6.92	1.77	0.53	0.35	»	4.21	Vase faiblement calcaire.
14	93.69	3.26	1.22	0.61	1.22	»	10.20	Vase calcaire.
15	90.28	4.63	2.31	1.62	1.16	»	9.84	—
16	81.75	7.20	6.17	2.44	2.44	»	»	Vase peu sableuse.
17	76.60	10.68	4.71	3.90	4.11	1.81	11.98	Vase calcaire peu sableuse.
18	75.43	11.02	5.08	5.08	3.39	»	13.01	—
19	78.18	9.39	4.42	4.14	3.87	4.11	7.21	—
20	86.86	7.29	3.65	1.10	1.10	0.72	15.15	—
21	84.60	6.65	3.80	2.38	2.57	2.32	16.26	—
22	77.49	5.20	2.60	14.28	0.43	6.85	5.63	—
23	66.56	12.31	5.82	6.82	8.49	6.24	1.59	Vase sableuse légèrement calcaire.
24	83.78	5.86	4.73	3.38	2.25	1.33	7.45	Vase calcaire peu sableuse.
25	63.03	12.73	5.45	7.88	10.94	6.25	2.46	Vase sableuse légèrement calcaire.
26	70.60	11.49	11.49	3.43	2.99	11.72	28.48	Vase calcaire sableuse.
27	64.10	17.75	7.83	6.27	7.05	8.04	7.94	—
				9.01	1.98	0.37	14.88	Vase calcaire peu sableuse.

32	71.03	11.11	4.67	5.64	7.48	5.23	»	—
33	78.78	14.33	4.04	2.08	0.78	2.89	»	Vase peu sableuse.
34	64.74	11.32	7.08	8.11	8.75	9.23	1.13	Vase sableuse légèrement calcaire.
35	75.62	12.32	5.64	4.06	2.36	»	4.81	Vase peu sableuse et peu calcaire.
36	80.87	10.46	4.48	3.59	0.60	»	»	Vase peu sableuse.
37	68.08	12.77	6.39	7.09	5.67	2.33	traces.	Vase sableuse.
38	76.63	10.05	5.03	4.52	3.77	1.48	1.63	Vase peu sableuse et peu calcaire.
39	87.99	5.44	2.99	2.04	1.81	»	4.49	—
40	70.45	9.55	3.64	5.00	11.36	2.65	traces.	Vase peu sableuse.
41	91.63	4.85	2.03	1.23	0.26	7.87	—	Vase.
42	73.74	12.50	5.88	4.41	4.47	»	—	Vase peu sableuse.
43	53.72	13.22	6.61	9.09	17.36	23.90	5.63	Vase calcaire sableuse.
47	78.86	13.07	4.32	3.30	0.45	»	traces.	Vase peu sableuse.
48	66.46	11.08	7.59	5.83	9.02	33.61	14.22	Vase sableuse calcaire.
50	87.54	6.13	2.67	2.08	1.58	»	9.32	Vase calcaire peu sableuse.
51	77.35	7.35	2.86	3.77	8.67	5.77	3.08	Vase peu sableuse et peu calcaire.
52	84.87	5.61	3.06	3.55	3.94	6.66	14.91	Vase calcaire peu sableuse.
54	95.89	1.59	1.00	0.86	0.66	0.13	1.80	Vase peu calcaire.
55	82.65	7.35	3.13	3.37	3.50	0.03	0.95	Vase peu sableuse et peu calcaire.
56	62.76	14.85	6.23	6.51	9.65	2.83	7.56	Vase sableuse calcaire.
57	78.42	11.80	3.88	4.44	1.45	»	5.10	Vase calcaire peu sableuse.
58	62.39	16.24	6.84	7.69	6.84	21.48	0.12	Vase sableuse peu calcaire.
59	99.35	0.41	0.08	0.08	0.08	»	»	Vase.
60	82.92	10.56	4.52	1.50	0.50	»	»	Argile rouge.

L'examen du tableau qui précède et les dénominations que nous avons données prouvent que la grande majorité des sédiments appartiennent au groupe des dépôts terrigènes ; et l'étude des cailloux, des graviers et des grains sableux indique à l'évidence que le transport en haute mer des éléments provenant des terres a été l'œuvre des phénomènes glaciaires. Quelques sondages cependant ont décelé des fonds marins où le caractère pélagique avait laissé sa trace ; nous en parlerons tout à l'heure ; mais ce caractère pélagique est presque toujours masqué par l'apport de matières que doivent déverser dans l'Océan les « icebergs ». Il est impossible en effet d'expliquer autrement que par transport glaciaire la présence de ces cailloux erratiques portant quelquefois encore des traces de stries, de ces graviers, de ces particules minérales qui sont mélangés à la vase de presque tous nos sondages, et qui masquent par leur présence la nature propre des sols sous-marins [1].

C'est en particulier le cas pour certaines vases calcaires qui, si elles n'étaient pas mélangées à des matières apportées, devraient certainement être classées avec les *vases à globigérines* ; on désigne, en effet, sous cette dénomination, les sédiments pélagiques qui contiennent 30 °/₀ au moins de coquilles calcaires de foraminifères ; or cette limite est presque atteinte dans plusieurs des vases que nous avons analysées et dont l'une d'elles, celle du sondage n° 26, profondeur 1,150 mètres, a une teneur de 26.48 °/₀ de $CaCo_3$. Si l'on faisait abstraction des matières apportées, ce sédiment se rapprocherait évidem-

[1] Rappelons à ce sujet que des faits analogues ont été signalés dans la région antarctique par le *Challenger*. Ainsi dans les vases à diatomées provenant de cet Océan, on a constaté la présence de fragments de roches et de particules volcaniques ainsi que de nombreux éléments provenant de formations anciennes et sédimentaires. Dans les régions australes, où flottent des « icebergs », à partir de la Barrière de glaces jusqu'au 40° latitude sud, le fond de la mer est parsemé de blocs volumineux de granites, granitites, grès chloriteux, grès micacés, amphibolite, gneiss, schistes cristallins, phyllades et autres roches cristallines anciennes et récentes.

ment, ainsi que beaucoup d'autres où les foraminifères abondent, des vases à globigérines.

La présence de ce type pélagique, qu'on ne s'attendrait pas à voir représenté dans ces régions polaires, est un fait à signaler, et dont pourraient découler des conséquences importantes au point de vue du mode de formation des sédiments pélagiques calcaires. Nous les développerons dans notre travail définitif.

Ces recherches amènent à modifier la carte des sédiments marins qui accompagne le mémoire sur les sédiments de mer profonde recueillis par l'Expédition du *Challenger*. Sur cette carte, on voit une large zone de vase à diatomées traverser une région explorée par la *Belgica* et où nos observations n'indiquent aucun dépôt de cette nature. Les observations du *Challenger* pendant la partie du voyage du Cap à Melbourne, dans la région des mers antarctiques au sud de Kerguelen, vinrent confirmer celles de Sir James Ross sur la présence au fond de ces mers de vase à diatomées, s'étendant sur une grande surface du lit de cet Océan, et formant une zone continue.

Cette zone est figurée sur la carte des *deep-sea deposits* comme comprise, pour la plus grande partie, entre le cercle polaire antarctique et le 40° latitude sud, et occuperait une surface de 28,179,250 kilomètres carrés.

Les sédiments rapportés par la *Belgica* ne nous ont montré aucun type se rapprochant de la *vase à diatomées* si nettement caractérisée par la couleur crème ou jaune-paille, blanche et farineuse après dessiccation.

Non seulement les caractères macroscopiques manquent aux dépôts de la région dont il s'agit, mais leur composition, telle que nous la montre le microscope, ne répond pas non plus à celle de la vase à diatomées; car, ainsi que l'a déjà fait observer M. Racovitza, les diatomées sont absentes dans les fonds, peut-on dire, quoique cependant elles soient assez fréquentes dans le Plankton. On devrait donc admettre que la zone antarctique de vase à diatomées est interrompue dans la région sondée par la *Belgica*.

Signalons encore comme résultat intéressant des sondages, la présence d'une *argile rouge* des grands fonds signalée le 22 mars, par 56° 28' latitude sud et 84° 46' longitude ouest, à 4,800 mètres de profondeur. On est là dans une zone colorée sur la carte des *deep-sea deposits* comme *red clay*, et le sédiment porte bien les caractères de ce type de fond marin. Il est plastique, à grains extrêmement fins, présente la couleur chocolat foncé, donne la réaction prononcée du manganèse. Cependant, comme dans tous les sédiments rapportés par la *Belgica*, l'élément terrigène joue un rôle considérable dans l'argile rouge en question, car la partie sableuse y atteint encore près de 18 °/₀. Elle ne masque cependant pas la nature de ce sédiment pélagique, mais nous voyons une fois de plus quel rôle important peuvent jouer dans ces dépôts les éléments amenés par les phénomènes glaciaires, car le point sondé dans la zone à argile rouge est situé à plus de 1,000 kilomètres des côtes, et les faits que nous venons d'exposer prouvent une fois de plus la grande extension des apports glaciaires.

Dans les régions polaires, les sédiments rapportés par les sondes ne nous renseignent que très imparfaitement sur la nature du fond de la mer. De nombreux blocs erratiques sont mêlés à la boue glaciaire, et il suffit que la sonde tombe sur l'une de ces pierres pour qu'elle ne ramène rien. Il n'y a que la vase, le sable et les petits grains de gravier qui peuvent entrer dans le tube de la sonde qui constituent ce que nous avons appelé les sédiments, tandis que les fragments plus gros et les grands blocs de roche échappent complètement à notre analyse de la proportion des éléments terrigènes mêlés à la vase. Pourtant, dans la région antarctique, ces roches erratiques forment le trait le plus caractéristique des sédiments. Nous avons pu le constater par la quantité énorme de roches que le chalut rapportait [1]. Or, il est matériellement impossible

[1] Malheureusement, on n'a pêché au chalut qu'à trois reprises : le 11 mai, le 20 mai 1898 et le 14 mars 1899; les deux premières fois sur le plateau continental, par 460 et 435 mètres, et la troisième fois, à la

d'évaluer la proportion dans laquelle ces blocs se trouvent disséminés ; on ne saurait connaître les rapports qu'il y a entre la masse des pierres et celle des sédiments. Est-ce 1 %, 1 %₀ ou 1 %₀₀ ? On ne sait. Tout ce que l'on peut dire, c'est que ces blocs proviennent incontestablement de la fonte des « icebergs », qu'ils sont, par conséquent, originaires du continent ou des îles antarctiques.

A différentes reprises, nous avons pu constater que les « icebergs » charrient des matières terrigènes. Citons deux exemples.

Le 29 janvier 1898, la *Belgica* se trouvait amarrée à un petit « iceberg » en vue d'embarquer à bord de la glace d'eau douce. Nous sommes allés examiner cet « iceberg » et nous avons constaté de nombreuses petites pochettes contenant dans le fond une poignée de gravier. Ces pochettes provenaient de la fusion de la glace par suite de l'échauffement des grains du gravier sous l'influence du rayonnement solaire. En regardant plus attentivement, nous avons également pu constater des grains isolés disséminés au sein de la glace.

Le 19 février 1898, notre attention a été attirée par un « iceberg » dont l'une des faces (presque à pic) présentait des stries noires verticales. Un canot a été mis à la mer, de sorte que nous avons pu examiner la paroi de l' « iceberg » de tout près. Or, il se fait que chaque strie était une rigole dans laquelle s'accumulent l'argile et le gravier provenant de la fusion de la glace.

Dans les deux cas, nous avions devant nous des « icebergs » fragmentaires culbutés.

Sans aucun doute, tous les « icebergs » ne renferment pas de matériaux terrigènes et les blocs ne sont transportés que rarement, mais les montagnes de glace flottantes qui sont encombrées de gravier et de pierres ne cessent de laisser

sortie de la banquise, par 2,800 mètres de profondeur, chaque fois le chalut était rempli de blocs de roches de nature différente, arrondis, de grosseur variable, parfois avec de légères marques de stries glaciaires.

tomber, au cours de leur voyage, une pluie lente de roches
erratiques, de gravier, de sable et d'argile.

Nous pourrions résumer ce travail en disant que les son-
dages de la *Belgica* fournissent deux arguments nouveaux en
faveur de l'hypothèse d'un continent austral. Ce sont :

1° Les relations bathymétriques ;

2° La nature des sédiments recueillis au sud du 70° paral-
lèle, et entre le 75° et le 110° de longitude ouest.

Ces sondages tendent à faire admettre que le socle sur
lequel reposent les terres découvertes au sud de l'Amérique
méridionale est plus grand que l'étendue des côtes relevées
jusqu'à présent ne l'indique, car le plateau continental s'étend
à l'ouest des Terres d'Alexandre I⁰ʳ jusqu'au delà du 105° de
longitude, et s'élève doucement vers le sud.

D'ailleurs, cette plate-forme sous-marine est recouverte de
sédiments terrigènes et de blocs erratiques que charrient les
montagnes de glace qui se détachent des glaciers. Quels sont
ces glaciers et où sont-ils situés? On ne saurait le dire.

Mais on pourrait affirmer que la plupart des « icebergs »
viennent du sud, puisqu'il est peu probable qu'ils pénètrent
de l'Océan dans la banquise, dont la présence sur le plateau
continental semble être permanente. Au sud comme à l'est, le
plateau continental doit donc nous mener à des terres.

RECHERCHES SUR LES ORGANISMES INFÉRIEURS

V. — SUR LE PROTOPLASME

DES

SCHIZOPHYTES

PAR

Jean MASSART

PROFESSEUR A L'UNIVERSITÉ DE BRUXELLES
ASSISTANT A L'INSTITUT BOTANIQUE

(Couronné par la Classe des sciences, dans la séance du 16 décembre 1900.)

Tome LXI.

Mémoire envoyé en réponse à la question :

Existe-t-il un noyau chez les Schizophytes (Schizophycées et Schizomycètes)?
*Dans l'affirmative, quelle est sa structure et quel est son mode
de division ?*

INTRODUCTION

Peu de questions ont été autant discutées que celle de la présence ou de l'absence d'un vrai noyau chez les Schizophytes.

L'intérêt de cette question est multiple. D'abord existe-t-il, oui ou non, des êtres constitués entièrement par des cellules sans noyau? Les méthodes d'investigation, en se perfectionnant, ont fait découvrir un noyau chez des organismes de plus en plus petits ; et le groupe des Schizophytes est, en somme, le seul dans lequel le noyau soit encore douteux. En dehors de l'importance purement intrinsèque de la question, il faut considérer que sa solution jetterait de la lumière sur la classification — toujours très controversée — des organismes inférieurs et aussi, par conséquent, sur la phylogénie des plantes et des animaux.

Laissant de côté l'étude du glycogène et des autres substances de réserve que contient la cellule, je me suis surtout occupé de l'organe qui peut être comparé à un noyau, c'est-à-dire du corps central et des granulations qui se colorent comme lui. Comme le corps central manque chez les Bactéries, je ne m'attarderai pas beaucoup à celles-ci.

Dans les pages suivantes, j'exposerai d'abord les faits tels que je les ai observés. Cette partie pourra être abrégée, grâce aux

figures remplaçant les descriptions. Un deuxième chapitre sera consacré à l'interprétation des faits. Enfin, j'essaierai d'appliquer les résultats de ces recherches à la classification des Protoorganismes.

Lorsque le présent mémoire fut soumis à l'appréciation des membres de l'Académie, je n'avais pu examiner que très peu de Thiobactéries. Pendant que le laboratoire ambulant de biologie de l'Université de Bruxelles était installé à Coxyde, en juillet et août 1900, j'eus heureusement l'occasion d'étudier un grand nombre de Bactéries Sulfuraires.

J'ai .pu aussi compléter mon travail par l'étude de nombreuses Oscillatoriacées et Nostocacées, récoltées à Coxyde et à Nieuport, et surtout par l'étude du *Chamaesiphon confervicola*, rencontré à tous les stades de son développement, dans un ruisseau, à Genck (Campine limbourgeoise).

SUR LE PROTOPLASME

DES

SCHIZOPHYTES

I. — OBSERVATION DES FAITS.

A. — MÉTHODE.

Les divergences des résultats indiqués par les divers observateurs tiennent en grande partie à l'emploi de fixateurs peu appropriés. Les Schizophytes, surtout les Schizophycées, ont un protoplasme fort délicat, que les soi-disants fixateurs désorganisent ou modifient presque à chaque coup.

J'ai toujours examiné les organismes vivants. Afin de mieux mettre en évidence la structure intime du protoplasme, je plaçais les cellules dans une grande quantité de solution aqueuse diluée de bleu de méthylène ($^1/_{100\,000}$ à $^1/_{40\,000}$). Par ce procédé, déjà employé avec succès par d'autres observateurs, notamment par M. Palla (1893, p. 535) et par M. Lauterborn (1895, p. 9), on obtient une coloration très vive de certaines parties strictement déterminées de la cellule. Et pourtant celle-ci reste vivante; ainsi, par exemple, des trichomes de Lyngbyées, dont tous les corps centraux sont colorés, continuent à osciller d'une façon normale.

L'emploi de ce procédé n'offre aucune difficulté. Avec un peu de patience, on arrive, par des tâtonnements successifs, à

déterminer pour chaque cas particulier quelle est la meilleure dilution, et combien d'heures il faut laisser agir le colorant : telle espèce, par exemple *Merismopedia elegans*, ne se colore bien que par un séjour de vingt-quatre à quarante heures dans du bleu de méthylène à $1/100 000$, tandis que dans les gonidies de *Peltigera canina*, le corps central apparaît le plus clairement lorsqu'elles sont restées une heure à peine dans la solution de $1/10 000$. La réussite est fort difficile avec les *Gloeocapsa*, les *Gloeothece*, les *Aphanothece* et les autres Chroococcacées dont les cellules sont entourées d'une couche gélatineuse dense, dans laquelle la matière colorante est arrêtée.

Le seul reproche que l'on puisse faire à la méthode, c'est qu'il est impossible de conserver les préparations dans cet état. Par aucun moyen, je ne suis parvenu à fixer le bleu de méthylène dans la cellule : j'ai essayé en vain le tannin, le molybdate d'ammonium, le chlorure mercurique, l'alun, le chromate jaune de potassium, le bichromate de potassium...; toujours, après quelques jours de conservation dans la glycérine, la matière colorante avait diffusé dans toute la cellule. Le résultat est un peu meilleur quand on prend, au lieu de glycérine, du formol à $1/20$; mais au bout d'une quinzaine de jours, les préparations sont également perdues. Le seul moyen pratique consiste à traiter les cellules, colorées au bleu de méthylène, par une solution aqueuse de picrate d'ammonium à $1/200$. On laisse agir une demi-heure au moins; après lavage par l'eau, on monte au formol à $1/20$. De telles préparations se conservent fort bien; malheureusement, la teinte violette, prise par le corps central, est loin d'être aussi favorable que la couleur bleue primitive.

Le montage au baume permet de conserver assez bien la coloration du corps central; mais dans ce milieu trop réfringent beaucoup de détails disparaissent.

On obtient aussi de bonnes colorations en employant, non pas la solution diluée de bleu de méthylène neutre, mais une solution beaucoup plus concentrée de bleu de méthylène alcalin (bleu de méthylène polychrome). J'ai utilisé directe-

ment la solution telle que la fournit M. Grübler (à Leipzig). Après lavage à l'eau, on passe les cellules dans une solution aqueuse à $1/200$ de chromate jaune de potassium. Enfin, on monte au formol à $1/20$. Toute la série des opérations est terminée en une heure au plus.

Je n'ai pas besoin d'ajouter que j'ai aussi employé les méthodes ordinaires de fixation et de coloration, notamment la fixation à l'alcool, au sublimé, à l'acide chromique, à l'acide osmique, à l'acide picrique, etc., et la coloration par les divers carmins et hématoxylines, et par le vert de méthyle acétique. Lorsque je comparais ensuite les résultats obtenus par ces moyens avec ceux que me donnait l'emploi de bleu de méthylène *in vivo*, je revenais toujours à ce dernier procédé.

Encore un mot. Pendant plusieurs années, j'avais récolté un peu partout, particulièrement à Java, des Algues et des Cyanophycées avec l'intention d'étudier surtout ces dernières. Les matériaux, fixés vivants par le liquide chromo-acétique (eau 1,000, acide chromique 7, acide acétique 3), étaient ensuite lavés à l'eau, puis conservés dans des flacons avec du formol à $1/20$.

Les Algues, même les plus délicates, comme les Zygnémacées et les Desmidiacées, étaient admirablement conservées : après six ans, elles se laissent encore étudier comme au premier jour. Mais on ne peut plus rien faire des Schizophycées. J'ai perdu ainsi un excellent matériel comprenant surtout de gros *Stigonema*, des *Rivularia* et les belles Scytonématacées qui forment les gonidies de lichens javanais.

Les matériaux d'herbier ne sont pas non plus utilisables pour l'étude de la structure protoplasmique. Je recommande fort aux botanistes qui ont l'occasion de récolter des Schizophycées intéressantes, de les mettre vivantes pendant une douzaine d'heures dans une grande quantité de bleu de méthylène à $1/50000$, et de les plonger ensuite dans de petits flacons contenant une solution à $1/200$ de picrate d'ammonium (solution à peu près saturée). Le matériel ainsi traité se garde fort long-

temps. Peut-être rendrait-on la conservation encore plus par-
faite par le procédé suivant : Après coloration par le bleu de
méthylène, laisser les organismes une heure dans le picrate,
les laver complètement et les mettre ensuite dans du formol à
$1/20$ dans des flacons entièrement remplis et bien bouchés.

B. — LISTE DES ORGANISMES ÉTUDIÉS.

La classification suivie est pour les Bactéries et les Thiobac-
téries, celle de M. Migula (1898-99); pour les Schizophycées,
celle de M. Kirchner (1898).

I. SCHIZOMYCÈTES.

A. Bactéries.

1. Coccacées.
 Streptococcus mesenteroides Mig.
 Sarcina ventriculi Goodsir.

2. Bactériacées.
 Bacillus Megaterium De Bary (fig. 1, 2).
 B. oxalaticus Zopf.
 B. très grand, trouvé à Coxyde (fig. 4).

3. Spirillacées.
 Spirosoma marin, très grand.
 Spirillum Undula Ehr.
 Spirochaete plicatilis Ehr.

4. Chlamydobactériacées.
 Chlamydothrix ochracea Mig.
 C. ferruginea Mig.
 C. fluitans Mig. (fig. 3).
 Sphaerotilus dichotomus Mig.

B. Thiobactéries.

1. Beggiatoacées.
 Thiothrix tenuis Winog.
 Beggiatoa alba Trevisan.
 B. leptomitiformis Trevisan (fig. 5).
 B. torulosa n. s. (fig. 6).
 B. mirabilis Cohn.

2. Achromatiacées.
Achromatium oxaliferum Schewiakoff (fig. 7).

3. Rhodobactériacées.
Thiocystis violacea Winog.
Lamprocystis roseo-persicina Schröter.
Thiopedia rosea Winog.
Chromatium Weissii Perty.
C. minus Winog.
C. minutissimum Winog.
C. vinosum Winog.
Thiospirillum violaceum Warming.

II. SCHIZOPHYCÉES.

1. Chroococcacées.
Chroococcus, Gloeothece et Aphanotece, div. sp.
Gomphosphaeria aponina Kütz.
Coelosphaerium Kützingianum Nägeli.
Merismopedia elegans A. Braun.
M. glauca Nägeli.

2. Chamésiphonacées.
Chamaesiphon confervicola A. Braun (fig. 20).

3. Oscillatoriacées.

a) Lyngbyées.
Symploca cartilaginea Gomont.
Lyngbya aestuarii Liebman
L. putealis Montagne (fig. 17).
L. aerugineo-caerulea Gomont (fig. 18).
L. versicolor Gomont (fig. 19).
Phormidium fragile(?) Gomont (fig. 11).
P. tenue Gomont (fig. 15).
P. papyraceum Gomont (fig. 16).
P. autumnale Gomont (fig 12, 13, 14).
Oscillatoria princeps Vaucher.
O. curviceps Agardh.
O. sancta Kütz.
O. nigro-viridis Thwaites.
O. irrigua Kütz. (fig. 8).
O. simplicissima Gomont (fig. 9).
O. tenuis Agardh.
O. chlorina Kütz.
O. laetevirens Crouan.

O. formosa Bory.
O. Okeni (?) Agardh.
O. chalybea Mertens (fig. 10).
O. Boryana Bory.
Arthrospira Jenneri Stitzenberger.
Spirulina major Kütz.
b) Vaginariées.
Microcoleus chthonoplastes Thuret.
M. vaginatus Gomont.

4. NOSTOCACÉES.
Nostoc rivulare Kütz.
N. spongiaeforme Agardh. (fig. 21).
N. commune Vaucher.
N. sphaericum Vaucher (fig 22).
Anabaena variabilis Kütz. (fig. 23).
A. oscillarioides Bory.
Cylindrospermum stagnale Bornet et Flahault.
Nostocacées fonctionnant comme gonidies dans un *Collema*
et dans le *Peltigera canina* (fig. 24).

5. SCYTONÉMATACÉES.
Scytonema cincinnatum Thuret (fig. 25).
S. Hofmanni Agardh.
S. Myochrous Agardh. (fig. 26).
Tolypothrix tenuis Kütz. (fig. 27).

6. STIGONÉMATACÉES.
Hapalosiphon pumilus Kirchner.
Stigonema panniforme Hieronymus.

7. RIVULARIACÉES.
Calothrix fusca Bornet et Flahault.
Dichothrix Baueriana Bornet et Flahault (fig. 30).
Rivularia sp. (fig. 28).
R. natans Welwitsch (fig. 29).

La plupart des organismes ont été récoltés par moi-même.
La détermination était faite à l'aide des monographies de
MM. Bornet et Flahault (1886 à 1888), de M. Gomont (1892) et
de M. Migula (1898-1899). J'en dois aussi plusieurs à divers
savants; je suis heureux de pouvoir ici exprimer ma gratitude
à MM. Flahault, Gravis et Van Rysselberghe. Enfin, j'ai
acheté quelques organismes chez M. Bolton et chez M. Kral.

C. — SCHIZOMYCÈTES.

a) BACTÉRIES PROPREMENT DITES. — La cellule des Bactéries est toujours enfermée dans une membrane. En outre, il y a, chez les Chlamydobactéries, une gaine plus ou moins résistante.

Chez les formes les plus ténues, par exemple *Streptococcus mesenteroides*, le protoplasme paraît tout à fait homogène. L'est-il en réalité, ou bien nos moyens optiques sont-ils encore insuffisants pour nous permettre de voir les granulations?

Dans les cellules de *Sarcina*, le traitement au bleu de méthylène sur le vivant fait voir quelques grains plus colorés. Dans les gros *Bacillus* et *Spirillum*, les granulations sont encore plus évidentes.

Ainsi que l'a déjà décrit M. Migula pour le *B. oxalaticus* (1894, p. 4), pour le *B. asterosporus* et d'autres espèces (1898, p. 147), les granulations n'existent pas dans la cellule très jeune. Lors de la germination de la spore de *B. Megaterium*, le protoplasme est tout à fait homogène. Dans les cellules un peu plus âgées, certaines parties deviennent plus bleues que d'autres (fig. 1). Plus tard, chaque cellule contient plusieurs petits grains qui se rassemblent finalement en une grosse masse unique placée vers le milieu de la cellule. C'est autour de cette grosse granulation que se condense le protoplasme destiné à former la spore (fig. 2). D'après de Bary (1884, p. 502), dans la cellule de *B. Megaterium* où une spore va se former, on voit apparaître un gros grain qui, en grandissant, devient la spore. Dans un travail tout récent (1900, p. 75 , M. Certes a employé aussi la méthode de la coloration sur le vivant, méthode dont il est l'inventeur, pour étudier la formation des spores chez le *Spirobacillus gigas* : les spores seraient le produit de la condensation de la matière chromatique, qui était d'abord diffuse dans la cellule. Ces observations sur le

développement des spores concordent avec celles de M. Migula (1898, p. 149).

Pour la structure protoplasmique du *B. oxalaticus*, je ne puis que confirmer ce que M. Migula (1894) a décrit. Les vacuoles se voient encore mieux dans le *Spirillum Undula* et dans un très gros Bacille que j'ai rencontré à Coxyde (fig. 4) ainsi que dans un *Spirosoma* marin.

Dans les cellules adultes de *Spirillum Undula*, les grains colorés par le bleu de méthylène sont nombreux et disposés plus ou moins suivant l'axe de la cellule.

Chez le *Chlamydothrix*, le nombre des granulations est très variable (fig. 3) : tantôt elles sont tellement abondantes qu'elles remplissent les cellules ; tantôt elles sont agglomérées sans ordre. Mais pas plus que chez les *Bacillus* ou les *Spirillum*, on ne parvient à distinguer quelque chose qui les réunisse : les grains sont isolés dans le protoplasme, complètement séparés les uns des autres ; ils ne sont pas, comme chez les Schizo-phycées, reliés par une substance qui se colore moins que les grains, mais plus que le protoplasme périphérique. En d'autres termes, il n'y a pas ici de « corps central » ; il n'y a que des granulations analogues à celles qui, chez les Schizophycées, se rencontrent à l'intérieur du corps central.

b) Thiobactéries. — Dans ses traits essentiels, la cellule des Thiobactéries a la même constitution que celle des Bactéries proprement dites. Pas plus que chez ces dernières, il n'existe ici de corps central [1] (fig. 5, 6, 7). Or, chez les Sulfu-raires, les cellules sont parfois assez grandes pour qu'aucun doute ne puisse subsister quant à leur structure : chez *Beggiatoa mirabilis*, j'ai étudié des cellules de 16 μ de diamètre ; celle d'*Achromatium* [2] avaient jusque 20 μ (fig. 7).

[1] L'aspect représenté par les figures 6*a* et 6*c* est dû à de la contraction protoplasmique.

[2] L'*Achromatium oxaliferum* est certainement une Thiobactérie. Les petits grains, très réfringents, qui sont engagés dans le réseau proto-plasmique, sont du soufre. Les cellules ont des mouvements lents et

Jamais je n'ai aperçu la moindre trace de corps central : les grains qui se colorent par le bleu de méthylène et par des autres colorants (hématoxyline de Delafield, etc.) sont répartis également dans tout le cytoplasme (fig. 5, 6, 7).

La vacuole centrale est très nette, au moins dans les grosses formes. Dans le filament de *B. mirabilis*, elle ' atteint une largeur de 11-12 μ. Dans la cellule d'*Achromatium* (fig. 7), la vacuole est subdivisée par les travées protoplasmiques réticulées qui traversent de toutes parts la cellule ; elle contient une substance qui, contrairement à ce que dit M. Schewiakoff (1892), n'est certainement pas de l'acide oxalique ni un sel de calcium.

M. Schewiakoff figure aussi une magnifique structure alvéolaire (pl. II). Il y aurait, d'après lui, chez *Achromatium*, comme chez les Schizophytes étudiées par M. Bütschli (1890 et 1896), de grandes « alvéoles » centrales entourées d'une rangée de toutes petites alvéoles : l'ensemble des grandes alvéoles constitue le corps central ; les petites alvéoles forment le cytoplasme. En réalité, la couche périphérique de petites alvéoles n'existe pas. J'ai étudié l'organisme en innombrables exemplaires, les uns frais, les autres colorés vivants par le bleu de méthylène ; d'autres avaient été fixés par divers moyens et colorés par les réactifs indiqués par M. Schewiakoff ; j'ai aussi étudié des individus que j'avais cultivés de façon à leur faire perdre les substances qui encombrent les vacuoles, et je les ai légèrement plasmolysés pour mettre en évidence la couche périphérique : jamais je n'ai obtenu le moindre résultat conforme aux idées de M. Bütschli et de M. Schewiakoff. Je pense donc que, même pour cette immense cellule, il faut renoncer à l'espoir de trouver un corps central. ·

Chez toutes les Thiobactéries, les grains de soufre sont

oscillants, qui rappellent ceux des *Beggiatoa*. L'absence de bactériopurpurine les rapproche des Beggiatoacées ; mais le fait que les cellules s'isolent dès qu'elles sont formées, m'engage à créer une famille spéciale pour les *Achromatium*.

répandus uniformément à travers le cytoplasme. Par l'emploi de la méthode indiquée par M. Fischer (1897, p. 75)(dessiccation et flambage des cellules sur la lamelle et immersion dans le baume), les grains de soufre disparaissent aussitôt chez *Thiospirillum violaceum* et chez *Chromatium Weissii*. Seulement la coloration de la cellule est toujours restée uniforme : jamais je n'ai pu observer la concentration de la couleur dans les vacuoles laissées par la dissolution du soufre (voir Fischer, pl. III, fig. 58), même après vingt-deux heures de séjour dans le baume. Comme ce point ne m'intéressait guère, je n'ai pas recherché quelle était la cause de ces divergences.

Les Thiobactéries filamenteuses ont souvent les cloisons transversales fort peu distinctes (voir Winogradsky, 1888, pl. I). Chez celles que j'ai étudiées, les cloisons n'étaient bien visibles que dans les filaments de *Beggiatoa torulosa*[1]. Le *B. leptomitiformis* montre nettement des cloisons protoplasmiques qui découpent le filament, mais la cloison solide fait presque toujours défaut (fig. 5). Chez le *B. mirabilis*, c'est à peine si la large vacuole qui occupe tout le milieu du filament est interrompue de loin en loin par une cloison protoplasmique : l'iode ni aucun autre réactif n'y fait apparaître une membrane. Les filaments de *Thiothrix tenuis* que j'ai pu étudier à tous les stades de développement, — sur des Daphnies, à Coxyde, — ne montrent de cloisons qu'à leur bout distal, lorsque l'individu est devenu assez âgé pour former des conidies.

D. — SCHIZOPHYCÉES.

§ 1. — Structure des cellules végétatives adultes au repos.

La structure de la cellule est moins simple chez les Schizophycées que chez les Schizomycètes. Cette complexité plus grande tient sans doute au fait que le protoplasme porte une

[1] Cette espèce, que j'ai rencontrée à Genck (Campine limbourgeoise), se distingue aisément des autres *Beggiatoa* par le bombement des parois cellulaires.

chromophylle capable d'assimiler le carbone lorsqu'elle est exposée à la lumière : il est donc avantageux que la matière colorante se localise à la périphérie de la cellule, laissant libre la partie centrale.

Avant d'étudier avec quelques détails la couche corticale pigmentée et le corps central, voyons rapidement quelques éléments moins importants de la cellule.

1. *Membrane.* — Les cellules sont toujours entourées d'une membrane non cellulosique; souvent il y a aussi une gaine gélatineuse, plus ou moins ferme.

2. *Communications protoplasmiques.* — Le *Stigonema panniforme* et le *Hapalosiphon pumilus* présentent sur chaque paroi transversale une ponctuation par laquelle passe un prolongement protoplasmique unissant la cellule à ses voisines. Au nombre de deux pour les cellules ordinaires, ces perforations sont au nombre de trois pour celles qui occupent la base des rameaux, et aussi, chez le *Stigonema,* pour celles qui se trouvent dans les portions massives des trichomes. Elles ont déjà été décrites et figurées par M. Wille (1883, p. 245).

Je regrette beaucoup de n'avoir plus eu à ma disposition des Stigonématacées vivantes; les seules que je possédais avaient été tuées par la liqueur chromo-acétique, et il n'était plus possible d'y étudier les détails. Je crois, néanmoins, pouvoir affirmer que les ponctuations résultent de ce fait que les cloisons, qui sont à développement centripète (de même que chez les autres Schizophytes), n'atteignent pas l'axe de la cellule. En d'autres termes, il n'y a ici que des communications primaires. Il aurait été fort curieux aussi d'étudier par quoi est constitué le prolongement protoplasmique.

3. *Vacuoles à gaz* [1]. — J'ai rencontré des vacuoles gazeuses

[1] M. Brand (1901) met en doute la nature gazeuse du contenu de ces organelles. Les arguments qu'il invoque ne me semblent pas être de nature à ébranler ceux de M. Klebahn.

dans *Coelosphaerium Kützingianum, Phormidium fragile* (?) [1] et un *Anabaena* non déterminable. Dans les cellules de *Coelosphaerium*, les vacuoles ont l'aspect et la position qu'indique M. Klebahn (1895). Chez le *Phormidium*, les nombreuses petites vacuoles se trouvent pour la plupart dans le corps central (fig. 11*a*). On s'en assure le mieux sur les cellules colorées au bleu de méthylène (fig. 11*b*). Dans l'*Anabaena*, elles sont également dans le corps central. Les hétérocystes n'en contiennent pas, ce qui souligne encore la relation entre les vacuoles et le corps central.

4. *Vacuoles à suc cellulaire*. — La présence de vacuoles indique que la cellule est non seulement adulte, mais qu'elle est déjà devenue incapable de se diviser.

Les Schizophycées à cellules isolées (Chroococcacées) et celles dans les trichomes desquelles les cellules se divisent partout (Oscillatoriacées, Nostocacées) sont toujours dépourvues de vacuoles. Celles-ci ne se rencontrent que dans les Schizophycées où la néoformation cellulaire est plus ou moins localisée dans une région déterminée du trichome (Scytonématacées, Stigonématacées, Rivulariacées) : dans les portions adultes du trichome, les vacuoles sont nombreuses, et l'on peut facilement se rendre compte de leur développement en suivant la série des cellules depuis la région de « méristème » jusqu'à la région

[1] Cette plante formait d'abondantes « fleurs d'eau », ayant l'apparence d'une poussière vert glauque, sur une mare dans le bois de la Basse-Marlagne, près de Namur. Ces trichomes sont collés parallèlement les uns aux autres en petits faisceaux qui se désagrègent quand on les presse entre la lame et la lamelle. Ils ne possèdent ni hétérocystes ni spores. Par ces divers caractères, ils rappellent le *Trichodesmium lacustre* Klebahn, que l'auteur rapproche, avec doute, du genre *Aphanizomenon* (p. 272). Par la forme conique de la cellule apicale et par l'absence de coiffe, ainsi que par les caractères généraux du trichome et de la gaine gélatineuse, notre plante se rapproche beaucoup du *Phormidium fragile* Gomont (Gomont, vol. XVI, p. 163); disons pourtant qu'elle a les cellules plus grosses et plus arrondies.

adulte. Plusieurs vacuoles, très petites, apparaissent dans chaque cellule ; elles grandissent et confluent. Dans les cellules qui forment le poil incolore des trichomes des Rivulariacées (fig. 29, 30), les vacuoles sont toutes dans la couche corticale; il en est de même pour les Stigonématacécs. Au contraire, chez le *Scytonema cincinnatum*, les vacuoles sont dans le corps central (fig. 25).

5. *Glycogène.* — Cette substance, indiquée en premier lieu chez les Schizophycées par M. Errera (1882), est très abondante chez certaines espèces, en particulier dans le corps central, ainsi que le dit M. Zacharias (1900, p. 18). Aillcurs, le glycogène est répandu irrégulièrement dans tout le protoplasme, par exemple dans le *Phormidium autumnale.*

6. *Couche pigmentée.* — Le pigment assimilateur est un mélange de chlorophylline et de phycocyanine.

Les pigments n'existent que dans la couche corticale du protoplasme. Déjà sur le frais, il est facile de s'en assurer; et la chose devient encore beaucoup plus évidente lorsque les cellules ont été colorées par le bleu de méthylène. La zone périphérique garde exactement sa teinte primitive, ou ne prend qu'une très faible teinte bleue, tandis que la partie centrale, qui ne portait pas de pigment, absorbe fortement le bleu de méthylène.

La faible colorabilité de la couche périphérique ne tient pas simplement au fait qu'elle est imprégnée de pigment assimilateur. En effet, il y a des Schizophycées dont les cellules sont à peu près incolores, ce qui ne doit pas trop nous étonner, puisque ces organismes ne sont certainement pas des holophytes purs, mais peuvent tous éventuellement se nourrir de matières organiques. Ainsi, mes exemplaires de *Symploca cartilaginea*, de *Lyngbya versicolor* (fig. 19) et de *Phragmidium autumnale* cultivés sur agar (fig. 13) étaient complètement hyalins. Pourtant, la portion périphérique se colorait aussi peu que chez les espèces les plus pigmentées.

Lorsque les cellules sont arrondies, les pigments imprègnent toute la couche périphérique, entourant la portion centrale à la façon d'une sphère creuse. En est-il de même dans les cellules discoïdes, comme celles des Oscillatoriacées et des Scytonématacées? La chose a été mise en doute par M. Fischer (1897, pp. 28 et 29, et pl. I, fig. 15 à 18) : il admet qu'ici la couche pigmentée ne s'étend pas sur les faces transversales des cellules, et il lui attribue donc la forme d'un cylindre creux. M. Fischer s'appuie sur l'isolement du « chromatophore » au moyen d'acide fluorhydrique. D'après M. Zacharias (1900, p. 5), cette réaction est loin d'être infaillible ; il fait, du reste, observer que certaines figures de M. Fischer (1897, fig. 15 et 16) ne confirment pas du tout son opinion.

J'ai obtenu par hasard, chez *Oscillatoria irrigua* et *O. princeps*, la destruction de tout ce qui est à l'intérieur de la couche pigmentée. A l'aide d'eau de javelle, je voulais dissoudre complètement le protoplasme de façon à ne laisser que les membranes, suivant la méthode préconisée par M. Gomont (1892, vol. 15, p. 273). Mais mon eau de javelle était trop vieille : toutes les granulations et le corps central furent seuls dissous, de façon que la couche corticale, légèrement contractée, persista. Dans la même préparation, il y avait aussi des Diatomées qui subirent le même sort (fig. 8b) : leurs plastides se conservèrent à peu près intactes, avec quelques restes informes du noyau. Sur les *Oscillatoria* (fig. 8a) colorés ensuite à l'hématoxylène de Delafield, on voit, de la façon la plus évidente, que la couche pigmentée forme un revêtement complet autour du corps central. Pourtant, il n'en est pas toujours ainsi ; et j'ai observé des cas, par exemple chez *Phormidium papyraceum* (fig. 16 a), où certainement le corps central touche les cloisons transversales des cellules et où, par conséquent, la couche corticale constitue un cylindre creux.

Jamais, même chez les grosses cellules de *Scytonema* ou de *Rivularia*, je n'ai pu apercevoir le moindre protoplasme hyalin autour de la couche pigmentée. M. Fischer (1897, p. 25) n'a pas vu non plus de bordure claire autour de son « chromatophore ». Il en admet néanmoins l'existence.

Si la couche pigmentée est nettement limitée vers l'extérieur, il n'en est pas de même pour sa face profonde. Des coupes faites par M. Fischer (1897, pl. II, fig. 36, 42, 43, 44) montrent, au contraire, que la limite entre la couche corticale et le corps central est loin d'être précise. Je puis confirmer ces observations pour *Oscillatoria princeps* : on colore sur le vif des trichomes par le bleu de méthylène; puis, par de légères pressions, on détache quelques cellules; dans celles qui se disposent à plat, on voit le corps central, fortement colore, envoyer de fins prolongements dans la couche pigmentée.

Presque toujours, la couche corticale contient des granulations qui ne se colorent pas par le bleu de méthylène.

Rarement le protoplasme est tout à fait homogène (fig. 12, 13, 20, 23 et 24). Le plus souvent, il y a des granulations petites et très nombreuses (fig. 22, 25 et 26), ou bien moins nombreuses et beaucoup plus grosses (fig. 19, 21, 27 et 28).

Ces granulations ont été appelées par M. Nadson (1895) « grains de réserve », et par M. Bütschli (1890) « grains incolores » par opposition avec les « grains rouges » que nous rencontrerons plus tard. M. Borzí leur a donné le nom de grains de « cyanophycine », nom qui a été adopté par la plupart des auteurs. Pour les colorer, M. Zacharias recommande de nouveau (1900, p. 26) le carmin acétique de Schneider, qu'il emploie depuis longtemps (1892). J'ai obtenu de très bons résultats en plongeant les trichomes vivants dans du carmin acétique récent, dilué de dix fois son volume d'un mélange à parties égales d'eau et d'acide acétique. Après une action de dix à vingt-quatre heures, les grains ont une vive teinte rose : il est alors facile de voir qu'ils se trouvent exclusivement dans la couche corticale.

7. *Corps central.* — Pour terminer l'examen de la cellule au repos, il ne nous reste qu'à étudier le corps central occupant tout l'espace laissé libre au milieu de la cellule par l'enveloppe pigmentée. Il est très variable dans sa forme et dans ses dimensions. Nous avons déjà vu qu'il n'est pas nettement

délimité vis-à-vis de la couche périphérique : les deux substances se pénètrent réciproquement. D'une façon générale, sa forme est en rapport avec celle de la cellule, mais il s'en faut de beaucoup que des cellules de même volume aient des corps centraux égaux. Pour se rendre compte de ces différences de dimension dans des espèces pourtant voisines, il suffit de comparer les figures 9 et 10. La figure 16, représentant des trichomes de la même espèce, dans les mêmes conditions, prises au même moment et traitées de la même façon, est encore plus démonstrative.

D'ordinaire le corps central se colore fortement par le bleu de méthylène dilué, *in vivo*. Mais on remarque tout de suite qu'il contient deux choses différentes : une substance fondamentale moyennement colorée et des granulations qui absorbent le bleu avec une très grande énergie.

La *substance fondamentale* existe toujours, mais sa colorabilité varie beaucoup. Le cas dans lequel elle est le moins visible est représenté par la figure 14 ; c'est à peine si l'on parvenait à la distinguer ; même, je n'ai pas voulu la figurer parce que j'aurais dû forcer un peu sa coloration. Dans d'autres cas, elle est tellement marquée par l'abondance des grains qu'elle semble à première vue faire défaut ; mais alors un examen plus attentif la fait découvrir.

Les *granulations* du corps central sont celles que M. Bütschli (1890, p. 19) a appelées « grains rouges » parce qu'elles se colorent en rouge par l'hématoxyline de Delafield [1] ; M. Nadson (1895) leur donne le nom de « chromatine » ; M. Palla, celui de « boules mucilagineuses » *(Schleimkugeln)*. Pour ce dernier

[1] J'ai toujours observé une teinte plutôt violette (fig. 10). D'après M. Lauterborn (1896, p. 30), qui les appelle « grains de Bütschli », ils se colorent aussi en rouge violet par le bleu de méthylène. Cette teinte n'est sans doute obtenue que si le bleu de méthylène contient du rouge de méthylène. Toujours est-il que je n'ai jamais eu, avec le bleu de méthylène ordinaire, qu'une teinte bleue. J'observais la teinte rouge violette avec le bleu de méthylène polychrome ; M. Bütschli (1898, p. 66) décrit aussi cette réaction.

auteur, elles sont en dehors du corps central ; mais aucun autre observateur ne les a rencontrées dans cette position. Pour ma part, j'ai toujours vu qu'elles étaient à l'intérieur du corps central ou à sa surface (fig. 23).

Il me paraît même vraisemblable qu'elles sont formées par la même matière, plus condensée, que la substance fondamentale : elles se conduisent de la même façon en présence de tous les réactifs.

Les granulations du corps central ont des dimensions très variables. Parfois elles sont tellement petites qu'elles se laissent à peine deviner (fig. 15, 20) ; ailleurs, elles deviennent énormes ; il en est ainsi dans certains trichomes de *Phormidium autumnale* (fig. 13), tandis que dans d'autres elles sont très petites (fig. 12*b*). Ces différences analogues s'observent chez le *Ph. papyraceum* (fig. 16).

Constitution alvéolaire du protoplasme. — Disons ici un mot de la texture intime du protoplasme des Schizophytes qui, d'après M. Bütschli (1890, 1896) est alvéolaire. Jamais je n'ai rien observé qui pût être pris pour de la structure alvéolaire, ni surtout rien qui rappelât, même de très loin, les dessins par trop schématiques que donnent M. Bütschli (1890 et 1896) et M. Nadson (1895).

§ 2. — Structure des cellules en activité.

Après avoir passé en revue les diverses parties de la cellule au repos, voyons maintenant comment se comporte le protoplasme pendant les phases d'activité : division, croissance et mort des cellules végétatives ; développement des spores; développement des hétérocystes ; développement et germination des conidies.

1. DIVISION CELLULAIRE. — Chez les *Chamaesiphon*, la cellule végétative ne se divise pas. Chez les Chroococcacées, les Oscillatoriacées et les Nostocacées, toutes les cellules végétatives sont

aptes à se diviser. Chez les Stigonématacées, les Scytonématacées et les Rivulariacées, les nouvelles cellules ne naissent d'ordinaire que dans certaines régions des trichomes.

Les phénomènes qui conduisent à la division cellulaire diffèrent suivant qu'on considère des cellules arrondies à leurs extrémités, ou des cellules cylindriques à cloisons transversales planes.

A. *Cellules arrondies.* — Elles sont isolées chez les Chroococcacées, réunies en trichomes chez les Nostocacées. Voici dans quel ordre les modifications se succèdent :

a) La cellule s'allonge ; le corps central s'étrangle plus ou moins en son milieu (fig. 21 *b*, 23 *b* et 24).

b) Les progrès de l'étranglement finissent par séparer le corps central en deux moitiés ; en même temps, la membrane cellulaire s'infléchit vers l'intérieur le long de l'équateur de la cellule, ce qui amène la division du protoplasme et la bipartition de la cellule.

Jamais, à aucun moment, ni chez aucune espèce, je n'ai vu apparaître une disposition particulière de la substance fondamentale ressemblant à une figure caryocinétique (Bütschli, 1898, pl. I). Je n'ai pas vu non plus que les granulations exécutassent pendant la division des mouvements comme ceux que M. Nadson a figurés pour le *Merismopedia elegans* (1895, pl. IV, fig. 15-20). Pourtant, j'ai eu soin d'étudier avec la plus grande attention de très nombreuses familles de cette même espèce à tous les stades de la division.

B. *Cellules cylindriques* (*Oscillatoriacées, Scytonématacées* et *Rivulariacées*).

a) La cellule s'allonge ; le corps central s'étrangle plus ou moins en son milieu (fig. 9, 10 et 17).

Quand les cellules sont très peu élevées, comme c'est le cas pour beaucoup d'Oscillatoriacées, l'étranglement initial semble faire défaut, et le corps central se montre tout de suite formé de deux plaques parallèles entre elles (fig. 17).

b) Que les cellules soient hautes (fig. 9, 10) ou plates

(fig. 17, 25 a), le corps central est maintenant divisé en deux moitiés; en même temps on voit, suivant l'équateur de la cellule, se détacher, à la surface interne de la membrane, une saillie annulaire qui s'accroît vers l'axe de la cellule et finit par constituer une cloison séparatrice. Souvent, une nouvelle saillie pariétale naît dans chacune des cellules filles, avant même que la première cloison soit terminée (fig. 9 et 17).

Ce mode centripète de bipartition n'a rien d'exceptionnel; il est au contraire très répandu chez tous les organismes inférieurs, aussi bien chez les Algues (*Cladophora, Spirogyra,* etc.) que chez les Flagellates (*Polytoma,* etc.), chez les Bactéries (voir Migula, 1894, fig. 10, 11 et 12) et chez les Champignons (voir Dangeard, 1899, I).

2. ALLONGEMENT DES CELLULES. — Chez les Rivulariacées, le trichome se termine vers le haut par un poil composé de cellules très allongées. Les figures 30 a et 30 b montrent le début de la transformation chez *Dichothrix Baueriana* : des vacuoles apparaissent dans la couche périphérique ; en même temps, le corps central s'étire ; souvent il se fragmente, et finalement il est réduit à presque rien. Chez *Rivularia,* M. Zacharias (1900, p. 33) a vu le corps central disparaître comme tel, ne laissant que quelques granulations. J'ai observé le même phénomène (fig. 29).

3. FORMATION ET GERMINATION DES CONIDIES (fig. 20). — On donne le nom de conidies à de petites cellules provenant de la segmentation des cellules végétatives des Chamésiphonacées et servant à la propagation.

Dans les cellules végétatives adultes, qui sont très longues, le corps central occupe toute la longueur de la cellule (fig. 20 a, b); parfois il est même plus long et est obligé de se replier (fig. 20c). Il a une surface très irrégulière; ses granulations sont tout à fait indistinctes et condensées de façon très inégale.

Quand la cellule se dispose à former une conidie, une petite

portion terminale du corps central se détache et s'arrondit ;
bientôt une constriction annulaire de la couche interne isole
la jeune conidie (fig. 20 d, e, g). Le même phénomène se répète
un grand nombre de fois (fig. 20 f, g, h). Les conidies isolées
sont rondes; généralement, elles grossissent un peu avant de
germer (fig. 20 i).

La germination ne se fait qu'en contact d'un corps solide ;
c'est la position du point de contact qui déterminera l'orien-
tation de l'axe du futur organisme. Vers le point d'attouche-
ment, la conidie envoie un pied un peu élargi (fig. 20 j) et, à
partir de ce moment, la plante croît perpendiculairement à son
support (fig. 20 j, k). La cellule s'allonge sans se cloisonner ;
elle s'élargit vers le haut; son corps central s'amincit de plus
en plus vers le bas. Quand elle a la longueur voulue, la cellule
commence à donner des nouvelles conidies.

4. DÉSORGANISATION DE LA CELLULE. — Lorsque dans un
trichome une cellule meurt, on constate tout d'abord que le
corps central se désagrège et que la matière constituant les
granulations se répand à travers toute la cellule; la couche
corticale, de son côté, laisse échapper son pigment qui diffuse
vers le centre de la cellule (fig. 27 sous h, 30 c). Au lieu de
la coloration habituelle, les cellules traitées par le bleu de
méthylène prennent souvent une teinte verdâtre, due au
mélange des diverses substances protoplasmiques.

5. DÉVELOPPEMENT DES SPORES. — La cellule végétative des-
tinée à devenir une spore s'accroît dans tous les sens. Mais
ses diverses parties ne s'agrandissent pas également. La couche
pigmentée, souvent bourrée de grains de cyanophycine,
s'allonge et s'élargit de façon à entourer toujours le corps cen-
tral, mais elle ne s'épaissit pas; il en résulte que l'espace
central devient proportionnellement plus grand (fig. 21 a).
Lorsque la spore, pourvue maintenant d'un très gros corps
central, a presque atteint ses dimensions définitives, sa mem-
brane commence à s'épaissir. Le grand développement du

corps central dans les spores se voit très bien aussi sur la figure que M. Nadson (1895, pl. V, fig. 54) donne de l'*Aphani-zomenon*.

6. DÉVELOPPEMENT DES HÉTÉROCYSTES. — Les espèces les plus favorables à cette étude sont celles qui ont des hétérocystes terminaux, par exemple : *Nostoc sphaericum* (fig. 22), *Cylindrospermum* et *Rivularia* (fig. 28).

Quand les cellules végétatives contiennent des grains de cyanophycine, la première modification consiste dans la disparition de ces grains (fig. 22 *b*). Puis le corps central se désorganise et les granulations centrales envahissent tout le protoplasme. Petit à petit, les grains colorables par le bleu de méthylène se dissolvent jusqu'à ce que finalement le contenu prenne tout entier une teinte uniforme, bleue ou verdâtre, qui dépend des quantités relatives de pigment assimilateur et de matière centrale que contenait la cellule (fig. 22 *c, d, e*). On peut comparer, par exemple, les hétérocystes de *Tolypothrix* (fig. 27) avec ceux de *Rivularia* (fig. 25) et ceux de *Nostoc* (fig. 22). Chez certaines espèces, la dissolution des grains centraux n'est jamais complète, et le contenu de l'hétérocyste adulte reste un peu granuleux ou plus coloré au milieu qu'à la périphérie (fig. 21 *h*).

D'une manière générale, ces modifications rappellent beaucoup celles qui accompagnent la mort de la cellule. Pourtant les hétérocystes ont un protoplasme vivant, ainsi que le prouve la formation d'une membrane résistante; d'ailleurs leur protoplasme est semiperméable, comme celui des cellules végétatives.

Pendant que ces divers changements s'accomplissent à l'intérieur de la cellule, la membrane subit un épanouissement notable. A l'endroit où elle touche aux cellules voisines, la membrane devient souvent un peu plus grosse (fig. 21, 27); souvent même elle y présente un point saillant vers l'intérieur (fig. 28). Chez beaucoup de Nostocacées, on aperçoit une mince traînée protoplasmique traversant la portion épaissie de la membrane (fig. 21 et 23).

A partir du moment où la cellule végétative se dispose à devenir un hétérocyste, elle cesse de former de nouvelles couches gélifiées (fig. 21), ce qui fait que le plus souvent les hétérocystes ne sont plus englobés dans la gaine gélatineuse entourant le trichome (*Rivularia natans*, *Nostoc sphaericum*, fig. 22).

(Pendant l'impression de ce mémoire, deux travaux importants me sont parvenus.

M. Bütschli (*Meine Ansicht über die Structur des Protoplasmas und einige ihrer Kritiker*, dans Archiv für Entwickelungsmechanik der Organismen, Bd XI, S. 499) défend de nouveau ses idées sur la structure alvéolaire du protoplasma. Les photographies de *Tolypothrix* qui sont jointes à ce travail ne sont aucunement convaincantes.

Le mémoire posthume de Hegler (*Untersuchungen über die Organisation der Phycochromaceenzelle*, dans Jahrb. f. wiss. Bot., Bd XXXVI, S. 299) contient d'abord un historique très complet. Des recherches de l'auteur ressortent les deux points suivants : a) la couche périphérique ne constitue pas une plastide, mais elle contient un très grand nombre de plastides minuscules; b) le corps central est un noyau qui se divise par caryocinèse. Ce travail est également accompagné de photographies peu démonstratives : la caryocinèse ne s'y voit pas. Quant aux multiples petites plastides, je n'ai jamais rien aperçu qui pût leur être comparé.)

II. — INTERPRÉTATION DES FAITS.

Maintenant que nous connaissons les diverses parties de la cellule des Schizophytes, tant à l'état d'activité qu'à l'état de repos, nous pouvons essayer de répondre aux questions suivantes :

La couche pigmentée est-elle une plastide ?

Le corps central des Schizophycées est-il un noyau ?

Les grains colorés des Bactéries sont-ils des noyaux ?

Enfin, la cellule des Schizophytes est-elle comparable à celle des autres organismes ?

A. Couche pigmentée. — Pour qu'elle puisse être comparée à une plastide colorée ou chromatophore, telle qu'il en existe chez les autres plantes, il faudrait évidemment qu'elle eût une certaine individualité. Or, vers l'extérieur, la couche pigmentée n'est pas entourée de cytoplasme ; vers l'intérieur, ses limites avec le corps central sont tout à fait indécises. La plastide vraie, au contraire, est toujours un organe fermé, nettement séparé du cytoplasme, même chez les Euglènes et les autres Flagellates pourvus de plastides. D'ailleurs, voit-on chez d'autres organismes des vacuoles à gaz et des vacuoles liquides se loger dans des plastides, comme chez les Schizophycées ? Sa fonction assimilatrice seule rapproche incontestablement la couche périphérique des plastides colorées. Mais tous les morphologistes sont d'accord pour n'accorder aucune valeur à la fonction d'un organe.

B. Corps central. — M. Bütschli (1896, p. 43) dit fort justement qu'aucun observateur placé devant un trichome bien coloré d'*Oscillatoria*, n'hésiterait à reconnaître les corps cen-

traux pour des noyaux. On peut se demander si ce n'est pas cette ressemblance toute superficielle qui a amené MM. Zacharias (1890), Bütschli (1890, 1896), Scott (1888), Dangeard (1892) et d'autres auteurs à appeler le corps central un noyau.

Dans ces dernières années, MM. Bütschli (1896) et Fischer (1897) ont, chacun de son côté, repris et discuté tous les arguments pour et contre la nature nucléaire de l'organe en question ; ils sont arrivés, naturellement, à des conclusions opposées. Je crois inutile d'exposer par le menu toutes ces raisons. Voici les principaux arguments qui ont été invoqués en faveur du noyau des Schizophycées :

a) Les caractères chimiques du corps central qui le rapprochent plus ou moins de la chromatine. On s'est surtout basé sur sa non-solubilité par ces ferments digestifs et sur sa grande affinité pour les matières colorantes. Récemment, M. Mac Allum a encore indiqué la présence d'une substance analogue à la chromatine et contenant du fer et du phosphore (1898).

b) L'apparition pendant la division cellulaire de quelque chose qui rappelle vaguement une figure caryocinétique.

*
* *

Les opposants ont beau jeu vis-à-vis de pareils arguments :

a) Les caractères chimiques sont loin d'être constants ; ils sont d'ailleurs insuffisamment établis.

Une réaction qui, au premier abord, semble très probante, — la colorabilité par le bleu de méthylène à l'état vivant, — n'a, en réalité, aucune valeur. En effet, le bleu de méthylène n'est pas l'une des matières qui colorent le noyau vivant (voir Campbell, 1888, p. 570). M. Lauterborn (1816, p. 9) dit également que la coloration du noyau vrai par cette matière ne commence que lorsque la cellule est déjà malade. D'autre part, des granulations qui se colorent intensément quand les cellules vivantes sont plongées dans le bleu de méthylène dilué, existent non seulement chez les Schizophycées, mais aussi chez beaucoup d'autres organismes inférieurs. A ceux que MM. Bütschli (1890, p. 30) et Lauterborn (1896, p. 31) indiquent, on peut en

ajouter pas mal d'autres : parmi les Algues, *OEdogonium sp.*, *Conferva sp.*, *Ophiocytium cochleare*, *Pediastrum Ehrenbergi*, *Scenedesmus sp.*, *Zygnema sp.*, et surtout *Mesocarpus sp.*; parmi les Champignons, une Chytridinée parasite de *Mesocarpus*, une Ancylistinée parasite de *Conferva*, un *Collema sp.*; *Amaebidium parasiticum*, etc. On observe, notamment chez les Protococcinées (*Ophiocytium*, *Pediastrum*, *Scenedesmus*, etc.), que toutes les cellules ne sont pas également pourvues de ces grains; tantôt ceux-ci font défaut, tantôt la cellule en est bourrée.

b) Les soi-disant figures caryocinétiques ne sont pas non plus fort démonstratives : celles qui ont été décrites par M. Bütschli (1898, fig. 1 et 2) ont été vues sur des préparations d'une Nostocacée flambée sur la lamelle à la façon d'une Bactérie; cette préparation fut colorée et photographiée; l'épreuve fut ensuite agrandie, retouchée, enfin rapetissée. Telle qu'elle se présente après ces manipulations, elle n'est pas du tout probante et laisse l'impression d'avoir été mal mise au point.

M. Scott (1888) a aussi donné des figures peu probantes de la division plus ou moins indirecte du corps central.

M. Nadson (1895, p. 72) considère comme transition de la division directe à la division indirecte, les mouvements des grains centraux qu'il dit avoir observés et que je n'ai pas pu retrouver.

Ajoutons encore qu'il y a d'autres arguments décisifs, me semble-t-il, contre l'assimilation du corps central à un noyau.

c) L'absence de limites nettes. Il est bien vrai que M. Schaudinn a décrit chez *Amoeba cristalligera* un noyau sans membrane; mais ici le noyau était bien délimité, ce qui n'est pas le cas pour le corps central des Schizophytes.

d) La vacuolisation du corps central chez le *Scytonema cincinnatum*.

e) La présence de vacuoles à gaz dans le corps central de *Phormidium fragile* (?) et d'un *Anabaena* et leur absence dans les hétérocystes de ce dernier.

f) La façon dont le corps central se comporte lorsque la cellule s'allonge (chez *Chamaesiphon* et chez les Rivulariacées) ou qu'elle devient une spore ou un hétérocyste. Il n'y a pas d'exemple qu'un vrai noyau devienne énormément plus gros lorsque la cellule qui le contient passe à l'état de vie latente; c'est pourtant ce qui a lieu lors de la transformation d'une cellule végétative en spore (fig. 21); de même, il serait tout à fait exceptionnel que le noyau disparût ou se fragmentât dans une cellule qui reste vivante, ainsi que cela se produit dans les cellules qui deviennent des hétérocystes (fig. 21, 22 et 28), et dans celles qui occupent l'extrémité prolongée en poil d'un trichome de Rivulariacée (fig. 29 et 30).

C. GRAINS COLORÉS DES BACTÉRIES. — M. Bütschli n'attribua pas seulement un noyau aux Schizophycées; les Bactéries ont aussi, d'après lui, un noyau typique dans lequel sont englobés les grains colorés. Ce noyau occupe presque la totalité du protoplasme; à peine y a-t-il parfois un peu de cytoplasme aux extrémités ou à la périphérie de la cellule. Cette interprétation a été combattue par M. Migula (1894 et 1897) et M. Fischer (1897). Il ne me paraît pas douteux que les observations si précises de M. Migula sur *Bacillus oxalaticus* (1894), observations que j'ai eu l'occasion de refaire, renversent complètement la théorie de M. Bütschli.

M. Meyer (1897 et 1899) a soutenu une autre opinion. Lui aussi admet que la cellule de Bactérie est nucléée; même, elle contiendrait des noyaux multiples, jusque six : il considère comme tels les grains colorés (les mêmes qui dans mes préparations se colorent par le bleu de méthylène).

A ce compte, le *Scytonema cincinnatum* contiendrait un nombre incalculable de noyaux. Mieux encore, les Diatomées et un grand nombre d'autres Algues possèdent, outre le noyau de tout le monde, reconnu par tous les observateurs, plusieurs petits noyaux au sens de M. Meyer.

C'est également M. Migula (1898) qui a montré l'inexactitude de l'idée de M. Meyer. Il a fait voir, par exemple, que les Bac-

téries jeunes n'ont pas de granulations ; que celles-ci naissent au sein du protoplasme; qu'elles ne se divisent jamais; bref, qu'elles ne se comportent pas du tout comme des noyaux.

D. SIGNIFICATION DE LA CELLULE DES SCHIZOPHYTES. — D'après tout ce qu'on vient de voir, la cellule des Schizophytes n'est pas construite sur le même modèle que celle des autres organismes.

Les Bactéries ont un protoplasme uniforme, contenant quelques granulations colorables par le bleu de méthylène.

Chez les Schizophycées, les grains colorés sont tous au milieu de la cellule, dans le corps central ou en contact immédiat avec lui. Mais la différenciation est loin d'être complète, et la cellule la plus spécialisée des Schizophycées nous apparaît encore comme une simple masse protoplasmique dont la portion périphérique porte un pigment assimilateur et dont l'espace central sert de réservoir à des substances déterminées.

La cellule des Schizophytes ne contient donc ni une plastide ni un noyau typique. Peut-on néanmoins admettre que la couche corticale représente phylogénétiquement une plastide, qu'elle est l'ancêtre de la plastide des Algues, et que le corps central a les mêmes relations vis-à-vis du noyau d'une cellule typique? A mon avis, rien ne confirme cette manière de voir : les différences entre les prétendus organes ancestraux et les organes dérivés sont trop grandes, et aucune forme de transition entre eux n'est connue.

Il faut, je pense, considérer que parmi les cellules des êtres vivants, il y a deux types distincts : d'une part, la cellule composée de cytoplasme et d'un noyau, éléments primordiaux auxquels s'ajoutent les plastides chez beaucoup de plantes et de Flagellates; d'autre part, la cellule des Schizophytes à structure beaucoup plus simple.

III. — SUR LA CLASSIFICATION DES ORGANISMES
INFÉRIEURS.

Les Schizophytes forment-ils un groupe naturel? Cela n'est plus contestable depuis que Cohn (1875, p. 202) a montré que les Bactéries, loin de ressembler aux Champignons, sont proches parentes des Cyanophycées. Il poussa même son système beaucoup plus loin et répartit simplement les genres de Bactéries au milieu des Cyanophycées. L'idée fondamentale de Cohn a acquis droit de cité, mais on a renoncé, avec raison, à intercaler les genres incolores parmi ceux qui sont pigmentés.

Les différences dans la structure du protoplasme montrent qu'il faut subdiviser les Schizophytes en deux groupes distincts : les Bactéries et les Schizophycées. Les Thiobactéries avaient été d'abord intercalées par M. Migula (1896) parmi les Bactéries proprement dites; mais, plus tard (1898), il les a, avec raison, détachées pour en faire un groupe autonome.

Les plus primitifs des Schizophytes sont les Bactéries. Il est, en effet, bien évident que M. Bütschli (1890, p. 33) a raison lorsqu'il dit que lors de l'apparition de la vie sur notre planète, les premiers organismes pouvaient fort bien être des saprophytes qui se nourrissaient des matières organiques non

employées à la formation des cellules. Ajoutons que, d'après ce que nous venons de voir, les Bactéries ont une structure beaucoup plus simple que les Schizophycées; or, aucun fait n'est de nature à faire supposer que cette simplicité est secondaire : les Bactéries sont des cellules simples, non des cellules simplifiées.

Des Bactéries proprement dites descendent, d'une part, les Thiobactéries, restées à un stade inférieur d'évolution, d'autre part, les Schizophycées, dont la structure protoplasmique atteint son maximum de différenciation. Parmi ces dernières, les Chroococcacées — formes inférieures — ont gardé les cellules toutes semblables, et la plupart d'entre elles n'ont même pas encore acquis la propriété de passer à l'état de vie latente : toutes les cellules sont immortelles, mais à la condition de ne jamais se reposer. Quand nous nous élevons dans la série des Schizophycées, nous rencontrons des groupes tels que les Nostocacées, qui, — outre les cellules végétatives, — possèdent des cellules spécialisées, prédestinées à la mort précoce (hétérocystes), et des cellules capables de passer à l'état de repos (spores). Mais le trichome a conservé ses deux bouts égaux. A un degré plus élevé d'évolution, le trichome est fixé par l'un de ses bouts : chez les Stigonématacées, la croissance s'effectue presque uniquement par le bout libre; chez les Rivulariacées, l'extrémité distale est prolongée en un poil incolore.

Le *Chamaesiphon* possède, tout comme une Rivulariacée, un bout proximal et un bout distal. A ce point de vue, il est donc plus spécialisé qu'une Nostocacée. Mais il n'en est pas de même pour la différenciation des cellules : les individus adultes sont unicellulaires et tous égaux. Mais dans ces cellules toutes semblables, il y a une curieuse différenciation intracellulaire : le bout distal seul est capable de former des gonidies; dès qu'un certain nombre de celles-ci ont été détachées, le bout inférieur, quoique encore pourvu d'un corps central et d'une couche pigmentaire, est devenu incapable de se segmenter davantage (fig. 20 *h*), et il finit par mourir. Il y a donc dans chaque cellule une portion virtuellement immor-

telle (l'extrémité libre) et une portion vouée à la mort (l'extré-
mité fixée). Or, nous avons vu (p. 24) que ce sont les conditions
extérieures — contact avec un corps solide — qui décident
de la polarité de la conidie au moment de la germination.

Récemment, M. Meyer (1897 et 1899) a voulu remettre les
Bactéries avec les Champignons. Se basant sur la prétendue
découverte de noyaux dans la cellule de Bactérie et sur le mode
de formation des spores autour de ces noyaux, il assimila la
cellule sporifère à un asque et rapprocha les Bactéries des
Ascomycètes. Cette opinion n'a pas de fondement réel.

On peut, je pense, représenter comme ceci la filiation des
divers groupes de Schizophytes :

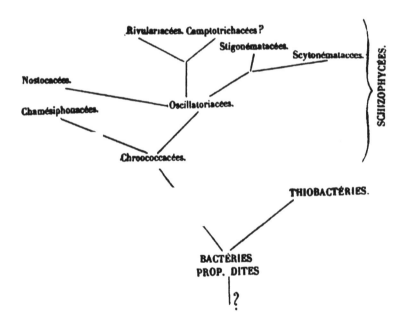

Les Schizophytes n'ont, à mon avis, de parenté avec aucun
autre groupe d'organismes.

Essayons de montrer successivement : a) que les Schizophytes
et les autres organismes ne descendent pas d'un ancêtre com-

mun ; *b)* qu'ils ne dérivent d'aucun autre groupe ; *c)* qu'ils n'ont pas donné naissance à un autre groupe.

1° La cellule des Schizophytes est tellement différente de celle des autres organismes inférieurs, qu'on ne réussit vraiment pas à se figurer comment pourrait être l'ancêtre commun dont dériveraient les uns et les autres. Les Flagellates les plus inférieurs, aussi bien que les Rhizopodes primitifs, exécutaient probablement des mouvements amiboïdes. Or, ceux-ci manquent aux Schizophytes; et rien ne fait supposer qu'ils aient été perdus dans l'évolution. Au contraire, les attractions moléculaires qui siègent dans les cellules, si petites, des Bactéries, excluent la possibilité de déformations amiboïdes. D'ailleurs, les Bactéries, même les plus ténues, ne sont-elles pas incluses dans une enveloppe rigide ?

2° Les Schizophytes ne proviennent ni de Rhizopodes ni de Flagellates. Nulle part, chez ceux-ci, les cellules ne sont aussi peu différenciées que chez les Schizophytes, surtout que chez les Bactéries. Même le *Protomyxa pallida* (décrit par M. Gruber (1888) a des éléments chromatiques indiscutables ; seulement, au lieu d'être concentrés en un noyau, ils sont disséminés dans tout le cytoplasme. Les Schizophytes, eux, n'ont sans doute pas de chromatine vraie (voir Zacharias, 1900, p. 32). Parmi les *Amoeba*, l'un des plus primitifs est certes *A. cristalligera,* décrit par M. Schaudinn, où le noyau est privé de membrane propre ; mais l'organisme possède tout de même un noyau indiscutable. De même, tous les Flagellates ont un noyau typique. Quelles raisons y a-t-il de supposer que les Schizophytes proviennent des Rhizopodes ou des Flagellates? Pas une. Il serait surprenant que la cellule se fût simplifiée au point de devenir une cellule de Bactérie, et cela sans garder aucune trace de sa complexité originelle.

3° Enfin, demandons-nous si les Schizophytes ont produit d'autres groupes? C'est surtout des Schizophytes aux Algues que les botanistes aiment à établir une filiation. A première vue, le fait que ces organismes vivent dans l'eau et ont la faculté de vivre en holophytes paraît établir entre eux de solides relations

de parenté. Mais on s'aperçoit bien vite que ce ne sont là que des illusions. Le mode de vie n'a évidemment aucune importance au point de vue qui nous occupe. Quant à la présence de pigments assimilateurs, elle a pu être acquise indépendamment par les Schizophycées d'une part, par les Flagellates, ancêtres des Algues, d'autre part. Une telle convergence n'aurait rien d'improbable [1].

J'ai eu l'occasion d'étudier récemment deux organismes inférieurs, qui tous deux possèdent une chromophylle présentant, au moins quant à son aspect microscopique et à sa solubilité, une identité complète avec le mélange de chlorophylline et de phycocyanine; ce sont un Flagellate proprement dit (*Cryptomonas glauca* Ehr.) et un Péridinien (*Gymnodinium sp. n.*). Il est bien évident que les Schizophycées et ces deux organismes-ci ne peuvent pas avoir hérité leur chromophylle d'un ancêtre commun et qu'il s'agit uniquement d'une convergence.

D'un autre côté, on est frappé de la grande affinité qui existe entre les Flagellates et les Protococcinées, qui sont à la base de la principale lignée des Algues vertes. Tout ce que nous savons laisse croire que les Protococcinées sont des Flagellates fixés et qu'il en est de même des autres vraies Algues.

Il y a pourtant parmi les Algues une division qu'on ne peut pas rattacher sûrement aux autres : c'est celle des Floridées. Beaucoup de genres qui avaient été d'abord décrits comme Cyanophycées ont été plus tard, quand on les connut mieux, classés parmi les Banginées, qui sont les Floridées inférieures. Si je rappelle ce fait, c'est uniquement pour ajouter que cela ne constitue pas du tout un argument en faveur d'une parenté quelconque entre les Schizophytes et les Floridées : erreur ou ignorance ne fait pas compte.

En somme, nous constatons que les Schizophytes sont un groupe fermé n'ayant d'affinité avec aucun autre.

[1] Se rappeler, par exemple, que des vrilles ayant exactement le même mode de fonctionnement dérivent tantôt de feuilles, tantôt de tiges, dans les familles les plus diverses.

Le tableau suivant est destiné à résumer nos connaissances actuelles sur la phylogénie des organismes.

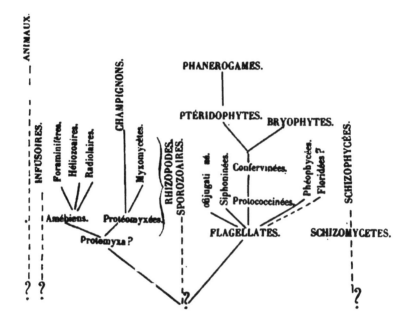

BIBLIOGRAPHIE

Bornet et Flahault, *Revision des Nostocacées hétérocystées.* (Annales des Sciences naturelles. Botanique (7), t. III, p. 323; t. IV, p. 343; t. V, p. 65; t. VII, p. 177, 1886-1888.)

Borzi, *Note alla morfologie e biologie delle alghe ficacromacee.* (Nuovo giornale botan. ital., t. X, p. 253.) (Cité d'après Zacharias, 1890, p. 12.)

Brand, *Bemerkungen über Grenzzellen und über spontan rothe Inhaltskörper der Cyanophyceen.* (Ber. d. deutsche bot. Gesells., Bd XIX, S. 152, 1901.)

Bütschli, *Ueber den Bau der Bacterien und verwandter Organismen.* (Leipzig, 1890.)

— *Weitere Ausführungen über den Bau der Cyanophyceen und Bacterien.* (Leipzig, 1896.)

— *Notiz über Teilungszustände des Centralkörpers bei einer Nostocacee, nebst einigen Bemerkungen über Künstler's und Busquet's Auffassung der roten Körnchen der Bakterien, etc.* (Verhandlungen des naturw.-med. Vereins zu Heidelberg. Neue Folge, Bd VI, S. 63, 1898.)

Campbell, *The staining of living Nuclei.* (Untersuchungen aus dem botanischen Institut zu Tübingen, Bd II, S. 569, 1888.)

Certes, *Colorabilité élective des filaments sporifères de* Spirobacillus gigas *vivant par le bleu de méthylène.* (C. R. Ac. sc. Paris, 2 juillet 1900, p. 75, 1900.)

Cohn, *Untersuchungen über Bacterien. II. Beiträge zur Biologie der Bacterien.* (Beiträge zur Biologie der Pflanzen, Bd I, Heft 3, S. 141, 1875.)

Dangeard, *Le noyau d'une Cyanophycée.* (Le Botaniste, 3e série, p. 28, 1892.)

— *Structure et communications protoplasmiques dans le* Bactridium flavum. (Le Botaniste, 7e série, p. 33, 1900.)

De Bary, *Vergleichende Morphologie und Biologie der Pilze.* (Leipzig, 1884.)

ERRERA, L'épiplasme des Ascomycètes et le glycogène chez les Végétaux.
(Bruxelles, 1882.)

FISCHER, Untersuchungen über den Bau der Cyanophyceen und Bakte-
rien. (Iena, 1897.)

GOMONT, Monographie des Oscillariées. (Annales des Sciences naturelles.
Botanique (7), XV, p. 263; XVI, p. 21, 1892.)

GRUBER, Ueber einige Rhizopoden aus dem Genueser Hafen. (Ber. naturf.
Gesells. Freiburg in Breisgau, Bd IV, 1888.)

KIRCHNER, Schizophyceae, in ENGLER und PRANTL, Die natürliche Pflan-
zenfamilien, 1. Teil, I. Abt., a., 1898.

KLEBAHN, Gasvacuolen, ein Bestandtheil der Zellen der Wasserblütebil-
denden Phycochromaceen. (Flora, 1895.)

LAUTERBORN, Untersuchungen über Bau, Kernteilung und Bewegung der
Diatomeen. (Leipzig, 1896.)

MACALLUM, Proceedings of the Royal Society, vol. LXIII, p. 467, 1898.

— On the distribution of assimilated iron compounds, other than Hämo-
globin and Hämatins, in animal and vegetable cells. (Quarterly
Journal of Microscopical Science, vol. XXXVIII, p. 267.) (Cité
d'après Zacharias, 1900, p. 32.)

MARX, Untersuchungen über die Zellen des Oscillarien. (Schwelm, 1892.)

MEYER, Studien über die Morphologie und Entwickelungsgeschichte der
Bacterien, ausgeführt an Astasia asterospora, und Bacillus
tumescens. (Flora, 1897.)

— Ueber Geisseln, Reservestoffe, Kerne und Sporenbildung des Bacterien.
(Flora, p. 428, 1899.)

MIGULA, Ueber den Zellinhalt von Bacillus oxalaticus Zopf. (Arbeiten des
Bakteriol. Instituts der grossh. Hochschule zu Karlsruhe, 1894.)

— Schizomycetes, in ENGLER und PRANTL, Die natürliche Pflanzenfami-
lien, I. Teil, I. Abteil., 1896.

— System der Bakterien. (Iena, 1897-1899.)

— Weitere Untersuchungen über Astasia asterospora. (Flora, 1898.)

NADSON, Ueber den Bau der Cyanophyceen-Protoplastes. (Scripta bota-
nica, 1895.)

PALLA, Beitrag zur Kenntniss des Baues des Cyanophyceen-Protoplastes.
(Jahrbuch für wissenschaftliche Botanik. Bd XXV, S. 511, 1893.)

SCHAUDINN. *Ueber Kerntheilung mit nachfolgender Körpertheilung bei* Amoeba cristalligera. (Sitzb. d. k. preuss. Akad. d. Wiss. zu Berlin (2). Bd II, p. 1029.) (Cité d'après Dangeard, dans *Le Botaniste*, 6ᵉ série, p. 56.)

SCHEWIAKOFF, *Ueber einen neuen bacterienähnlichen Organismus des Süsswassers*. (Verhandl. naturw.-med. Ver. zu Heidelberg. Neue Folge, Bd 5, S. 44, 1892.)

SCOTT, *On nuclei in Oscillaria and Tolypothrix.* (Journ. of the Linn. Society. Botany, vol. XXIV, 1887.)

WILLE, *Ueber die Zellkerne und die Poren der Wände der Phycochromaceen.* (Ber. d. deutsche bot. Ges., Bd I, S. 243, 1883.)

WINOGRADSKY, *Beiträge zur Morphologie und Physiologie der Bacterien.* — Heft I : *Zur Morphologie und Physiologie der Schwefelbacterien.* (Leipzig, 1888.)

ZACHARIAS, *Ueber die Zellen der Cyanophyceen.* (Bot. Zeitung, Nᵒˢ 1-5, 1890.)

— *Ueber die Zellen der Cyanophyceen.* (Bot. Zeitung, Nᵒ 38, 1892.)

— *Ueber die Cyanophyceen.* (Abhandl. auf dem Gebiete der Naturwissenschaften, herausgegeben vom Naturw. Verein. Hamburg, Bd XVI, 1900.)

PLANCHES

PLANCHE I

EXPLICATION DE LA PLANCHE I.

Bl. méth. = coloré vivant par le bleu de méthylène à ...

Fig. 1. *Bacillus Megaterium*, d'une culture sur agar de 2 jours. Bl. méth. $^1/_{20\,000}$, 2 heures.

Fig. 2. *B. Megaterium*, d'une culture sur agar de 21 jours. Bl. méth. $^1/_{20\,000}$, 2 heures.

Fig. 3. *Chlamydothrix fluitans*, d'une infusion de feuilles. Bl. méth. $^1/_{40\,000}$, 10 heures.

Fig. 4. *Bacillus sp.* de Coxyde, non coloré.

Fig. 5. *Beggiatoa leptomitiformis*, fixé par l'alcool absolu, coloré par l'hématoxyline de Delafield.

Fig. 6. *B. torulosa.* — *a*, Bl. méth. $^1/_{40\,000}$, 24 heures. — *b*, fixé par alcool absolu 100, sublimé 1, acide acétique 1; coloré par l'hématoxyline de Delafield. — *c*, fixé par l'alcool absolu; coloré par l'hématoxyline de Delafield.

Fig. 7. *Achromatium oxaliferum.* Individu privé d'enclaves solides. Bl. méth. $^1/_{40\,000}$, 24 heures.

Fig. 8a. *Oscillatoria irrigua*, traité 20 heures par l'eau de javelle faible, puis coloré par l'hématoxyline de Delafield.

Fig. 8b. Diatomée traitée en même temps que l'Oscillaire.

Fig. 9. *Oscillatoria simplicissima*. Bl. méth. $^1/_{40\,000}$, 7 heures.

Fig. 10. *O. chalybea*, fixé par l'acide chromique à 1 °/₀ et coloré par l'hématoxyline très diluée, 2 jours.

Fig. 11. *Phormidium fragile* (?) — *a*) Frais. — *b*) Bl. méth. $^1/_{20\,000}$, 20 heures.

PLANCHE II

EXPLICATION DE LA PLANCHE II.

Bl. méth. = coloré vivant par le bleu de méthylène à ...

Fig. 12. *Phormidium autumnale*, pris dans les conditions naturelles. Bl. méth. $^1/_{10\,000}$, — *a*, coloré 1 heure; — *b, c, d*, colorés 3 $^1/_2$ heures.

Fig. 13. *P. autumnale*, cultivé 3 mois sur agar. Bl. méth. $^1/_{10\,000}$, 80 minutes.

Fig. 14. *P. autumnale*, cultivé 3 mois sur agar, puis 24 jours dans l'eau. Bl. méth. $^1/_{10\,000}$, 3 heures. Le trichome est interrompu sur une longueur de 270 μ.

Fig. 15. *P. tenue*, Bl. méth. $^1/_{20\,000}$, 1 heure.

Fig. 16. *P. papyraceum*, colorés tous de la même façon : Bl. méth. $^1/_{20\,000}$, 1 heure.

Fig. 17. *Lyngbya putealis*. Bl. meth. $^1/_{20\,000}$, 1 heure. — *a, b, c, d*, stades successifs de la division cellulaire.

Fig. 18. *L. aerugineo-caerulea*. Bl. méth. $^1/_{20\,000}$, 1 heure.

Fig. 19. *L. versicolor*. Bl. méth. $^1/_{20\,000}$, 30 minutes.

12 13 16 16 17

12 12 15 16 16 14

19 18

PLANCHE III

EXPLICATION DE LA PLANCHE III.

Fig. 20. *Chamaesiphon confervicola.* Coloré vivant par le bleu de méthylène à $^1/_{25\,000}$, 20 heures.

a. Sommet d'un individu adulte.

b. Base du même.

c. Sommet avec corps central tortueux.

d, e, f, g, h. Formation des conidies.

i. Conidies isolées.

j, k. Germination des conidies.

20ᵉ

20ᵃ

20ᵇ

20ᶜ

20ᵈ

20ᵉ

20ᶠ

20ᵍ

20ʰ

PLANCHE IV

EXPLICATION DE LA PLANCHE IV.

Bl. méth. = coloré vivant par le bleu de méthylène à ...

— — —

Fig. 21. *Noctoc spongiaeforme*, avec gaines gélatineuses multiples. Bl. méth. $^1/_{20\ 000}$, 4 heures. — *a*, stades successifs de la formation des spores; les supérieures sont les plus avancées. — *b*, division cellulaire.

Fig. 22. *N. sphaericum*, familles jeunes. Bl. méth. $^1/_{20\ 000}$, 2 heures. *a, b, c, d, e*, stades successifs de la formation de l'hétérocyste.

Fig. 23. *Anabaena variabilis*. Bl. méth. $^1/_{20\ 000}$, 1 heure. — *a*, hétérocystes jeunes. — *b*, divisions cellulaires.

Fig. 24. Gonidies de *Peltigera canina*. Bl. méth. $^1/_{10\ 000}$, 1 heure.

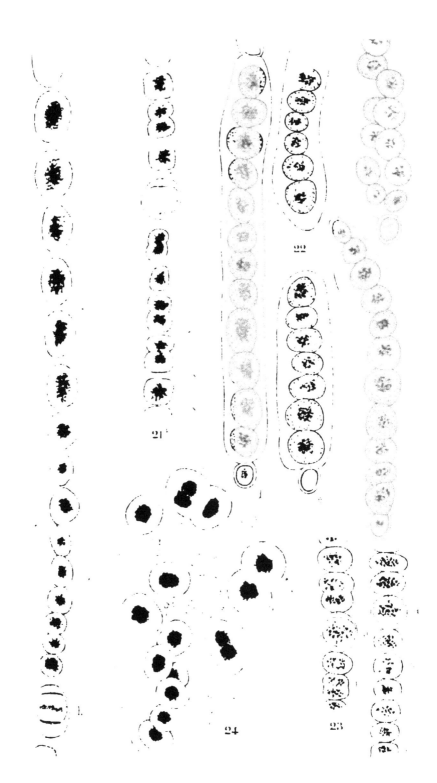

PLANCHE V

EXPLICATION DE LA PLANCHE V.

Bl. méth. = coloré vivant par le bleu de méthylène à ...

FIG. 25. *Scytonema cincinnatum*. Bl. méth. $1/_{10\,000}$, 24 heures. — *a*, cellules jeunes. — *b*, cellules adultes.

FIG. 26. *S. Myochrous*. Bl. méth. $1/_{10\,000}$, 24 heures. Vers le milieu, une cellule morte.

FIG. 27. *Tolypothrix tenuis*. Bl. méth $1/_{10\,000}$, 27 heures. — *a*, fausses ramifications, sous les hétérocystes — *b*, sommets en voie de croissance. — *h*, hétérocystes.

Pl V

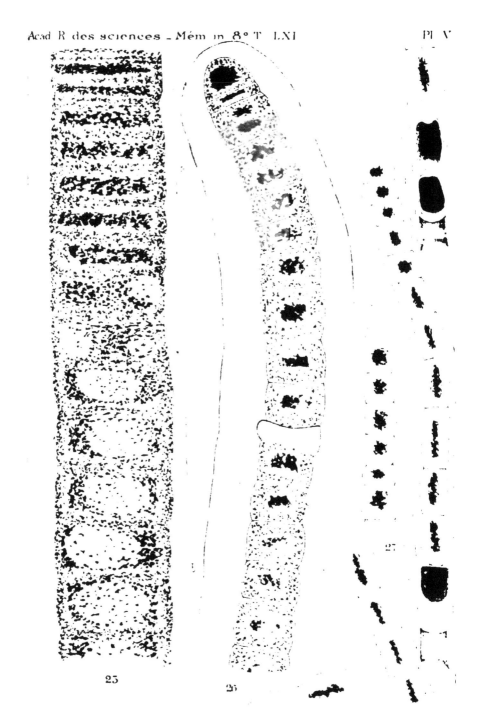

23

26

PLANCHE VI

EXPLICATION DE LA PLANCHE VI.

Bl. méth. = coloré vivant par le bleu de méthylène a ...

FIG. 28. *Rivularia sp.* Bl. méth. $^1/_{20\,000}$, 2 heures. — *a*, hétérocyste jeune. — *b*, hetérocyste presque adulte.

FIG. 29. *R. natans.* Bl. méth. $^1/_{10\,000}$, 2 heures. Trois cellules de l'extrémité amincie d'un trichome.

FIG. 30. *Dichothrix Bauerianus.* Bl méth. $^1/_{10\,000}$, 24 heures. — *a*, extremité amincie d'un trichome. — *b*, continuation (vers le bas) de la figure 30a. — *c*, portion de trichome avec cellules normales (*n*) et cellules à divers états de désorganisation (*m¹*, *m²*, *m³*, *m⁴*.)

SOMMAIRE

CONTRIBUTION A L'ÉTUDE

DES

COMBINAISONS ORGANIQUES

DU FLUOR

PAR

Fr. SWARTS

Professeur à l'École du Génie civil annexée à l'Université de Gand,

———

Couronné par la Classe des sciences dans la séance du 17 décembre 1900.)

———

Tome LXI.

Mémoire rédigé en réponse à la question : *On demande de compléter, par des recherches nouvelles, l'étude des dérivés carbonés d'un élément dont les combinaisons sont peu connues,* posée par l'Académie royale de Belgique dans son programme du concours pour l'année 1900.

AVANT-PROPOS

Au nombre des éléments dont les combinaisons organiques n'ont été étudiées avec quelque détail que dans ces dernières années, il faut mentionner le fluor.

Parmi les causes qui expliquent cette indifférence vis-à-vis des dérivés organiques de cet halogène, il faut citer surtout la difficulté qu'on a rencontrée pendant très longtemps pour obtenir ces combinaisons.

C'est à Dumas et Péligot que l'on doit la découverte du premier fluorure organique : ils isolèrent le fluorure de méthyle (*), en 1836, par l'action de l'acide méthylsulfurique sur le fluorure de potassium.

Peu de temps après, Frémy (**) préparait le fluorure d'éthyle par une réaction analogue.

L'acide métafluorbenzoïque et le fluorbenzol furent reconnus par Schmidt et Gehnen (***) en 1870. Ils obtinrent l'acide fluorbenzoïque par l'action de l'acide fluorhydrique sur l'acide diazoamidobenzoïque. En chauffant son sel de calcium avec de la chaux, ils isolèrent le fluorbenzol.

(*) DUMAS et PÉLIGOT, *Nouvelles combinaisons du méthylène.* (ANN. DE CHIMIE ET DE PHYSIQUE, 2ᵉ sér., t. LXI, p. 193.)

(**) FRÉMY. *Recherches sur les fluorures.* (IBID., 3ᵉ sér., t. XLVII, p. 13.)

(***) SCHMIDT und GEHNEN, *Ueber Fluorbenzolsaure und Fluorbenzol.* (JOURNAL FÜR PRAKT. CHEMIE, 2ᵉ sér., Bd I, S. 394.)

En 1879, Lenz (*) décrivit l'acide p. fluorbenzolsulfonique, obtenu en diazotant l'acide sulfanilique et en détruisant le diazo-dérivé par l'acide fluorhydrique. Il décrit avec soin ce corps et ses dérivés et montre que le point de fusion des composés fluorés qu'il a isolés est inférieur à celui des dérivés chlorés ou bromés correspondants.

Paterno et Olivieri ont contribué dans une large mesure à étendre nos connaissances sur les dérivés aromatiques fluorés (**). Ils isolèrent les trois acides fluorbenzoïques, les acides fluoranisique et fluortoluique par la réaction déjà utilisée par Schmidt.

Wallach découvre, en 1886, un nouveau procédé d'obtention de composés aromatiques fluorés dans l'anneau (***).

Il part de diazoamidocomposés dérivés de la pipéridine, pour obtenir, par l'action de l'acide fluorhydrique, la substitution du fluor au groupe - N_2 - R.

Dans un second travail plus important, fait en collaboration avec Heusler ('v), il décrit une série très importante de fluorures aromatiques. En outre, il montre que la substitution du fluor à l'hydrogène augmente la densité, n'a point d'influence sensible sur le point d'ébullition, tandis que le remplacement du chlore par le fluor est suivi d'un abaissement du point d'ébullition beaucoup plus grand que celui que provoque le

(*) LENZ, *Ueber Fluorbenzolsulfonsäure und Schmelztemperaturen substituirter Benzolsulfonverbindungen.* (BERICHTE DER DEUTSCHEN CHEM. GESELLSCHAFT, Bd XII, S. 580.)

(**) PATERNO und OLIVIERI, *Untersuchungen über Fluorbenzolsäure, Fluoranisäure und Fluorsolnylsäure.* (Bd XV, R., S. 1197.)

(***) WALLACH, *Ueber einen Weg zur leichten Gewinnung organischer Fluorverbindungen.* (LIEBIG'S ANN., Bd CCXXXV, S. 255.)

('v) WALLACH und HEUSLER, *Ueber organische Fluorverbindungen.* (IBID., Bd CCXLIII, S. 219.)

remplacement du brome par le chlore ou de l'iode par le brome.

Pour étudier la solidité des liens unissant le fluor au carbone, il institue une série d'expériences. Il fait agir le sodium sur le fluorbenzol et obtient du diphényle; par l'action de ce métal sur le bromfluorbenzol, il recueille du difluordiphényle. Il observe, en outre, que l'acide nitrique n'attaque pas l'angle fluoré de la molécule, comme il le fait pour les dérivés des autres halogènes. La conclusion de son travail est que le fluor a pour le carbone une affinité plus grande que ses congénères.

En 1886, Moissan isola le fluor. Cette retentissante découverte fut immédiatement mise à profit par son illustre auteur, et l'on put espérer que l'isolement du fluor libre allait permettre de combler les énormes lacunes de nos connaissances sur les composés organiques fluorés. Illusion! Le fluor réagit avec une telle énergie sur les substances organiques, qu'il les détruit complètement, et, jusqu'à ce jour, on n'est pas encore parvenu à préparer une combinaison fluorée organique par l'action directe du fluor sur une substance organique. Cependant, il est une exception : seul de tous les éléments, le fluor s'unit directement au carbone, à froid, pour donner du tétrafluorure de carbone. Ce fait intéressant, découvert également par Moissan, nous donne une idée de la puissante affinité que le fluor doit posséder pour le carbone, affinité que des travaux ultérieurs de ce savant et d'autres chimistes mettront encore davantage en lumière.

Ce même tétrafluorure de carbone se forme aussi par l'action du fluor sur le chloroforme ou le tétrachlorure de carbone.

L'action si fréquemment utilisée des halogènes sur les corps organiques pour obtenir, soit par voie de substitution, soit par

voie d'addition, des composés organiques halogénés, ne pourra être mise à profit quand il s'agit du fluor. Il est d'ailleurs à remarquer que l'obtention de ce gaz est encore une opération très délicate et nécessitant des appareils coûteux, nonobstant la découverte récente de Moissan, qui lui a permis de substituer partiellement le cuivre au platine dans la construction de l'appareil à électrolyse. Ce savant a fait une étude très complète de l'action du fluor libre sur un grand nombre de combinaisons organiques.

Si le fluor lui-même ne convient pas pour l'obtention de fluorures organiques, M. Moissan trouve bientôt d'autres méthodes pour la préparation de ces corps. Il introduit l'emploi, comme agent fluorurant, du fluorure d'argent et du fluorure d'arsenic. Soit seul, soit en collaboration avec ses élèves, il étudie leur action sur un grand nombre de dérivés chlorés, bromés et iodés, qu'il transforme ainsi en fluorures correspondants.

Je ne puis faire ici toute la bibliographie des recherches de Moissan, l'énumération serait trop longue. Je me bornerai à renvoyer à son dernier ouvrage *Le Fluor* (*). Dans ce beau livre, il a réuni et exposé avec autant d'élégance que de talent, le résultat de ses recherches sur le fluor et ses composés.

A côté des travaux du maître, nous rencontrons plusieurs recherches intéressantes de ses élèves.

M. Meslans (**) étudie avec soin l'éthérification des alcools par l'acide fluorhydrique. Il reconnaît que cet acide s'éthérifie

(*) HENRI MOISSAN, *Le fluor et ses composés*. Paris, 1900, Steinheil, édit.
(**) MESLANS, *Action de l'acide fluorhydrique anhydre sur les alcools*. (COMPTES RENDUS DE L'ACAD. DES SCIENCES, t. CXV, p. 1080.) — *Sur la vitesse d'éthérification de l'acide fluorhydrique*. (IBID., t. CXVII, p. 853.)

beaucoup moins facilement que ses congénères, ce qui était à
prévoir, étant donné son faible coefficient de dissociation
électrolytique.

Il décrit, en outre, le fluoroforme (*) et quelques fluorures
alcooliques, obtenus tous par l'action du fluorure d'argent sur
les iodures correspondants (**). Puis il isole le fluorure d'acé-
tyle (***) et introduit, à cette occasion, deux nouveaux agents
de fluoruration : le fluorure de zinc et le fluorure d'antimoine.
Il reconnaît que le fluorure d'acétyle se laisse éthérifier par
l'alcool avec dégagement d'acide fluorhydrique, qui ne prend
pas part à la réaction.

M. Chabrié (ᴵⱽ) obtient, par l'action du fluorure d'argent en
vases clos sur les chlorures correspondants, le tétrafluorure de
carbone, le tétrafluoréthylène et le fluorure de méthylène.

On a préparé d'autres fluorures acides que le fluorure
d'acétyle. M. Meslans (ⱽ) a obtenu le fluorure de propionyle, de
butiryle et d'isovaléryle de la même manière que le fluorure
d'acétyle. Ce travail a été fait en collaboration avec M. Girardet.

M. Colson (ⱽᴵ) a imaginé une méthode vraiment ingénieuse
de préparation des fluorures acides, consistant à faire agir
l'acide fluorhydrique sec sur l'anhydride correspondant.

(*) MESLANS, Sur la préparation et les propriétés du fluoroforme.
(COMPTES RENDUS DE L'ACAD. DES SCIENCES, t. CX, p. 717.)

(**) IDEM, Préparation et propriétés du fluorure de propyle et d'isopropyle.
(IBID., t. CVIII, p. 352.)

(***) IDEM, Préparation du fluorure d'acétyle. (IBID., t. CXIV, p. 1023.) —
Propriétés chimiques du fluorure d'acétyle. (IBID., t. CXIV, p. 1069.)

(ᴵⱽ) CHABRIÉ, Sur la synthèse des fluorures de carbone. (COMPTES RENDUS
DE L'ACAD. DES SCIENCES, t. CX, pp. 279 et 1202.)

(ⱽ) MESLANS et GIRARDET, Sur les fluorures d'acide. (IBID., t. CXXII,
p. 230.)

(ⱽᴵ) COLSON, Mode de préparation des fluorures d'acide. (IBID., t. CXXII,
p. 243.)

Le fluorure de benzoïle avait été obtenu pour la première fois, il y a bien longtemps, par Borodine (*), qui faisait agir le fluorhydrate de fluorure de potassium sur le chlorure de benzoïle. Il le décrivit comme un corps bouillant à 161°. M. Guenez (**) a récemment préparé ce corps par l'action du fluorure d'argent sur le chlorure de benzoïle. Il lui assigne le point d'ébullition 145°.

Tous ces fluorures acides ne réagissent que lentement sur l'eau. Nous verrons plus loin que j'ai obtenu des fluorures acides réagissant, au contraire, très énergiquement.

Toutes les recherches que je viens de passer brièvement en revue ont porté sur des éthers haloïdes et sur des dérivés aromatiques fluorés dans l'anneau, si l'on en excepte quelques fluorures acides. Or, à part ces derniers, les corps obtenus appartiennent à des séries de combinaisons peu actives, qui se prêtent par conséquent assez mal à l'étude des fonctions chimiques du fluor.

En 1892, j'ai découvert une nouvelle méthode de fluoruration (***), consistant à faire agir un mélange de brome et de trifluorure d'antimoine sur des composés polybromés ou polychlorés au même atome de carbone. Ce mélange n'agit, en effet, que sur les corps contenant au moins deux atomes d'halogène au même atome de carbone, ou bien qui renferment les chaînons COCl, COBr.

Je parviens ainsi à obtenir des dérivés mixtes contenant à

(*) BORODINE, *Zur Geschichte der Fluorverbindungen und über Fluorbenzoïl*. (LIEBIG'S ANN., Bd CXXVI, S. 58.)

(**) GUENEZ, *Sur la préparation et les propriétés du fluorure de benzoïle*. (COMPTES RENDUS DE L'ACAD. DES SCIENCES, t. CXI, p. 681.)

(***) SWARTS, *Sur un nouveau dérivé fluoré du carbone*. (BULL. DE L'ACAD. ROY. DE BELGIQUE, 3e sér., t. XXIV, p. 309.)

la fois du fluor et du chlore ou du brome. Il est, dès lors, possible de comparer bien plus aisément les allures du fluor à celles des autres halogènes.

J'isole également le fluorchlorure d'antimoine (*) et montre que ce corps constitue aussi un agent de fluoruration partielle énergique vis-à-vis des substances organiques polychlorées au même atome de carbone.

Dans une série de mémoires (**), j'ai décrit successivement des dérivés fluohalogénés du méthane et bromoflorés de l'éthane et de l'éthylène. De plus, j'ai préparé les acides dichlorfluor-, dibromfluor- et fluorchlorbromacétiques (***). Ces acides sont obtenus sous forme de fluorures acides par l'action d'un mélange de brome et de fluorure d'antimoine sur le chlorure acide ou sur l'anhydride de l'acide chloré ou bromé correspondants. Les fluorures acides que j'ai obtenus ainsi sont, à l'encontre de ceux qu'ont isolés MM. Meslans, Guenez et Colson, des corps doués d'une aptitude réactionnelle très énergique, ce qui est dû à ce qu'ils dérivent de radicaux acides extrêmement actifs.

A l'aide d'un nouveau procédé de fluoruration (ᴵᵛ), l'action

(*) *Sur le fluochlorure d'antimoine.* (BULL. DE L'ACAD. ROY. DE BELGIQUE, 3ᵉ sér., t. XXIX, p. 874.)

(**) *Sur le fluochloroforme* (IBID., t. XXIV, p. 474.) — *Sur le fluorchlorbrométhane.* (IBID., t. XXVI, p. 162.) — *Sur quelques dérivés fluobromés en* C₂. Trois communications. (IBID., 1899, t. XXXIII, p. 439; t. XXXIV, p. 307; 1899, n° 5, pp. 357.)

(***) *Sur l'acide dichlorfluoracétique.* (MÉM. COUR. ET AUTRES MÉM. PUBL. PAR L'ACAD. ROY. DE BELGIQUE, t. LI.) — *Sur la conductibilité électrique de l'acide dichlorfluoracétique.* (IBID.) — *Sur l'acide fluorchlorbromacétique.* (IBID., t. LIV) — *Sur l'acide dibromfluoracétique.* (BULL. DE L'ACAD. ROY. DE BELGIQUE, 3ᵉ sér., t. XXXV, p. 849.)

(ᴵᵛ) *Sur l'acide fluoracétique.* (IBID., 3ᵉ sér., t. XXXI, p. 675.)

du fluorure mercureux sur les dérivés organiques iodés, j'ai découvert l'acide fluoracétique.

J'arrive à établir, par l'étude des quatre acides acétiques fluorés que j'ai obtenus (*), que le fluor est bien un halogène et le premier de ceux-ci. Je démontre notamment que le fluor possède une fonction acidifiante bien supérieure à celle des autres haloïdes, tandis que s'il se rapprochait de l'oxygène, comme quelques chimistes l'ont pensé, il devrait avoir une fonction acidifiante plus faible que le chlore, le brome ou l'iode.

L'étude de l'acide trifluortoluique me conduit à des résultats analogues (**). Cet acide a été obtenu avec une série de composés dérivés du trifluortoluol $C_6H_5CFl_3$, qui constituent les premiers exemples de substances aromatiques fluorées dans la chaîne latérale.

J'ai, en outre, déterminé la réfraction atomique du fluor (***) pour la lumière jaune du sodium. Cette constante physique est très petite pour cet élément, et voisine de l'unité. En outre, et par là le fluor diffère notablement des autres halogènes, cette réfraction atomique est différente, suivant que le fluor est uni à un atome de carbone saturé ou non.

Étudiant les variations de température d'ébullition que provoque la substitution du fluor au chlore ou au brome, je suis arrivé à des constatations qui ne sont pas sans présenter quelque intérêt. M. Henry (") a également publié un travail sur

(*) *Loc. cit.*

(**) *Sur quelques dérivés fluorés du toluol.* (BULL. DE L'ACAD. ROY. DE BELGIQUE, 3e sér., t. XXXV, p. 373.)

(***) FRÉD. SWARTS, *Sur l'indice de réfraction atomique du fluor.* (IBID., 3e sér., t. XXXIV, p. 293.)

(") L. HENRY, *Sur la volatilité des combinaisons fluorées.* (IBID., t. XXXIII, p. 195.)

l'influence volatilisante du fluor, influence dont il fait ressortir l'importance.

De l'ensemble de mes recherches, comme de celles des autres chimistes qui se sont occupés des combinaisons organiques fluorées, il ressort que cet élément a pour le carbone une affinité bien plus grande que celle des autres halogènes, ce qui rend l'angle fluoré de ses combinaisons remarquablement stable et beaucoup moins actif qu'on ne le constate pour les dérivés similaires des autres halogènes. J'ai fait ressortir à plusieurs reprises l'importance que présentent les affinités considérables du fluor pour le carbone et l'hydrogène, au point de vue des allures des combinaisons organiques fluorées, qui semblent parfois s'écarter pour cette raison des dérivés analogues du chlore, du brome ou de l'iode.

Pour terminer cet aperçu succinct des travaux faits sur les fluorures organiques, je dirai que récemment Valentiner et Schwarz (*) ont reconnu qu'il n'était pas nécessaire de passer par la réaction de Wallach pour obtenir des hydrocarbures aromatiques fluorés dans l'anneau, et que, dans des conditions convenables, on peut transformer directement l'hydrocarbure en fluorure en le diazotant et en faisant agir ensuite l'acide fluorhydrique. Ils ont obtenu, par des procédés presque industriels, le fluorbenzol, le fluortoluol, le fluorpseudocymol, le fluorphénétol, la fluornaphtaline et le difluordiphényle, en quantités importantes

De ce résumé, très bref, de nos connaissances sur les combinaisons organiques du fluor, il ressort qu'il nous reste encore

(*) Valentiner und Schwarz, *Darstellung im Kern fluorirten aromatischer Verbindungen*. D. R. P., Nr 96153. (Zeitsch. für Angewandte Chemie, 1898, p. 440.)

beaucoup à faire pour les mettre au niveau de celles que nous possédons sur les composés chlorés, bromés ou iodés.

J'ai donc cru répondre au vœu de l'Académie en faisant de nouvelles recherches sur les combinaisons carbonées du fluor.

J'ai surtout étudié jusqu'ici les dérivés fluorbromés; or, il est certain que le fluor doit se rapprocher plus du chlore que du brome; l'étude des combinaisons chlorofluorées correspondantes aux composés fluobromés que j'ai décrits s'indiquait donc.

J'ai fait l'étude d'une série de combinaisons chlorofluorées en C_2, dérivées du tétrachloréthane symétrique Cl_2HC-$CHCl_2$.

Dans mes recherches sur les acides acétiques fluorés, il manque l'étude des acides acétiques bisubstitués. J'ai donc cherché à obtenir les acides chlorfluor-, bromfluor- et iodfluoracétiques. L'acide bromfluoracétique, que j'avais déjà entrevu, a été étudié d'une manière complète. J'ai obtenu également l'acide iodfluoracétique.

Les oxydes éthyléniques réagissent d'une manière remarquable sur les hydracides. J'ai étudié leur action sur l'acide fluorhydrique.

Dans le cours de mes recherches, j'ai été amené à voir si le fluorure de potassium ne pourrait pas servir d'agent de substitution fluorée vis-à-vis de composés chlorés ou bromés, et j'ai soumis à son action le chloracétate, le bromacétate, le dichloracétate d'éthyle et le tétrabrométhane symétrique.

J'ai étudié, en outre, l'action du verre sur le difluorchlortoluol.

Enfin, j'ai repris la détermination de la réfraction atomique du fluor et établi une nouvelle constante physique de cet élément : son pouvoir dispersif atomique.

CONTRIBUTION A L'ÉTUDE

DES

COMBINAISONS ORGANIQUES

DU FLUOR

Action de l'acide fluorhydrique sur l'oxyde d'éthyléne et sur l'épichlorhydrine.

C'est un fait connu que les oxydes éthyléniques se combinent avec facilité aux hydracides pour se transformer en éthers-alcools. Cette réaction est si facile que ces corps peuvent se comporter comme des bases et provoquer, en présence de l'eau, la décomposition des sels de certains métaux, par exemple du cuivre, du magnésium, avec précipitation des hydroxydes correspondants, eux-mémes fixant l'hydracide formé.

Des trois hydracides que l'on a étudiés à ce point de vue, c'est l'acide iodhydrique qui se combine avec le plus de facilité aux oxydes éthyléniques, puis viennent, dans l'ordre décroissant de leur aptitude réactionnelle, l'acide bromhydrique et l'acide chlorhydrique. La combinaison se fait donc d'autant plus aisément que l'halogène de l'acide est moins métalloïdique. L'acide fluorhydrique devait donc, suivant toutes probabilités, se combiner encore moins facilement que l'acide chlorhydrique aux oxydes éthyléniques.

J'ai étudié son action sur l'oxyde d'éthylène $(C_2H_4) = O$ et sur l'épichorhydrine $\overset{CH_2Cl-CH-CH_2}{\underset{O}{\diagdown\diagup}}$; ces deux corps étant les deux oxydes éthyléniques que j'ai pu me procurer le plus aisément.

L'oxyde d'éthylène a été préparé aux dépens de la chlorhydrine éthylénique, obtenue par le procédé de Ladenburg [*]. J'ai distillé soigneusement le produit de manière à recueillir un corps rigoureusement pur, bouillant à 13°,5.

Pour étudier son action sur l'acide fluorhydrique, j'ai dirigé un courant lent de sa vapeur dans une quantité connue d'une solution à 20 °/₀ d'acide fluorhydrique, contenue dans un vase de platine. L'oxyde d'éthylène est complètement absorbé par l'acide fluorhydrique et la température s'élève rapidement vers 40°. Pour éviter la volatilisation d'une partie de l'acide, j'ai refroidi, à l'aide de glace, de manière à maintenr la température de l'acide voisine de + 10°.

Quand j'eus fait passer une quantité d'oxyde d'éthylène un peu supérieure à celle qui correspondait à l'acide fluorhydrique mis en œuvre, j'arrêtai l'opération.

Pour déterminer la quantité d'acide disparue, j'ai pris la valeur acidimétrique du produit de la réaction. Le résultat du titrage me montra immédiatement que la quantité d'acide fixée devait être insignifiante.

J'ai repris alors l'étude de la réaction en employant des quantités rigoureusement déterminées d'acide fluorhydrique et en y faisant passer un poids connu d'oxyde d'éthylène. L'acide employé était environ dix fois normal et contenait 201ᵍʳ,496 d'acide fluorhydrique au litre.

L'expérience fut faite de la manière suivante : La solution d'acide fut introduite dans un flaçon de platine muni d'un bouchon à deux trous à travers lequel passait un tube en plomb amenant l'oxyde d'éthylène dans l'acide ; un autre tube, également-

[*] LADENBURG, Dar stellungder Chlorhydime. (BER. DER DEUTSCHE CHEM. GESELLSCHAFT, Bd XVI, S. 1407.)

ment en plomb et servant de tube de dégagement, était relié à
un tube de Péligot paraffiné, contenant un volume connu de
soude titrée, de manière à fixer éventuellement l'acide entraîné.
Le flacon de platine était refroidi à 0°.

Voici les données de trois expériences :

36gr,965 de solution d'acide fluorhydrique, contenant
7gr,4299 HFl, furent traités par 20gr,264 d'oxyde d'éthylène.
L'absorption de celui-ci fut complète. Après la réaction, la
solution contenait 7gr,4181 d'acide.

31gr,135 de solution d'acide, contenant 6gr,2571 · d'acide,
furent traités par 16gr,158 d'oxyde d'éthylène. Absorption
complète. Après la réaction, il restait 6gr,185 d'acide fluorhy-
drique.

36gr,36 de solution d'acide, contenant 7gr,3083 d'acide
fluorhydrique, furent traités par 15gr,505 d'oxyde d'éthylène.
Après la réaction, il restait 7gr,248 d'acide. Absorption com-
plète de l'oxyde.

Le titrage se fit chaque fois avec une soude tout à fait pure
et avec une lenteur suffisante pour éviter toute élévation de
température. Je parais ainsi à toute perte d'acide et je pouvais
étudier le produit de la réaction.

Il ressort de ces données que l'acide fluorhydrique n'est pas
fixé par l'oxyde d'éthylène; ce dernier est cependant complè-
tement absorbé. Cette absorption pouvait n'être qu'un simple
phénomène de dissolution.

Pour m'en assurer, j'ai fait le vide au-dessus du liquide
neutralisé provenant des trois expériences que j'ai relatées. Il
ne s'est produit aucun dégagement gazeux ; l'oxyde d'éthylène
avait donc dû être fixé. J'ai distillé ensuite sous pression
réduite. J'ai distillé la plus grande partie de l'eau à 37°, sans
qu'il se manifestât le moindre dégagement de gaz, jusqu'à ce
que, le fluorure de sodium s'étant séparé en majeure partie,
j'obtins une bouillie cristalline très épaisse. Ce résidu de
distillation fut épuisé à deux reprises par l'alcool fort pour
séparer le fluorure de sodium et l'extrait alcoolique distillé à
la pression atmosphérique. Après élimination de l'alcool, il

passa encore de l'eau à la distillation, puis le thermomètre s'éleva rapidement à 185°; à cette température commença à distiller un liquide sirupeux, et le thermomètre se maintint pendant la plus grande durée de l'opération à 190° environ, pour s'élever lentement jusqu'à 235° à la fin de la distillation, qui se fit sans qu'il restât de résidu.

En rectifiant trois fois au Lebel le produit bouillant de 185° à 235°, j'ai séparé deux corps : l'un, qui constituait la majeure partie du produit de la réaction, bouillait à 196°; le second, à 244°.

Le premier est du glycol éthylénique; sa combustion a, en effet, donné les résultats suivants :

$0^{gr},5301$ de substance m'ont donné $0^{gr},7506$ de CO_2,
soit $0^{gr},2048$ C ou 38.63 °/₀,
et $0^{gr},4618$ H_2O, soit $0^{gr},5131$ H ou 9.68 °/₀.

Calculé pour $C_2H_6O_2$.	Trouvé.
C 38.77 °/₀	38.62 °/₀
H 9.67 °/₀	9.68 °/₀

Ce corps possédait d'ailleurs toutes les propriétés du glycol : point d'ébullition, saveur, solubilité en toutes proportions dans l'eau, l'alcool, l'éther, et une densité 1.11 à 10°.

Quant au deuxième produit de la réaction, bouillant à 244°, il constituait un liquide incolore, très visqueux, soluble en toutes proportions dans l'eau, l'alcool et l'éther, dont l'analyse m'a fourni les données suivantes :

$0^{gr},3211$ de substance m'ont donné $0^{gr},5303$ CO_2,
soit $0^{gr},1445$ C ou 45.00 °/₀,
et $0^{gr},2745$ H_2O, soit $0^{gr},0305$ H ou 9.5 °/₀.

Ces teneurs en carbone et hydrogène correspondent à celle du glycol diéthylénique qui renferme :

C 45.28 °/₀
H 9.43 °/₀

Dans la réaction de l'acide fluorhydrique sur l'oxyde d'éthy-

lène, il y a donc formation de glycol éthylénique et de glycol diéthylénique, le premier se produisant en quantité tout à fait prépondérante.

Dans une deuxième expérience, j'ai obtenu 15 grammes de glycol et 1ᵉʳ,6 de glycol diéthylénique purs. Les deux glycols se sont formés, dans les trois expériences, en quantités relatives à peu près égales.

Cette réaction est donc un phénomène d'hydratation de l'oxyde d'éthylène. On pouvait se demander si elle n'est pas due simplement à l'action de l'eau. Afin d'élucider ce point, j'ai répété l'expérience dans des conditions identiques à celles que j'avais établies pour faire agir l'acide fluorhydrique sur l'oxyde d'éthylène, mais en employant de l'eau pure.

La dissolution des vapeurs d'oxyde d'éthylène dans l'eau se fait également avec élévation notable de température. J'ai refroidi de manière à maintenir le système à + 10° et fait barboter 15ᵉʳ,2 d'oxyde d'éthylène dans 300 grammes d'eau. J'ai abandonné la solution à elle-même pendant quatre heures pour permettre éventuellement à la réaction de s'achever, puis j'ai soumis le liquide à l'action du vide.

Dès que la pression fut tombée à 500 millimètres, il se produisit un dégagement gazeux très abondant d'oxyde d'éthylène, qui se maintint jusqu'à ce que la pression fût descendue à 25 millimètres. J'ai alors distillé au bain d'eau. Le dégagement gazeux reprit quelque peu, puis le thermomètre s'éleva à 36° et l'eau passa à la distillation. J'ai distillé jusqu'à siccité sans que le thermomètre s'élevât au-dessus de 37°.

Il n'y a donc aucune production de glycol quand l'eau dissout l'oxyde d'éthylène; l'hydradation de ce dernier est uniquement due par conséquent à la présence d'acide fluorhydrique.

J'ai rappelé plus haut que l'oxyde d'éthylène décompose les solutions de chlorure de cuivre, de magnésium, d'aluminium (*), avec formation d'hydroxydes correspondants.

(*) WURTZ, *Nouvelles recherches sur l'oxyde d'éthylène.* (COMPTES RENDUS DE L'ACAD. DES SCIENCES, t. L, p. 1195.)

J'ai dissous de l'oxyde d'éthylène dans une solution de fluorure cuivrique et n'ai constaté la formation d'aucun précipité. Les fluorures de magnésium et d'aluminium, étant insolubles dans l'eau, n'ont pu être mis en œuvre.

Cette absence de précipitation se conçoit facilement, puisque l'acide fluorhydrique n'est pas fixé par l'oxyde d'éthylène.

L'action de l'acide fluorhydrique sur l'épichlorhydrine n'est pas moins intéressante.

Dans mes premières expériences, j'ai versé dans un creuset de platine de l'épichlorhydrine et un léger excès d'une solution à 30 °/₀ d'acide fluorhydrique.

Au début, on n'observe aucune réaction, les deux liquides ne se mélangeant pas, mais après deux ou trois minutes la masse s'échauffe, doucement d'abord, très fortement ensuite, et il se produit brusquement une réaction extrêmement vive avec projections violentes du liquide, ce qui entraîne la perte de la presque totalité du produit.

Si l'on place le creuset dans un mélange réfrigérant donnant — 20°, il ne se produit, au contraire, aucune réaction et l'on peut maintenir l'épichlorhydrine pendant plusieurs heures en présence de l'acide fluorhydrique sans qu'elle se transforme.

J'ai modifié le dispositif opératoire. L'épichlorhydrine et l'acide fluorhydrique furent versés dans un flacon en plomb surmonté d'un serpentin en plomb refroidi dans un mélange de sel et de glace. Ce serpentin était relié à un tube de Péligot paraffiné, contenant un volume connu de soude titrée, afin de pouvoir doser l'acide fluorhydrique entraîné. L'acide fluorhydrique employé était à 30 °/₀ et j'en mettais en œuvre un léger excès.

Dès que la réaction commençait, ce qui pouvait se contrôler aisément au dégagement de gaz dans le tube de Péligot, le flacon était immédiatement refroidi par immersion dans un mélange de sel et de glace.

Ce refroidissement brusque n'arrête pas la réaction une fois qu'elle a commencé; il parvient à la modérer quelque peu.

Cependant, malgré cette précaution, il m'est arrivé plusieurs fois que la réaction devint tellement violente que le liquide fut projeté hors du serpentin ou même que celui-ci fut séparé violemment du flacon, ce qui ne laissait pas que de rendre l'opération peu commode, en raison des projections d'acide fluorhydrique concentré et chaud.

Quand je suis parvenu à conduire convenablement l'expérience, il se produisait, à un moment donné, une ébullition vive du liquide qui était condensé dans le serpentin, et la réaction se terminait très rapidement. L'appareil était alors abandonné à lui-même jusqu'à refroidissement complet.

Pour déterminer la quantité d'acide fluorhydrique disparu, j'ai chaque fois opéré avec des quantités bien déterminées d'acide, et j'ai titré après l'expérience l'acide restant, l'appareil ayant été soumis à un rinçage parfait.

Voici les données de trois expériences n'ayant pas donné lieu à des pertes par projection :

100 grammes d'épichlorhydrine ont été traités par une solution contenant 31gr,524 d'acide fluorhydrique. Après l'expérience, j'ai retrouvé 30gr,684 d'acide.

50 grammes d'épichlorhydrine ont été traités par 16gr,172 d'acide fluorhydrique. Après la réaction, j'ai retrouvé 15gr,8 d'acide.

50 grammes d'épichlorhydrine ont été traités par 17gr,34 d'acide fluorhydrique. Après la réaction, il restait 16gr,757 d'acide.

Si l'on songe que la réaction est accompagnée d'une ébullition tumultueuse, provoquant un entraînement violent d'acide fluorhydrique que le tube de Péligot n'absorbe pas toujours complètement, on reconnaîtra que les données de ces trois expériences prouvent que l'acide fluorhydrique ne prend pas part à la réaction.

J'ai reconnu par la suite que l'on peut faire réagir l'acide fluorhydrique sur l'épichlorhydrine de manière à régulariser la réaction.

L'acide fluorhydrique était introduit dans un grand creuset

de platine, et l'on y laissait couler goutte à goutte l'épichlorhydrine contenue dans un entonnoir à brome. Le creuset était placé dans un baquet rempli d'eau à + 10° et le débit d'épichlorhydrine réglé de telle manière que la température de l'acide ne dépassât pas 25°.

Pour assurer le mélange des deux liquides, on agitait l'acide fluorhydrique pendant l'opération à l'aide d'une baguette de charbon de cornue.

Conduite de cette manière, l'opération est beaucoup plus longue et la mise en réaction de 50 grammes d'épichlorhydrine demande plus de deux heures.

Pour isoler le composé produit, j'ai, après neutralisation exacte de l'acide par la soude (*), agité avec de l'éther. La solution éthérée, après dessiccation sur du sulfate de soude anhydre, fut distillée, d'abord au bain-marie et, après élimination de l'éther, à feu nu. Il distilla d'abord un peu d'épichlorhydrine et il resta un liquide incolore assez visqueux, qui se décomposa fortement avec dégagement d'acide chlorhydrique et résinification importante, quand j'essayai de le distiller à la pression atmosphérique.

J'ai repris l'opération en distillant sous pression réduite le résidu non distillable au bain-marie. Après avoir séparé l'épichlorhydrine non transformée, j'ai obtenu un distillat passant de 130° à 160° sous 30 millimètres de pression, puis un autre corps bouillant de 200° à 210° à la même pression. Il restait, en outre, dans le ballon distillatoire, un résidu ayant une consistance très visqueuse et qui distillait, coloré en brun, au-dessus de 210° jusque 250° sous 20 millimètres de pression.

J'ai soumis ces trois produits à la rectification sous pression réduite.

Du distillat passant de 130° à 160°, j'ai isolé ainsi un corps

(*) La neutralisation se fit avec beaucoup de précautions pour éviter toute élévation de température et empêcher éventuellement une saponification du côté chloré de la molécule ou une hydratation de l'épichlorhydrine.

bouillant à 144° sous 30 millimètres de pression, distillant avec décomposition partielle à 213°, sous la pression atmosphérique, soluble dans l'eau, l'alcool et l'éther.

Sa densité à 10° était à 1.33. Il ne contenait pas de fluor.

Tous ses caractères sont ceux de la monochlorhydrine $CH_2Cl\text{-}CHOH\text{-}CH_2OH$.

L'analyse a d'ailleurs montré cette identité.

$0^{gr},4385$ de substance m'ont donné $0^{gr},6277$ CO_2,
ou $0^{gr},1712$ C, soit 39.04 °/$_0$,
et $0^{gr},2315$ H_4O, soit $0^{gr},2573$ H ou 5.9 °/$_0$.

Calculé pour $C_3H_7O_2Cl$.	Trouvé.
C 39.18 °/$_0$	39.04 °/$_0$
H 5.71 °/$_0$	5.9 °/$_0$

J'ai séparé par rectification du liquide bouillant au-dessus de 200°, un corps distillant à 204° sous 30 millimètres et qui a donné à l'analyse les résultats suivants :

$0^{gr},3102$ de substance m'ont donné $0^{gr},3997$ CO_2,
soit $0^{gr},1090$ C ou 35.13 °/$_0$,
et $0^{gr},1707$ H_4O, soit $0^{gr},1897$ H ou 6.01 °/$_0$,

$0^{gr},1449$ de substance m'ont donné $0^{gr},1878$ CO_2,
soit $0^{gr},05122$ C ou 35.37 °/$_0$,
et $0^{gr},0817$ H_2O ou $0^{gr},00906$ H 6.24 °/$_0$,

$0^{gr},5459$ de substance m'ont donné $0^{gr},7696$ AgCl,
soit $0^{gr},19028$ Cl ou 34.82 °/$_0$.

Ces teneurs correspondent à celles d'un corps de la formule $C_6Cl_2O_3H_{12}$ qui contiendrait

	Trouvé.		
C 35.46 °/$_0$	35.13 - 35.37 °/$_0$		
H 5.91 °/$_0$	6.01 - 6.24 °/$_0$		
Cl 34.96 °/$_0$	—	—	34.82 °/$_0$
O 23.65 °/$_0$	—	—	23.57 °/$_0$ (par différence).

Cette formule est celle de la dichlorhydrine de la diglycérine,

décrite d'abord par Lourenço (*), qui l'a obtenue par l'action de l'acide chlorhyrique sur la glycérine.

Quant au produit qui passe au-dessus de 210°, je ne suis pas parvenu à en extraire un corps défini. C'est un mélange de composés chlorés, probablement de chlorhydrines de différentes pyroglycérines.

Ce travail sur l'action de l'épichlorhydrine sur l'acide fluorhydrique a été fait en partie avec la collaboration de M. Steinlen, qui s'est attaché à établir la constitution de la chlorhydrine diglycérique formée.

L'action de l'épichlorhydrine sur l'acide fluorhydrique est donc la même que celle de l'oxyde d'éthylène sur cet hydracide. L'acide provoque une hydratation de la molécule et en même temps une condensation de l'alcool formé avec l'oxyde éthylénique, sans que lui-même entre en combinaison.

L'explication de cette réaction est assez malaisée à fournir. Si l'on admet qu'il se forme transitoirement une fluorhydrine que l'eau saponifie ultérieurement, on rencontre l'argument très sérieux qu'en général les dérivés fluorés sont d'une très grande stabilité vis-à-vis de l'eau ; en tous cas, beaucoup plus résistants que les chlorures, bromures ou iodures. Or les solutions des acides chlorhydrique, bromhydrique et iodhydrique (**) produisent une éthérification sans saponification ultérieure.

On ne peut invoquer la dilution de l'acide fluorhydrique comme cause de cette différence. Car une solution à 20 °/₀ d'acide fluorhydrique est dix fois normale ; à 30 °/₀, elle l'est quinze fois. Or les solutions les plus concentrées d'acides chlorhydrique, bromhydrique et iodhydrique n'atteignent jamais ces concentrations.

J'ajouterai, pour terminer le chapitre de mon travail, que l'hydratation et la condensation ultérieure de l'épichlorhydrine peuvent aussi être obtenues quand on la chauffe avec du fluorure d'antimoine, après y avoir ajouté un peu d'eau.

(*) LOURENÇO, *Annales de chimie et de physique*, 3ᵉ sér., t. LXVII, p. 308.
(**) WURTZ, *loc. cit.*

Acides acétiques fluorés monohalogénés.

ACIDE BROMFLUORACÉTIQUE $CHBrFl\text{-}CO_2H$.

J'ai obtenu (*) le bromure de bromfluoracétyle par l'ac-
tion de l'oxygène sur le dibromfluoréthylène $\overset{CBr_2}{\underset{CHFl}{\|}}$. Je l'ai
décrit comme un corps bouillant à 116°-117°, qui se décompose sous l'influence de l'alcool en donnant le bromfluoracétate d'éthyle. Mais là s'est bornée mon étude de cet acide et de ses dérivés.

J'ai repris cette réaction dans le but d'isoler l'acide lui-même et d'en faire une étude complète.

J'ai oxydé 300 grammes de dibromfluoréthylène obtenu par l'action de l'alcoolate de sodium sur le dibromdifluoréthane (**). Dans la préparation du dibromfluoréthylène, il se manifeste toujours une oxydation de ce corps par l'air contenu dans le ballon, et comme il y a absorption d'oxygène, un vide partiel se produit dans l'appareil, ce qui permet à l'air de rentrer et de continuer l'oxydation. Il se forme ainsi du bromure de bromfluoracétyle qui se transforme en partie en bromfluoracétate d'éthyle. Aussi quand on distille le produit de la réaction, obtient-on toujours un liquide qui bout de 150° à 160° et dont j'ai déjà signalé la formation. J'avais cru à la production d'éther fluordibromé $CHBr_2\text{-}CHFl\text{-}OC_2H_5$. Cet éther se forme en réalité, mais en petite quantité; la majeure partie du corps bouillant entre 150° et 160° est du bromfluoracétate d'éthyle.

En effet, si l'on agite ce liquide avec de la soude caustique,

(*) SWARTS, *Contribution à l'étude de l'oxydation des éthylènes substitués.* (BULL. DE L'ACAD. ROY. DE BELGIQUE, 3e sér., t. XXXVI, p. 536.)

(**) IDEM, *Sur quelques dérivés fluobromés en C_2* (Première communication). (LOC. CIT.)

on saponifie le bromfluoracétate d'éthyle et le liquide diminue considérablement de volume.

En outre, en opérant dans une atmosphère inerte, en faisant passer un courant lent d'azote à travers l'appareil, on constate qu'il ne se forme plus de bromfluoracétate d'éthyle, et la quantité de distillat passant à 150° diminue dans des proportions très considérables. On n'obtient plus qu'une petite quantité d'éther fluordibromé.

Cette formation de bromfluoracétate d'éthyle donne lieu à une perte assez importante en dibromfluoréthylène : aussi ai-je, une fois que j'ai reconnu ce phénomène, préparé le dibromfluoréthylène en opérant toujours dans une atmosphère d'azote maintenue pendant toute la durée de l'opération.

L'oxydation du dibromfluoréthylène a été conduite exactement comme je l'ai déjà préconisé. Après trente-six heures, le produit est presque complètement transformé. En fractionnant à plusieurs reprises la portion qui distille entre 110° et 120°, j'ai obtenu le bromure acide pur qui bout à 112°,5, c'est-à-dire à une température un peu inférieure à celle que j'avais donnée antérieurement. Ce bromure acide était complètement exempt de fluorure de dibromacétyle qui se forme aussi en petite quantité par l'oxydation du dibromfluoréthylène.

J'ai constaté que, dans cette oxydation, il y a toujours production d'un peu de tétrabromfluoréthane. Le dibromfluoréthylène se décompose légèrement, en effet, sous l'influence de l'ébullition prolongée à laquelle il faut le soumettre pour achever l'oxydation. Le brome qui se dégage se combine à une portion du dibromfluoréthylène, et il se forme du tétrabromfluoréthane qu'on sépare quand on traite par l'eau : les produits d'oxydation sont décomposés et dissous, et le tétrabromfluoréthane reste sous forme d'un liquide très dense, à odeur camphrée, que j'ai pu identifier en prenant sa densité et son point d'ébullition.

Pour obtenir l'acide, j'ai traité le bromure de bromfluoracétyle par l'eau. J'introduis le bromure acide dans un ballon muni d'un réfrigérant ascendant, et j'y ajoute peu à peu de

petites quantités de glace pure. La réaction se produit lente-
ment et il se dégage abondamment de l'acide bromhydrique.
Le ballon est maintenu au-dessous de 10° pendant toute la
durée de l'expérience.

Après addition d'un excès de glace, l'appareil est abandonné
à lui-même pendant plusieurs heures, pour assurer une trans-
formation complète, et je distille ensuite dans le vide. Après
élimination de l'eau, il distille une solution d'acide bromhy-
drique, puis, entre 90° et 100°, sous 20 millimètres de pression,
distille l'acide, sous forme d'un liquide sirupeux, se.prenant
en cristaux par refroidissement.

Il est très difficile, même dans le vide, de séparer complète-
ment l'eau de l'acide.

Quand l'acide bromhydrique aqueux a distillé, ce qui a lieu
vers 53° sous 20 millimètres de pression, le thermomètre
monte lentement à 90°. Le distillat recueilli entre 70° et 90°
abandonne par refroidissement des cristaux assez abondants
d'acide bromfluoracétique. Trois rectifications dans le vide
au Lebel à cinq boules ne parviennent pas à réduire sen-
siblement cette portion, qui distille de 70° à 90°. Pour en
extraire l'acide, le mieux est de l'abandonner à la cristalli-
sation, de décanter les eaux mères et de rectifier ensuite l'acide.

J'ai dit plus haut que ce dernier bout entre 90 et 100°. En
rectifiant soigneusement ce produit, j'ai obtenu l'acide tout à
fait pur; il bout à 94° sous 20 millimètres, à 102° sous 30 mil-
limètres de pression.

L'acide bromfluoracétique est un composé solide incolore,
formant de grands et beaux cristaux, fusibles à 49°. On peut
le distiller sans décomposition à la pression ordinaire; il bout
alors à 183°.

Il est déliquescent, très soluble dans l'éther et le chloro-
forme. C'est un corps très caustique; appliqué sur la peau,
il produit rapidement des brûlures.

Il se comporte comme un acide fort : à chaud, il attaque
le chlorure de sodium.

Chauffé longtemps avec de l'eau, il se décompose en acides

fluorhydrique, bromhydrique et glyoxylique. Cette décomposition se produit même à la longue, à froid, en solution étendue. Au bout de quelques jours, on constate qu'une solution qui, au début, ne donnait aucun trouble par le nitrate d'argent, précipite abondamment par ce réactif.

J'avais essayé d'obtenir directement l'acide bromfluoracétique en oxydant le dibromfluoréthylène par l'oxygène en présence de l'eau. Mais ce procédé n'est pas avantageux, car pour obtenir une oxydation convenable il faut chauffer, et l'eau décompose partiellement l'acide formé, ce qui diminue sensiblement les rendements.

C'est pour la même raison qu'il est recommandable de produire la décomposition du bromure acide par la glace; quand on emploie de l'eau, il se produit une forte élévation de température, et l'acide est partiellement hydrolysé.

Cette action destructive de l'eau se manifeste aussi quand on distille le produit brut de la réaction sous la pression atmosphérique. C'est pourquoi j'ai toujours isolé l'acide en distillant l'eau sous pression réduite.

Tous les sels de l'acide bromfluoracétique que j'ai étudiés sont solubles dans l'eau et cristallisent en général très mal. Ils se décomposent en outre tous au contact prolongé de l'eau, en donnant un mélange contenant surtout du bromure, puis du fluorure et une très petite quantité de glyoxylate métallique, et en acides fluorhydrique, glyoxylique et bromhydrique, ce dernier en faible quantité. Aussi les solutions de ces sels attaquent-elles fortement le verre.

Ce manque de stabilité de l'acide et surtout |de ces sels vis-à-vis de l'eau est, à première vue, assez étonnant, car ils sont beaucoup moins résistants à l'eau que les dérivés correspondants des acides dichlor- et dibromacétiques. Or, j'ai montré pour les acides fluoracétique, dichlorfluor-, dibromfluor- et fluorchlorbromacétiques, que les acides fluorés sont en général beaucoup plus stables que les autres acides acétiques halogénés.

Je pense que l'interprétation suivante explique ce fait d'une

manière satisfaisante. Le fluor a pour l'hydrogène une affinité énorme, à laquelle les affinités des autres halogènes pour cet élément ne sont pas comparables.

D'autre part, le chaînon - CHBrFl présente certainement un angle faible, c'est l'atome de brome. Si celui-ci se substitue par OH, il y a place pour la production d'acide fluorhydrique, dont la tendance à la formation doit être très considérable. Cette tendance à la formation d'un hydracide est, à n'en pas douter, beaucoup moins forte chez les acides dichlor- et dibromacétiques, et ne provoquerait pas la substitution préliminaire d'un atome de chlore ou de brome par -OH. En somme, ce serait la présence simultanée du brome et du fluor qui entraînerait la fragilité de la molécule.

Si les acides acétiques fluorés trisubstitués et contenant du brome ne présentent pas la même propriété, c'est que leurs chaînons -CR$_3$ ne se laissent pas hydrolyser comme les chaînons -CHR$_2$. Ces groupements -CR$_3$ se séparent sous forme de chloroformes sous l'influence de l'eau, et ces derniers sont remarquables par leur indifférence aux réactifs.

On pourrait invoquer que si le fluor a pour l'hydrogène une affinité très grande, il en a aussi beaucoup pour le carbone. Mais j'ai déjà eu l'occasion d'observer, notamment dans l'action de l'hydrogène sur les vapeurs de trichlorfluorméthane (*), que, quand les affinités du carbone et de l'hydrogène pour le fluor interviennent simultanément, c'est la dernière qui l'emporte.

Le fluorbromacétate de potassium s'obtient par neutralisation très prudente de l'acide par le carbonate de potassium. Si l'on évapore rapidement dans le vide à la température ordinaire, on obtient un résidu semi-cristallin que l'on reprend par l'alcool absolu. Celui-ci ne dissout pas le fluorure, le bromure et le glyoxylate de potassium, dont on ne peut empêcher la formation. Le dernier sel forme une masse gommeuse, qui enrobe les autres ; aussi faut-il remuer convenablement avec

(*) SWARTS, *Sur le fluochloroforme.* (LOC. CIT., t. XXIV, p. 474.)

l'alcool pour extraire le bromfluoracétate qui est soluble. En évaporant l'alcool dans le vide et en purifiant plusieurs fois par le même procédé, on obtient finalement le bromfluoracétate de potassium sous forme d'une masse gommeuse, qu'un séjour de six mois sous l'exsiccateur n'amène pas à cristallisation.

Dans la neutralisation, il est indispensable de n'employer que la quantité rigoureusement calculée de carbonate de potassium, car les bases provoquent une décomposition très facile des bromfluoracétates.

Le sel de sodium s'obtient de la même manière et présente les mêmes propriétés.

Le sel de baryum se prépare en neutralisant l'acide par un excès de carbonate de baryum. La solution filtrée est évaporée dans le vide ; il se produit toujours un léger précipité de fluorure de baryum. Après évaporation à sec, le résidu est repris par l'alcool absolu, et la solution traitée par un huitième de son volume d'éther, ce qui précipite le bromure de baryum. En évaporant la solution dans le vide, on obtient une cristallisation du sel de baryum, qui peut être purifié par recristallisation de l'alcool. Ce sel cristallise en aiguilles assez solubles dans l'alcool. C'est le plus stable des sels de l'acide fluorbromacétique que j'ai rencontrés.

Le sel d'ammonium peut se préparer par l'action d'une solution alcoolique d'ammoniaque sur l'acide dissous dans l'alcool. Il est encore moins stable que le sel de potassium.

Le sel de plomb, obtenu par l'action de la crise sur l'acide, se décompose presque totalement quand on le fait cristalliser de l'eau.

Le sel de zinc peut être préparé par l'action de l'oxyde de zinc sur une solution concentrée d'acide, en évaporant dans le vide et en reprenant par l'alcool. Il ne m'a pas été possible de le séparer complètement du bromure de zinc qui se forme en même temps.

La préparation des fluorbromacétates alcalins par saponifi-

cation du fluorbromacétate d'éthyle ne réussit pas. La base en excès dans la solution aqueuse détruit le sel au fur et à mesure qu'il se produit, et on n'obtient que du bromure, du fluorure et du glyoxylate alcalin.

J'ai décrit le fluorbromacétate d'éthyle dans un mémoire précédent. C'est un liquide incolore, d'une odeur agréable, mais irritant fortement la conjonctive. Sa densité à 17° est de 1.55866. Il bout à 154°.

Traité par l'ammoniaque, il se transforme en amide CHBrFl-$CONH_2$.

Cette réaction se produit aussi bien en solution aqueuse qu'en solution alcoolique, mais l'amide se décompose en présence de l'excès d'ammoniaque et, si l'on opère en solution alcoolique, il se produit un précipité de bromure et de fluorure d'ammonium. En même temps, en solution aqueuse comme en solution alcoolique, le liquide se colore de plus en plus jusqu'à prendre une teinte brune très foncée.

Après plusieurs essais malheureux, je suis parvenu à isoler l'amide en opérant de la manière suivante :

Je secoue le fluorbromacétate d'éthyle avec deux fois son volume d'une solution aqueuse d'ammoniaque à 20 °/₀. Il se produit une notable élévation de température que je combats en plaçant le flacon sous un filet d'eau fraîche. L'éther bromfluoracétique disparaît après quelques instants.

Immédiatement, j'agite le liquide avec cinq fois son volume d'éther, pour extraire l'amide, et je répète deux fois ce traitement. La solution éthérée est séchée sur du chlorure de calcium, et l'éther distillé en majeure partie au bain-marie. La solution fortement concentrée est placée ensuite dans un exsiccateur à vide. Quand l'évaporation est presque complète, l'amide se sépare en croûte cristalline.

Elle est extraordinairement soluble dans l'eau, à l'encontre de la plupart des amides d'acides acétiques substitués. Lors de sa préparation, elle ne se sépare donc pas de la solution ammoniacale, comme c'est le cas pour les amides des autres

acides acétiques halogénés. Elle est également très soluble dans l'alcool, l'éther et le chloroforme. Aucun de ces dissolvants ne convient donc pour une purification convenable. Cette amide est heureusement presque insoluble dans le tétrachlorure de carbone froid. C'est ce dissolvant qui m'a servi à obtenir un produit pur. Je chauffe l'amide avec du tétrachlorure de carbone bouillant. L'amide fond sous le dissolvant et s'y dissout peu à peu en partie. La solution est filtrée bouillante et par refroidissement il s'y produit une cristallisation très volumineuse de fines aiguilles longues et soyeuses.

La bromfluoracétamide fond à 44° et se décompose quand on la chauffe vers 200°, sans qu'on puisse la distiller.

On peut aussi l'obtenir par l'action d'une solution alcoolique d'ammoniaque sur le bromure de bromfluoracétyle. La réaction est très violente et demande à être conduite avec beaucoup de précautions. Il faut éviter d'employer un fort excès d'ammoniaque. On épuise le produit par l'éther pour séparer le bromure d'ammonium, et on achève la purification comme précédemment.

Le chlorure de fluorbromacétyle $CHBrFl\text{-}COCl$ se prépare facilement par l'action du trichlorure de phosphore sur l'acide.

On chauffe au reflux au bain-marie 1 molécule d'acide et $1/3$ de molécule de trichlorure de phosphore. Après une heure, il y a déjà formation très abondante d'acide phosphoreux solide. Après quatre heures de chauffe, l'opération est arrêtée et on distille au bain de glycérine chauffé à 120°. Le thermomètre monte immédiatement à 95° et se fixe à 98°, sans dépasser cette température, et il distille un liquide incolore, fumant fortement à l'air. Une seule rectification au Lebel suffit pour isoler un produit absolument pur, qui bout à 98° sous 765 millimètres, sans traces de décomposition.

Le chlorure de bromfluoracétyle est un liquide incolore, très mobile, d'une densité de 1°,879 à 14°,5. Il est insoluble dans l'eau, qui le décompose rapidement avec violence. Il réagit de même avec une grande énergie sur l'alcool, qui le

transforme en bromfluoracétate d'éthyle; sur l'ammoniaque, qui le change en amide.

On ne peut guère préparer ce chlorure aux dépens du pentachlorure de phosphore et de l'acide, car il serait presque impossible de le séparer de l'oxychlorure de phosphore qui se formerait en même temps.

J'ai décrit le bromure acide antérieurement (*). C'est un liquide incolore, fumant à l'air, d'une densité de 2°,33136 à 10.

Comme je l'ai signalé dans l'introduction à ce mémoire, j'avais démontré pour quelques acides acétiques fluorés, que la substitution du chlore ou du brome par le fluor augmente la force de l'acide. Il manquait à ce travail la confirmation de ce fait pour les acides bihalogénés. Il pouvait aussi être intéressant de vérifier si la variation de la constante de dissociation électrolytique provoquée par la substitution du fluor au chlore est régulière ou non. Cette constatation était jusqu'ici impossible, les acides acétiques trihalogénés que j'avais isolés étant trop fortement dissociés.

J'ai donc déterminé la conductibilité électrique de l'acide fluorbromacétique. Les mesures ont été faites avec des dissolutions d'acide absolument pur, préparées le jour même, pour éviter la décomposition de l'acide par l'eau.

Les données suivantes expriment les moyennes de six séries de déterminations faites à 24°,8. V exprime la dilution de la solution en litres, µ la conductibilité électrique :

V	µ
2	126
4	163.6
8	194.8
16	230.6
32	264.0
64	294.4
128	315.5
256	333.1
512	344
1024	353.5

(*) F. SWARTS, *loc. cit.*

La conductibilité électrique du bromfluoracétate de sodium pour les dilutions de 32 à 1024 litres est de

V	μ
32	72.9
64	75.2
128	77.7
256	79.7
512	80.9
1024	82.9

La conductibilité limite du sel de sodium est donc **84.9** et celle de l'ion $CHBrFl-CO_2$- de **35.7**, ce qui donne **356** pour conductibilité limite de l'acide bromfluoracétique.

Il en résulte que les valeurs de

$$m = \frac{\mu_0}{\mu_\infty},$$

donnant donc la fraction dissociée de l'acide, sont pour les différentes dilutions de

V	m
2	0.356
4	0.460
8	0.547
16	0.647
32	0.743
64	0.823
128	0.893
256	0.967
512	0.993
1024	

Si nous calculons avec ces données les valeurs de k aux différentes dilutions

$$k = 100 \frac{\mu_0^2}{\mu_\infty (\mu_\infty - \mu_0) . V}.$$

nous trouvons

V	
2	10
4	9.63
8	8.38
16	7.41
32	6.70
64	6.20
128	6.72

Au delà de la dilution à 128 litres, il était inutile d'essayer de calculer la valeur de k avec quelque exactitude, le degré de dissociation étant par trop élevé.

L'acide bromfluoracétique est évidemment très fortement dissocié, mais on remarque immédiatement que la valeur de la constante de dissociation électrolytique subit une diminution rapide pour les premiers termes de la série. Ostwald (*) avait observé un phénomène du même genre quand les corps mis en expérience n'étaient pas purs. Ce n'est pas le cas ici, car les différentes mesures que j'ai faites ont été réalisées sur trois échantillons provenant d'opérations différentes, préparés tous trois avec le plus grand soin et qui m'ont fourni les mêmes résultats.

J'ai même, après les premières mesures, repris la purification de mes trois échantillons d'acide et déterminé à nouveau leur conductibilité, et je n'ai constaté aucun changement dans mes résultats.

Il y avait peut-être ici un phénomène analogue à celui observé par Ostwald (**) et Van 't Hoff (***) pour l'acide formique, dû à l'emploi d'électrodes platinées. Aussi ai-je recom-

(*) Ostwald, *Ueber die Affinälsgrössen organischen Säuren.* (Zeitschr. für phys. Chemie, Bd III, S. 173.)

(**) Ibid., S. 173.

(***) Van 't Hoff und Reicher. *Ueber die Dissociationtheorie der Electrolyten.* (Zeitschr. für phys. Chemie, Bd II, S. 781.)

mencé mes déterminations en employant des électrodes non
platinées. Les résultats ne se sont pas modifiés.

Il ne saurait être question non plus d'une variation de la
constante due à la décomposition de l'acide bromfluoracétique
par l'eau à mesure que la dilution croît. D'abord, mes solutions
ne précipitaient pas pour le nitrate. d'argent; ensuite, toute
formation d'acide bromhydrique eût dû augmenter singulière-
ment la valeur de la constante au lieu de la diminuer.

Ce qui est plus probable, c'est que nous nous trouvons ici
devant un cas — semblable à ceux qui ont été observés fré-
quemment chez les électrolytes fortement dissociés — de dimi-
nution progressive de la constante de dissociation électrolytique
et dont l'explication exacte n'a pas été fournie jusqu'ici (*).

Quoi qu'il en soit, l'acide bromfluoracétique est un acide
très fort, et la valeur de sa constante dépasse sensiblement celle
de l'acide dichloracétique, trouvée par Ostwald égale à 5.14(**).
Ici encore, comme dans les acides acétiques substitués que
j'ai étudiés dans mes travaux précédents, le remplacement du
brome par le fluor augmente considérablement l'activité
chimique.

Nous pouvons tirer une constatation intéressante de la
détermination de la constante. A partir de la dilution à
32 litres, la constante de dissociation ne varie plus guère et
prend une valeur moyenne de 6.60. Or l'acide monobrom-
acétique a une constante de dissociation électrolytique égale à
0.138, soit 47 fois plus petite que celle de l'acide fluorbrom-
acétique. La substitution d'un atome d'hydrogène par le fluor
rend donc dans ce cas la constante 47 fois plus grande.

D'autre part, la constante de dissociation électrolytique de
l'acide dichloracétique est égale à 5.14, soit 34 fois plus grande
que celle de l'acide chloracétique, pour lequel cette valeur est
de 0.155. La substitution d'un atome d'hydrogène par le chlore

(*) Voir notamment Ostwald, *Lehrbuch der allgemeine Chemie,*
Bd II, S. 695.

(**) Ostwald, *loc. cit.,* S. 177.

dans un acide acétique monohalogéné rend la constante 34 fois plus grande. Les variations de la constante, dues au remplacement de l'hydrogène par du fluor d'une part, par du chlore d'autre part, sont donc entre elles comme

$$\frac{47}{34} = 1.38.$$

Nous retrouvons le même rapport quand nous comparons entre elles les constantes de dissociation électrolytique des acides acétique, fluoracétique et chloracétique.

L'acide fluoracétique (*) a une constante 119 fois plus grande, l'acide chloracétique 86 fois plus forte que l'acide acétique. Le rapport de ces deux nombres est 1.37.

Il y a là une concordance qui n'est pas fortuite. La fonction acidifiante du fluor serait donc dans un rapport constant avec celle du chlore et 1.37 fois plus forte. Ce rapport est bien plus grand que celui qui existe entre la fonction acidifiante. du chlore et celle du brome, et qui est égal à 1.11. J'aurais voulu, pour établir une deuxième comparaison, déterminer la conductibilité électrique de l'acide dibromacétique. Le temps m'ayant manqué pour préparer ce corps moi-même, je me suis adressé à une maison allemande qui m'a fourni un produit très cher et dont la conductibilité électrique était celle de l'acide monobromacétique. Vérification faite de la pureté de l'échantillon, il contenait surtout de l'eau et de l'acide monobromacétique.

Acide iodfluoracétique.

On sait que les éthers des acides chlor- (**) ou bromacétique (***), chauffés en solution alcoolique avec de l'iodure de

(*) SWARTS, Sur l'acide fluoracétique. (LOC. CIT.)

(**) KEKULÉ, Untersuchungen über organischen Säuren. (LIEBIG'S ANN., Bd CXXXI, S. 223.)

(***) PERKIN und DUPPA, Ueber der Iodessigsäure. (JOURNAL FÜR PRAKT. CHEM., 1. Folge, Bd LXXIX, S. 217.)

potassium, échangent l'atome de chlore ou de brome contre de l'iode. Ce n'est là qu'une application particulière d'une réaction plus générale. Les sels haloïdes des métaux alcalins et alcalino-terreux, agissant sur les dérivés halogénés organiques, tendent à se transformer en sels de l'haloïde le plus métalloïdique, l'halogène le moins actif étant fixé dans la molécule organique (*).

Je me suis demandé lequel des deux halogènes se laisserait remplacer par l'iode, quand on chauffe le bromfluoracétate d'éthyle avec de l'iodure de potassium.

Une molécule-gramme de bromfluoracétate d'éthyle, dissoute dans trois fois son poids d'alcool, fut chauffée à 90° dans un appareil à reflux pendant un jour avec 1 molécule d'iodure de potassium. Le liquide se colora fortement en brun. J'ai filtré le produit de la réaction, épuisé les cristaux à l'alcool et distillé la solution alcoolique. Après élimination de l'alcool, le thermomètre monta à 160°, et de 160° à 180°; il distilla un liquide fortement coloré par de l'iode. La distillation était accompagnée d'une décomposition partielle du produit.

Le résidu salin fut soigneusement lavé à l'éther pour enlever complètement les matières organiques, séché et analysé. J'y ai trouvé une certaine quantité d'iodure de potassium inaltéré et une forte proportion de bromure. Par contre, je n'ai obtenu aucun précipité par le nitrate de calcium. Il ne s'était donc pas formé de fluorure de potassium.

L'éther formé se décomposant à la distillation sous la pression atmosphérique, j'ai repris l'expérience, et quand la réaction fut terminée, j'ai éliminé l'alcool par distillation dans le vide. Après avoir distillé l'alcool à 25°, j'ai repris le résidu par l'éther absolu et décoloré la solution éthérée par le sulfite de soude.

Après dessiccation, j'ai chassé l'éther par distillation au bain-

(*) Brix, *Ueber den Austausch von Chlor, Brom und Iod zwischen organischen und anorganischen Verbindungen.* (Liebig's Ann., Bd CCXXV, S. 169.) — L. Henry, *Transformation du chlorure de méthyle en iodure.* (Bull. de l'Acad. roy. de Belgique, 3ᵉ sér., t. XIX, pp. 348-352.)

marie et rectifié le résidu dans le vide. Il distille sans décomposition entre 60° et 105°, sous 30 millimètres de pression. En rectifiant deux fois au Lebel, sous 30 millimètres de pression, j'ai obtenu du bromfluoracétate d'éthyle inaltéré et un autre éther, bouillant sans décomposition à 103°.

Le corps ainsi obtenu est incolore, doué d'une odeur agréable, mais très irritante pour les muqueuses : il provoque un larmoiement intense. Sa combustion a donné les résultats suivants :

0^{gr},6691 de substance ont donné 0^{gr},5130 CO_2,
soit 0^{gr},1399 C ou 20.88 %,
et 0^{gr},1921 H_2O, soit 0^{gr},02135 H ou 3.10 %.

Calculé pour	CHIFl. $CO_2C_2H_5$	Trouvé.
C	20.69 %	20.88 %
H	2.65 %	3.10 %

Le produit formé est donc de l'iodfluoracétate d'éthyle.

Dans l'action de l'iodure de potassium sur le bromfluoracétate d'éthyle, le fluor ne suit donc pas la règle à laquelle sont soumis les autres halogènes. En sa qualité d'halogène le plus actif, c'est lui qui devrait être remplacé par l'iode. Si même il se produisait d'abord de l'iodfluoracétate d'éthyle, ce dernier devrait réagir sur le bromure de potassium pour le transformer en fluorure, et l'on devrait obtenir de l'éther bromiodacétique.

Si la réaction ne se produit pas dans ce sens, c'est que la différence entre les affinités du fluor et du brome pour le potassium doit être plus petite que celle qu'il y a entre les affinités de ces deux éléments pour le carbone. Or l'affinité du fluor pour le carbone est toute spéciale. J'ai attiré l'attention sur ce point dans l'avant-propos de ce travail. Je dis que l'affinité du carbone pour le fluor est d'un ordre spécial : elle sépare, en effet, le fluor d'avec les autres halogènes et ne semble pas en rapport avec la différence d'activité que montre

le fluor et les autres halogènes vis-à-vis des métaux. La réaction que je viens de décrire en est une nouvelle preuve.

L'iodfluoracétate d'éthyle est un liquide incolore, brunissant à la lumière. Sa densité à 11° est de 1.6716. Il distille à 180°, sous la pression atmosphérique, avec légère décomposition. Aussi le distillat est-il coloré en rose.

J'ai tenté la saponification de cet éther par la baryte. A cet effet, j'y ai ajouté deux fois son poids d'eau dans laquelle j'ai dissous peu à peu la quantité calculée de baryte caustique. L'éther se transforme peu à peu, mais ne disparaît pas complètement, car la réaction ne se produit pas sans qu'il y ait décomposition partielle avec précipitation de fluorure de baryum, ce qui amène un déficit en baryte. L'iodfluoracétate d'éthyle restant fut enlevé par l'éther, et après filtration du fluorure de baryum, j'ai évaporé la solution aqueuse dans le vide. J'obtins, comme produit d'évaporation, une masse dure, déliquescente, qui fut reprise par une grande quantité d'alcool à 80°, qui la dissout, sauf un résidu insoluble de fluorure de baryum. La solution alcoolique fut également évaporée dans le vide et j'obtins derechef une masse dure, cornée, contenant une grande quantité d'iodure de baryum. En extrayant par l'alcool absolu, j'ai enlevé la majeure partie de ce dernier, tandis que l'iodfluoracétate est beaucoup moins soluble.

Le résidu, formé surtout d'iodfluoracétate et de fluorure de baryum, fut repris par l'eau, qui ne dissout pas le fluorure ; mais quand j'évaporai la solution aqueuse, une nouvelle quantité d'iodfluoracétate se décomposa, ce qui fait que je n'ai pu obtenir ce sel à l'état de pureté.

L'iodfluoracétate de potassium, que j'ai également essayé de préparer, se décompose encore plus facilement.

Pour obtenir l'acide iodfluoracétique, j'ai décomposé le sel de baryum brut par l'acide chlorhydrique gazeux. Il se forma du chlorure de baryum, mais quand j'ai essayé de distiller l'acide, il se produisit une décomposition presque complète. Le distillat fut néanmoins repris par l'eau et la solution aqueuse

évaporée dans le vide sous l'exsiccateur. Je parvins à recueillir ainsi quelques paillettes d'acide iodfluoracétique.

Le rendement a été un peu meilleur quand j'ai saponifié l'éther par l'eau. L'iodfluoracétate d'éthyle fut mis en contact, pendant plusieurs semaines, avec une quantité d'eau égale à trois fois son poids. Quand il eut complètement disparu, je distillai dans le vide.

Après élimination de l'alcool, de l'eau et des hydracides formés, — car il y a hydrolyse partielle, — j'obtins un résidu sirupeux qui, placé sous l'exsiccateur, me donna de belles lames cristallines incolores, baignant dans un liquide visqueux, contenant de l'acide glyoxylique.

Les cristaux furent égouttés sur de la porcelaine poreuse et recristallisés de l'éther.

J'obtins ainsi de beaux cristaux lamellaires d'acide iodfluor-acétique, qui fond à 74° et se décompose partiellement à une température un peu supérieure.

J'en ai isolé une quantité trop faible pour faire l'étude de sa conductibilité électrique.

L'iodfluoracétamide $CIFlHCONH_2$ peut s'obtenir en trai-tant l'iodfluoracétate d'éthyle par l'ammoniaque en solution aqueuse. Trois centimètres cubes d'éther iodfluoracétique furent secoués avec deux fois leur volume d'ammoniaque aqueuse à 20 %, jusqu'à ce que l'éther eût disparu. Le liquide fut alors refroidi à 0°. Il se produisit une cristallisation assez abondante de l'amide (*). Ces cristaux furent essorés à la trompe, séchés sur de la porcelaine poreuse et redissous dans l'éther. J'obtins ainsi de belles aiguilles cristallines, très solubles dans l'alcool et l'éther, moins dans le chloroforme, peu solubles dans le tétrachlorure de carbone bouillant, presque insolubles dans ce dissolvant froid. Par deux cristallisations dans ce dernier, j'isolai un produit rigoureusement pur, fondant à 92°,5, formant de longues aiguilles incolores.

(*) On peut encore extraire une certaine quantité de l'amide quand on épuise par l'éther la solution aqueuse provenant de l'essorage.

Sa combustion m'a donné les résultats suivants :

$0^{gr},312$ de substance m'ont fourni $0^{gr},1346$ CO_2,
soit $0^{gr},0366$ C ou 11.73 °/₀,
et $0^{gr},0451$ H_2O, soit $0^{gr},00501$ H ou 1.59 °/₀.

Calculé pour $CHIFl$ $CONH_2$	Trouvé.
C 11.73 °/₀	11.75°
H 1.50 °/₀	1.59 °/₀

L'iodfluoracétamide est bien soluble dans l'eau, elle en cristallise en paillettes. Elle se décompose au contact de l'ammoniaque, comme la bromfluoracétamide. Quand on essaie de la distiller, on la décompose également.

En résumé, par ses propriétés, l'acide iodfluoracétique se rapproche complètement de l'acide bromfluoracétique.

J'ai vainement tenté d'isoler l'acide fluorchloracétique. Pour obtenir ce corps, j'avais à ma disposition les deux réactions qui m'ont servi pour l'obtention des acides fluorés, à savoir : la substitution fluorée dans le chlorure acide ou l'oxydation du dichlorfluoréthylène.

La substitution bifluorée dans le chlorure acide constituait certes la méthode de choix. J'ai essayé de l'effectuer à l'aide du fluochlorure d'antimoine, qui constitue un agent de floruration extrêmement actif, ou avec le mélange de fluorure d'antimoine et de brome. Le chlorure de dichloracétyle a été préparé par le procédé d'Otto-Beckuntz (*).

J'ai fait agir sur lui 1 molécule de chlorofluorure d'antimoine, la réaction devant se produire d'après l'équation :

$$CHCl_2 - COCl + SbCl_3Fl_2 = CClFCH-COFl + SbCl_5.$$

L'opération fut d'abord effectuée de la manière suivante : Dans un flacon en platine muni d'un réfrigérant ascendant égale-

(*) Otto und Beckuntz, *Zur Frage nach der Constitution der Glyoxylsäure.* (Berichte der deutsche chemische Gesellschaft, Bd XIV, S.1616).

ment en platine, j'ai introduit le fluorchlorure d'antimoine.
Le réfrigérant était relié à un tube de Péligot fortement
refroidi, pour condenser éventuellement le fluorure de chlor-
fluoracétyle, qui devait, en effet, avoir un point d'ébullition
voisin de 25°.

Je versai alors le chlorure de dichloracétyle dans l'appareil.
Il se produisit une réaction extrêmement violente, ce qui me
fit perdre la presque totalité du produit.

J'ai alors modifié légèrement la disposition de l'appareil.
Le flacon en platine fut muni d'un entonnoir à robinet par
lequel je laissai couler goutte à goutte le chlorure de dichlor-
acétyle sur le fluochlorure d'antimoine. Je suis ainsi parvenu
à tempérer la réaction. Celle-ci est encore très vive au début,
mais prend plus tard une allure plus régulière. J'ai chauffé,
après introduction de tout le chlorure acide, pendant une
heure à 70°, pour permettre à la réaction de s'achever.

Dans le tube en U se condensaient quelques gouttes d'un
liquide très volatil. J'ai ensuite rectifié le produit de la
réaction. Le thermomètre, au lieu de s'arrêter d'abord vers
25°, température probable d'ébullition du fluorure de chlor-
fluoracétyle, monta d'emblée à 70°. Entre 70° et 75°, j'ai récolté
un liquide très volatil, doué d'une odeur extrêmement
piquante. Après être monté jusque 75°, le thermomètre
redescendit. J'arrêtai la distillation. Il restait dans l'appareil
de platine un liquide refusant de distiller au bain-marie. En
chauffant au bain de paraffine, je parvins à faire passer à la
distillation, vers 200°, un mélange de pentachlorure, de tri-
chlorure et de fluochlorure d'antimoine.

Ce dernier n'avait donc pas été engagé complètement dans
la réaction. Le liquide bouillant de 70° à 75° a été rectifié au
Lebel. Il passe presque intégralement à la distillation à 70°,5,
sans que j'aie pu observer la présence d'un corps à point
d'ébullition inférieur.

J'ai fait un dosage de chlore dans le produit obtenu.

0gr,4859 de substance m'ont donné 1gr,0648 AgCl,
soit 0,26332 Cl ou 54.2 °/o.

Cette teneur en chlore correspond à celle d'un corps de la formule C_2Cl_2HOFl, qui exige 54.18 % de chlore.

Cette formule est aussi bien celle du fluorure de dichloracétyle que celle du chlorure de chlorfluoracétyle, qui auraient pu se former tous deux.

Mais le produit obtenu, traité par l'eau, se décompose en donnant de l'acide fluorhydrique, reconnaissable au volumineux précipité que produit l'acétate de calcium dans la solution aqueuse, tandis que celle-ci devient seulement opalescente par le nitrate d'argent.

En outre, traité par l'alcool, ce composé réagit avec violence en donnant un dégagement d'acide fluorhydrique. En précipitant l'éther formé par l'eau, je n'ai obtenu qu'un liquide bouillant à 154° et d'une densité égale à 1.279. Ces deux constantes physiques sont exactement celles du dichloracétate d'éthyle. Tous ces caractères permettent d'affirmer que le produit obtenu est le fluorure de dichloracétyle.

Quant au liquide condensé dans le tube de Péligot, c'était également du fluorure de dichloracétyle, car, éthérifié par l'alcool, il me donna de l'acide fluorhydrique et du dichloracétate d'éthyle.

La densité du fluorure de dichloracétyle est de 1.48016 à 17°1. Son indice de réfraction, à la même température, est de 1.3961.

Le mélange de brome et de fluorure d'antimoine réagit de la même manière. Quand on verse le chlorure de dichloracétyle sur le fluorure d'antimoine, il ne se produit aucune réaction, mais au moment où l'on ajoute le brome, l'attaque se fait violemment et il y a production tumultueuse de vapeurs de fluorure de dichloracétyle. Aussi vaut-il mieux faire arriver le brome goutte à goutte dans l'appareil, à l'aide d'un entonnoir à robinet. On peut opérer dans un appareil de verre, à condition qu'il soit bien sec. Après que la réaction initiale s'est un peu apaisée, on chauffe doucement jusque 100°; le fluorure d'antimoine se dissout peu à peu.

Après achèvement de la réaction, on laisse refroidir, on

ajoute avec précaution de la poudre d'antimoine ; on chauffe de nouveau au reflux, jusqu'à ce que tout le brome ait été fixé, puis on distille.

J'avais déjà observé que l'action fluorurante de mon mélange ou du fluochlorure d'antimoine se porte de préférence sur le chlore du chaînon - COCl, plutôt que sur le chlore des chaînons hydrocarbonés. Ici le même fait se représente et de plus la fluoruration s'arrête au groupement - COCl.

Le fluorure de dichloracétyle est un liquide incolore, très mobile et très volatil, doué d'une odeur fort irritante. Il n'attaque pas le verre sec. A l'air, il fume fortement en dégageant des vapeurs d'acide fluorhydrique.

Comme les fluorures acides que j'ai eu l'occasion d'observer, il réagit avec violence sur l'eau et l'alcool et diffère en cela des fluorures acides étudiés par M. Meslans.

J'ai aussi fait agir le fluochlorure d'antimoine sur l'acide dichloracétique lui-même. J'ai opéré dans un appareil de platine muni d'un réfrigérant ascendant. A froid, il ne se produit aucune transformation, mais quand on porte la température jusque 130°, il se manifeste une réaction très vive, et il se dégage abondamment de l'acide chlorhydrique, de l'oxyde de carbone et un peu d'anhydride carbonique. Quand ce dégagement gazeux a cessé et qu'on distille, on obtient d'abord du fluorure de dichloracétyle, puis le thermomètre monte à 140° et il se produit une décomposition très violente avec dégagement de torrents d'acide chlorhydrique et fluorhydrique ainsi que d'oxyde de carbone.

Le temps m'a fait défaut pour étudier plus complètement cette réaction curieuse, que je me borne à signaler aujourd'hui. Il semble que l'acide dichloracétique se dédouble en présence du fluochlorure d'antimoine d'après l'équation :

$$C_2H_2Cl_2O_2 = 2HCl + 2CO.$$

J'espère pouvoir revenir sur cette réaction. Quoi qu'il en soit, je ne suis pas parvenu à obtenir un dérivé de l'acide fluorchloracétique par cette méthode.

L'oxydation facile du dibromfluoréthylène avait conduit à la préparation de l'acide bromfluoracétique; j'avais espéré arriver par une voie analogue à l'acide chlorfluoracétique. J'ai préparé dans ce but les dérivés chlorés correspondants aux composés fluobromés que j'ai décrits antérieurement. Mon espoir a été déçu. Je dirai, dès maintenant, que je ne suis pas parvenu à oxyder dans des conditions pratiques le dichlorfluoréthylène, qui devait me servir de point de départ, et je n'ai donc malheureusement qu'un résultat négatif à enregistrer pour mes essais de préparation de l'acide fluorchloracétique. J'ai aussi essayé en vain l'action du fluorure d'antimoine en tubes scellés sur le dichloracétate d'éthyle.

Avant de terminer l'histoire des acides acétiques bisubstitués, je ferai remarquer que l'acide bromfluoracétique est une substance contenant un atome de carbone asymétrique. J'ai entamé des essais de dédoublement de ce composé racémique, mais ne suis pas encore arrivé à un résultat satisfaisant. Je poursuis ces recherches.

Dérivés fluochlorés de l'éthane et de l'éthylène.

J'ai décrit dans trois communications une série de dérivés fluobromés en C_2 que j'ai obtenus en partant du tétrabromure d'acétylène, en fluorant celui-ci par le mélange de brome et de fluorure d'antimoine.

Le brome diffère assez notablement du chlore dans ses combinaisons organiques par son aptitude réactionnelle plus grande, et l'on conçoit aisément que cette différence doive être encore beaucoup plus forte si on le compare au fluor. Mais il est à remarquer que le fluor et le brome sont à peu près entre eux comme le chlore est à l'iode, et il n'est pas douteux que si nous ne connaissions pas les dérivés bromés, nous hésiterions peut-être à ranger dans la même famille les composés organiques du chlore et de l'iode, tellement leurs différences d'allures sont parfois sensibles.

Aussi ai-je cru intéressant d'étudier, au moins partiellement, les dérivés fluochlorés de l'éthane. Comme je l'ai dit quelques lignes plus haut, j'espérais arriver par cette voie à l'acide chlorfluoracétique, qui eût constitué un excellent matériel d'étude pour comparer entre eux le chlore et le fluor, matériel meilleur certainement que les dérivés hydrocarbonés dont l'aptitude réactionnelle est faible. Si je n'ai pas réussi à obtenir cet acide, je crois cependant avoir réuni quelques faits intéressants dans ce travail sur les dérivés fluochlorés.

Le point de départ de mes recherches a été le tétrachlorure d'acétylène.

Mouneyrat (*) a récemment indiqué deux méthodes qui permettent de se procurer ce corps en quantité convenable. La première consiste à unir directement le chlore à l'acétylène en présence du chlorure d'aluminium, dans un appareil privé d'air. Dans la seconde, on chlorure le chlorure d'éthylène en présence du chlorure d'aluminium.

C'est à ce dernier procédé que j'ai donné la préférence.

J'avais essayé le premier, mais sans obtenir de bien bons résultats, et plus d'une fois mon appareil a fait explosion, quoique la réaction fût en marche depuis plusieurs heures et qu'aucune rentrée accidentelle d'air ne se fût produite.

La seconde méthode donne un rendement moindre. Mouneyrat le fixe à environ le quart du rendement théorique. En effectuant la chloruration au soleil, je suis parvenu à l'augmenter sensiblement et à l'élever à un peu plus du tiers. La maison König, de Leipzig, m'a préparé de cette manière une quantité assez considérable d'éthane tétrachloré symétrique.

Il est indispensable de soumettre le produit à une rectifica-

(*) MOUNEYRAT, *Préparation du tétrachlorure d'acétylène.* (BULL. DE LA Soc. CHIM. DE PARIS, 3ᵉ sér., t. XIX, p. 452.) — IDEM, *Action du chlore sur le chlorure d'éthylène en présence du chlorure d'aluminium.* (IBID., t. XIX, p. 445.)

tion très soignée pour le séparer du tétrachlorure asymétrique, qui se forme en même temps en petite quantité.

J'ai d'abord employé le mélange de brome et de trifluorure d'antimoine comme agent fluorurant, en opérant dans un appareil de platine muni d'un réfrigérant ascendant et maintenu pendant quarante-huit heures à 135°. J'ai constaté, à l'ouverture de l'appareil, que la formation de bromure d'antimoine était très peu importante. En distillant le produit de la réaction, après élimination du brome, j'ai retrouvé inaltérée la presque totalité du tétrachloréthane. J'obtins cependant quelques centimètres cubes d'un liquide distillant vers 60°.

En faisant durer l'expérience pendant huit jours, j'ai reconnu une transformation plus avancée, mais le rendement resta néanmoins fort médiocre.

Il était évident que la transformation complète du tétrachloréthane eût demandé un temps très long; aussi ai-je préféré m'adresser au fluochlorure d'antimoine comme agent fluorurant. Il se produit ainsi une substitution beaucoup plus rapide.

Au lieu d'utiliser le fluochlorure d'antimoine lui-même, je prends du fluorure d'antimoine et j'y ajoute le cinquième de son poids de pentachlorure d'antimoine. J'ai démontré que le pentachlorure se transforme alors en fluochlorure, qui, par réaction sur le composé organique chloré, redevient pentachlorure, lequel rentre ainsi dans le cycle réactionnel jusqu'à épuisement complet du fluorure d'antimoine.

Dans mes premières expériences, j'ai mis en œuvre 1 molécule de fluorure d'antimoine pour 3 molécules de tétrachlorure d'acétylène, pour produire la substitution d'un seul atome de chlore. J'ai travaillé avec un appareil de platine, surmonté d'un réfrigérant ascendant du même métal. Ce réfrigérant était muni d'un tube en U à ponce sulfurique, pour éviter les rentrées d'humidité.

J'ai chauffé au reflux à 135° pendant vingt-quatre heures. La réaction commence vers 130° et l'on constate qu'il se produit

un dégagement lent de gaz pendant toute la durée de l'expérience. Ces gaz fument à l'air, mais si on les dirige dans un tube en U renfermant de l'eau, on observe qu'ils ne sont que partiellement absorbés et qu'il s'échappe un corps à odeur éthérée, que l'on peut condenser en le faisant passer à travers un tube de Winkler refroidi à — 10°.

Quant aux gaz absorbés par l'eau, ils sont constitués par un mélange d'acide fluorhydrique et d'acide chlorhydrique.

Après vingt-quatre heures, tout le fluorure d'antimoine a disparu. J'ai distillé alors le produit de la réaction.

La distillation débute à 60° et le thermomètre se maintient assez longtemps entre 60° et 70°, puis s'élève lentement jusque 100°, température à laquelle il se fixe de nouveau, puis monte à 140°; entre 140° et 150° distille une notable quantité de tétrachlorure d'acétylène inaltéré, représentant presque la moitié du produit mis en œuvre.

Au-dessus de 150°, le thermomètre s'élève rapidement à 200°, et la distillation du chlorure d'antimoine commence. J'interrompis alors l'opération.

Le distillat fut agité avec une solution d'acide tartrique, pour lui enlever les composés antimoniques entraînés, puis avec de la soude étendue, ensuite séché et rectifié au Lebel.

En fractionnant à plusieurs reprises, je suis parvenu à séparer trois corps à point d'ébullition constant, bouillant respectivement à 60°, 103° et 147°.

Entre 60° et 100° il distille toujours, malgré les rectifications répétées, une quantité assez considérable de produit sans point d'ébullition fixe.

Le liquide bouillant à 147° est du tétrachloréthane inaltéré.

Quant au produit volatil condensé dans le tube en U refroidi pendant la préparation, j'en ai obtenu trop peu pour pouvoir le soumettre à une rectification soignée. J'ai cependant reconnu qu'il bouillait vers 20°.

Le corps qui bout à 60° est du difluordichloréthane, comme devait le faire présumer son point d'ébullition, inférieur de de 87° (2 × 43.5) à celui du tétrachloréthane.

Son analyse a, en effet, donné les résultats suivants :

1gr,284 de substance ont fourni 0gr,7980 CO$_2$,
soit 0gr,2176 C ou 17.80 %,
et 0gr,1814 H$_2$0, soit 0,0204 H ou 1.59 %;

0gr,5395 de substance ont fourni 1gr,1796 AgIl,
soit 0gr,2839 Cl ou 52.45 %.

Calculé pour $C_2H_2Cl_2Fl_2$.	Trouvé.
C 17.71 %	17.80 %
H 1.50 %	1.59 %
Cl 52.47 %	52.45 %

Le liquide distillant à 103° est du trichlorfluoréthane. Il m'a donné à l'analyse :

0gr,3166 de substance ont fourni 0gr,1715 CO$_2$
ou 0gr,0468 C, soit 14.81 %,
et 0gr,0347 H$_2$0 ou 0gr,003855 H, soit 1.23 %;

0gr,4078 de substance ont donné 1gr,1568 AgIl,
soit 0gr,2858 Cl ou 70.09 %.

Calculé pour $C_2Cl_3FlH_2$	Trouvé.
C 14.88 %	14.81 %
H 1.21 %	1.23 %
Cl 70.22 %	70.09 %

Le procédé de préparation que je viens de décrire n'est pas fort recommandable, car il faut maintenir dans un appareil ouvert, chauffé en un point à 140°, un liquide qui bout à 60°. Il en résulte et une perte notable de difluordichloréthane et un refroidissement continuel du ballon-laboratoire par reflux du produit condensé.

On ne peut que malaisément obvier au premier inconvénient, car pour condenser les vapeurs entraînées, il faut un mélange réfrigérant, et il est difficile de maintenir un tube à 0° pendant un jour entier.

Le second inconvénient n'est pas moins sérieux, car j'ai observé que la température a une grande influence sur la rapidité de la réaction. Si, au lieu de chauffer à 135°-140°, on ne chauffe qu'à 120°, la transformation se produit très lente-

ment. Après quarante-huit heures, le quart du fluorure d'anti-
moine n'a pas encore disparu.

Aussi ai-je modifié la disposition de l'appareil pour corriger
ces défauts. Il est représenté par la figure ci-dessous. Le flacon
de platine de 250 centimètres cubes servant de laboratoire est
surmonté d'un tube de platine assez large, de 40 centimètres
de hauteur, auquel est relié, par un tube coudé, un réfrigérant
à tube de platine débouchant inférieurement dans un ballon-

récipient tubulé. Les produits volatils non condensés sont
envoyés dans un tube de Péligot refroidi à —20°.

Cette disposition présente l'avantage suivant. Le tube verti-
cal A sert d'appareil à reflux, mais son pouvoir condensant est
insuffisant pour retenir le dichlordifluoréthane et même une
partie du trichlorfluoréthane, à condition que la température
du flacon F soit suffisamment élevée, tandis que le tétrachlor-
éthane est condensé et reflue dans le flacon. En chauffant ce
dernier à 140°, j'arrive ainsi à conduire l'opération de manière
à recueillir sans perte sensible, pendant l'expérience même, le
dichlordifluoréthane et les produits volatils, et leur retour
dans le flacon n'entrave pas la réaction. Aussi celle-ci marche-
t-elle beaucoup plus rapidement. Au bout de trois heures la

transformation est complète et plus rien ne distille. Je sup-
prime alors le tube A, que je remplace par un déphlegmateur
en verre, et je distille le trichlorfluoréthane et le tétrachlor-
éthane restant dans l'appareil.

Le produit brut de la réaction est agité avec une solution
glacée de soude caustique, séché sur du chlorure de calcium
et desséché, après y avoir ajouté le contenu du tube de Péligot.

Au début il distille un liquide très volatil, qui doit être
condensé dans un tube en U à robinet plongé dans un mélange
réfrigérant. Le thermomètre monte à 17°, et s'élève lentement
jusque 35° environ, puis rapidement jusque 55°. Ces premières
portions sont recueillies à part et rectifiées ultérieurement. Je
sépare ensuite le dichlordifluoréthane et le trichlorfluoréthane.

Le liquide distillant au-dessous de 55° est rectifié dans un
endroit frais. On parvient à isoler ainsi un corps très volatil,
bouillant à 17°-19° environ. Au-dessus de 21° le thermomètre
s'élève lentement à 30° sans prendre de position fixe, puis
rapidement à 60°.

La quantité du produit bouillant à 17°-19° était très faible,
n'atteignant pas 1 centimètre cube. Je l'ai obtenu en quantité
plus forte, comme j'aurai l'occasion de le mentionner plus
loin, en faisant agir 2 molécules de fluorure d'antimoine sur
3 molécules de tétrachloréthane.

Voici les données d'une expérience :

Cent cinquante grammes de tétrachlorure d'acétylène ont été
traités par 56 grammes de fluorure d'antimoine et 11 grammes
de pentachlorure d'antimoine.

J'ai récupéré 63 grammes de tétrachloréthane et obtenu
3 grammes de liquide bouillant au-dessous de 55°, 25 grammes
de difluordichloréthane, 15 grammes de produit bouillant de
61° à 77°, 4gr,5 de 77° à 100° et 11 grammes de trichlorfluor-
éthane.

L'action du fluochlorure d'antimoine sur le tétrachloréthane
se passe donc à peu près de la même manière que celle du
brome et du fluorure d'antimoine sur le tétrabrométhane. J'ai
prouvé que dans cette dernière réaction, quand on fait agir

1 molécule de fluorure d'antimoine sur 3 molécules de tétra-
bromure d'acétylène, on obtient aussi un mélange de deux
produits de fluoruration, du difluordibrom- et du tribrom-
fluoréthane, le premier se formant en quantité plus forte que
le second. La substitution fluorée se fait donc plus vite dans
le tribromfluoréthane que dans le tétrabrométhane.

Il en est de même ici, seulement les rendements relatifs en
produit de substitution bifluorée sont encore plus élevés.
Tandis que dans la fluoruration du tétrabrométhane j'obtenais
85 grammes de tribromfluoréthane pour 115 grammes de
difluordibrométhane, j'ai récolté deux fois et demie plus de
difluordichloréthane que de trichlorfluoréthane en opérant
dans les mêmes conditions avec le tétrachloréthane.

Cependant, les deux réactions doivent différer quelque peu,
car j'obtiens à côté du difluordichloréthane un corps encore
plus volatil et qui doit évidemment être encore plus profondé-
ment fluoré. J'en avais isolé trop peu pour pouvoir le sou-
mettre à l'analyse. Il devait nécessairement se produire en
quantité plus importante quand on ferait agir sur le tétrachlor-
éthane une proportion plus grande de fluochlorure d'antimoine.

J'ai donc repris les expériences en doublant les doses de
fluorure d'antimoine par rapport au tétrachlorure d'acétylène,
ce qui, théoriquement, eût dû me donner une transformation
intégrale en difluordichloréthane. L'expérience a été conduite
comme précédemment; la réaction dure environ trois heures.

En trois opérations successives, j'ai mis en œuvre 490 gram-
mes de tétrachlorure d'acétylène. La réaction me donna comme
produit principal du difluordichlorétane, mais j'obtins cepen-
dant une certaine quantité de trichlorfluoréthane. Ce dernier
doit, en effet, se produire transitoirement pendant la réaction,
et comme il est impossible d'assurer sa condensation complète
dans le réfrigérant ascendant, il distille avec le difluordichlor-
éthane.

J'ai obtenu ainsi 235 grammes de dichlordifluoréthane et
68 grammes de trichlorfluoréthane, plus 10 centimètres cubes
d'un liquide bouillant au-dessous de 35°.

J'ai rectifié ce dernier et séparé 5 centimètres cubes d'un produit bouillant de 17° à 19°. Pour le purifier complètement, je l'ai introduit dans un long tube fermé à une extrémité et distillé en chauffant dans un bain d'eau très profond, maintenu à 20°. Je recueillais les vapeurs dans un tube étranglé, refroidi à —25°. Le bain à 20° servait à la fois de source de chaleur et de condenseur pour les produits moins volatils.

J'ai obtenu ainsi un gaz se liquéfiant à 0° et bouillant à 17°. A l'état liquide, il est extrêmement volatil. Pour l'identifier, j'en ai pris la densité par le procédé de Chancel et je l'ai analysé.

Trois déterminations de densité m'ont donné les valeurs suivantes :

<div align="center">4.18 4.13 4.14.</div>

Les analyses ont été faites en liquéfiant une petite quantité de gaz dans un petit tube en U taré, analogue à un picnomètre de Sprengel, et scellé après la liquéfaction. Après que le système fut revenu à la température ordinaire, je pesai l'appareil; je refroidissais à —20° après la pesée, puis je cassais rapidement l'une des pointes et je reliais soit au tube à combustion, soit au tube à chaux. Je laissais le gaz se vaporiser très lentement et quand tout le liquide avait disparu, je cassais l'autre pointe de l'appareil et balayais le gaz restant par un courant d'air.

<div align="center">

0gr,7100 de substance m'ont donné 0gr,5157 de CO_2,

soit 0gr,1407 C ou 19.81 %,

et 0gr,114 H_2O, soit 0gr,0126 H ou 1.8 %.

1gr,2910 de substance m'ont donné 1gr,5801 AgC,

soit 0gr,3907 Cl ou 30.49 %.

</div>

Ces teneurs en chlore, en carbone et en hydrogène, ainsi que la densité, sont celles du trifluorchloréthane, qui contiendrait :

	Calculé.	Trouvé.
C	20.23 %	19.81 %
H	1.70 %	1.8 %
Cl	30.00 %	30.19 %.

La densité théorique du trifluorchlorétane est 4.11.

Je reconnais que mes résultats analytiques ne sont pas parfaits; mais la purification du trifluoréthane est très difficile, car il doit se produire encore dans la réaction un autre composé très volatil, dont le point d'ébullition est situé entre 25° et 30°, que je n'ai pu isoler à l'état pur et qu'il est presque impossible de séparer complètement du trifluorchlorétane.

Dans l'action du fluochlorure d'antimoine sur le tétrachloréthane, j'ai obtenu un liquide assez abondant, bouillant entre 60° et 100°. J'ai réuni le produit des trois opérations et rectifié de nombreuses fois le distillat passant de 60° à 100°, en ayant soin de recueillir séparément de cinq en cinq degrés. J'ai pu isoler ainsi un liquide bouillant de 70° à 72°. Malheureusement, toutes ces rectifications m'ont fait perdre la presque totalité de ce corps, et je n'ai guère pu isoler que 2 centimètres cubes de produit à point d'ébullition constant.

Il m'a donné, à l'analyse, les résultats suivants :

$0^{gr},3132$ de substance m'ont donné $0^{gr},7951$ AgCl,
soit $0^{gr},1965$ Cl ou 62.4 %.

$0^{gr},4002$ de substance m'ont donné $0^{gr},2087$ CO_2,
soit $0^{gr},0569$ C, ou 14.22 %,
et $0^{gr},0224$ H_2O, soit $0^{gr},002484$ H ou 0.62 %.

Ces données analytiques correspondent à celles d'un corps de la formule $C_2HCl_3Fl_2$ qui contiendrait :

	Calculé.	Trouvé.
C	14.11 %	14.22 %
H	0.58 %	0.62 %
Cl	62.64 %	62.4 %

La réaction du fluochlorure d'antimoine sur le tétrachlorure d'acétylène est donc assez compliquée et diffère quelque peu de celle que j'ai observée entre le tétrabromure d'acétylène et le bromofluorure d'antimoine. J'avais constaté la formation d'un peu de tétrabromfluoréthane à côté de celle du dibromdifluor- et du dibromfluoréthane, mais je n'ai pas obtenu de tribromdifluoréthane aux dépens de ce tétrabromfluoréthane. De plus, il ne se forme pas de trifluorbrométhane.

Dans l'action du fluochlorure d'antimoine sur le tétrachlorure d'acétylène, nous observons manifestement une tendance plus prononcée aux fluorurations profondes. Tout d'abord, le rendement relatif en dichlordifluoréthane est plus élevé que celui en dibromdifluoréthane, quand on n'emploie qu'une molécule de fluorure d'antimoine pour trois de tétrachlor- ou de tétrabrométhane. Ensuite, il se produit du trifluorchloréthane.

A côté du remplacement du chlore par le fluor, il y a également substitution de l'hydrogène. Elle se fait probablement par le chlore, puisque j'ai prouvé (*) que c'est ainsi qu'agit le fluochlorure d'antimoine sur les composés hydrogénés. De là le dégagement d'acides chlorhydrique et fluorhydrique, ce dernier provenant de l'action de l'acide chlorhydrique sur le fluorure d'antimoine.

Seulement, le dérivé chloré formé subit une fluoruration subséquente, d'où production de trichlordifluoréthane. Il est même probable qu'il se forme du trifluordichloréthane.

J'ai dit, en effet, plus haut, qu'à côté du trifluorchloréthane on recueille un autre corps très volatil, bouillant entre 25° et 30°, et que je n'ai pu obtenir à un degré suffisant de pureté pour en faire l'analyse. Cependant, son point d'ébullition semble indiquer que c'est le trifluordichloréthane qui doit bouillir à une température inférieure de 44° à celle du trichlordifluoréthane, lequel bout à 72°.

La formation de tous ces dérivés trifluorés et pentasubstitués de l'éthane absorbant une certaine quantité de fluorure d'antimoine, il en résulte qu'on ne saurait obtenir un rendement théorique en dichlordifluoréthane par l'action de 2 molécules de fluorure d'antimoine sur 3 molécules de tétrachloréthane.

En résumé, dans l'action du fluorure d'antimoine en présence du brome ou du pentachlorure d'antimoine sur les dérivés chlorés ou bromés de l'éthane, on constate la différence suivante : La substitution du fluor au chlore se fait moins

.(*) SWARTS, *loc. cit.*, p. 900.

aisément que celle du fluor au brome, mais elle tend à être plus profonde.

Le trifluorchloréthane CHFl$_2$-CHFlCl est un gaz liquéfiable à 0° en un liquide qui bout à 17°. Sa densité à l'état liquide a été prise à 10° dans un picnomètre scellé. Elle est de 1.365.

Il possède une odeur agréable. Il se dissout facilement dans l'alcool ; quand on ajoute de l'eau à cette solution, il se précipite ou se dégage à l'état gazeux, suivant la température. Je n'en ai pas obtenu assez pour faire l'étude de ses propriétés chimiques.

Le trichlorfluoréthane C$_2$Cl$_3$FlH$_2$ est un liquide incolore, très mobile, d'une odeur agréable. Il bout à 103°. Sa densité à 17° est de 1.54968.

La détermination de sa densité de vapeur, faite à 100° par le procédé d'Hofmann, m'a donné les résultats suivants :

Poids de substance.	Température.	Volume en cent. cubes.	Pression en millim. de mercure.	Densité.	Poids moléculaire déduit.
0gr,053	100°	58.5	139.3	5.220	150.8

Le poids moléculaire théorique est 151.06.

Il est insoluble dans l'eau, miscible en toutes proportions aux dissolvants organiques. Il n'attaque le verre qu'au rouge, température à laquelle il est décomposé avec formation de charbon, de chlore et d'acide fluorhydrique. L'acide nitrique fumant le dissout un peu à froid, mieux à chaud, mais c'est là un simple phénomène de dissolution, car l'eau le représente inaltéré de sa solution nitrique.

La potasse alcoolique ou l'alcoolate de sodium l'attaquent facilement.

Pour effectuer cette réaction, j'ai introduit le trichlorfluor-

éthane dans un ballon muni d'un réfrigérant ascendant, et j'y ai laissé couler peu à peu, à l'aide d'un entonnoir à robinet, une solution alcoolique de 1 molécule d'alcoolate de sodium. Il se produit immédiatement un précipité abondant et la température s'élève fortement. Dans le réfrigérant ascendant se condense un liquide très volatil. Après introduction de tout l'alcoolate, j'ai laissé reposer l'appareil pendant un jour ; il se précipite encore un peu de sel haloïde. J'ai ensuite distillé jusqu'à siccité au bain de glycérine. La distillation commence à 40°; le thermomètre monte ensuite rapidement à 60° et se fixe à cette température ; puis monte jusque 90°, température qu'il ne dépasse pas même quand on distille jusqu'à siccité complète.

J'ai traité le distillat par l'eau et précipité ainsi un liquide plus dense que l'eau, qui fut lavé plusieurs fois à l'eau, puis séché sur du chlorure de calcium et rectifié au Lebel, en chauffant au bain-marie. La distillation débute à 37° et la majeure partie du produit distille à cette température.

Le thermomètre monte jusqu'à 42°, quand on porte la température du bain-marie jusque 100°, puis redescend. Il reste dans le ballon un résidu assez abondant.

Le liquide bouillant de 37° à 42° a été rectifié au Lebel jusqu'à obtention d'un produit à point d'ébullition absolument constant de 37°,5, que j'ai soumis à l'analyse.

0^{gr},7399 de substance m'ont donné 0^{gr},5618 CO_2,
soit 0^{gr},1532 C ou 20.70 %,
et 0^{gr},0731 H_2O, soit 0^{gr},0812 H ou 1.10 %.

Ces teneurs en carbone et hydrogène correspondent à celles d'un corps de la formule C_2HCl_2Fl, qui contiendrait :

		Trouvé.
C	20.87 %	20.70 %
H	0 95 %	1.10 %.

Il se produit donc un enlèvement d'acide chlorhydrique au trichlorfluoréthane, et l'on obtient du dichlorfluorétbylène.

En chauffant à feu nu le résidu non distillable au bain-marie, j'ai obtenu un distillat passant de 90° à 180°, et qui m'a donné par rectification, d'abord une certaine quantité de tri-chlorfluoréthane inaltéré, ensuite un produit bouillant à 121°.

Ce corps possédait une odeur assez agréable, mais fumait à l'air. Sa combustion et la détermination de sa densité de vapeur m'ont prouvé que c'était de l'éther dichlorofluoré $C_4H_7OCl_2Fl$.

<div align="center">

$0^{gr},3901$ de substance m'ont donné $0^{gr},4201$ CO_2,

soit $0^{gr},1146$ C ou 29.40 °/₀,

et $0^{gr},1483$ H_2O, soit $0^{gr},0165$ H ou 4.26 °/₀,

</div>

Calculé pour $C_4H_7OCl_2Fl$.	Trouvé.
C 29.8 °/₀	29.40 °/₀
H 4.56 °/₀	4.26 °/₀.

Il est à remarquer que la purification de ce corps est assez difficile, car il est malaisé de le séparer parfaitement par distillation du trichlorfluoréthane. De là des teneurs en carbone et hydrogène un peu faibles.

La détermination de sa densité de vapeur à 100° m'a donné :

Poids de substance.	Température.	Volume en cent. cubes.	Pression en millim. de mercure.	Densité.	Poids moléculaire déduit.
$0^{gr},0527$	100°	40.7	164.6	5.71	164.8

Le poids moléculaire théorique est 161°.

Le dichlorfluoréther est un liquide incolore, fumant à l'air comme l'éther trichloré; sa densité à 25° est de 1.214.

Dans l'action de l'alcoolate de sodium sur le trichlorfluor-éthane, il se produit encore une petite quantité d'un corps qui bout entre 155° et 161°, qui fume à l'air et ne contient pas de fluor. Je n'en ai pas obtenu assez pour pouvoir le purifier

convenablement. C'est probablement de l'éther trichloré, qui bout à 157°.

J'ai, en effet, constaté, en faisant l'analyse du produit salin de la réaction, qu'il contenait une faible proportion de fluorure de sodium.

Le dichlorfluoréthylène est un liquide incolore, très volatil, ayant l'odeur caractéristique des éthylènes substitués. Sa densité à 16°,4 est de 1.37324.

Sa densité de vapeur a été prise à 20°. J'ai obtenu :

Poids de substance.	Température.	Volume en cent. cubes.	Pression en millim. de mercure.	—Densité.	Poids moléculaire déduit.
0gr,0502	20°	44.4	182.9	3.915	113.1

Le poids moléculaire théorique est 114.7.

Il se combine directement à 2 atomes de brome. Cette union se fait très rapidement, à la lumière solaire surtout, avec dégagement important de chaleur. Aussi est-il bon de refroidir à 0° et d'ajouter le brome très lentement. On réussit mieux encore en dirigeant les vapeurs de dichlorfluoréthylène dans un tube en U contenant un excès de brome et maintenu à + 10°; la réaction se produit alors très régulièrement et sans pertes. On absorbe l'excès de brome par une solution de sulfite de soude, on lave à l'eau, on sèche et on distille. On obtient ainsi un corps bouillant à 163°,5, qui est le dibromdichlorfluoréthane.

0gr,6222 de substance m'ont donné 1gr,5068 AgCl + AgBr.

Par transformation en chlorure d'argent, j'ai trouvé :

0gr,1622 Cl et 0gr,3620 Br, soit 58 10 °/o Br et 25.92 °/o Cl.

Calculé pour $C_2Cl_2Br_2FIH$.	Trouvé.
Br 58.18 °/o	58.10 °/o
Cl 25.81 °/o	25.92 °/o

Le dichlordibromfluoréthane est un liquide incolore, se colorant en jaune à la lumière, possédant une odeur camphrée. Sa densité de vapeur a été prise à 130°.

Poids de substance.	Température.	Volume en cent. cubes.	Pression en millim. de mercure.	Densité.	Poids moléculaire déduit.
0gr,1315	130°,1	53.4	230.1	9.53	275.5

Le poids moléculaire théorique est 271.

La densité du dibromdichlorfluoréthane à 23° est égale à 2,1301.

Le dichlorfluoréthylène se combine également au chlore. Si on le refroidit à —15°, qu'on y fait arriver un courant de chlore en opérant à l'abri de la lumière, on constate que le chlore se dissout purement et simplement. Mais si l'on porte alors le ballon à la lumière du jour, la réaction se produit brusquement, avec dégagement de chaleur très notable, ce qui peut amener des pertes sensibles de dichlorfluoréthylène.

Le meilleur procédé pour réaliser cette union consiste à introduire le dichlorfluoréthylène dans un ballon immergé dans un bocal en verre contenant une saumure refroidie à —5°. Le ballon est relié, d'une part, à un très bon réfrigérant ascendant, d'autre part, à un appareil fournissant un courant lent de chlore sec. On sature complètement le liquide de chlore, puis on y fait passer un courant d'anhydride carbonique pour chasser la majeure partie du chlore dissous. On agite ensuite avec une solution étendue de soude caustique, on sèche au chlorure de calcium et on distille.

Le thermomètre monte d'emblée à 117° et s'y maintient jusqu'à la fin de la distillation. En rectifiant une seconde fois, on obtient un produit à point d'ébullition absolument constant de 116°,5.

Un dosage de chlore m'a permis d'identifier ce nouveau corps : c'est du tétrachlorfluoréthane C_2Cl_4FlH.

0ᵍʳ,3195 de substance m'ont donné 0ᵍʳ,9877 AgCl,
soit 0ᵍʳ,2437 Cl ou 76.38 °/₀.

Calculé pour C_2Cl_4FlH.

$\overline{76.33}$ °/₀.

Le tétrachlorfluoréthane est un liquide incolore, mobile, bouillant à 116°,5 et ne se congelant pas à — 20°. Sa densité à 16°,7 est de 1.6308. Sa densité de vapeur a été prise à 100°.

Poids de substance.	Température.	Volume en cent. cubes.	Pression en millim. de mercure.	Densité.	Poids moléculaire déduit.
0ᵍʳ.0611	100°	40.4	184.5	6.57	189

Le poids moléculaire théorique est 186.

J'ai essayé d'oxyder le dichlorfluoréthylène, comme je l'avais fait pour le dibromfluoréthylène, dans le but d'obtenir le chlorure de chlorfluoracétyle.

J'ai reconnu immédiatement, qu'à l'encontre du dibromfluoréthylène, on peut manier impunément le dichlorfluoréthylène à l'air, sans qu'il prenne l'odeur caractéristique des chlorures acides. J'ai alors essayé de l'oxyder en y faisant barboter un courant lent d'oxygène, mais sans plus de succès.

Si sur une cuve à mercure on retourne une cloche contenant de l'oxygène et qu'on y introduit ensuite à l'aide d'une pipette courbe un peu de dichlorfluoréthylène, on n'observe pas d'absorption d'oxygène, même après plusieurs jours.

J'ai mis en œuvre un procédé d'oxydation bien plus énergique. J'ai entraîné la vapeur de dichlorfluoréthylène par un courant d'oxygène et j'ai soumis le mélange à l'action de

l'effluve électrique. Il se produit bien une oxydation, car les vapeurs sortant de l'appareil, dirigées dans l'eau, lui communiquent une réaction acide. Seulement, le rendement est si médiocre, qu'il ne saurait être question d'un procédé de préparation du chlorure de chlorfluoracétyle.

En faisant passer un mélange d'oxygène ozonisé et de vapeurs de dichlorfluoréthylène sur de l'oxyde de chrome poreux, je n'ai observé aucune réaction à froid ; quand j'ai chauffé légèrement, il s'est produit une oxydation très violente, le mélange de vapeur et d'ozone a fait explosion et l'appareil a volé en éclats à chaque expérience.

Chauffé en vases clos à 130° avec de l'alcoolate de sodium, le dichlorfluoréthylène est attaqué et se transforme en éther dichlorvinylique. J'ai, en effet, obtenu un corps bouillant à 144° et dans lequel un dosage de chlore m'a donné les résultats suivants :

0^{gr},2121 de substance m'ont donné 0^{gr},4273 de chlorure d'argent,
soit 0^{gr},10514 Cl ou 50.20 %.

Calculé pour $C_2Cl_2H\text{-}OC_2H_5$.

———

50.32 %.

De plus, la détermination de la densité de vapeur m'a conduit au poids moléculaire 144 au lieu de 141.

C'est donc le fluor qui s'élimine de préférence au chlore dans l'action de l'alcoolate de sodium sur le dichlorfluoréthylène. Malgré sa très grande affinité pour le carbone, le fluor se comporte ici comme le premier des halogènes et se transforme en fluorure métallique. A cet égard cette réaction est intéressante à comparer avec celle de l'iodure de potassium sur le bromfluoracétate d'éthyle, dans laquelle le fluor se conduit tout autrement.

Je reviendrai plus loin sur cette réaction de l'alcoolate de sodium sur le dichlorfluoréthylène, pour établir la constitution des composés chlorofluorés que j'ai obtenus.

Le trichlorfluoréthane se laisse enlever 2 atomes de chlore par le zinc et se transforme en chlorfluoréthylène.

Je dissous le trichlorfluoréthane dans son poids d'alcool et je l'introduis dans un ballon portant une tubulure latérale à laquelle est fixée, par un gros tube de caoutchouc souple, une éprouvette contenant de la poussière de zinc. Le col du ballon est relié à un puissant réfrigérant ascendant qui communique par un tube deux fois coudé avec un tube de Péligot refroidi à —20°. En inclinant le tube contenant le zinc, je puis faire tomber celui-ci par petites portions dans le ballon.

A froid, le zinc ne réagit pas, mais quand on porte le ballon à la température d'ébullition de l'alcool, il s'établit une réaction assez vive, avec dégagement d'un gaz qui se condense dans le tube en U. Je poursuis l'introduction du zinc jusqu'à ce qu'il ne se manifeste plus aucune réaction. Il ne se produit pas d'acétylène, même par l'emploi d'un fort excès de zinc.

Le produit liquéfié est lavé à l'eau glacée, puis décanté rapidement et séché sur du chlorure de calcium.

Pour le purifier, j'ai opéré, comme je l'avais fait pour le trifluorchloréthane, en le distillant dans un long tube plongeant dans de l'eau à 15°. Il se produit une ébullition lente et le produit est liquéfié dans un deuxième tube présentant un étranglement supérieur et dans lequel il est amené par un long tube effilé. Après la liquéfaction, le tube récipient est scellé à la lampe.

En répétant deux fois cette opération, j'ai obtenu un produit pur bouillant à 10°-11°.

Son analyse a été faite comme celle du trifluorchlorétane.

$0^{gr},5455$ de produit m'ont donné $0^{gr},9812$ AgCl,
soit $0^{gr},2426$ Cl ou 44.48 %.

Calculé pour C_2H_2ClFl.

——

44.59 %.

J'ai pris la densité par la méthode de Chancel; trois déterminations m'ont donné 2.77, 2.74, 2.78. La densité théorique est 2.74.

Le fluorchloréthylène est un gaz incolore, d'une odeur

agréable assez faible. Il est fort soluble dans l'alcool, insoluble
dans l'eau. Il ne s'oxyde pas à l'air.

Il se combine directement au brome; le produit d'union n'a
pas été étudié.

$$C_2H_2Cl_2Fl_2.$$

Le dichlordifluoréthane est un liquide incolore, très volatil,
bouillant à 60°. Sa densité à 17° est de 1.49448. Sa densité de
vapeur a été prise à 24°,5.

Poids de substance.	Température.	Volume en cent. cubes.	Pression en millim. de mercure.	Densité.	Poids moléculaire déduit.
0gr,0771	24.5	60.7	161.8	4.647	134.2

Poide moléculaire théorique, 134.5.

Il est insoluble dans l'eau, soluble en toutes proportions
dans les dissolvants organiques. Le verre ne l'attaque qu'au
rouge. L'acide nitrique fumant le dissout à froid en petite
quantité, beaucoup mieux à chaud, mais l'eau le reprécipite
de cette dissolution.

Le difluordichloréthane se comporte vis-à-vis de l'alcoolate
de sodium comme le dibromdifluoréthane; c'est-à-dire qu'il y
a enlèvement d'acide fluorhydrique et qu'il se produit du
dichlorfluoréthylène. La réaction ne va pas aussi rapidement
que pour le trichlorfluoréthanc et il est nécessaire de chauffer
au reflux pendant plusieurs heures pour obtenir une transfor-
mation complète. Le produit est alors distillé au bain de
glycérine jusqu'à siccité et le distillat précipité par l'eau. Le
liquide insoluble est séché et rectifié.

J'ai isolé de la sorte du dichlorfluoréthylène, bouillant à
37°,5, ainsi que du dichlorfluoréther. Il y a donc, à côté de
l'enlèvement d'acide fluorhydrique, substitution du fluor par

l'oxéthyle, mais cette réaction est secondaire. Plus de 90 °/₀ du dichlordifluoréthane passent à l'état de dichlorfluoréthylène.

Comme dans l'action du fluochlorure d'antimoine sur le tétrachloréthane, on obtient surtout du dichlordifluoréthane, il est plus avantageux de partir de ce dernier pour préparer le dichlorfluoréthylène.

Dans l'action de l'alcoolate de sodium sur le dichlordifluoréthane, il se produit encore un autre corps, qui bout vers 90°, et qui est probablement du difluorchloréther, mais je ne suis pas parvenu à l'isoler à l'état de pureté, car il se forme en quantité trop faible. Les présomptions en faveur de la production de ce corps sont confirmées par le fait que le résidu salin de la réaction contient une petite proportion de chlorure de sodium.

On ne saurait établir de règle déterminant la nature de l'halogène qui entre en réaction dans la transformation des dérivés polyhalogénés sous l'action des alcalis; tantôt c'est l'halogène le plus actif, tantôt, au contraire, c'est le moins métalloïdique qui intervient. Nous voyons ici le fluor être éliminé sous forme d'acide fluorhydrique, ou être remplacé par l'oxéthyle; il en est de même pour le dibromdifluoréthane. On pourrait en conclure que c'est l'halogène le plus actif qui réagit sur les alcalis. Seulement, il n'en est plus ainsi pour le trichlorfluor- et le tribromfluoréthane. On ne saurait invoquer, pour expliquer cette différence d'allures, que l'accumulation d'atomes d'un même halogène dans la molécule les rendrait plus mobiles, car si le tribromfluoréthane perd de l'acide bromhydrique, le trifluordibrométhane en perd aussi, tandis que le dibromdifluoréthane, moins riche en fluor, perd de l'acide fluorhydrique.

Pourquoi, d'autre part, le dichlorfluoréthylène devient-il éther dichlorovinylique, alors qu'il ne contient qu'un seul atome de fluor?

Il y a là une série de faits un peu contradictoires, quant aux allures du fluor, et dont l'interprétation nous échappe.

L'action du zinc sur le dichlordifluoréthane devait être inté-

ressante à étudier, car elle pouvait me donner le moyen d'établir la formule de ce corps.

J'ai eu l'occasion de prouver que la règle de Sabanejeff (*) s'applique aux composés fluorés. Quand, dans un éthane poly-halogéné, il y a, à côté du fluor, un autre halogène fixé sur le même atome de carbone, c'est cet halogène qui est enlevé par le zinc.

Suivant que l'action du zinc sur le dichlordifluoréthane m'eût donné du chlorfluoréthylène ou du difluoréthylène, la formule du dichlordifluoréthane devait être :

$$CHCl_2$$
$$|$$
$$CHFl_2$$

ou

$$CHClFl$$
$$|$$
$$CHClFl.$$

J'ai donc fait agir le zinc en poudre sur le dichlordifluor-éthane dissous dans son poids d'alcool. La disposition de l'appareil fut la même que celle que j'avais utilisée pour la réduction du trichlorfluoréthane.

J'ai reconnu que la réaction, qui n'a lieu qu'à chaud, se produit avec une grande lenteur. Il y a un dégagement gazeux très peu abondant, ce qui rend la liquéfaction éventuelle du produit presque impossible. Aussi ai-je préféré recevoir le gaz dans un gazomètre.

Pour éviter la présence de l'air dans l'appareil, je le remplissais au préalable d'anhydride carbonique, et le gazo-mètre contenait une solution bouillie de soude à 10 %, pour

(*) Quand un dérivé polyhalogéné de l'éthane contient deux halogènes différents, c'est toujours l'halogène le moins actif qui est enlevé par le zinc, s'il s'en trouve au moins un atome à chaque atome de carbone. Voir SWARTS, *Sur quelques dérivés fluobromés en* C_2 (Troisième communi-cation), p. 382. — SABANEJEFF, *Ueber Acetylenderivate.* (LIEBIG'S ANN., Bd CCXVI, S. 260.)

absorber ce gaz au fur et à mesure qu'il était déplacé. A la fin
de l'opération, je balayais dans le gazomètre, par un courant
d'anhydride carbonique, le produit gazeux renfermé dans
l'appareil. Le gaz était alors conservé dans le gazomètre
pendant un jour pour assurer l'absorption complète de CO_2.

J'ai constaté que la réduction se fait mieux quand on
dissout dans l'alcool un peu de chlorure cuivrique ; il se pro-
duit alors un couple zinc-cuivre qui est plus actif que le zinc
lui-même. Cependant, en opérant de cette manière sur 50 gram-
mes de dichlordifluoréthane et en maintenant l'expérience
pendant quatre heures, je n'ai guère obtenu plus de $2^l,5$ de
gaz.

Celui-ci fut soumis à des essais de liquéfaction. Il était
d'abord dirigé à travers un tube en U dessécheur; puis dans
un serpentin refroidi à $+5°$ pour retenir les vapeurs de
dichlordifluoréthane qui auraient pu être entraînées; enfin,
au fond d'un tube étranglé supérieurement et refroidi à $-20°$.
Le gaz non liquéfié pouvait s'échapper par un ajustage latéral
et était envoyé dans un gazomètre.

J'ai obtenu la condensation, à $-20°$, en un liquide incolore
très mobile, bouillant à la température ordinaire. En le faisant
bouillir à la température ordinaire et en le condensant de
nouveau, je l'ai soumis à deux rectifications successives et j'ai
obtenu un produit pur que j'ai pu identifier avec le chlorfluor-
éthylène préparé aux dépens du trichlorfluoréthane. Comme
lui, il bout à 11°, et trois déterminations de densité m'ont donné
comme résultats 2.78, 2.72, 2.75. Moyenne : 2.757, la densité
théorique étant 2.74.

J'ai fait réagir le chlore en présence du chlorure d'alumi-
nium sur le dichlordifluoréthane. Cette réaction ne se produit
bien qu'au soleil ou tout au moins à une lumière diffuse très
forte; il faut, en outre, opérer à chaud.

Le dichlordifluoréthane fut introduit dans un ballon et addi-
tionné du sixième de son poids de chlorure d'aluminium.
Comme, dans la réaction, il y a assez bien de produit entraîné,
j'avais muni le ballon d'un réfrigérant ascendant. Ce dernier ne

suffisant pas pour condenser complètement les vapeurs, celles-ci étaient dirigées ensuite dans un tube de Péligot placé dans de la glace.

Le dichlordifluoréthane était maintenu en une douce ébullition et j'y lançai un courant de chlore sec. Il se produit une substitution chlorée qui progresse très lentement. De temps à autre je reversais dans le ballon le liquide condensé dans le tube de Péligot.

A la fin de l'opération, le produit se prend par refroidissement en une masse cristalline.

En employant 60 grammes de dichlordifluoréthane, il m'a fallu quatre jours pour obtenir une transformation presque complète.

J'ai distillé le produit de la réaction dans un courant de vapeur d'eau. Après distillation d'un corps liquide, il passe une substance qui se fige en une masse cristalline dans le réfrigérant, dont le tube doit, pour cette raison, être suffisamment large.

Le distillat liquide fut recueilli séparément et le corps solide isolé de l'eau par épuisement à l'éther.

Le composé liquide fut rectifié. Il était essentiellement formé de dichlordifluoréthane inaltéré, distillant à 60°. Au-dessus de 60°, le thermomètre s'arrêta un instant vers 70°, puis monta assez rapidement à 80°. Entre 80° et 100°, il passa à la distillation un produit qui cristallisait par refroidissement en longues aiguilles aisément fusibles.

La solution éthérée du distillat solide dont j'ai parlé plus haut, fut rectifiée au bain-marie pour éliminer l'éther et le résidu distillé à feu nu.

Après avoir séparé encore une petite quantité de dichlordifluoréthane, j'obtins, entre 80° et 100°, un composé cristallisable par refroidissement. A la fin de la distillation de cette substance, le contenu du ballon, jusqu'alors liquide, se figea brusquement en une masse solide, qui distilla à 100°.

Cette dernière substance constituait de beaucoup la partie la plus importante du produit de la réaction. J'en ai obtenu

plus de 60 grammes. Elle possédait tous les caractères de
l'hexachlorure de carbone. Je l'ai purifiée par cristallisation
de l'alcool bouillant dans lequel elle était assez soluble. J'ai
isolé ainsi de beaux cristaux fondant à 187°, distillant à 184°,
et que j'ai pu identifier complètement avec l'éthane perchloré.

0gr,4007 de substance m'ont donné 1gr,460 de AgCl,
soit 0gr,36104 Cl ou 90.12 °/$_0$.

Calculé pour C_2Cl_6.
—
90.17 °/$_0$.

Quant au distillat récolté entre 80° et 100°, il m'a fourni par
rectification un corps bouillant à 91°, cristallisant à la tempé-
rature ordinaire et qui m'a donné à l'analyse les résultats
suivants :

0gr,2438 de substance m'ont donné 0gr,6844 AgCl,
soit 0gr,1692 Cl ou 69.40 °/$_0$,
0gr,3268 de substance m'ont donné 0gr,1389 CO$_2$,
soit 0gr,0379 C ou 11.60 °/$_0$.

Ce corps ne contient pas d'hydrogène.

Ces teneurs en chlore et en carbone correspondent à celles
du tétrachlordifluoréthane.

Calculé pour $C_2Cl_4Fl_2$.	Trouvé.
C 11.77 °/$_0$	11.60 °/$_0$
Cl 69.63 °/$_0$	69.40 °/$_0$.

Le tétrachlordifluoréthane est un corps solide, d'une odeur
camphrée, fondant à 52° et bouillant à 91°; mais il sublime
déjà lentement à la température ordinaire. Il est très soluble
dans l'éther, le chloroforme et le tétrachlorure de carbure,
moins dans l'alcool froid. Au rouge, la chaux le décompose en
chlorure, fluorure de calcium, oxyde de carbone et anhydrique
carbonique.

Le rendement en ce produit est minime; je n'ai guère obtenu
plus de 4 grammes de produit tout à fait pur.

Dans l'action du chlore sur le dichlordifluoréthane en présence du chlorure d'aluminium, il se forme encore un composé dont je n'ai pu obtenir qu'une quantité trop faible pour pouvoir l'identifier et qui bout vers 70°. C'est probablement du trichlordifluoréthane, produit de chloruration incomplète, identique à celui qui se forme dans l'action du chlorofluorure d'antimoine sur le tétrachloréthane.

Cette réaction du chlore sur le dichlordifluoréthane est très intéressante. Nous constatons, en effet, qu'à côté de la chloruration par substitution de l'hydrogène, — ce qui est normal, — il se produit une réaction beaucoup plus importante : le remplacement du fluor par le chlore. Or le fluor est certainement un métalloïde plus actif que le chlore.

Mouneyrat (*) a fait agir le brome sur le tétrachlorure d'acétylène, en présence du chlorure d'aluminium. Il n'a pas observé de substitution du brome au chlore et n'a obtenu que du dibromtétrachloréthane symétrique.

D'autre part, en faisant agir le chlore sur le tétrabromure d'acétylène (**) en présence du chlorure d'aluminium, il a observé un déplacement complet du brome par le chlore avec formation d'hexachlorure de carbone.

Il y a donc dans ces réactions tendance à la substitution de l'halogène le moins actif par l'autre.

Le remplacement du fluor par le chlore ne s'explique que si cet élément est fixé ultérieurement.

Il aurait pu l'être par le silicium du verre, mais dans ce cas il eût dû se produire un dégagement d'oxygène. Or j'ai recueilli les gaz sortant de l'appareil et je n'y ai pas trouvé d'oxygène; ce n'était donc pas le silicium qui avait fixé le fluor.

Mais on sait que cet halogène a pour l'aluminium une très

(*) MOUNEYRAT, *Action du brome sur le tétrachlorure d'acétylène en présence du chlorure d'aluminium*. (BULL. DE LA SOC. CHIMIQUE DE PARIS, 3ᵉ sér., t. XIX. p. 500.)

(**) IDEM, *Action du chlore sur le tétrachlorure d'acétylène en présence du chlorure d'aluminium*. (IBID., t. XVII, p. 799.)

grande affinité, comparable à celle de l'oxygène pour ce métal. Il aurait pû se former du fluorure d'aluminium. J'ai analysé le résidu solide de la préparation et j'y ai trouvé une certaine quantité de fluorure d'aluminium.

A côté de cette production de fluorure d'aluminium, j'ai constaté une corrosion très énergique du verre. Comme il ne s'était pas produit de fluor libre, cette corrosion ne pouvait être due qu'à de l'acide fluorhydrique. Celui-ci a pu se produire directement dans la substitution du chlore au fluor, aux dépens de l'hydrogène du dichlordifluoréthane et du fluor de cette molécule, mais il est possible aussi qu'il provienne de l'action de l'acide chlorhydrique sur le fluorure d'aluminium. En tout cas, cette formation d'acide fluorhydrique prouve que la substitution du chlore au fluor est primitive et n'a pas lieu secondairement par l'action du chlore sur le difluortétrachloréthane.

Quelle que soit l'origine de l'acide fluorhydrique, il n'est pas douteux que la tendance à sa formation doive intervenir dans la réaction que j'étudie en ce moment. Elle peut d'ailleurs être facilitée par l'action du verre, qui fixe immédiatement le fluor.

Nous trouvons ici une nouvelle différence entre le fluor et les autres halogènes. Grâce aux énormes affinités que cet élément possède pour certains corps comme l'hydrogène, le silicium, l'aluminium, affinités tout à fait caractéristiques pour le fluor et dont nous ne retrouvons pas les analogues pour le chlore, le brome ou l'iode, il réagit d'une manière spéciale, et, malgré sa grande affinité pour le carbone, nous le voyons ici être déplacé par le chlore, précisément à cause de la mise en jeu de ces affinités spécifiques.

J'ai déjà fait remarquer plus haut que jadis j'avais observé une réaction du même genre. En faisant passer des vapeurs de trichlorfluorméthane mélangées d'hydrogène dans un tube de platine chauffé au rouge, j'ai constaté qu'il se formait du benzol perchloré et de l'acide fluorhydrique ; sollicité par son énorme affinité pour l'hydrogène, c'est le fluor qui quitte le carbone.

La constitution des composés chlorofluorés que je viens de décrire peut être établie par les considérations suivantes :

Tout d'abord, le trichlorfluoréthane et le trifluorchloréthane ne peuvent avoir pour formules que :

$$\begin{matrix} CCl_2H \\ | \\ CFlClH \end{matrix} \quad et \quad \begin{matrix} CFl_2H \\ | \\ CHClFl \end{matrix} \qquad (1),$$

étant donné leur mode de formation.

De même, la formule du chlorfluoréthylène, dérivé du trichlorfluoréthane, doit s'écrire :

$$\begin{matrix} CHFl \\ \| \\ CHCl \end{matrix} \qquad (2).$$

La constitution du difluordichloréthane se déduit des deux faits suivants :

Sous l'action du zinc, il perd un atome de chlore et un atome de fluor; il est donc dissymétrique et possède la formule :

$$\begin{matrix} CHCl_2 \\ | \\ CHFl_2 \end{matrix} \qquad (3).$$

Cette formule se justifie par l'étude du dichlorfluoréthylène.

Ce dernier se produisant aux dépens du dichlordifluoréthane, doit avoir la constitution :

$$\begin{matrix} CCl_2 \\ \| \\ CHFl \end{matrix} \qquad (4),$$

si (3) est la formule du dichlordifluoréthane.

Si, au contraire, le dichlordifluoréthane était symétrique, le dichlorfluoréthylène serait :

$$\begin{matrix} CClH \\ \| \\ CClFl \end{matrix} \qquad (5).$$

Mais j'ai dit que le dichlorfluoréthylène, traité par l'alcoolate de sodium, donne un éther dichlorovinylique bouillant à 144°.

L'éther dichlorovinylique existe sous deux formes isomères. La première, décrite par Geuther (*), a pour formule :

$$CHCl = CClOC_2H_5$$

et bout à 128°. C'est ce corps que j'aurais dû obtenir, si le dichlorfluoréthylène est représenté par la formule (5).

Le deuxième isomère a la constitution :

$$CCl_2 = CH - OC_2H_5.$$

Il a été isolé par Godefroy (**) et bout à 145°.

C'est lui qui s'est formé par l'action de l'alcoolate de sodium sur le dichlorfluoréthylène, dont la formule est donc bien :

$$\begin{array}{c} CCl_2 \\ \| \\ CHFl. \end{array}$$

La formule du dichlordifluoréther se déduit de celle du dichlordifluoréthane :

$$CCl_2H - CHFl - OC_2H_5 \qquad (6).$$

Le tétrachlorfluoréthane et le dibromdichlorfluoréthane, obtenus par l'action du chlore ou du brome sur le dichlorfluoréthylène, sont représentés par les formules :

$$\begin{array}{cc} CCl_3 & CCl_2Br \\ | & | \\ CHFlCl & CHFlBr \end{array} \qquad (7),$$

(*) Geuther und Brockhoff, *Ueber die Einwirkung einiger Chloride auf Natriumalcoolat.* (Journ. für prakt. Chemie [2], Bd VII, S. 101.)

(**) Godefroy, *Sur quelques éthers chlorés.* (Comptes rendus de l'Acad. des sciences, t. CII, p. 869.)

et le tétrachlordifluoréthane est asymétrique et possède la structure

$$CCl_3$$
$$|$$
$$CClFl_2$$
(8).

Ne restent dans le doute que la constitution du trichlor-difluoréthane et celle du trifluordichlorétane.

Action du fluorure de potassium sur quelques composés bromés ou chlorés.

La réaction de l'iodure de potassium sur le bromfluoracétate d'éthyle m'avait montré que, quoique plus métalloïdique que le brome, le fluor reste fixé sur le carbone au lieu de s'unir au potassium.

A la suite de cette observation, je me suis demandé si le fluorure de potassium ne pourrait pas, en agissant sur les composés chlorés ou bromés, provoquer une substitution fluorée. Les corps sur lesquels j'ai porté mon étude sont l'éthane tétrabromé symétrique, le bromacétate d'éthyle, le chloracétate et le dichloracétate d'éthyle.

J'ai chauffé ces corps en dissolution alcoolique pendant plusieurs jours dans un appareil à reflux en verre, avec du fluorure de potassium tout à fait pur, préparé par calcination du fluorhydrate de fluorure et par conséquent complètement exempt de carbonate. L'appareil était muni supérieurement d'un tube à ponce sulfurique pour éviter la rentrée de vapeur d'eau.

Le tétrabromure d'acétylène est assez rapidement attaqué; après deux jours, on constate qu'il s'est formé une abondante cristallisation de bromure de potassium. A l'orifice de l'appareil, il se produit un dégagement lent mais continu de fluorure de silicium.

La solution alcoolique fut précipitée par l'eau et le liquide

insoluble séché et rectifié sous pression réduite. J'obtins ainsi un corps bouillant à 100° sous 40 millimètres de pression, et du tétrabromométhane inaltéré.

En distillant sous la pression atmosphérique le produit recueilli à 100°, j'ai isolé un corps bouillant à 170°, qui est de l'éthylène tribromé C_2Br_3H. La détermination de sa densité de vapeur me donna, en effet, un poids moléculaire de 263 (calculé 265). Il se combinait au brome avec facilité, pour donner du pentabrométhane fondant à 54°. Traité par la potasse alcoolique, il me fournit de l'acétylène monobromé, spontanément inflammable à l'air.

Je n'ai pas constaté la production d'un produit de substitution fluorée. Le ballon qui avait servi à l'opération était fortement corrodé, ce qui explique le dégagement de fluorure de silicium.

Pour le bromacétate d'éthyle, j'ai constaté une réaction analogue. Au bout de quelques jours, il s'était produit une grande quantité de bromure de potassium et le verre était fortement attaqué. Un dégagement continu de fluorure de silicium eut lieu pendant toute la durée de l'expérience. Quand je jugeai que tout le fluorure de potassium avait disparu, je précipitai par l'eau le produit de la réaction et, après dessiccation, je le soumis à la rectification. Il me donna un éther bouillant à 160°, qui ne possédait plus l'odeur irritante du bromacétate d'éthyle. Ce n'était pas un dérivé fluoré, car sa vapeur n'attaquait pas le verre au rouge. Saponifié par la soude, il fournit du glycolate de sodium, que je caractérisai en précipitant par le chlorure de calcium, ce qui donna du glycolate de chaux peu soluble.

Le dichloracétate d'éthyle réagit beaucoup moins facilement sur le fluorure de potassium; cependant, il se forme à la longue du chlorure de potassium. Après avoir poursuivi l'expérience pendant quinze jours, j'ai examiné le produit de la réaction. Je n'ai pu isoler un composé fluoré, mais j'ai obtenu, à côté de dichloracétate d'éthyle inaltéré, un éther bouillant à 200°,

ne contenant que des traces de chlore et qui, saponifié par la soude, se transforme en glyoxylate de sodium.

Il y a également intervention du verre dans cette réaction, car il se dégage du fluorure de silicium.

Le chloracétate d'éthyle est beaucoup plus résistant que les autres composés étudiés. Aussi ne subit-il qu'une transformation très incomplète, même après trois semaines d'ébullition avec le fluorure de potassium. J'ai isolé du glycolate d'éthyle du produit de la réaction, mais en épuisant par l'éther l'eau qui m'avait servi à précipiter la solution alcoolique, j'ai extrait un éther bouillant vers 120°, dont la vapeur attaquait le verre au rouge et qui, traité par l'ammoniaque, se transforma en une amide que j'ai pu identifier avec la fluoracétamide. Son point de fusion est 104°, soit celui que j'ai trouvé pour la fluoracétamide (*). Je n'ai malheureusement pas obtenu assez de ce corps pour en faire l'analyse.

Il résulte de ces expériences, que le fluorure de potassium ne se comporte pas, en général, comme un agent fluorurant vis-à-vis des composés halogénés chlorés ou bromés. Il agit comme de la potasse caustique. Cette réaction est assez explicable. On sait que les solutions de fluorure de potassium deviennent fortement alcalines et attaquent le verre. L'eau contenue dans l'alcool (j'ai employé de l'alcool à 96°) a pu provoquer la même transformation, qui a d'ailleurs dû être facilitée par la présence des substances halogénées, qui fixent la potasse au fur et à mesure qu'elle se produit. Il n'est même pas nécessaire que l'eau contenue dans l'alcool soit intervenue, le verre peut à lui seul avoir déterminé la transformation du fluorure de potassium, en présence des dérivés halogénés qui fixent la potasse.

Le chloracétate d'éthyle, beaucoup plus stable que les autres composés que j'ai étudiés, subit cette réaction hydrolysante à un moindre degré, et comme d'autre part le chlore a pour le potassium une affinité relative sensiblement plus grande que

(*) Le fluoracétate d'éthyle est un peu soluble dans l'eau.

le brome et le fluor (*), il a pu se produire une substitution fluorée.

Cependant, cette dernière réaction est peu importante au point de vue quantitatif, et la transformation principale du chloracétate d'éthyle se fait encore dans le sens de la production du glycolate.

Cette étude de l'action du fluorure de potassium en présence du verre sur les composés halogénés en solution alcoolique est évidemment encore fort incomplète. Elle méritera d'être étudiée avec plus de détails. J'ai cru cependant intéressant de relever les résultats obtenus. Ils nous montrent encore une différence entre les allures du fluor et celles des autres halogènes.

Action du verre sur le difluorchlortoluol.

Cette intervention du verre dans les réactions où le fluor entre en jeu, m'a poussé à rechercher si le verre ne pourrait pas produire une substitution régulière de l'oxygène au fluor dans les combinaisons organiques. Tous les composés organiques fluorés attaquent le verre au rouge, mais c'est là une réaction destructive dont on ne peut guère tirer parti au point de vue de l'étude des produits de transformation, car il y a presque toujours carbonisation.

. Mes recherches n'ont porté que sur le difluorchlortoluol, que j'ai décrit tout récemment (**) et dans lequel j'avais pu reconnaître les grandes aptitudes réactionnelles du chaînon -CCIFl₂.

Je l'ai chauffé, en tubes scellés, pendant quinze jours à 160°

(*) Les chaleurs de formation des fluorure, chlorure et bromure de potassium sont respectivement 109.5, 105.6 et 95.3 calories ; celles des hydracides correspondants, de 38.6, 22 et 8.4 calories.

(**) *Chemiker Zeitung,* 1900, N. 47, S. 502, et *Bull. de l'Acad. roy. de Belgique,* 1900, pp. 414-431.

avec un excès de verre filé. A l'ouverture des tubes, il se produisit un dégagement très important de fluorure de silicium. La laine de verre était complètement désagrégée et transformée en une masse pulvérulente blanche, qui fut épuisée à l'éther et filtrée. La solution éthérée fut distillée. Après élimination de l'éther, le thermomètre monta rapidement à 190°. Il ne restait donc plus de chlordifluortoluol. De 190° à 200°, j'ai séparé un liquide qui, rectifié, bout à 198° et fume à l'air. Au-dessus de 200°, le thermomètre monta rapidement au-delà de 300°, et vers 350° il distilla un corps se figeant en cristaux par refroidissement et qui bout à 360° quand on le rectifie.

Le corps bouillant à 198° est du chlorure de benzoyle. Il fume fortement à l'air ; mis au contact de l'eau, il se détruit lentement en se dissolvant en partie et en donnant des cristaux d'acide benzoïque, si la quantité d'eau n'est pas considérable. La dissolution ne contient pas d'acide fluorhydrique, mais précipite abondamment par le nitrate d'argent.

J'ai fait un dosage acidimétrique du produit.

$0^{gr},473$ de substance détruits par l'eau ont exigé $69^{cc},4$ de soude $^n/_{10}$ pour être neutralisés. La théorie eût exigé $69^{cc},8$.

Le composé bouillant à 360° présente tous les caractères de l'anhydride benzoïque. Il fond à 41°, est lentement attaqué par l'eau avec transformation en acide benzoïque fondant à 121°.

Quant au résidu solide insoluble dans l'éther, provenant de la désagrégation du verre, il était presque complètement soluble dans l'eau. Cette solution fut évaporée et me donna une masse cristalline qui fut épuisée par l'alcool, lequel en dissout une très faible partie. La solution alcoolique, évaporée à son tour, fut traitée par l'eau, puis acidulée par l'acide sulfurique. Il se produisit un précipité de sulfate de chaux. En agitant la solution acide avec de l'éther, je parvins à en extraire de l'acide benzoïque. La solution aqueuse contenait du sulfate de soude, du sulfate de calcium et de l'acide chlor-

hydrique provenant du chlorure de calcium. Il s'était donc produit un peu de benzoate de sodium.

Le résidu insoluble dans l'alcool n'était formé que de chlorure de sodium.

Le mécanisme de la réaction est très simple. L'anhydride silicique du verre réagit sur le chaînon - CClFl$_2$ et il se forme du fluorure de silicium et du chlorure de benzoyle. Celui-ci se transforme en benzoate au contact des bases du verre. Ce benzoate réagit sur le chlorure de benzoyle pour donner de l'anhydride benzoïque.

La quantité de benzoate restant était très faible ; il y avait, au contraire, un excès sensible de chlorure de benzoyle. Il est probable que tout le benzoate eût disparu si le chlorure de sodium formé ne l'avait en partie enrobé et protégé contre l'action du chlorure de benzoyle.

Si le verre était du métasilicate M$_2$SiO$_3$, il ne devrait se produire que de l'anhydride benzoïque, d'après les équations :

$$M_2O.SiO_2 + 2C_6H_5CClFl_2 = 2C_6H_5 - COCl + SiFl_4 + M_2O$$
$$M_2O + C_6H_5COCl = MCl + C_6H_5 - COOM$$
$$C_6H_5COOM + C_6H_5COCl = MCl + C_6H_5 - CO - O - CO\, C_6H_5.$$

Mais le verre contient toujours un excès de silice ; il doit donc se produire un excès de chlorure de benzoyle.

L'anhydride silicique du verre réagit donc sur le difluorchlortoluol à l'instar d'une base et produit le remplacement du fluor par l'oxygène. Le chlorure de benzoyle formé réagit secondairement sur la base du verre pour donner du benzoate métallique, que le chlorure de benzoyle transforme en anhydride.

Si l'on pouvait faire réagir l'anhydride silicique pur sur le chlordifluortoluol, on n'obtiendrait que du chlorure de benzoyle. Je n'ai pu faire convenablement cette expérience, car il m'eût fallu un appareil de platine pouvant être chauffé sous pression. Dans un tube scellé en verre, il est impossible d'empêcher que le tube lui-même ne participe à la réaction, et tout

ce que j'ai pu constater, c'est que la silice amorphe so laissait attaquer lentement en vases clos par le difluorchlortoluol et que le rendement relatif en chlorure de benzoyle devenait plus élevé quand on remplaçait le verre filé par la silice.

Le phénomène que je viens d'étudier est le premier exemple d'une réaction dont on pourra sans doute multiplier les cas.

Grâce à l'énorme affinité du fluor pour le silicium, nous pouvons donc remplacer, dans certaines conditions, le fluor des composés organiques par de l'oxygène, à l'intervention de la silice. C'est là, évidemment, une différence essentielle entre le fluor et les autres halogènes dans les substances organiques fluorées. C'est, en outre, une réaction théoriquement très intéressante, car elle permet de remplacer le fluor par de l'oxygène dans des corps fluorés contenant un autre halogène, sans que ce dernier soit mis en cause. Il faudra évidemment aussi parfois tenir compte de cette propriété dans le manie-ment des fluorures organiques dans des appareils de verre. Je n'ai pu étendre jusqu'ici l'étude de ce phénomène à d'autres composés fluorés, mais je compte poursuivre des recherches dans ce sens.

Réfraction et dispersion atomique du fluor.

J'ai terminé ce travail en déterminant la réfraction et la dispersion atomique du fluor pour un certain nombre de combinaisons organiques fluorées.

Comme je l'ai dit dans l'avant-propos de ce mémoire, j'avais déjà fait des recherches sur la réfraction atomique du fluor pour la lumière jaune du sodium. Je m'étais servi, pour ces mesures, d'un réfractomètre d'Abbe à température réglable.

J'ai repris ces recherches dans le but d'établir l'indice de réfraction pour des rayons lumineux de longueurs d'onde différentes.

L'instrument dont je me suis servi est un réfractomètre d'Eyckman (*), fabriqué par la maison Füss, de Berlin ; cet appareil est beaucoup plus précis que celui que j'avais utilisé dans mon travail précédent. Aussi ai-je répété les mesures pour la lumière du sodium, et j'ai, en outre, mesuré les indices pour les rayons H_α, H_β, H_γ du spectre de l'hydrogène.

L'objet de cette partie de mon travail était de compléter mes observations précédentes sur l'indice de réfraction atomique du fluor.

Cette constante physique se déduit de la réfraction moléculaire calculée par la formule de Lorenz

$$M = \frac{n^2 - 1}{n^2 + 2} \cdot \frac{m}{d}$$

et en retranchant de la valeur de M les réfractions atomiques des autres éléments contenus dans la combinaison. Ces réfractions atomiques ont été déterminées par Brühl pour la raie H_α (**), par Conrardy pour la lumière du sodium (***). Il est à remarquer que les résultats obtenus par ces deux savants ne sont pas concordants. C'est ainsi, notamment, que la réfraction atomique de l'hydrogène trouvée par Brühl pour la raie H_α est plus grande que celle qu'a donnée Conrardy pour la raie D, tandis qu'elle devrait être plus petite. Comme la réfraction atomique du fluor s'obtient par différence, j'ai obtenu nécessairement pour les raies H_α et D des nombres qui sont fonctions des valeurs établies pour les autres éléments par Brühl et Conrardy, et qui ne sont, par conséquent, pas comparables

(*) EYCKMAN, *Recherches réfractométriques*. (RECUEIL DES TRAV. CHIM. DES PAYS-BAS, t. XIII, p. 13.)

(**) BRÜHL, *Ueber die Beziehungen zwischen der Dispersion und der chemischen Zusammensetzung der Körper nebst einer neue Berechnung der Atomrefraction.* (ZEITSCHR. FÜR PHYSIK. CHEMIE, Bd VII, S. 140.)

(***) CONRARDY, *Berechnung der Atomrefraction für Natriumlicht.* (IBID., Bd III, S. 210.)

entre eux. Il eût fallu refaire pour la réfraction atomique des divers éléments pour la raie D le travail gigantesque que Brühl a fait pour la raie H_α et le temps m'a fait défaut.

Les résultats n'en gardent pas moins leur intérêt, car ils permettent de comparer entre elles les réfractions atomiques des différents éléments pour des rayons de même réfrangibilité.

Ces recherches réfractométriques ont aussi eu pour objet de déterminer la dispersion atomique du fluor.

Brühl [*] a montré que la différence entre la réfraction moléculaire pour les raies H_γ et H_α est une propriété additive ; qu'elle est égale à la somme des différences de réfraction atomique des différents éléments de la combinaison pour les raies H_γ et H_α et que cette différence de réfraction atomique d'un élément pour deux rayons de longueur d'onde différente est une valeur constante, indépendante de la température. C'est cette différence qu'il appelle dispersion atomique et qui est aussi caractéristique et constante pour un élément que sa réfraction atomique. La dispersion moléculaire d'une combinaison est égale à la somme des dispersions atomiques.

Pour trouver la dispersion atomique du fluor, j'ai déterminé la réfraction moléculaire des combinaisons fluorées pour les raies H_α et H_γ ; j'ai pris la différence entre les deux pour chaque combinaison, ce qui m'a donné la dispersion moléculaire, et en retranchant de celle-ci les dispersions atomiques trouvées par Brühl pour les éléments autres que le fluor, j'ai obtenu la dispersion atomique de cet halogène.

Il est à noter que les soudures doubles produisent une augmentation de la dispersion moléculaire. Cette augmentation est d'environ 0.23, mais elle est plus grande dans les substances aromatiques que dans les dérivés aliphatiques. Cette irrégularité dans la variation de la dispersion chez les corps aromatiques pouvait amener des erreurs dans la détermination du pouvoir dispersif du fluor pour ces composés. Afin de les éviter,

[*] Brühl, *loc. cit.*

j'ai retranché de la dispersion moléculaire trouvée, celle du composé hydrogéné correspondant au composé fluoré, diminuée de la dispersion atomique des atomes d'hydrogène remplacés. En comparant ainsi la dispersion moléculaire du composé fluoré à celle du dérivé hydrogéné correspondant, je réduisais l'erreur à son minimum.

J'ai pris comme dispersion atomique du chlore, non pas la valeur 0.174, donnée comme moyenne par Brühl, mais 0.165, ce qui est la moyenne des dispersions atomiques du chlore dans les éthers haloïdes.

Brühl a établi cette constante en comprenant dans les corps étudiés les chlorures acides, et chez ceux-ci la dispersion atomique est voisine de 0.2, ce qui élève la moyenne de ses déterminations à 0.174.

L'établissement de la dispersion atomique demande une grande rigueur dans les déterminations : une erreur à la quatrième décimale de l'indice de réfraction l'affecte sensiblement.

Toutes les mesures ont été faites autant que possible à la même température; celle-ci a oscillé, dans les diverses expériences, entre 16°,2 et 17°,6. La détermination de la densité fut toujours faite dans les mêmes conditions de température que la mesure de l'indice de réfraction.

Pour obtenir ce résultat, j'ai fait circuler à travers le manchon du réfractomètre un courant d'eau provenant d'un réservoir de grandes dimensions, de manière que la température restât constante pendant toute la durée de l'expérience. Au sortir du manchon, l'eau pénétrait à la partie inférieure d'un vase contenant le picnomètre et s'écoulait par un déversoir supérieur.

Les mesures ont porté sur huit composés dans lesquels le fluor est uni à du carbone saturé, et sur cinq combinaisons où le fluor est fixé sur un atome de carbone portant une double soudure. Le fluortoluol a été préparé par la méthode de Wallach, et je dois les échantillons de fluorbenzol et de

fluorphénétol à la maison König, de Leipzig, qui a bien voulu m'en faire gracieusement don.

Le résultat de mes observations est consigné dans le tableau ci-après (pp. 84-85). La réfraction atomique pour la raie H_γ a été déterminée en ajoutant la valeur de la dispersion atomique du fluor trouvée pour chacune des combinaisons à la réfraction atomique de cet élément pour la raie H_α.

La première colonne du tableau contient la formule des corps, la deuxième leur poids moléculaire exact. Ceux-ci ont été calculés en prenant pour poids atomique de l'hydrogène 1, et en me servant du tableau de Seubert. La troisième colonne donne la température d'observation ; la quatrième, la densité ; les cinquième, sixième, septième et huitième, les indices de réfraction trouvés respectivement pour les raies H_α, D, H_β, H_γ ; les neuvième, dixième et onzième, les réfractions spécifiques correspondantes pour les raies H_α, D, H_γ ; les douzième, treizième et quatorzième, les réfractions moléculaires ; les quinzième, seizième et dix-septième, les réfractions atomiques du fluor ; la dix-huitième, la dispersion moléculaire M_γ-M_α ; et la dix-neuvième, la dispersion atomique du fluor.

Quoique la détermination de la réfraction et de la dispersion atomique du fluor accumule toutes les erreurs des déterminations de ces constantes pour les autres éléments sur celles du fluor, on peut constater que les valeurs obtenues pour les différentes combinaisons concordent entre elles d'une manière très satisfaisante.

Il ressort de ce tableau, que la réfraction atomique du fluor est très faible et que le fait que j'avais observé dans mon premier travail sur l'indice de réfraction atomique du fluor : à savoir que cet élément prend une réfraction atomique différente suivant qu'il est uni à un atome de carbone saturé ou non, se confirme aussi bien pour les raies H_α et H_γ que pour la raie D.

La valeur moyenne de la réfraction atomique du fluor pour la raie rouge du spectre de l'hydrogène est 0.941 ou 0.588

SUBSTANCES.	POIDS moléculaire.	Tempér. d'observation.	DENSITÉ.	nH_α	nD	nH_β	nH_γ	$\dfrac{n_\alpha^2-1}{(n_\alpha^2+2)d}$	
CHFIBrCl	147.12	17°.	1.95075	1.41956	1.42246	1.42901	1.43429	0.12947	0.
$C_2Cl_2Fl_2H_2$	134.70	16.4	1.49448	1.38108	1.38903	1.38770	1.39216	0.15540	0.
$C_2Cl_3FlH_2$	151.06	17.2	1.51968	1.43769	1.44000	1.44457	1.45073	0.16954	0.
C_2Cl_4FlH	185.43	16.7	1.63081	1.45204	1.45`35	1.45939	1.46526	0.16563	0.
$C_2Br_2Fl_2$	320.28	16.2	2.56474	1.46014	1.46138	1.47108	1.47834	0.10684	0.
$C_6H_5CClFl_2$	162.18	17.3	1.24680	1.46511	1.46672	1.47873	1.48736	0.22177	0.
$C_2H_2Br_2Fl_2$	223.50	16.4	2.32714	1.46599	1.46742	1.47575	1.48354	0.11901	0.
$C_2BrFl_3H\text{-}O\text{-}C_2H_5$	206.52	16.2	1.59550	1.37544	1.37720	1.38135	1.38515	0.14202	0.
C_2Cl_2FlH	114.69	16.4	1.37324	1.40185	1.40310	1.40943	1.41630	0.17725	0.
$CBrH = CHFl$	124.72	16.2	1.74000	1.41571	1.41881	1.42619	1.43246	0.14391	0.
$C_6H_4Fl\text{-}OC_2H_5$	130.79	17.6	1.05020	1.49138	1.49556	1.50654	1.51604	0.27593	0.
C_6H_5Fl	95.82	17.3	1.02660	1.46628	1.47038	1.48095	1.49019	0.26967	
$C_6H_4Fl\cdot CH_3$	109.85	17.3	0.99678	1.46744	1.47071	1.48441	1.49035	0.27860	

$\frac{n_\gamma^2-1}{n_\gamma^2+2}d$	M_α $\frac{(n_\alpha^2-1)m}{(n_\alpha^2+2)d}$	M_D $\frac{(n_D^2-1)m}{(n_D^2+2)d}$	M_γ $\frac{(n_\gamma^2-1)m}{(n_\gamma^2+2)d}$	F_γ	F_D	F_γ	$M_\gamma-M_\alpha$	D_α
.4358	19.0410	19.183	19.652	0.767	0.873	0.788	0.611	0.021
.4340	20.9321	21.134	21.471	0.948×2	1.0235×2	0.968×2	0.549	0.025×2
4736	25.5410	25.730	26.187	0.749	1.102	0.766	0.677	0.017
4661	30.7126	30.856	31.487	0.824	0.834	0.845	0.775	0.021
4441	34.2220	34.484	35.342	0.934×3	0.989×3	0.958×3	1.141	0.024×3
4668	35.9660	36.074	37.434	1.232×2	1.167×2	1.254×2	1.467	0.022×2
4290	26.5980	26.898	27.468	0.967×2	1.143×2	0.987×2	0.870	0.02×2
4400	29.3290	29.779	30.131	0.904×3	1.019×3	0.930×3	0.802	0.026×3
4005	20.3290	20.385	20.993	0.640	0.642	0.694	0.664	0.054
4020	17.9480	18.094	18.609	0.480	0.540	0.740	0.769	0.410
4760	36.0680	36.836	37.596	0.445	0.617	0.543	1.527	0.068
470	25.8390	26.069	26.992	0.714	0.748	0.744	1.153	0.030
470	30.5390	30.721	31.856	0.714	0.788	0.772	1.317	0.058

suivant que le fluor est combiné à un atome de carbone saturé ou portant une double soudure. Si nous comparons ces réfractions atomiques à celles des autres éléments, telles qu'elles ont été fixées par Brühl, nous trouvons qu'aucun corps ne possède une réfraction atomique aussi faible.

Cette réfraction atomique pour la raie D, déduite des nombres de Conrardy, est respectivement de 1.015 et 0.665, c'est-à-dire que je trouve très sensiblement les mêmes valeurs que celles que j'avais données antérieurement.

La dispersion atomique du fluor est également très faible; elle est aussi influencée par le fait que le fluor est combiné à du carbone saturé ou non. Uni à un atome de carbone saturé, le fluor a une dispersion atomique moyenne de 0.023; quand, au contraire, il est combiné à un atome de carbone éthylénique ou benzolique, sa dispersion atomique s'élève à 0.05 (*).

Il en résulte que la différence entre la réfraction atomique observée pour des atomes de fluor unis à du carbone saturé ou non saturé tend à devenir plus faible, à mesure qu'on étudie la réfraction pour des rayons de plus en plus réfrangibles. C'est ainsi que cette différence est de 0.353 pour la raie H_α et de 0.325 pour les rayons H_γ.

Par ses propriétés réfringentes, le fluor s'écarte très fortement des autres halogènes. Ceux-ci ont une réfraction atomique élevée : elle est pour H_α respectivement de 6.014, 8.863, 13.308 pour le chlore, le brome et l'iode. La dispersion atomique de ces éléments est 0.174, 0.34, 0.77.

On voit que la dispersion atomique de ces trois halogènes croît approximativement comme leur poids atomique. La dispersion atomique du fluor devrait être voisine de 0.09, tandis qu'elle n'atteint pas le tiers de cette valeur.

Il est à remarquer qu'un seul élément possède une dispersion atomique aussi faible que montre le fluor dans les composés

(*) Pour le fluorbenzol, je trouve une valeur assez faible, 0.03, se rapprochant plutôt de celle des composés saturés.

saturés : c'est l'oxygène, dont la dispersion atomique est égale à 0.019 dans les composés hydroxyliques, 0.112 dans les éthers. Cette analogie ne suffit évidemment pas pour rapprocher le fluor de l'oxygène, mais elle est cependant intéressante à noter.

Tous les chimistes qui se sont occupés des combinaisons organiques du fluor ont insisté sur la variation du point d'ébullition que produit la substitution du fluor au chlore, au brome ou à l'hydrogène.

C'est ainsi qu'il a été reconnu qu'en général le remplacement de chaque atome de chlore par du fluor produit une chute du point d'ébullition de 44° environ dans les éthers chlorés et dans les chlorures acides.

Il n'en est pas de même quand il s'agit des acides acétiques trisubstitués ou de leurs éthers : dans ces corps, l'abaissement du point d'ébullition provoqué par le remplacement du chlore par le fluor n'est plus que de 34°.

Il tombe à 24° pour l'acide chloracétique.

Le remplacement du brome par le fluor produit une variation du point d'ébullition de 62° environ dans les composés gras saturés, de 72° pour les composés non saturés (*).

Ici, encore, cette régularité ne s'observe plus quand il s'agit d'acides gras trisubstitués ou de leurs éthers.

C'est ainsi que, si nous comparons entre eux l'acide dibromfluoracétique et l'acide tribromacétique, ainsi que leurs éthers, nous observons les différences de point d'ébullition suivantes :

$$CBr_3 - CO_2H \quad . \quad . \quad . \quad . \quad 245°(?)$$
$$CBr_2Fl - CO_2H . \quad . \quad . \quad 198° \quad \} \quad \text{Différence : } 47°(?).$$

$$CBr_3 - CO_2C_2H_5 \quad . \quad . \quad . \quad 225° \quad \}$$
$$CBr_2FlCO_2C_2H_5 \quad . \quad . \quad . \quad 173° \quad \} \quad \text{Différence : } 52°.$$

L'abaissement du point d'ébullition n'est plus que de 50° environ.

(*) Voir SWARTS, *Sur quelques dérivés fluobromés en* C_2 (Deuxième communication). (Loc. cit., p. 324.)

Le tableau ci-dessous donne les points d'ébullition des composés fluorés que j'ai décrits dans ce travail, comparés à ceux des dérivés chlorés ou bromés correspondants.

COMPOSÉS FLUORÉS.	Point d'ébullition	COMPOSÉS CHLORÉS.	Point d'ébullition	DIFFÉRENCE.
$CHCl_2\text{-}CHClFl$	103°	$CHCl_2\text{-}CHCl_2$	146°	43°
$CHCl_2\text{-}CHFl_2$	60°	$CHCl_2\text{-}CHCl_2$	146°	43° × 2°
$CHClFl\text{-}CHFl_2$	17°	$CHCl_2\text{-}CHCl_2$	146°	43° × 3°
$CCl_3\text{-}CHClFl$	116°,5	$CCl_3\text{-}CHCl_2$	159°	42°,5
$C_2Cl_3Fl_2H$	71°-72°	$CCl_3\text{-}CHCl_2$	159°	43°,5 × 2°
$CCl_3\text{-}CClFl_2$	91°	$CCl_3\text{-}CCl_3$	185°	47° × 2°
$CCl_2=CHFl$	37°,5	$CCl_2=CHCl$	88°	50°,5
$CHCl=CHFl$	10°-11°	$CHCl\text{-}CHCl$	55°	44°—45°
$CCl_2H\text{-}COFl$	10°,5	$CCl_2H\text{-}COCl$	108°	37°,5
$C_2Cl_2FlH_2\text{-}OC_2H_5$	121°	$CCl_3H_2\text{-}O\text{-}C_2H_5$	157°	36° ·
Composés bromés.				
$CBrFlHCO_2H$	183°	$CBr_2H\text{-}CO_2H$	234°	51°
$CBrFlHCO_2C_2H_5$	154°	$CBr_2H\text{-}CO_2C_2H_5$	192°	38°

Comme on peut le reconnaître, le remplacement du chlore par le fluor dans les hydrocarbures saturés substitués produit un abaissement régulier moyen de 43°-44°. La grandeur de cet abaissement n'est pas modifiée par l'accumulation du fluor dans la molécule, comme les trois premiers corps nous en offrent un remarquable exemple.

J'avais déjà reconnu le même fait pour les composés bromés.

La valeur de cet abaissement devient un peu plus grande

pour les deux éthylènes substitués que j'ai étudiés, mais le nombre de corps de cette espèce que j'ai pu observer est insuffisant pour pouvoir conclure que dans les hydrocarbures chlorés non saturés, la substitution du fluor au chlore produit un abaissement du point d'ébullition plus fort que dans les composés saturés, comme je l'ai constaté pour les dérivés bromés.

Par contre, l'abaissement du point d'ébullition tombe à 34° pour l'éther dichlorofluoré, c'est-à-dire à la même valeur que celle trouvée pour les acides acétiques trisubstitués.

Pour les deux composés bromés dont j'ai pu comparer les points d'ébullition, la chute du point d'ébullition n'est plus que 45° en moyenne, soit bien inférieure à celle que l'on constate pour les hydrocarbures bromés, où elle est de 62°. Elle est encore inférieure à celle observée pour l'acide tribromacétique et son éther, où elle atteint 50° en moyenne.

Pour les acides acétiques substitués et leurs éthers, l'action volatilisante du fluor croît avec le degré de substitution halogénée, comme le montre le tableau suivant :

Composés fluorés	Point d'ébullition.	Composés bromés.	Point d'ébullition.	Différence.
CBr_2Fl-CO_2H	198°	CBr_3-CO_2H	245° (?)	47° (?)
$CBrFlH-CO_2H$	183°	CBr_2H-CO_2H	234°	51°
$CFlH_2-CO_2H$	165°	$CBrH_2-CO_2H$	196°-208°	31°-42°
$CBr_2Fl-CO_2C_2H_5$	173°	$CBr_3-CO_2C_2H_5$	225°	52°
$CBrFlH-CO_2C_2H_5$	154°	$CBr_2-CO_2C_2H_5$	192°	38°
$CFlH_2-CO_2C_2H_5$	104°	$CBrH_2CO_2C_2H_5$	140° (?)	36° (?)

M. Henry a insisté à plusieurs reprises sur ce fait que l'influence volatilisante d'un halogène est souvent d'autant plus prononcée que l'accumulation des atomes métalloïdiques dans

la molécule est plus forte. La même influence ne se reconnaît pas pour les composés hydrocarbonés que j'ai étudiés.

Si nous comparons la volatilité des composés hydrogénés à celle des dérivés fluorés correspondants, nous ne retrouvons aucune régularité dans les différences des points d'ébullition; l'une fois elle est positive, l'autre fois négative, comme le prouve le tableau ci-dessous

Composés fluorés.	Point d'ébullition.	Comp. hydrogénés.	Point d'ébullition.	Différence.
CCl_2H-$CHFlCl$ -	103°	CCl_2H-CH_2Cl	114°	$+11°$
CCl_2H-$CHFl_2$	60°	CCl_2H-CH_3	59°	$-0°,5 \times 2$
$CHFl_2$-$CHFlCl$	17°	CH_3-CH_2Cl	12°	$-0°,7 \times 3$
$C_2Cl_3Fl_2H$	71°	$C_2Cl_3H_3$	114°	$+22°,5 \times 2°$
CCl_3-$CClFlH$	116°,5	CCl_3-$CClH_2$	137°	$+20°,5$
CCl_3-$CClFl_2$	91°	CCl_3-$CClH_2$	137°	$+23 \times 2$
$CClH=CFlH$	10°-11°	$CClH=CH_2$	$-18°$	$-29°$
$CCl_2=CHFl$	37°,5	$CCl_2=CH_2$	37°	0°
$CBrFlH$-CO_2H	183°	$CBrH_2$-CO_2H	196°-208°	$+(9-11)$
$CBrFlH$·$CO_2 C_2H_5$	154°	$CBrH_2$-$CO_2C_2H_5$	159°	$+4$

Nous pouvons cependant reconnaître que c'est surtout pour les composés riches en halogènes, que la substitution de l'hydrogène par le fluor provoque un abaissement du point d'ébullition. Cet abaissement est maximum pour le tétrachlor-difluoréthane, où il atteint 23° par atome d'hydrogène remplacé

Je voudrais signaler encore un point se rattachant plutôt à l'action physiologique des dérivés organiques des quatre halogènes

Beaucoup de ces corps ont une action irritante sur la conjonctive, et cette propriété est d'autant plus marquée que le poids atomique de l'halogène entrant dans la molécule est plus élevé. C'est ainsi que le bromacétate d'éthyle est beaucoup moins irritant que l'iodacétate, mais beaucoup plus que le chloracétate. Il en est de même, par exemple, pour le chlorure, le bromure et l'iodure de benzyle.

Les composés organiques fluorés sont complètement dépourvus de ce pouvoir irritant s'ils ne contiennent que du fluor comme halogène.

Cependant, au point de vue physiologique, les fluorures minéraux sont beaucoup plus actifs que les chlorures, bromures ou iodures.

D'un autre côté, les composés polyhalogénés sont moins irritants que les dérivés monosubstitués; ainsi le dibromacétate d'éthyle agit beaucoup moins énergiquement que le mono-bromacétate, le chlorure de benzylidène que le chlorure de benzyle, etc. Mais si on a affaire à un composé polyhalogéné mixte, dans lequel l'un des atomes d'halogène est le fluor, ce corps se comporte comme si le fluor était remplacé par de l'hydrogène. Ainsi le dibromacétate d'éthyle n'est pas très irritant, mais le bromfluoracétate possède toutes les propriétés désagréables du bromacétate; le difluorchlortoluol est aussi actif que le chlorure de benzyle.

Résumé.

1° J'ai fait agir l'acide fluorhydrique sur deux oxydes éthyléniques et j'ai constaté que cet acide se comporte d'une manière toute différente que ses congénères; il provoque une hydratation de l'oxyde éthylénique avec formation de glycol condensé, sans s'engager lui-même en combinaison.

2° J'ai étudié l'acide bromfluoracétique et ses dérivés. La présence du fluor dans la molécule augmente l'avidité de

l'acide, plus que ne le font les autres halogènes, comme je l'avais déjà constaté pour d'autres acides. Comparée à celle du chlore, l'action acidifiante du fluor est 1.38 fois plus forte.

L'acide bromfluoracétique manque de stabilité vis-à-vis des agents chimiques, par suite de la présence simultanée du brome et du fluor. Le brome tend à être remplacé par l'hydroxyle et le fluor passe alors à l'état d'acide fluorhydrique, grâce à sa grande affinité pour l'hydrogène.

Le brome se laisse remplacer par l'iode plutôt que le fluor, sous l'action de l'iodure de potassium, contrairement à la règle qui veut que ce soit l'halogène le plus actif qui soit remplacé ; le fluor s'écarte ainsi, une fois de plus, des autres halogènes.

3° J'ai décrit l'acide iodfluoracétique et quelques-uns de ses dérivés.

4° Je ne suis pas parvenu à préparer l'acide chlorfluoracétique, mais j'ai isolé le fluorure de dichloracétyle.

5° Par l'action du fluochlorure d'antimoine sur l'éthane tétrachloré symétrique, j'ai obtenu une série de dérivés de substitution fluorée. J'ai montré que l'action du fluochlorure d'antimoine sur le tétrachloréthane est un peu différente de celle du mélange de fluorure d'antimoine et de brome sur le tétrabrométhane. J'ai obtenu, en effet, directement, un produit de substitution trifluorée, ce que je n'avais jamais pu observer pour les dérivés fluobromés.

Par des réactions convenables, j'ai obtenu, aux dépens du dichlordifluor- et du trichlorfluoréthane, une série de composés organiques fluorés, dont j'ai fait l'étude et établi la constitution. Cette étude m'a montré que si dans certains cas le fluor se comporte comme le premier des halogènes, comme, par exemple, dans l'action de l'alcoolate de sodium sur le dichlordifluoréthane et le dichlordifluoréthylène, il est d'autres cas dans lesquels il se distingue complètement des autres halogènes, par suite de ses affinités spécifiques énormes pour certains éléments, tels que le carbone, l'hydrogène, le silicium et l'aluminium.

6° J'ai fait agir le fluorure de potassium sur quelques

dérivés chlorés ou bromés, dissous dans l'alcool, en opérant dans des appareils de verre.

Le fluorure de potassium se comporte dans ces conditions comme le ferait la potasse caustique. Le verre intervient dans la réaction pour fixer le fluor. Il se produit néanmoins une substitution fluorée, à un faible degré, pour le chloracétate d'éthyle.

7° J'ai montré que le verre ou la silice peuvent parfois réagir à des températures relativement basses sur certains composés organiques fluorés et y remplacer le fluor par de l'oxygène.

8° J'ai déterminé la réfraction atomique du fluor pour des rayons de réfrangibilité diverses, dans une série de combinaisons organiques.

J'ai reconnu, ce qui confirme mes recherches antérieures, que le fluor a une réfraction atomique variable, suivant qu'il est uni à un atome de carbone saturé ou non. Elle est en tout cas toujours très petite et possède les valeurs suivantes pour les rayons H_α, D et H_γ :

H_α	D	H_γ
0.944	1.015	0.963

dans les composés saturés,

0.588	0.665	0.638

dans les composés où le fluor est uni à un atome de carbone éthylénique.

Pour H_α et H_γ, ces valeurs ont été déduites des réfractions atomiques des autres éléments données par Brühl, pour D de celles fournies par Conrardy.

La dispersion atomique du fluor est également variable suivant que cet élément est uni à un atome de carbone saturé ou non. Elle est de 0.023 dans le premier cas, de 0.05 dans le second.

Ces deux constantes optiques sont très faibles et s'écartent complètement de celles des autres halogènes.

Des résultats acquis au cours de ce travail, on peut conclure que les combinaisons organiques fluorées se rapprochent, par l'ensemble de leurs propriétés, des composés similaires des autres halogènes. Leur angle fluoré est, en général, plus stable que l'angle halogéné des combinaisons des autres halogènes, à cause de la très grande affinité du carbone pour le fluor. C'est là, d'ailleurs, une confirmation de mes travaux antérieurs.

Cependant, grâce aux allures particulières du fluor, qui lui font une place spéciale dans la famille des halogènes, elles diffèrent parfois très sensiblement dans leurs réactions des dérivés chlorés, bromés ou iodés.

Leurs propriétés optiques les séparent complètement des composés du chlore, du brome ou de l'iode.

LA RIVALITÉ

DE LA

GRAVURE ET DE LA PHOTOGRAPHIE

ET SES CONSÉQUENCES

ÉTUDE DU ROLE DE LA GRAVURE EN TAILLE-DOUCE

DANS L'AVENIR

René van BASTELAER

Conservateur-adjoint
au Cabinet des estampes de la Bibliothèque royale de Belgique

> On ne saurait faire à un peintre de plus
> cruelle injure, que de supposer qu'il vise
> à placer ses œuvres au niveau de la
> photographie.
> H. HYMANS. — *Le réalisme, son in-
> fluence sur la peinture contemporaine.*

(Mémoire couronné par la Classe des beaux-arts, dans sa séance
du 26 octobre 1893.)

Mémoire couronné répondant à la question de concours de la Classe des beaux-arts (1893) : « Apprécier le rôle de la gravure en taille-douce depuis les derniers perfectionnements de la photographie, et indiquer celui qu'elle peut être appelée à jouer dans l'avenir. »

AVANT-PROPOS

—

ÉTAT ACTUEL DE LA GRAVURE EN TAILLE-DOUCE

Si le public a pris à la lettre le mot dont Paul Delaroche, l'érigeant ainsi en succédané de tous les arts, avait jadis salué la photographie naissante : *A partir de ce jour, la peinture est morte,* c'est pourtant la gravure et spécialement la grande gravure, la gravure au burin, dont elle devenait, par son aspect monochrome et son emploi la concurrente la plus immédiate, qui a le plus souffert de l'invention de Daguerre.

Malgré son passé brillant, tout désignait d'ailleurs la taille-douce elle-même comme victime de la lutte : l'état de déchéance et de désordre où la trouvaient les événements, tout autant que la précision impitoyable et la rapidité d'exécution de sa rivale.

Déjà elle devait à l'abandon de la gravure originale, abandon qui remonte à l'école de Marc-Antoine Raimondi, graveur attitré de Raphaël, l'invasion de préoccupations trop exclusivement matérielles et l'abus du métier : plus préoccupée d'une inspiration personnelle et directe, plus attachée à l'expression

du sentiment de son auteur, comme l'est naturellement toute œuvre originale, elle en eût reçu une souplesse et une vivacité d'allure qui se seraient ensuite répercutées jusque dans les œuvres de traduction exécutées parallèlement où on ne les rencontre plus guère. Tandis qu'au contraire, faute de s'être exercé à exprimer une idée à lui, le graveur d'à présent se trouve même impuissant à traduire celle d'autrui : son travail impersonnel a fini par n'être plus qu'un emploi de simples poncifs [1].

Déjà aux temps du romantisme, on s'était aperçu de cette erreur, mais les moyens de réaction employés avaient été si malheureux qu'au lieu de faire évoluer le burin, on l'avait abandonné, suscitant par un mélange bâtard avec l'eau-forte un stérile produit de décadence.

Un second grief articulé par le romantisme, la lenteur du travail même du burin, est la cause de cet abandon. Le temps qu'il coûtait attirait sur lui, depuis longtemps déjà, les malédictions de gens qui voulaient être de leur siècle, le siècle, jeune alors, de la vapeur et de l'électricité.

« Nous sommes trop un peuple qui vit au jour le jour, » écrivait Jules Janin quelque part dans l'*Artiste*, pour » attendre patiemment qu'un graveur sérieux perde son » temps, sa vie, à reproduire quelque rare chef-d'œuvre. » Nous voulons jouir de suite. C'en est donc fait chez nous » de la gravure sérieuse. Dans un siècle de progrès, on ne peut

[1] La tradition de la taille-douce originale a été abandonnée à tel point qu'un cataloguiste a pu se proposer de faire l'inventaire des *œuvres* d'une catégorie de graveurs « *qui n'ont possédé aucune notion de la peinture ni du dessin* ». — (Voyez CHARLES LEBLANC, préface du *Catalogue de J.-G. Wille*. Leipzig, Rud. Weigel, 1847.)

» attendre l'éclosion d'une estampe. La gravure se fera à la
» minute ou ne se fera pas. »

C'était là un ultimatum au burin, et, quoique porté au nom
de la manière noire, il est si bien l'expression anticipée de la
concurrence photographique, le procédé bref par excellence,
que nous ne. pouvons nous empêcher d'y voir comme un pro-
gramme du débat qui nous occupe.

Dépouillée déjà de ses brillantes tailles, vestiges d'un passé
illustre, par ses compromissions avec l'eau-forte, la roulette et
la manière noire ; obligée de plus à une exécution hâtive ;
réduite naguère à copier la peinture, la gravure, par une humi-
liation dernière, a fini par se mettre maintenant à la remorque
de la photographie elle-même. Au lieu d'éviter le plus possible
toutes les compromissions mécaniques qui depuis longtemps
ont préparé sa perte, au lieu de relever sa dignité artistisque par
un sacrifice héroïque de tout métier trop apparent et d'atta-
cher son espoir de salut à la force et à la pureté du sentiment
exprimés clairement dans un métier simple, elle s'évertue
maintenant, non seulement à reproduire avec mesquinerie
tous les accidents de son modèle, mais se borne même dans
sa technique à l'imitation, superficielle et sans modelé, des
tons et du clair-obscur à l'instar de la photographie.

Réduite à s'assimiler les défauts de ce procédé inerte, la
facture de la gravure ne participe plus à l'expression des
formes et se borne soit à mettre du ton sur du papier, soit à
figurer niaisement les coups de pinceaux du prototype, laissant
aux *retroussis* qu'y met l'imprimeur le soin de tout mettre à
son plan en modelant au chiffon, en tons sourds et peu
définis, l'encre déposée dans les tailles.

Aussi toutes les productions actuelles se ressemblent-elles.

Prenez les publications de la *Société française de gravure*, tâchez de déterminer les personnalités qui s'y coudoient : la plupart des caractères s'y confondent si bien qu'on pourrait à peine y former deux ou trois œuvres distincts.

Bien plus, si les graveurs de notre époque ne sont plus que très rarement des artistes créateurs, si chez eux toute personnalité est disparue, si même ils en viennent à ne plus savoir dessiner, si leur travail enfin est quelconque, il faut encore ajouter que le côté intelligent lui-même disparaît de plus en plus de leurs œuvres : ils ne se privent guère de l'aide de la photographie, et ceux même qui ont encore assez de conscience artistique pour se servir de leurs facultés de dessinateur, ne l'emploient pas moins pour la réduction des proportions originales et la mise en place.

Constatons-le donc sans détour : grâce à l'influence photographique, les germes de décadence déposés autrefois dans le sein de la taille-douce se sont développés, et la gravure telle qu'on la comprend de nos jours n'est plus guère un art pur et véritable.

Le public s'en est déjà aperçu ; il s'est éloigné sans regrets et porte maintenant ses hommages à la photographie elle-même, dont l'apparente précision et la multiplicité de détails lui tiennent lieu de pittoresque et d'intérêt artistique.

Lassé d'un art morne, mal édifié sur la nature de la gravure et sur celle de la photographie, il reporte sur celle-ci toute l'estime gardée autrefois à la première, qui la perd si maladroitement. Et c'est ainsi qu'à côté d'éléments de décadence inoculés primitivement à la gravure (éléments redoutables, car non seulement ils s'attaquent au côté matériel de l'art, à son

procédé, mais surtout à son esprit qu'ils s'efforcent de corrompre jusqu'à anéantir tout sentiment), nous découvrons le second mal dont elle souffre : l'abandon.

Les débouchés de la production n'existent plus : d'un côté, la concurrence photographique, aussi bien dans ses reproductions directes de la nature, tel le portrait, que dans la reproduction et la vulgarisation des œuvres d'art ; le peu d'emploi qu'on a fait des gravures dans la décoration des appartements, ont réduit la taille-douce au rôle unique d'objet de collections ; d'un autre, le nombre de plus en plus restreint de celles-ci faisant place à des réunions d'œuvres d'art d'autres genres, tout cela fait voir que la place de la taille-douce, telle qu'on la comprend actuellement, disparaît dans la civilisation moderne.

Si l'on veut sauver l'art du burin, il s'agit donc de remédier sans retard à cet état de choses, de l'obliger à abandonner des prétentions ne cadrant plus avec l'évolution que nous venons de constater, d'y développer au contraire, comme cela s'est fait à notre époque pour tous les autres arts, des qualités nouvelles plus en rapport avec la conception artistique moderne.

Dans ce but, il importe d'assigner à la gravure et à la photographie la place et le rôle qui leur reviennent à chacune en les déduisant logiquement et des circonstances et des caractères, qualités et défauts, de leurs productions.

C'est ce travail que nous tentons ici : nous voulons peser l'autorité de chacune d'elles, établir à quels desiderata elles répondent légitimement, déterminer les besoins qu'elles ont créés, les circonstances où elles donnent leur maximum d'utilité dans la société et, enfin, préciser les erreurs que commet le public dans leur emploi pour l'en avertir et contribuer ainsi à les réparer.

Comme nous l'indiquions il y a un instant, la lutte de la photographie et de la gravure se produit sur des terrains variés :

1° Sur l'objet primitif de tout art : la nature ;

2° Sur les œuvres d'art déjà complètes par elles-mêmes, mais soumises aux nécessités de la traduction monochrome.

Nous confronterons donc tour à tour la gravure originale et la gravure de traduction avec la photographie. Nous étudierons ainsi d'abord la gravure dans la plénitude de sa souveraineté et la photographie indépendamment des œuvres d'art qu'elle est appelée à reproduire si souvent. Nous examinerons ensuite chacune d'elles dans ce dernier rôle, indiquant ce que la photographie fait perdre à la gravure, soit comme clientèle, soit comme simple utilité, et, d'un autre côté, ce que, dans cette rivalité, elle l'induit à entreprendre en bien ou en mal.

Instruits enfin à cette école, nous nous attacherons alors à réunir en un faisceau nos desiderata à propos de la taille-douce moderne : nous coordonnerons les réflexions qui nous auront été suggérées au cours de cette étude, par rapport à l'enseignement que le graveur reçoit de ses maîtres, et à celui qu'il se doit à lui-même ; aux influences qu'il doit éviter ; aux moyens de vaincre l'indifférence du public qui est, en somme, le seul vrai protecteur de l'estampe ; au rôle des imprimeurs et éditeurs qui, plus que le Gouvernement, sont les seuls patrons de la gravure auprès du public.

Ce seront là les conclusions de notre travail.

LA RIVALITÉ

DE LA

GRAVURE ET DE LA PHOTOGRAPHIE

ET SES CONSÉQUENCES

―

PREMIÈRE PARTIE

La photographie et la gravure en taille-douce considérées
dans leur travail original.

―

CHAPITRE PREMIER.

VALEUR DE LA REPRODUCTION PHOTOGRAPHIQUE DE LA NATURE.

Grisés par les prodigieux progrès matériels du siècle et en-
visageant tout au point de vue de l'utilité immédiate, nos
contemporains dédaignent trop systématiquement l'esprit et
l'idéal pour respecter l'art le plus modeste, le plus intime qui
soit : la gravure. Loin d'y voir l'art original pratiqué autrefois
par les Dürer, les Mantegna, les Lucas de Leyde, non seule-
ment ils n'en réclament plus que des œuvres de reproduction,
mais, l'assimilant à un procédé mécanique, ils lui dénient,

même dans ce travail, le droit de revendiquer toute liberté
artistique. Trahissant leur ignorance et les appétits inférieurs
qui les animent, ils finissent, en lui opposant alors la fidélité
supposée de la photographie, par la taxer d'insuffisance, par
réclamer et même favoriser sa disparition.

En fait d'images, l'identité matérielle suffit, en effet, à
l'utilitarisme moderne ; et toute autre reproduction soit de
la nature, soit d'une œuvre d'art, risque dès lors d'être
repoussée comme inexacte, trompeuse, infidèle : fût-elle un
chef-d'œuvre d'intelligence ou de sentiment, ce sera surtout
des légères inexactitudes que l'on y aura constatées ou des
changements que la traduction, par définition même, y aura
dû apporter qu'on lui demandera compte, tandis que l'on
abandonnera toute appréciation du côté moral, jugé inutile,
sinon nuisible à l'exactitude.

Cette recherche de l'identité matérielle, d'où sont sortis le
réalisme et le naturalisme, est de nos jours le mal dominant
de l'art en même temps que l'obstacle principal à la vie de la
taille-douce, qui n'a pour sauvegarde ni le prestige de la
couleur ni la matérialité de la sculpture.

Elle nous apporta, il n'y a pas très longtemps, la vogue de la
gravure en fac-similé des dessins de maîtres : la gravure n'était
là que comme un moyen matériel de reproduction identique
susceptible d'une vulgarisation à un grand nombre d'exem-
plaires ; rien de plus n'était exigé de son auteur.

C'est en effet un autre caractère, contenu d'ailleurs dans
toutes les inventions de notre époque, que c'est moins la per-
fection des produits que leur utilité immédiate et leur bon
marché qu'on a en vue.

Est-il extraordinaire dès lors que, dès sa naissance, la photo-
graphie, répondant à ces deux desiderata modernes, ait pris
sans coup férir, dans l'estime publique, la place que la gravure
y avait acquise jadis par tant de chefs-d'œuvres aujourd'hui
oubliés ; qu'on préfère le travail d'un outil compliqué à celui

de l'homme dans un temps qui, malgré le bon vieux proverbe, veut faire l'art court et la vie longue : *ars brevis, vita longa.*

Le graveur ne peut rien contre cet esprit du siècle; sinon chercher à s'y adapter et faire ce qui est en son pouvoir pour que la photographie reste dans le domaine qu'elle a créé et ne prétende pas empiéter sur celui de l'interprétation, de l'art, du sentiment.

Certes, personne ne refusera de reconnaître les bienfaits de la photographie dans les cas où toute interprétation est interdite, où l'imprécision est préférable au parti pris, où l'explication littéraire elle-même se reconnaît insuffisamment impartiale et trop interprétative, telles les images servant aux démonstrations scientifiques.

L'art n'a rien de commun avec toutes ces illustrations documentaires, et nous serons les premiers à applaudir à ce progrès qui décharge la gravure de missions non seulement inférieures, mais dangereuses même pour elle par la confusion créée entre les visées de l'idéal et le travail utilitaire, purement industriel, dont la perfection n'a rien de commun avec lui.

Logiquement, à ce point de vue tout au moins, la photographie n'aurait jamais dû être considérée que comme un épurement de la clientèle de la gravure. C'est judicieusement qu'on attribue à la photographie les images d'actualité, les gravures de mode, d'entomologie, d'archéologie, de botanique et de toutes les sciences physiques ou mécaniques. Par les temps de scepticisme méthodique et d'individualisme que nous traversons, chacun veut, comme saint Thomas, ne s'en rapporter qu'à ses propres constatations, éloignant de son jugement toute autorité étrangère, dût, l'interprétation écartée, la netteté de signification y perdre d'autant, comme nous le verrons.

Mais les facilités du procédé ont malheureusement poussé bientôt la photographie dans des voies plus sacrilèges et plus anormales, de telle sorte qu'on arriva rapidement à l'envisager comme une émule de la gravure, pouvant lutter dans la même sphère qu'elle, mais armée de procédés bien supérieurs et bien plus rapides.

De l'illustration scientifique, du livre à bon marché, elle s'aventura donc dans les journaux d'art, et entra même dans l'édition bibliophilique. Bientôt la gravure, ne pouvant résister à des comparaisons toutes matérielles, dépassée, écrasée sous la production instantanée et continue de la photographie, parut bien près de sa fin, tandis que sa rivale, considérée comme victorieuse, semblait devoir rester seule sur le champ de bataille.

Tout sembla dès lors sourire à celle-ci, et l'on vit les commandes les plus honorables passer des mains du graveur en celles du photographe ou du photograveur, son complice.

Une telle confiance est-elle légitimement placée?

La photographie est-elle donc si parfaite que le génie humain lui soit si inférieur? La nature, pourtant si rebelle à l'homme, s'est-elle donc subitement assouplie sous sa volonté jusqu'à en arriver à accomplir mécaniquement et au moyen de forces aveugles ce qu'elle refusait naguère à l'habileté de ses mains et de son génie?

Pour bien des gens, poser la question c'est la résoudre. Évidemment non, l'identité matérielle visée par la photographie, son travail mécanique et ses imperfections mêmes ne permettent pas de la comparer à l'art de la gravure, puisque dans celle-ci la nature et le procédé sont asservis à l'idéal, dans l'autre la nature se trouve asservie au procédé suivant des lois qui n'ont même aucun rapport avec l'organisation humaine.

Mais, dans un travail précisément consacré à mettre en lumière toute l'erreur du public en cette matière, on nous pardonnera de trouver préférable et prudent d'examiner la question à fond et d'établir l'inanité de ces idées tout à loisir, au lieu de les accueillir par de simples haussements d'épaules, comme elles le mériteraient.

Et d'abord, si la photographie affiche maintenant des pré-
tentions artistiques; si, comme un enfant docile, elle est citée
en exemple à l'art, qu'on trouve vraiment trop turbulent; si
l'on voit à sa suite des théoriciens qui la soutiennent dans ses
revendications illégitimes, c'est surtout à des confusions de
termes qu'elle le doit.

Théoriquement, l'autorité de la photographie auprès du
public est, en effet, basée sur une équivoque esthétique que
nous devons dissiper avant de passer à l'examen de la valeur
pratique et intrinsèque de sa prétendue fidélité vis-à-vis de la
nature en général ou par rapport à nos facultés intellectuelles et
sensibles.

On confond trop volontiers les œuvres des deux rivales en
les envisageant toutes deux comme des *reproductions.*

Ce n'est pourtant qu'accessoirement et comme moyen d'ex-
pression que l'art reproduit la nature, loin d'y voir son but
comme la photographie.

La reproduction artistique, en effet, a un but tout autre et
plus élevé que celui d'imiter simplement la nature : elle la fait
parler. A l'exemple des autres opérations intellectuelles, par
exemple de celles qui composent la mémoire, elle en condense
un aspect particulier, n'en reproduit que certaines formes,
dont elle fait un tout, comme on choisit dans le vocabulaire
d'une langue les mots dont on forme une phrase adéquate à la
pensée qu'on veut exprimer.

La reproduction photographique, au contraire (sans y arri-
ver d'ailleurs), ne vise qu'à la répétition identique et exacte de
l'aspect matériel de la nature, en dehors de tout but intellec-
tuel.

Or, adoptant la théorie de certains philosophes pour qui le
vrai est le beau, le vulgaire, qui pense que la difficulté de
l'art réside seulement dans l'exactitude de la reproduction,
conclut que la photographie est une reproduction supérieure
à toute autre.

Simple confusion de termes, on le voit.

La reproduction est-elle un but ou un moyen? Toute repro-

duction est-elle de même qualité, obéit-elle aux mêmes lois, et ne doit-on l'apprécier qu'eu égard à la quantité plus ou moins complète qu'elle donne des détails de son modèle ? L'ensemble des vérités reproduites par la photographie est-il un ensemble légitime au point de vue de la reproduction ?

Toute la question est là.

Qu'est-ce donc qu'une reproduction?

Evidemment une reproduction exacte et complète de la nature, telle qu'elle se présente à nous, serait impossible à obtenir, car ce serait un second exemplaire de la nature même, chose d'ailleurs inutile, et nous n'avons par suite à envisager ici que la reproduction par effigie.

Or, de même que nous ne pouvons élever d'un seul bond notre esprit borné jusqu'à l'unité sublime des qualités et des formes innombrables qui composent la nature, frappés de vertige que nous sommes lorsque nous voulons concevoir leur infinité d'un seul coup d'œil ; de même qu'ainsi nous sommes obligés de les concevoir par des abstractions successives (abstractions caractérisant les êtres par l'abandon de leurs qualités contingentes, mais n'isolant pas l'une ou l'autre qualité en particulier), de même il nous est impossible de reproduire complètement ces formes dans une seule effigie, naturellement plus bornée encore que notre esprit.

A *priori* donc, loin de pouvoir jamais être identiquement et absolument exacte, comme on le prétend de la photographie, toute reproduction est fatalement et essentiellement fictive et partielle.

Mais, détachées de la nature où, toutes, elles ont leur raison d'être, les parties de la reproduction ne peuvent avoir de signification que pour autant que l'esprit humain leur en prête une. Toute reproduction n'est donc pas de même essence.

D'après l'organisation intime de la reproduction, on doit, en effet, distinguer plusieurs degrés de perfection selon que s'y englobent, dans des groupements plus ou moins homogènes,

à des points de vue plus ou moins précis, certaines qualités et certaines formes choisies dans la nature ; et que, rejetant les détails vrais, mais inutiles, elle produit ainsi pour l'esprit du spectateur un aliment plus ou moins facile à assimiler.

Incapables de tout concevoir, comme de tout exprimer, nous demandons surtout aux reproductions de nous aider à comprendre le vrai d'une façon saisissante et simplifiée, nous bornant alors encore à une face particulière et bien déterminée de la nature.

Une reproduction matérialiste, même absolue, ne nous servirait donc pas, au contraire, n'étant pas un aliment tout préparé pour notre esprit. Si, dans son intégrité, la nature le surpasse, amoindrie sans dessein, c'est-à-dire informe, elle lui est, au contraire, non seulement indifférente, mais lui répugne comme une chose inachevée. D'où il découle que, sans être proprement partiale, toute effigie doit énoncer par elle-même une raison dernière, un *but* pour nous satisfaire pleinement.

Seront donc toujours supérieures aux autres, les reproductions dont toutes les parties auront été mieux triées dans le vaste répertoire de la nature et plus librement ordonnées, proportionnées et adaptées à l'idée ou au sentiment qu'elles sont chargées de représenter.

Il va de soi que plus subtiles et plus délicates seront les facultés humaines mises au service de cette opération, plus relevé en sera le résultat.

Or, parmi nos facultés, laquelle plus que l'illumination subite du sentiment est assez délicate et assez libre pour deviner, peser et saisir en de telles opérations cette nature épurée, pour la cristalliser ensuite en une expression finie, pour en éloigner, avec le soin le plus rigoureux, toute souillure ?

Seul le sentiment est doué d'un tact assez infini pour dédaigner et bannir même toute vérité étrangère et contingente ; seul il rend suffisamment significative la nature ; seul il donne ainsi au vrai cette splendeur par laquelle peut se définir la beauté.

On peut donc dire que toute reproduction, pour intéresser complètement, d'une façon saisissante, doit résulter du sentiment : ce qui revient à dire qu'elle doit être artistique.

Toute reproduction qui permettrait, au contraire, à des détails contingents d'encombrer la perception de l'observateur peu clairvoyant, de dévier ainsi son attention loin des parties nécessaires et de fausser la conception nette et positive que le spectateur tient toujours à se faire de l'objet auquel il accorde son attention, est illégitime et doit être tenue pour suspecte.

De cette concision apportée par le sentiment, résulte en raison directe l'éloquence de l'expression artistique.

Or de tels travaux sont naturellement impossibles à la photographie, qui a pour principe le néant de tout sentiment.

Tout essentiellement partielle qu'elle soit, sa reproduction n'est pas susceptible d'organisation, et quoi qu'on fasse, elle restera imparfaite et contradictoire : le choix des détails qu'elle accepte n'est pas confié à une faculté organisatrice quelconque du photographe ; il ne dépend que de leur affinité avec des forces inconscientes, soumises à des lois physiques ou chimiques qui n'ont aucune corrélation avec l'esthétique. Son travail s'adresse, non à la vérité essentielle des êtres, mais à la vérité matérielle exclusivement, c'est-à-dire à la réalité, sans prendre garde, comme la gravure, à la qualité ; et, en définitive, elle assemble plutôt des parties de la réalité sans contrôler l'utilité ou la contingence des vérités qu'elles contiennent.

A la rigueur, toutes les parties de la nature, certes, contiennent des vérités essentielles ; mais n'étant pas toujours de la même importance dans les différentes reproductions de la nature auxquelles elles peuvent participer, ces parties se trouvent à certains moments inutiles dans l'ensemble et doivent être éliminées par raison de clarté. Tandis que l'art, procédant à un point de vue déterminé, distingue facilement dans ces circonstances le nécessaire de ces superfluités et les néglige dans la liberté de son métier, la photographie n'ayant ni le dessein,

ni la faculté dans son procédé, de se subordonner à une idée
ou à une impression pour la transmettre au spectateur, et,
trouvant au contraire sa fin en elle-même, ne peut que can-
tonner son travail dans un aspect superficiel : elle prend ainsi
plus que la vérité et, cherchant à atteindre la réalité, ne nous
donne qu'une réalité incomplète et dépouillée du sublime de
la nature.

Aussi, si, par un moyen brutal tel que la photographie, on
supprime une partie des attributs de la matière, le relief, la
solidité ou la couleur par exemple, reproduisant les autres
sans un choix des détails rigoureusement conforme à un but
précis, clef d'un groupement artistique, ce partage factice et
ce groupement non motivé anéantissent non seulement l'unité
sublime de la nature elle-même, inaccessible à notre intelli-
gence, mais n'y substituent pas une unité nouvelle; ils n'attei-
gnent donc pas la beauté d'expression, résultat d'un ordre
moral qui la remplace dans les œuvres humaines. L'image
produite est alors plus impuissante sur le spectateur que la
nature elle-même, puisque dans son intégrité celle-ci intéresse
toujours par un renouvellement perpétuel d'impressions; et
l'œuvre est une reproduction non seulement incomplète, mais
absolument insipide et moins assimilable à l'esprit dans son
ensemble que la nature même.

A supposer même qu'au milieu de la sublimité de la nature,
une proportion manifeste se produise accidentellement; que,
dégagée de cette gangue de détails inutiles ou fortuits que
notre esprit borné trouve infailliblement dans la réalité,
cette beauté naturelle ou physique rencontre même superfi-
ciellement assez d'unité pour que sa reproduction brutale par
la photographie puisse être confondue par le vulgaire avec
celle de l'art : soit qu'un effet d'éclairage en fasse disparaître
les détails nuisibles, soit que la pureté des lignes dans un
visage ou dans l'attitude d'un corps leur donne une unité
naturelle, soit enfin que l'intervention de l'homme ait modifié

la nature elle-même dans un sens déterminé, une reproduction photographique n'en suffirait pas pour créer une œuvre d'art, car, n'habillant pas une idée relevée, elle ne résulterait quand même pas de l'ordre moral.

La beauté morale n'est en effet que le résultat de l'ordre moral, accompagné ou non de la beauté physique, et seul l'ordre moral peut produire, indépendamment de la beauté physique, la beauté morale, unité expressive et intellectuelle du vrai.

Or, pour que l'ordre moral puisse exister concrètement, il est nécessaire qu'il pénètre son objet jusque dans ses plus infinis détails, qu'il ait autorité sur eux pour les faire valoir ou les supprimer à son gré. Il est impossible évidemment de soumettre la nature à un régime aussi absolu sans substituer à tous les détails inutiles l'effigie ou apparence de ceux qui correspondent à cet ordre moral, de plus, sans les étayer d'autres empruntés à des objets étrangers. Certains rapports d'ordre abstrait, tels que la succession des mouvements dans le temps, dont la nature subit les lois sans manifestations autrement concrètes, peuvent en effet s'exprimer sans qu'une reproduction exclusivement matérielle puisse les saisir. Cette analogie, le sentiment sait seul la trouver, par l'envergure plus ou moins grande de ses généralisations en substituant, dans ses spéculations, aux termes inexpressifs des termes étrangers équivalents mais plus significatifs, empruntés à un ordre d'idées parallèle : son opération est donc aussi légitime qu'une opération algébrique.

Telle est la genèse de l'œuvre d'art ; c'est un sentiment général, personnel à l'artiste, exprimé au moyen d'un choix de termes naturels qui lui sont appropriés : c'est un certain caractère essentiel du sujet traité qui a d'abord frappé l'artiste, ou encore l'idée principale qu'il s'en fait, rendus sensibles, par la modification des rapports de ses parties, plus clairement et plus complètement que ne le fait l'objet lui-même.

Aussi tout ce qu'on affecte d'appeler maintenant l'*art photographique*, tous les petits moyens employés avec plus ou moins

d'habileté, tels que l'arrangement, l'éclairage et la composition des modèles, la mise en page dans le champ de l'objectif, le choix des tons ou du grain du papier, les ajustages de ciels étrangers, mieux en harmonie avec le paysage, toutes choses qui se passent avant ou après le travail de la photographie, tous ces moyens ne peuvent que rapprocher l'épreuve photographique de la beauté naturelle ou physique, mais sans atteindre la beauté morale. L'art ne s'arrête pas à ces quelques précautions superficielles, disons le mot, à ces trucs. Il exige, ce que la photographie ne peut permettre, la collaboration intime, mais apparente et de chaque instant du sentiment et de l'outil. Là où le caractère n'est que sensible, la photographie ne peut le rendre dominateur. C'est pourquoi il nous est permis de dire que la beauté idéale lui est fermée.

En conséquence, bien que parfois les admirateurs de l'*art photographique* aient prétendu reconnaître le photographe à certaines préférences dans la manière de poser et d'éclairer le modèle, de préciser ou de noyer les contours par des artifices d'atelier, il n'existe pas de *style photographique*, car il ne pourrait être, parodiant Buffon, que l'*homme photographe*, c'est-à-dire l'homme animé de tous les sentiments artistiques dont tous les photographes du monde ont toujours fait parade, mais lié aussi par tout ce qu'il y a de mécanique et d'imparfait dans l'instrument employé, et luttant même contre ses défauts inéluctables.

Il est clair que par la ressource de la correction en dehors de l'opération, la photographie ne vaudrait que ce que vaut cette retouche : ce serait encore la consécration de la supériorité de l'art sur elle.

Nous avons indiqué qu'au point de vue intellectuel, le premier défaut de la photographie est de s'attacher à tous les détails sans en préférer aucun. L'image photographique nous montre tout avec cette même insistance et cette même imperfection niaise qui ôtent tout intérêt à ses témoignages. Laissant une égale importance aux masses et aux détails, elle ne subor-

donne pas le particulier au principal et prête, par exemple, la même valeur à la présence du point lumineux de l'œil qu'à celui des boutons du vêtement.

· Elle aboutit ainsi à la trivialité, le sentiment du mieux, la réserve n'étant pas de son domaine.

Cette superfluité de détails nuit naturellement à la précision de l'image en cherchant à lui donner, contrairement à son essence fictive, l'identité matérielle au lieu de la ressemblance par expression. Elle manque de la concision et de l'éloquence de l'image artistique, intelligemment et expressément incomplète, mais coordonnée dans ses parties selon une idée dominante. Elle ne peut donc ni s'élever jusqu'au style ni aller jusqu'à la détermination du caractère : alors que l'artiste choisit le plus grand côté jusque dans les plus petites choses, la photographie n'en reproduit que le plus petit, même dans les plus grandes. Or, si le détail est favorable à la science qui analyse, en art il étouffe la synthèse qu'il faut seule exprimer.

Ayant pour principe le néant de tout sentiment individuel, pour visée l'effigie même et non une fiction avouée de la réalité habillant une idée humaine, sa particularité est précisément l'indifférence : imitant tout, mais incomplètement, elle n'exprime rien.

Nous ne pouvons d'ailleurs nous servir de la photographie qu'avec des restrictions nombreuses au lieu d'en recevoir, comme émanant de la réalité, des idées et des sentiments originaux.

L'impression de la nature est incomparablement plus profonde que celle de la photographie, puisque celle-ci, incomplète par essence malgré ses prétentions, prive son spectateur de certains effets importants, et ne tente d'y suppléer en rien.

D'autre part qu'en une seule de ses parties on ait visé à l'identité, par le secours de la photographie ou autrement, cela suffit pour que l'œuvre d'art soit anéantie de fait, car, par cette extension de vérité, même minime, l'œuvre s'est soustraite aux conditions fictives de sa nature et s'est dépouillée de ce qui la rendait précisément artistique.

Il est donc impossible que la photographie de la nature, tout comme celle d'une œuvre d'art d'ailleurs, puisse jamais légitimement servir de base à un travail artistique. Quand même le modèle aurait posé trop peu de temps pour être totalement observé et surpris, ce que l'artiste en peut retenir sera toujours plus positif que ce qu'on peut retenir de la photographie, étudiée même à loisir.

La nature transmettant au cerveau, par une succession d'impressions différentes, une série d'éléments, choisis dans l'espace ou ressentis dans le temps, sur lesquels peut s'opérer le travail intellectuel, l'art détache ces divers effets de leur objet, conçoit celui-ci en dehors d'eux, ou, au contraire, les réunit, par une même représentation, en un point unique de temps et d'espace; au lieu que dans la photographie les formes sont figées sur la plaque selon une furtive et imparfaite impression dans le temps, sous peine d'obtenir une représentation confuse dans l'espace, ce qui fait que nous ne sommes guère émus et intéressés par les images qu'elle produit.

Le procédé photographique ne peut, par exemple, nous l'avons déjà dit, réunir les divers temps d'un mouvement en une seule impression qui en donne la sensation d'ensemble par la succession rapide des positions variées de l'objet. L'œil, percevant pour ainsi dire à la fois plusieurs lignes différentes dans la forme des corps ou dans le modelé, permet à l'esprit d'en tirer au contraire une synthèse qui lui sert de moyen de représentation de ce mouvement. Que la photographie, à moins d'user d'appareils spéciaux où elle perd d'ailleurs toute prétention artistique pour se rapprocher davantage de la nature, que la photographie, disons-nous, essaye de saisir cette succession, son travail sera ou pitoyable, le modèle n'ayant pu obéir au classique « *ne bougeons plus* » ou, quelle qu'instantanée qu'ait été l'opération, et, plutôt en raison de cette instantanéité, elle sera insuffisante, ridicule même, car elle ne saurait figurer dès lors le mouvement dont, en style d'architecte, elle ne donne qu'une *coupe* et non une idée d'ensemble; elle ne représente alors que la pétrification

de l'immobilité au milieu d'un contexte réclamant le mouvement; au lieu d'une image harmonieuse, elle ne fournit que des signes contradictoires et disproportionnés, causes de laideur.

Qu'on ne se fasse pas, d'autre part, illusion : la reproduction même de la beauté naturelle ou physique par la photographie, bien loin d'équivaloir à la beauté artistique ou d'expression, n'arrive jamais jusqu'à nos yeux sans subir quelques accrocs capables de dénaturer toute portée artistique, si celle-ci pouvait y exister jamais.

La reproduction photographique n'est en effet pas plus conforme à la nature telle que nous la voyons, qu'à l'art lui-même. Produit naturel de forces inconscientes, et soumise à toutes les vicissitudes du milieu dans lequel elles évoluent, comme le dit Alfred de Lostalot [1], la photographie obéit à des lois physiques et chimiques qui non seulement sont étrangères aux opérations esthétiques de notre esprit quant à son fond, mais même à nos sens quant à sa forme.

Aux effets matériels dont ces lois peuvent être cause se borne donc la compétence de la photographie. Elle accepte le fait tel qu'il se présente dans l'appareil, mais non tel qu'il frappe nos yeux, se l'assimile sans aucune espèce de vérification, dans la splendeur de son égoïsme mécanique et sans rien tenter au delà de cette docilité stupide. Des imperfections positives dues à l'ineptie de l'outil employé viennent donc s'ajouter aux mensonges par omission imposés par les conditions étroites et de nature étrangère de la reproduction.

Le premier de ces défauts concrets de la reproduction photographique résulte de ce que, par la forme même de l'objectif, construit de telle sorte qu'il ne peut enregistrer avec une exactitude absolue les rapports du dessin comme nous le concevons, la photographie est souvent induite à fausser les lois de la perspective. Les lentilles, même aplanétiques, dénaturent la projection des objets sur la plaque sensible, surtout de ceux

[1] ALFRED DE LOSTALOT, *Procédés de la gravure.* Paris, libr. Quantin.

qui s'éloignent de leur axe, et altèrent les relations des plans. L'habileté du photographe peut évidemment éloigner l'occasion de ces faiblesses, mais celles-ci n'en montrent pas moins les défaillances misérables d'un procédé qu'on veut porter au niveau de l'art.

Toutefois, dans cet ordre d'idées, la photographie est, d'une autre façon surtout, étrangère à notre nature et par suite inférieure au travail de l'art : outre qu'elle déforme les lignes, elle ne subit pas en effet de la même manière que notre œil l'influence des rayons colorés.

On le sait, la couleur en dehors de sa teinte propre possède comme ton lumineux une valeur relative spéciale. C'est l'harmonie de ces valeurs que le graveur cherche d'abord à rendre quand il reproduit des harmonies de teintes.

Or, l'échelle lumineuse des colorations, si importante par conséquent dans la gravure, ne correspond aucunement à l'échelle photographique. De l'une à l'autre, l'évaluation en noir et blanc subit une révolution complète. La gradation lumineuse n'est en effet pas la même sur la plaque sensible que sur notre rétine, et les valeurs claires ou sombres par lesquelles elle se traduit ne correspondent pas à leurs valeurs relatives telles que nous les apprécions dans la nature.

Tel de ces rayons dont résulte pour nous une impression intense, une perception visuelle très marquée, n'agit pas sur les mixtures photographiques. Tel autre, au contraire, indifférent à l'œil humain, se manifeste dans la photographie par une réaction chimique très accentuée; [des découvertes retentissantes l'ont encore prouvé tout récemment].

Tel ton, un jaune ou un rouge éclatant par exemple, qu'un graveur interpréterait en blanc à peine teinté, prendra un aspect noir intense dans la photographie (épreuve positive) parce que les rayons lumineux qu'il émet ne sont pas photogéniques. Tels autres, sourds, au contraire, estompés dans le modèle, comme les bleus, ou presque noirs comme les violets, donneront une tache blanche sur l'épreuve, parce que leur lumière impressionne vivement la plaque sensible.

La façon dont la photographie distingue en gris, blanc ou noir les couleurs est donc fausse, sinon à cause de l'imperfection de ses procédés, tout au moins parce qu'ils sont étrangers à la nature humaine, ce qui est ici l'essentiel.

Se confier à la photographie est donc courir au-devant d'une erreur prévue.

Les photographes ne se sont pas fait faute naturellement de chercher à remédier à ce défaut.

Ils ont obtenu l'isochromatisme des plaques, ce daltonisme de la photographie, par une coloration préalable ou par l'interposition de verres de couleur complémentaire pendant la pose ; mais, comme le constate lui-même, à regret, un des dogmatistes les plus écoutés de l'art en photographie [1] :

« Les différences sont bien peu sensibles et n'existent même
» pas pour certaines couleurs, et le jeu n'en vaut pas la
» chandelle. La photographie, ajoute-t-il, doit se résigner à
» ne pas obtenir dans une exacte relation les diverses inten-
» sités de ton des parties spéciales. »

Le même auteur toutefois, dans un mouvement de consolation facile, croit trouver des compensations suffisantes d'un autre côté : pour lui, il n'existe en photographie que deux couleurs, le blanc et le noir ; il se contente de les harmoniser dans la nature qui lui sert de modèle par des effets de lumière habilement choisis, sans chercher plus loin, avec raison d'ailleurs. « La question de couleur touche de bien
» près à l'harmonie générale de l'ensemble, dit il, et celle-ci,
» étant un choix heureux ou judicieux de lumière et d'ombre,
» donnera par sa seule obtention la couleur nécessaire au
» sujet photographique. » Impossible d'avouer avec plus de grâce l'impuissance de la photograhie et de déserter avec plus de désinvolture le terrain choisi pour la lutte.

L'harmonie générale dans le sujet à photographier, l'harmonie générale du cliché, voilà bien de ces moyens qui rentrent dans la production de la beauté physique mais

[1] Frédéric Dillaye, *L'art en photographie*, p. 315.

inexpressive que nous dénoncions plus haut, l'une dépendant d'un temps de pose raisonné et d'un développement bien conduit, l'autre de l'application, aussi complète que possible, au modèle des lois de la composition et de l'expression.

Ces travaux sont donc loin de pouvoir être assimilés à ceux de la perception des sens chez l'homme, à la simplification intelligente de l'esprit humain, et plus loin encore de celle du sentiment, du talent et du génie, car il leur est impossible de s'imprégner de l'âme humaine et d'en recevoir la moindre direction. Les difficultés sont en effet ici non seulement actiniques, mais intellectuelles. Il faudrait, pour les corriger, non l'intervention indirecte du goût humain par des procédés ou des recettes étrangères, physiques ou chimiques, mais la technique vivante de l'artiste lui-même, discernant et dosant le blanc et le noir au gré de l'expression comme nous le verrons faire à la gravure.

De toutes les infériorités de la photographie devant l'art et surtout devant sa rivale la gravure en taille-douce, la plus évidente enfin c'est que, conséquence d'ailleurs naturelle de ce qui précède, son procédé est monotone dans sa touche, ou plutôt qu'elle n'en a pas, ce qui ne peut arriver à aucun art.

Créant toutes les parties de l'image simultanément sur une surface uniforme, unie ou glacée, cette invariabilité de procédé devant les objets les plus opposés qui s'y trouvent momifiés, répand très visiblement sur toute la reproduction une froideur repoussante.

La cause en est que ce qu'on appelle en art le « métier », la facture, loin d'être indifférent à la vivacité de l'expression artistique, est précisément le véhicule, la cause prochaine et déterminante de l'émotion chez le spectateur. Le côté matériel de l'œuvre peut seul mettre, en effet, le spectateur en communication avec l'âme de l'artiste. Dans ce but, il doit avoir subi lui-même les efforts de l'artiste et porter le sceau des travaux évolutifs qui en étaient la conséquence. Créé

pour vivre en société, l'homme, en effet, ne s'intéresse
qu'à l'homme ; la matière n'a la puissance de l'émouvoir que
s'il peut se mirer en elle ; que le travail de l'artiste soit livré
à une impression violente, qu'une proportion quelconque du
canon humain s'y inscrive, l'esprit de l'observateur remontera
alors immédiatement de l'effet à la cause, de la matière à
la volonté ou à l'émotion dont elle porte la trace. Retrouvant
dans la terre modelée l'empreinte des doigts, tour à tour
caressants ou nerveux du sculpteur, devinant dans la peinture
et dans la taille-douce, par les arabesques élégantes ou sévères
du burin ou du pinceau, la nature du sentiment trahi par
le peintre ou le graveur, l'observateur, intéressé à chaque
trait par ce que l'artiste y aura ainsi laissé de lui-même,
évaluera instinctivement les mouvements passionnels dont
il voit le résultat, et vibrera à leur unisson. De l'ensemble de
ces sensations coordonnées dans son cerveau sort alors, par
un travail identique à celui qui réunit le sens des mots dans
une phrase, la recomposition du sentiment général auquel a
obéi l'artiste.

C'est de cette façon que les créations des sens sont les inter-
médiaires nécessaires entre l'artiste et son œuvre d'abord, puis
entre l'œuvre et le spectateur. De même qu'il fouille les en-
trailles de la terre pour connaître l'histoire des races qui
l'ont précédé, l'homme ne cherche à connaître dans l'œuvre
d'art la main qui l'a exécutée que pour sonder le cœur qui l'a
conçue. Or, il est clair qu'il voudrait en vain sonder l'œuvre
photographique, aucun fil d'Ariane ne l'y guiderait.

On jugera par suite combien il est nécessaire, pour faciliter
l'impression sur le spectateur, que la facture de l'œuvre soit
apparente, tout au moins assez pour qu'on puisse y retrouver
la marque de son origine humaine. Ce rapport doit même
être avoué d'autant plus franchement que l'art dont il dépend
est plus matérialiste dans son imitation. Les touches en
doivent toutefois disparaître dans l'ensemble, en se substi-
tuant, à partir d'un certain degré d'imitation, au détail de la
nature pour en donner seulement la sensation.

Si par elle-même, cette substitution, guidant le spectateur vers la personnalité de l'artiste qui l'a opérée, donne à l'œuvre la vie et l'intérêt, celui-ci s'accroît encore de la délicatesse et de l'habileté imprévue avec laquelle ce saut est opéré pour le spectateur de l'ordre matériel à l'ordre moral.

Comme corollaires, on remarquera d'abord que la facture doit non seulement être apparente mais encore être multiple et diverse dans son métier, telles les tailles du burin (ce qui est impossible à la technique photographique), pour exprimer ainsi par leur succession et leur vivacité la vie et la vibration du sentiment.

Si le sentiment ne présidait pas au métier, si encore celui-ci s'exécutait suivant des règles trop fixes, n'évoluait pas au souffle de l'inspiration et repoussait ainsi toute naïveté, la matière ne vibrerait plus sous l'influence de l'idée, et le spectateur, n'ayant plus de prise sur elle, n'obéirait à aucun attrait artistique : l'œuvre tomberait précisément dans les défauts de la photographie et serait sans effet.

N'ayant pas de facture propre, visible et multiple, mais s'opérant au contraire dans un enchaînement mécanique, la photographie n'a aucun point de contact à présenter au spectateur, ne lui transmet aucune impression directe et lui est donc forcément aussi indifférente qu'elle l'a été elle-même vis-à-vis de la nature.

Enfin, si l'art demande de son auteur une liberté psychologique qui permette de modifier les détails du sujet soit en le complétant, soit en l'atténuant, afin de le rendre adéquat à l'idée qu'il veut y attacher, il n'est que plus nécessaire, par suite, que la liberté du procédé, la liberté de la *touche* lui soit donnée afin de correspondre à celle-ci.

Dans ces conditions, nous pouvons dire que tout travail opéré d'un seul coup, tel que la photographie, toute reproduction indocile dont la facture ne sort pas directement de la main intelligente de l'homme, toute opération dont le procédé empêcherait l'artiste d'obéir à l'impulsion du sentiment,

s'oppose non seulement à l'épuration artistique, mais renonce même à toute impression sur son spectateur comme incapable d'y avoir prise.

Il ressortira aussi de ces conditions que la gravure qui vise à une trop grande identité matérielle perd, comme tout trompe-l'œil, son autorité artistique, et qu'elle court de grands risques à s'attacher trop uniquement à la régularité de la facture comme au temps de Wille : elle aboutit alors à des travaux mécaniques n'émanant plus directement de l'esprit, travaux qui, singulièrement parents de ceux de la photographie, amènent la taille-douce à perdre, comme en ce siècle, de sa valeur. Le métier du burin doit donc être *clair* afin de faciliter la lecture de son expression, mais il ne doit pas cependant éclipser le dessin dont il n'est après tout que le moyen.

Quant aux factures artistiques des œuvres d'art photographiées et à l'impression que le spectateur peut ressentir devant la reproduction d'un métier étranger, nous examinerons dans un chapitre postérieur la valeur qu'il faut leur attribuer. Nous nous bornerons à dire pour le moment que cette facture n'appartenant pas à la photographie, tout l'intérêt qui s'y attache résulte, non de l'impression directe de la photographie sur le sentiment, mais d'un certain effort d'esprit exercé d'abord par le spectateur pour en retrouver la signification, et nous en concluons, comme plus haut, que la photographie doit renoncer à prendre une influence quelconque sur le sentiment du spectateur, de quelque façon que ce soit.

Pour terminer cette critique de la photographie en général, il nous reste à faire observer que les plus logiques développements de la photographie sont autant de pas faits vers la nature d'où elle vient et qui fait sa seule force, mais c'est aussi autant de pas qui l'éloignent de la synthèse artistique dont le trompe-l'œil est la mort. Telle est, par exemple, la photographie *stéréoscopique* qui nous donne l'illusion de la solidité et du relief des corps, [et la *cinématographie* qui nous donne l'illu-

sion des mouvements. Ces deux progrès, réunis à la photogra-
phie des couleurs découverte par Lippmann, font entrevoir
qu'un jour viendra où la nature avec ses couleurs et ses mou-
vements, et grâce au phonographe, avec ses bruits, pourra se
représenter identiquement]. Mais jamais ces progrès ne pour-
ront se réclamer de l'art ; non seulement leur tare mécanique
originelle leur restera marquée au front, malgré leur effort
vers le sublime de la nature, mais leur expression ne résultera
jamais d'un ordre moral : jamais ils n'atteindront que la
beauté physique.

CHAPITRE II.

VALEUR ARTISTIQUE DE LA GRAVURE EN TAILLE-DOUCE ORIGINALE.

En examinant la valeur de la photographie au chapitre pré-
cédent et en montrant combien elle suit peu les voies tracées
par l'art, nous n'avons pas manqué de faire ressortir les avan-
tages que la gravure en taille-douce, en tant qu'art, conservait
sur sa rivale.

Mais il est nécessaire de grouper ces indications et de les
préciser afin de soumettre à un examen impartial l'élaboration
morale de la gravure et le procédé matériel qu'elle emploie à
son expression.

Nous aurons ainsi l'occasion de faire briller aux yeux des
profanes les étonnantes ressources d'un art trop méconnu de
nos jours, tout en indiquant en même temps, en vue de la
seconde partie de la question ici traitée, les points où elle
faiblit le plus facilement et les précautions qu'il est nécessaire
de prendre pour remédier à ces propensions fatales.

Répétons-le avant tout, la gravure en taille-douce n'a rien
de commun avec l'application mécanique d'un procédé quel-
conque. Comme tout art, à l'artiste qui l'exerce, sa technique
permet de retrancher ou d'ajouter à l'image du sujet emprunté,

selon les nécessités de l'expression au service de laquelle il
l'utilise. Elle ne lui impose aucune partie de la nature devant
laquelle le *veto* de son sentiment se trouverait désarmé, et
l'oblige au contraire à employer les formes abrégées de
l'expression. N'ayant, comme presque tous les autres genres de
gravure, que deux moyens de coloris : le ton de la surface sur
laquelle on imprime et celui de l'encre qui sert à l'impression,
la taille-douce paraît être tout d'abord une espèce de dessin.
C'est en effet par le moyen de celui ci que la délicatesse du
modelé ainsi que l'élégance des formes et la beauté de la com-
position se manifestent. C'est aussi à lui que le graveur
emprunte l'effet général de grisaille ou de clair-obscur pour
mettre les objets où doit résider l'intérêt le plus vif dans une
lumière franche et y attirer les regards, pour voiler ce qui
n'est qu'accessoire en le noyant dans des demi-teintes, et enfin
faire valoir le tout par des noirs harmonieusement placés.

Les graveurs contemporains ont toutefois pris maintenant, à
l'encontre des graveurs antérieurs, la malheureuse habitude
de supprimer presque complètement l'emploi des grands
clairs et de se priver ainsi beaucoup trop de l'opposition de
lumières fortes qui favorise si singulièrement la clarté
d'expression. Ce défaut est dû probablement à la taille-douce
de traduction, qui cherche à étendre ses ressources dans les
demi-teintes jusqu'aux dernières limites, à l'imitation de la
photographie et se résout difficilement à sacrifier la dégrada-
tion infinie des tons de la peinture.

Cependant, tout en étant vraiment une forme suprême du
dessin, la taille-douce, composée de hachures et de pointillés
nettement exécutés en creux dans une plaque de métal et
dont on prend l'empreinte après les avoir remplis d'encre
épaisse, n'applique pas directement son noir sous le bec
de la plume ou sous la pointe du crayon, à la différence du
dessin ordinaire, mais au moyen d'un travail intermédiaire
qui, formant ensuite à l'impression des traits et des points
noirs, compose le clair-obscur et le modelé de leur ensemble
plus ou moins serré.

Mais aussi brillants qu'ils puissent être, ces nouveaux travaux ne suffiraient pas encore eux-mêmes à mettre en relief tous les contrastes résultant dans la nature de la diversité des couleurs. Au contraire, dans le contraste simplifié et concentré du clair-obscur, le graveur risquerait d'amener une monotonie tout aussi dangereuse par la régularité même du croisement des tailles, s'il ne cherchait, non pas à réfléchir malgré tout la qualité même des couleurs, comme le tente en vain le miroir chimique de la photographie, mais à y suppléer par l'adjonction de nouveaux motifs d'intérêt.

Ces motifs, le dessin au burin, rivalisant avec la peinture, a su les puiser dans son propre fonds, non seulement en trouvant les moyens d'imiter les divers aspects lumineux ou chatoyants des objets, depuis le poli du marbre jusqu'à la morbidesse des chairs ou la légèreté des draperies, mais surtout en suppléant aux couleurs disparues par les immenses ressources pittoresques, inconnues aux autres arts, que les combinaisons des tailles lui permettent de tirer de la lumière et du noir. Sur une même valeur de ton, les tailles peuvent produire en effet des variations étonnantes non de couleur, mais d'aspects particuliers qui les remplacent, grâce au grain du travail, c'est-à-dire à cet enchevêtrement plus ou moins varié des tailles qui, se courbant, se croisant, se heurtant, serpentant, forment entre elles les combinaisons les plus compliquées de minuscules losanges et triangles blancs et, grâce à des oppositions heureuses, semblent innombrables chez les graveurs du XVII° et du XVIII° siècle dont l'habileté, fruit de l'expérience de plusieurs générations, a fini par devenir classique.

La taille-douce d'ailleurs a, dans l'application même de sa technique, une autre source d'effets tout particuliers. On sait quelle importance ont prise dans la peinture moderne les reliefs de l'empâtement et la nouvelle variété qu'ils y ont apportée. Or, quoique reposant sur une surface d'apparence unie, la taille retient de l'impression un certain relief correspondant au creux gravé dans le cuivre; la lumière, en venant jouer sur

ces reliefs, en varie encore à l'infini l'aspect des demi-tons et porte la vie et l'expression jusque dans les plus grands noirs.

Ce relief est d'ailleurs si précieux que les artistes japonais, habiles à profiter de tous les éléments de pittoresque, l'emploient pour varier l'aspect de leur gravure à teintes plates, et qu'on commence même à l'imiter dans d'autres procédés où il n'existe pas nécessairement.

Il est clair que les couleurs des objets représentés n'offrent pas le modèle de semblables travaux, mais dans l'ensemble ceux-ci en deviennent tellement les équivalents par les aspects variés qu'ils peuvent prêter au même degré de clair-obscur, grâce aux vibrations de lumière qu'ils produisent, vibrations équivalentes à celles des couleurs de la nature, qu'on peut dire que la gravure devient ainsi la rivale de la peinture et que les qualités de celle-ci peuvent toutes s'y manifester en pleine liberté.

Personne ne contestera en effet que si la peinture triomphe par la vivante mobilité de ses combinaisons de tons et de factures, à tel point que ce caractère spécial en a tiré son nom, les ressources pittoresques de la gravure lui permettent néanmoins de rivaliser avec la première et même de lui donner plus d'une leçon. Aussi la souplesse de technique, qui, dans la gravure, ajoute aux diverses autres qualités du dessin la suavité du coloris, en même temps que le pittoresque le plus étonnant, est devenue pour la taille-douce une des conditions même de son existence.

Mais toutefois, pour que la gravure atteigne entièrement tout l'effet pittoresque dont elle est susceptible, et en conserve tout le bénéfice, il faut que cette diversité soit spontanée et non pas l'application de principes classiquement réglés d'avance, sans égard à leur opportunité, en un mot, le résultat de savantes et de froides combinaisons, comme il est arrivé en ce siècle.

Il s'agit, au contraire, de procéder dans chaque cas par analogie et par comparaison, de faire valoir les travaux les uns par les autres, à l'instar des tons de la peinture, qui se trans-

posent le plus souvent pour tenir compte de la loi des oppo-
sitions. Tout ce qui tendrait à restreindre cette liberté nuirait
au pittoresque et, par suite, dénaturerait en même temps la
force de l'œuvre en la rapprochant des moyens mécaniques.

En résumé, dans la gravure au burin, non seulement les
tailles permettent donc la liberté d'allure exigée d'un métier
artistique pour former un moyen d'expression complet par
lui-même, mais encore le graveur peut même atteindre un
degré extraordinaire de liberté et de personnalité dans l'élabo-
ration morale de son œuvre.

Il suffirait d'ailleurs, pour le prouver, de rappeler combien
le burin trahit facilement le tempérament de l'artiste et des
écoles en général : dans l'école allemande, une précision grêle,
dégénérant presque en dureté chez Dürer; chez les Flamands,
au contraire, le coloris et l'animation pittoresque s'unissant au
clair-obscur sans trop de souci de la régularité du procédé,
auquel sacrifient au contraire les Italiens, afin d'atteindre le
style; chez ceux-ci la négligence des finesses de ton et des
détails subtils de la réalité aboutissant à plus de majesté que
de délicatesse, les tons n'y étant employés que comme moyen
complémentaire et non comme élément principal d'expression.

La présence de la plaque de cuivre introduit malheureuse-
ment dans ces opérations des difficultés particulières à l'art de
la gravure en taille douce. Tout d'abord, la résistance du métal
au burin rend le travail de la taille fort lent; ce qui est, comme
Jules Janin le sentait déjà, un vice rédhibitoire à notre époque
de vapeur et d'électricité.

En second lieu, cette lenteur refroidit quelque peu la
chaleur de l'inspiration pittoresque et vivante de l'œuvre,
défaut tout aussi impardonnable que le premier; troisième
difficulté : les erreurs sont si difficiles à corriger sur le métal
(car tout travail y est définitif, et les hasards de la morsure ou
les tricheries de l'impression, tolérées dans les improvisations

de l'eau-forte ne sont pas de mise avec la gravité et la sévérité qui convient à la lenteur du burin) que tout doit être combiné et évalué d'avance.

Aussi, à cause de cette dernière raison, le graveur n'entreprend-il jamais, même dans le burin original, d'imiter la nature directement; il n'aborde le cuivre qu'après avoir pris la précaution de placer entre son modèle et lui des études ou un dessin qui servent tout au moins de base à sa création et de guide à son travail.

Il est déplorable que cet état de choses soit devenu pour la gravure une nouvelle source de faiblesse, dont il importe plus que jamais de prémunir les artistes. Par un abus dangereux, réduisant le procédé matériel à un rôle presque mécanique, les graveurs modernes en sont venus à considérer comme un véritable modèle ce brouillon sommaire où ils ébauchent l'effet du clair-obscur et le mouvement des tailles. La gravure, ainsi copiée, perd justement ce côté imprévu, cette fleur de naïveté dans la facture, cause principale de palpitation et de vie dans l'œuvre, pour revenir à un métier machinal, alors que précisément le défaut de spontanéité, dû à la résistance du métal, fait déjà l'infériorité de la taille douce vis-à-vis des autres arts et lui vaut en grande partie le mépris moderne.

Une telle division dans l'élaboration d'une œuvre d'art ne s'accomplit pas d'ailleurs sans répercussion immédiate dans sa valeur.

C'est ainsi que, malgré la nécessité évidente pour le graveur d'être le dessinateur par excellence, il n'est malheureusement pas rare de nos jours que, se bornant à l'effet sous l'influence grandissante de la photographie, il ne sache plus suffisamment dessiner pour exprimer, par la direction de ses tailles, une forme déterminée. Par contre, il n'est pas étonnant non plus de voir, sous les mains d'un buriniste expert, le travail du burin, détaché des préoccupations de l'interprétation et étranger à la cause émotionnelle dont il devrait, au contraire,

porter les stigmates, se transformer, par une déviation parallèle, en une simple mise en œuvre de règles prévues d'avance, de secrets de métier, de tours de mains, au lieu de particulariser chaque trait par la gradation du sentiment qui l'inspire. Le graveur sachant qu'en principe telle série de tailles convient mieux pour rendre l'apparence d'une matière rigide, telle autre les reflets d'une étoffe soyeuse, a fini par en appliquer impitoyablement la formule au lieu de tenir compte de la loi des oppositions qui l'écarterait de la routine.

Aucune naïveté de procédé ne rachetant plus ainsi la pauvreté du dessin, l'œuvre s'abaisse alors au-dessous même du métier de praticien et perd toute action sur le spectateur.

En effet, si l'absence du pittoresque dans le moyen d'exécution produit la monotonie du procédé, le danger grandit encore si on y laisse s'adjoindre la médiocrité de l'inspiration ; la gravure a cela de particulier que la monotonie et la médiocrité y sont insupportables parce qu'elle ne retient pas le spectateur par la magie des couleurs même.

C'est ce qui est arrivé pour la belle taille : la virtuosité de Wille et la régularité de son burin avaient amené jadis une froideur glaciale dans la gravure et commencé sa déchéance, alors que précisément, par une cause contraire, la gravure de vignettes, moins habile mais plus libre jetait, par contraste, son plus grand éclat.

Avant tout, le graveur doit se rappeler que la pratique trop habile du burin, la dominance du métier est aussi redoutable pour la taille-douce que la monotonie même ; les sillons creusés dans le cuivre ne peuvent être rien autre que les moyens permis à la gravure de dessiner et de colorer. Au delà de ce résultat, les audaces du burin deviennent un vice. Les tailles trop ostentatoires, les travaux trop brillants, substitués par lui au coloris de la nature, blessent les regards, s'ils les frappent trop vivement, et leur ôtent toute signification figurée. Au moment où, comme nous l'avons dit, le procédé se substitue

à un aspect matériel, à un détail de la nature, cette substitution ne vaut que pour autant qu'elle ne soit pas trop machinale, car sans cela elle met en fuite le sentiment et, au lieu d'une sensation pittoresque, elle n'exprime alors que l'idée de l'invariabilité mécanique.

Lorsque, ainsi que c'est le cas chez quelques graveurs célèbres, Goltzius, Carrache, Mellan, Wille, la taille élégante, brillante et hardie s'impose personnellement à l'œil, cette exagération de la manœuvre détourne au profit du métier, c'est-à-dire de la partie la plus matérielle et la moins significative de l'œuvre, la part d'attention due à la beauté des formes, au charme du modelé, à l'intention morale et à l'expression d'un sentiment pittoresque qui constituent la partie essentielle de l'art, ainsi que nous l'avons montré.

Sans doute, il est nécessaire, pour la beauté d'une gravure, que la taille ne soit pas raboteuse et maladroite; sans doute, il faut, pour la lecture facile de l'œuvre, que la facture en soit assez apparente pour qu'on puisse y retrouver les intentions du sentiment, mais il est encore plus nécessaire que l'habileté de la main ne fasse pas oublier l'esprit qui l'a guidée, que les touches, dans leur multiplicité, n'aient pas l'air de résulter d'une même force aveugle et impitoyable, car le graveur, perdant ainsi toutes ses prérogatives pittoresques, se ravalerait aussitôt au niveau du procédé tout matériel de la photographie, sans avoir même l'excuse d'une apparente précision.

Évidemment, il faut beaucoup de goût et de prudence au graveur pour se garder de ces différents écueils; mais en général, on peut considérer qu'il lui suffit de rapprocher le plus possible l'œuvre gravée de la source même du pittoresque, la nature; d'atténuer tout ce qui y est contraire à cette tendance, par exemple en diminuant l'importance du dessin intermédiaire de la préparation; de dissimuler l'habileté et l'expérience qui président au choix des travaux; de les varier sans leur donner une apparence étrange par trop de complications, et ainsi de ne pas les rendre trop sensiblement conven-

tionnels, ce qui nuirait à la simplicité et à la rapidité d'exécution, à la vie et à la vérité de l'expression.

On aura remarqué que tous les défauts de la taille-douce résident plus ou moins dans la suppression de l'un ou l'autre effet pittoresque. C'est une chose singulière, en effet, que l'habileté manuelle, lorsqu'elle domine dans la gravure, la conduit justement à l'imitation d'un art tout opposé à la peinture. Les antiques gravés par Mellan, les sculptures de De Vries gravées par Jean Muller, l'élève de Goltzius, ont justement trouvé les interprètes voulus : c'est le mécanisme trop habile de la taille, privée de tout sentiment pittoresque, qui leur a donné cette affinité avec la sculpture. Toutes ont, en effet, de commun une certaine tendance matérielle, une certaine parenté avec la beauté physique qui, si l'on n'y prend garde, en rabaisse le niveau moral.

C'est que si l'on exclut le pittoresque de la gravure, la ligne y domine fatalement dans toute sa sécheresse. En dehors du clair-obscur et de la couleur, les tailles ne peuvent modeler la figure que par leur mouvement; savamment allongées selon les évolutions de la surface qu'elles sont sensées représenter, elles l'embrassent sous diverses inflexions, tantôt raccourcies, rampant autour d'un membre, s'éloignant l'une de l'autre ou se rapprochant comme dans des effets perspectifs, tantôt faisant saillir les muscles comme dans la statuaire et donnant par des renflements ou des déliés la sensation du relief. Ce système, d'un grand secours pour le modelé, donne à l'objet une solidité très grande, mais le travail étant plus visible devient alors trop conventionnel, c'est-à-dire trop étranger à l'œuvre dont il absorbe l'intérêt.

Si la gravure a donc quelque parenté avec la sculpture, c'est une parenté compromettante; toute concession dans ce sens doit être considérée comme une menace de décadence, un pas vers les abîmes où s'agite la photographie.

Wille, Bervic et leurs élèves avaient tellement développé ce côté matériel du procédé, que David, dont l'esthétique, rien

moins que favorable à la gravure puisque ni le clair-obscur
ni le pittoresque n'en faisaient partie, était basée sur la sta-
tuaire antique, n'avait eu à exercer sur elle aucune influence
pour l'adapter à son idéal.

Mais si nous mettons les graveurs en garde contre les for-
mules quelles qu'elles soient, si nous repoussons même la
nécessité du style classique qui a coulé pendant si longtemps
toutes les tailles dans un moule devenu trop uniforme par
l'usage et qu'on ne peut pas d'ailleurs regarder comme le seul
type de gravure au burin, nous repoussons encore plus vive-
ment, comme profondément opposées aux caractères du burin,
d'autres méthodes désastreuses, dont la liberté apparente n'est
qu'une licence impuissante, génératrice de décadence.

En effet, tandis que le caractère de la taille-douce est la
signification nette et précise du trait, l'intervention de l'eau-
forte dans le burin et bien souvent la taille libre elle-même
n'amènent, en effet, au lieu du pittoresque cherché, que la
maladresse du faire. C'est là le résultat d'une erreur grossière
qui recherche le pittoresque beaucoup plus dans le désordre
du procédé que dans la sincérité du sentiment.

C'est précisément par opposition à cette gravure lâchée, à
cette eau-forte rien moins que croquée, à cette taille perdue
dans une sauce établie par la main de l'imprimeur et où
l'artiste n'intervient pas directement, que Ferdinand Gaillard
s'adonna à une gravure serrée. Sa gravure, née des mêmes
besoins de pittoresque, sut néanmoins conserver, malgré une
apparente liberté, une précision presque inconnue depuis la
manière des anciens maîtres des Pays-Bas, autrefois supplantée
par la taille italienne. Initié par Hopwood à la taille menue de
la gravure anglaise, il en imita la finesse du burin, le meilleur,
mais le moins pratiqué malheureusement, des moyens opposés
autrefois par les romantiques à la taille académique, et le seul
qui, sérieusement cultivé, eût permis à la gravure de se renou-
veler à temps pour répondre aux aspirations modernes.

Armé d'une technique dont la précision n'avait rien à redouter de la photographie, peintre lui-même, Gaillard, le premier, sut allier ainsi harmonieusement les nécessités de l'art de la gravure aux exigences modernes.

D'une part, libérant sa taille de toute virtuosité en lui donnant moins d'importance dans l'ensemble par sa finesse même, ne cherchant pas à enfermer de force le sentiment dans quelques traits contorsionnés, il la rendit ainsi bien plus susceptible de sincérité et de précision que la taille large de ses prédécesseurs, et nous l'opposons sans crainte sur ce terrain aux partisans les plus déterminés de la photographie.

D'un autre côté, cette grande liberté de travail permit à ses œuvres une liberté pittoresque que la taille froide et maniérée, empruntée, comme une formule, aux maîtres classiques, ne permettait plus depuis longtemps. Astreinte moins que toute autre à la préparation lente et pénible des tailles, cette gravure spontanée double encore de prix parce qu'elle se rapproche plus sensiblement du dessin crayonné et se livre beaucoup plus aux impressions de son auteur; tandis que la simplicité de l'ensemble y conserve une grandeur de style étonnante, elle apporte enfin dans la gravure une rapidité d'exécution dont Jules Janin se fût déclaré satisfait.

Réunissant en elle les plus hautes qualités de la gravure au burin: simplicité de travail et rapidité d'exécution, précision du dessin, vivacité et sincérité du sentiment, chaleur pittoresque et spontanéité dans l'exécution, nous croyons qu'elle répond à la fois à tous les desiderata du siècle et qu'elle sera le type de la gravure du siècle prochain.

SECONDE PARTIE

La gravure en taille-douce et la photographie considérées dans leurs travaux de reproduction respectifs.

———

CHAPITRE PREMIER.

QUALITÉS REQUISES D'UNE BONNE REPRODUCTION D'ŒUVRES D'ART.

En vue de la vulgarisation du sentiment qu'elles expriment, la tradition a placé depuis longtemps la reproduction des œuvres des autres arts et spécialement de la peinture parmi les travaux qui sont du domaine de la taille-douce.

Cette branche de la gravure a pris à côté de la taille-douce originale une place importante et s'est même développée au détriment de son aînée, l'éclipsant à tel point que celle-ci (et nous en avons dit plus haut nos regrets) est maintenant presque complètement étrangère aux graveurs de notre époque.

L'application de la photographie au même objet devait donc la toucher, d'autant plus que c'est précisément sur ce même terrain de la reproduction et de la vulgarisation des œuvres d'art que la photographie émet le plus hardiment ses revendications.

Pour bien des gens engoués de la renommée d'impartialité, ou plutôt de neutralité, qu'on lui a faite (bien gratuitement, nous le savons d'autre part), la photographie est sans rivale, étant incapable d'ajouter un sentiment plus ou moins contradictoire à l'œuvre originale; tandis que, d'autre part, les libertés prises par les graveurs vis-à-vis de leurs modèles, libertés que l'art non seulement permet mais exige même jusqu'à certain point, leur rendent suspectes toutes les reproductions gravées.

Nous touchons donc ici au point le plus irritant du débat.

Déjà nous avons prouvé que toute reproduction de la nature, pour être complètement assimilable par notre esprit, doit être, façonnée en forme d'expression, en un mot qu'elle doit être, artistique. Mais pour reproduire cette forme d'expression elle-même ne peut-on utiliser la photographie? Cette reproduction ne peut-elle garder toute la force de l'œuvre sans procéder de, nouveau du sentiment?

Et d'abord, objecte-t-on, le graveur, qu'a-t-il même à faire ici de son sentiment propre; comment l'imagination peut-elle intervenir dans un travail qui exigerait, au contraire, de la part de celui qui s'y livre une entière absorption?

Aucun genre de traduction en cette occasion pourrait-il, dès lors, être aussi impartial et par suite aussi parfait qu'un travail automatique? Aucun donnerait-il des résultats aussi rigoureusement exacts, procéderait-il plus strictement des qualités mêmes du modèle que la photographie? La reproduction gravée ne risque-t-elle pas, au contraire, d'interposer une atmosphère étrangère entre l'œuvre et son prototype?

L'objection est surtout spécieuse, et il importe avant tout, pour la résoudre, de ne pas perdre de vue le but à atteindre [1].

Qu'entend-on d'abord par la reproduction d'une œuvre d'art?

[1] Quoique les photographes affectent de croire, pour le besoin de leur cause, que la transcription monochrome, dessin préparatoire de la gravure, soit le seul travail artistique du graveur et que la reproduction subséquente qu'il en fait par le burin n'est qu'un travail accompli par l'outil au même titre que celui de leur objectif, il ne s'agit évidemment pas ici de cette reproduction.

Nous l'avons démontré plus haut, cette préparation, si elle a déjà subi un certain contrôle dans son clair-obscur et dans son dessin, ne se voit complétée que dans la gravure même, à qui elle assigne d'avance, sans tenter de les exécuter d'ailleurs, certains côtés de l'expression propres au burin. C'est au contraire d'une œuvre absolument indépendante et qui doit prendre de l'autorité sur toute la reproduction, loin de la préparer, que nous nous occupons ici.

Si l'on veut un procès-verbal précis, donnant sèchement en blanc et en noir une reproduction complète, identique et absolue, disons-le carrément, on veut l'impossible : ni la gravure ni la photographie ne peuvent satisfaire cette exigence ; on ne peut en espérer, tout comme dans la reproduction de la nature, qu'une image, un reflet, un rappel plus ou moins complet, plus ou moins organisé.

Cette image toutefois peut être de plusieurs espèces. Si elle se bornait à reproduire l'aspect matériel d'une œuvre, sans égard à la signification morale qu'elle est chargée de symboliser, elle ne reproduirait pas l'œuvre d'art tout entière, puisque celle-ci, nous l'avons dit, n'existe que par son but d'expression morale : la traitant comme un bibelot quelconque, elle n'en reproduirait que l'extérieur, montrant la toile et les empâtements au lieu de la vie qui les motive.

Par suite, la reproduction d'une œuvre d'art consiste essentiellement dans le transfert du sentiment en de nouveaux termes ; toutefois l'expression ayant correspondu primitivement déjà à des termes naturels, il est sage que, comme garantie de leur identité de signification, ces termes se rapprochent autant que possible des termes primitifs.

La gravure d'ailleurs n'a jamais reçu comme tâche essentielle de rendre ou de reproduire de façon identique et matérielle l'objet d'art avec tous les attributs qu'il contient, vestiges du procédé employé, etc. C'est à l'âme qu'elle s'est toujours adressée, et dans ce but on ne lui a jamais demandé que de donner, par ses moyens spéciaux, l'équivalent de l'impression émise par une autre œuvre d'art.

La reproduction matérielle et identique de celle-ci dans tous ses détails n'a donc jamais été et ne saurait être son but principal.

Si, d'autre part, une reproduction automatique, telle que la photographie, peut au contraire satisfaire ce désir en quelque chose, nous savons déjà que les défauts de ce moyen de reproduction, considérés en eux-mêmes, sont assez nombreux et assez graves pour en éclipser tous les avantages et anéantir ainsi la précision désirée.

Or, la reproduction d'une œuvre d'art réclame par essence, plus que la reproduction directe de la nature, des changements dans lesquels un procédé automatique non seulement dédaigne fatalement le côté intelligent et le côté du sentiment qui constituent proprement l'œuvre d'art, mais en dénature même l'harmonie déjà établie et nuit ainsi à la puissance d'expression morale au lieu d'en être une seconde émanation.

Traitant superficiellement l'œuvre d'art comme tout autre objet quelconque, la photographie ne donne, par lambeaux, que ce qu'elle saisit au hasard ; elle permet ainsi à chaque spectateur de retrouver quelques miettes très affaiblies de l'impression ou de la sensation ressentie devant l'original, mais l'harmonie de l'œuvre ainsi brisée n'est plus qu'une cacophonie prétentieuse, aussi impossible à comparer à l'unité apportée par l'art de la gravure qu'à celle du prototype.

Son produit est donc à peine un aperçu de l'aspect extérieur et matériel de l'œuvre, et un document dont il faut se défier au lieu d'y trouver un appui solide, un document bien plus sujet à caution encore que la gravure même, quoi qu'on en dise.

Il est bien vrai qu'en pratique, l'usage de la photographie et de la gravure peut quelquefois se confondre, puisque l'une comme l'autre s'efforcent de rendre en blanc et noir, sur une surface plane et plutôt réduite, des œuvres originales de couleurs diverses, de grandeur peut-être énorme, résultant d'un procédé d'art caractérisé et possédant même parfois, comme la sculpture, les trois dimensions. Mais si même leur reproduction pouvait rester littérale, des changements et des additions n'en devraient pas moins intervenir forcément par le fait même du but cherché.

Il est clair, par exemple, que pour s'échanger contre un ensemble de gris, de noir et de blanc, les couleurs du prototype doivent disparaître tout en laissant le plan d'harmonie établi entre elles. De même pour les vestiges de l'exécution originale : la disproportion existant entre les dimensions du prototype et de sa reproduction, d'une part, de l'autre, l'usage

d'un nouveau procédé qui leur est étranger, en rendent la présence inutile et même nuisible.

Enfin, la clarté et la sobriété du style lui-même pâtiraient singulièrement si l'on voulait s'obstiner, malgré la réduction de l'original, à conserver tous les détails qui s'y trouvent et les condenser dans la reproduction.

De ces diverses raisons, celles qui concernent la facture sont les plus simples, les plus importantes et, pourtant, les plus discutées.

Nous avons expliqué que selon les matières diverses, marbre, couleurs à l'huile, etc., selon les divers instruments, pinceaux, ébauchoirs ou burins qu'il emploie, le travail artistique laisse dans ses œuvres des traces spéciales qui sont comme le sceau de leur procédé. Nous savons aussi que ces traces de métier sont même utiles à l'expression, en facilitent la lecture et que, précisément pour cela, cette intelligence du rendu, cette virtuosité du faire qui laisse visible le travail, est actuellement l'un des charmes les plus appréciés de l'art.

On concevra, dès lors, que la création artistique, si elle émigre d'un domaine de l'art à l'autre, doive, sous peine de confusion, se dépouiller de la livrée de celui qu'elle quitte pour revêtir celle qui se rapporte à sa nouvelle condition. Un statuaire, travaillant d'après un prototype peint, mais devant viser avant tout à créer une sculpture, ne pourrait évidemment chercher à reproduire les coups de pinceau de son modèle : cela ne servirait à rien, sinon à embrouiller la signification de l'œuvre. De même une peinture ne pourrait reproduire une sculpture qu'en imposant à l'image de celle-ci la facture de son pinceau ; de même encore, celui-ci doit céder aux tailles du burin dans la gravure et ne leur servir de guide que pour autant que le pittoresque de l'une s'accommode du travail des autres.

S'il en était autrement, il s'ensuivrait une telle confusion du métier du prototype avec celui de sa reproduction, que ce travail n'aurait guère de clarté d'expression, car, on l'a dit plus

haut, les vestiges de l'intervention humaine, du *métier*, servent surtout de guide au spectateur dans la reproduction artistique pour le mettre en relation, par la communion des sens, avec le côté moral de l'œuvre, comme les traces de pas humains sur le sol désert guident l'homme égaré vers ses semblables. Or, dans le cas qui nous occupe, ce serait, non pas aux traces du métier de la taille-douce que s'attribuerait la valeur expressive, mais à celle de la peinture.

D'un autre coté, la signification de ces vestiges n'ayant de valeur que par le rapport proportionnel établi entre l'œuvre et la main qui l'a exécutée, l'agrandissement ou la réduction en ôtent toute signification.

A supposer qu'on puisse conserver dans une taille-douce quelques traces du pinceau, ainsi que Gaillard l'a tenté dans ses *Disciples d'Emmaüs* d'après Rembrandt (et l'on peut lui reprocher avec raison d'avoir, par cette sincérité, donné à la facture plus d'importance qu'elle n'en comporte dans le tableau lui-même), ces apparences perdent malgré cela toute significa- tion, puisque rien n'indique la proportion de la réduction opérée et, partant, le rapport de la facture avec le canon humain qui en faisaient la seule force et le seul intérêt Réduite à des proportions minuscules, la touche ne conserve plus la même valeur à nos yeux et encombre la reproduction de détails inexpressifs et même nuisibles. La grandeur de la touche dans les arts ne varie pas exclusivement, nous le savons, en proportion de l'œuvre : elle est fixée par des rapports intimes existant entre elle et la main créatrice; pour en retrouver la signification, il faudrait que nous subissions nous-mêmes une réduction identique.

Pour une autre raison encore, la sincérité d'une reproduc- tion ne peut être que relative : l'accumulation en un petit espace d'une série de détails trop nombreux pour notre œil, qui pouvait les supporter éparpillés dans les dimensions plus vastes de l'original, est dangereuse, car, quels qu'ils soient, ces détails affaiblissent toujours la force de style contenue dans

l'original. On doit donc se borner à en faire un choix judi-
cieux.

On admettra donc que c'est seulement à un artiste, le gra-
veur, qu'incombe une tâche si délicate; la photographie agirait
même en sens opposé.

Si, au point de vue de la facture et du détail inutile, elle ne
vise qu'une précision tout au moins nuisible, la photographie
en fait tout autant, mais plus maladroitement encore, au point
de vue de la couleur.

Il s'agit de rendre celle-ci par l'unique pouvoir des doses de
lumière et de noir, de réfléchir non les couleurs mêmes mais
l'ensemble de l'effet, la proportion de lumière établie entre
elles par l'artiste pour l'œil humain.

Or, nous l'avons vu dans notre première partie, loin d'être
scientifique, l'évaluation des diverses couleurs en forces lumi-
neuses relatives est particulière aux sens humains. Aussi la
photographie détruit-elle l'ensemble harmonique de l'effet
élaboré par l'artiste, ses altérations systématiques des couleurs
résultant de lois n'ayant rien de commun avec notre œil ni avec
notre esprit.

Par contre, la gravure nous est déjà apparue suppléant au
coloris, proportionnant en des opérations parallèles à celles
du peintre le noir et les gris, créant, par différentes variétés de
travaux, des équivalents qui lui sont suggérés par une optique
spéciale et le sens particulier qu'il possède de son art, la force
de son goût et son intelligence des procédés.

La couleur et le clair-obscur deviennent alors l'un des
attraits essentiels de l'œuvre greffée sur le prototype et vont
même, selon la force et l'originalité de l'artiste, jusqu'à le faire
oublier complètement.

Si la reproduction supprime dans son œuvre certains détails
de l'original, elle ne peut, sous peine de s'appauvrir du même
coup de certaines qualités de forme ou de facture et de perdre
la physionomie même de son prototype, s'abstenir de les rem-

placer par de nouvelles métaphores; or, comment l'intro-
duira-t-elle autrement que par un travail semblable en tout
précisément à la gravure?

Déjà un procédé plus parfait que la photographie, mais en
dehors des privilèges de l'art, ne suffirait pas à cette tâche. Un
dessinateur qui n'appliquerait que son intelligence à ce travail
perdrait par ce fait tout le sentiment contenu dans le proto-
type, malgré la liberté d'allure qu'il posséderait : quel mal
n'a-t-on pas déjà dit des graveurs corrects et froids du com-
mencement du siècle? Et pourtant un tel travail a déjà sur la
photographie la supériorité de l'intelligence sur les forces
aveugles de la matière.

C'est que l'intelligence ne peut suffire seule, c'est qu'il est
nécessaire ici d'avoir recours au sentiment, qui seul est expres-
sément qualifié pour accomplir toutes les opérations qui se
rapportent à l'art. Seul l'art peut se servir de véhicule à lui-
même. La simplification artistique ne s'oppose pas à cette
invention et à cet emploi de ressources propres à la gravure
non prévues dans le prototype, pourvu qu'elles concourent à
l'ensemble et s'y appliquent.

C'est donc une des grandes prérogatives du graveur d'intro-
duire ces éléments nouveaux dans sa traduction, mais elle est
justifiée par ce fait que seul il peut les confondre, en effet,
dans ceux de l'œuvre primitive et en faire un tout par la
vivacité du sentiment en lequel il les conçoit réunis, décom-
poser les intentions du peintre à cet effet et, en se les assimi-
lant, les mettre adéquatement en rapport avec les moyens de
son art.

L'œuvre de la gravure est donc la seule reproduction pos-
sible des œuvres d'art, c'est-à-dire une véritable traduction
qui ne se borne pas à un mot à mot enfantin et inexpressif,
mais s'attache surtout à l'esprit.

S'adressant nécessairement à l'âme d'une façon différente
de l'original, cette reproduction, sous la main de l'interprète,
devient une œuvre d'art nouvelle greffée sur la première; elle

a un langage ou un procédé particulier qui remplace l'autre dans toute son étendue, la ressemblance devient plutôt morale que matérielle.

Évidemment, pour arriver à combiner ainsi les sentiments les plus élevés de l'art avec la pratique d'un moyen d'exécution nouveau, il faut une étude approfondie du sujet prototype, une observation longuement mûrie et une grande expérience des moyens techniques. Aussi n'est-il pas donné à tous les graveurs d'y parvenir, et ce sont les entreprises ridicules de burinistes doutant trop peu d'eux-mêmes qui ont fait le plus de tort à cette espèce de gravure.

On le voit, malgré tous ses efforts, il serait impossible à la photographie, vis-à-vis de ses exactitudes mesquines, de ses trahisons inconscientes, de son apparence momifiée, de revendiquer pour sa fidélité niaise le bénéfice d'un tel travail. Il nous suffit d'avoir expliqué les exigences de toute reproduction pour montrer qu'elle ne peut être véritablement impartiale et complète, qu'elle est une utopie aussi bien et même plus en photographie qu'en gravure, et que celle-ci triomphe même sur la première de toute la hauteur de l'art qu'elle représente.

Nous ajouterons seulement qu'il importe, pour bien en marquer la noblesse et la différence de travail d'avec celui de la reproduction photographique, loin de tout contrôle du sentiment (seul expert en semblable matière), que la reproduction contrôlée par celui-ci cesse, par le fait même, de se mettre à la remorque de l'œuvre originale à la façon de la photographie.

Notre gravure moderne se doit de tendre de toutes ses forces à écarter cette équivoque pour être respectée; et nos graveurs traducteurs doivent plus que jamais se placer résolument en dehors de tout point de comparaison trop méticuleux et trop matériel avec l'œuvre qu'ils reproduisent, en développant sans défaillance dans leurs burins les caractères propres à leur art.

Ils remplaceront ostensiblement les éléments disparus par des éléments nouveaux pour en renforcer les métaphores dans les points affaiblis par la transposition, et ils auront soin encore de remplacer l'un par l'autre les caractères des procédés employés.

Amenant ainsi l'attention du spectateur sur le sentiment qui a créé ces nouvelles métaphores et sur sa concordance avec le prototype, ils l'avertiront alors qu'ils s'adressent à l'âme, et non à la matière, d'une façon autre que l'original, tout en exprimant le même sentiment. Ils créeront de cette façon un champ nouveau à côté de celui de l'original, et le résultat sera à la fois de mettre en harmonie toute l'œuvre avec le nouveau procédé employé, en même temps que de dépayser complètement le spectateur qui se ferait encore illusion sur le but poursuivi, évitant ainsi des déceptions à son esprit désormais prévenu.

Quelques graveurs voulant protester, devant la photographie, de la puissance du burin dans le métier comme dans l'art, sont parvenus, comme Gaillard dans ses *Disciples d'Emmaüs*, à faire de l'art *photographique*, dans le bon sens du mot ; mais par cette perfection inutile, ils ont trahi ainsi le noble côté moral de la traduction en risquant de le confondre avec le résultat de moyens mécaniques.

CHAPITRE II

LÉGITIMITÉ DE LA TAILLE-DOUCE DE TRADUCTION.

Quelle est la valeur d'un pareil travail au point de vue esthétique ?

Une telle reproduction est-elle compatible avec la liberté de l'art ?

Bien des personnes trouveront d'un côté que nous permet-

tons aux graveurs de prendre avec le prototype des libertés
trop grandes pour que leur œuvre puisse encore être considé-
rée comme une reproduction.

Inversement, d'autres, se plaçant au point de vue de la
dignité de l'art, trouveront que ces mêmes libertés sont infini-
ment trop mesquines.

Ces deux opinions sont l'une et l'autre trop intransi-
geantes.

A ceux qui trouvent que c'est diminuer l'art que d'assujettir
ses œuvres à des conditions étrangères à leur auteur, et que
de tels travaux sont abusifs, il suffira, pour les convaincre
d'erreur, de démontrer qu'un sentiment peut s'exprimer d'un
même objet par des métaphores différentes, et que le but de
l'art étant, au fond, l'expression d'un sentiment, c'est un tra-
vail artistique fort régulier que ce passage d'une forme d'ex-
pression à l'autre si le sentiment exprimé n'en est pas altéré :
le chef-d'œuvre créé dans ces conditions par le graveur procède
de la nature au même titre que le prototype qui lui a servi de
prétexte; il est une autre œuvre d'art, expressive des mêmes
sentiments.

Nous avons dit plus haut, dans notre premier chapitre, que
dans le modèle multiforme de la nature, l'œil de l'esprit
comme celui du corps découvre successivement les faces les
plus diverses; et qu'on peut prendre, dans le même motif,
divers ensembles logiques de formes sous le contrôle d'un
même sentiment, pourvu qu'ils soient conformes à des
procédés d'art déterminés. Aussi dès que la manière de consi-
dérer la nature, c'est-à-dire de lui appliquer un procédé
d'imitation, est transposée, les formes empruntées d'abord
doivent subir une nouvelle vérification à l'effet de s'échanger,
le cas échéant, contre celles qui correspondraient mieux au
nouveau métier.

La gravure de reproduction est donc l'art de faire passer les
beautés d'une langue, plus riche à la vérité, dans une autre

qui l'est moins mais qui offre des équivalents qui lui sont propres. Il ne s'y agit, en réalité, que de substituer un détail plus accessible du même ensemble primitif à un détail moins significatif, un détail plus nécessaire à un autre, vrai, mais devenu contingent.

On ne peut par suite accuser l'artiste traducteur de tromperie et de falsification : il parle tout simplement en une autre langue avec des expressions adéquates.

L'œuvre d'art qui en résulte est même quintessenciée, car se récréant de toutes pièces jusque dans ses plus intimes détails vis-à-vis du modèle primitif et plus complexe de la nature, elle subit un second contrôle artistique. En s'appropriant entièrement le sentiment élaboré dans l'œuvre prototype, un bon graveur la remet même quelquefois, au cours de l'étude qu'il en fait, en contact direct avec la nature, et l'œuvre repasse ainsi une seconde fois par le double creuset de la nature et du sentiment.

En somme, la gravure fait subir à l'œuvre d'art prototype une série d'opérations identiques à celles que celle-ci fait subir à la nature; elle met en relief certaines qualités qui passaient inaperçues dans le tableau, ou ne pouvaient y être développées; elle supprime certaines autres inaptes à la monochromie et qui portaient ombrage aux premières.

Nouvel Antée, elle se retrempe enfin, comme l'art doit le faire sous peine de s'affaiblir, au contact direct de la nature en remplaçant les qualités disparues, comme Rubens le faisait faire à ses graveurs et comme Henriquel Dupont l'a fait dans son *Moïse sauvé des eaux*, par des métaphores nouvelles, des documents nouveaux pour la conduite de ses tailles, leur variété ou leur assimilation pittoresque à la substance à laquelle ils s'appliquent. Rubens avait conscience de l'importance de ces transpositions. C'était lui, ou Van Dyck, sous sa surveillance, qui se chargeait de trouver en des grisailles préalables la traduction de ses colorations intenses. On lui a même attribué, mais à tort, car la variété des personnalités de Bolswert, de Vorsterman ou de Pontius s'y retrouve trop clai-

rement, l'invention et le choix des travaux nécessaires au
pittoresque du métier, la manière de faire briller à propos le
travail du burin, de lui donner de la légèreté ou de le tenir
sourd à certains endroits. Aussi quand il signait les gravures
de ses collaborateurs, était-ce parce qu'il avait conscience de la
valeur des transpositions (devenues caractéristiques de son
école), qu'elles étaient de ses compositions peintes.

La gravure de traduction n'est donc qu'une application
particulière de l'*homo additus naturae;* elle ajoute, retranche à
son prototype au lieu de rester paralysée à l'instar de la pho-
tographie dans les parties qu'elle ne parvient pas à copier
servilement. Aussi osons-nous dire que c'est même « le
graveur ajouté au peintre » qui est le principal attrait de
l'œuvre nouvelle, c'est sa personnalité qu'on doit y chercher
de préférence, quitte à se féliciter si le tempérament du
graveur coïncide avec celui du peintre au point de s'iden-
tifier.

D'ailleurs, nous ne craignons pas de le proclamer, le but de
la gravure d'un tableau, par exemple, n'est pas aussi exclusi-
vement qu'on le croit de reproduire avec un respect religieux
le modèle créé par le peintre, que de mettre la personnalité
du graveur en lumière grâce à ce modèle. C'est, en effet,
l'œuvre sortie des mains du graveur bien plus que le prototype
qu'on recherche. C'est une grande erreur de croire que c'est
uniquement pour l'original même qu'on grave un tableau : le
but n'est pas une simple ressemblance de formes et de senti-
ments. Ce qu'il faut demander d'une gravure de reproduction,
ce que tout iconophile y recherche, ce n'est pas autre chose
que la personnalité de l'émotion du graveur ; l'original ne lui
est qu'un soutien, j'allais dire un prétexte.

La gravure doit, en effet, commenter et copier à la fois la
peinture originale sous peine d'échapper aux conditions
artistiques et d'abdiquer ses privilèges ; tout en empruntant
le plus possible à son prototype, elle doit cependant parler le
langage propre au burin.

Admettons pour un instant qu'il soit impossible à tout graveur, quelque génie qu'il ait, de rendre dans toute sa profondeur l'œuvre d'un autre génie: qu'il ne puisse s'astreindre à copier exactement son prototype (cela s'est vu et se verra encore dans l'histoire de la gravure, témoin Henri Goltzius); s'il y substitue le sien, l'œuvre produite, sans être véritablement une reproduction, n'en sera-t-elle pas moins une œuvre d'art hors ligne, un chef-d'œuvre peut-être? Et sa personnalité ne s'insinuera-t-elle pas même dans l'original au point d'en faire une œuvre originale nouvelle?

Qui leur défendrait à tous deux, dans ces conditions, de comprendre et de rendre à leur manière un chef-d'œuvre? Pourquoi n'auraient-ils plus le droit d'exprimer ce sentiment alors qu'il est fort et, par-dessus tout, original? Pourquoi le graveur ne pourrait-il aller jusqu'à utiliser les formes de traductions les plus libres?

Ce serait, en effet, une erreur grossière de séparer les graveurs originaux des autres, comme nous le verrons plus loin: l'estampe originale comptera toujours, parmi ses fidèles, les plus célèbres graveurs de reproduction. Ceux-ci imposent leur personnalité à des degrés tellement divers dans leurs œuvres de reproduction, qu'il est arrivé plus d'une fois qu'ils semblaient lui avoir insufflé une vie nouvelle; l'amateur lui-même juge les estampes en dehors de leur prototype par la simple raison qu'il perd celui-ci de vue, ne l'ayant pas suffisamment à sa portée pour se former une opinion sur la valeur de l'identité : il oublie que toute inquiétude de fidélité disparaît à son sujet devant le ragoût dont elle est accompagnée.

Relevant la dignité de la gravure et des graveurs, les iconophiles veulent surtout apprécier le graveur dans la gravure. A force de regarder les estampes de reproduction, ils sont arrivés ainsi à les envisager comme des œuvres originales et indépendantes, et c'est à ce moment où il se libère de toute préoccupation étrangère qu'un collectionneur les goûte vraiment.

Certes, c'est souvent une illusion qu'il se donne ainsi, on

peut en tomber d'accord ; mais le graveur est cependant quelquefois assez fort pour faire oublier l'original par la vivacité de son sentiment propre et l'unité avec laquelle il en aura imprégné son œuvre; on en a des exemples nombreux dans la gravure ancienne et moderne.

Tout comme Rubens, changeant dans les modèles qu'il fournissait à ses graveurs la distribution des lumières, on a vu aussi des graveurs, tel Henriquel-Dupont, inventer de toutes pièces des intentions nouvelles pour remplacer d'autres impossibles à reproduire en noir et blanc : son *Abdication de Gustave Wasa*, d'après Hersent, et le *Moïse sauvé des eaux*, d'après Delaroche, sont des types de ce que peuvent se permettre les graveurs à l'occasion. Dans toutes deux, il a pris des partis de couleurs ou de lumières étrangers aux prototypes, au risque d'être désavoué par les peintres qu'il complétait ainsi.

Un peintre doit être heureux de voir traduire ses œuvres par un bon graveur : un buriniste, en améliorant son modèle par des modifications habiles, lui rend quelquefois des services signalés.

C'est ainsi que, selon Charles Blanc, la renommée de Delaroche tient en ce qu'il a eu la chance de rencontrer d'habiles graveurs qui ont propagé sa renommée en lui attribuant, dans ses œuvres, ce qui lui manquait pour atteindre la sensibilité du public. Si le graveur introduit, par exemple, dans l'œuvre une harmonie plus grande laissant tout son effet à l'une ou à l'autre partie malencontreusement éclipsée en peinture par un détail précisément oblitéré en gravure, malgré la gloire que le public en fera au peintre qui en avait déposé le germe, ce sera pourtant au buriniste que cette gloire devra revenir. Bien des tableaux, insuffisants pour composer un tout harmonieux en gravure, réclament ainsi de la part du graveur une science profonde, mise au service d'une saine critique tout autant que d'un goût sûr, aidant à trouver et à développer la plus favorable parmi les intentions du peintre. Au lieu de regarder le graveur comme un manœuvre ou comme un maladroit interprète, les peintres devraient s'apercevoir des transformations fécondes qu'ils apportent quelquefois dans l'œuvre traduite.

En résumé, tout en étant une véritable traduction ou une adaptation, la gravure n'en est donc pas moins une œuvre d'art, et l'amateur l'accueillera toujours avec joie, d'où qu'elle vienne.

Il ne serait pas logique, d'ailleurs, de renier et de laisser périr un art parce qu'il se fonde sur la personnalité de la pensée et sur le sentiment, de critiquer le graveur de ne pas étouffer en lui-même et de ne pas éloigner de son œuvre toute pensée et tout sentiment personnel. Il est impossible à tout être raisonnable de ne pas marquer du sceau de son esprit les œuvres qu'il accomplit. Évidemment, malgré sa volonté, le graveur ne peut pas copier, car il est impossible pour lui de refouler son individualité : toujours la force de la copie sera une émanation beaucoup plus directe du graveur que du peintre. Mais, en outre, quand même cela lui serait possible, cela lui serait défendu parce que la gravure de traduction doit faire passer les beautés d'une langue très riche dans une autre, qui l'est moins en vérité, mais offrant quand même au talent des équivalents aussi expressifs tout en possédant des avantages précieux pour la vulgarisation. Loin de ressembler à la musique d'un orgue de barbarie donnant mécaniquement son air, la gravure reproduisant un tableau se trouve exactement dans la position de l'artiste virtuose qui, s'emparant d'une partition étrangère, l'interprète avec l'intention de faire naître chez ses auditeurs l'impression qu'il a ressentie lui-même. Peut-être, chez le virtuose comme chez le graveur, l'exécution n'est-elle pas exactement identique à celle de l'auteur; peut-être le sentiment diffère-t-il dans son allure, mais au moins en approche-t-il de très près et lui donne-t-il ce qui manque à l'exécution mécanique: l'accent, qui est la vie du sentiment. On se trouvera donc malgré tout en présence d'un artiste, quand même il n'aurait pas rendu l'œuvre conformément au sentiment primitif et peut-être même parce qu'il aura été entraîné par ce sentiment personnel, qui doit exister avant toute autre condition en art.

Pourquoi, dès lors, faire au graveur un grief de son senti-
ment, des variantes, d'ailleurs fatales, mais plus motivées que
celles de la photographie, qu'il apporte à l'œuvre reproduite ?
Pourquoi lui dénier la liberté de la ressentir autrement que
son voisin, ou lui reprocher de ne pas reproduire l'impression,
tout individuelle, après tout, que celui-ci a subie ? C'est là
vouloir niveler toutes les impressions, tendre à un commu-
nisme artistique, vouloir affirmer la négation de l'individualité
dans l'art. Sans insister sur ces conséquences absurdes, nous
remarquerons seulement combien elles détonnent dans une
époque si friande de nouveautés et de personnalités.

Toutefois, des traductions aussi libres doivent être des
exceptions, et un graveur, même habile, ne doit s'y livrer
qu'avec discrétion. Si le graveur n'est pas taillé pour un tel
rôle et s'il l'accepte sans aucune originalité personnelle, son
œuvre sera, dès lors, insignifiante, nulle et prétentieuse, ne
pouvant même être assimilée à une œuvre simplement intelli-
gente, et nous ne nous attarderons pas à la défendre : dans
tout art et, toute proportion gardée, même en photographie,
on trouve du bon et du mauvais ; un tel graveur n'a aucune
raison d'être et doit disparaître devant la concurrence photo-
graphique.

De telles hardiesses dans les mœurs de la gravure déplairont
sans aucun doute à ceux qui ne recherchent dans la repro-
duction que le mot à mot du prototype et qui prétendent que,
lorsqu'on consulte une estampe, tout en admirant l'habileté du
graveur, c'est principalement l'ouvrage du peintre qu'on veut
connaître, préférant même vérifier dans la copie les défauts de
l'original. Ceux-là sont plutôt des curieux qui recherchent des
renseignements que des amateurs à l'affût d'émotions artis-
tiques véritables, et l'on pourrait opposer à leurs critiques
intéressées le mot de l'ancien « Ne sutor... ».

Pour ceux-là, la gravure n'est pas avant tout un art, elle doit surtout tenir lieu de documents. Ne trouvant naturellement pas ce document suffisamment exact à leur point de vue, ils recourent bien vite à la photographie, venue à point pour contenter leur exigence et endormir, par son apparente imperturbabilité, leurs scrupules les plus rebelles.

Ce dilemme ne nous paraît pas pourtant aussi inéluctable qu'on veut bien le croire. Pour peu qu'on y réfléchisse, en effet, il n'est guère possible de soupçonner la gravure d'impuissance à rendre fidèlement une autre œuvre d'art.

En somme, qui oserait douter de l'habileté et du génie humains vis-à-vis de tous les pastiches, de toutes les imitations, de toutes les attributions erronées que débrouillent si péniblement les critiques les plus experts? D'après ce que nous venons d'expliquer, n'est-il pas au moins aussi facile de copier un tableau avec toute la souplesse que permettent les richesses pittoresques de la taille-douce que de créer de toutes pièces en peinture des œuvres qui peuvent être confondues avec les siennes par les gens les plus compétents?

Certes, la supériorité de l'esprit sur la matière est telle que le moyen le plus capable d'approcher de l'original sera encore la reproduction artistique. Car, outre sa liberté, l'art a pour lui-même non seulement le sentiment, mais encore l'intelligence, et peut appliquer celle-ci avec d'autant plus de délicatesse que le sentiment lui permet de s'apercevoir de toute inexactitude dans le résultat.

Pour contenter les curieux, édifiés sur le peu de valeur de la reproduction photographique, il suffirait donc qu'en s'inclinant devant les nécessités imposées par le génie même de la gravure, ils aient la patience de rechercher l'œuvre d'un bon graveur-traducteur. Toute la question est là.

A côté du graveur, qui ne connaît que son seul sentiment, se trouve, en effet, le traducteur idéal dont l'esprit vraiment pondéré exprimera, sous l'aspect d'un autre art, un sentiment déjà énoncé.

La taille-douce, en permettant ou plutôt en nécessitant l'interprétation personnelle dans sa traduction, ne s'oppose pas *a priori* à l'exactitude de la reproduction là où le modèle a le droit d'exercer une autorité, c'est-à-dire dans le sentiment : c'est là au contraire la première nécessité de ce travail; il existe des gravures dans l'école de Rubens, par exemple, qui ne seront plus dépassées tant elles se sont rapprochées du sentiment de l'original. Cette union est même si intime que l'œuvre rayonne de l'éclat de la gravure originale.

Le graveur de traduction sait imiter la peinture dans toutes les choses où n'interviennent pas les différences essentielles des deux arts; il peut exprimer la pensée tout entière en la copiant dans ses contours, dans les mouvements qui manifestent les diverses affections de l'âme; bien plus, pour rendre la force particulière des couleurs, dans ses noirs et dans ses gris, il possède même des moyens supérieurs à ceux de la peinture en grisaille : les combinaisons de tailles lui permettent de conserver ainsi l'harmonie générale selon les intentions exactes du peintre.

C'est au graveur-traducteur à éviter de se substituer inutilement au peintre qu'il traduit.

En règle générale, tout graveur de reproduction vise d'ailleurs au respect minutieux de son modèle, on ne peut en douter. La seule difficulté pour lui est d'avoir la force d'y arriver. La gravure le permet, mais n'en communique pas nécessairement (comme c'est surtout le cas pour la photographie) le moyen, et c'est là justement un don particulier rien moins que commun. Les graveurs de cette force sont rares et encore réussissent-ils mieux dans un genre que dans l'autre. Plus fins et plus intelligents à saisir les intentions d'un maître, toujours imbus du sentiment de leur prototype jusqu'à s'identifier avec lui, toujours ils sont aussi plus souples à les rendre. Cela revient donc à dire que la taille-douce de traduction doit être considérée comme un vrai sacerdoce dont les prêtres doivent être choisis sévèrement.

Quelles sont donc les circonstances les plus favorables au développement de ces facultés exceptionnelles du grand graveur-traducteur?

Évidemment c'est tout d'abord une question de tempérament, mais le métier y réclame aussi des soins particuliers.

Le graveur ne peut pas prendre son modèle au hasard; il doit pousser la conscience artistique jusqu'à n'entreprendre de traduire que les œuvres conformes à son talent. On ne peut concevoir, par exemple, un Goltzius, un Jean Muller, un Saenredam entreprenant de graver les œuvres d'un Teniers dont les multiples accents disparaîtraient sous le style de leurs tailles.

Il faut ensuite que le graveur saisisse dans toute leur portée les intentions du peintre, soit qu'il en soit, comme Vorsterman avec Rubens, un simple collaborateur travaillant d'après un dessin fourni par le maître dans ce but et faisant ainsi du Rubens en gravure, comme d'autres faisaient du Rubens en peinture sous la surveillance du maître; soit qu'il corresponde de sentiment et de tempérament avec lui, s'il s'agit d'un ancien.

D'un côté le graveur, s'il est contemporain de l'auteur de son prototype, s'il vit dans le même courant d'idées que lui, en rend mieux la façon de sentir, fort différente d'un siècle à l'autre. C'est ce qu'avait fort bien compris M. de Chénevière qui, ainsi qu'il le rappelle dans ses mémoires de directeur des Beaux-arts, « convaincu que les graveurs, à chaque époque, » donnaient le meilleur de leur talent à la reproduction des » œuvres contemporaines, soutenu en cela par le goût qui » court dans les ateliers, par l'enseignement, les conseils » directs des maîtres créateurs, par le spectacle même du » procédé de ces maîtres, » faisait reproduire chaque année par les graveurs récompensés au salon des peintures ou sculptures ayant obtenu la médaille d'honneur à ce même salon.

Mais s'il s'agit, au contraire, de traduire une œuvre ancienne, le graveur doit être choisi et armé tout particulièrement pour

suppléer dans cette entreprise à la perte de son guide naturel. Dans ce but, il ne doit ménager ni son temps ni ses peines pour arriver à une traduction sincère ; plus que tout autre, il doit avoir, dès lors, des notions sur l'esthétique de l'époque dont il s'occupe afin de s'apprêter à saisir toutes les nuances et les délicatesses résultant du milieu où l'œuvre a été conçue, les idées qu'elle reflète de son époque. Qu'on choisisse donc pour opérer ce travail, si vainement souhaité, l'esprit le plus apte à saisir et à rendre ces sentiments, l'artiste que l'organisation et l'éducation auront le plus rapproché de l'auteur qu'il est appelé à suppléer ; qu'il recule sa traduction dans le moule primitif du sentiment, lui seul en a le droit, lui seul est capable de nous satisfaire plus que tout autre.

Nous ne pouvons nous empêcher de recourir de nouveau, ici, à l'exemple de Ferdinand Gaillard, le modèle des graveurs présents et futurs, préparant ses chefs-d'œuvre, comme un historien, par des documents, fouillant les collections de l'Europe pour retrouver les dessins préparatoires soit des *Disciples d'Emmaus*, soit de la *Cène* de Léonard, se mettant au travail après s'être assimilé, dans toutes ces études, les sentiments que Rembrandt ou Léonard avaient puisés eux-mêmes dans la nature, pour la cristalliser dans leurs œuvres. En effet, n'escamotant jamais une difficulté, préparant et étudiant son modèle sans relâche, s'entêtant à son interprétation, épuisant sans fatigue les ressources de son talent, Gaillard ne laissa jamais rien à l'improvisation, sinon son métier même.

Mais, il ne suffit pas que le graveur possède la puissance intellectuelle nécessaire à la fidélité de la traduction, il doit en avoir les moyens matériels. Il doit posséder un métier tout particulier où la grande originalité n'est ni essentielle ni même bien à place, mais dont la souplesse est suffisante pour lui permettre de s'attaquer à tous les genres convenant à son tempérament. La sympathie entre le traducteur et l'auteur original doit exister jusque dans le métier.

Si un dessin précis est plus nécessaire dans la gravure de

traduction que dans toute autre, un métier simple et sincère n'y est pas moins exigible. C'est l'insuffisance de précision de toutes les gravures de traductions anciennes et modernes, à part celles gravées sous les yeux du peintre, qui a le plus servi la photographie. Le graveur doit donc se rappeler, maintenant, qu'il lutte contre elle dans son œuvre et que la société a le droit d'exiger que le temps dépensé dans ce travail profite à la sincérité de la reproduction. Or, comment ne pas accuser l'art même de la gravure si, après tant de peines et de talent employés, la copie ne possédait pas une fidélité et une ressemblance parfaites de manières et de sentiments avec l'original?

Demandons donc au graveur de s'occuper beaucoup plus du dessin que des coups de burin qui le produisent; trop ostensibles et trop maniérés, ceux-ci masquent l'œuvre sous un travestissement étranger. Aussi les graveurs doivent-ils être assez discrets pour les appliquer sans entêtement et sans y sacrifier le sentiment. C'est dans ce but que Gaillard serrait ses travaux de manière à ne produire qu'un dessin sur cuivre en traits de burin; cette simplicité de métier lui permettait une plus grande sincérité de dessin en même temps qu'une exécution plus prompte parce que moins complexe.

Ce n'était pas dans ses hachures modestes, jetées d'ailleurs sans compter et au hasard de la masse, mais dans la sincérité et la variété de leur ensemble que s'exprimait la personnalité de Gaillard. Ce travail ainsi compris lui permettait mieux qu'à tout autre d'atteindre les effets les plus différents, le pittoresque de Rembrandt tout aussi bien que la sobriété et le charme de la *Tête de cire* de Lille, et des Primitifs.

C'est parce qu'il était maître, désormais, d'un métier souple et discret que Gaillard osa accepter du Gouvernement français la commande écrasante de la *Cène* de Léonard de Vinci : véritable résurrection, à coup sûr, car une somme énorme de restitution était exigée par l'état ruiné de l'original, vis-à-vis duquel la photographie s'est toujours trouvée impuissante.

Devant les œuvres de Gaillard, qui douterait encore de la puissance de la gravure de reproduction? Qui, vis-à-vis des

reconstitutions nettes et précises opérées sous la loupe du graveur s'avisera encore d'invoquer la confusion de taches informes et étrangères qu'est la photographie dans les mêmes circonstances? Est-ce trop de croire qu'avec le triple secours de la fidélité de l'œil, du sentiment et de l'esprit le graveur traducteur peut s'élever à la hauteur du créateur du proto-type?

Et n'y eût-il qu'un seul graveur de ce genre pour chaque chef-d'œuvre, n'est-il pas juste que la gravure de traduction soit cultivée, protégée, respectée, afin de permettre la naissance de ce Messie, vulgarisateur d'un chef-d'œuvre unique, impossible à répéter, impossible à reproduire, impossible à interpréter sans lui?

CHAPITRE III

LA REPRODUCTION PHOTOGRAPHIQUE DES ŒUVRES D'ART.

§ 1. — *Défauts et avantages généraux.*

Nous l'avons dit, aux yeux du vulgaire, qui n'y regarde pas de fort près et pour qui l'art n'est qu'une simple reproduction (nous avons démontré par quelle aberration d'idée), il est natu-rel que la photographie paraisse en mesure de remplacer la gravure, jugée désormais surannée. Sous l'apparence de l'identité et de la répétition, cette reproduction doit évidem-ment apparaître comme idéale et incapable de rien laisser échapper à sa véracité. Plus d'un historien de l'art s'y trompa d'ailleurs, enthousiasmé par la facilité qui lui était ainsi donnée pour ses recherches historiques :

« Avec une bonne photographie, dit W. Bürger dans le » prospectus des *Trésors d'art en Belgique,* édités par Fierlants, » on a l'œuvre même de l'artiste, rien de plus, rien de moins,

» la profondeur d'expression, la justesse du mouvement, toute
» la délicatesse du travail ; ce qui constitue la couleur dans
» l'ensemble n'est pas la diversité des nuances, mais la rela-
» tion de chaque ton local avec les autres. On le voit bien
» quand on examine les eaux fortes de certains maîtres tels
» que Rembrandt, où l'on admire tous les effets de la couleur
» dans une simple gamme de blanc et de noir. C'est cette
» dégradation de la lumière et de l'ombre [1] que la photogra-
» phie calque prodigieusement. »

Selon de telles affirmations, à résultat égal, et le temps
pouvant en plus être épargné, quelle autre copie pourrait
désormais prévaloir contre la photographie?

Pourtant, comment cette reproduction, que nous avons
montrée ailleurs si inférieure à l'art lorsqu'elle représente
directement la vie, serait-elle donc mieux à même de lutter
avec lui lorsqu'elle agit indirectement et sert à la vie morale?
Ne faut-il pas confondre plutôt dans une même réprobation la
nature telle qu'elle nous la montre et les œuvres d'art telle
qu'elle nous les transcrit?

Nous avons déjà indiqué dans un chapitre précédent les
différents points sur lesquels pèche la reproduction mécanique.
A *priori*, il suffirait même, pour répondre ici, de faire remar-

[1] On remarquera que le raisonnement de Bürger est faux, parce qu'il
suppose à tort que la dégradation harmonieuse de la lumière et de
l'ombre, et ce que l'on appelle la couleur, c'est-à-dire l'harmonie
nuancée des colorations, sont des choses identiques. C'est cette même
confusion de l'harmonie du clair-obscur et des harmonies de couleurs
que commet M. Dillaye (voir p. 24). Or le privilège de la taille-douce est
précisément de permettre à deux couleurs de valeur lumineuse égale de
se manifester de façon différente dans une même valeur d'ombre, par la
variété infinie de l'agencement de ses tailles, du *grain*, pour employer
l'argot du métier.

quer que l'exactitude mathématique ne peut s'appliquer à une
œuvre d'art comme elle s'applique à des objets inertes. Autre
chose est de reproduire ceux-ci, autre chose encore de les
plier à la reproduction d'un sentiment : un moyen tout maté-
riel ne peut saisir et apporter au spectateur ce souffle puissant
et insaisissable qui constitue la vie de l'art et nous touche dans
l'âme. Il n'aboutit donc qu'à une représentation incomplète,
ne possédant qu'une unité impuissante et chétive.

Ce ne serait pas assez, en effet, que chaque détail soit rendu
avec une fidélité impitoyable : on a beau déterminer mathé-
matiquement les points d'un dessin et les placer les uns près
des autres, on n'y fait point passer la vie d'un trait nerveux.
Certes l'ensemble de la composition, les formes du dessin et
même quelques indications du caractère et du style restent
incrustés dans la photographie : il est naturel que l'œuvre
d'art ait assez de puissance pour conserver dans la reproduc-
tion photographique un reflet de sa splendeur originale,
quoique l'identité inerte se soit substituée à l'imitation intelli-
gente. La photographie n'est plus ici, en effet, la reproduction
banale de la nature que nous avons dévoilée plus haut, elle
reproduit des formes déjà significatives par avance.

Mais toutefois elle ne saurait absorber l'immatériel, puis-
qu'elle ne retient qu'incomplètement, très maladroitement et
sans choix, une partie de son objet ; elle se borne à répéter
dans une autre langue chaque mot isolément et non le sens
qui les réunit dans l'original, ce qui, en art comme en littéra-
ture, est l'opposé de tout style et conduit à la confusion, tandis
que le travail humain s'approprie dans l'image, par la synthèse,
ce côté moral dans lequel réside surtout l'œuvre d'art.

Ce n'est pas l'œuvre d'art dans son aspect brut qu'il s'agit
de reproduire, mais surtout l'idée, le sentiment auquel elle
sert d'enveloppe. Déjà les attributs les plus matériels de cette
expression, tels que la substance, la nature de l'objet repré-
senté, sont exprimés en des termes trop approximatifs, n'ayant
plus aucune signification dans la reproduction en blanc ou
noir ; incomplète par la force des choses, cette reproduction

ne peut plus être qu'une contrefaçon sans autorité de l'apparence inerte et matérielle de l'œuvre.

En effet, la réduction impose à la photographie une évolution particulière de la facture, qu'elle est impuissante à accomplir, ce qui entraîne un premier désastre dans la force de son expression.

De plus la technique photographique n'étant pas l'agencement intelligent de touches indépendantes l'une de l'autre, ne peut rien substituer à la facture artistique, fût-ce celle d'un lavis en teintes plates. Toujours étrangère à l'image qu'elle fournit, ne portant aucune trace pittoresque de la volonté ou des sens humains, elle rend pénible l'aspect de son œuvre et repousse toute sympathie.

Les vestiges de la technique primitive détachés de la matière qui les motive y sont donc dénaturés et désormais inutiles et incompréhensibles. Au lieu d'aider à l'expression, ils l'embrouillent. Le spectateur s'aperçoit trop qu'il a devant lui un semblant de travail et de franchise qui, empruntés, ne conduisent à rien, puisqu'ils n'ont plus leur raison d'être; il n'arrive qu'à deviner l'œuvre à travers certains changements malheureux sans en recevoir aucune impression.

En somme, c'est à peine l'effigie d'une œuvre d'art que la photographie nous met sous les yeux, et jamais l'œuvre même; elle sert les sens, à la rigueur la raison, mais n'apporte rien à l'âme qu'elle n'atteint pas; toujours elle reporte la pensée aux détails contingents et extérieurs du prototype dont elle procède; jamais elle n'en reproduit le fond. Malgré ses ambitieuses promesses, elle nous éloigne donc, plus encore que toute gravure, de l'essence de l'original.

Quoique à peine suffisant quelquefois pour permettre l'étude comparative d'une œuvre d'art inconnue, le procédé photographique a pourtant ceci de particulier, qu'il supprime tout interprète, tandis que la gravure en nécessite un et en utilise même, à tort d'ailleurs, quelquefois deux. Tel qu'il est, il peut servir à constituer une collection précieuse pour

l'histoire de l'art, par des signalements d'identité irréfutables ;
il peut même rappeler au souvenir l'impression laissée par le
prototype et servir à l'analyse de certains détails, mais rien de
plus.

Toutefois, si la photographie est un document à consulter,
comme il en existe encore d'autres, plus que tout autre elle
doit être soumise, on l'a vu, à une critique sévère, car, repro-
duisant le côté extérieur, elle n'atteint le fond que par mor-
ceaux.

Aussi faut-il un autre travail que le sien pour arriver à une
reproduction achevée, pour réparer d'une façon artistique les
ruines que la transposition amène fatalement, et maintenir
fidèlement l'harmonie dans les termes transposés.

Que la photographie vive donc à côté de la gravure comme
reproduction mécanique, elle n'a pas besoin de la détrôner
pour trouver son application : elle satisfait comme tout progrès
à des nécessités qui n'existaient qu'à l'état latent et qu'elle a
développées ; elle complète, mais ne remplace guère.

Nous n'oserions prétendre, évidemment, que la gravure,
quelle qu'elle soit, d'un tableau l'emporte nécessairement sur
une épreuve photographique. Bien de mauvaises gravures
existent évidemment au point de vue de la fidélité, aussi bien
qu'au point de vue esthétique, mais, à côté des bonnes gravures
de traduction, il y a des œuvres de premier ordre qui ont ce
même défaut, comme nous l'avons vu au chapitre précédent ;
ce qui montre que ce n'est pas, comme dans la photographie,
leur fidélité qui fait leur principal mérite. Si l'on est plus porté
qu'anciennement à réclamer celle-ci de la gravure, si l'on veut
qu'à l'expression d'un sentiment dans la traduction s'allie
l'exactitude matérielle, c'est que notre époque, éprise de
réalisme, l'exige jusque dans la reproduction artistique. Mais
cette façon d'envisager la gravure, nous l'avons laissé voir, est
toute secondaire pour elle, tandis que la photographie ne peut
trouver qu'en cela seul son but et son utilité.

§ 2. — De la reproduction photographique des œuvres des divers arts.

Quoique le résultat de la reproduction photographique soit une mixtion indigeste de matière et d'idéal dont l'ordre artistique ne tire aucun profit, nous devons cependant reconnaître qu'en s'y reflétant, certaines branches de l'art y éprouvent une perturbation plus complète, tandis que d'autres supportent plus facilement cet alliage grossier; c'est que plus l'art est matériel dans ses moyens, moins il est conventionnel, moins sa reproduction est d'apparence fictive, plus aussi la photographie y est supportable. Comme tels la gravure, le dessin, la peinture surtout sont les plus maltraités; tandis que la sculpture et l'architecture s'en accommodent au contraire beaucoup mieux.

Nous ne ferons que rappeler ici que la pauvreté du coloris, réduit à deux seul tons, n'est pas compensée en photographie par une harmonie sœur de celle qui, considérée par le peintre comme l'objet principal de son tableau, est disparue en même temps que les couleurs. Nous ajouterons qu'il est impossible de reproduire simplement par des demi-teintes les mille nuances qui varient un ton local et le font scintiller comme l'objet en nature, nuances d'ailleurs dont l'artiste même ne s'est pas rendu compte, qu'il n'a fait que juxtaposer selon son sentiment, pour réaliser l'impression de la chair, d'une étoffe de laine ou de soie, du bois ou de la pierre, etc., ce qui est le caractère de la peinture. Il faudrait pour cela, dans la teinte même de la photographie, une variation de procédés étrangère, comme nous le savons, à son uniformité d'aspect, et une intelligence qui la confondrait d'ailleurs presque du même coup avec la gravure, dont c'est justement une des prérogatives les plus caractéristiques.

D'un autre côté, la précision photographique vise des choses inutiles à l'œuvre, et c'est dans les œuvres anciennes que ces dif-

ficultés et ces empêchements se font principalement sentir :
les irrégularités des surfaces des panneaux, la réflexion bril-
lante des vernis, chaque craquelure, chaque reflet, chaque
rugosité, chaque empâtement de la peinture, dont l'œil fait
facilement abstraction, sont reproduits avec une fidélité sans
merci et plus souvent encore exagérés, jusqu'à une confusion
et une oblitération complète de l'image. Ce n'est pas le cas de
la gravure. Ce dernier procédé, nous le savons, dans la main
d'un habile graveur, ne choisit que les détails utiles à son
expression ; retrouvant l'harmonie de l'ensemble par le respect
des valeurs relatives des couleurs et des tons, il reprend en
général tous les effets de la peinture avec une extrême approxi-
mation. Il présente alors le brillant et l'harmonie de la lumière
et de l'ombre combinés avec la couleur des peintures origi-
nales, tandis que la photographie, malgré tous les perfection-
nements chimiques qu'on essaye d'apporter à son procédé
mécanique, paraît livrer trop souvent au spectateur un vrai
rébus à déchiffrer.

L'infériorité de la photographie est la même dans la repro-
duction du dessin ombré.

Le grain du papier foulé diversement par le crayon selon les
impressions nerveuses de l'artiste lui donne un aspect vivant
et mouvementé qu'aucun procédé ne peut reproduire ; ou bien
s'il s'agit, par exemple, d'une sanguine, les tons transparents
des frottis légers se confondent avec les traits où le crayon est
écrasé. S'il s'agit d'un dessin à la plume, le brillant et la vie en
disparaîtront complètement, aussi bien dans une photozinco-
graphie que dans tout autre procédé photographique. L'artiste
sachant le but de son dessin et ayant l'expérience du procédé
peut évidemment atténuer le désastre, mais la monotonie mé-
canique alourdira toujours son œuvre.

A voir la réputation de maintes gravures reproduisant des
œuvres de sculpture et l'habitude singulière (mais qui montre
bien le défaut du pittoresque dans la gravure qu'enseignent les

écoles) de donner aux concurrents une statue antique à graver, on pourrait croire que la photographie d'après la statuaire est plus qu'ailleurs encore une intruse. L'erreur serait complète. Nous avons montré, en effet, que c'est précisément au côté le plus dangereux de la taille-douce, au mécanisme trop régulier de la belle taille, que cette affinité se rapporte.

De même que celui de Mellan et de Jean Muller, le beau burin académique du commencement de ce siècle convenait particulièrement, par sa régularité méthodique et la froideur qui en est la conséquence, à cette interprétation.

Si la photographie réussit de même dans ce genre de production, la chose n'est pas aussi étrange qu'elle le paraît : cette assimilation est justement un blâme indirect de la trop grande virtuosité de la gravure à ces époques.

D'ailleurs la sculpture et la photographie ont cela de commun, qu'elles sont toutes deux opposées au pittoresque. Qu'on ajoute à leur combinaison le raffinement de la stéréoscopie, la reproduction sera presque parfaite, la facture, la lumière, le ton uniforme du marbre, de la glaise ou du plâtre ne sauraient être rendus avec plus de vérité. Or la sculpture, à moins d'être polychrome, ne demande guère plus.

C'est que les monuments de la sculpture et de l'architecture, où l'expression se subordonne en général à la pureté de la forme, emploient des métaphores plus matérielles et par cela même ont moins besoin que les tableaux et les dessins d'échanger celle-ci contre de nouvelles par voie d'interprétation. La réduction des proportions du modèle et quelques accidents pittoresques affectant leur surface peuvent seuls altérer leur reproduction stéréoscopique.

De tous les arts, l'architecture, dont l'œuvre est exécutée en *nature*, est aussi celui dont la forme est la moins équivoque dans l'intention et la plus définie dans sa réalisation. La technique la maintient, selon la doctrine que nous avons exposée dans notre second chapitre, entre le beau physique et le beau

moral, et comme telle, plus que toute autre elle est susceptible de reproductions mécaniques, à moins qu'elle ne devienne prétexte à tableau et qu'on ne veuille en faire une reproduction pittoresque. Dans le premier cas, en effet, la reproduction suffit, puisqu'elle s'adresse surtout à un art procédant uniquement de la ligne. A part l'imprécision apportée quelquefois dans celle-ci, la photographie est précieuse pour l'étude de l'architecture. Ses reproductions des monuments indiquent assez bien l'ensemble de la composition et détaillent assez l'esprit et le style de tous les ornements en même temps que ses effets d'ombre et de lumière. Si l'architecture admet mieux que tout autre art la photographie, c'est que toute son expression est déterminée par des arêtes bien spécifiées.

Rappelons toutefois que l'architecture polychrome y perdrait de son harmonie et que bien des détails peuvent être mal compris, à moins qu'on n'emploie la photographie stéréoscopique, qui, réunie à la photographie en couleur, donnera un jour l'idéal de la photographie : l'illusion prosaïque de la nature.

D'après la facilité et même l'importance des photographies d'après les œuvres d'architecture et de sculpture, la gravure, monochrome comme celle-ci et plus irrévocablement encore définie dans ses formes, devrait, semble-t-il, lui être impunément soumise, aussi bien que les monuments ou les statues. Que le but principal de la production soit les traits noirs et l'effet déterminé par le graveur, rien de plus vrai ; mais il y a dans les œuvres de la gravure comme dans celles de la peinture ou du dessin, une expression inhérente à la touche même, une exécution vivante et personnelle qui ne saurait s'isoler de son moyen propre sans en dénaturer le style. La photographie ne réussira pas à en rendre l'esprit, à s'assimiler la précision savante ou la grâce facile qui leur appartient et qui réside ici dans le trait. Les copies de Wierix d'après Dürer, par exemple, tout inférieures qu'elles soient aux chefs-d'œuvre qui leur ont servi de modèles, gardent au moins

quelque chose du faire net et résolu des estampes originales.
La photographie, au contraire, malgré toute la netteté qu'on
puisse lui donner, la fera paraître indécise.

Tout en lui gardant la même forme et les deux mêmes tons,
la photogravure résultant d'une morsure à l'eau-forte ou au
perchlorure de fer à travers une couche mince de gélatine
bichromatée devenue plus ou moins spongieuse selon l'action
de la lumière, y ajoute même encore un léger relief qui le
rapproche davantage de la gravure. Or cela ne suffit pourtant
pas.

Chaque trait de cette reproduction n'est que l'apparence de
la taille ; le côté brillant de celle-ci et la légèreté du trait ne s'y
retrouvent pas : une morsure superficielle et uniforme, impos-
sible à comparer à celle de l'eau-forte qui proportionne elle-
même sa profondeur à l'attaque plus ou moins vive de la pointe,
remplace la coupure nette et profonde du burin. Les bords
tranchants de la taille sont remplacés par des bords corrodés
de façon plus ou moins indécise, selon des caprices chimiques ;
la brillante opposition du blanc et du noir devient une confu-
sion de tons plus ou moins boueux. Le relief de la taille ne
s'y manifeste pas, de sorte que dans les grands noirs l'acide
mis en présence du métal mord les traits entrecroisés sans
accentuer la dominance des uns sur les autres : tous les traits
y ont la mollesse d'un trait de plume sur un papier buvard.
Dans ces conditions, on ne s'étonnera pas que Dutuit, dans ses
reproductions en photogravure de l'œuvre de Rembrandt, ayant
à donner la fameuse *pièce des cent florins,* dont le superbe
clair-obscur opposé au brillant croquis de l'avant-plan fait tout
le charme, ait chargé Flameng d'accomplir le tour de force de
la regraver trait pour trait à l'eau-forte au lieu de se résigner
(et pourtant son but était uniquement le document) à le confier
au photograveur.

La mollesse est d'ailleurs le plus grand défaut de la photo-
gravure. N'ayant pas de profondeur, la taille est rapidement
vidée à l'essuyage de la plaque précédant l'impression et les
épreuves ainsi obtenues paraissent toujours tirées d'un cuivre

usé ; si l'on en connaît de passables, c'est à l'habileté du graveur-retoucheur qu'on les doit. La pointe, l'eau-forte, le burin même, pour le trait ; tout comme la roulette, le grain de résine pour les teintes plates : voilà donc à quoi vient aboutir la photographie elle-même quand elle veut être séduisante. C'est à ce travail que vont échouer les graveurs médiocres encombrant autrefois l'art de leurs productions ; ils ne sont plus que des hommes de métier adroits.

Il nous est agréable de constater que le secours du graveur, tant décrié, est nécessaire pour que les perfectionnements mêmes de la gravure vaillent quelque chose, non pas en tant qu'art, mais seulement en tant que reproduction. Ces divers procédés ne donnent souvent, en effet, qu'un décalque, une mise en place, supprimant une grande partie du travail manuel, telle encore la photozincographie en simili, et que le retoucheur transforme plus ou moins rapidement. Le mérite d'une héliogravure est d'autant plus grand qu'elle disparaît plus sous le travail artistique de la retouche. On peut donc entrevoir le moment où, sous le travail de la main, l'indication photographique disparaîtra complètement, et nous serons alors bien près de voir revenir à la gravure saine le public tout entier.

TROISIÈME PARTIE

Du rôle de la gravure en taille-douce dans l'avenir.

Par les chapitres précédents, nous avons appris à connaître l'inanité des prétentions de la photographie ; nous savons maintenant qu'elle aurait dû se contenter de servir quelques facultés humaines dans un sens nouveau au lieu de chercher à remplacer par ses procédés étrangers les plus nobles opérations de l'esprit ; nous savons combien on a eu tort d'envisager dans cette conquête un successeur de la gravure, au lieu d'y voir seulement un aide déchargeant l'art du fardeau utilitaire qui l'accablait.

Mais nous savons aussi que si la photographie a troublé le burin d'une façon si anormale, celui-ci n'est pas sans responsabilité dans cette situation.

Nous en avons fait la remarque : la gravure n'a pas suivi, depuis le siècle dernier, son évolution naturelle ; au lieu de se renouveler à temps, elle s'est figée dans de majestueuses formules, si étrangères à notre époque qu'elle ne parvient presque plus à les appliquer ; elle a perdu ainsi l'arme qu'elle devait opposer à la photographie : la sincérité.

Aussi, sa clientèle subitement transportée par la photographie dans une précision d'apparence rigoureuse et une prestesse de travail conforme à ses vœux, les exige désormais partout et, préférant des procédés qui s'y prêtent si volontiers, néglige naturellement les produits alourdis de la taille-douce.

La photographie n'est donc, évidemment, que l'occasion d'une ruine dès longtemps imminente. Les graveurs auraient dû comprendre que les succès rapides de la concurrence pho-

tographique venaient principalement du besoin, latent dans le
public et rien moins qu'assouvi, d'une gravure sans escamo-
tage, plus précise, plus sincère, plus serrée et surtout d'une
exécution plus prompte que celle de leur époque.

Dès avant la photographie d'ailleurs, et nous avons emprunté
les paroles de Jules Janin pour le prouver, le romantisme avait
reconnu la nécessité de réagir contre la lenteur et la monotonie
du burin contemporain, trop peu vivant, trop large et par
conséquent trop imprécis et trop peu pittoresque dans son
travail; mais au lieu de le réformer, il avait voulu le remplacer
par des procédés de gravure moins sérieux et plus expéditifs.

Maintenant encore ce sont les règles trop minutieuses et le
lourd métier du burin, si contraires à l'alerte liberté de croquis
et à l'effet simple de l'eau-forte, qui font des graveurs-aquafor-
tistes des détracteurs aussi acharnés que les photographes.
L'eau-forte de reproduction elle-même, dont la technique som-
maire et les résultats informes ne sont admis que pour leur
rapidité, s'est toujours permis un méprisant dédain pour les
reproductions burinées, pour leur métier sans pittoresque et
pour le temps qu'elles coûtent.

Ces censures unanimes n'ont toutefois pas indiqué le remède
à cet état de choses. Seul le sens pratique des Anglais paraît
s'en être approché par une distinction aussi clairvoyante que
curieuse.

Dans le langage courant, ceux-ci n'embrassent pas seulement
sous le vocable d'*etching,* l'eau-forte de peintre, mais encore,
par une véritable hyperbole, à cause d'une semblable sponta-
néité de sentiment, ils l'appliquent quelquefois à toute œuvre
de gravure originale même burinée, voire à celles de ces grands
traducteurs exceptionnels qui, par leur puissance d'assimi-
lation ou l'exubérance de leur personnalité, rivalisent d'origi-
nalité avec leur prototype; tandis qu'ils relèguent d'un autre
côté sous la dénomination d'*engraving,* non les productions
exclusives du burin, mais toutes les autres traductions labo-
rieuses, produits courants de la pointe, de la roulette, tout
autant que d'un burin banal.

Cette attribution d'office de la gravure de reproduction à la taille-douce qui en devient ainsi le symbole, cette confusion, sous l'enseigne de l'eau-forte, des gravures originales ou semblant l'être, c'est-à-dire vivantes ou pittoresques, expriment mieux que le mépris de nos artistes la cause du discrédit où est tombée la taille-douce.

On y voit clairement que si le burin est mis au ban du grand art, si la photographie l'a si facilement vaincu, c'est parce qu'il est trop exclusivement adonné maintenant à la gravure de traduction, parce qu'il a abandonné la tradition du burin original, parce qu'au lieu de suivre dans ses évolutions modernes l'imagination créatrice, il s'est soustrait aux influences pittoresques et vivifiantes de la nature et du sentiment qui auraient rajeuni les formules antiques dans lesquelles il s'est endormi, parce qu'il a fini ainsi par n'avoir plus en mains qu'un métier morne et lent, d'apparences moins précises que la photographie, et tout aussi dénué d'attraits.

C'est donc précisément parce que les graveurs de reproduction, manquant maintenant constamment d'inspiration et de conviction, et trop fidèles aux traditions, ont perdu toute technique vraiment vivante et naïve, que le grand art du burin qui s'y est incarné a fini par paraître mauvais.

Aussi n'est-ce pas trop s'aventurer, nous semble-t-il, de dire que la taille-douce doit d'abord puiser ses forces dans la pratique de la gravure originale, la gravure de reproduction redevenant ce qu'elle n'aurait jamais dû cesser d'être : un art d'exception, greffé sur le premier et se nourrissant de sa sève, un art soumis à des conditions sévères, permis seulement à des talents spéciaux, dont les chefs-d'œuvre équivalent à des œuvres originales pour la force personnelle ou de l'assimilation extraordinaire qu'ils y apportent.

Pour nous, le rôle futur du burin est donc de redevenir avant tout un art original et pittoresque, capable d'efforts personnels. Cette évolution est tout à fait logique; elle est nécessaire et même fatale. Il est clair, en effet, que si la gravure est

menacée par la photographie, la gravure originale l'est bien moins que le burin de traduction.

Mais, qu'on ne s'y trompe pas, ce n'est pas en haine du burin de traduction que nous préconisons cette évolution. C'est, au contraire, à cause des conséquences profondes que cette renaissance de la taille-douce originale comportera pour le métier de tous deux : le burin original est le sel qui, mêlé à la taille-douce de reproduction, la préserve de toute corruption, mais il n'est pas à lui seul l'art du burin.

A son tour, le burin de traduction ainsi favorisé dans son originalité peut produire des gravures plus originales et moins exposées à la concurrence photographique. Des travaux de reproduction au burin comme ceux de Vorsterman, de Bolswert, de Drevet, d'Edelinck, de Nanteuil, revendiqués par Seymour Haden pour l'*etching* parce qu'ils sont de métier original et supérieur, n'auront jamais rien à redouter de la concurrence photographique. C'est de cette façon que nous disons que l'originalité est la seule planche de salut du burin, et c'est bien là surtout la portée de la distinction établie en Angleterre.

Il est donc dangereux d'attacher une trop grande importance, comme le font les esthètes modernes, à la division des graveurs en des classes distinctes, et de mépriser de parti pris les œuvres de traduction.

Cette division est loin d'être absolue dans la pratique ; nous l'avons déjà dit, les bons graveurs de traduction ont fait d'excellentes gravures originales, et de grands graveurs créateurs ont donné des reproductions excellentes de prototypes qui leur étaient étrangers : leur talent ne s'annule pas évidemment dans le passage d'un ouvrage à l'autre.

L'originalité est surtout dans le talent ; traducteur ou non, l'artiste qui a du sentiment et l'exprime sincèrement est toujours original. L'originalité du fond entraîne évidemment plus facilement l'originalité de la forme et amorce efficacement chez le graveur celle des œuvres de traduction ; c'est cette confusion inévitable qui permettra, selon nous, de ranimer le burin trop exclusivement consacré à la reproduction. Toutes

les gravures sont en somme des œuvres originales, il n'y a entre elles que la différence de quantité.

Dans toute gravure de traduction, il y a une certaine originalité du fond, un sentiment personnel du graveur qui, pour suppléer comme nous le savons aux changements amenés par la transposition, va chercher sa source au delà du prototype : dans la nature. Telle estampe dite originale peut donc l'être bien moins que telle autre qui se réclame pourtant d'un prototype.

Au surplus, n'y a-t-il pas déjà un talent rare dans le travail des grands graveurs de traduction pliant, à force de qualités personnelles, un génie à des conditions d'art étrangères? Cette entreprise exige un talent supérieur à celui de bien des graveurs originaux.

Non seulement ils s'élevent, pour le comprendre, à la hauteur du génie de leur modèle, mais ils doivent le dominer pour le juger, et en y ajoutant une véritable création ils font preuve d'originalité et d'indépendance.

L'essentiel n'est donc pas de savoir si la nature ou un modèle est à la base de l'œuvre, mais d'exiger que celle-ci ne soit ni atténuée ni contrariée dans sa naïveté par des conditions étrangères au sentiment de l'original, ce qui arrive plus facilement dans les œuvres de reproduction que dans les œuvres où la vigueur de l'artiste s'est déjà employée à créer la composition.

Comment donc expliquer que, au lieu de reprendre dans l'efflorescence actuelle des estampes originales la place qui lui revient, la taille-douce originale n'existe plus guère que par exception, même en Angleterre; qu'elle soit à recréer pour ainsi dire entièrement?

Quel est donc l'obstacle mystérieux qui s'oppose à l'épanouissement du burin original? D'où vient ce dédain des artistes pour un art qui autrefois produisit tant de chefs-d'œuvre?

Ce grand secret, c'est que la gravure n'apporte dans l'art

moderne, habitué à un travail plus rapide sinon plus impro-
visé qu'autrefois, qu'un métier trop ingrat et trop pénible pour
nos peintres-graveurs originaux.

Pour favoriser la restauration de la taille-douce originale,
revivifier par elle la taille-douce de traduction, et ainsi
combattre les reproductions photographiques, il s'agit donc
avant tout de ramener le burin à un métier plus moderne,
c'est-à-dire plus rapide et partant plus simple.

Ces qualités, la gravure les possédait dans les œuvres de ses
premiers créateurs; ce sont elles qui, au premier siècle de son
existence, ont fait sa première et sa plus pure gloire. Les
nécessités du temps l'y ramènent aujourd'hui, sans qu'on
puisse s'en formaliser : nous savons, en effet, par notre pre-
mière partie, que l'existence de la gravure au burin n'est pas
attachée exclusivement à la formule académique de belles
tailles patiemment élaborées.

Si l'évolution que nous préconisons n'est pas contraire à la
nature du burin, elle ne peut non plus nuire à aucune des
qualités acquises postérieurement par lui et que nous avons
reconnues au cours de cette étude, car ce qui fait la préexcel-
lence de la taille-douce sur toutes les autres manières de
graver, c'est précisément que, seule, elle est capable de
s'adapter au goût de toutes les époques et de tous les styles.
Aucun autre procédé n'a pu dominer les variations de la mode
qui l'avait mis en honneur et résister à l'excès qu'elle en avait
fait, malgré toutes les œuvres remarquables qu'il avait fournies
sous la main d'artistes exceptionnels : la manière noire chez
les Anglais, la gravure en manière de crayon avec Demarteau,
la gravure en couleur avec Debucourt, le pointillé, l'aquatinte,
ont tour à tour pensé détrôner le burin qui, malgré le peu de
pittoresque que lui permet son métier actuel, a pu seul résister
jusqu'ici à la photographie. Mantegna Campagnola, Albert
Dürer, Goltzius, Callot, Wille ont gravé d'autant de manières
différentes ; les graveurs de l'école de Rubens, quoique buvant
à une même source et travaillant sous l'inspiration du maître,

ont pu garder chacun une diversité absolue de métier, qui en fait autant de Rubens burinistes.

Devant une telle souplesse, si les tailles longues, larges et laborieuses que nos graveurs ne savent même plus saisir à l'école n'ont plus de raison d'être et ne sont plus d'accord avec l'esprit artistique moderne, il est aussi facile qu'urgent de reléguer ces errements surannés et de provoquer l'apparition d'un métier plus moderne.

L'exemple d'ailleurs est donné, il suffit de le suivre.

Alors que tous les efforts faits dans les écoles pour continuer la tradition du burin n'aboutissent qu'à de piteuses œuvres, un artiste au moins, se dépouillant de cet enseignement, n'a-t-il pas pratiqué à notre époque un métier tout à fait différent, avec les plus brillants résultats?

Nous avons déjà parlé du parti que Ferdinand Gaillard a tiré de sa taille menue et serrée. Revenons-y donc pour insister sur la nécessité qu'il y a pour le buriniste moderne à suivre la voie ainsi tracée.

Sous la main de cet habile peintre-graveur, la taille-douce s'est d'abord transformée à tel point, qu'elle a même battu la photographie par son extrême minutie.

Elle permet non seulement la plus grande précision de dessin unie à une grande richesse d'effets, mais elle possède encore par-dessus tout le don si précieux et si moderne d'une exécution rapide, apportant du même coup une plus grande fraîcheur d'inspiration en même temps qu'un travail aussi pittoresque et aussi libre que la peinture elle-même. Des témoins oculaires parlent de travaux considérables accomplis par Gaillard en quelques jours; l'*Homme à l'œillet* aurait été gravé en une semaine et la tête seule en un jour.

Et qu'on ne prenne pas cette prestesse de métier chez Gaillard pour de l'improvisation; car si Gaillard ne s'attardait pas aux coups de burin, c'est qu'il reportait toute son attention sur le sentiment, et qu'il mettait ses soins et un temps

plus considérable à le préparer que ce n'est l'habitude chez messieurs nos graveurs. Ce n'est pas à la science, mais surtout à son sentiment que s'adressaient les longues, les nombreuses et diverses études préparatoires qu'il faisait. Ne voulant rien laisser au hasard, il perfectionnait, non le moyen dont il se servait, mais le sentiment qui allait s'en servir : il pouvait laisser ainsi à l'improvisation bien préparée la vie et la liberté du métier.

Si nous préconisons ici une gravure dont l'exécution, en exigeant moins de temps et d'efforts soutenus, est par le fait même immédiatement rémunérée, il ne faut pourtant pas qu'on se figure que la simplification du travail de la taille permet d'alléger celui de la préparation. Nous ne demandons au contraire cette simplification que dans le but d'accorder à l'étude préalable de l'œuvre toute l'importance qu'elle doit avoir et de lui conserver entière toute l'influence qu'elle possède sur l'élaboration artistique : comme le peintre prépare ses œuvres les plus fortes par des esquisses et des croquis, ainsi doit procéder le graveur en taille-douce; il contrôle par là le choix de son sujet et précise son sentiment.

Cette belle insouciance du métier que Gaillard mettait dans ses œuvres de traduction les plus sévères, alors que d'autres au contraire lui donnent une importance exagérée, il la puisait surtout dans une force saine et sûre d'elle-même, résultat de la pratique de la gravure originale. Doué d'une observation puissante, étudiant la nature avec un œil d'une acuité étonnante, il s'était vu obligé d'asservir le plus possible son burin comme son pinceau à cette sincérité extraordinaire. Et par suite de cette adaptation rigoureuse du procédé au modèle, de l'exactitude dans l'expression de ses sentiments personnels, son métier se trouva tout naturellement préparé aux transpositions exactes, habiles, émues mais sans phrases qui nous ont donné l'*Homme à l'œillet*, la *Vierge de la famille d'Orléans*, la *Tête de cire* de Lille, les *Disciples d'Emmaüs*, etc., comme les portraits profondément originaux de *Dom Guéranger*, de *Pie IX*, de *Sœur Rosalie*, etc.

Certes, notre intention n'est pas d'exiger que tous les graveurs imitent Gaillard dans ce qu'il a ici de personnel par la délicatesse de sa vue ; nous dirons même qu'il n'est pas toujours bon de cacher la technique autant que Gaillard l'a quelquefois fait, car cela le fit tomber plus d'une fois inutilement dans des aspects de photogravure devant lesquels le spectateur se trouve désorienté. Mais nous voudrions que, comme Gaillard, ils ne s'intéressent pas uniquement à leur métier ; que la taille sous leur burin ne soit qu'un procédé et non un but ; qu'à l'exemple des graveurs d'autrefois ils l'utilisent mais ne s'inquiètent pas de la faire voir ; enfin qu'ils imitent sa grande liberté de burin, sa sincérité absolue, son métier des plus pittoresques et des plus vivants et l'effet éblouissant qu'il savait produire en épargnant le blanc du papier comme, par exemple, dans son *OEdipe,* d'après Ingres. Tout cela découle d'ailleurs l'un de l'autre. Délivré de tout préjugé à l'endroit des belles tailles, Gaillard poussait les siennes sans ostentation, ne leur donnait aucun rôle individuel et ne leur attribuait que juste l'importance que nécessite leur ensemble. Par suite, il ne fut jamais induit à leur sacrifier rien de ce qui appartient soit à la sincérité, soit à l'effet : comme la rime, la taille n'est pour lui qu'une esclave et ne doit qu'obéir ; pour peu qu'on étudie son métier, on s'aperçoit qu'il ne pratique qu'un dessin au burin, que pour lui elle n'existe pas individuellement. C'est là la vraie façon d'envisager la gravure.

Ce n'est pas pourtant que la taille de Gaillard soit informe et sans signification : elle prend quelquefois dans sa petitesse des pleins et des déliés qui varient la gravure, mais l'aspect en reste modeste : on la sent, mais elle ne s'impose pas à l'œil.

En somme, ce que nous apprécions surtout dans Gaillard, c'est un retour aux traditions des premiers temps de la gravure, à celle d'avant les codes établis par Marc-Antoine, qu'on a trop pris l'habitude de proposer aux graveurs comme une idole... et comme une borne.

Le génie italien, l'inventeur de la belle-taille et l'initiateur de la gravure de traduction que le raffinement moderne rejette, n'a plus rien de commun avec nos graveurs ; sous prétexte de style, il a toujours été, dans la gravure, l'ennemi du pittoresque ; il s'agit de nous en délivrer pour en revenir aux principes des artistes des pays septentrionaux que son influence a paralysés jusque chez eux, et qui pourtant répondent excellemment aux aspirations actuelles.

A eux maintenant de reprendre les traditions abandonnées après les Suavius et les Wierix, et alors, à eux aussi ce pittoresque si puissant que le romantisme a poursuivi avec tant d'avidité, mais que dans son incohérence il n'atteignit pas, parce qu'il se trompait de moyen ; à eux ce métier sincère et libre, dans une forme pourtant serrée de près, qui nous débarrassera de l'aspect uniforme de la photographie et vaincra en même temps son apparente fidélité.

Tout cela nous le rencontrerons si nous nous inspirons de la nature, comme les maîtres septentrionaux du XV° et du XVI° siècle. Cessons donc de ne la regarder qu'à travers les œuvres classiques ; de faire de celles-ci des pastiches, en imitant leur procédé par l'application de formules périmées.

Pourquoi s'obstiner dans une gravure emphatique qui n'est plus dans l'esprit de notre siècle, pourquoi chercher le style dans la régularité du métier et tuer ainsi le pittoresque, puisque une simple évolution, tout en sacrifiant à de légitimes aspirations, incomplètement satisfaites dans la photographie, peut y apporter en même temps une facilité et une rapidité de métier considérablement plus grandes ?

Cessons de faire faire exclusivement aux jeunes graveurs des copies de Raimondi, de Goltzius ou de quelque autre buriniste au métier extraordinaire. Subordonnons au contraire plus directement le métier au sentiment au lieu de le soumettre à de longs exercices d'habileté. Le long apprentissage du burin ainsi allégé, on donnera alors à l'étude du dessin et ensuite au sentiment ou à l'interprétation, comme Gaillard, la part d'importance qui leur revient : plus grande que celle que leur

accordait auparavant l'artiste trop soucieux de la beauté de ses tailles.

Prouvons que, à l'opposé de la' photographie, le souffle créateur guide le burin, en mettant une âme, la vie, la passion sous les traits qu'il trace.

Et s'il faut absolument que l'enseignement, au lieu d'être seulement un discernement des qualités de l'élève et une impulsion dans la voie qui lui convient spécialement, tâche difficile et délicate, se réclame malheureusement de quelques exemples, choisissons alors les graveurs les plus libres parmi ceux qui ont créé l'art du burin, les Schongauer, les Lucas de Leyde.

Mais comment favoriser l'éclosion de cette gravure nouvelle?

C'est surtout en gravure que le dessin est la probité de l'art. De même qu'il faut apprendre la grammaire, avant d'écrire, de même on ne doit pas apprendre à graver, mais tout d'abord à dessiner, quitte à se servir ensuite du burin comme outil, si l'on en a la force.

La sobre précision du dessin est plus que jamais requise, maintenant, devant l'apparente fidélité de la photographie. Que le graveur soit donc en premier lieu un excellent dessinateur rompu à l'étude de la forme et n'essayant pas d'esquiver les difficultés derrière la rigidité des tailles, comme on le voit trop dans les gravures modernes; et surtout que dans les écoles de gravure et les concours officiels on soit tout spécialement sévère pour cette partie essentielle de l'enseignement.

Bien moins important est l'enseignement du burin lui-même. Un dessinateur au sentiment juste, à l'œil exercé, sachant apprécier le but à atteindre peut toujours se créer un métier personnel, mais jamais le métier ne pourra, par des formules préalablement apprises, comme cela se fait de nos jours, suppléer au dessin dans la gravure d'art.

Si la gravure dépouillée du prestige de la couleur a surtout les apparences du dessin, nous savons que c'est la plus importante prérogative du burin de suppléer aux qualités de la peinture par des ressources particulières, tandis que l'une des plus grandes misères de la photographie est son dénuement de tout aspect pittoresque. Aussi est-il essentiel, pour tirer tout le parti possible de la taille-douce, que le graveur soit un véritable peintre au burin.

Il faut donc aussi que dans l'enseignement du burin on abandonne au profit de la fraîcheur et de la spontanéité du métier, seules sources du pittoresque, tous ces procédés de parade dépouillés déjà, au contact moderne, de l'esprit de leur tradition. Ces lents exercices calligraphiques, ces belles tailles, longues, renflées et contournées comme des paraphes, aussi inconnues aux graveurs primitifs que les complications dont le pédantisme des siècles les a encore alourdis, doivent être remplacés par une technique variée, plus précise, moins visible et moins prétentieuse, analogue à celles de Schongauer, de Dürer ou de Lucas, de Leyde, auxquelles ressemble celle de Gaillard.

Cette technique plus rapide, plus adéquate à l'art primesautier de notre époque, permettra désormais à tout artiste, porté par son tempérament même à la rapidité d'expression, de pratiquer dans la vie vertigineuse de notre civilisation la taille-douce originale sans avoir perdu son temps à l'apprentissage détaillé qu'exigeait la manœuvre savante du burin traditionnel.

La naïveté ne sera plus sacrifiée aux combinaisons laborieuses, l'exécution maniérée n'étouffera plus la vie et le pittoresque, le métier trop large ne fera plus tort à la précision du modelé, et enfin l'achèvement d'une gravure n'exigera plus un temps que notre époque ne peut plus lui donner.

En dehors de l'étude du dessin, l'apprentissage du burin sera alors très simple. On ne figera plus le talent des jeunes graveurs dans des tailles trop classiques. On le laissera prudemment se modifier en dégageant sa personnalité. Le

modelé sera toute la science du buriniste, et c'est là, en effet,
que les conseils et l'expérience du maître sont surtout néces-
saires. L'une des préoccupations principales du jeune graveur,
outre celle de trouver un travail harmonieux, sera de laisser
hardiment, comme les anciens et comme Gaillard, une grande
part de l'effet au blanc du papier et de se dispenser, par une
distribution habile, de couvrir de travaux les grands clairs de
l'œuvre. Cette sobriété ne peut être que le résultat d'études
consciencieuses et de conseils expérimentés.

La supériorité de la taille-douce permettant alors l'éclosion
d'une œuvre sérieuse et étudiée, les artistes que tentent les
œuvres finies et délicates s'y essayeront désormais de préfé-
rence à l'eau-forte, dont le travail négatif de blanc sur fond
noir empêche toute évaluation approfondie de l'effet et exige
un modelé toujours approximatif et improvisé.

Dès ce moment la gravure pourra se délivrer d'une' des
sujétions qui lui sont le plus funeste, les *retroussis*, pratiqués
par les imprimeurs pour cacher les travaux durs, heurtés et
d'effets insuffisants des graveurs maladroits. Comme on ne
gravait naguère que sur des cuivres très durs, pouvant résister
aux grands tirages modernes, le travail de la taille y était si
pénible que le graveur la faisait sans largeur ni profondeur,
confiant aux imprimeurs le soin de faire sortir l'encre du trait
en la pochant habilement pour atténuer les maigreurs, les
imperfections et la sécheresse. Ce truquage, emprunté des
gravures en manières noires, a livré à l'imprimeur, non pas
seulement la toilette de l'œuvre, mais la critique de l'effet
auquel toute autre considération pittoresque a fini par être
sacrifiée.

Mais maintenant que l'aciérage, après avoir si brillamment
débuté par la *Joconde* de Calamatta, est entré dans la pratique
courante, et qu'il est permis de revenir, en même temps qu'aux
cuivres moelleux des anciens, à des tailles moins ambitieuses
et à un modelé plus serré, il n'existe plus de raison pour qu'un
graveur de talent tolère encore' ces pratiques funestes autant

que superficielles qui dérobent à son œuvre le côté net et brillant, pittoresque et expressif de ses tailles, le vrai charme de la gravure [1].

Quant aux sujets les plus propres à être traités par la gravure originale, en dehors des sujets repris par tous les burinistes et renouvelés d'ailleurs par l'esprit moderne, il existe un vaste champ de sujets laissés depuis longtemps improductifs, au bénéfice de la photographie.

[1] Puisque nous sommes amené à parler ici de l'influence de l'imprimeur, nous dirons donc dans quel sens elle doit s'exercer sur la taille-douce, vu l'importance de certaines conditions matérielles.

Par elle même, l'impression en taille-douce est un art plus véritable que toute manifestation photographique quelconque. L'encrage y est rien moins que mécanique : on a vu même imprimer des planches qui n'ont jamais été gravées et qui n'étaient que le résultat pur d'un encrage modelé au chiffon et à l'estompe. Comme il s'agit surtout de ne vider ni trop ni trop peu les creux de la taille pour leur laisser leur valeur exacte, l'imprimeur a en main, par l'essuyage du cuivre, le pouvoir de renverser de fond en comble et jusque dans ses plus petits détails, toute l'économie de la planche. On peut deviner la justesse de coup d'œil et la légèreté de main qui y sont nécessaires.

Ayant tout à loisir prévu l'épaisseur et la largeur variée des tailles, combiné les effets de leur profondeur, il semble anormal que les artistes s'en remettent à un étranger du soin délicat d'utiliser ces travaux et qu'après le « bon à tirer » ils semblent s'en désintéresser. Il ne serait donc pas sans intérêt de leur indiquer rapidement quelques écueils où se heurte trop fréquemment l'impression moderne en taille-douce.

Tout graveur au burin, nous l'avons vu, doit travailler son cuivre assez profondément pour se permettre l'emploi des encres noires; comme corrollaire, il doit interdire à l'imprimeur les détestables encres bistrées qui de l'eau-forte ont pénétré dans la taille-douce. La vraie beauté de l'épreuve, on le constate en parcourant les chefs-d'œuvre que nous ont laissés cinq siècles de gravure, réside uniquement dans l'effet brillant d'une encre noire inaltérable sur un beau papier. On doit considérer les les gravures tirées à l'encre bistrée à l'égal des tableaux romantiques saucés et brunis sous d'épais vernis.

Le papier doit être lui-même l'objet de soins spéciaux. Malheureuse-

Entre tous, tout d'abord, le portrait est l'un des genres les
plus favorables au développement de la gravure originale. Les
graveurs peuvent y trouver un travail rémunérateur en même
temps qu'ils peuvent assurer leur réputation par les portraits
de leurs contemporains célèbres. Certes, ils peuvent produire
bien d'autres chefs-d'œuvre, mais pour avoir eu la force de
saisir les traits et le caractère de ces hommes illustres, ils y
appuient leur renommée propre et celle de leur art.

Un artiste belge a un jour compris cet avantage en créant
une collection de portraits de notabilités nationales. Mais
quelle assurance de renommée bien plus grande pour lui
comme pour ses modèles si, au lieu d'un simple fusain ou

ment, où trouver encore ces beaux papiers fermes, souples et minces des
anciens?

Déjà notre japon aux tons doux, au toucher souple s'épluchant si
facilement qu'il est délicat d'en manier les épreuves, devient rare. Notre
hollande, au contraire, est tellement sec, dur, épais, coriace qu'il exige
sous la presse une force inconnue autrefois; notre papier-pâte actuel,
cotonneux comme un déplorable buvard, est si mou, si friable qu'il
demande aussi des précautions particulières. La trop grande pression
exigée par l'un ou le défaut de résistance de l'autre, incitent alors
l'imprimeur à anéantir, par le biseautage du cuivre, le *témoin* de la
planche c'est-à-dire ce cadre caractéristique fait à la taille-douce par
l'empreinte laissée par la planche dans l'épreuve. Dans l'intention d'em-
pêcher les feuilles de gondoler, ce qui résulte de la trop forte épais-
seur du cuivre, des imprimeurs suppriment même complètement toute
trace du *témoin* par le satinage, écrasant aussi du même coup, par
une dernière barbarie, le relief même des tailles.

Le graveur doit réagir contre ces barbaries inutiles, obliger l'impri-
meur à mieux choisir ses papiers, et mieux éclairer les fabricants sur les
nécessités de l'art.

La belle épreuve exige au delà des cuivres une certaine marge. Mais
l'épreuve à marges démesurées, déjà menacée trop facilement des salis-
sures, porte en elle un autre aspect désagréable par la trop grande
importance donnée à la matière. L'artiste ne doit pas laisser uniquement
à l'imprimeur à juger la convenance de tous ces détails; si c'est à l'im-
primeur qu'est confiée la parure de l'estampe, c'est le graveur qui y a
intérêt.

d'une simple édition héliographique, ces portraits se méta-
morphosaient en burins, pendants de ceux des Edelinck,
des Wierix, des Drevet? Quel plus beau témoignage de notre
vitalité artistique, vis-à-vis de l'étranger, quel monument,
semblable à l'*Iconographie de Van Dyck*, pour l'avenir, et en
même temps quelle source féconde en enseignement pour le
renouvellement de la taille-douce! L'Académie de Belgique a
tenté d'engager dans cette voie les graveurs en exigeant dans
ses concours le portrait gravé d'un homme illustre du pays.
On peut prédire à cette mesure des résultats avantageux pour
la gravure belge. Mais il serait utile qu'en aidant à la simpli-
fication de l'aride métier dont les écoles entourent encore
le burin, elle aidât tous les vrais portraitistes de talent à s'inté-
resser, à l'exemple de Dürer, aux travaux du burin.

Par une singulière aventure, le modernisme en art, thèse
banale s'il en fut de nos jours, est resté lettre morte pour la
gravure au burin; non seulement les burinistes sont restés
dans la traditionnelle traduction des maîtres auxquels s'appli-
quaient leurs prédécesseurs d'il y a deux ou trois siècles, mais
tandis que ceux-ci, sans avoir entendu tant de théories, se
chargeaient volontiers, tels Callot, Beham, Dürer, Abraham
Bosse, Goltzius et tant d'autres, de fixer la physionomie de la
société au milieu de laquelle ils vivaient, gueux ou soudards,
paysans pittoresques ou seigneurs élégants, et de conserver
la mémoire des événements nationaux en dessinant et gravant
l'*Entrée triomphale de Charles-Quint à Bologne*, la *Pompe
funèbre* du même et de tant d'autres princes, les *Tournois de
Nancy*, les sacres et les couronnements, les bals de Versailles,
les mariages princiers, les séances mémorables des assemblées
délibérantes, ou des sujets de mœurs, commes les *Monuments
du costume* de Moreau, les nôtres dédaignent ces sujets et les
abandonnent aux photographies d'actualité de nos journaux
illustrés.

Certes, les vastes ressources que ces différents genres de sujets

apporter aux artistes contemporains épris de modernisme pourraient être exploitées par d'autres procédés, mais à les présenter comme Goltzius et Callot dans cette langue à la fois précise, pittoresque et spirituelle qu'est la taille-douce, quel succès de vente les éditeurs ne trouveraient-ils pas dans le présent, et quelle garantie le graveur n'aurait-il pas auprès du public pour l'avenir?

Dans ses mémoires déjà cités, M. de Chénevière raconte qu'il avait cru intéressant de faire graver, en France, des planches des solennités nationales en continuation des planches célèbres de Cochin et de Moreau. Malheureusement, les événements stérilisèrent ses efforts, et, en France comme en Belgique, on trouve bien plus simple maintenant d'avoir des photographies.

C'est la photographie maintenant qui conserve la mémoire des fêtes et des jubilés nationaux ; mais au lieu de l'enthousiasme patriotique que la gravure aurait su y exprimer, elle n'expose plus à nos regards que la représentation d'innombrables chapeaux boules.

Pour elle aussi se réservent les commandes des diplômes officiels de toute espèce, remplaçant les œuvres des Ingres et des Calamatta ; et l'on peut tenir pour certain qu'un jour les chevaliers d'ordres honorifiques se verront gratifiés de brevets photographiques ne devant rien de plus au noble art du burin qu'une vulgaire réclame commerciale en zincographie.

Réagissons donc contre ces erreurs. Ce n'est que faute d'encouragements autorisés que la gravure n'ose plus aborder ces genres pourtant si bien en relation avec les idées artistiques du moment.

Si la taille-douce est en décadence, si, pour sortir de cette déchéance, il lui faut redevenir désormais un art original au même titre que la peinture et la sculpture, si, dans ce but, elle doit évoluer dans son métier, il faut aussi mettre un peu de bonne volonté à la protéger contre les procédés rivaux, parce que, comme nous l'avons dit en commençant, elle est aussi abandonnée.

Et d'abord les minces faveurs que l'État accorde à la gravure
de traduction devraient être absolument réservées au burin,
tout autant à cause de leur insignifiance même qu'en raison des
grands sacrifices de temps et des efforts soutenus que, plus
que tout autre, ce genre de gravure exige pour produire des
œuvres importantes.

Or, non seulement le Gouvernement ne s'intéresse pas à la
taille-douce en tant qu'un art original et indépendant, mais,
alors que son système de distribuer des gravures en primes
dans les tombolas des salons triennaux est presque la seule
occasion qu'il ait de procurer aux burinistes quelques com-
mandes sérieuses ou la vente de quelques planches de repro-
duction intéressantes, comme le dit Erin Corr [1], il n'est pas
rare de voir ces commandes passer maintenant aux aquafor-
tistes, dont les travaux d'ailleurs trop hâtifs pour un tel emploi,
sont plus facilement rétribués, vu la célérité avec laquelle ils
sont exécutés.

Cet état de choses est d'autant plus déplorable que l'eau-forte
de reproduction ainsi fournie à l'État est quelquefois, nous
pourrions en citer, la simple photogravure d'un dessin à la
plume, retouchée à l'eau-forte et la pointe sèche; heureux
encore si le dessin ainsi reproduit n'a pas été calqué sur une
photographie!

En faisant des commandes, l'État doit d'ailleurs être très
circonspect : le Gouvernement s'impose, en effet, ainsi la
responsabilité de maintenir ou non chaque graveur dans la
voie qui correspond le plus à ses aspirations, ce qui est plutôt
la tâche de la critique et de la faveur universelle des amateurs,
et expose l'artiste à hésiter entre un avantage pécuniaire et une
entreprise étrangère à son talent.

C'est ainsi qu'en 1859, le Gouvernement priait l'Académie
de l'aider à prendre des mesures utiles à la gravure en taille-

[1] *Bull. de l'Acad. roy. de Belgique*, 2e sér., t. VII, pp. 315-316.

douce. Il indiquait son intention d'entreprendre, dans ce but, la publication d'une série de reproductions des chefs-d'œuvre de l'école flamande, les graveurs ayant, d'après lui, une tendance trop exclusive à la reproduction des peintures modernes.

L'intention était louable, mais outre le danger d'une telle pression sur des artistes peu enclins à ce genre de travaux, outre que, selon M. de Chénevière, les graveurs sont généralement mieux inspirés par les tableaux de leur temps, ce qui est naturel, le Gouvernement oubliait trop qu'un graveur gravant ses propres compositions est préférable à tout autre.

Au surplus, la protection ainsi entendue est éphémère ; on donne à vivre à quelques graveurs en de telles entreprises, on en fait des employés, mais on n'enracine pas pour toujours la gravure dans le pays ; le mouvement ainsi provoqué est factice et tombe avec la fin de l'ouvrage ou de ses promoteurs.

Ce qu'il faut faire pour soutenir la taille-douce, c'est lui créer une renommée et une clientèle ; les belles œuvres n'ont pas besoin de protection véritable, elles ont besoin de gens qui les aiment, les comprennent, les admirent. Les efforts officiels ne doivent viser qu'à l'éducation du public, auteur des réputations, consécrateur des talents. L'appui donné aux graveurs sera toujours stérile, si on ne leur prépare pas des débouchés en réapprenant au public à goûter comme autrefois la taille-douce.

La tâche de l'État ne doit donc pas se borner à des encouragements proportionnés au degré d'avancement d'une planche : quand il ne l'achète pas, il doit au moins subordonner sa souscription à la condition de voir l'œuvre s'éditer dans le pays pour en répandre le goût.

Précisément la gravure ne se trouverait pas dans un état plus précaire encore en Belgique que partout ailleurs si les graveurs trouvaient dans le pays des éditeurs et des acheteurs pour leurs produits. Depuis les guerres qui ensanglantèrent le pays au XVIIIᵉ siècle, les successeurs des Jérôme Cock, des Martin van den Ende et des Gillis Hendrickx étant disparus, la gravure

belge, remorquée par les éditeurs de France et d'Angleterre, a vu ses graveurs prendre l'habitude d'émigrer vers ces pays. Cette nécessité pour nos artistes de perdre leur nom parmi ceux des graveurs étrangers sans profit pour la Belgique comme pour le goût de leur compatriote s'est continuée jusqu'à nos jours.

Pour favoriser en Belgique le développement du goût de la gravure au burin, il serait donc essentiel qu'il se formât des éditeurs belges capables de lancer, de faire valoir et de soutenir la renommée de nos graveurs.

Le Gouvernement, en favorisant dans le pays la naissance de ces grands éditeurs qui développent autour d'eux une puissante clientèle, aiderait puissamment cette œuvre de popularisation.

C'est par la gravure originale, nous l'avons indiqué, que le courant pourra se créer le plus facilement. Elle s'ouvrira l'accès du public éclairé par la curiosité que lui inspire toute tentative nouvelle. Elle accoutumera les amateurs et les artistes à comprendre les ressources inappréciables du burin, et finalement le public sera ainsi amené insensiblement à mieux apprécier la gravure de reproduction elle-même et le vide de la photographie.

Former l'éducation du public et lui apprendre à goûter une gravure en taille-douce, l'empêcher d'aller porter ses préférences à la photographie ou à des graveurs de troisième ordre et soutenir ainsi des non-valeurs, voilà, à côté des réformes que nous préconisons dans la gravure, l'aide qu'on doit lui prêter.

Il serait utile, dans ce but, de mettre le plus souvent possible de bonnes gravures à la portée du public, afin de le familiariser avec elles. Le peu de prestige, noté par les critiques avec un certain dédain, que la gravure conserve dans les coins de réprouvés où on l'exile à nos salons triennaux, à côté de la concurrence écrasante de nombreux tableaux chatoyants, indique suffisamment qu'il faut chercher ailleurs les moyens

de propagande : la monochromie modeste d'une taille-douce n'a rien à attendre de tous les promeneurs agités qui visitent ces galeries aux allures foraines. Ce qui lui convient, ce sont des expositions spéciales où elle retrouve le calme et l'intimité d'un cabinet d'amateurs installé avec goût. Les marchands américains et parisiens pratiquent de telles expositions personnelles ou collectives. Il serait à souhaiter que les graveurs en taille-douce suivissent cet exemple en Belgique, et qu'à l'instar des sociétés d'aquafortistes qui font des expositions d'eaux-fortes et de pointes sèches, on vît des expositions choisies d'œuvres du burin.

Il est absolument nécessaire d'attirer l'attention du public sur le burin; c'est là la vraie protection qu'on lui doit. Que l'État, par exemple, commande la gravure d'un tableau, très bien; qu'il en expose même le dessin dans son musée, rien de mieux, mais la planche tirée, que deviennent les épreuves de choix qui lui reviennent? Elles ornent peut-être les bureaux d'un ministère quelconque, dans un cadre banal, tandis qu'au Musée même de Bruxelles, dans toute une salle de l'entrée, le public aura pu admirer pendant des années... les photographies de ces mêmes tableaux. Que si l'on veut absolument mettre à la disposition du public des reproductions photographiques, pourquoi alors ne pas confronter en même temps des reproductions en taille-douce, afin d'épurer le goût du public?

Le bon sens le dit, et nous espérons l'avoir prouvé le long de ces pages, la photographie, fût-elle l'œuvre du photographe le plus habile de l'Europe, ne supportera pas le vivant voisinage du burin. Le public prendra goût à ces comparaisons et, s'apercevant qu'il y a autre chose que les images médiocres qui traînent aux vitrines des marchands d'estampes, il formera de soi-même une clientèle ou plutôt une protection des graveurs.

Les éditeurs belges, forts de son appui, au lieu de se borner à importer des œuvres françaises, anglaises ou allemandes, médiocres souvent autant que les belges, oseront risquer alors des entreprises sérieuses.

Leur clientèle se composera alors de collectionneurs qui s'attacheront aux artistes découverts à côté d'eux, chercheront la belle gravure dans la Belgique du XXe siècle comme dans celle du XVIe et du XVIIe siècle.

A côté de cette clientèle de luxe se trouvera le public qui, attiré par la double évolution du burin et ainsi obligé de revenir de ses préventions en faveur de la photographie, deviendra ingénieux pour utiliser ses richesses.

Une œuvre d'art n'embarrasse d'ailleurs jamais; la grande difficulté est de la trouver au milieu des œuvres médiocres. Or, à ce point de vue on ne pourra que bénir la photographie : l'art pur existant désormais seul dans la taille-douce, les artistes médiocres n'auront plus de raison d'être, et la gravure ne produira plus que des chefs-d'œuvre.

TABLE DES MATIÈRES

DE

MELODIE VAN HET NEDERLANDSCHE LIED

EN HARE

RHYTHMISCHE VORMEN

DOOR

FL. VAN DUYSE

(Mémoire couronné par la Classe des beaux-arts dans la séance du 27 octobre 1898)

TOME LXI

Verhandeling in antwoord op de vraag uitgeschreven door de Koninklijke Academie der Schoone Kunsten, Letteren en Wetenschappen van België :

Faire l'historique de la partie spécialement musicale de la chanson flamande (origine des mélodies et des formes rythmiques), depuis le haut moyen âge jusqu'aux temps modernes.

KENSPREUK :
De oude liedjes zijn de beste.

———————

INLEIDING

Men is het thans vrij wel algemeen eens, dat de geschiedenis der Dietsche of Vlaamsche en, in meer algemeenen zin, Nederlandsche letterkunde [1], omstreeks het midden der xii* eeuw in Limburg en met Heinric van Veldeke een aanvang neemt. Van zijn *Eneïde* en liederen is het overtuigend bewezen, dat zij moeten beschouwd worden als gebrekkige vertalingen uit het Limburgsch in het Turingsch; terwijl zijn Sint-Servatiuslegende daarentegen zeer goed door een lateren bewerker in de taal der xiv* eeuw kan overgebracht zijn [2].

Doch reeds vroeger vindt men bewijzen van het bestaan eener van de Duitsche tongvallen verschillende Dietsche of Nederlandsche taal [3].

[1] Nederlandsche taal is de naam van de gezamenlijke Nederduitsche (d. i. Frankische, Saksische en Friesche) tongvallen van België en Holland (J. VERCOULLIE, *Nederlandsche spraakkunst*).

[2] Dr J. TE WINKEL, *Geschiedenis der Nederlandsche letterkunde,* I, blz. 75.

[3] K. DUFLOU. *Schets eener geschiedenis der Nederlandsche taal en der taalstudie in de Nederlanden* (NEDERLANDSCHE DICHT- EN KUNSTHALLE, Antwerpen, 1883, blz. 757 vlg.), waar o. a. aangehaald worden, uit een stuk van den jare 1110, de woorden : *Banwerc, Landesbanwerc, Landwerc.*

Dietsche benamingen van plaatsen, personen en eigendom-
men, van landbouw- en andere bedrijfzaken doen zich reeds in
grooten getale voor in oorkonden van de XI° en XII° eeuw, en
pleiten voor een reeds oudere beschaafdheid onzer taal. Ook
de vastheid van taal- en spraakkundige regelen waardoor de
Nederlandsche fragmenten van het *Niebelungenlied* (uit het
eerste gedeelte der XIII° eeuw) uitmunten, en de keurige vorm
die ons in het gedicht *van den Vos Reinaerde* (uit het midden
der zelfde eeuw), « het Dietsche wonderboek [1], » treft, waar-
schuwen ons, dat wij deze werken liefst niet moeten beschou-
wen als vertegenwoordigend de eerste voortbrengselen onzer
taal en onzer letterkunde.

Wanneer men van die taal en die letterkunde geen vroegere
bewijsstukken kan aanhalen dan de zooëvengenoemde, is het
gemakkelijk te begrijpen, dat het evenmin mogelijk is proeven
van de vroegste Nederlandsche muziek of van de eerste op
Nederlandschen tekst gezongen melodieën te leveren.

Wel had de geniale Guido van Arezzo (995- c. 1050), door
het in verband brengen der neumatische teekens met de
muzieklijnen (notenbalken), een middel gevonden om de
voortbrengselen der toonkunst voor altijd aan de vergetelheid
te ontrukken, doch eerst met de XIII° eeuw werd het gebruik
van notenbalken algemeen. Aan een anderen kant werd de
muziek, zooals elke andere kunst en wetenschap in de middel-
ceuwen, bijna uitsluitend door kloosterlingen beoefend, en
zij, die er alleen op bedacht waren om de kerkelijke melo-

[1] PRUDENS VAN DUYSE, *Reinaard de Vos* (Nagelaten gedichten, Dl. II),
Voorrede, blz. I.

dieën voor de nakomelingschap te bewaren, bekreunden zich weinig om de notatie van wereldlijke liederen. Wanneer men — en dan nog eerst in veel lateren tijd — bij tooval, een door kloosterlingen genoteerd wereldlijk liedeken aantreft [1], ziet men integendeel sedert de vroegste tijden, de Kerkvaders en Conciliën in dichte drommen tegen de wereldlijke muziek te velde trekken [2].

Wel mogen wij ons in het behoud van vele Nederlandsche liederen en daaronder van de oudste verheugen, maar het lijdt geen twijfel of de voortbrengselen onzer oude gezongen volkspoëzie zijn voor een groot deel verloren gegaan [3].

Van de hierboven genoemde liederen van Heinric van Veldeke, acht en twintig in getal [4], zoo min als van de liederen van Jan I, Hertog van Brabant, geboren in 1252 of

[1] Zooals het liedje « Lysken van Beveren is die bruyt », te vinden in een te Leiden berustend vigiliënboek van de xvᵉ eeuw, afkomstig uit het Lopsenklooster, een convent van Reguliere Kanunniken van de orde van den H. Augustinus, aangehaald door Dʳ J.-P.-N. LAND, *Tijdschrift der Vereeniging voor Noord-Nederlands muziekgeschiedenis*, I (1885), blz. 10-15. Dit lied, waarvan een *meerstemmige* bewerking in het door PETRUCCI te Venetië gedrukte *Harmonice musices odhecaton* (1501-1503) te vinden is, dagteekent ten minsten uit de xvᵉ eeuw.

[2] Concilie van Auxerre (578), van Toledo (589); Sint Gregorius (600), enz. Zie de bewijzen aangehaald door F.-A. GEVAERT, *La mélopée antique dans le chant de l'Église latine*, Gand, 1895, blz. 412 vlg.

[3] De lang niet volledige lijst van aanvangsregelen door HOFFMANN VON FALLERSLEBEN, in zijne *Niederländische Volkslieder* (HORAE BELGICAE, pars 2ᵃ, edit. 2ᵃ, Hannover, 1856, blz. xxii-xxxiii), en de vele liederen die sedert werden teruggevonden, strekken hier tot bewijs.

[4] Zie over deze liederen Dʳ J. TE WINKEL, t. a. p. en blz 289 vlg.

1253, gestorven in 1294 [1], is de muziek tot ons gekomen. Onze beste, meest betrouwbare bronnen voor de kennis van het oude Nederlandsche lied in muzikaal opzicht, hebben wij te danken aan denzelfden geest van tegenkanting die eens de Kerkvaders en Conciliën jegens de wereldlijke muziek bezielde, en die in de xv* en xvi* eeuw, en ook nog in later tijd [2], de verzamelaars van geestelijke liederen aanspoorde om geestelijke teksten te brengen op bestaande muziek van wereldlijke liederen. Daardoor bleef menige wereldlijke melodie voortbestaan en kwam deze tot ons hetzij door middel van het geschrift hetzij door den druk.

De voorredenen van *Een devoot eñ profitelyck boecxken*, Antwerpen, 1539 [3], van de *Souterliedekens*, Antwerpen, 1540 [4], en

[1] Zie over deze liederen TH. ARNOLD, *Dietsche Warande*, N. Ser., I, 1874-1876, blz. 542-556; Dr J. TE WINKEL, t. a. p., 296 vlg.; Dr G. KALFF, *Het lied in de middeleeuwen*, blz. 255 vlg.; zie mede de door H. BOERMA uitgegeven liederen van Hertog Jan van Brabant (TIJDSCHRIFT VOOR NEDER-LANDSCHE TAAL- EN LETTERKUNDE, Leiden, 1896, blz. 220 vlg.).

[2] Ook in vroeger tijd, DE COUSSEMAKER, *Histoire de l'harmonie au moyen âge*, blz. 105, haalt een handschrift van de x* eeuw aan, voorhanden in de bibliotheek van Wolfenbüttel, waarin een lied ter eere van God en de Moeder Maagd, met het opschrift : Modus Carelmanninc, d i. op de wijs van een lied ter eere van Karel de Groote, voorkomt.

[3] Opnieuw uitgegeven, en van eene inleiding, registers en aanteekeningen voorzien door D. F. SCHEURLEER, 's Gravenhage, 1889.

[4] D. F. SCHEURLEER, *De Souterliedekens*, bijdrage tot de geschiedenis der oudste psalmberijming (Leiden 1898), levert het bewijs, dat in het exemplaar, aanwezig in het Museum Meermanno-Westrhenianum met het jaartal 1539 en tot hiertoe als het eenig overgebleven van den eersten druk aangezien, de 3 van het gemelde jaartal met de pen is bijgeteekend. De zoogezegde druk van 1539 dagteekent eigenlijk van 1559.

na *Het priel der gheesteliicke melodie*, Brugghe, 1609, getuigen van dien ijver om de « vleeschelicke liedekens » uit te roeien, door godvruchtige liederen te vervangen en deze, met behulp der bekende populair geworden muziek, beter en dieper in het hart der menigte te doen dringen. Het natuurlijk gevolg hiervan was, dat de meeste geestelijke liederen op wereldlijke wijzen werden voorgedragen, en er geen eigenlijk verschil bestond tusschen de melodieën van geestelijke en van wereldlijke liederen.

Hierbij mag men ook niet uit het oog verliezen, dat de samenstelling van een liederenbundel met vele moeielijkheden gepaard ging, veel tijd en moeite kostte, en dat derhalve zulke handschriften alleen in het bereik lagen van groote heeren of van kloosters.

Op deze wijze kwamen tot ons een drietal handschriften, voorname bronnen voor de kennis van het oude Nederlandsche lied : namelijk de verzameling van wereldlijke liederen, teksten en melodieën vroeger toebehoorend aan « Mher Loys van den Gruythuyse, prince van Wijncester, ridder van den Gulden Vliese, dict de Bruges of van Brugghe [1], » en twee 15e-eeuwsche geestelijke liederenverzamelingen, insgelijks met de melodieën en met stemopgaven, die dikwijls de wereldlijke afkomst van de melodie bewijzen. De eerste dezer geestelijke liederenverzamelingen behoorde vroeger aan Hoffmann von Fallersleben en wordt thans bewaard in de K. bibliotheek te

[1] Uitgegeven door C. Carton, onder den titel : *Oudvlaemsche liederen en andere gedichten der XIVe en XVe eeuw*, voor rekening van de Maatschappij der Vlaemsche bibliophilen, Gent, z. j. (1857), met fac-similes der notenstippen.

Berlijn (Man. Germ. : nʳ 8,190) ; de tweede berust, onder
nʳ 7970, in de K. K. fidei-commis-bibliotheek te Weenen [1].

Ofschoon wij dus over geene muzikale oorkonden kunnen
beschikken van uit den tijd waarop de Dietsche poëzie hare
eerste vruchten voortbracht, meenen wij toch, dat de in ons
bereik staande melodieën voldoende zijn om ons in te lichten
nopens de muziek der eerste Dietsche liederen. De oude melo-
dieën welke wij bezitten, staan in nauw verband met den kerk-
zang, en dit verband tusschen de wereldlijke en de geestelijke
muziek bestond natuurlijk van de vroegste tijden af, om de goede
reden, dat de eenige algemeen verspreide muziek de muziek van
de Kerk was. Alhoewel wij in onze oudst bekende zangwijzen
soms een vrije, persoonlijke kunst mogen vaststellen, een kunst
die ook reeds bij andere volkeren bestond, — men denke
slechts aan de zangwijzen van *Le gieus de Robin et de Marion*, —
diende de kerkzang tot grond aan de melodie van het Neder-
landsche lied. Men zou zich deerlijk vergissen wanneer men
meende, dat onze melodieën zoo maar in eens uit den mond
des volks te voorschijn traden. Geen enkele kunst staat op
zichzelf, en dit is ook waar voor de melodie. Evenals de
muziek der christelijke Kerk uit de gezangen der Oudheid
werd geboren, stammen de melodieën onzer oude Neder-
landsche liederen van den kerkzang af, hebben zij dezelfde
toonladders als deze en, voor een goed deel, dezelfde muzikale
thema's en melodische vormen. Meer dan eene melodie, schrijft

[1] De melodieën van beide handschriften werden met een deel der teksten
uitgegeven door W. Bäumker, *Niederländische geistliche Lieder nebst ihren
Singweisen aus Handschriften des xv. Jahrhunderts* (Vierteljahrsschrift
für Musikwissenschaft, Leipzig, IV (1888), blz. 153 vlg.).

Gevaert [1], welke ter eere van Apollo of van Jupiter had
weerklonken, diende later tot vereering van den waren God,
De hymnen van den H. Ambrosius, Prudentius, Sedulius
werden op den wereldlijken rhythmus van het volkslied of van
dat van Horatius geschreven, en op dezelfde wijze moeten de
melodische thema's van den kerkzang, aan de destijds heer-
schende muziek zijn ontleend. Hoe zou het overigens anders
kunnen zijn, wanneer men nagaat hoe de eenstemmige muziek
ten allen tijde en in alle landen geboren werd. Steeds had zij
haar ontstaan te danken aan het omwerken van bekende, tradi-
tioneele typen of thema's (νόμοι, meervoud van νόμος, wet)
waaruit, door uitbreiding, gedeeltelijke verandering of men-
geling van de typen zelf, nieuwe zangwijzen werden getrokken.

Verder wordt door den voornoemden schrijver aangetoond
hoe deze aan de citharodie (zang met citherbegeleiding) ont-
leende, niet zeer talrijke thema's van den kerkzang, ook in
den eigen toonaard der citherspelers, aeolisch, hypophrygisch,
hypolydisch, of dorisch klinken, en hoe de toonschreden die
vroeger de heldere ziel der Grieken, hun stil doch minder
teeder gemoed weerspiegelden, een zachtere kleur aannamen
om den mystieken christelijken geest uit te drukken.

De bewijzen bij de theorie voegend, doet Gevaert [2], door
een vergelijking van verschillende heidensche hymnen met
hymnen der christelijke Kerk, den aard en den geest van de
eene en van de andere uitschijnen, en leert hij de thema's

[1] *Le chant liturgique de l'église latine* (BULL. DE L'ACAD. ROY. DE
BELGIQUE, 3e sér., t. XVIII, Bruxelles, 1889, pp. 453-477), met aanteeke-
ningen herdrukt, Gent, 1890. Zie de tweede uitgave, blz. 25 vlg.

[2] In zijn jongste werk : *La mélopée antique.*

kennen waaraan de Antiphonen van den eeredienst, te Rome,
zijn ontleend, zooals deze zangwijzen in 9° en 10°-eeuwsche
oorkonden voorkomen. Aldus snoerde de geleerde schrijver
de muziek der Oudheid vast aan die van het Christendom, met
stevigen, onafgebroken band.

Op de door hem geleverde bewijzen steunende, zullen wij
op onze beurt trachten aan te toonen, hoe het oude Neder-
landsche lied zich, met betrekking tot den toonaard en de
melodische vormen, aansluit aan den kerkzang en daardoor
tevens aan de muziek der Oudheid. Wij zullen namelijk
doen zien hoe, niettegenstaande al de veroveringen door de
moderne muziek en de moderne tonaliteit behaald, het volks-
lied, in ons land, op den drempel der xx° eeuw nog sporen
van den ouden modus draagt, ja soms nog geheel en al in den
ouden toonaard weerklinkt.

EERSTE DEEL

MELODISCHE VORMEN

EERSTE HOOFDSTUK

De oude toonaarden (modi)

Uit de algemeene toonladder der oude Grieken :

ontstonden de bijzondere toonladders (modi), en van deze
modi gingen de volgende in den kerkzang over :

De aeolische
of hypodorische modus
(I° en II° kerktoon)

De iastische
of hypophrygische
(VII°, VIII°
en IV° kerktoon)

¹ De oude Grieken beschouwden den dalenden gang der toonladders
als zijnde de natuurlijkste, en vonden, dat de tonen van boven naar
anderen gezongen elkander beter opvolgden. De melodieën van den kerk-
zang, zoowel als onze oude gezangen, mogen gewoonlijk bij den aanvang
een klimmende beweging aannemen, toch sluiten zij doorgaans met de
dalende. Zie GEVAERT, *Histoire et théorie de la musique de l'antiquité*,
I. blz. 378.

De hierna te bespreken voorbeelden doen zien, dat het oude Nederlandsche lied, in muzikaal opzicht, insgelijks op deze vier modi steunt. De hypolydische toonaard was aan den Grieksch-Romeinschen citherzang (citharodie) en aanvankelijk ook aan den christelijken zang (hymnodie) onbekend [1]. Wel is waar ging hij te Rome in den wisselzang over, en dit reeds in den vroegsten tijd van diens ontstaan, doch daarbij werd er slechts een bescheiden gebruik van gemaakt [2]. Dienvolgens zullen wij den hypolydischen modus eerst na de andere hierboven genoemde toonladders bespreken, te meer daar hij reeds vóór het einde der middeleeuwen met de moderne durtoonladder was ineengeloopen.

EERSTE AFDEELING

AEOLISCHE MODUS (I^{ste} EN II^{de} KERKTOON)

De aeolische of hypodorische modus [3] met den eersten van den kerkzang overeenstemmende, bekleedt in het Antiphonarium, zoowel als in onze oude liederen, eene voorname plaats. Het grootste getal der kerkelijke melodieën en de meeste onzer oude Nederlandsche gezangen behooren tot dezen toonaard.

Door de Oudheid en door de Kerk werd deze modus als edel,

[1] GEVAERT, *La mélopée antique*, blz. 94.

[2] ID., blz. 363.

[3] Bij voorkeur aan *hypodorisch* en *hypophrygisch*, benamingen die meer op de *tonen* van het buiten ons bestek vallende Grieksche transpositiestelsel toepasselijk zijn, gebruiken wij de benamingen *aeolisch* en *iastisch*. Zie hierover GEVAERT, *La mélopée antique*, blz. 7, aant. 2, en blz. 17 vlg.

deftig en ernstig aangezien. Cassiodorus noemt hem « der ziele stormen stillende [1]. » Dat deze benaming niet onverdiend is, kunnen wij mede uit den zachten weemoedigen en toch edelen, opbeurenden toon afleiden die ons uit zoo menige onzer oude melodieën tegenruischt. Niet alleen onze oudste, maar ook onze fraaiste gezangen zijn immers in dien statigen, tevens zoet en aangenaam klinkenden toonaard geschreven, en ofschoon hij sedert ongeveer twee eeuwen door den uit hem geboren modernen moltoonaard vervangen werd, toch ging daarom zijne vroegere aantrekkelijkheid nog niet geheel verloren.

Nog in den loop onzer eeuw werden Nederlandsche melodieën tot den aeolischen modus behoorende uit den mond des volks opgevangen; ja, nog in onzen tijd, zijn de aeolische klanken op de lippen des volks niet geheel uitgestorven.

De volgende voorbeelden leeren den aeolischen toonaard nader kennen.

15e-eeuwsche melodie [2] :

Den winter is een onweert gast, Dat merck ick aenden da - ge. Ic had een boelken, en - de dat was

[1] « Animi tempestates tranquillat », in een brief, c. 508 aan zijn vriend Boëtius geschreven. Zie GEVAERT, *Les origines du chant liturgique,* 1890, blz. 51, en *La mélopée antique,* blz. 76, 227 vlg.

[2] Melodie, *Souterliedekens,* Antwerpen, 1540, Ps. 110; tekst, *Antwerpsch liederboek,* 1544, herdrukt door HOFFMANN VON FALLERSLEBEN, *Horae Belgicae,* pars undecima, Hannover, 1855, blz. 36, waar het stuk « een oudt liedeken » genoemd wordt. In het zesde vers van de eerste strophe : « Des lijt myn herteken rouwe, » zijn de woorden « myn herteken » overtollig, zooals uit eene vergelijking met het zesde vers der volgende strophen blijkt.

waer, int o - pen - baer: si en was mi niet ge -

trou - we, Des lijt ick rou - we.

Bovenstaande melodie doorloopt de modale quint $(e - A)$[1] met bijvoeging der ondertonica G[2]; de zesde trap (f) der stijgende toonladder blijft onaangeroerd, waaruit volgt, dat de zangwijze tot den hexaphonischen (zestonigen) vorm van den modus behoort[3], slechts één enkelen halven toon $(c - ♮)$ bevat, en de tritonus $(f - ♮)$ of de valsche quint $(♮ - f)$ niet laat hooren.

De toonladder bepaalt zich dus hier tot :

Wat nu de in deze melodie opgesloten accoorden betreft, van

[1] De lezer beschouwe de door ons aangehaalde melodieën als voor de tenorstem te zijn geschreven.

[2] Over de naar luid der overlevering van ouds gebruikte ondertonica, zie GEVAERT, *La mélopée antique,* blz. 13.

[3] Drie modale vormen, de aeolische, de gespannen iastische en de losse hypolydische nemen in den kerkzang gewoonlijk de hexaphonische (zestonige) gedaante aan (GEVAERT, *La mélopée antique,* blz. 101). Andere zestonige aeolische melodieën treft men aan : *Souterliedekens,* Antwerpen, 1540, Ps. 3 : « Het reghende seer; » Ps. 86 : « Een boerman had een dommen sin »; Ps. 107 : « Wes sal ick my gheneren; » Ps. 137 : « Die mi eens te drincken gave. » Zie mede het Geuzenlied : « Ic hope dat den tijdt noch comen sal » (*Liederboek van het Willemsfonds,* 2e uitg., 1895, I, blz 19), enz.

deze hoort men in de eerste plaats de klanken die tot den
modalen drieklank behooren. Het eerste vers vangt aan en
sluit met de grondnoot (*a*), die zich herhaaldelijk in den loop
van het stuk voordoet. Het tweede vers sluit op den tweeden
trap der toonladder, die hier de bovenquint (*e*) tot grondtoon
heeft. Op het einde van het derde vers doet zich eene tijdelijke
rust voor in den aanverwanten durtoonaard (*e*), die vervolgens
in het vierde op eene modulatie in hypophrygischen modus
met G tot grondnoot uitloopt. In het vijfde vers treedt de mo-
dale drieklank te voorschijn ; het zesde sluit op den grond-
toon. De accoorden die men aldus verneemt en die aan de
quintenreeks

ontleend zijn, quintenreeks waaruit de diatonische toonladder
der Oudheid ontsproot, zijn deze :

Een 15ᵈᵉ-eeuwsch Marialied, op de wijs van het wereldlijke
lied aanvangend : « Tliefste wyf heeft my versaect ▌ dat maect
my out ▌ dair om... [1] », berust op vijftonige melodie :

Der su - ver - lic - ster reyn - re maecht, der lief - ster
dien ic mit o - gen ye ge - sach, dat is ma -

[1] Bäumker, t. a. p., blz. 292.

De zesde en zevende trap der toonladder blijven onaange-
roerd. De in de melodie opgesloten accoorden zijn :

Eene tweede 15ᵉ-eeuwsche zestonige aeolische melodie is
deze [1] :

¹ Bäumker, t. a. p , blz. 318.

De doorloopen klankenreeks is dezelfde als in de voorgaande zangwijze. De grondnoot (*a*) straalt overal door; reeds op het einde van het eerste vers gaat de melodie tot den aanverwanten durtoonaard (*c*) over, die zich in den loop van de zangwijze nog meermalen laat hooren en wel dermate, dat tusschen *a* en *c* gedurige afwisseling ontstaat.

In de volgende 15ᵉ-eeuwsche melodie doorloopt de stem eene sexte met inbegrip der *f*:

De valsche quint (*f* — ♮) treedt tweemaal te voorschijn.

[1] BÄUMKER, t. a. p., blz. 170, waar men leert, dat in een ander 15ᵉ-eeuwsch handschrift, zonder melodieën, de tekst aanvangt : « Die werelt myn » (stellig eene betere lezing), en tot opschrift de *wereldlijke* wijsaanduiding voert : « Adieu myn vroechden, adieu solaes » die, volgens Bäumker, wel de wijsaanduiding van bovenstaande melodie kan zijn. Zie echter de aanteekening blz. 19 hierna.

De beide zangwijzen die wij thans neerschrijven en waarvan de thema's aan den kerkzang zijn ontleend, waarover later, nemen de bovenseptime aan. De eerste behoort tot de hexaphonische melodieën, daar de sexte (*f*) onaangeroerd blijft:

Ic wil den heer ge - tru - wen, hi en laet my

niet, hi cort my my - nen ro - wen

en - de myn ver - driet [1].

Daer ghingen twee ge-speel-kens goet So

verre aen gheen groen hey - de, Die een die

[1] Bäumker, t. a. p., blz. 234.

voer - de ee - nen huebscen moet, Die an - der ween - de

see - re [1].

Bij melismatische (geflorituretde, versierde) passages wordt
de sexte dikwijls chromatisch verhoogd. Hetzelfde gebeurt
wanneer zij door de bovenseptime (*g*) voorafgegaan of gevolgd
wordt [2] :

My ver - wondert bo - ven ma - ten, Hoe dat e - nich mensch mach

la - ten Ver - such - ten waer - lic ym - mer - meer, Als. hi

[1] Tekst : *Antwerpsch liederboek,* 1544, blz. 242, « een nyeu
(16e-eeuwsch) liedeken. » Melodie, *Souterliedekens,* Antwerpen, 1540,
Ps. 8. Een aanverwante wijsaanduiding: « Het ghingen twee gespelen goet
aen gheenre wilder heiden » wordt aangegeven voor het 15e-eeuwsch
geestelijk lied met zelfden strophenbouw (zie blz. 17, aant. I): « Adieu mijn
vroechde, adieu solaes, » te vinden bij HOFFMANN VON FALLERSLEBEN,
Niederländische geistliche lieder (HORAE BELGICAE, pars decima), Hanno-
ver, 1854. blz. 167.

[2] Vgl. GEVAERT, t. a. p., blz. 92.

denct, dat hi moet ghe - ven Re - den corts van al syn

le - ven Den strengen rech - ter, e - wich heer [1].

Zelden wordt de sexte (*f*) verhoogd wanneer ze onmiddellijk door de quint (*e*) voorafgegaan of gevolgd wordt. Het bewijs van dezen regel vindt men op het slot van het laatste voorbeeld, bij de eerste lettergreep van het woord « rechter » en in de bovenstaande melodieën : « Des werelts myn » (1[ste] en 4[de] vers) en « Het ghingen twee gespeelkens » (2[de] vers).

Daar het teeken ♯, tot aanduiding der verhooging, niet bestond, — dit teeken treedt eerst in de xvi[e] eeuw te voorschijn, — wist men in dit gebrek te voorzien door de aeolische melodieën een quint lager te transponeeren.

In plaats van :

Een rid - der ende een meysken ionck, Op een ri -

vier - ken dat si saa - ten, enz.

[1] BÄUMKER, t. a. p., blz. 211.

schreef men :

Een rid-der ende een meysken ionck, Op een ri -

vier-ken dat si sa — ten; Hoe stil-le

dat dat wa-ter stont, Als si van goe-der

min — nen spra-ken [1].

Er bestaat een variante van deze melodie[2] waarin de kleine fiorituur op het woord « dat », in het derde vers, niet voor-

[1] Melodie, *Souterliedekens*, 1540, Ps. 14 ; tekst, *Antwerpsch liederboek*, 1544, blz. 63.

[2] Deze variante komt voor in *Een devoot en profitelyck boecxken*, Antwerpen, 1559, blz. 50, doch zonder wijsaanduiding.

komt en die ons wellicht de oorspronkelijke lezing doet
kennen [1] :

Had ick ee-nen ge-trou-wen bo - de, En die waer ho-ge van

pri - se, Ick sou-den seyn-den in mijns va-ders

lant; Mi en lust hier niet lan-gher te bli - ven.

Waar het pas gaf, wendde men de ♮ aan ; in plaats van :

schreef men :

[1] GEVAERT, *La mélopée antique*, blz. XXVII. Le chant syllabique est
antérieur au chant mélismatique. Wel is waar, is de aangeduide melis-
matische figuur in « Een ridder ende een meysken ionck » verre van uit-
gestrekt te wezen; maar men vindt onder de *Souterliedekens* een aantal
zangwijzen, zooals, b. v., de melodieën van 13, 18, 20, 25, 34, 48, 49, 55,
56, enz., die meer melismen hebben. Deze melismen bestonden oorspron-
kelijk in deze volkszangen niet.

Bovenstaande melodie leert ons tevens eene zangwijs kennen waarin de stem de gansche aeolische toonladder ($d - D = a - A$) doorloopt.

De zooeven aangeduide in den kerkzang algemeen gebruikte wijze van transpositie zullen wij voortaan in de door ons aangehaalde aeolische melodieën volgen.

Wij noemden hierboven het in druk verschenen handschrift van « Mher Loys van den Gruythuyse. »

De daarin voorkomende stukken zijn tot hiertoe de oudste oorkonden voor de studie van het Nederlandsche lied. De lezing der melodieën, afgezonderd van de teksten, met stippen, zonder sleutelaanduiding en zonder woorden geschreven, gaat met veel moeielijkheden gepaard. Soms duidt de notatie alleen den aanvang der melodie aan, zooals voor het welbekende *Kerelslied*, dat insgelijks in aeolischen modus klonk. Andermaal beletten wijduitgestrekte melismen den tekst met zekerheid op de behoorlijke plaats onder de muziek te brengen.

Voor de volgende melodie[1] meenen wij echter er in geslaagd te zijn het lied te herstellen zooals het in de xiv° eeuw werd gezongen. Dat dit lied wel degelijk van dien tijd dagteekent, wordt aangetoond door Dr G. Kalff, die den tekst met de « hoofsche poëzie », de kunst der « Minnesinger » in verband brengt en de zesde strophe aanduidt[1] : De « Kerels » zijn waard veracht te worden als geheel onvatbaar voor de edele minne; de dorper is niet in staet de genietingen der liefde te deelen :

> Een kerel ghert der vruechden gheyn[5],
> Hi mint den scat, spise en de wijn;
> Want elc ende elc neemt gerne tsijn.

[1] *Oudvlaemsche liederen*, I, blz. 55.

[2] *Het lied in de middeleeuwen*, blz. 261.

[5] D. i. de « Kerel » begeert de vreugd der liefde niet (*Oudvlaemsche liederen*, t. a. p., str. 4).

Ziehier de melodie met de eerste strophe :

He - re God, wie mach hem des be - cla-ghen, Die si - ne ghe -
Hoe mach hem dan den tijt be - ha-ghen, Die nie ghe -

nouchte crijcht op er - de;
wan daer hi na gher- de!

Hi es te voet, tghe-luc te

per - de, Met rech - te lijt sijn her - te

pijn; Want elc ende elc neemt ger - ne

tsijn.

Het springt in het oog, dat deze melodie, alhoewel tot den aeolischen modus behoorende, — de stem doorloopt de gansche toonladder (d — D), met de daarbij gevoegde vanouds gebruikte ondertonica (C), — zich meer vrijheden veroorlooft dan de andere reeds aangehaalde zangwijzen. De zeer levendige maar ook zeer uiteenloopende melodische wending van

het slotvers der strophe zou men in den kerkzang of in onze oude verhalende liederen te vergeefs zoeken. Hetzelfde dient gezegd te worden van het vers « of ic en sie haer lievelic scijn », in de volgende insgelijks aan het voormelde handschrift ontleende melodie. Dit stuk, waarin de naam der beminde door den minnaer wordt verzwegen, — een bijzondere trek van de poëzie der « Minnesinger », — behoort mede tot de « hoofsche » dichtkunst.

De melodie doorloopt nogmaals de geheele aeolische toonladder en roert bovendien de negende (e) aan.

¹ *Oudvlaemsche liederen*, I, blz. 58.

Deze melodie, zoowel als de voorgaande uit hetzelfde handschrift, — geen van beide is aan kerkelijke thema's ontleend, — moet beschouwd worden als te behooren tot de vrije individuëele compositie. Ook onder de 15ᵉ-eeuwsche zangwijzen door Bäumker uitgegeven, treft men melodieën aan die tot de vrije compositie moeten teruggebracht worden. In zekere mate kunnen de kloosterlingen, die een deel dezer zangwijzen en wellicht ook de daartoe behoorende teksten leverden, in hunne Maria- en geestelijke minneliederen, door Hoffmann von Fallersleben met den naam van « Lieder der minnenden Seele» bestempeld, als geestelijke minnezangers worden aangezien. Hun verwonderlijke rijmvaardigheid, de soms zeer ingewikkelde strophen uit hunne pen gevloeid, steken scherp af bij de voortbrengselen der oude volkspoëzie. Deze laatste toch kan gemakkelijk het rijm ontberen en weet zich met een eenvoudigen strophenbouw te vergenoegen. Het geestelijk lied dat volgt [1], en dat zeker niet tot de meest ingewikkelde van deze soort behoort, doet het verschil, waarop wij hier wijzen, nader kennen.

O Jhe-su heer, ver-licht myn sin - nen, Tot u-wer

eer laet my be - ghin - nen Een sue-te,

su-ver me - lo - dy Van Sint Ag - niet, u uut-ver -

[1] Te vinden bij Bäumker, t. a. p., blz. 217.

co - ren, die an-ders niet en wou-de ho - ren, Dan slechts van

u, haers herts ghe - cry.

Zooals wij verder zullen zien, bezitten de iastische en hypo-lydische modi bijvormen (*modes plagaux*). Een plagalen vorm kende de aeolische modus in de Oudheid niet, en die is ook niet te vinden in de oudste oorkonden van den kerkzang [1].

Het gebruik der onderquarte (A), dat den tweeden kerkmodus van den eersten onderscheidt,

Jam Christe sol jus - ti - ci - ae [2],

dagteekent dus van later tijd.

Ook in onze oude liederen treffen wij het gebruik aan der onderquarte die gewoonlijk van de grondnoot (D), als ana-krousis (opslag), wordt voorafgegaan, zooals in deze 15e-eeuw-sche liederen :

Het daghet in den Oo-sten, enz.

[1] Zie GEVAERT, t. a. p., blz. 14 en 110. Zie mede des schrijvers thema-tischen catalogus, *La mélopée antique,* blz. 230 vlg., th. 1-11.

[2] *Hymni de tempore,* Solesmis, 1885, blz. 38 vlg., vgl. : blz. 64, 73, 150.

Mijn hertken he - vet al - tijt ver - lan - ghen, enz.

Ghe - quetst ben ic van bin - nen, enz.

TWEEDE AFDEELING

IASTISCHE MODUS

De aeolische en de dorische modus, die in het westelijk gedeelte van Griekenland ontstonden, nemen slechts één enkelen vorm aan. De iastische modus in het oostelijk gedeelte ontstaan, welk gedeelte met hartstochtelijker volk in aanraking kwam, kent daarentegen meer dan één vorm.

Deze vormen zijn :

De normale (g — G), die hoofdzakelijk het opperste deel der toonladder doorloopend op de grondnoot sluit, en die voor de alleenzangen in het treurspel diende ;

De losse of *verzachte* (d — D), insgelijks op de grondnoot sluitend, die voor de disch- of feestliederen werd gebruikt ;

De gespannen, op de mediante (♮) sluitend, die gehoord werd bij luidruchtige treurzangen naar Oostersch gebruik ;

De onvolledige, sluitend op de quint (d) ;

De tweeslachtige, de iastisch-aeolische en de aeolisch-iastische zangwijzen iastisch aanvangend en aeolisch eindigend of omgekeerd aeolisch aanvangend en iastisch sluitend [1].

[1] Gevaert, *La mélopée antique,* blz. 261 vlg.

De iastische modus die in den kerkzang overging, beslaat daarin de helft van het *Antiphonarium*. Hij geniet het voorrecht zich met al de andere modi te kunnen vereenigen en op die wijze niet alleen tot de iastisch-aeolische of tot de aeolisch-iastische melodieën aanleiding te geven, maar zich nog daarenboven met den hypolydischen en den dorischen toonaard te kunnen mengen.

§ 1. — *Normale iastische vorm (VII^e kerktoon)*

Ten tijde van het klassieke Griekenland beschouwde men dezen vorm als de muzikale uitdrukking van den mannelijken wil, en om deze reden werd hij den helden van het treurspel in den mond gelegd. Daarentegen hebben de christelijke melodieën, tot dien modus — den zevenden kerktoon — behoorende, eene buitengewone zoetigheid (*septimus angelicus*).

De kerkzangen van dien vorm die de kleinste uitgestrektheid hebben, doorloopen de modale quint *d c ♮ a* G, · eene klankenreeks die beurtelings aangroeit door bijvoeging van den zesden stijgenden trap (*e*), van den trap onder de eindnoot (F) en van den zevenden stijgenden trap (*f*). Een klein getal antiphonen klimt tot aan de octave der grondnoot (*g* — G).

Eenige melodieën van den normalen iastischen vorm welke wij onder onze oude liederen aantreffen, hebben den laatstgenoemden omvang :

Claes mo - le - naer en zijn min — ne -

ken, Si sa - ten te sa - men al in — den

wijn. Van min-nen wast dat si spra - ken [1].

II

Christe waer - ach-tig pel - li - caen, Een pel - li -
Ons vlees hebt ghy ge - no - men aen, Ghy wild' ons

caen ghe-pre - sen,
broe - der we sen.

Ghi hebt u

borst o - pen ge - daen, U bloet hebt ghy uit la - ten

gaen Om ons al te ghe - ne - sen [2].

[1] Melodie in *Een devoot eñ profitelyck boecxken*, Antwerpen, 1539, blz. 192. « Die wiese van Claes molenaer; » tekst, *Antwerpsch liederboek*, blz. 20.

[2] Melodie en tekst in *Het prieel der geesteliiche melodiie*, Brugghe, 1609, blz. 99. Dezelfde melodie wordt reeds gevonden in een Processionale uit het Klooster van Miltenberg (einde der xv⁰ eeuw), voor het lied « Fraud uch alle christenheidt, » zie BÄUMKER, *Das kath. deutsche Kirchenlied*, I, blz. 543; later diende zij bij de Lutheranen voor het lied van Paul Speratus : « Es is das Heil uns kommen her, » zie ERK U. BÖHME, *Deutscher Liederhort*, III, blz. 684.

Die le - li-kyns wit en-de die roos - kyns roet, Dat syn-se, die ic myn - ne. Jhesus [1] is die zue-te naem groet, Hi is van gue - den sin - ne. Com, com, com, com heer ihe-sus com, Myn-re sie - len bru-de - gom [2].

[1] De naam *Jesus* heeft soms in het Latijn den Griekschen klemtoon op de laatste syllabe bewaard; vandaar deze scansie die tot de onjuiste scansie van het gansche vers leidt. De scansie « Jhèsus is die zúete naem gróet, » ware overigens nog niet geheel en al voldoende.

[2] BÄUMKER, t. a. p., blz. 193.

Tot de populaire zangwijzen behoort de melodie van « Claes molenaer. » Zij doorloopt insgelijks de gansche iastische toon-ladder *g* — G. Op den modalen drieklank (G ♮ *d*) gebouwd, laat zij herhaaldelijk de quint (*a*) hooren, terwijl aan het einde der versregelen de stem eens op de terts (♮) en tweemaal op de tonica (G) rust neemt.

Dit liedeken, in het *Antwerpsch liederboek* (1544) « een nyeu liedeken » genoemd, vertelt ons van een 16⁰-eeuwschen Don Juan die zijne overwinningen met de galg moest bekoo-pen. Ofschoon dit gezongen verhaal tot de xvi⁰ eeuw kan behooren, is het toch mogelijk dat de melodie ouder is. Ook de drieregelige strophe, die hier waarschijnlijk door den volksdichter werd gebruikt naar aanleiding der bestaande melodie, schijnt, wat den vorm betreft, oud te wezen.

De melodie « Christe waerachtig pellicaen, » heeft dezelfde uitgestrektheid als de onmiddellijk voorgaande, doch verschilt eenigszins van deze laatste hierdoor, dat zij eerst hare rust vindt op de bovenquarte (*c*), daarna herhaaldelijk op de quint (*d*) en, ten slotte, op de tonica.

Wat nu de geheele melodie « Die lelikyns wit » betreft, hierin is de eerste periode nogmaals op den modalen drieklank gebouwd. De gansche zangwijs zweeft om de quint, zonder ooit onder de grondnoot te dalen. De stemuitgestrektheid beslaat de none *aa* — G. De rust der stem valt steeds op de quint of op de grondnoot. De accoorden waarop, naar modern begrip, de geheele zangwijze berust, zijn, buiten den genoemden modalen drieklank, de drieklanken C — E — G en D — F — *a*; zijnde de klanken welke, volgens de quintenreeks waaruit de diatonische toonladder ontstaat, in de onmiddellijke nabijheid liggen van het op de grondnoot gevestigde accoord :

De rijke versierselen waarmede deze zangwijs is getooid, toonen genoegzaam aan dat ze, althans in den vorm waarin ze

hier voorkomt, niet tot den volkszang behoort. Zij is dan ook niet vergezeld van een wijsaanduiding van eenig wereldlijk lied.

Laat zich het gebruik van den « septimus angelicus » bij de twee laatstgenoemde melodieën goed verklaren, voor het lied van « Claes Molenaer » is het minder begrijpelijk. Hierbij dient echter in het oog te worden gehouden, dat het, zooals we reeds zagen, niet onmogelijk is dat deze melodie reeds voor een ouder lied heeft gediend. Men is overigens gerechtigd aan te nemen dat het echte volkslied doorgaans op een « bekende wijs » wordt gedicht, om daardoor de verspreiding van den tekst te vergemakkelijken. Het zijn dan ook niet alleen de dichters van volksliederen die dit middel te baat nemen, neen, het wordt zelfs gebruikt tot de verspreiding van nieuwe leerstellingen.

Het Christendom ontleende zijne zangen aan de Oudheid. Vóór de kerkhervorming werden verreweg de meeste in de volkstaal gedichte geestelijke liederen op « bekende wijzen » gezongen. Luther's leer maakte zich insgelijks het volkslied ten nutte, en de psalmen van Marot werden op populaire melodieën gesteld alvorens ze door Bourgeois en anderen in muziek werden gebracht, en zelfs de compositiën van Bourgeois hebben het volkslied tot grondslag.

Als een op zichzelf staande voorbeeld van verwisseling van ♮ met ♭, moet de ook tot den normalen iastischen vorm behoorende melodie van Ps. 37 der *Souterliedekens* genoemd worden [1] :

Ic heb om vrou – wen wil – le Ghe –

[1] Vgl. Gevaert, *La mélopée antique*, blz. 149-151. Een tekst van 1536 en een minder goede lezing van de melodie aan Berg u. Rewbers' meerstemmig *Liederbuch* ontleend (c. 1550), zijn bij de Duitschers bekend. Zie Erk u. Böhme, *Deutscher Liederhort*, II, blz. 612.

re - den so me - ni - ghen dach, Nu

segt mi, schoon vrou - de — lin — ge, Hoe

si - dy nu be — dacht? Och wil - di bi mi

bli — ven, Dat seg-ghet mi nu ter tijt, Want ick

1 Duitsche lezing:

Was habt ihr euch be - dacht?

2

So verheist mirs bei der Zeit?

moet van hier nu schei -

den. Ja, schoon is myn lief, Mi en lus - tet gheen

an - der wijf [1].

§ 2. — *Losse iastische vorm* (*VIIIe kerktoon*)

Terwijl de losse iastische modus, ten tijde van het heidensch Athene, vooral bij feestmalen weerklonk, dient hij daarentegen in de christelijke Kerk om, zelfs reeds vóor den dageraad, de getrouwen op te wekken en den tolk te zijn hunner lof- en jubelzangen. Ook wordt de achtste kerktoon door de schrijvers over den kerkzang, voor den voornaamsten iastischen vorm gehouden.

Guy van Arezzo beschouwt hem als verheven boven aardsche smart en droefheid, en wil dat men bij het gebruiken van dien vorm slechts aan hemelsche verzuchtingen lucht geve. Naar zijne meening zou het bij voorbeeld onzinnig zijn in dien vorm een treurzang aan te treffen [2]. Geen wonder dus dat de

[1] Tekst naar het *Antwerpsch liederboek,* blz. 154 en de Duitsche lezing.
[2] GEVAERT, t. a. p., blz. 264.

zoo geestdriftige en fraaie melodie van de hymne « Veni
Creator » welke tot dezen modus behoort, ook bij Neder-
landsche zangen werd toegepast op liederen als, bij voorbeeld,
Die coninghinne van elf jaren [1], en voor een lied uit later tijd,
op « 't Stalleken van Bethlehem [2], » en dat uit deze zangwijs
nog meer andere melodieën ontstonden.

In verband toch met de hier bedoelde kerkelijke hymne
staan de melodieën I–IV die wij hier laten volgen. In de
eerste twee doorloopt de stem de sexte d — F, in beide laatste
beslaat zij de sexte e — G :

I

Ver – lan – gen, ghi doet mijn – der her – te

pijn al om te we – ten oft icx u

ba – de [3], Om troost, om voet – sel, om me – de –

cijn, U lief – de, lie – ve – ken, gaet mi te

[1] « Het wasser een coninc seer rijc van goet » (*Nederlandsch liederboek*
uitgegeven door het *Willems-Fonds,* Gent, II, 2⁰ uitg., blz. 12).

[2] « Herders, brengt melk en zoetigheyd. » De Coussemaker, *Chants
populaires des Flamands de France,* blz. 32.

[3] Tekst : « Al om te weten boelken oft icx u bade. » Het woord
« boelken » is een nutteloos bijvoegsel.

na - de; Ey - laes, ey - laes, ey - laes [1], ay

mi, Ey - laes, het moet ge - schey - den zyn [2].

II

So - laes wil ic han - te - ren En - de

daer - toe vro - lijck sijn En blij - de - lijck bo -

ve - ren Met Ie - sus mijn min - ne - kijn; Waer

[1] Het woord « boelken » is hier opnieuw in den oorspronkelijken tekst tusschengeschoven.

[2] Melodie, *Een devoot en̄ profitelyck boecxken*, Antwerpen, 1539, blz. 166. « Dit is die wise alst beghint. » De aanvang « Verlangen, verlangen doet mijnre herten pine, » duidt een geestelijk pastiche aan van nr 157, blz. 233, *Antwerpsch liederboek*, « Een oudt liedeken, » tekst hierboven.

om so wil-len wi true-ren, Ten mach an-ders nyet

sijn, Ten sal niet lan-ghe due - ren, Dat

ick be-druct sal sijn [1].

III

Ma-ri-a die zou-de naer Beth-le-em gaen, Kers-a-vond

voor den noe - nen. Sint Jo-seph die zou-de met haer

gaen, Om haer den weg te toe - nen [2].

[1] Melodie en tekst, *Een devoot en profitelyck boecxken*, Antwerpen, 1539, blz. 17.

[2] Tekst en melodie, o. a. bij DE COUSSEMAKER, *Chants populaires des Flamands de France,* blz. 12. Eene betere lezing van de melodie, lezing hierboven weergegeven, is te vinden in *Het prieel der gheesteliicke melodie,* Brugghe, 1609, blz. 60, met stemaanduiding: « Alsoot beghint, » voor het lied « Waer is die dochter van Syoen. » Vgl. deze en de volgende melodieën met de hymne « Veni creator. »

IV

Ic wil my gaen ver - hue - gen, Ver -
En - de doen na mijn ver - moe - gen, Al

blij - den mij - nen moet,
val - tet mi te - ghen - spoet. Vrou Ve - nus

bloet Dat is van dier na - tue - ren; Ist quaet is

goet, Die mint, die moet be - sue - ren [1].

In deze voorbeelden hoort men, evenals in die welke tot den normalen vorm behooren, den modalen drieklank G — ♮ — d. De *mèse* (a) brengt dé verschillende bestanddeelen der zangwijze harmonisch tot elkander. Immers de *mèse* staat in harmonisch verband van quarte of van quinte met de dominante (d, D) en in welluidende betrekking tot de E, hare onderquarte, met de F, hare onderterts, en de c, hare boventerts. De drieklank

[1] Melodie, *Souterliedekens*, Antwerpen, 1540, Ps. 37, en *Ecclesiasticus* van J. FRUYTIERS, Antwerpen, nr 17, blz. 42. Tekst, *Antwerpsch liederboek*, 1544, blz. 152, « een nyeu liedeken. » Wellicht behoort de melodie oorspronkelijk bij een ouder tekst.

F — a — c waarin de *mèse* de rol van terts vervult, staat
gedurig tegenover den modalen drieklank G — ♮ — d. Doch de
als quint tot den eersten dezer beide drieklanken behoorende c,
die zich meermalen laat hooren, brengt ons tot de grondnoot
terug, en dit door middel van den reinen samenklank c — G,
waarin de drieklank C—E—G besloten ligt, waardoor de twee
tegenovergestelde harmonieën worden vereenigd.

Naar modern begrip, brengt de losse iastische vorm deze
accoorden mede [1] :

De normale iastische vorm heeft gewoonlijk de uitgestrekt-
heid van g — G, de losse vorm die van d — D; het kan
echter gebeuren dat beide vormen slechts een deel hunner
klankenreeks doorloopen en aldus dezelfde toontrappen betre-
den. Men vergelijke bij voorbeeld de melodieën « Ick heb om
vrouwen wille, » blz. 33 hierboven, en « Maria die zoude naer
Bethlehem gaen, » blz. 38. In beide doorloopt de stem de
sexte e — G, doch terwijl in de eerste de stem om de quinte d
zweeft, draait zij in de tweede om de bovenquarte c. Daardoor
wordt het verschil der twee vormen gekenmerkt, evenals de
VII^e kerktoon zich door zijn dominante d onderscheidt van
den VIII^{en} die c tot dominante heeft. De twee hierna volgende
melodieën bewegen zich in de toonreeks d — D.

Ic had een al – der lief - ste Die

[1] GEVAERT, t. a. p., blz. 46.

ic met o - gen aen - sach, Om haer quam ic ge -

re - den Van - den a - vont al tot - ten dach, Om

haer quam ic ge - re - den Van - den a - vont al tot - ter

tijt, Och won - de si mi in - la - ten, Dat

reyn trou sa - lich wijf [1].

[1] De melodie komt voor onder Ps. 68 der *Souterliedekens,* 1540. De tekst is te vinden in het *Antwerpsch liederboek,* blz. 129, en wordt daar « een amoreus liedeken » genoemd. De melodie die voor meer andere Nederlandsche liederen diende, o. a. voor het lied « Waect op, enz., » op de onthalzing van Egmont en Horn, was ook in Duitschland bekend. Zij diende daar c. 1545 voor het lied « Wacht auf, ir Christen alle. »

Wat wilt ghi glo - ri - e - ren, Die mach -

tig sijt int quaet? Ghi die condt boos - heyt han -

te - ren, God on - se

Heer coemt ons te baet, Als ons hier wat o -

- ver - gaet [2].

Naar het schijnt hielden de ouden voor bijzonder schoon de schikking volgens welke de stemuitgestrektheid was begrepen

[1] De bewerking van CL. N. P. heeft hier : $c \natural a d c d$.

[2] Melodie, *Souterliedekens*, Antwerpen, 1540, Ps. 51, « na die wise : » « En ysser niemant inne // sprack daer eens heeren knecht. » De wereld-lijke tekst ontbreekt.

tusschen de boven- en de onderquarte (*c* — D), de grondnoot (G) het middelpunt der doorloopen toonenreeks uitmakende [1] :

Den lu-ste-lijc-ken Mey is nu in — den
Int lie-ve-lijc aen - schouwen, ghi die Venus die — naers

tijt Met si - nen groe — nen bla —
zijt, Men mach u niet ver - sa

den;
den; Want bi des meys vir - tuyt So

me — nich cleyn vo - gbel-ken ruyt, Sij-nen sanck is soet om

hoo — ren: Dies wil - len wi vruecht or -

boo — ren [2].

[1] GEVAERT, *La mélopée antique*, blz. 88 en aant. 3.
[2] De melodie met opschrift « Den lustelijcken Mey is, enz., » voorko-

Of onze voorouders insgelijks het gevoel van de aangrij-
pende schoonheid der bedoelde schikking hadden, valt
moeielijk te zeggen; zooveel is echter zeker, dat geen melodie
meer bijval genoot dan de zangwijze van « Den lustelijcken
Mey. » Aan een zeer groot getal liederen diende zij tot wijs-
aanduiding; wellicht ontstond zij reeds in de xv° eeuw, maar
nog in de xviii° eeuw treft men haar aan in een gedrukte
verzameling [1].

In de *Souterliedekens* vindt men een geval waarin de stem
van de bovenquinte (*d*) tot de onderquarte (C) daalt :

Te Brunswijck staet een ste - nen huys, Daer sit een fijn

maecht ter veyn-ster wt Met haer bruyn

mend in Fruytiers' *Ecclesiasticus*, Antwerpen, 1565, blz. 38, is een
variante van Ps. 73 der *Souterliedekens*, Antwerpen, 1540, tot wijsaandui-
ding voerende (zie mede de tafel der *Souterliedekens*) : « Den mey staet
vrolijck in sinen tijdt // met loverkens ombehangen. » De tekst van het door
Fruytiers opgegeven lied komt voor in *Antwerpsch liederboek*, blz. 39,
wordt daar « een nyeu liedeken » genaamd en hoort dienvolgens in de
xvi° eeuw thuis; doch het lijdt geen twijfel of de *Souterliedekens* geven
den aanvang van het « oudt liedeken. » In talrijke Nederlandsche lieder-
boeken wordt « Den lustelijcken Mey » als wijs opgegeven.

[1] *Oude en nieuwe Hollantse boerenlities*, n° 131, 2° druk, Amst.,
c. 1700, met opschrift « Genoegelijke mey. »

oo - gen cla - re. De self-de maecht ic

heb-ben moet, Het eost mi wat het

wil - le [1].

Het gebeurt ook wel dat beide vormen, de normale en de losse (de authentieke en de plagale), zich in dezelfde melodie voordoen [2]. Dit is bij voorbeeld het geval in de melodie « Ay lieve ihesus » te vinden in Bäumker's verzameling [3]. Deze zangwijs diende oorspronkelijk voor het wereldlijk lied « Du haenste myn hertgen vrouwelyn // du wilstes. » De tekst van dit laatste met een variante der melodie komt voor in de *Oud-*

[1] Melodie, *Souterliedekens,* Antwerpen, 1540, Ps. 83, « na die wise : Te Munster staet een steynen huys » en J. FRUYTIERS, *Ecclesiasticus,* Antwerpen, 1565, blz. 46, zelfde wijsaanduiding. Tekst, *Antwerpsch liederboek,* blz. 127, « een nyeu liedeken »; zie F. VAN DUYSE, *Oude Nederlandsche liederen,* Gent, 1889, blz. 348. Vgl. de melodie « Kyrie god is ghecomen » (BÄUMKER, *Niederländische geistliche Lieder,* blz. 320).

[2] Over het ineensmelten van beide vormen, « chants commixtes, » zie GEVAERT, t. a. p., blz. 149.

[3] Blz. 253.

vlaemsche liederen [1]. Wij geven hier den aanvang der melodie volgens Bäumker; het slot is eenigszins verwaterd :

De melodie van een ander 15ᵉ-eeuwsch lied, een vertaling uit het Latijn, vertoont dezelfde vermenging der beide vormen. De muziek van den vijfden en van den zesden versregel behoort tot den normalen vorm, terwijl die der overige versregels door den ontspannen vorm worden beheerscht :

[1] Blz 161; melodie nr 90. Zie voor de volledige melodie, F. VAN DUYSE, *Het eenstemmig. . lied*, blz. 74.

[2] Naar een mededeeling van Prof. L. Scharpé, te Leuven, moet men lezen : *Twee* ic niet, enz. TWEE, d. i. *twi* ▬ waarom.

in des co-ninx ho-ve, Want daer heeft een

maech-de-lic-heit ont-fan-gen van gro-ter lo-ve: Een

kynt dat is seer won-der-lic end al-te-mael ghe-

nue-che-lic nae syn-re men-sche-lic-he-den,

Dat dair leyt on-dach-te-lic end daer-toe on-be-

gri-pe-lic nae syn-re god-lic-he-den [1].

[1] Bäumker, t. a. p., blz. 184.

In de xvi⁰ eeuw stelde men deze melodie bij een anderen tekst, die zeker niet onder de geestelijke liederen mag gerangschikt worden. Op het Antwerpsch landjuweel van 1561 namelijk, droeg de Brusselsche Kamer *Tcorenbloemken* in eene factie (klucht) een lied voor op de wijze : « Tis heden den dach van vrolijckheyt », welk lied aanvangt :

> Het was een proper knechten reyn
> en die sou gaen ten bossche,
> daer vant hy een meysken cleyn,
> die sach wat na tlossche ¹.

Het moet dus wel waar zijn, dat men in de xvi⁰ eeuw geen juist denkbeeld meer had van de hoogere zending van den iastischen modus.

§ 3. — *Onvolledige iastische vorm* (*VII⁰ onregelmatige kerktoon*)

Indien deze op de quint (d) sluitende iastische vorm in de Oudheid bekend is geweest, moest het zijn als buitengewone vorm van den normalen toonaard, en kon hij zich slechts bij uitzondering voordoen. Ook in den kerkzang wordt hij zelden gebruikt ². Intusschen vindt men er enkele voorbeelden van onder de oude Nederlandsche melodieën. De zangwijze van een onzer oudste liederen, het Halewijnslied ³, behoort tot den

¹ *Spelen van Sinne... gespeelt... binnen de stadt van Antwerpen op thaech-spel naer dlant-juweel* (24 aug. 1561). Antwerpen, by M. Willem Silvius, 1562, blz. ou.

² GEVAERT, t. a. p., blz. 319.

³ Dᴿ KALFF, *Het lied in de Middeleeuwen*, blz. 55, zou tekst en melodie in de xiv⁰ misschien in de xv⁰ eeuw willen plaatsen. De tekst werd voor de eerste maal uitgegeven naar mondelinge overlevering uit Brabant, door J.-Fʀ. WILLEMS in MONE's *Anzeiger*, V, 1836, blz. 448-450. De melodie werd voor de eerste maal onverbasterd weergegeven, insgelijks naar mondelinge overlevering uit Fransch-Vlaanderen, door DE COUSSE-MAKER, *Histoire de l'harmonie au moyen âge* (1852), Monuments, nᴿ 45.

onvolledigen iastischen modus. Deze melodie staat in verband
met de aloude zangwijze van het symbolum van Constantino-
pelen : « Credo in unum Deum. »

Heer Ha - le - wijn sonc een lie - de -

kijn; Al wie dat hoor - de, wou bi hem

sijn, Al wie dat hoor - de, wou bi hem sijn.

De volgende melodie diende oorspronkelijk voor een
wereldlijk lied : « Het vryde een hovesch ridder // soe menny-
gen lieven dach. » Het is niet onmogelijk dat de zangwijze,
zoo wel als de tekst, nog tot de XIVᵉ eeuw behooren :

Mijn hert dat is in ly - den, Alst denct op hem - mel -

riic, Daer si hem al ver - bli - den Mit ihe - su e - we -

bin [1].

Zooals de lezer reeds zal hebben opgemerkt, blijft in de beide voorbeelden de grondnoot (G) onaangeroerd [2].

§ 4. — *Gespannen iastische vorm (IV^{de} kerktoon)*

De *gespannen* iastische modus, in den kerkzang o. a. door de hymne « Conditor alme siderum » vertegenwoordigd, verschilt alleen hierin van den normalen vorm, dat terwijl deze laatste op de grondnoot sluit, de eerste op de terts (♮) eindigt. Dikwijls wordt de melodie dezer hymne in onze oude liederboeken aangehaald. Ook vindt men die terug in het bekende *Reuzelied* : « Al die daar zegt de reus die kom [3]. »

[1] Bäumker, t. a. p., blz. 204.

[2] Vgl. den aanvang der kerkwijs « Credo in unum Deum. »

[3] Men vindt deze melodie tot den modernen durtoonaard overgegaan : Carton, *Oudvlaemsche liederen*, Gent, 1847, blz. 168, voor het lied : « Sceiden, onverwinlic leit » (Zie F. van Duyse, *Het eenstemmig Fransch en Nederlandsch wereldlijk lied*, 1896, blz. 113); gespannen iastisch : Bäumker, *Vierteljahrsschrift*, 1888, blz. 191 en 192, voor: « Jhesus is een kyndekyn cleyn, » en « Kinder nu loeft die maghet marie; » op het einde

§ 5. — *Tweeslachtige iastische vorm (Ist en VII^e kerktoon en omgekeerd)*

De iastisch-aeolische of omgekeerd aeolisch-iastische modus beweegt zich binnen de trappen van de iastische toonladder (g fe d c ♮ a G).

Alhoewel zulke tweeslachtige melodieën ook in de Grieksch-Romeinsche muziek bekend waren, treft men toch daarvan geen genoteerde voorbeelden aan. In den kerkzang vindt men echter dergelijke zangwijzen en zelfs in tamelijk groot getal [1]. Ook onder onze liederen worden daarvan enkele voorbeelden gevonden :

a) Iastisch-aeolisch, 15^e-eeuwsche melodie [2]:

Ic weet een mo - le - na - rin - ne - ken van

der *Souterliedekens,* Antwerpen, 1540, voor : « Mijn siel maect groot en preyst den Heer. » — SAL. THEODOTUS (Aeg. Haefaecker), *Het Paradys der... lofzangen* (1^{ste} uitg., 1621), uitg. Antwerpen, 1648, blz. 2, voor : « O Schepper aller sterren klaer, » navolging van den Latijnschen tekst « Conditor, enz. » — J. STALPERT, *Gulde-jaers feestdagen,* Antwerpen, 1635, blz. 1138, voor : « Alder besten Jan Baptist. » — M DE SWAAN, *Den singende zwaan* (1^{ste} uitg., Antwerpen, 1655), uitg. Leyden, 1728, blz. 573, voor : « Maria, gy hebt voortgebragt. » — Brusselsch beiaardboek uit de XVII^e eeuw, beschreven door EDM. VANDER STRAETEN, *La musique aux Pays-Bas,* V (1880), blz. 19 vlg.

[1] GEVAERT, t. a. p., blz. 73, 93, 333 vlg

[2] Melodie, *Een devoot eñ profitelyck boecxken.* Antwerpen, 1539, blz. 135, « die wise van die Molenarinne » (de laatste notenbalk te lezen met c-sleutel op de vierde lijn, in plaats van f-sleutel op dezelfde lijn); tekst naar de vierstemmige bewerking van MATTHEUS PIPELARE, te vinden in het handschrift dat in 1542 toebehoorde aan Zeghere de Male, koopman te Brugge, handschrift beschreven door DE COUSSEMAKER, *Notice sur les collections musicales de la Bibliothèque de Cambrai,* enz , Paris, 1843, blz. 121 vlg.

her - ten al - so fijn; in al - le de - sen

lan - den en mach gheen schoo - ner sijn; rije

god, mocht si mi ma - len, goet co - ren soude ic haer

ba - len, wou si mijn mo - le - na - rin - ne - ken sijn.

b) Aeolisch-iastisch.

15°-eeuwsche wereldlijke melodie, met wijsaanduiding
« Wildi horen van mynre worden // turf eī hout [1] : »

Wil - dı ho - ren van ihe - sus woir - den: rou van

[1] BÄUMKER, t. a p., blz. 251, *Een devoot eñ profitelyck boecxken*, Antwerpen, 1539, blz. 49, zelfde melodie voor het lied « Coemt ons ter hulpen, lief van minnen. »

son - den is so goet, al wair heer ihe - sus noch so

gram, hi wort dair me - de wel sacht ge - moet.

§ 6. — *Verdwaalde melodieën (VII^{de} en I^{ste} kerktoon)*

Sommige melodieën van den iastischen modus zijn, ten gevolge van schijnbare overeenstemming der toonschreden waarmede zij aanvingen, tot den aeolischen modus overgeloopen [1]. Onder deze kan men aanhalen :

a) 15^e-eeuwsche melodie.

Kin - der swycht, so moecht di ho - ren, ec - ce

mun - di gau - di - a! hoe heer ihe - sus is ghe -

[1] Gevaert, t. a. p., blz. 199 vlg.

bo - ren. In te sunt so - lemp - ni - a, O vir - go ma -

ri - a, de - i ple - na gra - ci - a [1].

b) Melodie van de xv^e of van den aanvang der xvi^e eeuw, met de hoogst waarschijnlijk tot een wereldlijk lied behoorende wijsaanduiding : « Ick weet nog een maghet [2] : »

Ten was noyt mensche van son - den, Van

son - den so ver - saecht, Had hijs gro - ten

rou - we En Go - de sijn li - den claecht En - de

[1] BÄUMKER, t. a. p., blz. 306. Vgl. bij denzelfde, blz. 305, de hymne « Ave maris stella » en de Nederlandsche navolging van den Latijnschen tekst.

[2] *Een devoot eñ profitelyck boecxken*, Antwerpen, 1539, blz. 116. Wel kan de bovengenoemde wijsaanduiding tot een Marialied behooren, maar dan nog zou dit laatste zelf eene vergeestelijking kunnen wezen.

veort op ho - pe le - vet, God die hee - re is al so

geet Dat hijt hem al ver - ghe — vet [1].

In iastischen modus teruggebracht luidt de aanvang der
bovenstaande zangwijze *a* :

Kin - der swycht so moecht di ho - ren, enz.

In beide schrijfwijzen zijn de doorloopen afstanden dezelfde.
Doch reeds bij den aanvang bestaat die overeenkomst slechts
in schijn; zoodra de niet uitgedrukte toonschreden worden
aangevuld ziet men dat niet meer dezelfde trappen der alge-
meene toonladder in beide worden betreden [2] :

[1] De slotnoot ontbreekt in den tekst.

[2] Zie GEVAERT, t. a. p., blz. 201, een voorbeeld van iastische melodie
door bloote verandering van het slot G a ♮ G G, in *a.* $\overset{\frown}{c\,a\,a}$ = D $\widehat{E\,F}$ D D
herschapen, tot den aeolischen modus overgaan.

Door de schijnbare overeenkomst verleid, is de zanger van
de iastische toonladder naar de aeolische overgegaan, wat dan
ook blijkt uit het aanwenden van ♭ in het bovenstaande frag-
ment, waarvan de aanvang tot den iastischen modus is terug-
gebracht. Een derde voorbeeld van dien aard is te vinden bij
Ps. 43 der *Souterliedekens* [1] :

[1] Met wijsaanduiding : « Als ons die winter gaet van heen // soe coemt
ons die somer. » Het overige van den wereldlijken tekst ontbreekt.

Böhme, die deze melodie dorisch (D $\widehat{ef}g$ a \widehat{hc} d) noemt [1], had deze eerst beschouwd als behoorende tot het 15e-eeuwsche « Schüttensamlied », doch zag later in, dat die meening onjuist was [2]. In elk geval leert ons het bij Forster in tenorstem voorkomend fragment van het voornoemde Duitsche lied [3] :

dat de aan den kerkzang ontleende thema's die aan de oude Nederlandsche melodieën tot grondslag dienen, ook in de Duitsche liederen worden aangetroffen. Dat men diezelfde thema's ook nog bij andere volkeren aantreft, leert het beroemde Fransche lied :

Quand Jean Re - naud de guer-re r'vint, Il en re -

vint triste et cha - grin [4].

[1] Over de verkeerde benaming der toonladders, zie GEVAERT, Hist., I, blz. 267.

[2] Vgl. BÖHME, Altdeutsches Liederbuch, nr 373, blz. 451, en ERK und BÖHME, Deutscher Liederhort, II, nr 242, blz. 31.

[3] Teutscher Liedlein, 1540, II, nr 60 (Quodlibet).

[4] J. TIERSOT, Histoire de la Chanson populaire, bl. 368, aan wien wij deze notatie met hare metriek ontleenen, haalt een zestal oude Fransche melodieën aan, die denzelfden aanvang hebben als het lied van « Jean Renaud. »

DERDE AFDEELING

DORISCHE MODUS (DERDE KERKTOON)

In den strengen, ja zelfs eenigermate ruwen dorisch
modus, zagen de Grieken het ideaal der muzikale uitdrukkir
Hun scheen die modus de afspiegeling van den deugdzam
man, wakker in den strijd, standvastig in tegenspoed.
tijde der Antoninussen had deze nog zijn overwegenden invl
behouden, en die invloed moet zelfs nog lang bestaan het
na de verovering der Grieksch-Romeinsche bevolking doo
Christendom.

Van een nieuwen geest doordrongen, ging de do
modus als derde kerktoon in den kerkzang over. Van t
werd hij beschouwd als te zijn de tolk van den ascet
moed, van de overwinning door den vrome op de vleesc
bekoringen behaald. Doch zonder zoetvloeiendheid, l
schor klinkend, moest hij weldra de plaats ruimen
meer liefelijke iastische en aeolische modi.

In de viiie eeuw gaat een deel der dorische melo
andere toonaarden over, en reeds bij het aanbreke
gaat de harmonische structuur van den toonaard
verplaatsen der dominante (van ♮ tot *c* geworden) o
Van dien tijd dagteekent het verval van den
modus, die reeds in de middeleeuwsche liederen
geworden, in de moderne muziek geen spoor heeft
De verplaatsing der dominante uit afkeer van d
ontstaan, zelfs daar waar deze laatste niet opzettel
drukt, — E G *a* ♮, waarin men E F G *a* ♮ meende
was oorzaak, dat de modale quint niet langer I
gende rol vervulde, en dat zij in den derden k
den zesden trap der toonladder (*c*) werd vervang

1 GEVAERT, *La mélopée antique,* blz. 346.

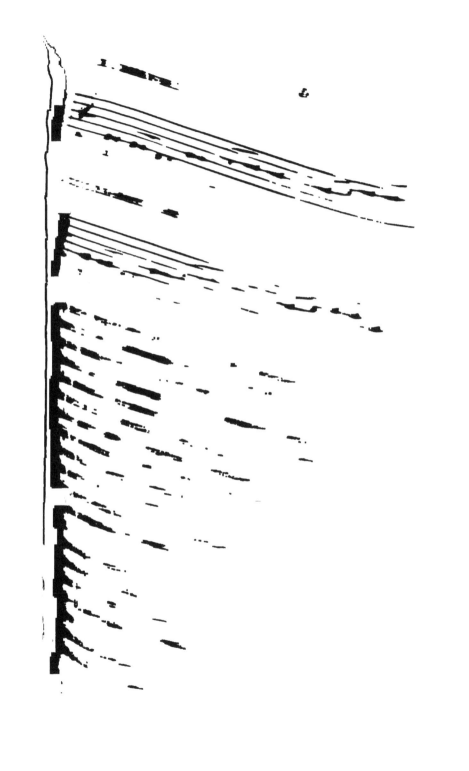

wijzen niet aan. Een enkele, die van het reeds genoemde « Wie wil horen een goet nieu liet, » doorloopt de septime $d — D$; de overige door ons aangehaalde klimmen boven de d of dalen onder de D.

Een fraai voorbeeld van dorischen toonaard wordt ons aangeboden in de voornoemde melodie van het wereldlijk lied « Die mey spruyt uit den dorren hout, » welke melodie insgelijks voor een geestelijke 15e-eeuwsche navolging diende [1] :

Die mey spruyt wt den dor - ren hout mit lo - ver bloemkyns brey - de, maect me - nich blo - de her - ten stout en - de doet - se ghe - nuechlic sin - ghen, voir al - le ihe - sus beel - de suet ver - lich - ten can ons al - re moet, tru - ren van ons zwich - ten.

[1] BÄUMKER, t. a. p., blz. 313. Alleen de aanvangsregel van den wereldlijken tekst is ons bekend.

Ofschoon de Grieksche hymne aan Helios [1] veel breeder van opvatting is dan onze 15e-eeuwsche melodie « Die mey, » heeft de laatste toch menigen trek van overeenkomst met de eerste, namelijk :

De klanken E G ♮, die tot den modalen drieklank behooren, keeren in beide melodieën herhaaldelijk terug;

De grondnoot E dient in beide zangwijzen tot voorname rustnoot (zie in de 15e-eeuwsche melodie, V. 2 — 4 en het slotvers) ;

De quint (♮) geeft aanleiding tot tijdelijke rust (zie V. 1 — 3);

De mediante G, in beide melodieën herhaaldelijk gebruikt, dient in de Nederlandsche (V. 6), evenals in de Grieksche, tot tijdelijke modulatie in iastischen modus (G);

De Grieksche melodie beweegt zich bijna niet buiten de modale quint (♮ — E) verlengd door de gewone ondertonica (D) [2]; daarentegen doorloopt de Nederlandsche zangwijs de gansche dorische toonladder (e — E), wat nochtans niet belet, dat de middelnoot (mèse) a, in beide zangwijzen haar rol als bemiddelaarster trouw vervult. In natuurlijk en welluidend verband van quarte met de grondnoot (E) van den modalen drieklank, in harmonische betrekking tot haar kleine boventerts (c), leidt dezelfde middelnoot in onze melodie (V. 5) zoowel als in de Grieksche tot eene modulatie in aeolischen toonaard.

Ten slotte liggen in beide zangwijzen, waarin ook dezelfde drie onmiddellijk elkander opvolgende tonen (tritonus) te bespeuren zijn, dezelfde accoorden besloten [3] :

[1] Zie deze hymne en hare ontleding door GEVAERT, t. a. p., blz. 39.

[2] Over deze op de overlevering berustende bijvoeging der ondertonica, zie bl. 14 hierboven, aant. 2.

[3] Vgl. GEVAERT, t. a. p., blz. 42.

De volgende melodie « Ic ghinc noch ghister avont, » aan de *Souterliedekens* ontleend [1], vangt aan op de quint die als tijdelijke rustnoot op het einde van het eerste vers terugkeert. Het tweede vers sluit op de grondnoot. De eerste twee muzikale zinsneden (vers 1 en 2) worden nog tweemaal herhaald (vers 3 en 4, 6 en 7), terwijl het vijfde vers door eene gelukkige modulatie naar de bovensexte (c), de eentonigheid der driedubbele herhaling breekt.

Ick quam noch ghis – ter a – vont In

ee – nen boomgaert ghe – gaen, Daer vont ick twee schoone ionc –

frou – kens, Soo se – re be – droe – vet

[1] *Souterliedekens,* Antwerpen, 1540, Ps. 27, « Ick ghinck noch gister avont // soe heymelijck op een oort; » de verdere tekst ontbreekt. De hier onder Ps. 27 gebrachte tekst is ontleend aan str. 6 van nr 94, blz. 141, *Antwerpsch liederboek,* waar twee liederen te vinden zijn. Str. 1-5 van datzelfde nummer werden voorgedragen op de melodie van Ps. 11, *Souterliedekens.* Zie eene met Ps. 27 verwante Duitsche melodie : « Ich stund an einem Morgen, » bij ERK und BÖHME, *Deutscher Liederhort,* II, blz. 544.

staen; De ee - ne was die lief - ste mijn, Die

an - der had - de door - scho - ten Dat

ion - ghe her - te - ken mijn

Ziehier een ander voorbeeld van dorischen modus dat met de quint aanvangt [1].

Deze zangwijze, waarin de tweede boventrap F der toonladder, ter vermijding van den tritonus, is weggelaten, behoort tot de zestonige melodieën. Het eerste vers en het tweede sluiten op de bovenquarte; daarop volgt in het derde vers eene modulatie in iastischen modus; het vierde vers en het vijfde sluiten op de tonica, na herhaaldelijk de bovenquarte aangeroerd te hebben :

Wie wil ho - ren een goet nieu liet, Van dat Thant—

[1] Melodie, *Souterliedekens*, 1540, Ps. 149; tekst, *Antwerpsch liederboek*, blz. 338.

werpen is ge - sciet, Al van drij vroukens ree -

ne? Si had - den den cna - pe van den huy - se so

lief, Si en lie - ten hem niet sla - pen al - lee - ne.

Vóor de x⁰ eeuw kende de dorische toonaard geen andere aanvangsnoten dan de tot den modalen drieklank E G ♮ behoorende tonen. Eén eeuw later worden door Guido van Arezzo de E, F, G, *a* en *c* beurtelings als aanvangsnoten opgegeven [1].

De melodie van het wereldlijk lied « Noch dronc ic so gaerne die coele wijn [2], » dat in de xv⁰ eeuw tot een geestelijk lied werd omgewerkt, vangt aan met de quarte :

Ic dronc soe gaer - ne den rue - ten

[1] GEVAERT, t. a. p., blz. 347.
[2] BÄUMKER, t. a. p., blz. 289.

most, die dair vloeyt wt des va - ders borst mit

gro - ter gon-sten, heer ihe-sus be-taelt al

myn, al mi-nen cost.

In deze laatste zangwijze, meer nog dan in de melodie « Wie wil horen een goet nieu liet, » zie blz. 63, speelt de onderdominante (a) een overwegende rol. Hetzelfde heeft plaats in de hymne in dorischen modus, *Te Deum*, den oudst bekenden kerkzang. In de melodieën van deze soort wordt de rol der onderdominante zoo gewichtig, dat de E haren aard van tonica verliest om dien van dominante aan te nemen :

Te De - um lau - da - mus,

te Do - mi-num con - fi - te - mur, enz.

De aanvang der dorische melodie welke volgt [1], herinnert

[1] *Souterliedekens,* Antwerpen, 1540, Ps. 91, « nae die wise : Ter eeren van allen ionghelinghen; » de verdere tekst van het lied ontbreekt.

aan de voornoemde kerkelijke hymne en berust mede voor
een goed deel op de onderdominante :

This goet te be - li - den God om zijn wel - daet,
V goet-heyt te pre-ken in den da-ghe-raet,

V naem te sin-ghen, ghi zijt groot ghe - acht.
V waer-heyt te ver-tel - len in der nacht.
Met

her - pen gheclanc, Met lof en sanc Laet ons

bier pri - sen u -

- we groo - te cracht.

Hebben de melodicën, die wij zooeven leerden kennen, iets
van de geestelijke beteekenis bewaard die door de Oudheid en
het Christendom aan den dorischen modus werd toegekend?
Statig en plechtig klinkt de hymne aan Helios, grootsch en

indrukwekkend is de melodie van het *Te Deum;* het oude meilied dat wij, voor zoover de samenstelling aangaat, met de Grieksche zangwijze vergeleken, ademt daarentegen frischheid en leven, en drukt de zoete vreugd uit door den mensch genoten bij het aanschouwen der opnieuw ontwaakte natuur.

De bespreking van de melodie « Ic ghinc noch ghister avont, » waarschijnlijk behoorend bij een minneklacht uit-gestort bij gelegenheid van een nachtelijk bezoek, laten wij in het midden, bij gebreke aan den oorspronkelijken tekst; doch, naar het ons voorkomt, zou het moeielijk zijn aan de zangwijze « Wie wil horen een nieu liet » den geest van den tot strijd-lust opwekkenden ouden dorischen modus toe te kennen. Het lied waarbij deze zangwijze dienst doet, spreekt ons van een « cnape van den huise, » een huisknecht, den evenknie van *Claes Molenaer,* dien wij hiervoren leerden kennen, en die uit hoofde zijner minnarijen tot een eeuwigdurende kerkerstraf wordt gedoemd.

Deze zangwijs klinkt somber en droef, en stemt volkomen overeen met de treurige geschiedenis van den « cnape. » Te vergeefs zou men dus in de dorische melodieën die ons bewaard zijn gebleven, de beteekenis zoeken die eens aan den dorischen modus werd toegekend; te vergeefs zou men in diezelfde melodieën willen een naklank vinden van dapperheid in den strijd hetzij op het slagveld of in de monnikscel geleverd.

Hierbij zij nog aangemerkt, dat in de melodie « Die mey » waarin de tritonus onverbloemd te voorschijn treedt, de zoete, frissche natuur wordt bezongen, terwijl van den anderen kant, door vermijding van dienzelfden tritonus, een gezuiverde, verzachte zangwijze dienst doet voor het lied « Wie wil horen, » waarvan de held tot een treurig einde komt. Het moet dus wel zijn, dat de *diabolus in musica* aan den volkszanger dien schrik niet inboezemde, dien hij den beoefenaren van den kerkzang in het lijf joeg.

De aanvang der volgende melodieën (Ps. 69, 127 en 35 der *Souterliedekens)* berust nogmaals op de bovenquarte (a); doch onmiddellijk na den aanvang gaat de zangwijze van den zesden

boventrap *c* naar den derden ondertrap C, dus in den moder-
nen durtoonaard over :

Doen Han - se - lijn o - ver der bei - de reet, Hoe haes - tich wert .hi ghe - van - ghen! Hi wert al op een to - ren gheleit, Ghe - boe - jet wel al - so stran - ghe, so stran - ghe '.

Die nach - te - gael die sanck een liedt, dat leer - de ic; ic heb - ber een ver - bo - len lief, die vrij - de

' Melodie, *Souterliedekens*, Antwerpen, 1540, Ps. 69, Tekst, HOFFMANN
VON FALLERSLEBEN, *Niederländische Volkslieder* (HORAE BELGICAE, Pars
secunda, edit. secunda), blz. 159, naar *Oudt Amsterdams liedboeck.*

ick, en die wil ick niet la - ten, niet la - ten;

ick ho - pe noch een cort half nacht in mijn liefs

arm te sla - pen [1].

Ro - si - na, waer was dijn ghe - stalt Bi coninck

Pa - ris le - ven?

Doen hi den ap - pel hadde in sijn ghe -

[1] Melodie, *Souterliedekens*, Ps. 127, « nae die wise van een danslie-deken; » tekst *Nieu Amstelredams lied-boeck*, 1591, blz. 63. « Op de wijse : alst begint. » De melodie zou dus met den tekst zijn ontstaan.

walt, Der schoon-ste woude hi hem ghe -

ven. Ghelooft mi

vri, Hadde Pa-ris di ghe-sien met si - nen oo -

ghen, Ve-nus en hadde dien niet ont - faen, Den prijs waer

di ghe-ghe ven [1].

[1] Melodie, *Souterliedekens,* 1540, Ps. 35, « nae die wise : Rosina waer is u ghestalt; » de Nederlandsche tekst, *Antwerpsch liederboek,* blz. 205, « een amoreus liedeken, » waarschijnlijk eene navolging van den Duitschen, voorkomend in het *Ambraser Liederbuch,* 1582, naar dezen hersteld : zie Dr KALFF, *Het lied in de middeleeuwen,* blz. 327. Ook de melodie waarvan reeds in het liederboek te Keulen, bij Arent von Eich in 1519 gedrukt, eene vierstemmige bewerking, van een onbekend com-

Terwijl in de eerste maten van de melodie « This goet te beliden » (zie blz. 66) de quint (♮) tweemaal wordt gehoord, gaat de aanvang van de zangwijze « Rosina waer was dijn ghestalt » ommiddellijk tot den zesden boventrap (c) over. Deze laatste melodie is dus verwant met de zangwijzen van dorischen modus, waarin de dominante verplaatst en van den vijfden op den zesden trap werd gebracht 1.

In de melodieën te vinden onder Ps. 35, 69, 91 en 127 der *Souterliedekens* wordt de moderne durtoonaard waar hij eens is aangeslagen, bijna uitsluitend tot op het einde volgehouden, zoodat de E hier niet langer de rol van tonica, noch die van terts schijnt aan te nemen.

De melodie « Help God, hoe wee doet scheiden, » die volgt, laat insgelijks de modulatie naar den modernen durtoonaard C (derden ondertrap) hooren; doch schijnt ten slotte naar E, quint van A, over te hellen :

Help God, hoe wee doet schei - den, Hoe

ponist, te vinden is (zie EITNER, *Musik-Sammelwerke des XVI. und XVII. Jahrhunderts,* blz. 349), zal wel van Duitschen oorsprong zijn. Eene vierstemmige en eene zesstemmige bewerking van L. SENFL treft men mede aan in J. OTT's liederverzameling, Nürnberg, 1544. Beide laatstgenoemde bewerkingen zijn in partituur uitgegeven door R. EITNER, L. ERK und O. KADE : zie aldaar II, blz. 205 en III, blz. 343. De bassus van de zesstemmige bewerking door SENFL geeft bijna onveranderd de tenorstem van de bewerking door CLEMENS NON PAPA (Antwerpen, 1556) terug. De laatste twee maten der door ons medegedeelde lezing zijn aan de zesstemmige bewerking van SENFL ontleend.

1 Zie blz. 59 het aangehaalde voorbeeld aan den kerkzang ontleend : « Qui de terra est. » — GEVAERT, t. a. p., blz. 211, aant. I, doet de kracht uitschijnen die de verplaatste dominante (c voor ♮) aan de melodie bijzet.

is mijn bert door - wont. Nu vare ic o - ver die

bei - de en - de true - re tal - der stont. Die stonden

al - so ve - le sijn, mijn bert draecht heimlic

li — den, al

eest dat ic vro - lic schijn [1].

[1] Melodie, *Souterliedekens*, 1540, Ps. 89, « na die wise : Help God, hoe wee doet scheyden. » Het overige van den tekst ontbreekt. De volledige Duitsche tekst, waaraan de bovenstaande strophe ontleend is, is te vinden bij FORSTER, III (1549), nr 17. Ten onrechte wordt door ERK und BÖHME (*Deutscher Liederhort*, II, nr 746, blz. 551) beweerd, dat de lezing der *Souterliedekens* in rhythmisch opzicht nog meer verdorven is dan de lezing volgens Forster.

De 15ᵉ-eeuwsche melodie « Midden in den hemel ¹, » ver-
geestelijking voor zooveel den tekst betreft, neemt haren aan-
vang op den zesden trap *c* en kan slechts worden beschouwd
als een naklank van den ouden dorischen modus :

De verdere wereldlijke tekst ontbreekt.

Meer nog dan in de voorgaande zangwijze laat zich in de
melodie « Maria saert, » die omstreeks het einde der xvᵉ eeuw
onstond ², de moderne durtoonaard hooren :

¹ Bäumker, t. a. p., blz. 290, met opschrift, aanvangsregel van een
wereldlijk lied : « Midden in der meyen dair spruyt een born, tis clair. »
De verdere wereldlijke tekst ontbreekt.

² Melodie, *Souterliedekens*, 1540. Ps. 118. Tekst, *Een devoot en profi-
telijck boecxken*, Antwerpen, 1539, blz. 282, « op die wise alsoot beghint. »
Tekst en melodie zijn van Duitschen oorsprong. Volgens Hoffmann von

aert, Een roose boven al - len do - ren, Du hebste met

macht we - der - om ge - bracht Dat lan - gen tijt was ver -

lo - ren; Door A - dams val, hebt met ghe - walt Sin - te

Ga - bri - el voer - spro - ken; Helpt dat

niet en wert ge - wro - ken Mijn - re son - den

schult; nu wert mijn hulp, Want gheen troost en

FALLERSLEBEN, *Das katholische deutsche Kirchenlied*, nᵣ 264, blz. 454, is dit lied wellicht het eenige onder de *Meistergesänge* dat populair werd. Reeds in 1512 werd het, door Arnold Schlick voor orgel bewerkt, te Mainz gedrukt. Deze bewerking vindt men herdrukt in *Monatshefte für Musikgeschichte*, I (1869), bijlagen, blz. 17.

is, Daer du Ma – ri – a niet en bist, Berm –

her – tig – heijt te ver – wer – ven. In den les - ten

int, u van mi niet en vint, Als ic sal moe - ten

ster – ven.

VIERDE AFDEELING

HYPOLYDISCHE MODUS

De Grieken beschouwden de dorische, de aeolische en ionische of iastische modi, vormen die hun naam aan de drie oudste Grieksche stammen ontleenden, als op eigen bodem ontsproten. Deze modi behielden dan ook ten allen tijde de bovenhand in de muziek der Oudheid [1]. Daarentegen stonden de phrygische, de lydische en de myxolydische modi, ter oorzake van hun Aziatischen oorsprong, minder in eere [2]. De lydische toonaard (c ♮ a g FE D C) scheen aan de Grieksch-Romeinsche citherzangers de minst gewichtige, terwijl de

[1] GEVAERT, t. a. p., blz. 16.
[2] IDEM, blz. 9.

hypolydische (*fe d c̃ʰ a* G F) — hypo = onder, minder — dus de minder lydische, de ietwat lydische modus ten volle vreemd bleef aan de citharodie en aan de daaruit ontstane aanvankelijke christelijke hymnodie [1].

Echter kende de wisselzang (*chant antiphonique*) reeds sedert zijne eerste inrichting ten tijde van Paus Celestinus (422–482), alhoewel in mindere mate, den hypolydischen modus onder zijn driedubbelen vorm : normaal, los en gespannen. Tot in de IX⁰ eeuw genoten deze drie vormen ongeveer dezelfde gunst, maar sedert dit tijdstip nam het gezag van den gespannen modus niet meer toe. De beide andere vormen, welke voor goed de ♭ aannamen, gaven daarentegen gedurende de middeleeuwen aanleiding tot het ontstaan van de meeste kerkelijke melodieën, en oefenden ook een beslissenden invloed uit op de wereldlijke muziek van het Westen. Deze invloed is duidelijk te bespeuren in de populaire dansliedjes voorkomende in *Li gieus de Robin et de Marion* van den Atrechtschen trouvère Adam de la Halle (gestorven tusschen 1285 en 1288) [2].

§ 1. — *Normale hypolydische vorm* (*V⁰ kerktoon*)

Wat de praktijk en den invloed van dezen vorm in de Oudheid betreft, hieromtrent verkeeren wij in onzekerheid, en bezitten wij althans geen enkelen tekst uit de Oudheid zelve. Eerst met de IX⁰ eeuw wordt ons dienaangaande eenige inlichting gegeven door Guido van Arezzo, die den Vᵉⁿ kerktoon den toon des veldmans, den landelijken toon noemt : « troporum quintus, tritus agricolae dictus [3]. »

Inderdaad, de eenvoudigste speeltuigen, onder andere de *Alphorn*, brengen de natuurlijke, de open tonen *c d e f͡s g* voort, die met de hypolydische quint *fg a h͡c* overeenstemmen.

[1] GEVAERT, t. a. p., blz. 94.
[2] GEVAERT, t. a. p., blz. 85, 363. Zie mede over de melodieën van Adam de la Halle, F. VAN DUYSE, *Het eenstemmig . . . lied*, blz. 36 vlg.
[3] GEVAERT, t. a. p., blz. 370.

Het volgende velddeuntje, dat klaarblijkelijk zijn onstaan te danken had aan den invloed van eenig landelijk speeltuig, leert ons het gebruik der voornoemde klankenreeks nader kennen, en levert nog eens te meer het bewijs dat het natuurlied niet afkeerig is van den tritonus :

Dans la cour du pa - lais, Tout le long d'un gué, Jo - li mois de mai, Dans la cour du pa - lais Y a - vait u - ne Fla - man - de, Y a - vait u - ne Fla - man-de [1].

Doch reeds voor het einde der middeleeuwen werd de tritonus, door verandering der bovenquarte van ♮ in ♭, uit den hypolydischen modus gebannen, en liep deze modus dus met den modernen durtoonaard ineen. Daarmede was echter de ware harmonisatie van de moderne durtoonladder niet zoo

[1] *Revue des traditions populaires,* Paris, XII (1897), blz. 388; meilied uit le « Beaujolais, Châtillon-d'Azergues (Rhône), » opgeteekend door Marius Colland. Het slot der melodie is daar verkeerd genoteerd.

aanstonds gevonden. Nog in de xv⁰ eeuw treffen wij het volgende tweestemmig lied aan [1]:

[1] Bäumker, t. a. p., blz. 303.

Twee eeuwen later stond het begrip der moderne tonaliteit nog op verre na niet vast, getuige het slot der tweestemmige harmonisatie van de 16°-eeuwsche Fransche melodie « O nuit jalouse nuit, » door Justus Harduyn voor een zijner liederen gebruikt [1]. De aanvang luidt :

Ghy hemel - bor - gers al, enz.

En zoo die aanvang goed overeen te brengen is met de begrippen der moderne tonaliteit, is dit veel minder het geval ten aanzien van de voorlaatste maat van het slot :

Nog moest een gansche eeuw verloopen eer de grondsteen zou worden gelegd van den tempel der moderne toonkunst. Eerst in de xviii° eeuw zou dit in theorie geschieden door het verschijnen van Rameau's *Traité d'harmonie,* en in de praktijk

[1] *Goddelijcke lof-sanghen,* Ghendt, 1620, blz. 87; de melodie komt daar zonder wijsaanduiding voor.

door de uitgave van J.-S. Bach's *Wohltemperiertes Klavier*.
Beide werken zagen het licht in 1722, een hoogst gedenk-
waardig jaar voor de geschiedenis der muziek [1].

Niettegenstaande dit vroegtijdig ineensmelten van den
hypolydischen modus met de moderne toonladder, dragen
nochtans onze oude Nederlandsche melodieën sporen van
verwantschap met den ouden hypolydischen toonaard, wat
het onderscheid tusschen den normalen en den lossen vorm
aangaat.

De met den normalen vorm ($\widehat{f\,e}\,d\,\widehat{c}\,\natural\,a$ G F) verwante melo-
dieën bestaan voor een goed deel uit de klanken van den
modalen drieklank F $a\,c$, die daarbij nog tot aanvangs- en tot
rustnoot dienen.

Enkele kerkelijke melodieën tot dien vorm behoorende,
en met betrekking tot de stemuitgestrektheid ook onder
onze oude liederen vertegenwoordigd, gaan niet buiten de
quart (c - F) (voorbeeld I); andermaal worden de overige toon-
schreden ($d\,\widehat{e\,f}$) naar verkiezing gebruikt, en doorloopt de
zangwijs de sexte d - F (voorbeeld II), de septime (een voorbeeld
ontbreekt) of de octave (f - F) (voorbeelden III-IV) :

Nu hoort wat ic u schin-cke Met de-sen nieu-wen
tijt, Van een soe scho-nen vin - cke Sij
brengt ons groot io - lijt [2].

[1] Gevaert, *Histoire et théorie de la musique de l'antiquité*, I, 267.

[2] Melodie en tekst, *Een devoot eñ profitelyck boecxken*, Antwerpen,
1539, blz. 264.

[1] Melodie, *Souterliedekens*, Antwerpen, 1540. Ps. 66, nae die wise :
« Daer spruyt een boom aen ghenen dal. » Het overige van den tekst
ontbreekt.

[2] Melodie en tekst, *Een devoot en profitelyck boecxken*, Antwerpen,
1539, blz. 265.

IV

Myn hart is heymelic ge - toe - ghen al om te
die - nen na ver - moe - ghen ma - rie, der
lief - ster vrou - we myn; ic wil al - tyt hair diem - re
syn, oec thar - te myn zeer daer toe
voe - ghen [1].

Evenals in de onmiddellijk voorgaande melodie, is in de volgende, die de decime *aa* — F doorloopt, de dalende gang der noten te bespeuren. Met betrekking tot dien gang sluiten beide zangwijzen zich aan bij de 13ᵉ-eeuwsche melodie « O sacrum convivium » en bij « Luthers koraal : Ein feste burg [2]. »

[1] Melodie en tekst, BÄUMKER, t. a. p., blz. 301, waarschijnlijk een pastiche van een wereldlijk lied.

[2] Zie GEVAERT, *La mélopée antique*, blz. 371. Zie mede de 15ᵉ-eeuwsche melodie, Ps. 141, *Souterliedekens :* « Met lusten willen wi singhen; » tekst, *Antwerpsch liederboek*, blz. 174 : « Van Keyser Maximiliaen. »

Be-gheerte nu vlie - ghet ten he-mel

op, gruet my myn lief en - de segt hem

lof! Rex glo-ri - e. de - us om-ni-po-

tens mi - se - ri-cor-di - ae [1].

Zelden daalt de melodie onder de tonica [2]. In de volgende zangwijze, die recht hypolydisch aanvangt, daalt de stem tot de onderterts D [3]:

Och lie - ve heer, ic heb ge - la - den myn son-dich

scip mit vol - re last, ic moet doch rei - sen op u ge-

[1] Melodie en tekst, BÄUMKER, t. a. p., blz. 311.
[2] Vgl. GEVAERT, t. a. p., blz. 94.
[3] BÄUMKER, t. a. p., blz. 318.

ma - dem en - de va - ren wech alst u ghe - past; myn scip is

lee, cranc is myn mast en - de myn ge - want te ga -

der, en - de oec heb ic die kon - de niet vast, ic en weet niet [1]

waer ic he - ne sal.

§ 2. — *Losse hypolydische vorm (VIe kerktoon)*

De Grieken vonden dat het dien modus aan kracht ontbrak, en deze meening is niet in strijd met de ongedwongenheid en de kalmte van den VIen kerktoon [2].

Deze vorm strekt zich over de gansche lydische toonladder uit :

In den wisselzang worden de bovenste twee trappen feitelijk niet gebruikt, waardoor de losse hypolydische modus

[1] Volgens den genoteerden tekst : « ic en weet niet, wair ic hene sal. »
[2] GEVAERT, t. a. p., blz. 363.

zestonig wordt. De grondnoot, de aanvangs- en tijdelijke rust-
noot is vertegenwoordigd door F. Waar echter in later ontstane
melodieën de bovenste twee trappen worden gebruikt, gaat de
♮ altijd tot ♭ over en stemt de besproken vorm overeen met
den modernen durtoonaard [1].

Oude Nederlandsche zich binnen de palen der sexte *a* — C
bewegende melodieën komen zelden voor. De meeste tot den
lossen hypolydischen modus behoorende zangwijzen door-
loopen de septime ♭ — C (voorbeeld I), de octave *c* — C (voor-
beeld II) of de none *d* — C.

[1] Gevaert, t. a. p., 95-96.

[2] Melodie, *Souterliedekens,* Antwerpen, 1540, Ps. 19, « Nae die wise :
Ick had een boelken wtvercoren // die ick met herten minne. » Het overige
van den tekst ontbreekt. Vgl. in dezelfde verzameling, Ps. I, « na die
wise : Het was een clercxken dat ghinc ter scholen. » Voor den tekst
dezer laatste melodie, welke evenals de melodie van Ps. 19 in de xve eeuw
moet thuis behooren, zie Fl. van Duyse, *Oude Nederlandsche liederen,*
Gent, 1889, blz. 120.

II

Ick seg a - dieu, Wy twee wi moe — ten scei -
Tot op een nyeu, So wil ic troost ver-bey -

den.
Ic la - te bi u dat her - te mijn, Want waer ghi
den.

zijt, daer sal ic zijn. Tsi vruecht oft pijn, Tsi vruecht oft pijn, Al -

toos sal ic u vry ey - gen zijn [1].

III

Ghel - de - loo - ze vol — ghet mi, Wi wil - len

zin — ghen een vroy — lic liet; So wie dat

[1] Melodie, *Souterliedekens,* Antwerpen, 1540, Ps. 65. Tekst, *Antwerpsch
liederboek,* blz. 151, « een nyeu liedeken. » Buiten de hierachter volgende
variante van deze melodie bestaan er nog andere.

ri - ker es dan wi Die nes van on - zen lie - den

niet. Maer wie al - toos na vruechden spiet, Die es van

on - ser com - paen - gie; Wan - neer hi

droe - ve - like op mi ziet, so wet - ic

wel hoe hem ghe - scie[t] [1].

Tusschen de laatste zangwijs en de eenvoudige melodieën
van den wisselzang waar de grondnoot beurtelings tot aan-
vangsnoot, tot tijdelijke rust- en tot slotnoot verstrekt, bestaat
reeds een zeer groot verschil. Ziehier thans een 16e - eeuwsche
zangwijze die mede sterk afwijkt van de zeer eenvoudige
melodie « Die Heere moet u dan verhooren, » hierboven mede-
gedeeld :

[1] *Oudvlaemsche liederen*, nr 49.

Het vloech een cleyn wilt vo - gel-kyn Tot
myns liefs veynster in, Het clop-ter al - so
ly - se - lyck met sy - nen sna-vel - kyn: « Staet
op en - de doet my o - pen, Ick
heb-be te nacht ge - vlo - ghen Al
door die wil - le dyn¹. »

¹ Melodie, *Souterliedekens*, Antwerpen, 1540, Ps. 96. Duitsche mínder fraaie variante naar HANS GERLE's *Tabulatur*, 1546, zie BÖHME, *Altdeutsches Liederbuch*, blz. 214. ERK und BÖHME, *Deutscher Liederhort*, II, blz. 231. Navolging van den Duitschen tekst met behulp van nᵣ 77, blz. 115, *Antwerpsch liederboek*, en de door de *Souterliedekens* opgegeven aanvangsregelen. Vgl. *Souterliedekens*, Ps. 11 : « Ick ghinck noch ghister avont // so heymelick eenen ganck; » Ps. 47 : « Den dach en wil niet verborgen sijn; » Ps. 109 : « Het waren drie ghespelen, sy waren vroech op ghestaen. »

§ 3. — *Gespannen hypolydische vorm (II' kerktoon)*

Deze op de terts (*a*) sluitende vorm werd in de Oudheid bij de klagende, zielroerende, in drift ontstoken alleenzangen van het treurspel gebruikt. Naar de gewoonte der zuidelijke volken, die hunne klachten in scherpe tonen lucht geven, weerklonken de melodieën van dien vorm in schrille klanken in het bovenste gedeelte van de toonladder. In den kerkzang wordt diezelfde vorm niet zelden aangewend bij korte uitroepingen, uitingen van het geestdriftig gevoel [1]. Doch ten gevolge van de kerkelijke theorie der modi, welke slechts rekening houdt met het slot der zangwijze op een der trappen D E F G, en met den gang der melodie in betrekking tot de eindnoot, werd de één quint lager getransponeerde gespannen hypolydische modus tot aeolischen modus herschapen. De één quint lager gebrachte tot slotnoot verstrekkende *a* werd aldus D, en de hier besproken vorm werd bij den tweeden kerktoon ingelijfd [2].

Ofschoon het in onze liederen niet aan klachten ontbreekt, vooral niet aan klachten van verstooten minnaars, schijnt het toch dat de gespannen hypolydische vorm zich daarbij niet veel liet hooren.

Althans treffen wij slechts één enkel voorbeeld daarvan aan en dan nog in een melodie die slechts eene variante is van het reeds vermelde lied : « Ick sech adieu. » Ziehier deze variante :

O doot, o doot, u macht gaet bo - ven
U cracht is groot, die u God heeft ghe -

[1] GEVAERT, t. a. p., blz. 375.
[2] GEVAERT, t. a. p., blz. 111, § 82, I.

scre – ven, Ghi ne – met

ghe ven,

al in u ghe – wout, Hoe rijc, hoe sterck, hoe vroem, hoe

stout, Hoe ionc, hoe out, hoe ionc, hoe out, Ghi be –

ne – met haer al – len die – ven, Ghi be –

ne – met haer al – len die – ven [2].

[1] Voor zooveel men niet moet lezen: $a, a, a, \flat, a, g, f, f$, en de *c*-sleutel op de vierde lijn, in den tekst, niet door *f*-sleutel op de tweede lijn moet vervangen worden.

[2] Tekst en melodie, *Een devoot eñ profitelyck boecxken*, 1539, blz. 92.

TWEEDE HOOFDSTUK

Het thema (nomos)

In tegenstelling met de moderne componisten, die hunne melodieën en de daarbij behoorende begeleiding uitdenken, en in de eerste plaats naar oorspronkelijkheid trachten, schiepen de Grieksch-Romeinsche musici, en later de componisten van kerkelijke melodieën, hunne zangen naar bestaande thema's, die zij tot nieuwe melodieën omwerkten.

Een thema van dien aard droeg sedert onheugelijke tijden den naam van *nomos*, dit is: wet, regel, voorbeeld. Deze wijze van te werk te gaan, waarbij de verbeelding van den componist uit een algemeen melodisch fonds put, heeft ten allen tijde bestaan, en bij alle volken waar de eenstemmige muziek zich heeft weten te verheffen tot het begrip der tonale eenheid geboren uit een harmonische grondnoot. Eerst dan verkrijgt een reeks klanken muzikale waarde, eerst dan wordt zij een middel tot muzikale uitdrukking, wanneer zij in verband is gebracht met een voornamen klank, een hoofdklank. Voor de modernen wordt de tonaliteit eener muzikale zinsnede onmiddellijk aangeduid door de begeleiding; in de eenstemmige muziek daarentegen treedt het besef der eenheid slechts langzamerhand uit de elkander opvolgende klanken te voren, en wel zóó dat het volkomen begrip van den toonaard zich eerst met de slotnoot der melodie doet gevoelen.

Bij de volgende aan een bekend thema ontleende melodie, krijgt men eerst bij de slotnoot de overtuiging dat ze tot den aeolischen modus behoort :

Ihe - sus crist - us van na - za - rey - ne, hi is ghe -

bo - ren van een - der ma - ghet rey - ne, dair om es

god ghe - be - ne - dyt [1].

De thema's waarmede de toehoorder dan ook vooraf bekend was, verstrekten hem tot een soort van *Leitmotiv*, tot een gids in den doolhof der modi en hunner ondergeschikte vormen. Deze thema's waren overigens niet zeer talrijk. Gevaert levert het bewijs dat de *Tonarius* van Regino van Prüm er slechts zeven en veertig bevat, en dan nog zijn vele daarvan uit een gemeenschappelijke bron gesproten [2]. Deze thema's, welke uit de Grieksch-Romeinsche muziek voor een goed deel in de melodieën der christelijke kerk overgingen, hebben mede een grooten invloed uitgeoefend op de volkszangen der verschillende Europeesche volkeren en niet het minst op onze oude melodieën, zoodat men daarin dan ook den oorsprong dezer laatste moet zien. Men vergunne ons dit punt door eenige voorbeelden toe te lichten, en daarbij tevens het bewijs te leveren, dat ook de zangwijzen die niet aan het nomos zijn ontleend, maar uitgaan van de vrije, de individueele compositie, veel aan de bekende vormen der kerkelijke melodieën te danken hebben.

[1] BÄUMKER, t. a. p., blz. 304. Zie verder het 6e thema.

[2] Regino van Prüm, middeleeuwsch kroniekschrijver geboren te Altrip, aan den Rijn, was van 892 tot 899 abt van het klooster te Prüm, bij Trier, en overleed in 915 als abt van het klooster van den H. Martinus, insgelijks bij Trier. Het bederf der kerkelijke modi uit het onzekere der neumatische notatie voortgesproten willende te keer gaan, schreef hij o. a. *Epistola de harmonica institutione ad Ratbbodum Episcopum Trevirensem, ac tonarius sive octo toni cum suis differentiis*. Zie over dit werk: GEVAERT, t. a. p., blz. 188; over het *nomos*, zie denzelfden schrijver, blz. 123 vlg.

Niet slechts op de melodieën welke vóor de Hervorming ontstonden [1], maar ook op de zangwijzen omstreeks het midden der xvi° eeuw in gebruik gekomen, oefende het nomos invloed uit [2].

Al zijn de psalmwijzen bij de Nederlandsch Hervormde Kerk in gebruik niet op Nederlandschen bodem ontstaan, toch hebben zij in Nederland burgerrecht verkregen. Niet alleen in de Kerk, maar ook daar buiten deden zij dienst; onder andere werden tot in den aanvang der xvii° eeuw op diezelfde psalmwijzen Geuzenliederen gedicht [3].

Wie ook de componisten dezer melodieën waren, het zal zeker niet ongepast zijn aan deze zangwijzen een oogenblik

[1] Zooals de melodieën te vinden in de *Souterliedekens* en in *Een devoot en profitelyck boecxken,* bijna alle aan wereldlijke liederen ontleend.

[2] In 1542 verscheen te Geneve een verzameling van vijf en dertig psalmen, waarvan dertig door MAROT, vijf door CALVIJN gedicht, met de door PIERRE BOURGEOIS bezorgde melodieën. Deze laatste waren het uitgangspunt van de melodieën die nog heden in de Nederlandsch Hervormde Kerk worden gezongen. In 1562 verscheen de eerste volledige psalmberijming van MAROT en BEZA met de zangwijzen. Naar deze berijming gaf PETRUS DATHENUS zijne Nederlandsche vertaling uit, *Alle de Psalmen Davids ende andere Lofsanghen...,* 1566, z. n. noch pl. Zie O. DOVEN, *Clément Marot et le psautier huguenot,* I, blz. 347 en vlg., en Dr J.-B. ACQUOY, *De psalmwijzen der Nederlansch Hervormde Kerk en hare herziening* (ARCHIEF VAN NEDERLANDSCHE KERKGESCHIEDENIS, IV, 1892, blz. 1, vlg.). Zie over de eerste uitgave der psalmen van Dathenus (Gent, Gelein de Man of Manilius), 1566 : *Verslagen en mededeelingen der koninklijke Vlaamsche Academie,* 1898, blz. 139, art. van TH.-J.-I. ARNOLD. Van de *26 Psalmen ende ander ghesanghen..,* Embden, 1558, berijmd door JAN UTENHOVE (er bestaat ook een uitgave van 1557, getiteld *25. Psalmen,* met muziek), hetzelfde jaar gevolgd door de *Ander psalmen* (twaalf in getal) van denzelfden, zijn verschillende melodieën ontleend aan den Franschen psalmzang. Tot dezen laatste behooren al de zangwijzen gebruikt door LUCAS DE HEERE voor zijne *Psalmen Davids...,* Gent. Gelein Manilius, 1565.

[3] Een dertigtal Geuzenliederen werden op psalmwijzen voorgedragen, waaronder van de vroegste, zooals « Antwerpen rijck » (1564) en « Antwerpen arm » (1565). Zie VAN LUMMEL, *Nieuw-Geuzenlied-boek,* blz. 1-3. I. FRUYTIERS, *Ecclesiasticus,* Antwerpen, 1565, bevat mede een twaalftal melodieën die tot den Franschen psalmzang behooren.

onze aandacht te wijden. O. Douen [1] heeft te recht op het
verband gewezen dat tusschen deze psalmwijzen en sommige
oude Fransche liederen bestaat, doch deze laatste zelve steunen
grootendeels op de algemeene, op de internationale vormen
van het *nomos*, en aldus laat het zich verklaren dat diezelfde
psalmwijzen ook op vele plaatsen met onze oude liederen
verwant zijn. De algemeene gang van het kerkelijk muzikale
thema, trouwe weerspiegeling van de natuurlijke klanken der
gesproken taal, is tot twee verschillende typen terug te bren-
gen : het normale of authentieke type berustend op de recht-
streeksche beweging der melodie, het losse of plagale, steunend
op de cirkelvormige beweging [2].

EERSTE AFDEELING

MELODIEËN VÓÓR DE HERVORMING IN GEBRUIK

§ 1. — *Rechtstreeksche beweging*

Het nomos of thema vangt klimmend aan en sluit dalend.
De melodie gaat uit van de tonica of van de mediante, en neemt
haar voorname rust op de dominante die zij een of twee

[1] T. a. p., I, blz. 600 vlg. Het komt ons echter voor, dat Douen geen
genoegzame rekening heeft gehouden met de melodieën der Latijnsche
Kerk. Bij D^r Acquoy, t. a. p., blz. 65 vlg., vindt men, opgesteld « naar de
gegevens van Douen », eene « Lijst der Fransche Psalmen met de namen
der toondichters en de jaren der uitgave. » Volgens deze lijst wordt de
melodie van Ps. 36 = 68 toegekend aan den Straatsburgschen voorzanger
en dichter MATTHEUS GREITER (1539), de melodie van Ps. 31 = 71 aan
LOUIS BOURGEOIS (1551), de melodie van Ps. 80 aan MAÎTRE PIERRE (1562).
De melodie van Ps. 36 = 68 werd reeds in 1525 te Neurenberg, en in 1526
te Straatsburg gedrukt (BÄUMKER, *Das katholische deutsche Kirchenlied*, I,
blz. 485, en ZAHN, *Die Melodien des deutschen evangelischen Kirchen-
lieder*, V, 101); de melodie van Ps. 31 = 71 is, buiten den eersten vers-
regel, ontleend aan de hymne « Hostis Herodes impie » (zie *Hymni de
tempore*, Solesmis, 1885, blz. 34); de melodie van Ps. 80 is nauw verwant
met de sequentia « Victimae Paschali laudes; » de melodie van Ps. 141
stamt af van de hymne « Conditor alme siderum. »

[2] GEVAERT, t. a. p., blz. 126.

trappen overschrijdt. Bij het afdalen naar den slotklank, kan de zangwijze een tijdelijke rust vinden op de mediante of op den vierden boventrap (onderdominante). Met de mediante aanvangende zangwijzen doen zich onder onze oude liederen weinig voor. Tot deze behooren echter de 15e-eeuwsche melodieën « O wassende bloyende gairde » en « Ihesus cristus van nazareyne [1]. »

3^{de} thema. Aeolisch [2].

BÄUMKER, blz. 234.

[1] BÄUMKER, *Niederländische geistliche Lieder*, blz. 242 en 304 (zie deze laatste melodie, blz. 91 hierboven).

[2] De thema's zijn ontleend aan GEVAERT's *Catalogue thématique des antiennes de l'Office Romain, connues par les documents musicaux du IXe et du Xe siècle* (LA MÉLOPÉE ANTIQUE, blz. 227 vlg.).

Vgl. Gevaert, t. a. p., blz. 235 :

Va - do ad e - um qui mi - sit me : em.

Souterliedekens, Ps. 8.

Het ghinghen twee ge - speelkens goet So

verre aen gheen groen hei - de, enz.

Souterliedekens, Ps. 6.

In Oos - ten - rijck daer staet een stadt, si

is soe wel ge - chiert, enz.

BÄUMKER, blz. 238.

Coempt ons te hul - pe, guet lief van myn - nen, want wy

synt in sor - gen groet, enz.

Vgl. GEVAERT, blz. 236 :

Sau - le, quid per - se - que - ris, enz.

BÄUMKER, blz. 211 :

My ver - won-dert bo-ven ma-ten, Hoe dat
e - nich mensch kan la - ten, enz.

Vgl. GEVAERT, blz. 236 :

Li - be - ra me Do - mi - ne, enz.

BÄUMKER, blz. 180 :

O Ihe-su wt-ver - co ren heer, enz.
Vereldlijk (?). Die voghel en-de die vo gel - kyns...

TOME LXI.

BÄUMKER, blz. 312 :

Tot de reeds vrijere compositie behooren de twee volgende voorbeelden ;

BÄUMKER, blz. 178 en 179 :

[1] In het 15ᵉ-eeuwsch Berlijnsch handschrift (*Man. germ.*, 8.190) heeft de melodie tot opschrift : « Na groenre verwe myn hart verlanct, » zoodat de wijsaanduiding van een wereldlijk lied den geestelijken tekst vooraf- gaat; in een ander 15ᵉ-eeuwsch Berlijnsch handschrift (*Man. germ.*, 8.155) voert het lied « Ic heb gheiaecht, » door Joannes Brugman (overl. 1473) gedicht, tot opschrift : « Adieu mijn lief, » enz.

[2] *Antwerpsch liederboek*, 1544, blz. 145, « een oudt liedeken. » Vgl. ook de bovenstaande melodie met den aanvang van het zesde thema hierna en van de melodie « Hoe luyde sanc », blz. 100.

Een devoot en proftelyck boecxken, 1539, blz. 57 :

Ghi die le - sus wyn - gart plant, Ver - blijt u

op dat soe - te lant, enz.

6ª thema. Aeolisch :

D D DC F G GF Ga a | ab a G G a FE D |

Ab in - sur - gen - ti - bus in me, li - be - ra me Do - mi - ne:

G E G a G FE F FG E F D D |

qui - a oc - cu - pa - ve - runt a - ni - mam me - am. Ps. 58.

Onder de aeolische thema's heeft het zesde thema tot het grootste getal antiphonen aanleiding gegeven [1]; ook ontbreekt het niet aan Nederlandsche liederen waarvan de melodieën ditzelfde thema tot grondslag hebben.

BÄUMKER, blz. 245 :

Mit de - sen ny - wen ia - re, Soe wordt ons

o - pen - ba - re, enz.

[1] GEVAERT, t. a. p., blz. 239.

Vgl. het door Gevaert, blz. 239, aangeduide oorspronkelijk
6e thema (D C F G *a* G E F D), en zie mede den aanvang van
den « Kyrie in missis Beatae Mariae : »

$$\overline{DFGaG} \quad F \quad \overline{ED}$$

Ky - ri - e, enz.

BÄUMKER, blz. 233 :

Nu sterct ons God in on - ser noet, enz.

Naar alle waarschijnlijkheid behoorde de volgende zang-
wijze, welke wij in haar geheel weergeven omdat zij den
aard van den aeolischen modus goed doet uitkomen, oor-
spronkelijk bij een 15e - eeuwsch wereldlijk lied;

Souterliedekens, 1540, Ps. 90 :

Hoe luy - de sanc die lee - raer op - ter

(Wereldlijk): Hoe lus - te - lic waert der myn - nen bant ont -

tin - nen: « So wie met son - den is bes - waert, God

slo - ten mit gro - ter...

laet hem wel ver - win - nen, En - de kee - re zijn

her - te tot go - de waert, Eer hem die doot den wech on - der -

gaet. » Si zijn wijs diet connen ver -

xin - nen [1].

BÄUMKER, blz. 228 :

Hoe luy - de, soe sanc die le - rer al op der tynnen, enz.

[1] Een met deze lezing nauw verwante melodie is te vinden in *Een devoot en profitelyck boecxken,* 1539, blz. 148; tekst, *Antwerpsch lieder-boek,* 1544, blz. 81. De wereldlijke stemopgave is te vinden in het 15ᵉ-eeuwsch handschrift ter Koninklijke Bibliotheek van Berlijn, *Man. germ.,* 8.155; zie BÄUMKER, t. a. p., blz. 229.

Souterliedekens, 1540, Ps. 112 :

Het is goet peys, goet vre - de in

al - le duytschen lan – den, enz. [1].

BÄUMKER, blz. 314 :

Den e - del heer van he - mel - ryc, dies

(Wereldlijk): Die e - de - le heer van brun-nens - wye, die

wil ic om - me - van-ghen.

beeft een kint ge - van - gen.

Vgl. *Hymni*, Solesmis, 1885, blz. 64, het tweede vers :

A D F E D \overline{ED} C D | D F G a F G G a |
Je – su dul - cis me – mo – ri - a, Dans ve - ra cor-dis gau - di - a, enz.

BÄUMKER, blz. 206 :

Och, nu mach ic wel true - ren, My

dunct ic heb ver - lo - ren, enz.

[1] Tekst, *Antwerpsch liederboek*, 1544, blz. 88.

Souterliedekens, 1540, Ps. 147 :

Wel op, laet ons gaen ri – den, En

sa - delt mi mijn peert, enz.

Een devoot en profitelyck boecxken, 1539, blz. 125 [1] :

Ons na - ket ee - nen soe - ten tijt, Wij mo - gen

(Wereldlijk): Ic weet nog ee - nen ac - ker breyt...

al wel sijn ver - blijt, enz.

Vgl. GEVAERT, blz. 241 :

D D D DC F G FGa a aG ♭ a G

Ex u - te - ro se - ne - ctu - tis et ste - ri - li, enz.

[1] De tweede notenbalk der oorspronkelijke notatie is, voor de eerste
vijf noten, met *c*-sleutel op de derde lijn in plaats van *f*-sleutel te lezen.

BÄUMKER, blz. 295 :

Mi lust te lo - ven ho - gent - lyc,

(Wereldlijk): Ons is ver - len - ghet eens deels den dach,

enz.

Bicinia, 1545 :

Ick wil te lan - de rij - den sprack

mees - ter Hil - le - brant, enz. [1].

Souterliedekens, 1540, Ps. 44 :

Die vo - ghel - kens in der muy - ten, die

sin - ghen ha - ren tijt, enz. [2].

[1] Tekst, *Antwerpsch liederboek,* 1544, blz. 122 : « Van den ouden Hillebrant. » De melodie waarvan, zoover wij weten, geen oorspronkelijke Nederlandsche lezing bestaat, komt voor met tweestemmige bewerking door JOANNES STAHL, in *Bicinia,* Vitebergae, G. Rhaw, 1545, I, nᵣ 94. Zie ERK und BÖHME, *Deutscher Liederhort,* I, blz. 67.

[2] Tekst, voornoemde verzameling van 1544, blz. 47.

Een devoot en profitelyck boecxken, 1539, blz. 49 :

Coemt ons te hul - pen, lief van min - nen, Want wi

sijn in gro - ter noot, enz.

Factie-liedeken, 1561 [1] :

Aer - di - ghe ghees - ten, die ter fees - ten hier sijt

co - men tri - um - phant.

Bäumker, blz. 231 :

Wil - de ho - ren van ihe - sus woir - den : rou van

son - den is so goet, enz. (Zie blz. 52 hierboven)

[1] Gezongen door de Kamer « De Heybloemkens, » van Turnhout, op
het Antwerpsch landjuweel van 1561 ; los blad bewaard op de Koninklijke
Bibliotheek te Brussel. Zie A. Goovaerts, *De Vlaamsche school,* Antwer-
pen, 1892, overdruk, blz. 25.

Souterliedekens, 1540, Ps. 14 (zie blz. 21 hierboven) :

Vgl. GEVAERT, blz. 244 :

Voornoemde verzameling van 1540, Ps. 135 ;

Een devoot eñ profitelyck boecxken, 1539, blz. 74 :

1 Vergeestelijking van een wereldlijk lied met zelfden aanvang. Antwerpsch liederboek, 1544, blz. 234.

10e thema. Aeolisch :

A pe - ta ia - fe - ri e - ru - e De - mi - ne a - ni - mam me - am,

Souterliedekens, 1540, Ps. 137 :

Die my te drin - cken ga - ve, Ic

songhe ham een nieu - we liet, enz. [1].

Zelfde verzameling, Ps. 25 :

Sor - ghe ghy moet be - si - den staen, Ghy

sijt te vroech ghe - co - men, enz. [2].

[1] Tekst, *Antwerpsch liederboek*, 1544, blz. 32.

[2] De aanvangsregel wordt door de *Souterliedekens* opgegeven ; alleen een Duitsche tekst, te vinden onder andere bij ERK und BÖHME, *Deutscher Liederhort*, II, blz. 207, is bekend. De laatste noot (C) der tweede maat wordt ten onrechte door ERK und BÖHME door verhoogd.

BÄUMKER, blz. 318 :

Wi wil-len ons gaen ver - hef - fen bo - ven

al - len aertschen din - ghen, enz.

ID., blz. 288 :

Heer ihe - sus cri - stus, lof en - de danc si

u tot al - re ston - den, enz. [1].

[1] Het slot der melodie :

Ont - fanct myn clein lof, al is - set cranc, ver -

gheeft my al myn son - den.

Souterliedekens, 1540, Ps. 75 :

Tenor eener 15ᵉ-eeuwsche bewerking van PIERRE DE LA RUE [2].

Vgl. GEVAERT, t. a. p., blz. 255 :

$$\overline{DA} \quad \overline{CDE} \quad D \quad D$$

Me et - e - nim, enz.

moet ongetwijfeld gelezen worden :

Ont - fanct, enz.

[1] Tekst, *Antwerpsch liederboek*, blz. 219, « een oudt liedeken. »

[2] Deze vierstemmige bewerking is op verschillende plaatsen te vinden; o. a. in een liederboek dat ter Koninklijke Bibliotheek te Brussel berust, en vroeger aan Margareta van Oostenrijk toebehoorde. Vandaar dat dit lied ten onrechte door J.-FR. WILLEMS aan deze prinses werd toegeschreven.

Souterliedekens, 1540, Ps. 4 :

Het da - ghet i den oos - ten, het

lich - tet o - ver - al, enz. [1].

Zelfde verzameling, 1540, Ps. 101 :

Ghe - quetst ben ic van bin - nen, duer - wont mijn hert so seer, enz.[2]

19⁰ thema. Normaal iastisch :

G ♮ c *de* d | *dca* ♮ a G G ‖

Ad te de lu - ce vi - gi - lo De - us.

BÄUMKER, blz. 193 :

Die le — li - kyns wit

(Zie blz. 31 hierboven)

[1] Tekst, *Antwerpsch Liederboek,* blz. 108.

[2] De tekst komt onder andere voor in een liederboek ter Bibliotheek te Kamerijk berustend.

en vgl. ook voor het vervolg GEVAERT, blz. 299:

G G ♮ c d e d d d e ḡḡ g g g f e d̄e ē♮ c̄d d d |
Si co-gno-vis-se-tis me, et Patrem meum u - ti - que co - gno - vis - se - tis, enz,

20ᵉ thema. Normaal iastisch:

♮ c d e d | d̄c a c ♮a G |
Di - xit Do-mi-nus Do - mi - no me - o, enz.

Oudvlaemsche liederen, Gent, blz. 168, nʳ 96:

Scei - den, on – ver – win – lic leit, On-vruech-de -

lije es dijn be - gbin, enz.

Vgl. de, blz. 50 hierboven, aangehaalde variante « Conditor »,
op de mediante in iastischen gespannen modus eindigend.
26ᵉ thema. Normaal iastisch:

G G̱ d d c ♮ c d̄ed | c♮ c d̄ed c̄dc c āG GF
Ho-san-na li - o Da-vid be - ne - dic - tus qui ve - nit

ac̄ ca a♮ G G ‖
in no - mi - ne Do - mi - ni.

Chris-te waer - ach-tig pel - li - caen, enz.

(Zie blz. 30 hierboven)

Claes mo - le - naer en zijn min - ne - ken, enz.

(Zie blz. 29 hierboven)

28ᵉ thema. Onvolledig iastisch :

$$G \quad a \quad c \quad \overline{cd} \quad d \quad | \quad e \quad f \quad e \quad d \quad c \quad \overline{de} \quad e \quad d \quad ||$$

Nos qui vi - vi - mus be - ne - di - ci - mus Do - mi - no.

Vgl. het 29ᵉ thema en de volgende variante daarvan :

$$\overline{cd} \quad d \quad \overline{cd} \quad e \quad c \quad d \quad d \quad |$$

Si - on no - li ti - me - re, enz.

Heer Ha - le - wijn . sanc (Zie blz. 49 hierboven·

Vgl. het slot dezer melodie met het slot van het **28ᵉ** thema, en zie mede : « Mijn hert dat is in lyden » (blz. 49).

34ᵉ thema. Dorisch :

$$E \quad G \quad G \quad \overline{a\natural} \quad a \quad a \quad | \quad \overline{a\natural} \quad G \quad G \quad Ga \quad G \quad f \quad e \quad ||$$

A vi - ro i - ni - quo li - be - ra me, Do - mi - ne.

Vgl. GEVAERT, t. a. p., blz. 350, het 35e thema uit het voorgaande gesproten.

Souterliedekens, Ps. 69 :

Doen Han - se - lijn o - ver der hei - de reet, enz.

(Zie blz. 68 hierboven)

Souterliedekens, 1540, Ps. 91 :

Ter ee - ren van ee - nen ion - ghe - lin - ge...

(Zie blz. 66 hierboven)

Vgl. GEVAERT, blz. 350 :

$$[E]G \quad a \quad a\natural \quad \natural c \quad a \quad G \quad a \quad [a \quad a]$$

O - mni - a quaecum-que vo - lu - it, enz.

Souterliedekens, 1540, Ps. 35 :

Ro - si - na, waer was dyn ge - stalt, enz.

(Zie blz. 69 hierboven)

Souterliedekens, Ps. 127 :

Die nach - te - gael die sanck een liedt, dat leer - de ic; enz.

(Zie blz. 68 hierboven)

Souterliedekens, 1540, Ps. 89 :

Help God, boe wee doet schei - den, enz.

(Zie blz. 74)

Enkele malen wordt de klimmende aanhef van het thema ter zijde gelaten ; de stem vangt dan onmiddellijk aan met de quint van den modalen drieklank, en de algemeene gang der melodie wordt dan dalend. Voorbeelden van dezen gang treffen wij aan in melodieën met het tweede thema verwant.

2° thema. Aeolisch :

a G *a* G̅a̅G̅ E F G F̅E̅ D D
Fac - ti su - mus si - cut con - so - la - ti.

BÄUMKER, blz. 249 :

Laet ons met her - ten rey - ne, enz.

Een devoot eñ profitelyck boecxken, 1539, blz. 84 :

Ick wil mi gaen ver - troos - ten In Ie - sus li - den groot, enz.

Souterliedekens, 1540, Ps. 39 :

Ick quam aen ee - nen dans - se, daer

me - nich schoon vrou - ken was, enz.

Tot het 38ᵉ thema :

E E $\overline{\natural c}$ \natural a \natural $\underset{.}{a}$ a \overline{ca} \natural | \natural a F G a \overline{GF} E

Al - li - ga, Do-mi - ne, in vin - cu - lis na - ti - o - nes gen - ti - um, enz.

ineengeloopen met het 3ᵉ (E \natural c \natural a \natural, geworden tot D a \flat a G a) [1],
behoort de aldus ontaarde melodie (vgl. blz. 55 hierboven):
Bäumker, blz. 170 :

(Wereldlijk) : A - dieu myn vroechden, a - dieu so - laes ...

Des we - relts myn is al ver - lo - ren, enz.
(Zie blz. 17)

Vgl. Gevaert, t. a. p., blz. 251, de tot de antiphona « Beatus
vir qui suffert » behoorende worden :

$\overline{Da\flat}$ a G \overline{FE} \overline{FGFE} \overline{DE} \overline{DC}

quam re-pro - mi - sit De - us, enz.

Oude Nederlandsche melodieën in verband staande met de
thema's 42-44 [2] van den hypolydischen normalen modus,
waarin de \natural zich openlijk doet hooren, treffen wij niet aan.
Zooals wij reeds zagen (blz. 76 hierboven) had die modus
vóór het einde der middeleeuwen \natural met \flat verwisseld.

Daarentegen vonden wij meer dan één voorbeeld van den
dalenden gang f — F door Gevaert aangeduid in de melodieën
« O sacrum convivium » en « Ein feste burg ». Ook in de
zangen der Hervormde Kerk zullen wij denzelfden gang
kunnen opmerken.

[1] Zie Gevaert, t. a. p., blz. 194.
[2] Gevaert, t. a. p., blz. 372, vlg.

§ 2. — *Cirkelvormige beweging*

De melodie gaat uit van de tonica, waarvan zij zich slechts
enkele trappen, onder of boven, verwijdert, om gedurig, en
tot aan het slot toe, tot de grondnoot terug te keeren.

16ᵉ thema. Los iastisch :

Souterliedekens, Ps. 73 :

Ten minste heeft de melodie denzelfden gang als het
16ᵉ thema.

40ᵉ thema. Los hypolydisch :

Souterliedekens, Ps. 61 :

¹ Het eerste vers wordt alleen door de *Souterliedekens* aangegeven.
Volledige Duitsche tekst bij ERK und BÖHME, *Deutscher Liederhort*, II,
blz. 287.

Souterliedekens, Ps. 65 :

Ick seg a - dieu, Wy twee wi moe -

- ten scei - den. (Zie, blz. 86 hierboven)

41ᵉ thema. Los hypolydisch :

F FDFE D. C | F Gᴬ G F
Al - le - lu - ia, al - le - lu - ia.

Souterliedekens, 1540, Ps. 47 :

Den dach en wil niet ver - bor - ghen zijn.

Souterliedekens, 1540, Ps. 12 :

Ick had een boel - cken ut - ver - co - ren

Die ick met her - ten min - ne, enz.
(Zie blz. 85 hierboven)

§ 3. — *Onregelmatige thema's*

Enkele thema's behooren tot de min of meer onregelmatige,
uit hoofde : *a*) van hunne harmonische samenstelling, zooals
het 31ᵉ thema (iastisch-aeolisch) :

G *a* *cd* d̄ēd̄ | c̄d̄ēd̄ *e* *d* *c* *c* c♮ *d* c♮ *a* *a* *a*
Domus me - a do - mus o - ra - ti - o - nis vo - ca - bi - tur.

(Vgl. blz. 51 hierboven, de melodie « Ic weet een molena-
rinneken. »)

b) van hun beperkte uitgestrektheid, zie het 7ᵉ thema hier-
achter;

c) van hun aanvang, zooals het 18ᵉ thema : *c* ♮ *c a* G F G;
losse iastische modus aanvangend met de quart [1].

Het 7ᵉ thema houdt zich schuil binnen de palen der quint.
Aeolisch :

D ĒF̄ G G ḠĒ F̄ĒD̄ D
A - bi - ma - tu et in - fra,

D F D F̄Ē GD F E F̄D̄ D C D̄F̄ ĒF̄ C̄Ē D D ||
oc - ci - dit mul - tos pue - ros He - ro - des prop - ter Do - mi - num.

BÄUMKER, blz. 224 :

Tis guet in goeds ta - weer - ne te gaeu, em.

[1] Een aanverwante melodie mochten wij onder onze oude liederen
niet ontmoeten.

BÄUMKER, blz. 292 :

Der su - ver - lic - ster reyu - re maecht, der lief - ster bloem, enz.

(Wereldlijk) : Tlief - ste wyf heeft my ver - saect, dat maect my out ...

BÄUMKER, blz. 200 :

Ic had soe gheern den hei - li - gen geest, al bey ic lang, enz.

xv° eeuw :

Lys - ken van Be - ve - ren is die bruyt: Ke - ren

cock! hoe wayt die wint [1].

BÄUMKER, blz. 180 :

Hi truer die true - ren wil, Myn true - ren is ge - daen, enz.

(Wereldlijk) : Ic clam die boem al op, die my te ho - ge was ...

[1] Zie blz. 5, aant. 1.

Souterliedekens, 1540, Ps. 49 :

De melodie kan ook door onder- of bovenappogiatura
(voorslag) worden voorafgegaan [1];

4e thema. Aeolisch :

14e thema. Iastisch los :

(Zie blz. 36)

[1] GEVAERT, t. a. p., blz. 127, § 93.

[2] *Een devoot ēn profitelyck boecxken*, blz. 103.

Vgl. GEVAERT, t. a. p., blz. 270, 12ᵉ thema (variante), de Antiphone :

Zie mede de liederen « Solaes wil ic hanteeren ; » « Maria die zoude naar Bethleem gaen ; » — « Ic wil mij gaen ver- huegen » — « Ic had een alder liefste ; » — « Wat wilt ghy glorieren ; » blz. 49 en vlg. hierboven.

TWEEDE AFDEELING

MELODIEËN MET DE HERVORMING IN GEBRUIK GETREDEN

§ 1. — *Rechtstreeksche beweging*

3ᵈᵉ thema. Aeolisch [1] :
Ps. 37 der Nederlandsche Hervormde Kerk :

Ps. 33-67. Herv. :

[1] Zie blz. 95 hierboven.

[2] Zie blz. 126 hierboven. De aanvang der psalmwijzen is naar de uit- gave van DATHENUS' berijming (1566) weergegeven, de tekst naar de berijming van 1773 volgens de uitgave bezorgd door Dʳ J.-C.-A. ACQUOY, 1895.

Ps. 9. Herv. :

Ik zal met al mijn hart den Heer

Blij - moe - dig ge - ven lof en eer; enz.

Ps. 114. Herv. :

Toen Is - ra - ël 't E - gyptisch rijks - ge - bied, enz.

Ps. 5-64. Herv. :

Neem, Heer, mijn ban - ge klacht ter oo - ren; enz.

Ps. 107. Herv. :

Looft, looft den Heer ge - sta - dig; Die Op - per - ma - jes - teit,

Vgl. Ps. 123, *Souterliedekens*, 1540 :

Coemt voort, coemt voort son - der ver - drach, enz. [1].

Ps. 8. Herv. :

Heer on - ze Heer, groot - machtig, Op - per we - zen, enz.

Vgl. « Maria Coninghinne; » — « Ic sye die morghen sterre, » blz. 98.

6ᵉ thema. Aeolisch [2] :
Ps. 13. Herv. :

Hoe lang, o Heer, mijn toe - ver - laet, Ver - geet

gij mij - nen jam - mer - staat? enz.

Vgl. het Factie-liedeken, blz. 105, en « Een ridder ende een meysken ionck, » blz. 106.
Ps. 137. Herv. :

Wij za - ten neer, wij ween - den langs de zoo - men, enz.

[1] Tekst, *Antwerpsch liederboek*, blz. 19, « Een nieu liedeken, » wat echter nog niet bewijst dat de melodie niet vóór de XVIᵉ eeuw werd vervaardigd.

[2] Zie blz. 99.

Ps. 34. Herv. :

Ik loof den Heer, mijn God; Mijn zang klim op

naar 't he - mel - hof; enz.

8ste thema. Aeolisch, aanvang met de terts :

F E D F G Fa a | a a G EF G FE D D ‡

Spi - ri - tu prin - ci - pa - li con - fir - ma cor me - um De - us.

Ps. 148. Herv. :

Looft God, zingt eeu - wig s'Hee - ren lof, enz.

8ste thema (variante) met voorslag [1] :

Ps. 2. Herv. :

Wat drift be - heerscht het woe - dend hei - den - dom, enz.

Ps. 18. Herv. :

Nu zal mijn ziel, nu zul - len al mijn zin - nen, enz.

[1] Zie GEVAERT, t. a. p., blz. 250.

Ps. 11. Herv. :

Op God al - leen be - trouw ik in mijn noo - den, enz.

10^{de} thema. Aeolisch [1] :
Ps. 104. Herv. :

Waak op, mijn ziel, loof d'Op - per - ma - jes - teit, enz.

Ps. 6. Herv. :

O Heer, gij zijt wel – da – dig, enz.

Ps. 120. Herv. :

k' Riep tot den Oor - sprong al - ler din - gen, tot God,

in mijn be - kom - me - rin - gen, enz.

[1] Zie blz. 107.

Vgl. blz. 109 hierboven « Trueren so moet ic » (xv⁰ eeuw).

Ps. 77-86. Herv. :

Mijn ge – roep, uit angst en vree - zen, enz.

Ps. 23. Herv. :

De God des heils wil mij ten her - der we - zen; 'k Heb

geen ge brek, 'k heb geen ge - vaar te vree - zen, enz.

Vgl. « Mijn hertken, » blz. 109.

Ps. 55. Herv. :

O God neem mijn ge - bed ter oo - ren; enz.

Zie den aanvang der hymne : « Jam Christe sol justiciae, » blz. 27.

Ps. 40. Herv. :

'k Heb lang den Heer in mij-nen druk ver-wacht, enz.

Ps. 61. Herv. :

20e thema 1.

Ps. 141. Herv. :

22e thema, iastisch normaal, aanvangend met de quint :

$$d \; \natural \; c \; \overline{de} \; d \; c \; | \; \overline{c\natural} \; a \; \natural c \; a \; a \; G \; G$$
· Sit nomen Do - mi - ni be - ne - dic - tum in sae - cu - la.

Ps. 74-116. Herv. :

24e thema, iastisch normaal, aanvangend met de quint :

$$d \; \natural \; \overline{defd} \; d \; | \; d \; c \; \natural \; a \; \natural a \; G$$
Ca - ro me - a re - qui - e - scet in spe.

¹ Zie blz. 111.

Ps. 27. Herv. :

Behooren mede tot den normalen iastischen modus Ps. 136, aanvangend met de tonica; 126, aanvangend met de quart; 46-82, 74-116, 57, 145 aanvangend met de quint.

De volgende tot den dorischen modus behoorende melodieën, al zijn zij tot geen bepaald thema terug te brengen (vgl. echter het 34ᵉ thema, blz. 112 hierboven), herinneren door hunnen gang aan de dorische melodieën die wij reeds leerden kennen.

Ps. 51-69. Herv. :

Ps. 17-63-70 :

Ps. 83 :

Vgl. « Rosina waer was u gestalt, » blz. 69, waar de melodie aanvangt met de grondnoot.

Ps. 102 :

Hoor, o Heer, ver-hoor mijn smeeken, enz.

Ps. 132 :

Ge-denk aan Da - vid, aan zijn leed, enz.

Ps. 31-71 :

Op U be-trouw ik, Heer der hee - ren, enz. [1].

2ᵈᵉ thema. Aeolisch [2] :
Ps. 50. Herv. :

Der go - den God ver-heft zijn stem met macht, enz.

Tot den hypolydischen normalen modus behooren :
Ps. 138. Herv. :

'k Zal met mijn gan-sche hart uw eer, enz.

[1] Het overige van den psalm behoort tot de hymne « Hostis Herodes impie » (*Hymni de tempore*, Solesmis 1885. blz. 34). Tot den dorischen modus behooren mede de Ps. 26, 100 = 131 = 142, 147.

[2] Zie blz. 114.

Ps. 105 :

Looft, looft, ver-heugd, den Heer der hee-ren; enz.

Vgl. Doven, I, blz. 718 :

U - ne pas - tou - rel - le gen - til - le, enz.,

een lied dat zich reeds in 1529 met vierstemmige bewerking voordoet [1]; zie mede Casteleyn, *Diversche liedekins*, 1574, nᵣ 9 :

Ick vrijdd'een vrau-kin al - soo fijn En droech haer

goe - de min - ne, enz., [2]

waarmede nog kan worden vergeleken de melodie « Tsavents sprack hy tot der maecht », te vinden in Fruytiers' *Ecclesiasticus*, 1565, nᵣ 63, blz. 124.

[1] Namelijk in *Trente et huit chansons musicales*, 9ᵉ livr. Paris, Attaingnant, 1529, blz. 11. De tekst is van Cl. Marot.

[2] Behooren mede tot den hypolydischen normalen vorm. Ps. 3, 32, 36 = 68 (Zie aant. blz. 94), 84, 133, 150 aanvangend met de tonica; I, 29, 47, 52, 73, 81, 97, 122 aanvangend met de quint; 135 aanvangend met de octave der tot slot gebruikte tonica.

§ 2. — *Cirkelvormige beweging*

16e thema. Iastisch los [1] :
Ps. 15. Herv. :

Vgl. « Den lustelijcken mei, » blz. 116.

Zie mede Ps. 83, bl. 128 hierboven, die andere aanvangs-
noot heeft en tot den dorischen modus behoort.

Ps. 103 :

[1] Zie blz. 116.

Vgl. CASTELEYN, *Diversche liedekins*, n⁰ 6 :

Const gaet voor cracht, Lijc d'ou - ders ons scho - lie - ren,
Toogt vroom dijn vacht Ende o - pent 'tsleeus ban - nie - ren,

Steld u nu op, die ry - den noyt be - gaen;
Let op tvir - tuyt, ons wel - vaert hangt - er an.

Elck e - del man Int vech - ten valt zeer coe - ne, enz. ¹.

Ps. 44. Herv. :

O God, wij moch - ten met onz' oo - ren, enz.

¹ De liederen van Matthijs de Casteleyn werden waarschijnlijk op zeer verschillende tijdstippen vervaardigd, en daar de « gelauwerde poeet » in 1485 het levenslicht zag, is het niet onmogelijk dat hij reeds bij den aanvang der XVI⁰ eeuw liederen dichtte.

Reeds vóor 1548 moet een uitgave der *Diversche liedekins* zijn verschenen, daar Casteleyn's *Liedekins boucxkin* door hem zelf in zijn in 1548 geschreven *Const van Rhetorijcken* wordt aangehaald. Doch het is niet bewezen, dat een uitgave *met melodieën* vóor de Gentsche uitgave van 1574 het licht zag. Het tegenovergestelde schijnt uit deze laatste te blijken. De melodie van het lied « Const gaet voor cracht » kan dus aan Ps. 103 zijn ontleend.

Vgl. het tijdens de XIII° eeuw zeer verspreide « Kyrie, màgne Deus, » waarvan een 15°-eeuwsche navolging bestaat :

Ps. 93, 113, 117-127 der Herv. behooren mede tot den iastischen lossen modus; vgl. met de melodieën, blz. 36 vlg. hierboven.

15ᵈᵉ thema. Iastisch los :

Ps. 30. Herv. :

Vgl. GEVAERT, t. a. p., blz. 278 :

$$\text{G} \quad \text{G} \quad \overline{\text{F}} \quad \text{ED} \quad \overline{\text{FG}} \quad \text{G}$$

Et re - cor - da - tae sunt, enz.

¹ BÄUMKER, t. a. p., n° 87, blz. 320.

40e thema.. Hypolydisch los [1] :

Ps. 35. Herv. :

Twist met mijn twis-ters, He-mel-heer, ens.

Ps. 49 :

Gij, vol-ken hoort; waar g'in de we-reld woont, enz.

Ps. 124 :

Dat Is - ra - ël nu zeg - ge, blij van geest, enz.

Vgl. de tot den lossen hypolydischen modus behoorende
Ps. 43, 60-108, 119 en de van de vrije compositie uitgaande
Ps. 54, 123 aanvangend met de terts; 21, 75 aanvangend met
de bovenquint; 79, 101 aanvangend met de onderquarte.

41e thema. Hypolydisch los [2] :

Ps. 56 :

Ge - nd, o God, bescherm mij door uw hand, enz.

[1] Zie blz. 116.
[2] Zie blz. 117.

Ps. 98-66-118 :

Zingt, zingt een nieuw ge - zang den Hee - re, enz.

Ps. 89 :

't Zal eeu - wig zin - gen van Gods goe - der - tie - ren-heên, enz.

Ps. 25 :

't Hef mijn ziel, o God der go - den, Tot u

op; Gij zijt mijn God, enz.

Ps. 134 :

Looft, looft nu al - ler hee - ren Heer, enz.

Zie « Den dach en wil niet » en « Ick had een boelken, » blz. 117 hierboven.

Ps. 99. Herv. :

God de . Heer (re - geert. Beeft, gij vol - ken; eert, enz.

Ps. 42 :

Hij - gend hert, de jacht ont - ko - men, Schreeuwt niet ster - ker naar 't ge-not, enz.

Vgl. ook het 40⁰ thema, blz. 116 hierboven.

§ 3. — *Onregelmatige thema's*

Tot de zangen met beperkte uitgestrektheid behooren Ps. 80 en 7.

7⁰ thema [1] :

Ps. 80 :

Neem, Is - rels Her - der, neem ter oo - ren, Die Jo - zeb

[1] Zie blz. 118. Vgl. de sequentia « Victimae Paschali laudes, » toege-schreven aan Wipo (XI⁰ eeuw), en BÄUMKER, *Das Katholische deutsche Kirchenlied*, I, nʳ 263, blz. 540). Vgl. mede de hymne « Jesu Redemptor omnium » (*Hymni de tempore*, Solesmis, blz. 126).

kroost, door U ver - ko - ren, Als schapen gun - stig hebt ge - leid, enz.

Ps. 7. Herv. :

O Heer, mijn God, vol - za - lig We - zen, enz.

DERDE HOOFDSTUK

De Compositie

§ 1. — *Navolging van bekende thema's*

Zooals uit de hierboven aangehaalde voorbeelden blijkt, dienden dezelfde thema's die tot de toonzetting van antiphona's aanleiding gaven, en waaruit ook de meeste kerkelijke melodieën ontstonden, tot uitgangspunt aan menige oude Nederlandsche melodie. In dezen zin sluiten zich ook onze melodieën, door den kerkzang, bij de muziek der Oudheid aan.

De wijze waarop de thema's voor de compositie onzer oude liederen benuttigd werden, is nagenoeg dezelfde als die waarop de moderne componisten bij het samenstellen hunner melodieën te werk gaan. De moderne componisten toch nemen hun toevlucht tot *herhalingen, verlengingen* en *versieringen* [1].

[1] Gevaert, t. a. p., blz. 143 vlg.

Herhalingen.

I. Bloote herhaling der eerste muzikale periode met enkele veranderingen tot slot (zie « Wildi horen van ihesus woirden, blz. 52 » in verband staande met het 6ᵉ thema, blz. 99) [1].

BÄUMKER, blz. 238 :

II. Herhaling van het thema op zekere plaatsen van den tekst, welke plaatsen daardoor als het ware onderstreept worden en vooruit treden.

In de volgende melodie maken de eerste drie verzen een refrein uit, waarin het thema tot aanvang en tevens tot slot dient. Te beginnen met het vierde vers neemt de melodie een nieuwe wending aan, die tot aan het zevende vers doorloopt, waarna het lied eindigt met eene herhaling voor de eerste drie versregelen. Het thema wordt dus viermaal gehoord.

[1] Een vorm die zich in onze liederen nochtans zelden voordoet. Vgl. echter Ps. I *Souterliedekens*, « Het was een clercxken. »

[2] 3ᵉ thema, blz. 95.

Bäumker, blz 249 [1] :

Laet ons mit hart - zen rey - ne lo - ven dat

sue - te kin - de - kyn, het brinct ons w - ten wey -

ne. Ons is een kint ghe - bo - ren, een

so - ne ghe-pre-sen - teert, hi wil die hel - le gaen

sto - ren, als men - sche ghe - fi - gu - reert, hi wil ons

[1] 2° thema, blz. 114.

al - len ghe - mey — ne ver - los - sen w - ter pi -

ne met si - nen bloe - de al - ley — ne.

Verlenging van het thema.

I. Door bijvoeging van voorslag.

BÄUMKER, blz. 229 :

Droch werrelt, my gri - set voor dyn we - sen, enz. [1].

[1] 3e thema. Zie blz. 95. Vgl. GEVAERT, t. a. p., blz. 236.

Da a ac a aGba
Hi no - vis - si - mi, enz.

De melodie « Droch werrelt » schijnt overigens ontleend aan een vroe-
gere Latijnsche zangwijs « Ave pulcherrima regina. »

BÄUMKER, blz. 315 :

Doe die ro - se van ihe - ri - co den zoen der

(Wereldlijk) : Mijn hoep, myn troest, myn toe - ver - laet staet aen

god — heit soud ont — faen, enz.

ee - ne jonc-frou - we [fijn], enz. [1].

J. FRUYTIERS, *Ecclesiasticus*, Antwerpen, 1565, blz. 48 :

O radt van a - von - tue - ren, Hoe

won - der - lijck draeyt u spil - le, enz. [2].

Ps. 130. Herv. :

Uit diep - ten van el - len - den Roep ik met mond en hart, enz.

[1] 7e *thema.* Zie blz. 118.

[2] 10e *thema.* Zie blz. 107.

Tekst, *Antwerpsch liederboek*, blz. 189. « Van die Coninghinne van Denemercken, » lied op het afsterven van Isabella (1526), zuster van Keizer Karel.

Ook wordt wel eens in het thema de bestaande melodische voorslag weggelaten:

BÄUMKER, blz. 298:

Wat won - der heeft die mijn - ne ge - wrocht! enz.

(Wereldlijk): Wat wil ic sor - gen al - om dat goet, ... [1].

BÄUMKER, blz. 203:

Ic sie den dach int oest op - gaen, enz. [2].

Ps. 12. Herv. :

Be-houd, o Heer, wil ons te hul - pe ko - men, enz. [3].

Ps. 88. Herv. :

O God mijns heils, mijn toe - ver - laet, enz.

[1] Vgl. 3e thema, blz. 95.
[2] 3e thema. Vgl. GEVAERT, t. a. p., 236 :

$$\overline{Da}\quad a\quad c\quad a\quad G\quad F\quad G\quad \overline{FE}\quad D$$

San - cti qui spe - rant in Do - mi - no, enz.

[3] Met weglating van de tonica als aanvangsnoot.

Vgl. « Ic sye des morghens sterre » (blz. 98).

II. Door bijvoeging van gebruikelijke formule's. Zie de melodieën « Ic wil den Heer getruen » en « Doen Hanselijn » [1].

III. *a*) Door bijvoeging van een of meer incisie's [2].
BÄUMKER, blz. 295 :

Aanvang van het thema

Mi lust te lo - ven ho-ghent -

lyc die rei - nic - heit so pu - re, der *Incisie*

Slot van het thema

en - ghe - len staet maect sy ghe - lyc die aert-sche cre - a -

Herneming van het thema, met variante tot slot

tu - re. laet ons se min - nen al ghe -

[1] Blz. 95 en 113.
[2] Zie blz. 99 het 6e thema.

lye, want e - del is hair na - tu - re [1].

b) Door bijgevoegde melodische volzinnen. Zie blz. 31, « Die lelykyns wit. »

c) Door *versieringen* (melismen). Zie, blz. 97, den aanvang van het lied « O Jhesu, uutvercoren heer. » Zie mede het thema der voornoemde melodie « Die lelykyns wit. »

Hierboven haalden wij een voorbeeld aan van gemengden normalen en lossen iastischen modus (zie blz. 46, « Het is een dach. »)

Het overloopen van den iastischen en van den dorischen modus tot den aeolischen hebben wij aangetoond blz. 53 en 115.

De iastisch-aeolische en aeolisch-iastische modi leerden wij kennen blz. 51.

De volgende melodie, zonder eigenlijk tot de tweeslachtige te behooren, daar zij aeolisch aanvangt en sluit, staat echter onder den invloed der beide modi.

O le - su soet, Ver - leent mi doch con - foort,
Sterct mi - nen moet, Druck werpt mi o - ver boort.

[1] De zang wordt hier voorgegaan door een *praeludium* (voorspel) dat waarschijnlijk op de luit werd uitgevoerd. Het praeludium bestond reeds in de citharodie der Oudheid en gaf in den kerkzang aanleiding tot de antiphona's (zie GEVAERT, t. a. p., blz. 34 en 83). Waarschijnlijk behoorde het bovenstaande voorspel reeds bij de melodie, welke oorspronkelijk dienst deed voor het wereldlijk lied in het handschrift aangeduid : « Ons is verlenghet eens deels den dach, ons doet ghewach cleyn wout voghelkyn d'maerl. »

Iaulisch

Val - dy mi dis - coort, so en can ic niet voort, So

swaer is ther - te ver - la - den; Blive ic dus vergoort, In mijn

Aeolisch

son - den ver - smoort, So

is mijn vruecht ghe - daen [1].

De oude dorische modus ving aan met een der klanken van den modalen drieklank; in de XI[e] eeuw werden de boven-tonica (F), de bovenquarte (*a*) en de bovensexte (*c*) mede als aanvangsnoten gebruikt (zie blz. 64). Met *a* vangt de melodie ook wel aeolisch aan, terwijl zij met *e* dorisch sluit. Aldus ontstaat er eigenlijk een vermenging der beide modi (zie op gemelde blz. de melodie « Ic dronc so gaerne »). Andere zang-wijzen van denzelfden aard komen voor, bij voorbeeld, in de *Souterliedekens* [2]. Zooals dit gewoonlijk in den aeolischen

[1] Tekst en melodie : *Een devoot eñ profitelyck boecxken,* 1539, blz. 172.

[2] Antwerpen, 1540. Ps. 102 na die wijze « Om een die alder liefste mijn ‖ daer ic af singhen wil. » — Ps. 147 na die wijze : « Wel op laet ons gaen riden ‖ en sadelt mi mijn peert. » Voor beide liederen ont-breekt de verdere wereldlijke tekst.

modus geschiedt, vindt men deze melodieën eene quint lager getransponeerd. Wij laten Ps. 147 volgen :

Ten opzichte van den aeolischen modus sluit de bovenstaande melodie met de quint. Dit slot heeft klimmende beweging, terwijl de zuiver dorische melodieën (zie blz. 60, 62, 66, enz.) altijd met dalende beweging sluiten.

§ 2. — *Vrije compositie*

Zoover de bronnen voor de kennis onzer oude melodieën reiken, vindt men, naast de thematische compositieën, zangwijzen in mindere of meerdere mate van het vrije, individueele

gevoel uitgaande. Tot deze soort behooren enkele der melodieën welke wij vroeger aantroffen, onder andere : in aeolischen modus « Here God, wie mach hem des beclaghen » (blz. 24), « Ick aen ghegheven hertze en de zin » (blz. 25); in den dorischen modus « Die mey spruyt uut » (blz. 60), « Ic quam nog ghister avont » (blz. 62); in iastischen modus « Mijn hert die is in lyden » (blz. 49); in hypolydischen modus « Mijn hart is heymelic getoeghen » (blz. 82), « Begheerte nu vlieghet » (blz. 83).

Andere van het persoonlijk gemoed uitgaande melodieën zijn :

Onder de 15ᵉ-ceuwsche zangwijzen : O creatuer dyn clagen [1]; » « O Ihesu, heer, verlicht myn sinnen [2]; » « Mynnen, loven ende beglieren [3]; » « Ic sat wel seer bedrovet [4]; » « Die alre zuetste ihesus; » met wereldlijke wijsaanduiding : « Ic sach een suverlicke deerne, » enz., variante van de melodie « Ic sat, » enz. [5]; « Ic wil my selven troesten, » goestelijk pastiche van een wereldlijk lied met denzelfden aanvang [6]; « O ghi, die ihesus wyngaert plant [7]; » « Die werelt hielt mi in hair gewout [8]. »

Onder de melodieën in de *Souterliedekens* voorkomende : « Het reghende seer ende ick wert nat [9]; » « Aenhoort alle myn

[1] Bäumker, blz. 207.
[2] Idem, blz. 217.
[3] Idem, blz. 234.
[4] Idem, blz. 243, het slot

moet zijn :

$$GGc\natural\flat GFE\overline{DD}$$

$$GGcaaGFE\overline{DD}.$$

[5] Bäumker, blz. 244.
[6] Idem, blz. 314.
[7] Idem, blz. 315.
[8] Idem, blz. 319.
[9] F. van Duyse, *Oude Nederlandsche liederen*, 1889, blz. 124. Ps. 3.

gheclach [1]; » « Ick arm schaep aen gheen groen heyden [2]; »
« Ick ghinc nog ghister avont [3], » enz.

Onder de gezangen der Hervormde Kerk : Ps. 16 « Bewaar
mij toch, o alvermogend God! »; Ps. 22 « Mijn God, mijn
God, waarom verlaat Ge mij; » Ps. 41 « Welzalig hij, die zich
verstandig draagt; » Ps. 59 « Red mij, o God, uit 's vijands
handen; » Ps. 92 « Laat ons den rustdag wijden, » enz.

De meeste dezer melodieën behooren tot den aeolischen
modus en volgen dan ook op vele plaatsen de gewone vormen
daarvan. De volgende aeolisch sluitende zangwijze [4] vangt
daarentegen iastisch aan, zoodat men ook hier de vermen-
ging van twee toonaarden kan opmerken.

Ic wil my sel - ven troe - sten end ma - ken e - nen

moet, want als - et gael ten quaetsten, so macht noch wer - den

goet, van son - den wil ic my ke - ren in myn - re ion - gher

[1] F. van Duyse, *Oude Nederlandsche liederen,* 1889, blz. 134, Ps. 5
[2] Idem, blz. 143, Ps. 7.
[3] Idem, blz. 152, Ps. 11.
[4] Bäumker, blz. 314.

tyt. Ic bid ge - na - de, he - re, want gi ge - na - dich

syt.

In hunne vrije compositieën maakten de monodisten mede gebruik van versieringen, echte variatiën.

De volgende melodie behoorende bij een lied bestaande uit zeven twaalfregelige strophen [1], beslaat twee perioden, die beide gevarieerd zijn en wel op deze wijze :

12 v.

1ᵉ PERIODE . .	O wel moechdi u verhogen,	1ᵉ muzikale zinsnede (a - a).
	die om god na u vermogen	2ᵈᵉ id. variante van de eerste (a-
	den armen troest in haer verdriet,	3ᵈᵉ id. sluitend op de tonica.
VARIATIE	tzy mit woerden of mit werken,	Herhaling der 1ᵉ zinsnede gevarieer
	voer u doer of voer die kerken,	Id.
	soe waer dat ghise hoert oft siet.	Herhaling der 3ᵈᵉ zinsnede gevariee
2ᵉ PERIODE . .	Vaderlic end mynnentliken	1ᵉ muzikale zinsnede (D-a).
	sel u god van hemmelriken	2ᵈᵉ muzikale zinsnede (d-a).
	daer voer noch in syn riic ontfaen.	3ᵈᵉ muzikale zinsnede.
VARIATIE	Daer seldiit pallaes aenschouuen,	Herhaling der 1ᵉ zinsnede gevarieer
	u getymmert al claer gouuen,	Herhaling der 2ᵈᵉ zinsnede gevariee
	vant guet, dat ghi hem hebt gedaen.	3ᵈᵉ muzikale zinsnede met slot op
		[qui

De melodie vangt dorisch aan op de quart (a), gaat over tot den aeolischen modus, en sluit in dezen op de quint (a). Noch

[1] BÄUMKER, t. a. p., blz. 213.

tekst noch melodie kunnen onder de populaire liederen wor-
den gerangschikt.

Ter oorzake van hare vele florituren, is het moeielijk deze
zangwijze binnen de palen der moderne maat te brengen; wij
laten haar dus volgen zooals wij haar in Bäumker's uitgave
aantreffen :

v god van hem-mel - ri - ken daer voer noch in syn riic ont - faen.

Daer sel - diit pal - laes aen - scou - uen, u ge - tym - mert al

claer gou - uen, vant guet, dat ghi hem hebt ge - daen [1].

De thans volgende, insgelijks van de vrije compositie uit-
gaande zangwijs, behoort tot de wiegeliederen van Kerstnacht.
Zoowel in de Nederlanden als in Duitschland, zal het kinder-
wiegen in de kerk op het einde der xiv eeuw in eere zijn
getreden; zoowel als in Duitschland zal ten onzent dat kin-
derwiegen tot dichten en zingen hebben aanleiding gegeven [2] :

Een al - re lief - fe - li - cken een, Dat heb ic

[1] BÄUMKER, t. a. p., blz. 213; zie mede, blz. 220, de melodie « O suver
maechdelike staet. »

[2] HOFFMANN VON FALLERSLEBEN, *Geschichte des deutschen Kirchenliedes*,
3^e uitg., 1861, blz. 418 vlg. : « Ziemlich allgemein muss zu Ende des
xiv. Jahrhunderts das Kindelwiegen in den Kirchen Deutschlands üblich
gewesen sein. — Das Kindelwiegen in der Kirche war ein willkommener
Anlass zum Dichten und Singen. » De vroegere *Kribbetjes* (Kerstdagspelen)
van Fransch-Vlaanderen zijn daar nog een bewijs van. Over deze spelen,
ne CARNEL, *'t Kribbetje* en *Noëls dramatiques* in *Annales du Comité
flamand de France*, Dunkerque, 1854-1855.

wt - ver - co — ren, Dat is ihe - sus van na - za -

Repetitio.

reen, Is van der ma - get ge - bo — ren. Su - yo,

su - yo, su - yo su, Su - yo, su - yo, su - yo su, Su - yo,

su - yo, su - yo su, Lie - ve su - sters is dat niet

nu [1]?

[1] BÄUMKER, t. a. p., blz. 197. Het « suyo su » staat in verband met het « susa ninna susa noe, » dat men o. a. aantreft in het 15ᵉ-eeuwsche lied « Ons genaket die avontstar. » (HOFFMANN VON FALLERSLEBEN. *Niederländisch geistliches Liederbuch. Hor. Belg.,* X. blz. 39), een refrein, dat onder den vorm van « susaninne » nog werd vermeld door Luther voor zijne kinderen het Kerstlied dichtend « Vom himmel hoch » (ERK und BÖHME, *Deutscher Liederhort,* III, blz. 635-636). « Susa minna » = Sus minneken, slaap, kindeken; zie HOFFMANN VON FALLERSLEBEN, *Geschichte des deutschen Kirchenliedes,* blz. 420, de aanteekeningen op het lied: « Sausa minne, gotes minne // nu sweig und ru ! »

De vraag in hoeverre de oude zoo wereldlijke als geestelijke volksmelodieën, en onder de laatstgenoemde moet men alle geestelijke gezangen in de moedertaal rekenen, met de melodieën der Latijnsche Kerk in verband staan, kwam reeds dikwijls ter sprake. Zij werd in verschillenden zin opgelost, daardoor dat niemand vóor den schrijver der *Mélopée antique* de thema's waarop de Latijnsche Kerkelijke melodieën gegrond zijn, had weten zoo nauwkeurig aan te duiden. De tekst van den kapelaan Wipo, sprekende over de intrede van Keizer Koenraad II, te Mainz (1024) [1] ..., « cum maxima alacritate omnes properabant. Ibant gaudentes, clerici psallebant, laïci canebant, utrique suo modo, » beteekent alleen, dat de clerken in de Latijnsche taal, de leeken in de moedertaal zongen [2]. Ph. Wolfrum [3] noemt het een slechte gewoonte (Unsitte), van katholieke en ook van protestantsche zijde, in menige fraaie geestelijke volksmelodie « gregorianischen intonationen » te willen zien. Deze « Unsitte » heeft men thans wel is waar eenigszins afgelegd, maar de verdienstelijke Bäumker, zegt Wolfrum, is nochtans in die zonde hervallen met betrekking tot de melodie « Ein feste Burg. » Door fragmenten aan de *Missa de Angelis* ontleend [4], poogde Bäumker te bewijzen [5] dat Luther's koraal [6] is

[1] De tekst van Wipo, aan wien ook de sequentia « Victimae Paschali laudes » wordt toegeschreven (zie blz. 136), is te vinden in PERTZ' *Monumenta Germaniae historica, scriptores*, XI, 260.

[2] *Psallere* heeft geen andere beteekenis dan zingen.

[3] *Die Entstehung und erste Entwickelung des Deutschen evangelischen Kirchenliedes*, Leipzig, 1890, blz. 72 aant.

[4] Deze mis komt onder andere voor in *Vesperale Romanum*, Luik, 1854.

[5] *Monatshefte*, XII (1880), blz. 155; bijlage 7, blz 173. Op de door hem aangevoerde bewijzen komt Bäumker terug in zijn werk *Das Katholische deutsche Kirchenlied*, I (1886), blz. 22 vlg.

[6] Of de beroemde melodie werkelijk van Luther is? In den jongsten tijd werden alle bekende bewijzen voor Luther's auteurschap — doch zonder beslissend nieuws mede te brengen — bijeenverzameld door AD. KÖCKERT, *Martinus Luther, Der autor des Chorals, enz.* Schweiz. Musikzeitung, Zurich, 1897, n^rs 17 en 18.

samengesteld uit melodiezangen van den V^{en} kerktoon, zooals:

Grad. Rom. blz. 502 — Blz. 475

Et ex pa - tre na - tum. Et i – te - rum

Blz. 501

ven - tu - rus est. Glo - ri - a, enz.

Tegen Bãumker's stelsel had een andere schrijver, D^r Türlings [1], aangevoerd, dat de *Missa de Angelis* modern klonk en zij dus na Luther's koraal moest ontstaan zijn. De opwerping wordt door Wolfrum voor eigen rekening overgenomen, ofschoon Bãumker tegen D^r Türlings' aanmerkingen reeds had ingebracht [2], en onzes inziens te recht, dat elke melodie van den V^{en} kerktoon (van den hypolydischen modus) modern klinkt; dat de aan Luther toegeschreven melodie niet vóor 1530 of 1531 werd vervaardigd, terwijl het hoegenaamd niet bewezen is, dat de bedoelde mis van lateren tijd dagteekent. Om het even, Wolfrum wil van Bãumker's « Flichschneiderweise gemachte » muziek maar niet hooren.

Aaneengeflikt kan men elke melodie noemen; de melodieën toch bestaan uit bijeengebrachte noten. De vraag is of in eene compositie ziel en leven steekt? Dat de vorm, de melodische wendingen van Luther's koraal vóor 1530 bekend waren, is niet te loochenen. « Ein feste Burg » wordt door Gevaert in eenen adem met de 13^e-eeuwsche zangwijze « O sacrum convivium » genoemd, en buiten deze laatste zangwijze en die welke wij

[1] *Allgemeine Zeitung*, 1887, n^r 6, bijlagen.
[2] *Monatshefte*, XIX (1887), blz. 73.

hierboven om hunnen dalenden gang vermeldden (blz. 82, vlg.), bestaan er nog meer andere die, wat gang en vormen betreft, aan het beroemde koraal verwant zijn.

E. Naumann [1], die Bäumker's zienswijze insgelijks bestrijdt, beweert onder andere, dat de driemaal herhaalde *f* in den aanhef van het krachtige Hervormingslied (*fffc d fc d c*) in nauw verband met den zin der eerste woorden van het lied gevoegd en gecomponeerd is; ja, dat Luther's strijdzang zonder deze drie een zoo aangrijpenden indruk te wege brengende *f* 's, ongewapend, zonder helm en harnas zou zijn geweest, en zeker niet, gelijk het het geval was, tot « gute Wehr und Waffen » in den strijd met de vijanden van het Evangelie had kunnen dienen.

Indien de kracht van Luther's koraal inderdaad alleen in de bedoelde driedubbele herhaling steekt, zou de volgende 15e-eeuwsche melodie evenveel verdiensten bezitten :

De-puis que j'a - di - ray bon temps J'en ay le

cuer tout ad - mor - ty, enz. [2].

Evenzeer wordt die herhaling aangetroffen in een lied van Johann Walther (1495-1570), Luther's vriend:

[1] *Geillustreerde geschiedenis der muziek,* bewerkt door J.-C. Boers, I (1886), blz. 434.

[2] G. Paris en A. Gevaert, *Chansons du XVe siècle,* Paris, 1875, nr 14.

Con - fi - te - an - tur ti - bi, enz. [1].

Niemand zal nochtans beweren dat Walther's meerstemmig lied of de 15e-eeuwsche Fransche zangwijze met de prachtige koraalmelodie te vergelijken zijn. Den componist van het overheerlijke « Ein feste Burg » waren de Gregoriaansche melodiëen waarschijnlijk wel bekend, en deze zweefden hem zeker wel voor den geest [2]; maar terwijl de door Bäumker bijeengebrachte fragmenten als met lamlendigheid liggen geslagen, wist de Duitsche meester die het Hervormingslied componeerde, aan min of meer bekende vormen een nieuw leven bij te zetten, eene ziel in te blazen, diezelfde vormen tot een kunstrijk geheel te verheffen, waarin met kracht en klem nieuwe gedachten zijn uitgedrukt en als het ware een gansch tijdvak, eene gansche natie zijn vertegenwoordigd. In één woord, de meester drukte op deze compositie het zegel van zijn genie en schonk haar daardoor de onsterfelijkheid.

De melodie van Ps. 68 « De Heer zal opstaan tot den strijd » (« Que Dieu se monstre seulement ») moge in enkele harer wendingen aan bekende vormen van den ouden normalen hypolydischen modus herinneren, dit belet niet dat deze zang

[1] *Wittembergisch geistlich Gesangbuch* (1524), nieuwe uitgave der « Gesellschaft für Musikforschung, » bezorgd door Otto Kade. Berlijn, VII (1878), blz. 98; zie mede aldaar de tenorstem van « Ein neues lied wir heben an « (1522) en vgl. F. van Duyse, *Oude Nederlandsche liederen*, 1889, blz. 460, het lied « Met lusten willen wi singhen » (van Keizer Maximiliaen, 1491).

O. Kade, t. a. p., blz. 7-8 gaat van dit fragment uit om Walther als den componist van « Ein feste Burg » aan te zien

[2] Dit wordt ook aangenomen door Prof. Dr Fr. Zelle, *Ein feste Burg....*, Wissenschaftliche Beilage zum Jahresbericht der zehnten Realschule (Höheren Bürgerschule), Berlin, 1895, blz. 7.

« ce psaume des batailles, ce chant grandiose et d'une incomparable vigueur, » zooals hij door Douen [1] wordt genoemd, onder de geniale melodieën moet gerangschikt worden.

Men vergelijke slechts den Ps. 98 « Zingt, zingt een nieuw gezang den Heere » (Chantez à Dieu nouveau cantique) met den op hetzelfde thema berustenden Ps. 56 « Genâ, o God, bescherm mij door uw hand » (Misericorde à moi povre affligé), en men zal overtuigd zijn, dat de eerste melodie ver boven de tweede uitblinkt en dat zij, ofschoon in verband staande met het eeuwenoude nomos (zie blz. 134), niets van hare hooge waarde verliest.

De melodieën in de *Souterliedekens* te vinden, maakten als het ware den muzikalen grond uit van wat er in ons land gedurende een deel der xv⁰ eeuw en gedurende de gansche xvi⁰ eeuw werd gezongen.

Een deel dezer zangwijzen komen reeds voor in *Een devoot eñ profitelyck boecxken*, Antwerpen, 1539 [2], een ander deel daarvan is herdrukt in Fruytiers' *Ecclesiasticus*, Antwerpen, 1565 [3].

De voornoemde verzamelingen zijn de voorname eenstemmige Nederlandsche muziekliederboeken die in ons land gedurende de xvi⁰ eeuw verschenen. Wij moeten ons tot de teksten en wijsaanduidingen richten om te weten wat men zoo al verder in diezelfde eeuw placht te zingen. Zoo leeren wij uit de *Refereynen ende liederen van diversche Rhetoricienen*, Brussel, 1563, dat ook daarin melodieën uit de *Souterliedekens* worden aangegeven als stem [4]. Verder worden melodieën in de *Souterliedekens* voorkomende aangehaald in *Een suyverlick boecxken*,

[1] T. a. p., blz. I, 657.

[2] *Souterliedekens*, Ps. 4, 5, 14, 18, 48, 65, 73. — *Een devoot eñ profitelyck boecxken*, blz. 196, 107, 50, 119, 79, 92, 174 (variante), enz.

[3] *Souterliedekens*, Ps. 1, 11, 18, 26, 37, 44, 73. — Fruytiers, blz. 76, 134, 26, 83 (variante), 42, 55, 38, enz.

[4] *Souterliedekens*, Ps. 7, 11, 14, 17, 18, 65, 73. — *Refereynen*, blz. 149, 151 vᵒ, 23 vᵒ, 112, 49, 67, 154, enz.

Amsterdam, z. j., een liederverzameling die onder andere liederen van Tonis Harmansz. van Warvershoef (1570-1615) bevat; in Coornhert's *Lied-boeck*, Amsterdam, z. j. (1575); in *Een Amstelredams amoreus lietboeck*, 1584, dat voor een goed deel overging in het *Nieu Amstelredams liedboeck*, 1591, enz.

Vele van de liederen die men in de laatstgenoemde verzameling aantreft, werden vervaardigd door rederijkers. Terwijl sommige dezer stukken afkomstig zijn van de Amsterdamsche Kamer « de Egelantier, » ontstonden andere in Antwerpsche Kamers, zooals « de Olijftak, » « de Goudsbloemkens, » « de Violier » [1]. Zeker zullen rederijkers als Marnix, Van Mander, Duym en Fruytiers, allen Zuid-Nederlanders door de onverdraagzaamheid en de jacht op de ketters uit het Zuiden naar het Noorden gedreven, in hun nieuw vaderland Vlaamsche melodieën hebben overgebracht en verspreid. De liederen van Karel van Mander (1548-1606), waarvan vele uit zijne jeugd dagteekenen, andere de jaartallen 1584, 1585, 1600 dragen en die later in een bundel, *De gulden harpe*, Haerlem, 1627, verschenen, zullen ongetwijfeld hun aandeel tot die verspreiding hebben bijgedragen. In de laatstgenoemde verzameling treffen wij insgelijks zangwijzen uit de *Souterliedekens* aan [2].

Andere door Van Mander aangehaalde liederen, zooals « Op Sinte Maertens avont, » wellicht het lied dat in Vlaanderen nog heden is bekend [3], « Och lighdy hier en slaept, » waarvan de tekst te vinden is in het *Antwerpsch liederboek*, blz. 198 « Van den verloren zone, » een lied waarvan wij verschillende teksten bezitten, « Ick stondt op hooghe berghen, » dat reeds in de xv° eeuw tot wijsaanduiding dient; een ander lied « O Vlaenderlandt, edel landouwe fier, » enz., kunnen zeer goed door

[1] D' KALFF, *Geschiedenis der Nederlandsche letterkunde in de xvr eeuw*, II (1889), blz. 150.

[2] *Souterliedekens*, Ps. 7, 11, 59, 73. — VAN MANDER, *De gulden harpe*, blz. 176, 157, 182, 122, enz.

[3] *De gulden harpe*, blz. 93 ; vgl. LOOTENS et FEYS, *Chants populaires flamands*, blz. 228.

den schilder-redcrijker die in 1583 de wijk naar Haarlem nam, in het Noorden zijn overgebracht [1].

Een tiental Fransche zangwijzen die men in de *Souterlie-dekens* aantreft, zijn overgenomen uit meerstemmige Fransche liederboeken, onder andere uit een verzameling in de jaren 1529-1531 te Parijs gedrukt [2]. Wat modus en melodische wendingen betreft, sluiten deze zangwijzen zich bij de overige melodieën der *Souterliedekens* aan. Deze laatste waren insgelijks aan de zangstem van meerstemmige bewerkingen ontleend.

Uit hetgeen voorafgaat leert men, dat voor de studie der Nederlandsche zangwijzen reeds onmiddellijk na het eerste vierendeel der XVI^e eeuw moet rekening worden gehouden met het Fransche lied. Overigens had de invloed der Fransche taal die in vroegere eeuwen aan het Hof der Graven van Vlaanderen en van Brabant bloeide, zich met den aanvang der XVI^e eeuw reeds sterk te Brussel doen gevoelen en vooral aan het Hof der Regentes Margareta van Oostenrijk (1480-1530). Deze prinses had hare kinderjaren in Frankrijk doorgebracht, en onze taal was haar volkomen vreemd. De meerstemmige liederboeken die haar eens toebehoorden, en die thans op de Koninklijke bibliotheek te Brussel berusten, bevatten een honderdtal meerstemmige liederen, waaronder een veertiental met Latijnschen en slechts éen, « Myn herteken », met Nederlandschen tekst [3].

In het jaar 1543 werd te Antwerpen het eerste meerstemmig Fransche liederboek gedrukt [4], dat weldra van talrijke andere in dezelfde stad en te Leuven verschenen Fransche verza-

[1] Zie voor de verder aangehaalde stemmen : *De gulden harpe,* blz. 104, 138, 192, 217.

[2] In partituur herdrukt door FR. COMMER, *Collectio operum musicorum Batavorum,* t. XII. Vgl. *Souterliedekens,* Ps. 72, 103, 113, 117, 128, en COMMER. t. a. p., blz. 16, 15. 13, 77, 12.

[3] Zie F. VAN DUYSE, *Het eenstemmig... lied,* blz. 145, 235 en denzelfde, *Bull. de l'Acad. roy. de Belgique,* 3^e sér.. t. XXIX, n° 4, blz. 576 vlg.

[4] ALPH. GOOVAERTS. *Histoire et bibliographie de la typographie musicale dans les Pays-Bas,* blz. 186.

melingen werd gevolgd, terwijl men nauwelijks een zestal verzamelingen van Nederlandsche meerstemmige liederen kan opnoemen.

Deze feiten dienen om den invloed te verklaren die het Fransche lied ten onzent steeds uitoefende, welke invloed gedurende de xvii° en xviii° eeuw meer en meer toenam.

Voor een Geuzenliedje « Hebdy wel ter missen gheweest, » dat waarschijnlijk uit de dagen van den Beeldenstorm (1566) dagteekent, vinden wij een oorspronkelijke Italiaansche dans-wijs « Passemedi dei Rosa » aangegeven [1], een bewijs dat reeds te dien tijde ook Italiaansche populaire melodieën te onzent ingang vonden.

VIERDE HOOFDSTUK

De verdere lotgevallen der oude modi

De oude kerkmodi bevatten twee toonladders met kleine terts, de aeolische en de dorische; twee andere met groote terts, de hypolydische en de iastische :

. [1] VAN LUMMEL, *Nieuw Geuzenlied-boek*, blz. 10. — D^r LOMAN, *Register der Geuzenliedjes* (Bouwsteenen, II, 219 en 226) schrijft « Pasmedi van Posa » of « Gosa » en « Pasmedi van Bosa. » In elk geval geldt het een Italiaanschen dans.

Uit deze toonladders, van vier op twee gebracht, ontstonden de moderne dur- en moltoonaarden, welke beide — den moltoonaard echter nog slechts in wording — wij bij het begin der xvii° eeuw in onze liederboeken aantreffen.

§ 1. — *Moderne durtoonaard*
Samensmelting van den hypolydischen met den iastischen modus

Hierboven [1] zagen wij hoe de hypolydische modus (*f* — F) reeds vóór het einde der middeleeuwen in de kerkelijke melodieën tot den modernen durtoonaard overging, en hoe die overgang ook in de wereldlijke muziek die daarop volgde te bespeuren is. Als bewijs van dien overgang haalden wij het eerste Fransche zangspel *Li Gieus de Robin et de Marion* (1280) aan. Op hare beurt onderging de meerstemmige muziek sedert haar vroegste bestaan den invloed van den durtoonaard. De meerstemmige liederen toch die in Frankrijk gedurende de xii° en de xiii° eeuw het licht zien, nemen in hunne sluitcadens den leidtoon aan, en getuigen aldus van het streven naar vereenzelviging, ten minste wat betreft de twee oude modi, met groote terts. Naast de natuurlijke slotcadensen :

[1] Blz. 76.

treft men in deze liederen zachter klinkende cadensen aan, waarvan de moderne richting niet te loochenen valt [1] :

Hadden de accidentalen — de ♯, in aeolischen modus, bij gebrek aan verhoogingsteeken, door transpositie tot ♮ geworden ; de ♮ in hypolydischen modus door ♭ vervangen — vroeger ten doel den tritonus te weren, thans achtte men het gebruik van dienzelfden tritonus het geschikte middel om tot eene bevredigende slotcadens te geraken.

Ook in het eenstemmig Nederlandsche lied laat zich in onze vroegste oorkonden de vereenzelviging van den hypolydischen en den iastischen modus ontwaren. Een der door ons vroeger aangehaalde 15e-eeuwsche handschriften [2] bevat onder andere een variante van de iastische melodie « Het is een dach van vrolicheit, » variante die door verandering van *f* in *fis* tot den modernen durtoonaard is overgeloopen, wat nog steeds bij gebrek aan het verhoogingsteeken en door transpositie wordt uitgedrukt :

Aanvang

[1] GEVAERT, *Bulletin de la Société des compositeurs de musique,* Paris, 1868, blz. 119, vlg. De voorbeelden zijn door Gevaert ontleend aan DE COUSSEMAKER'S werk, *L'art harmonique aux XII^e et XIII^e siècles,* Paris, 1865.

[2] Zie blz. 46 hierboven.

Met de xviiᵉ eeuw gaat deze melodie voor goed tot den
modernen durtoonaard over [1]. Hetzelfde verschijnsel doet
zich voor bij een in de xviiᵉ eeuw op een Marialied gebrachte
melodie « Den lustelycken mey, » die in de slotcadensen het
verhoogingsteeken aanneemt :

Deze melodie was, ofschoon verwaterd, nog in de xviiiᵉ eeuw
bekend :

[1] Zie blz. 43 hierboven, dezelfde zangwijs in iastischen modus, en vgl.,
wat betreft dezelfde melodie in modernen durtoonaard : *Het prieel der
gheestelicker melodiie,* Brugghe, 1609, blz. 33; S. THEODOTUS, *Het paradys
der gheestelycke en kerckelyke lof-sangen,* t'Shertogenbosch (1621) 5ᵈᵉ druk,
Antwerpen, 1648. blz. 44, en J. STALPAERT, *Gulde-iaers feest-dagen,* Ant-
werpen, 1635, blz. 1252.

[2] *Het prieel,* Brugghe, 1609, blz. 90 en variante blz. 122. Vgl. de
15ᵉ-eeuwsche zangwijze blz. 43 hierboven.

Wat overigens voor die algemeene moderniseering van den iastischen modus een beslissend bewijs levert, is de wijze waarop, in de voormelde Brugsche verzameling [2], die benevens Nederlandsche ook Latijnsche en Fransche liederen bevat, de hymne « Veni creator » wordt weergegeven :

[1] *Oude en nieuwe Hollantse boeren lietjes,* Amsterdam (c. 1700), n⁀ 131, zonder verder tekst dan het opschrift « Genoegelijke meij. »

[2] *Het prieel,* blz. 296.

Waar men nog ergens in een 17^e-eeúwsche verzameling een iastische melodie ontmoet, behoort zij voorzeker tot een dier populaire zangwijzen die aan de algemeene verjongingskuur ontsnapten. Onder deze moet eene melodie met stemopgave « Ik weetter een vroutjen » worden geteld, welke door J. Stalpaert werd gebruikt voor een lied tegen de aanhangers van den kerkhervormer Zwingli (1484-1531) [1] :

§ 2. — *Moderne moltoonaard. Aeolisch-dorisch*

Niet zoo vroeg als de iastische modus ontving de aeolische het verhoogingsteeken. Voorloopig, en wel in de voornoemde

[1] *Extractum catholicum,* Antwerpen, 1631, blz. 202.

Fransche 12ᵉ en 13ᵉ-eeuwsche liederen, behield de laatstge-
noemde toonaard de diatonische slotcadens ¹ :

Tijdens de xvᵉ eeuw echter nemen de meerstemmige tot
den aeolischen modus behoorende compositiën insgelijks den
leidtoon in de slotcadensen aan : In het omtrent 1452 door
Conrad Paumann bewerkte orgelboek ², leest men onder
andere :

Van dit oogenblik af in zijn steun geknakt, wordt het oude
tonenstelsel van diatonisch chromatisch. Er moest echter nog
vrij wat tijd verloopen alvorens het nieuwe stelsel op de
eenstemmige muziek algemeen zou worden toegepast. Wij
zullen zien dat, nog heden, bij het aanbreken der xxᵉ eeuw,
in ons land, de oude aeolische modus nog niet geheel en al is
uitgedoofd.

Eerst met de xviiᵉ eeuw vinden wij gedrukte bewijzen van
den leidtoon in den eenstemmigen zang.

¹ DE COUSSEMAKER, t. a. p., nᵣˢ 4, 5, 10, 21, 33, 46, 51 aangehaald door
GEVAERT, t. a. p., blz. 125.

² Uitgegeven in *Jahrbücher für musikalische Wissenschaft*, van CHRY-
SANDER (I, 1867), blz. 177, vlg.; insgelijks aangehaald door GEVAERT,
t. a. p.

De volgende melodie, welke minstens tot de xv^e eeuw behoort, is in de *Souterliedekens* te vinden [1] :

Een ion-ghe maecht heeft mi ge - daecht, enz.

In *Het prieel* [2] daarentegen, wordt dezelfde zangwijze, daar waar zij dienst doet voor een geestelijk pastiche, aldus weer-gegeven :

Een jonge maecht sprack on - ver-saecht, enz.

Dat echter het gebruik van den leidtoon niet in eens het juiste gevoel van den modernen moltoonaard meebracht, en dat ook andere minder te begrijpen accidentalen werden benuttigd, leert het slot derzelfde melodie. In dit slot wordt nog de terts verhoogd, welk geval zich meer dan eens in *Het prieel* voordoet :

N. B.

Van al - len druck ghe - ne - sen.

[1] Ps. 98. Tekst, *Antwerpsch liederboek*, 1544, blz. 57 « een amoreus liedeken. » Dezelfde melodie in *Een devoot eñ profitelyck boecxken*, 1539, blz. 178. — Vgl. voor den oorsprong dezer melodie, GEVAERT, *La mélopée antique*, blz. 250, variante van het 8^{ste} thema : « Deus, Deus, meus » (D F E D F a G E F D).

[2] Blz. 134 : « op de wijse alsoot beghint, » wat zeggen wil, dat het pastiche denzelfden aanvang heeft als het wereldlijk lied.

Dat de eenstemmige melodieën der *Souterliedekens*, met
hunne notatie aan de meerstemmige bewerking van Clemens
non papa zijn ontleend, lijdt geen twijfel. De uitgever van den
eersten druk, die als voorbeeld voor alle volgende diende,
vergenoegde zich met in 1540 aan het nog in handschrift
bestaande werk, dat eerst in 1566 werd gedrukt, voor elken
psalm de zangstem over te nemen [1]. Doch uit de meerstemmige
bewerking zelve blijkt, dat de daarin voorkomende zangwijzen
oorspronkelijk diatonisch klonken en dat het verhoogings-
teeken onder den aandrang der nieuwe tonaliteit aanvankelijk
— in de meeste gevallen ten minste — alleen in de cadensen
als leidtoon werd gebruikt. In Clemens' bewerking is dit dan
ook het geval met den zooeven aangehaalden Ps. 98 der *Sou-
terliedekens* [2] :

N. B.

Syn ryck die hee - re nam end hy op - clam op Che - ru - bin ver - he -

ereldlijk: Een schoon ionghe maecht heeft mi ghe - daecht, ens.

[1] F. VAN DUYSE, *Oude Nederlandsche liederen*, 1889, blz. 67. — IDEM, *Het
eenstemmig ... lied*, blz. 239. — D.-F. SCHEURLEER, *De Souterliedekens*,
blz. 17 vlg., waar een dertigtal uitgaven worden vermeld.

[2] De boven de noten aangeduide accidentalen zijn van COMMER.

Hoe ver het gebruik en het misbruik van het verhoogings-
teeken werd gedreven, hebben wij door een 17ᵉ-ecuwsche
lezing der hymne « Veni creator » aangetoond (blz. 164).
Elders deed dit teeken toonschreden ontstaan die heel en al
modern schijnen. Zoo vindt men in een Latijnsch kerklied
voorkomend in *Het prieel* [1] :

Ex - ul - ta par - va Bet - le - hem, Bet - le - hem,

en vindt men op een andere plaats derzelfde verzameling [2] :

Weest ge - groet Ma - get Ma - ri - a ver - he - ven, enz.

Het ligt voor de hand, dat die accidentalen niet bij de oor-
spronkelijk aeolische melodie behooren, maar bijvoegsel van
later tijd zijn. Aldus brachten reeds met den aanvang der
xvIIᵉ eeuw de chromatische klanken verandering in de diato-
nische muziek, en van dien tijd tot op onze dagen heeft die
chromatische beweging meer en meer veld gewonnen.

Ziehier enkele bewijzen van die 17ᵉ-ecuwsche echt chroma-
tische muziek. Wij vinden die vooreerst in een geestelijk
pastiche van de oorspronkelijke 16ᵉ-eeuwsche melodie « Aen-
hoort alle myn gheclach, ghi ruyterkens fraey : »

Aen-hoort toch myn ge - clach, O Heer der Se - ra - phin - nen

[1] Blz. 42.
[2] Blz. 22.

Clemens non papa, toen hij diezelfde melodie harmoniseerde, had rein diatonisch geschreven :

Ultra-chromatisch klinken de volgende zettingen van J. HAR-
DUYN's *Goddelicke sanghen* [2], waarin men insgelijks de ver-

[1] Oorspronkelijke melodie, *Souterliedekens*, Ps. 5; tekst, *Antwerpsch*
liederboek, blz. 3. — De bedoelde variante is te vinden in *Het prieel*,
blz. 151. Vgl. J. THEODOTUS, *Het paradys*, 1648, blz. 173.

[2] Ghent, 1620.

minderde quarte [1] en nog daarenboven de verminderde octave aantreft [2] :

Voor zooveel men gerechtigd is een eenstemmige melodie aan een Nederlandsch componist uit die dagen toe te schrijven, ziet men in diezelfde melodie den ouden aeolischen modus nog onder de accidentalen schuilen.

Volgens het titelblad van STARTER's *Frieschen lust-hof* [3] zijn « by alle onbekende wysen, » in het boek voorkomende, « de noten ofte musycke ghevoeght, door M^r Iaques Vredeman, musyck-M^r der stadt Leeuwarden. » Dit is echter nog geen bewijs, dat al de daarin zonder wijsaanduiding opgenomen melodieën van Vredeman zijn. De melodie van Starter's « Dat men eens van drincken spraeck, » een lied zonder stemopgave, is zeer zeker van Engelsche afkomst. Wie nu ook de componist van het fraaie liedeken « tot lof van Vrieslandt » mag zijn,

[1] Blz. 9 en 46, zelfde melodie, vgl. blz. 106 en 109.
[2] Blz. 61, vgl. blz. 72 en zelfde melodie blz. 92.
[3] Amsterdam, 1621, 1^{ste} uitgave.

de melodie gaat van den aeolischen modus uit en staat in ver-
band met Gevaert's 10° thema [1] :

O Vries-land! so vol deug-den | als ick een landschap weet | enz.

Dat de musici der xvii° eeuw het over het aanwenden der
accidentalen en zelfs van den leidtoon nog lang niet eens
waren, kan men met zekerheid afleiden uit de werken der
luitenisten. Hier toch waren de accidentalen aangeduid door
de tabulatuur zelf, terwijl zij in de gezongen muziek, ook wel
bij gebrek aan het teeken ♯, aan « de goede zorg » van den
zanger werden overgelaten. Waar de eene luitenist, bij een
modulatie naar *d*, de *c* reeds bij den aanvang der voorlaatste
maat verhoogde, liet een andere deze verhooging eerst met de
laatste quartnoot intreden [2].

In de hierna volgende voorbeelden, welke tot de eenstemmige
muziek behooren, heerscht dezelfde onzekerheid. De melodie
van het lied « Int soetste van den meye, » door Willems zonder
aanwijzing der bron uitgegeven [3], werd door hem, naar alle
waarschijnlijkheid, overgenomen uit een handschrift dat hem
vroeger toebehoorde [4] en waarin zij voorkomt met de wijsaan-
duiding : « Verheucht u mensch. » Ziehier deze zangwijs,

[1] Zie hierboven, blz. 107, vlg.

[2] Zie ERN. RADECKE, *Das deutsche weltliche Lied in der Lautenmusik
des 16. Jahrhunderts*, Leipzig, 1891, blz. 29.

[3] *Oude Vlaemsche liederen*, blz. 223.

[4] Melodieën gevoegd bij het zoogenaamde handschrift van Anna Bijns
(1494 — c. 1574) op de Koninklijke Bibliotheek te Brussel bewaard. Een
aantal dezer melodieën werden eerst in de xvii° eeuw bekend.

waarop wij laten volgen een in hetzelfde handschrift te vinden
variante. Deze laatste voert tot stemaanduiding : « Heulreux. »

¹ De punten tusschen haakjes ontbreken in het handschrift.

Ziehier thans Willems' arrangement. Bovenaan brengen wij
de door hem verwaarloosde accidentalen :

Int soet-ste van den mey - e Al daer ick quam ge -

gaen, Soo diep in een va - ley-e Daer schoo-ne bloemekens staen.

staen. Die mey stont int say - soe-ne, Ver - ciert aen el-cken

cant; Ick had - de ge - noech te doe - ne, Want

ick mijn lief daer vant [1].

Het gebruik van dezelfde klanken, nu eens in hun natuurlijk voorkomen, dan weer verhoogd, kon ook wel een middel tot afwisseling wezen. Zoo vindt men in YSERMANS' *Triumphus Cupidinis* [2], tot driemaal toe, een melodie met dezen aanvang :

enz.

[1] Willems schrijft « Ick hadde seer te doene, » en brengt nog andere nuttelooze veranderingen aan den tekst, dien wij hierboven in zijn oorspronkelijke gedaante teruggeven, met verbetering van het vierde en het vijfde vers in Willems' lezing kwalijk onder de muziek gebracht.

[2] Antwerpen, 1628, blz. 34, 48, 133.

Intusschen moest nog een gansche eeuw verloopen alvorens de moltoónaard, dank zij Rameau en J.-S. Bach [1], eindelijk tot zijne bestemming zou komen. Vermelden wij, in het voorbijgaan, dat de zooeven aangehaalde melodie uit de *Oude Vlaemsche liederen*, in de oorspronkelijke lezing van een Nederlandsche en een Fransche wijsaanduiding voorzien, wel degelijk van Fransche afkomst schijnt te zijn. In de liederverzameling, *La clef des chansonniers*, te Parijs in 1717 [2] door Chr. Ballard gedrukt, vindt men voor een lied, getiteld « Attendez-moy sous l'orme, » een zangwijze die de meeste overeenkomst heeft met de melodie « Int soetste van den meye, » ofschoon de moderne moltoonaard in Ballard's overigens jongeren muzikalen tekst duidelijker te voorschijn treedt :

Vous qui pour hé - ri - ta - ge N'a - vez que vos ap -

pas, L'ar - gent ny l'é - qui - pa - ge Ne vous manque - ront

[1] Zie blz. 79 hierboven.

[2] II, blz. 228. Ballard's verzameling voert tot ondertitel : « Recueil des vaudevilles depuis cent ans et plus. » Het lied « Attendez-moy, » enz., zal tot de xvii® eeuw behooren. Een tooneelwerk van Regnard (1647-1709) voert de aangehaalde Fransche wijsaanduiding tot titel. Deze zangwijs, ook wel eens aan Lully toegeschreven, diende onder andere voor het 17°-eeuwsche lied « Dry mans uit Orienten, » te vinden in 't *Groot Hoorns liederboek*, II, 297. De melodie komt ook voor in *Les plaisirs de la société*, Amsterdam, 1761, IV, nr 170, met de door Willems terecht gebruikte 6/8 maat. Op dezelfde melodie schreef *Béranger* nog zijn lied getiteld : « Ma vocation. »

Alleen de dorische modus kon den leidtoon niet aannemen;
doch hoe weinig ook tot harmonisatie geschikt, kon hij even-
min als de andere modi aan de ontbinding van het oude
toonstelsel ontsnappen. In de voornoemde Fransche lieder-
verzameling uit de xii⁰ en xiii⁰ eeuw, doet de dorische modus
zich niet eens voor; een bewijs dat hij toen reeds van zijne
aantrekkelijkheid had verloren. In de xvi⁰ eeuw vindt men
hem onder andere in ORLANDUS LASSUS' *Magnificat*, en wordt
hij door den meester aldus geharmoniseerd :

Dank zij de verhoogde terts, neemt de oude dorische modus hier het karakter aan van den moltoonaard sluitend met de dominante.

Op hare beurt getuigt de driestemmige bewerking der *Souterliedekens* door Clemens non papa van de moeielijkheid die de dorische melodieën voor de harmonisatie opleveren. Voor de hierna door den aanvang van het wereldlijk lied aangeduide melodieën van dien aard, wordt het door Clemens gebruikte slotakkoord telkens daarnevens aangeduid. In al deze voorbeelden is de zangwijze aan de middelstem toevertrouwd [1]:

<hr />

[1] Zie COMMER, t. a. p.

[2] Voor Ps. 69 en 118 (R) voegt Commer te recht het verhoogingsteeken bij de *g*; voor Ps. 149 — wat niet te verklaren is — wordt dit door hem verzuimd.

h. 127 (bls. 68) Die nachtegael die sanck een liedt

h. 91 (bls 66) Ter eeren van allen iongelingen

Uit deze akkoorden blijkt mede hoe de oorspronkelijke grondnoot E in lateren tijd beurtelings de rol van tonica, van dominante of van terts vervulde. Met het begin der XVII^e eeuw is de dorische modus zoo goed als verdwenen, en komt later nog ergens een melodie in dien toonaard voor, dan wordt de terts, waar zij zich tusschen herhaalde bovenquarte bevindt, telkens verhoogd.

Wy loven u cleyn ende groot | Lof Je-sus lief ver-he - ven |

Die voor ons storft de bit - ter doot |

Daerom wy u aen-cle - ven | Als een goet Heer' be - se - ven :

Door u lief-de ghe-pre - sen : Ghy hebt ghe - stort u bloet |

O Je - su Chris-te soet | U doot seer goet

Die heeft ons al ghe - ne - sen [1].

En waar de tekst van een oud lied dat oorspronkelijk een dorische melodie had, nog in lateren tijd de volksgunst bleef genieten, werd de oude zangwijze door een andere vervangen. Dit was het geval met het liedje « Doen Hanselijn over der heyden reedt. » Dit lied dat uit de xv^e eeuw dagteekent [2], was in de xviii^e nog populair, te oordeelen naar het *Haerlems oudt liedt-boeck* [3], waarin de eenige tekst wordt gevonden dien wij van dit stuk bezitten. Dat de melodie welke men voor het lied van « Hanselijn » onder Ps. 69 der *Souterliedekens* aantreft, door een jongere vervangen werd, blijkt uit de *Oude en nieuwe Hollantse boerenlieties* (Amsterdam, c. 1700), waar men, onder

[1] *Het prieel* (1609), blz. 116.
[2] D^r KALFF, *Het lied in de middeleeuwen*, blz. 180 vlg.
[3] 1716, blz. 42, 27^{en} druk.

n' 206, en met het opschrift « Hanselijn over de heyde reet. » de volgende zangwijze vindt [1] :

[1] In deze laatste stemopgave wordt evenals in den aanvangsregel van het *Haerlems oudt liedt-boeck* den voorslag « Doen » gemist, dien men in de *Souterliedekens* aantreft.

[2] Het woord « hogen » ontbreekt in den tekst en is hier bijgevoegd naar aanleiding der vijfde strophe, waarin wordt gezegd : « den toren was hoog. »

Aldus verdween de dorische modus, ruimde de iastische het veld voor den modernen dur-, en maakte de aeolische plaats voor den modernen moltoonaard. Ten minste was dit het geval met den aeolischen modus voor zooveel de geschreven of gedrukte liederverzamelingen aangaat, door min of meer geleerde musici uitgegeven. Deze musici toch stonden onder den invloed der meerstemmige muziek, waaraan alleen kunstwaarde werd toegekend. In den mond des volks bleef echter de aeolische modus tot op onze dagen voortleven. Doch alvorens hier bewijzen aan te halen, blijft ons nog te onderzoeken hoe het na de xvi⁰ eeuw, in ons land, met de melodie was geschapen.

VIJFDE HOOFDSTUK

De melodie in de XVII⁰ en XVIII⁰ eeuw naar de gedrukte bronnen

Waren Vlaamsche meesters sedert de xv⁰ eeuw de stichters der groote Italiaansche muziekscholen geweest, zooals Tinctoris en Hykaert, te Napels, Willaert en Cipriano de Rore, te Venetië, de onlusten der xvi⁰ eeuw hadden het geheele verval der Nederlandsche muziekschool ten gevolge. Uit de handen der Nederlanders ging de schepter der kunst naar Italië over. Omstreeks 1560, voert Italië, met Palestrina aan het hoofd, den staf over de muzikale kunst in ons werelddeel [1]. Sedert de xiv⁰ eeuw bestonden de Italiaansche « cantori al liuto » die zich hierdoor van de contrapuntisten onderscheidden, dat de

[1] GEVAERT, *La musique vocale en Italie* (ANNUAIRE DU CONSERVATOIRE ROYAL DE BRUXELLES), VI, 1882, blz. 135 vlg.

eerste meer belang in de door hen bewerkte teksten stelden, terwijl de laatste niet zelden aan den zanger overlieten de woorden onder de muziek te brengen. De contrapuntisten hielden zich meer bezig met technische combinatiën, die wel eens op spitsvondigheden uitliepen. Daarentegen werkten de « cantori » op een gegeven tekst. In de xvᵉ eeuw gaven hunne bemoeiingen aanleiding tot de *ballate, villanelle* en *serenate,* die weerklank vonden in de Spaansche *romances* en *villancicos,* alsmede in de Fransche *airs de cour* en *vaudevilles,* alle in den aard van volksliederen. Op het einde der xviᵉ eeuw, dus omstreeks 1700, was deze populaire kunst het uitgangspunt der Italiaansche muzikale Renaissance, vertegenwoordigd door de Florentijnsche school, Caccini, Cavalieri, Peri en Monteverde. De compositiën dezer meesters, overigens door de wedergeboorte der letteren begunstigd en gesteund, berustten vooral op een nauw verband tusschen woord en klank, tusschen melodie en uitdrukking, daar zooals door Caccini zelf in zijne *Nuove musiche* wordt geschreven : « non potevano esse muovere l'intelletto senza l'intelligenza delle parole ¹. » Uit die overeenkomst tusschen tekst en zang werd weldra de dramatische muziek geboren, op hare beurt begunstigd door de « feste teatrali, » waardoor gewoonlijk aan de weelderige Italiaansche hoven familiefeesten, geboorten, huwelijken, enz., werden opgeluisterd. Met het door Jacopo Peri gecomponeerde en ter gelegenheid van het huwelijk van Frankrijks koning Hendrik IV met Maria de Medici in het jaar 1600, te Florence, opgevoerde zangspel *Euridice,* werd de grondslag der moderne opera gelegd. Bij het aanbreken der xviiᵉ eeuw bloeiden aan het Fransche hof, evenals in Italië, de maskeraden, pantomimen en balletten. Ofschoon de Fransche balletten ook met zang gepaard gingen, kunnen zij toch slechts als allereerste proeven van dramatische muziek worden beschouwd. Eerst

¹ Florentië, 1601. Deze inleiding, met een Fransche vertaling van GEVAERT, is te vinden in *Annuaire du Conservatoire royal de Bruxelles,* V, 1881, blz. 169 vlg.

onder Lodewijk XIV trad Cambert (1628-1677), met het herderspel *La pastorale* (1659) als nationaal componist op. In Duitschland was Heindrich Schütz (1585-1672) hem voorafgegaan met zijn opera *Dafne,* in 1627 opgevoerd aan het hof van den keurvorst Johan George, op het slot van Torgau. Onder de lange regeering van koningin Elisabeth (1558-1603) werd de toonkunst in Engeland algemeen beoefend. Alsdan ontstonden de zoogenaande *Jigs* [1], tooneelspelen waarin zang en dans te zamen gingen [2]. De Engelsche tooneelspelers die in 1611-1612 Amsterdam bezochten, hebben door openbare vertooningen het hunne bijgedragen om de frissche Engelsche melodieën in Nederland ingang te doen vinden.

Van nu af hadden de componisten met de oude overleveringen afgebroken, en zochten zij niet langer hunne ingevingen in kerkelijke thema's, maar in hun eigen hart. Sedert dien tijd werden alle krachten, op vocaal en instrumentaal gebied, besteed aan de dramatische muziek, aan het volmaken en veredelen der opera.

Aanvankelijk, en voor zooveel wij dit uit de tot ons gekomen schriftelijke of gedrukte bewijsstukken kunnen opmaken, oefende de nieuwe kunst slechts een zeer bescheiden invloed op de liederen die na de scheiding van Zuid en Noord in de Belgische gewesten werden gezongen. Te oordeelen naar enkele geestelijke liederboeken met muziek, die in ons land gedurende de xvii⁰ en de xviii⁰ eeuw verschenen, — andere eenstemmige liederen werden hier gedurende dien tijd niet gedrukt, — kwamen de uitheemsche melodieën, vooral de Italiaansche en de Engelsche, ons eerst toe langs den weg der Noordelijke gewesten.

Zooals wij vroeger zagen, staan sommige zangwijzen van

[1] *Jig* is oorspronkelijk de naam van een dans in ⁶⁄₈ of ¹²⁄₈ maat.

[2] Zie Dr J.-P.-N. LAND, *Luitboek van Thysius* (Tijdschr. voor N.-N. muziekgeschiedenis), tweede afdeeling, blz. 69 vlg.; — J. BOLTE, *Die Singspiele der englischen Komödianten und ihrer Nachfolger in Deutschland, Holland und Scandinavien,* verscheen in THEATERGESCHICHTLICHE FORSCHUNGEN, 1893.

Het prieel der gheestelijcke melodie, alhoewel reeds door bij-
voeging van accidentalen gemoderniseerd, nog in verband met
het oude 15ᵉ- en 16ᵉ-eeuwsche lied. Op het oogenblik dat
Albrecht en Isabella nieuwe plakkaten tegen de ketters uit-
vaardigden (1607-1609), zochten de uitgevers van liederverza-
melingen hier te lande, zooveel mogelijk de oude, van vóor de
Hervorming dagteekenende teksten en melodieën te bewaren.
Toch konden zij aan den invloed van het naburige Frankrijk
en aan de aldaar opgekomen « airs de cour » niet wederstaan.
Vandaar de driedubbele verdeeling van *Het prieel,* dat eenige
oude Nederlandsche geestelijke liederen met hunne melodieën
en enkele nieuwere bevat, verder eenige van ouds bekende
Latijnsche gezangen en een vijtiental Fransche liederen. Deze
laatste zijn alle terug te vinden in *La pieuse alouette avec son
tire-lire,* enz., Valencienne, 1619-1621, en voor een deel in de
Rossignols spirituels, Valencienne, 1616 ¹.
Zooals naar gewoonte zijn de nieuwere teksten met melo-
dieën van vroegere wereldlijke liederen voorzien, en deze zijn
dan ook meestal aan Fransche liederen ontleend. Dit is, bij
voorbeeld, het geval met het volgende kerstlied dat zeer popu-
lair moet geweest zijn, vermits de aanvangsregel dikwijls als
stem wordt aangehaald, en de melodie nog een eeuw later in
de *Oude en nieuwe Hollantse boerenlieties* te vinden is :

O Sa-lich hey - lich Beth - le - em, O on -

der duy-sent wt-ver-co-ren, Ver - eert bo-ven Hie-ru -

¹ Dit vijftiental Fransche liederen moet dus in vroegere Fransche
liederbundels zijn verschenen.

sa - lem Want Je - sus is in u ghe - bo - ren [1].

Ziehier nu de oorspronkelijke in een Fransch luitboek voor-komende melodie :

Ay - ant ai - mé fi - del - le - ment Un a - mant

qui est in - fi - del - le, le de - tes - te

le nom d'a - mant, Et fais gloi - re d'es - tre

cru - el - le [2].

[1] *Het prieel*, 1609, blz. 59.

[2] GABRIEL BATAILLE, *Airs de differents autheurs mis en tablature de luth*, Paris, P. Ballard, I (1612), blz. 14. Van dit eerste deel bestaat ook eene uitgave van 1608.

En in de *Oude en nieuwe Hollantse boerenlieties* [1] :

enz.

Men vergelijke nog de volgende zangwijze uit *Het prieel* met de insgelijks volgende melodie uit het voormelde luitboek, en men zal al dadelijk de overtuiging verkrijgen, dat tusschen de 17ᵉ-eeuwsche melodieën onzer geestelijke liederboeken en de Fransche « airs de cour » geen zeer groot verschil bestaat :

Je - su ons liefd', ons wen-schen En ons ver-los-ser goet,

Schepper van al - le menschen, Die al dat leeft hier voedt,

Wat liefd' heeft u ghe-moet Te ly - den on - ghe-mack?

Ja, te stor-ten u bloet, Dra - gend' ons son-dich pack [2].

[1] Nᵣ 711, met opschrift : « O heijlig, heijlig Betlehem. »
[2] *Het prieel*, 1609, blz. 106.

Thans komt de Fransche wereldlijke melodie aan de beurt:

Un jour que ma cru-el - le Fuy-oit de-vant mes pleurs,
Je courrois à-pres el - le Luy di - sant mes dou-leurs:

Ar - res - tez in - hu - mai - ne, Se luy dis - je à l'a - bord,

Met - tez fin à ma pei - ne, Ou me don - nez la mort[1].

Voor verschillende geestelijke liederen treffen wij eene lezing
aan die zich nog nauwer aan de gewone 17^e-eeuwsche melo-
dieën aansluit:

Oy - és que je vous chan - te, enz.[2].

[1] GABRIEL BATAILLE, t. a. p., I (1612), blz. 10.

[2] La pieuse alouette, I (1619), blz. 356. Vandaar ging de melodie over
in een aantal onzer 17^e-eeuwsche liederboeken.

Vele der in *Het prieel* voorkomende teksten, buiten de
oudere in een nieuw pakje gestoken liederen, zijn ondertee-
kend met zinspreuken. Een dezer spreuken « Minnelijck
accoort » duidt een lid der Brusselsche Kamer 't *Maria-
cransken* aan, welke kamer deze zinspreuk voerde ; een
andere « Legt tolle naer recht » wijst op Jan de Tollenaer,
die in 1582 te Brugge geboren, in 1602 in de Jesuietenorde
trad. Het boek heeft geen bijzondere letterkundige waarde.
De verzamelaars waren er meer op bedacht om een katholiek
volksliederboek dan een dichterlijk werk te leveren. Om hun
doel des te beter te bereiken, meenden zij overal de oude
dietsche versmaat te moeten weren, door hunne verzen op
den « Fransoyschen en Italiaanschen voet » te brengen, « te
weten op een sulcke datter niet een syllabe min of meer en sy
dan den sanc is vereysschende. »

Italiaansche melodieën ontmoet men hier echter niet, zoo
min als men die vindt in de reeds gemelde *Goddelicke lof-
sanghen* van J. Harduyn, eene met muziek gedrukte verza-
meling die, naar tijdsorde, op *Het prieel* volgt en evenals
deze met betrekking tot de melodieën op Fransche leest is
geschoeid.

Italiaansche zangwijzen treft men voor het eerst aan in de
Noordelijke gewesten, waar de dichtkunst, door de Renaissance
en de Hervorming begunstigd, met elken dag meer groeide en
bloeide ; waar, naast Bredero en Starter, wier lyriek op de
grens van volkspoëzie en kunstpoëzie staat, Hooft de kunste-
naar met eene sterk ontwikkelde individualiteit opstond, en
het veel omvattend genie van Vondel beide soorten, volks- en
kunstpoëzie, in overeenstemming wist te brengen [1].

[1] Zie Dr KALFF, *Literatuur en tooneel te Amsterdam in de XVIIᵉ eeuw*,
1895, blz. 63 vlg.

Starter, in zijn *Friesche lust-hof*, 1621, haalt een zestal Italiaansche « stemmen » aan; Bredero, in zijn *Groot lied-boeck* (1622), geeft er een tiental op. Hooft, die zich omstreeks 1600 in Italië bevond, was de eerste groote dichter die Italiaansche « wijzen » in gebruik bracht, en die onder andere voor het lied « Kraft met smeekende geluyen » Caccini's fraaie melodie « Amarilli, mia bella » aanwendde.

Voor zijne liederen neemt Vondel meestal zijn toevlucht tot Fransche zangwijzen van dien tijd, en deze werden ook gewoonlijk gebruikt door Starter, Bredero en Hooft.

Cats, de populaire dichter bij uitnemendheid, haalt een enkele maal voor het fraaie lied « Tortelduyfje mijn beminde, » een Italiaansche zangwijs, Caccini's voornoemde melodie aan. Buiten deze stemopgave zijn de wijzen van een dertigtal door Cats gedichte liederen uitsluitend aan de Franschen ontleend. Starter, die waarschijnlijk van Engelsche afkomst was, bracht het zijne bij om, met de reeds genoemde Engelsche rondreizende tooneelspelers, de Engelsche melodieën te doen kennen.

Duitsche zangwijzen doen zich slechts enkele malen voor, zooals in Starter's liedboek : « O myn engeleyn, ô myn teubeleyn, enz., [1] » of in CAMPHUYSEN's *Stichtelyke rymen*, Amsterdam, 1624 [2] : « Mein hert is betrubt bisz in dem thodt, » en dan nog beschouwt Dr Land [3] de door Starter aangegeven zangwijs als van Engelsche afkomst. Na den aanvang der xvi[e] eeuw, is de vroegere liederverwantschap tusschen Duitschers en Nederlanders afgebroken.

Wie zich een denkbeeld wil vormen van het muzikaal eclectisme dat in die dagen het beschaafde en geleerde Noorden beheerschte, sla D[r] Land's keurige uitgave open. Op 154 daarin voorkomende zangwijzen door den geleerden uitgever in Nederlandsche, Engelsche, Fransche en Italiaansche

[1] Blz. 123
[2] Blz. 28.
[3] *Het luitboek van Thysius,* n[r] 77.

verdeeld, vindt men er van de eerste soort, 63; van de tweede, 20; van de derde, 45; van de vierde, 26. Wel Duitsche « dans-wijzen » maar geen Duitsche « zangwijzen » worden in deze verzameling vermeld. De zelfde verhouding doet zich nagenoeg voor in VALERIUS' *Nederlandtsche gedenck-clanck*, Haerlem, 1626, alwaar in de door den schrijver zelf opgestelde « Tafel van de stemmen ofte voysen in dezen boeck begrepen » worden opgegeven : Almanden, Balletten, Fransche couranten, Pava-nen, Fransche voisen (16), Engelsche stemmen (17), Italiaansche stemmen (5), Nederlandtsche stemmen (14), en onder deze « Nederlandtsche » zijn er dan nog verschillende van Fransche afkomst.

Italiaansche en Fransche wijzen ontmoet men onder andere in YSERMAN's gemelden *Triumphus Cupidinis*, Antwerpen, 1627, in J. STALPERT's *Extractum catholicum*, Antwerpen, 1631, en in de *Gulde-iaers feest-dagen*, Loven, 1635, van denzelfden.

De meeste daarin voorkomende stemmen waren echter reeds vroeger in het Noorden bekend. De wijs « A lieta vita, » die men zoo dikwijls in de XVII^e eeuw aantreft [1], komt reeds voor in CESARE NEGRI's verzameling : *Le gratie d'amore* (*Nuove invenzioni de balli*), Milano, 1602.

De melodie « Ik sag Cecilia komen, » die reeds in 1661 van den Gentschen beiaard klonk [2] en vóór weinige jaren in Vlaan-deren nog algemeen bekend was, moet van Italiaanschen oor-sprong zijn. In een geestelijke liederverzameling, waarvan de tweede druk in 1689 te Florentië het licht zag [3], komt een zangwijze voor die tot de veel fraaiere van « Cecilia » aanlei-ding moet hebben gegeven. In het Italiaansch liederboek draagt de melodie, welke hierna volgt, tot wijsaanduiding « Aria, o sia ballo di Mantova, ovvero Amor fals' ingrato. »

[1] Onder andere in CAMPHUYSEN's *Stichtelyke rymen*, 1624, blz. 75; — *Amsterdamsche Pegasus*, 1627, blz. 19, 32 ; — J. STALPAERT, *Gulde-iaers feest-dagen*, 1635, blz. 793 ; — *Evangelische leeuwerck*, Antwerpen, 1682, I, blz. 69 en 95.

[2] F. VAN DUYSE, in *Volkskunde*, Gent, 1897-1898, blz. 10.

[3] *Corona di sacre canzoni...* per opera di MATTEO COFFERATI, blz. 19, en de tafel.

Ofschoon deze zangwijs in de eerste uitgave, die dagteekent van 1675, niet te vinden is, behoort zij waarschijnlijk tot een ballet van het eerste vierendeel der xvii^e eeuw.

An - di - am' al Cie - lo, al Ciel' Al - me spie -

ga - te, enz.

In de tweede helft der xvii° eeuw komt in dit muzikaal eclec-
tisme weinig verandering, zooals men onder andere zien kan
uit de geestelijke liederverzameling *Evangelische leeuwerck,*
Antwerpen, 1682 [1]. Naast Latijnsche kerkzangen « Adoro te, »
— « Ecce panis, » — « Tantum ergo, » enz., vindt men in
dezen bundel een aantal Fransche zangwijzen : « la Coquille,
la Ducesse (Duchesse), la Princesse, la Royale, » die dan
ook elders voorkomen; wijsaanduidingen ontleend aan Star-
ter's « Doen Daphne; » aan Ysermans' « Al hebben de prin-
cen; » aan Stalpert's « Sulamite keert weder, » dit laatste
lied op de melodie van Caccini's « Amarilli, mia bella »
geschreven; andere ontleend aan oude liederen : « Christe
waerachtig pellicaen, » — « Een kindeken is ons geboren, » —
« Den lustelicken mey. » En dan nog moet men rekening
houden met de verschillende benamingen die aan dezelfde
melodieën werden gegeven, een vruchtbaar veld voor opspo-
ringen naar de oorspronkelijke stemopgave. In den genoemden
Evangelische leeuwerck vindt men een lied [2] met wijsaandui-
ding « Nieu-jaer begint : »

Wie heeft er dorst tot sy - ne za - lig - heyt, enz.

Deze melodie wordt reeds aangegeven in *Het gheestelick
paradiisken,* Antwerpen, 1619, voor het lied « Wanneer ick
slaep [3]. » De tekst is te vinden in het *Tweede nieuw amoureus
liedt-boeck,* Amsterdam, 1605 [4]. Camphuysen, *Stichtelyke*

[1] Gemaeckt door C. D. P. (Christianus de Placker). Eene eerste uitgave
was in 1667 verschenen.
[2] I, blz. 240.
[3] I, blz. 15, voor « Wy loven en belyden u, Heer. »
[4] Blz. 131, « Een nieu liedeken op de wijse alsoot beghint. »

rymen, 1624 [1], geeft, naast de voormelde Nederlandsche wijs-
aanduiding, ook de Engelsche : « Shall 1 bed (bid) her go? »
Echter werd deze zangwijze in Engeland niet teruggevonden [2].

Zeker treft men onder al die zangwijzen, door de geestelijke
17ᵉ-eeuwsche liederverzamelingen tot ons gekomen, fraaie
melodieën aan, maar eenheid, zelfstandigheid en karakter ont-
breken. En hoe zou dit in ons land anders hebben kunnen
zijn, in den politieken toestand waarin het verkeerde. Ziehier
hoe die toestand wordt gekenschetst door een schrijver, dien
men niet van partijzucht zal beschuldigen [3] :

« De vryheid van denken was den Belgen ontnomen. Eene
hatelyke censuer bracht haer valkenoog op het werk, vóór dat
hetzelve aen de drukpers werd overgegeven, en men gaf het
« imprimi potest » eerder aan een onzedelyk voortbrengsel
dan aen een dat den zelfdenker verraedde. Daervan bestaan
merkwaerdige voorbeelden. De tael, die zich, als het ware,
met de nieuwe leer vereenzelvigd had, kon niets dan haet en
wantrouwen aen de vreemde landvoogden inboezemen... De
drukkers en boekverkoopers stonden, onder eede, in de ver-
bintenis geene aan het geloof schadelyke boeken uit te geven
of te verspreiden. Belgie werd dus belet den voortgang, dien
men in de vereenigde gewesten in tael en poezy dede, zich ten
nutte te maken. »

Verder, ter plaatse waar dezelfde schrijver uitdrukkelijk het
lied besprekt [4], wordt aangetoond hoe « ook de laetste band
met het Noorden verbrak » en de « Noordsche geest » in de
poëzie uitstierf. « Ten platte lande alleen, waer de godsdienst-
partydigheid niet zoo geweldig gewoed had, bleef de volks-
overlevering in den zang bewaerd, en de beroemdste sagen der
vyftiende eeuw zyn thans nog (1838) op vele plaetsen in zwang

[1] Blz. 4, voor het lied « Heyl-gierich mensch. »

[2] *Luitboek van Thysius,* nʳ 67.

[3] J.-A. SNELLAERT. *Verhandeling over de Nederlandsche dichtkunst in
Belgie,* 1838, blz. 225 vlg.

[4] IDEM, blz. 271.

gebleven. Nieuwe echter kwamen niet meer ten voorschyn. Men
berymde nog wel het verhael eener gepleegde moord of diefte,
zelfs van een mirakel, maar alles wat de oude sage kenschetste
was verdwenen. » Ook de « Minneliederen » kregen thans een
geheel nieuw aanzien. » Venus' « vier » en Cupido's schichten
waren in de plaats getreden van het vroegere, innige, roerende
« Ghequest ben ic van binnen. »

Anders en beter was het in het Noorden gesteld, waar men
in den aanvang der XVIII^e eeuw op een melodieënverzameling
kan wijzen als de *Oude en nieuwe Hollantse boerenlieties*, welke
een duizendtal zangwijzen bevat. Zeker zijn die melodieën niet
alle op Nederlandschen grond geteeld; stellig ontbreekt het
daar niet aan Fransche zang- of danswijzen; de titel zelf van
het boek luidt half-Nederlandsch, half-Fransch [1]; maar men
vindt daarin ook vele wijsaanduidingen, die van het bestaan
eener geheel nieuwe liederwereld getuigen. Terwijl dan ook
in de XVIII^e eeuw een aantal liederboeken van allen aard,
waaronder zeer uitgebreide Fransche bundels met de daarbij
gevoegde melodieën in het Noorden werden gedrukt [2], ziet
men uit de door Willems en door Snellaert opgestelde biblio-
graphische lijsten [3], dat in die zelfde eeuw geen enkel een-
stemmig liederboek met muziek in de Vlaamsche gewesten
verscheen. « Onze Provintien, » schrijft Willems, « bleéven
voorddurend geregeérd worden als eene *colonie* : en het ligt in
den aerd der zaeken, dat eene *colonie* geen *Litteratuer* kan

[1] *Oude en nieuwe Hollantse boerenlieties en contredansen* (dertien
deelen), tweede druk, a Amsterdam, chez Estienne Roger, marchand
libraire.

[2] Waaronder de « blauwboekjes » en Fransche bundels zooals :
Recueil d'airs serieux et a boire de differents autheurs, Amsterdam,
Roger, 1707; — *Nouveau recueil de chansons choisies,* La Haye, Gosse,
VIII deelen, verschillende uitgaven, te beginnen met 1721, een werk dat
talrijke melodieën bevat, enz.

[3] *Oude Vlaemsche liederen,* Gent, 1848. — *Oude en nieuwe liedjes,* Gent,
2^e uitg., 1864, die zoowel als de eerste uitgave van 1852 het hunne bij-
droegen om de door Willems verzamelde liederen in ruimer kring te
verspreiden.

bezitten [1]. » En, voegen wij er bij, waar geen letterkundigen
bestaan, worden geen componisten gevonden.

De geschreven of gedrukte bronnen voor de melodie in de
XVIII^e eeuw, in de Belgische provincien, bestaan in de wijs-
aanduidingen, te vinden op losse bladen, door geestelijke
liederboekjes of door eenig Patriottenlied aangegeven. De
Nieuwe geestelycke liedekens te Brugge omtrent 1740 versche-
nen [2], doen ons een vijf-en-twintigtal Nederlandsche wijsaan-
duidingen kennen, benevens een dertigtal Fransche. Van de
meeste dezer Nederlandsche stemmen is de muziek niet tot
ons gekomen; onder de Fransche wijzen worden vermeld de
beruchte « Folies d'Espagne. » Deze melodie, van Spaanschen
oorsprong volgens Fétis, van Fransche afkomst volgens Böhme,
was reeds in de tweede helft der XVII^e eeuw « alom bekend. »
« C'est l'amour qui nous menace, » uit LULLY's *Roland* (1685),
— « Aimable vainqueur, » uit CAMPRA's *Hésione* (1700), —
« Seigneur (elders « Mon Dieu ») vous avez bien voulu me
donner une femme, » ook als « Joconde » aangewezen, —
« J'ai fait un choix, je veux qu'il dure, » — « Petits oiseaux
rassurez-vous, » aan 17^e-eeuwsche Fransche « vaudevilles »
ontleend, worden mede in de Brugsche verzameling onder de
« stemmen » opgegeven.

Deze stemmen kwamen tot ons met de *Cantiques spirituels*
van « Monsieur l'abbé Pellegrin, » die veel geestelijke liederen
schreef, veel opera-teksten leverde, en van wien men mocht
zeggen :

> Le matin catholique et le soir idolâtre,
> Il dîne de l'autel et soupe du théâtre.

Wij hebben gezien, dat onze geestelijke liederdichters in het
toepassen van melodieën van wereldlijke liederen op stichte-
lijke teksten Pellegrin reeds lang waren voorafgegaan.

[1] J.-F. WILLEMS, *Verhandeling over de Nederduytsche tael- en letterkunde*,
Antwerpen, 1820-1824, II, blz. 153.

[2] Zonder jaartal, kerkelijke goedkeuring, Loven, 1740.

ZESDE HOOFDSTUK

De melodie naar mondelinge overlevering

EERSTE AFDEELING

BRONNEN-TOONAARD

Eerst op het einde der xviii° eeuw kwam men op de gedachte liederen die sedert eeuwen in den volksmond voortleefden, op te vangen en te verzamelen. Aan den Duitschen dichter Herder komt zonder tegenspraak de eer toe, de eerste die hooge dichterlijke waarde van het volkslied te hebben erkend. In zijne *Stimmen der Völker*, in 1773 verschenen, stelde hij een onderzoek in, niet alleen naar de volkspoëzie der Duitschers, maar ook naar die van andere volken. Herder had daarbij nog de verdienste Goethe's oogen voor het volkslied te openen in zooverre, dat deze met eigen hand, voor eigen rekening, eene verzameling van volksliederen bijeenbracht, die nog bestaat.

Het door Herder uitgestrooide zaad droeg weldra vruchten. In verschillende oorden van Duitschland werden volksliederen afgeluisterd en opgeteekend, en er verschenen nu liederbundels die het volkslied in ruimer kring bekend maakten en daaraan meer aanzien gaven.

Van 1806 tot 1808 gaven Arnim en Brentano, onder den titel *Des Knaben Wunderhorn*, te Heidelberg, de eerste verzameling van moderne volksliederen uit. Het werk bevat ongeveer drie honderd liederen uit handschriften, gedrukte boeken of mondelinge overlevering geput. Deze uitgave werd in 1810 gevolgd door een andere bestaande uit een vier-en-twintigtal melodieën [1]. Alhoewel het hier, naar luid van den titel « meist

[1] *Vier und zwanzig alte deutsche Lieder aus dem Wunderhorn mit bekannten meist älteren Weisen beym Klavier zu singen*, Heidelberg.

ältere Weisen » geldt, behooren de meeste dezer melodieën tot de xviii° eeuw, zoodat het werk geen hooge wetenschappelijke waarde heeft [1].

De tijd brak nu aan waarop men ook aan het Nederlandsch volkslied zou gaan denken.

Voor zooveel men den naam van Nederlandsche liederen mag geven aan stukken in den afschuwelijken Brusselschen tongval en dan nog met Duitsch doorspekt, waren Büsching en von der Hagen de eerste, die in hunne *Sammlung deutscher Volkslieder*, in 1807 te Berlijn verschenen, eenige van het volk afgeluisterde teksten met de daartoe behoorende melodieën, in druk lieten verschijnen. Enkele dier teksten zijn slechts een uiterst flauwe echo van stukken uit vroegere eeuw. De daarbij gevoegde melodieën dagteekenen meestal van het einde der xviii° eeuw en hebben geen muzikale waarde hoegenaamd [2].

In 1824 vestigde Willem de Clercq in zijn verhandeling over den invloed der vreemde letterkunde op de onze, de aandacht op de Nederlandsche liederpoëzie [3].

Vooralsnog weet J.-C.-W. le Jeune in zijne in 1828 verschenen liederverzameling [4] geen onderscheid te maken tusschen het volks- en het kunstlied. Zijn werk kan alleen worden aangehaald als eene eerste poging tot ontginning van den nog braak liggenden Nederlandschen liederenakker.

[1] Ook de teksten werden door de uitgevers uitgesponnen of gewijzigd. Zie ERK und BÖHME, *Deutscher Liederhort,* die bijna al de melodieën van *Des Knaben Wunderhorn* en de teksten tot die melodieën bespreken.

[2] De verzameling bevat ook een twintigtal Fransche liederen, die in het begin der xix° eeuw te Brussel populair waren. Daaronder vindt men, zonder vermelding van bron noch van componist, doch niet ongeschonden, de heerlijke melodie « Je crains de lui parler la nuit » uit GRÉTRY's *Richard Cœur-de-Lion* (1784). De Nederlandsche en Fransche liederen zijn mondeling medegedeeld door Mevrouw von der Hagen, geboren Maria Josephina van Reynack, afkomstig uit Brussel (zie SNELLAERT, *Inleiding op* WILLEMS' *Oude Vlaemsche liederen,* blz. xxxiv).

[3] Dr KALFF, *Het lied in de middeleeuwen,* blz. 7 vlg.

[4] *Letterkundig overzigt,* enz. 's Gravenhage.

Voor een dergelijke verwarring bleef de groote Duitsche liederdichter, Hoffmann von Fallersleben, echter vrij. In 1833 verscheen onder den titel *Holländische Volkslieder*, de eerste door Hoffmann uitgegeven Nederlandsche verzameling van geestelijke en wereldlijke liederen. De bundel sluit met een viertal melodieën naar de *Souterliedekens* in moderne notatie gebracht. Doch in deze proef tot herstelling onzer oude zangwijzen, was J.-Fr. Willems, de vader der Vlaamsche beweging, Hoffmann voorgegaan. In zijne van 1827 tot 1830 te Antwerpen verschenen *Mengelingen van vaderlandschen inhoud*, vestigde Willems de aandacht van letterkundigen en musici, op een drietal door hem in moderne notatie gebrachte melodieën ontleend aan het groot 14e-eeuwsche Van Hultemsch handschrift [1]. Toen deze liederen door hem in het licht werden gegeven, was Willems van meening dat ons, buiten het « Wilhelmus » en nog een paar liedjes, zooals « Ik zag Caecilia komen » en « Naer Oostland zullen wy ryden, » geen andere volkszangen waren overgebleven, een zienswijze die hij later zelf logenstrafte. In 's mans *Oude Vlaemsche liederen*, in 1848 te Gent verschenen, vindt men een groot getal oude liederen met de daartoe behoorende muziek. De meeste zijn aan vroeger gedrukte verzamelingen ontleend; enkele, waarvan Willems de melodieën naar zijn best vermogen noteerde, zijn van het volk afgeluisterd.

In 1856 liet de Coussemaker, insgelijks te Gent, zijne *Chants populaires des Flamands de France* verschijnen. De uitgever die weinig met onze taal bekend was, en ook geen juist begrip van overeenkomst tusschen de metriek der taal en de muziek bezat, in zooverre dat de door hem genoteerde melodieën soms geheel verkeerd geschreven zijn, was niettemin een uitstekend musicus. Zijn werk is dan ook van blijvende waarde en is voor ons van zeer groot belang. Het leert ons veel melodieën kennen, zooals die omstreeks het midden der xixe eeuw in Fransch-Vlaanderen werkelijk werden gezongen. Valt de muzikale rhythmus hier niet altijd met de taalmetriek te zamen,

[1] Thans ter Koninklijke Brusselsche bibliotheek berustend.

dan toch wordt de oude toonaard — een voornaam punt — waar het pas geeft, steeds geëerbiedigd.

In 1879 gaven Lootens en Feys hunne hoogst verdienstelijke *Chants populaires flamands* in het licht. Een groot getal der honderd een en zestig door hen opgenomen liederen hadden de uitgevers, voor zooveel tekst en melodie aangaat, aan het wonderbare geheugen eener tachtigjarige dame te danken.

Weer verliepen een twintigtal jaren, alvorens Jan Bols ons zijne keurige verzameling *Honderd oude Vlaamsche liederen* schonk [1].

Thans, alhoewel wat laat in den avond van het Nederlansch volkslied, is de stoot tot het verzamelen der nog onder de asch smeulende vuursprankels gegeven. Een onzer verdienstelijkste letterkundigen en tevens een onzer beste dichters, Pol de Mont, trok zich insgelijks de zaak ter harte en gaf, in de door hem of met zijne medewerking gestichte tijdschriften, menig oud liedeken uit [2]. Anderen volgden hem [3], en reeds wordt een nieuwe omvangrijke bundel van oude liederen met de melodieën aangekondigd, door A. Blyau en M. Tasseel te Ieperen verzameld. Te oordeelen naar de proeven van hun werk [4], zal deze verzameling een nieuwe kostbare aanwinst zijn voor de studie van het oude Nederlandsche volkslied.

Schijnt het lied beter bewaard te zijn gebleven in het Zuiden dan in het minder conservatieve Noorden [5], en zijn de voor·

[1] *Namen*, 1897.

[2] In *Jong Vlaanderen*, Rousselaere, 1881 en vlg. jaarg.; — *Volkskunde*, Gent, 1888 en vlg. jaarg.

[3] *'t Daghet in den Oosten*, Hasselt, 1885 en vlg. jaarg.; — *Ons volksleven*, Brecht, 1889 en vlg. jaarg.

[4] In *Volkskunde*, X (1897-1898).

[5] Men leest in de voorrede van het *Nederlandsche Volksliederenboek* van O. De Lange, J.-C.-M. van Riemsdijk en Dr G. KALFF, uitgave van de Maatschappij « Tot nut van 't algemeen, » Amsterdam, 1896 : « Een oproep, door het hoofdbestuur in de meeste couranten van ons land geplaatst, waarin ieder werd verzocht, minder bekende fraaie nationale (Nederlandsche) liederen die nog heden gezongen worden, aan den secretaris der Commissie toe te zenden, leverde niet veel op. »

noemde bundels alle door Vlamingen verzameld, aan een
Nederlander, aan Dr G. Kalff, komt de eer toe het eerst de
teksten, door den druk of door de overlevering bewaard, met
elkaar te hebben vergeleken, die te hebben saamgevat en toe-
gelicht, en aldus, in zijn *Lied in de middeleeuwen* [1], aan onze
oude liederpoëzie een duurzaam gedenkteeken te hebben opge-
richt. Ook den musicus komt dit uitstekend werk, bij een
onderzoek naar den tijd waarop sommige melodieën kunnen
ontstaan zijn, menigmaal te stade.

De melodieën uit den volksmond opgevangen kunnen uit
een verschillend oogpunt beschouwd worden, naarmate zij
in verband staan met den Kerkzang of met den modernen
toonaard.

a) De zangwijzen tot den Kerkzang behoorende of van dezen
afstammende, zijn niet zeer talrijk, wanneer men die melo-
dieën uitsluit welke eigenlijk deel uitmaken van den kerkzang,
als daar zijn de melodieën van vertalingen of navolgingen van
kerkhymnen, zooals « Ave maris stella, » — « Kyrie, magne
Deus, » — « Te lucis ante terminum [2], » « Conditor alme
siderum, » — « Jesu, Salvator seculi, » — « Christe qui lux [3] »
en een zeker getal andere van later tijd [4], dan toch een sprekend
bewijs van den rechtstreekschen invloed der Kerkelijke melo-
dieën op den volkszang. Hoe algemeen de zangwijze « Condi-
tor » in gebruik was, hoe zeer deze op Nederlandsche liederen,
en daaronder van de meest populaire, werd toegepast, hebben
wij reeds vroeger aangetoond. Ook in de verzameling van de
Coussemaker wordt zij aangetroffen [5]. Het kan dus geen ver-
wondering baren, dat kerkelijke melodieën voor wereldlijke

[1] Leiden, 1884.

[2] Bäumker, t. a. p., blz. 305, 320, 187.

[3] Op het einde der *Souterliedekens,* Antwerpen, 1540.

[4] Zie *Het prieel,* Brugghe, 1609; — Theodotus, *Kerk- en Geest. lof-
sanghen,* 's Hertogenbosch, 1621, 1[en] druk.

[5] Zie de hierna aangehaalde melodieën, ook te vinden bij de Cousse-
maker, blz. 139, 312, 339, 356, 404.

liederen werden gebruikt. Zoo diende de melodie « Veni Creator » welke wij vroeger aanhaalden, ook voor het lied « Het wassor een coninc seer rijc van goet » (*Die coninghinne van elf jaren*), een stuk dat in zijn oorspronkelijken vorm tot de xv⁰ eeuw behoort, en ook nog voor een kerstlied :

De verwantschap van de iastische Halewijnsmelodie met den kerkzang hebben wij reeds aangetoond [2].

De fraaie melodie :

is ontstaan uit den iastischen maar tot den aeolischen overgeloopen modus, uit het 26⁰ thema tot 3⁰ geworden [4]. Een niet

[1] DE COUSSEMAKER, blz. 32.
[2] Zie blz. 49.
[3] DE COUSSEMAKER, t. a. p. blz. 209.
[4] Zie blz. 55, 96-97 en 111.

minder fraaie zestonige zangwijze staat in verband met het
10ᵉ thema :

Een Sou-daen had een doch-ter - tje, Zeer

schoon van groo-ten lo - ve; enz. [1].

Tot dit 10ᵉ thema, kunnen insgelijks de twee volgende melo-
dieën gebracht worden, die thans nog in den volksmond
voortleven :

En er viel een he-melsch dauw-ken Al op

ee - ne blij ma-ged-je rein. Rei - ne ma-ged-je uit-ver -

ko - ren, Moe-der Gods zal zij al - tijd zijn [2].

[1] DE COUSSEMAKER, blz. 191.
[2] J. BOLS, t. a. p., blz. 23; vgl. blz. 107 hierboven.

Men moe - der en me va - der, Zy en

on - der - hie - len my niet, Zy en on - der - hie - len my

niet. Ze slo - ten my 't snachts op de stra - te;

Van daar kwam ik ge - gaan, Van daar kwam ik ge -

gaan. Nog en was ik niet kwa - 1 k be - raän [1].

Zonder twijfel is het hier bij den aanvang gebruikte verhoogingsteeken een nutteloos bijvoegsel dat de melodie ontsierd. Overigens wordt verder, bij de herhaling der woorden « Van daer kwam ik gegaan, » het verhoogingsteeken niet gebruikt.

[1] BLYAU en TASSEEL, t. a. p., blz. 92.

De laatste twee melodieën zijn zestonig, waardoor alle rechtstreeksche of onrechtstreeksche schreden die tot tritonus of verminderde quint kunnen leiden, gebannen zijn. De laatste zangwijze is daarentegen vijftonig; quint en sexte blijven onaangeroerd. Dergelijke melodie kan tot twee modi, den aeolischen of den iastischen met eindnoot op de quint, worden gebracht.

Verwantschap met het 10e thema noopt ons de hier aangehaalde zangwijze te beschouwen als tot den aeolischen modus behoorende.

b) Groot is integendeel het getal der melodieën van den ouden modus die, zooals wij reeds zagen, van kerkelijke thema's of van de vrije compositie uitgaan. Als echter tot de vrije compositie behoorende mag men bij voorbeeld rekenen de zestonige aeolische zangwijze « van den Hertog van Brunswijk : »

hoe dat hy ver - zeil - de Op zee met groot be -

zwa - ren [1].

Ofschoon de zesde trap der toonladder onaangeroerd blijft, en dienvolgens niets te maken heeft met de melodie, brengt de Coussemaker de ♭ onmiddellijk achter den sleutel. Hierin wordt door hem met het juist begrip van den aeolischen modus gehandeld, daar deze toonaard wel zestonig van natuur is, maar de ♭ dan toch altijd bij de in de zangwijze schuilende harmonie te verstaan is.

Alhoewel deze zangwijs, volgens de Coussemaker, in de xv⁰ eeuw thuis behoort, en Erk en Böhme [2], nog verder gaande, van meening zijn, dat zij heeft kunnen dienen voor de minder omvangrijke liederen van de reeds in de xiii⁰ eeuw bewerkte Gudrunsage, kan zij ook wel later ontstaan zijn. De aeolische modus bleef immers tot op onzen tijd in menige volksmelodie voortleven en er ontstonden dus nog zeer lang na de xv⁰ eeuw zangwijzen in dien modus [3]. Hoffmann von Fallersleben [4] had den tekst, schoon deze nog op 19ᵈᵉ-eeuwsche

[1] DE COUSSEMAKER, blz. 152.

[2] *Deutscher Liederhort*, I, blz. 88.

[3] Zie DE COUSSEMAKER : « Onder de groene linde, » blz. 183; — « Dat Melpomena deze droeve dood beschreyt » (*Kapiteyn Bart*, 1757), blz. 261; — « 'k Passeerde voor de visschemerkt, » blz. 268; — « Rosa willen wy dansen, » blz. 330; — « Jan, mynen man, zou ruyter wezen, » blz. 397; — « Matheetje kwam van Watou, » blz. 400.

[4] *Niederländsche Volkslieder*, nᵉ 2, blz. 6.

losse bladen voorkomt, insgelijks tot de xv° eeuw doen opklim-
men; maar Dr Kalff overwegende, dat verschillende andere
liederen in dezelfde epische maat als het lied « van den Hertog
van Brunswyk » zijn geschreven, en aan volksromans van het
begin der xvi° eeuw zijn ontleend, gelooft nu ook niet langer
aan den hoogen ouderdom van den tekst [1]. Er bestaat dus ten
slotte geen zekerheid nopens den ouderdom dezer melodie.
Overigens vindt men in de Coussemaker's verzameling zesto-
nige melodieën voor teksten die zeker niet tot de oudste
behooren. Vijftonige aeolische melodieën, zulke waarin sexte
en septime onaangeroerd blijven, worden mede in laatst-
gemelde verzameling gevonden :

Moe-der, ik moet heb-ben een man, War-me gar - nars,
smo-ry! Die my den kost wel win - nen kan. War-me gar - nars,
gar-nars, gar - nars, War-me gar - nars, smo-ry [2]!

Alle dergelijke vijftonige stukjes behooren tot den luimigen
trant.

[1] *Tijdschr. voor Nederl. taal- en letterk.*, Leiden, V (1885), blz. 68 vlg.
[2] DE COUSSEMAKER, blz. 270, vgl. blz. 260, 326, 333, 345, 390, 398.

In enkele melodieën is de septime alleen weggelaten; tot
deze soort behooren de twee volgende :

Wy klom - men op hoo - ge ber - gen En

kee - ken ter zee - waert in; Wij za - gen een schip - ken

va - ren Daer dry maeg - de - kens za - ten in, En

ee - ne was naer myn zin [1].

Andermaal doorloopt de melodie de gansche toonladder en
laat de zevende trap (c) zich hooren zonder schroom, en wel

[1] DE COUSSEMAKER, blz. 200, metrisch hersteld. De fraaie melodie door
J.-A. Alberdingk-Thijm aan d. C. meegedeeld is in de oorspronkelijke
lezing door valschen klemtoon : « Wy keken te zeewaert » en verder
« Dry maegdekens, » deerlijk ontsteld. Vgl. bij denzelfde de melodie :
« Als Pierlala nu ruym twee jaar, » blz. 303, en den aanvang der zang-
wijze : « Ik zag Cecilia komen, » blz. 368.

zoodanig dat de zangwijs voor hen die met den ouden toonaard minder vertrouwd zijn, een vreemd aanzien krijgt :

Wilde men den ouderdom van den tekst door den tijd bepalen waarop deze melodie ontstond, dan kwam men tot het besluit, dat zij van de tweede helft der xvii° eeuw is, daar het volksboek van « Genoveva van Brabant, » waaruit die tekst naar alle waarschijnlijkheid schijnt genomen te zijn, op zijn vroegst uit de xvii° eeuw dagteekent. Dit boek is inderdaad een verkorte bewerking van een in 1638 te Parijs verschenen Franschen volksroman, waarvan in 1645 te Antwerpen eene

¹ DE COUSSEMAKER, blz. 228.

Nederlandsche vertaling het licht zag [1]. Doch wanneer men in aanmerking neemt dat de strophe waarin dit lied is geschreven:

$$4 \ — \ \smile$$
$$4 \ — \ a$$
$$3 \ \smile \ b$$
$$4 \ — \ x$$
$$3 \ \smile \ b$$

uit vijf regels bestaat, waarvan de eerste met den tweeden en de derde met den vijfden door rijm zijn verbonden, terwijl de vierde op zich zelf staat — een der oudste vormen van het Duitsche volkslied, die ook ten onzent in talrijke 15ᵉ-eeuwsche liederen wordt teruggevonden [2] — is men geneigd aan te nemen, dat de melodie waarvan hier spraak is, reeds voor een vroeger lied met denzelfden strophenbouw kan gediend hebben.

Wel berust het hiervoren aangehaalde lied « Wij klommen op hooge bergen » insgelijks op vijfregeligen strophenbouw, maar de vorm is niet dezelfde als voor het lied van « Genoveva. » De oorspronkelijke strophe van het lied van « De drie ruiterkens, » is vierregelig [3], het vijfde vers, naar de Coussemaker's lezing, is een later bijvoegsel. De melodie « Wij klommen, » enz., zal dan ook wel niet veel ouder zijn dan de XVIIᵉ eeuw.

Andere zangwijzen waarin de gansche aeolische toonladder wordt doorloopen, zijn bij voorbeeld : « Daer was een sneeuwwit vogeltje, » — « Een stuk van liefde moet ik u verhalen, » — « Daer gingen dry herderkens uyt om te jagen, » — « Wel Island gy'n bedroefde kust [4]. »

[1] Dr J. TE WINKEL, *Geschiedenis der Nederlandsche letterkunde,* I, 65.

[2] Dr KALFF, *Het lied in de middeleeuwen,* blz. 554-555.

[3] Zie Dr KALFF, t. a. p., blz. 156.

[4] DE COUSSEMAKER, blz. 166, 177, 207, 256.

c) In sommige melodieën kan men in den vorm waarin die tot ons zijn gekomen, het bestaan van den ouden modus en tevens van den nieuwen toonaard vaststellen, die daardoor als het ware in botsing komen; dat is namelijk het geval met de melodie waarvan aanvang en slot volgen :

Aanvang :

Wat vreugd hoor ik uyt 's hemels zae - len; 't Schynt het aer - de -

ryk is vol ge - schal ;

Slot :

Want Mes - si - as is de - zen nacht voort - ge -

N. B.

bracht, tot troost van 's mensch ge - slacht [1].

[1] DE COUSSEMAKER, blz. 39. Vgl. de melodie « Hoort al te samen, » blz. 211.

Daarentegen is de verhooging op de tweede noot van de volgende melodie wellicht een bijvoegsel van later tijd :

Ghe - luck te saem Met God den Heer be - quaem [1],

te meer daar de ondertonica zich verder voordoet :

en de tekst ten minste in den aanvang der XVII^e eeuw moet thu' gebracht worden, zoodat de zangwijze nog van vroeger tij kan zijn. Het verhoogingsteeken daargelaten, berust de mel die op den aeolischen modus (D) met den aanverwanten du toon (F) in verband gebracht, zooals dit zich ook in eeni andere liederen voordoet, als bij voorbeeld in de navolgend zangwijze :

Al die wilt hoo-ren een nieuw lied, Wat dat er te

Gent in 't be - gyn-hof is ge - schied, enz. [2].

[1] DE COUSSEMAKER, blz. 34.
[2] IDEM, blz. 175.

d) Melodieën in den modernen moltoonaard :

e) Talrijker daarentegen komen in den laatstgenoemden **bundel** zangwijzen in modernen durtoonaard voor. Reeds op de **eerste** bladzijden vindt men melodieën met modulatie van **tonica** naar dominante, en na een kleine vertoeving in den **toon** der dominante terugkeerend tot de tonica. Hier ont- **moeten** wij een voor- en een nazang, door een slotzang **gevolgd**; den driedeeligen liedervorm waaruit later het eerste **deel** der sonate of der classieke symphonie ontstond.

Het valt in het oog, dat de doorloopen toonschreden zich

¹ DE COUSSEMAKER, blz. 41.
² IDEM, blz. 185, en vgl. blz. 251, 261 (ander wyse), 288.

Indien de bij de Coussemaker ongewone notatie hier doet zien, dat wij met geene uit den mond des volks opgeteekende melodie te doen hebben, vindt men toch in de door hem uitgegeven verzameling enkele melodieën — talrijk zijn zij niet — die in moderne moltoonladder klinken.

in het Nederlandsch volkslied tot de eenvoudigste bepalen, namelijk tot de natuurlijke halve tonen der toonladder, de groote seconde, de kleine of groote terts, de reine quart en de reine quint, de kleine sexte en de octave. Deze intervallen zijn inderdaad de gemakkelijkste voor den zang en worden nog door Fétis in zijn regels voor het contrapunt [1] met uitsluiting van al andere toonschreden aanbevolen.

Enkele der zangwijzen die ons in den volksmond zijn bewaard gebleven, kunnen, waar zij niet rechtstreeks tot de kerkelijke melodieën behooren, even als de hiervoren aangehaalde melodieën « Een Soudaen had een dochtertje, » — « Myn moeder en myn vader, » zeer oud zijn. Echter dagteekenen, ook naar de meening van de Coussemaker, de meeste der door mondelinge overlevering tot ons gekomen zangen uit de XVII° of de XVIII° eeuw. Dit was mede het gevoelen van Snellaert, die aanneemt, dat de geestelijke liederen welke nog in 1838 in Vlaanderen gezongen werden, grootendeels uit den tijd van Albert en Isabella waren [2], zooals ze inderdaad ook in de bundels van dien tijd te vinden zijn. Ook onze kerstliedjes, voegt de schrijver er bij, zijn in den stijl van die eeuw [3].

Overigens werd de rein-diatonische toonaard die ons in onmiddellijke aanraking brengt met de muziek der Oudheid, nog zelfs op het einde der XVIII° eeuw in de dramatische werken niet geheel en al verwaarloosd. Zelfs in zangstukken van onzen Grétry vindt men rein-diatonische melodieën, zooals in *Le tableau parlant* (1769), een zijner meesterwerken :

La nuit, dans les bras du som - meil, Je ré - vais de mon cher ...

[1] *Traité du contrepoint et de la fugue,* Paris, 1846 (2° édit.), blz. 2, § 8.
[2] DE COUSSEMAKER, blz. 3, 7 (eerste deel der melodie), 9, 14, 16, 20, 23, 27, enz.
[3] SNELLAERT. *Verhandeling over de Nederlandsche dichtkunst,* enz. (1838), blz. 277, die hier vooral de teksten bedoelt. Deze worden meest op bestaande zangwijzen voorgedragen.

au - dre, Je croy - ais le voir et l'en - ten - dre, Je l'ap-pe -

lais à mon ré - veil, enz. [1].

Dat het begrip der in de melodie besloten harmonie voor Grétry nog met het gevoel der rein-diatonische toonladder gepaard ging, bewijst de begeleiding van den aanvang eener in *Richard Cœur-de-Lion* (1784) voorkomende melodie, die mede tot de populaire zangwijzen behoord heeft [2] :

Que le sul - tan Sa - la - din ras - sem - ble dans

son jar - din Un trou - peau de jou - ven - cel - les, tou - tes

jeu - nes tou - tes bel - les,

enz.

[1] *OEuvres de Grétry*, édition publiée par le Gouvernement belge, IXe livr., blz. 111. Vgl. in dezelfde verzameling, 1re livr., *Richard Cœur-de-Lion*, blz. 205, het lied « Et zic et zic. »

[2] GRÉTRY, *Richard*, blz. 95.

Hier ook hebben wij een onbetwistbaar staaltje van samensmelting van den ouden aeolischen modus met de moderne moltoonladder.

TWEEDE AFDEELING

FORMULES — VRIJE COMPOSITIE

Zooals wij zagen, zijn de door de volksoverlevering bewaarde melodieën welke met het oude nomos in verband staan, niet zeer talrijk [1]. Daarentegen treft men in onze 17e- en 18e-eeuwsche zangwijzen vormen aan die zich meer dan eens voordoen, ja, op formules uitloopen, en aldus een geheele reeks van aanverwante melodieën doen ontstaan. Deze vormen zijn overigens niet uitsluitend eigen aan het Nederlandsch lied : sommige daarvan behooren tot den algemeenen volkszang, en worden dus ook bij andere natiën aangetroffen.

In tegenstelling met de kerkelijke melodieën, waar in menig geval de toonaard slechts bij het slot der melodie met zekerheid kan bepaald worden [2], treedt de tonaliteit in het volkslied der xvii⁰ en xviii⁰ eeuw reeds bij de eerste maten duidelijk te voorschijn. De melodie klinke mol of dur, doorgaans wordt haar aard onmiddellijk vastgesteld, zoodat er bij den toehoorder nopens de tonaliteit geen oogenblik twijfel kan bestaan.

DE COUSSEMAKER, blz. 406 :

Wij zyn al by - een, al goe ka - dul - le - tjes, al goe ka - dul-les;

[1] De aangehaalde voorbeelden, blz. 91-120 hierboven, zijn alle aan handschriftelijke of gedrukte bronnen ontleend.
[2] Zie blz. 91.

Zoodra de tonaliteit zich heeft laten hooren, staat zij onwan-
kelbaar vast tot op het einde van het stuk, hetzij de melodie
hoegenaamd niet moduleere of alleen tot den aanverwanten
dur- of moltoonaard overga, hetzij ze daar waar ze in dur
klinkt, naar de bovenquint of onderquart moduleere, om
daarna dadelijk naar de tonica terug te keeren.

Thans willen wij door eenige voorbeelden nader aantoonen
hoe zich in de populaire melodie de tonaliteit reeds bij den
aanvang vertoont, waarbij wij dan tevens zullen doen opmer-
ken hoe door het gebruik van zekere formules verwantschap
tusschen de melodieën ontstaat. De volgende vorm, die ook
wel eenigszins met het 6e kerkelijk thema in overeenkomst te
brengen is (zie « Een ridder ende een meysken ionc » —
« Lynken sou backen, mijn heer sou kneen » (blz. 142) :

DE COUSSEMAKER, blz. 270 :

Moe - der, ik wil heb - ben een man,

wordt in de hierna aangeduide liederen teruggevonden :
Id., blz. 296 : _

Plompaert en zy wu - vet - je Ze zijn te merkt a - gaen;

DE COUSSEMAKER, blz. 200 :

Wy klommen op hoo-ge bergen en ke-ken te zee-waert

in; (Zie blz. 208 hierboven)

Id., blz. 260 :

Al die wil-len te ka-p'ren va-ren, Moe-ten man-nen met

baer-den zyn; Jan, Pier, Tjo-res en Cor-neel.

Dezelfde vorm komt in een aantal Fransche liederen voor:
Souterliedekens, 1540, Ps. 135 :

Le ber - gier et la ber - gie - re [1];

[1] Deze Fransche melodie, waarop volgens de *Souterliedekens* het vroeger gemelde lied « Lynken sou backen » werd gezongen, is reeds driestemmig bewerkt te vinden (zie blz. 106 hierboven) in *Trente et une chansons musicales*, Paris, Attaignant, 1535.

ROLLAND [1], III, blz. 37 :

Quand Re - naud de la guer - re vint;

ID., V, blz. 47 :

Je viens vous pri - er en pas — sant;

ID., I, blz. 116 :

Me pro - me - nant le long d'un pré;

(Naar BALLARD, *Rondes*, I, 1724)

ID., I, blz. 114 :

En re - ve - nant de Cha - ren - ton;

(BALLARD, t. a. p)

ID., I, blz. 118 :

Mon père a fait plan - ter un bois;

[1] *Recueil de chansons populaires*, vijf deelen, Paris, 1883-1887.

ROLLAND, II, blz. 143 :

C'é-tait An-ne de Bre-ta-gne, A - vec des sa - bots.

Ziehier eenige andere formules en aanverwante Fransche volksmelodieën.

De melodie stijgt van de tonica tot de quint.

DE COUSSEMAKER, blz. 152 :

Hoort toe gy arm' en ry - ke, men zal u zin-gen

pu - re [1];

ID., blz. 400 :

Ma - theet - je kwam van Wa - tou, En hy wil - de de meysjes

kwaed doen;

[1] Zie blz. 205.

DE COUSSEMAKER, blz. 326 :

Ma - seurt - je, gae ye meê, Als wy ja - gen, als wy

ja - gen;

ID., blz. 330 :

Ro - sa, wil - len wy dan - sen? Danst, Ro - sa, danst

Ro - sa;

ID., blz. 288 :

Jan de mul - der, met zy - nen lee - ren kul - der en zyn

lee - ren broek - jen aen.

ROLLAND, I, blz. 55.

On me veut don-ner un clol - tre, Mais point d'en - vi' ne me prend.

(BALLARD, *Rondes,* 1724 [1]

De melodie daalt van de bovenquint naar de tonica; bij
DE COUSSEMAKER, blz. 398 :

Kleen, kleen kreu - kel - zet - je, Wat doet gy in dat

hof?

ID., blz. 207 :

Daer gin - gen dry her - der - kens uyt om te

ja - gen;

[1] Vgl. ROLLAND, II, 52, de daarvan afgeleide melodie « C'est la bergère
Nanette. »

DE COUSSEMAKER, blz. 390 :

Springt op en toogt uw schoen; 't Is om te

zien wat dat de ou - de man-nen al doen;

ROLLAND, l, blz. 233 :

Ah! que j'ai z'un' cru - el - le mèr', He - las!

Reeds dadelijk bij den aanvang, laat de aeolische melodie de ondertonica hooren; bij DE COUSSEMAKER, blz. 378 :

Te Mer - ris, te Mer - ris, daer staet een stee - nen

mo - len, een stee - nen mo - len;

DE COUSSEMAKER, blz. 268 :

'k Pas-seer-de voor de vis-sche — merkt, 'k Zag daer

een ma-vrou-we staen;

ID., blz. 228 :

Daer was een e - del Palz-gra-vin, Den

Graef die stond naer ha - ren sin. (Zie blz. 209)

Een zeer geliefde vorm, die dan ook zijn weerklank in den durtoonaard had, komt in de volgende melodieën voor :

DE COUSSEMAKER, blz. 303 :

Als Pier - la - la nu ruym twee jaer Ge –

le - gen had in 't graf.

Id., blz. 271 :

A - li, a - lo, pour Ma - sche - ro,

a - li, a - li, a - lo [1].

Id., blz. 368 :

Ik zag Ce - ci - lia ko - men Langst ee - nen wa - ter -

gank [2].

Id., blz. 333 :

Al van den droogen ha - ring wil - len wy zin - gen.

[1] DE COUSSEMAKER, t. a. p., is van meening dat dit te Duinkerke geno-
teerde lied ook op een Vlaamschen tekst werd gezongen, daar zee- en
werklieden in gemelde stad vroeger uitsluitend Vlaamsch spraken.

[2] Zie blz. 191-192 hierboven.

DE COUSSEMAKER, blz. 185 :

On - der de lin - de - boom groe - ne, Daer

ry - de ik naer myn lief.

ID., blz. 261 :

Dat Mel - po - me - na de - ze droe - ve dood be - schreyt.

Nagenoeg dezelfde vorm wordt reeds in STARTER's *Friesche lust-hof* gevonden, en moet dus ten minste tot het begin der XVII* eeuw worden gebracht.

O ee - nigh voed - sel van myn ieughd, Fon -

teyn van myn ge - luck en vreughd [1].

[1] Uitg. 1621, blz. 96, « Stemme : Kits Alemande, etc. »

Snachts doen een blauw ge - star - de kleed Be - deck-ten 't blauw ge - welf ¹.

Ook onder de Fransche volksliederen, treffen wij dezen vorm aan.

ROLLAND, II, blz. 69 :

Quand j'é-tais chez mon père Oh! gai! vi - ve l'a-mour!

ID., III, blz. 58 :

Où sont ces ro - siers blancs? La bel - le s'y pro - mè - ne.

ID., I, blz. 260 :

Au jar - din de mon pè - re, Vi - ve l'a-mour.

De chromatische gang der laatste melodie komt in de door de Coussemaker genoteerde melodieën niet voor, evenmin als

¹ Blz. 75, zonder wijsaanduiding.

de verminderde quarte welke zich in de volgende zangwijze openbaart :

ROLLAND, I, blz. 111 :

Pier - rot et Mar - got sont ve - nus.

Gaan wij thans tot den durtoonaard over. De modale drieklank laat zich reeds bij den aanvang duidelijk hooren bij DE COUSSEMAKER, blz. 393 :

Bel - lo - tje die was ver — ste - ken.

ID., blz. 237 :

God heeft zijn won-der - wer - ken.

ID., blz. 332 :

Ro - sa, wil - len wy kie - zen?

ID., blz. 376 :

ID., blz. 379 :

ID., blz. 324 :

ID., blz. 365 :

ID., blz. 258 :

DE COUSSEMAKER, blz. 187 :

Het wa - ren twee ko - nings kin - de - ren.

ID., blz. 342 :

Langst een groen meu - le - tje kwam ik ge - tre - den.

De volgende zangwijzen zijn met de melodie « Conditor alme siderum » verwant :

DE COUSSEMAKER, blz. 139 :

Als de groo - te klok - ke luyd, de klok - ke

luyd, De Reu - ze komt uyt.

ID., blz. 312 :

't Is van da - ge Sint' An - na - dag, Sint' An - na

dag; wy ky-ken al af den kla - ren dag.

ID., blz. 404 :

Kat - je-muys Gink nae't sluys Om te lee-ren ron-ken.

ID., blz. 341 :

Een oud man-ne-ken wil-de vry-en, Nooyt en keek by

ned - re-waert.

ID., blz. 339 :

Waer-om zou ik het dan-sen la-ten? Om - dat myn schoen ver-

sle - ten zyn?

DE COUSSEMAKER, blz. 356 :

Lintj' en Trintj'en Bel-lotj' en Mar - tin - tje, Lie - ve Ka -

to - tje en Sa - ra, Ze dron-ken te ga - re bran - de -

wyn - tje.

ROLLAND, I, blz. 206 :

En re - ve - nant de noc's.

ID., IV, blz. 52 :

En pas - sant près d'un p'tit bois, En pas -

sant près d'un p'tit bois [1].

[1] Vgl. ROLLAND, I, 97 en 149.

ID., I, blz. 82 :

Mon pèr' m'a ma - ri - é si mal, D'au - tant que la bar-be lui

bran - le.

ID., I, blz. 103 :

Qui veut ou - ir qui veut sca - voir, Com-me ces

vieil-lards ai - ment [1].

Ziehier de aanvangsformule die wij reeds in den moltoon-
aard aantroffen en die men in Duitsche en in Fransche volks-
liederen terugvindt :

DE COUSSEMAKER, blz. 334 :

Daer is een e - zel - in - ne; haer oo - ren zyn zoo lang.

[1] Vgl. ROLLAND, I, 45 en 175.

(234)

Willems, blz. 276 :

Des win-ters als het re-ghent, dan sijn de paet - jes

diep, ja diep.

De Coussemaker, blz. 204 :

Toen ik op Ne-der-lands ber-gen stond, Keek

ik het zee - gat in.

Id., blz. 335 :

Den boom groeyt in den za - vel En bloeyt er moey.

Voor den ouderdom dezer formule's pleit een melodie van den aanvang der xv⁰ eeuw.

Erk und Böhme, III, blz. 636 :

In dul - ci ju - bi - lo ¹,

en eene 16⁰-eeuwsche :

Id., III, blz. 633 :

Es wolt gut Jä - ger ja - gen, wolt ja - gen in Himmels - thron.

Een vergeestelijking van dit laatste lied, sluit aldus :

Erk und Böhme, III, blz. 634 :

Mit Ma - ri - a al — lei - ne.

Böhme ², blz. 148 :

Im Wal - de möcht ich le - ben zur hei - ssen sommer - zeit.

¹ *Deutscher Liederhort*. Oude lezing der melodie naar *Leipziger Gesangbuch* uit den aanvang der xv⁰ eeuw.

² *Volksthümliche Lieder der Deutschen*, 1895.

Böhme, blz. 146 :

All - dort auf grü-nen Mat - ten da giebts der Freu-den viel.

Wolfram [1], blz. 222 :

Ich trag' ein gold-nes Rin-ge-lein, Schatz, an mei-nem

Fin - ger - lein.

Rolland, I, blz. 296 :

C'é - tait un p'tit bon-homm' gue - nil - lon.

Id., II, blz. 14 :

Quand j'é-tais chez mon pè - re, gai, vi - ve le roi!

(Vgl. blz. 277)

1 *Nassauische Volkslieder*, 1894; vgl. denzelfde, blz. 92, 120.

Id., I, blz. 11 :

Quand j'é-tais chez mon pè - re, vi - ve l'a - mour.

Id., I, blz. 280 :

Du temps que la Be - nay - ta al - lov' en champ lo beu.

Id., IV, blz. 33 :

Si tu te fais ro - se Dans mon ro - sier ¹.

Ook met het *Patersliedje,* waarvan veel varianten bestaan, hebben andere melodieën betrekking.

De Coussemaker, blz. 328 :

Daer wan-deld' a pa - ter - tje langst de kant.

¹ Vgl. Rolland, I, 8; II, 149, 240; IV, 34.

DE COUSSEMAKER, blz. 405 :

't Was op een Nieuwjaer - a - ven; Den bak-ker sloeg zyn wuf.

ID., blz. 329 :

Sa, boer, gaet naer den dans.

TERRY et CHAUMONT [1], blz. 75 :

Me pro - me - nant le long du bois, Me pro - me -

nant le long du bois.

[1] *Recueil d'airs de Cramignons et de chansons populaires à Liége,* 1889; vgl. dezelfden, blz. 126, 287, 293.

ROLLAND, II, blz. 243 :

J'ai un grand voy - a - ge à faire, « Ros - si -
Je ne sais qui le fe - ra :

gnol au beau plu - mage,

ID., I, blz. 77 :

A la Saint Jean je m'ac-cueil - lis, Je n'y fus

qu'un jour et de - mi [1].

ERK [2], blz. 307 :

Op dö grö - ne We - se, fa - ri - rom.

[1] Vgl. ROLLAND, I, 94; II, 123 a^bis, 185, 229.
[2] Deutscher Liederhort, 1856.

Vermelden wij tot slot nog de volgende melodieën, die mede hare formule's hebben.

DE COUSSEMAKER, blz. 58 :

Ik voe-le dat myn her-te leeft, Vi - va!

ID., blz. 374 :

Als de boer een paer kloef-kens-heeft, Dan is hy reeds con -

tent.

ID., blz. 277 :

En 's a-vonds, en s' a-vonds, en s' avonds is het goed.

ID., blz. 311 :

Sint An - na-dag - nuch-ten ons eer - ste werk.

Id., blz. 349 :

Laet ons te ga - der die - neu den va - der, den

wyn - gaerd a - der, en dank - baer zyn!

Id., blz. 323 :

Juf - vrouw, be - waert uw pur - pe - ren lint.

Id., blz. 105 :

De zoe - te ty - den Van het mey - sai - zoen.

Id., blz. 267 :

Wat doet gy al in 't groe - ne veld.

DE COUSSEMAKER, blz. 399 :

Ka - rel - tje, Ka - rel - tje, tjip! tjip! tjip! En had - de geen

hem - de - tje aen zyn lyf.

ID., blz. 273 :

Daer was-ser een meys-je van Duynkerk ge - laên, Zy had-de heur

man - de - tje met visch be - laên.

ID., blz. 313 :

Kin - der - tjes, kin - der - tjes, steekt yul - der ke - le - gatje

op, Om te roe - pen : zym-mer al, iow!

Id., blz. 382 :

Kwe-zel - tje, wey - e gy dan-sen? lk zal u ge-ven een ey.

In al deze zangwijzen, voor zooveel zij tot den durtoonaard behooren, worden de natuurlijke tonen, de open trompet- of hoorntonen, bij voorliefde aangeslagen [1]. En nochtans vindt men in de honderden liederen door Willems en vooral door zijne opvolgers uit den mond des volks opgeteekend, geen enkel vaderlandsch lied, geen enkelen zang waar liefde voor den geboortegrond of voor de moedertaal uit spreekt. Gedurende twee eeuwen, te rekenen van het einde der XVI^e tot op het einde der XVIII^e eeuw — wij spreken van de Belgische gewesten — ontmoet men geen enkel lied van vaderlandschen aard. Waar de zanger een enkele maal een krijgshaftigen toon aanslaat, wijzen de woorden op een kerst- of op een Marialied :

Ver - heugt u, ver - heugt u, Romsch en wa - re Kerk,
(sic)

Want u - wen vy - and word on - sterk, enz. [2].

[1] Vgl. voor de Fransche liederen, ROLLAND, I, blz. 38, 47, 48 (e), 56, 64, 67, 76, 121, 123, 132, 244, 327, enz.

[2] DE COUSSEMAKER, blz. 41.

En het reeds vermelde :

<table>
<tr><td>Ik</td><td>voe - le dat myn</td><td>her - te leeft, Vi - va!</td></tr>
<tr><td>En</td><td>dat myn ziel veel</td><td>blydschap heeft, Vi - va!</td></tr>
</table>

Wat is er dat geen vreugd en baert Als Ma - ri - a tea

he - mel vaert! Vi – va Ma – ri - a, Vi - va Ma - ri - a [1].

Eerst met de Brabantsche omwenteling, schijnt het lied een vaderlandschen toon aan te slaan. De meeste Patriotten-liederen werden echter op Fransche, aan vaudeville's ontleende wijzen voorgedragen, als daar zijn : « Avec les jeux dans le village » of « C'est ce qui nous console. » Van de wijzen « van Tante Wanneke [2], » of « 'k Heb den meyboom aen myn hand, » is de eerste ons onbekend gebleven. Aanduidingen zooals « op een aengenaeme wijs, » zijn ontoereikend om ons verder over de muzikale waarde der Vlaamsche Patriotten-liederen te laten oordeelen.

[1] DE COUSSEMAKER, blz. 58.

[2] Zie *Versamelinge van verscheyde stukken...* bij een vergaedert door Sincerus Recht-uyt, Brussel, 1790, blz. 8, 11, en *Versamelinge van cretieke stukken...* door denzelfde, Brussel, 1790, blz. 92, 124.

Naast de « rei- en dans-, » de « drink- en minneliedjes, »
naast allerliefste zangen, « Rosa, willen wy dansen, » — « Daer
was een sneeuwwit vogeltje, » — « De zoete tyden van het
meysaizoen [1], » vinden wij ook liederen die door gevoel en
zangerigheid uitmunten : « Het windetje die uyt den oosten
waeyt, » — « Wel Island, gy'n bedroefde kust, » — « T' wyl
in den nacht, » — « Het waren twee koningskinderen [2], »
mogen zonder tegenspraak onder de schoonste volksmelodieën
geteld worden en kunnen zonder schroom de vergelijking
doorstaan met het fraaiste wat door andere volken op het
gebied der volksmelodie is geleverd.

Verschillende der laatstgenoemde liederen wijken af van de
hierboven aangeduide formule's; reeds de aanvang laat dit
duidelijk zien :

Daer was een sneeuw-wit vo - gel - tje.

Wel Is - land, gy'n be - droef - de kust.

Het win - de - tje die uyt den oos - ten waeyt.

T'Wyl in den nacht d'her - ders wa - ren op wacht.

[1] DE COUSSEMAKER, blz. 330, 166, 105.
[2] IDEM, blz. 253, 256, 37, 187.

Deze melodieën moeten beschouwd worden als tot de vrije compositie te behooren, die zich hier lucht gaf. Evenals in vroegere eeuwen ontstonden, naast melodieën aan kerkelijke thema's ontleend, andere, die geboren werden uit den vrijen, onafhankelijken geest van den componist.

Indien wij thans een vluchtigen blik werpen op den afgelegden weg, stellen wij vast, dat het Nederlandsche lied van de vroegste tijden af voor een goed deel op kerkelijke thema's berustte, thema's die de Kerk op hare beurt voor een groot deel uit de Oudheid had overgenomen. Voor een ander deel ging het Nederlandsche lied van de vrije compositie uit, maar nog altijd bleef het met betrekking tot den toonaard, door de oude modi met den kerkzang en daardoor met de melodieën der Oudheid verbonden. De vrije compositie werd vooral begunstigd door de Italiaansche muzikale renaissance, die in den aanvang der xvii^e eeuw afbrak met de op het oude nomos steunende compositie.

Met de xvii^e eeuw oefende de nieuwe kunst ook haren invloed op het Nederlandsche lied uit, in zooverre dat een aantal Italiaansche melodieën door onze beste dichters als wijzen voor hunne liederen werden gebruikt. Grooter was echter het getal der Fransche zangwijzen die gedurende de xvii^e en xviii^e eeuw onze provinciën binnendrongen en volksgeliefd werden.

De verzamelingen van Willems en de Coussemaker getuigen van dien vreemden invloed. De melodie : « Ik drink den nieuwen most [1] » stamt af van een danslied « La Royale [2]; » de zangwijze van het kerstlied « Drie koningen groot van macht, » welke nog voor weinige jaren zoowel in Oost- en West- als in Fransch-Vlaanderen bekend was, is ontleend aan een « air du

[1] WILLEMS, blz. 244; — DE COUSSEMAKER, blz. 358.
[2] Zie FL. VAN DUYSE, *Het eenstemmig lied...*, blz. 322.

Traquenard, » een ouden Franschen dans [1]; de melodie
« ô Heer wilt myn stem verlichten, » diende in den aanvang
der xvii⁰ eeuw voor een Fransch lied « Ton himeur (humeur)
est, Catherine [2]. » De Fransche opera werd, sedert haar ont-
staan in het midden der xvii⁰ eeuw [3], in ons land opgevoerd,
en de omstreeks het midden der volgende eeuw geboren
opéra-comique vond hier mede den meesten bijval. De Fransche
tooneelmuziek had dus natuurlijk mede haar invloed op het
Nederlandsche lied. Het liedje « Klaes die sprak zyn moeder
aen, » met refrein « Klaes en trouwt u leven niet [4] » en het
lied « Waer kan men beter zijn, » beide, voor zooveel de
muziek aangaat, aan GRÉTRY's *Lucile* (1769) ontleend, zijn nog
heden niet vergeten. Het liedje « Lest een kuypertje ips en
fijn [5], » nagevolgd van Audinot's opéra-comique *Le tonnelier*
(1761), bleef lang populair. De melodie van het liedje « Brugge
die ook vol zotten leeft, » dat nog in 1879 bekend was [6], is
geen andere dan die van Audinot.

Onder het Fransche bewind was natuurlijk alles Fransch
wat de klok sloeg; de wetten die loodzwaar op onze taal en op
de drukpers wogen, werkten natuurlijk niet gunstig op den
volkszang.

Na Waterloo scheen voor de letterkunde, en derhalve ook
voor de muzikale kunst, die altijd hand aan hand dezelfde
paden betreden, een nieuw licht te zullen opgaan. De kortston-
dige regeering van Willem I liet echter niet toe, dat de hoop

[1] De melodie is te vinden bij DE COUSSEMAKER, blz. 91; de Fransche
oorspronkelijke zangwijze in CHR. BALLARD's *Nouvelles parodies bachiques,*
Paris, 1702, III, 147, en in *La clef des chansonniers,* uitgegeven door den-
zelfde, Paris, 1717, I, 84.

[2] Te vinden onder andere in BALLARD's verzameling *Les rondes,* Paris,
1724, II, 136.

[3] Zie EDM. VANDER STRAETEN, *La musique aux Pays-Bas,* II, 138 vlg.

[4] Te vinden onder andere bij DE COUSSEMAKER, blz. 385.

[5] Los blad, nr 25, Antwerpen, J. Thys, herdrukt door HOFFMANN VON
FALLERSLEBEN, *Niederländische Volkslieder,* blz. 267.

[6] LOOTENS en FEYS, *Chants populaires flamands,* blz. 153.

die men voor de wedergeboorte van kunst en letteren had
gekoesterd, zich zou verwezenlijken. Toch werd onder dezen
vorst het zaad gestrooid waaruit, na de gebeurtenissen van
1830, de Vlaamsche letterkunde zou verrijzen. De Vlaamsche
letterkundige beweging bracht de Vlaamsche muzikale bewe-
ging mede. Het valt buiten ons bestek het lied na 1830 van
muzikale zijde te beschouwen, of den oorsprong aan te duiden
der melodieën die na dezen tijd in ons land ontstonden. De
namen der componisten die deze zangen in het leven riepen,
zijn bekend. Ongeveer 1700 liederen met de muziek van 1830
tot 1890 in België gedrukt, gelden als een afdoende bewijs
van de levensvatbaarheid en de kracht van den Vlaamschen
volksstam [1].

[1] FR. DE POTTER, *Vlaamsche bibliographie*, II, blz. 378-423, waar de
titels der liederen met de namen der schrijvers en der componisten
worden aangeduid. Hierbij zijn te voegen een paar honderd stukken, die
stellig uitgegeven werden, maar thans niet meer te vinden zijn, door-
dien schrijvers, componisten en uitgevers niet meer leven en de biblio-
graphie — vooral de muzikale — vóór het jaar 1870, ten onzent, om zoo
te zeggen niet bestond. — Van 1890 tot 1898 zijn er ten minste een
300-tal Vlaamsche liederen met muziek van de pers gekomen. Sedert
jaren vermeldt de *Bibliographie de Belgique,* uitgegeven met ondersteu-
ning der Regeering, geene muziekstukken meer.

TWEEDE DEEL

RHYTHMISCHE VORMEN

EERSTE HOOFDSTUK

Tijdswaarde — Enkelvoudige maat — Rhythmische zinsnede

Naar het stelsel der Oudheid [1] kunnen de schoone kunsten in twee klassen verdeeld worden : de *plastische,* door rust gekenmerkt, zijnde de bouw-, de beeldhouw- en de schilderkunst; de *praktische,* die welke van beweging uitgaan en zich in de tijdruimte openbaren : de muziek, de dans en de dichtkunst. De beweging wordt uitgedrukt door den rhythmus.

Rhythmus is het gevoel van eenheid, van symmetrie in de kunsten die op beweging steunen.

Voor zooveel de muziek betreft, eischen de schoonheidswetten, dat het muzikale werk dermate verdeeld zij dat de toehoorder gemakkelijk regelmaat ontware tusschen de verschillende groepeeringen van klanken en woorden, alsook tusschen de poozen of rusttijden.

De rhythmus kan min of meer regelmatig wezen, in minderen of meerderen graad bestaan. Van minderen graad is hij, wanneer tusschen het getal en de uitgestrektheid der zinsneden en perioden slechts een zekere verstandhouding heerscht, zooals in de Psalmenvertalingen. Daarentegen zijn zinsneden en perioden in den hoogsten graad doordrongen van het rhyth-

[1] De algemeene hier uiteengezette begrippen zijn ontleend aan GEVAERT's *Histoire et théorie de la musique de l'antiquité,* II, blz. 1 vlg.

misch element, wanneer zij, op hunne beurt zijn samenge-
steld uit kleinere door streng afgemeten rhythmus verbon-
den deelen. In het recitatief of de gezongene spraak, zoowel
als in den kerkzang (*cantus planus*), vindt men wel is waar
zinsneden waaruit perioden ontstaan, maar deze laatste staan
niet symmetrisch tegenover elkander, en zijn niet te verdeelen
in maten die dezelfde uitgestrektheid hebben, een zelfde getal
slagen tellen. In de muziek der modernen daarentegen, zoowel
als in die der Grieken, bevatten de perioden zinsneden van
dezelfde lengte, uit gelijke maten samengesteld, maten die ten
slotte kunnen worden teruggebracht tot tijdswaarden van den-
zelfden duur.

Naar alle waarschijnlijkheid werd de isochronische maat,
en dienvolgens de stipte bepaling der rhythmische eenheden
geboren uit den dans of uit de marsch.

Aldus laat zich een scherp afgeteekende rhythmus verklaren
in de muziek der volken die sterke neiging tot den dans
gevoelden en bij die waar het krijgswezen op ernstigen voet
was ingericht.

De dans zelf kon eerst op eenigszins geregelde wijze tot
stand komen, nadat de blaas- en snaarspeeltuigen de slag-
speeltuigen hadden opgevolgd. In de voorhistorische ontwik-
keling der muziek zijn immers verschillende standpunten te
beschouwen. In het begin waren slechts de slaginstrumenten,
zooals de trommel bekend, die alleen met geschreeuw en
getier gingen gepaard. Nadien traden de blaasinstrumenten in
zwang, zooals het herdersriet, terwijl het nog aan rhythmus
en vaste toonschreden ontbrak en die muziek slechts bij het
gekweel der vogelen kon vergeleken worden. Thans gingen
zang en poëzie met het spel der snaren gemengd en ontstonden
korte rhythmische zinnen, die ongeveer dezelfde uitgestrekt-
heid hadden, ofschoon zij nog met geen vaste maat gingen
verbonden.

Eindelijk brak het tijdperk aan waarop de in strenge maat
voorgedragen zangen tot begeleiding strekten aan den dans of
aan militaire of godsdienstige marschen.

De zang kon zich eerst dan ontwikkelen wanneer men, door middel van de zuivere stemming der snaren, de kennis had bekomen der consoneerende intervallen : octave, quint, quart, seconde, sexte en terts [1], en uit die kennis de toonladder was geboren.

Hieruit volgt, dat het vers en de strophe — aanvankelijk werden alle verzen gezongen — hunnen oorsprong vonden in den dans. Uit de noodzakelijkheid om de bewegingen der dansers aan volmaakte evenredigheid te onderwerpen, werd de zoo gevierde dactylische hexameter geboren :

De dactylische hexameter was in de eerste plaats bestemd om de grootsche daden van het voorgeslacht te doen herleven, ofschoon hij ook wel eens voor de marsch en voor het herdersgedicht werd aangewend.

Na de volksbewegingen die in de xii[e] eeuw vóór Christus de volledige omwenteling van Griekenland te weeg brachten, na den strijd met Klein Azië, werd het episch gedicht geboren. Uit die aaneenschakelingen, die lange reien van verzen, aan een zelfde metrum onderworpen, schoon niet uit een gelijk getal syllaben samengesteld, mag men afleiden dat de epische zangen, waar zij op vergaderingen van koningen en grooten

[1] « L'art musical proprement dit débute par la culture régulière des instruments à cordes » (GEVAERT, *Histoire et théorie de la musique de l'antiquité*, I, blz. 3). Over de meerstemmigheid in de Oudheid, zie denzelfde, t. a. p., blz. 356 vlg.

[2] *De Ilias van Homeros,* vertaald door Mr. C. VOSMAER. Eerste zang.

uit den mond van den ἀοιδός — een beroepszanger — weer-
klonken, werden voorgedragen, nagenoeg in den trant van de
psalmen der Latijnsche Kerk.

Van lieverlede begon het verhaal zelf meer belang in te
boezemen dan de eentonige zang en geraakte de tekst aldus
los van de muziek. Reeds ten tijde van Homerus (omtrent
950 voor Christus (?)) deed zich de splitsing gevoelen. De
grootsche gedichten door Homerus verzameld, werden in den
regel niet langer gezongen, maar bloot opgesneden. Ten tijde
van Terpander (730 vóor Christus) was de scheiding volbracht:
in plaats van den ἀοιδός, den zanger, trad de rhapsode, de
declamator op. Slechts bij uitzondering en voor kortere epi-
sode's werden epische gedichten nog gezongen. Deze wijze
van voordracht bleef voortleven, tot in de « laisses » van de
Chanson de Roland en in de strophen der *Nibelungen*, ja, na
eeuwen en eeuwen, tot op onzen tijd in-onze gepsalmodieerde
liederen. Aan het lied van « Mi Adel en Halewijn » dat nog
vóor weinige jaren uit den mond des volks werd opgeteekend,
kunnen wij best leeren hoe het met de voordracht van het
vroegere heldenlied was geschapen [1].

De dactylische, van haren aard tweedeelige maat, deed dus
dienst bij den dans en zeker wel in de eerste plaats, bij den
getreden dans. Voor den *gesprongen* dans was sedert de verste
Oudheid de iambische $\frac{3}{8}$ - maat in eere die zich met de uit haar
gesproten, samengestelde $\frac{6}{8}$ - maat tot allerlei volksliederen
uitstrekte en de eigenlijke populaire maat werd. Wij komen
op deze punten terug.

De grondregelen van den rhythmus zijn den menschelijken
geest eigen, en worden teruggevonden bij alle natiën die tot
eenige ontwikkeling des geestes zijn gekomen. Ook treft men
bij alle volken de tweetallige verdeeling aan in de samenstel-
ling van de periode, zinsnede of maat. Aan sommige hunner

[1] Over de gepsalmodieerde liederen, zie F. van Duyse, *Het eenstem-
mig... lied,* blz. 181 vlg.

zijn wel de drie- en de vijfdeelige maat onbekend, doch dit is van minder belang [1]. Overal gaat de rhythmus van een eerste of kleinste tijdswaarde uit. De grondregels van de rhythmiek der Oudheid, die in verband staan met het quantitatief vers, zijn dus met betrekking tot maat en zinsnede ook toepasselijk, zoowel op het Dietsch accentvers als op het vers in Fransche getelde syllabenmaat, waarin later ook onze liederen zijn geschreven. Die kleinste tijdswaarde zal men in ons noten-schrift het best door de achtste (♪) weergeven. In duur stemt deze achtste met een korte syllabe overeen, terwijl de kwartnoot (♩), van dubbelen duur, met de lange syllabe over-eenkomt. Drie- of vierdubbele tijdswaarden (♩. - ♪♪♪ , ♩ ♪♪♪) hebben eene nog langere tijdswaarde dan de normale lange (♩).

De tijdswaarden door de Grieken gebruikt en die, over het algemeen genomen, tusschen de halve noot (♩) en de achtste (♪) beperkt zijn [2], leveren het bewijs, dat bij hen de gezongen muziek de bovenhand had, zooals zij deze overigens ook had bij alle westersche volken, tot in den aanvang der

[1] « Mais ces différences sont d'un ordre secondaire et ne touchent pas aux principes fondamentaux du rhythme, qui semblent être du domaine de la physiologie. Rien d'étonnant, dès lors, si le sentiment rhythmique des anciens concordait avec celui des peuples modernes » (GEVAERT, *Histoire et théorie de la musique de l'antiquité,* II, blz. 5).

[2] Buiten deze gewone tijdswaarden kenden de Grieken ook onre-gelmatige : de met de helft verlengde kleinste noot (♪.) en de ♩♩♩ - ♪♪♪♪ en ♪♪♪ = ♪♪ , onze moderne triolen, alsook eene onregelmatige korte (♪).

XVIII^e eeuw, en zooals zij die heden nog heeft in de populaire muziek.

Daar de rustteekens het hunne medebrengen tot volmaking van den rhythmus, worden zij in de maat begrepen. Daarentegen valt het rustpunt (*diastole*), ons fermaat, dat van onbepaalden duur is, buiten de maat, buiten den rhythmus.

Elkander regelmatig opvolgende evenredige bewegingen brengen geen rhythmus voort; deze ontstaat eerst daar waar een tijdswaarde door een sterkeren slag gekenmerkt, uit de andere te onderscheiden is, en aangezien de menschelijke geest slechts in staat is een klein getal rhythmische eenheden op te nemen, zijn binaire of ternaire groepeeringen ook alleen geschikt tot het vormen van maten. Om voelbaar te zijn, moeten meer uitgestrekte groepeeringen tot nieuwe van twee of drie eenheden worden teruggebracht. Een groepeering van vier tijdswaarden (♪♪♪♪) staat gelijk aan twee groepeeringen van twee tijdswaarden (♪♪ ♪♪), een groepeering van zes tijdswaarden (♪♪♪♪♪♪) is gelijk aan een van driemaal twee (♪♪ ♪♪ ♪♪) of tweemaal drie (♪♪♪ ♪♪♪). De vijfdeelige maat, die niet alleen bij de Grieken bekend was, maar nog heden ten dage bij verschillende volken, waaronder de Basken en Finnen, in gebruik is, lost zich op in drie tijdswaarden door twee andere gevolgd (♪♪♪ ♪♪). Uit dit voorkomen van sterkere slagen op evenredige afstanden, ontstaat de *enkelvoudige* maat, ook *voet* genoemd, aangezien de maat vanouds door den voet werd aangeduid. De nederdalende voet, *thesis* of slag, door den opgaanden, *arsis* of opslag gevolgd, doet de maat ontstaan. Aldus bekomt men :

de $\frac{2}{4}$ - maat

de $\frac{3}{8}$ - maat

de $\frac{3}{4}$ - maat

Daarenboven hadden de Grieken de reeds gemelde $\frac{5}{8}$ - maat:

Waar lange en korte tijdswaarden vermengd zijn, ontvangen de lange den slag en komen de korte in opslag. Aldus kwam voor elke eenvoudige maat een type of formule tot stand:

de *choraeus* of *trochaeus* voor de $\frac{3}{8}$ - maat,

de *dactylus* voor de $\frac{2}{4}$ - maat,

de *paean* voor de $\frac{5}{8}$ - maat,

de *ionicus major* voor de $\frac{3}{4}$ - maat.

[1] Een reine, dit is eenvoudige, zich regelmatig voordoende $\frac{5}{8}$ - maat bestaat in het Nederlandsche volkslied niet. Vijfdeelige indeeling wordt in datzelfde lied alleen bij samengestelde maat gevonden, bijvoorbeeld in $\frac{5}{8}$ maat; « W'hebben nog geenen boer

Maar gewoonlijk gaat de arsis of opslag, ook heffing genoemd, vooraf aan de thesis waardoor men nieuwe formule's bekomt :

de *iambus* voor de $\frac{3}{8}$ - maat,

de *anapest* voor de $\frac{2}{4}$ - maat,

de *ionicus minor* voor de $\frac{5}{4}$ - maat.

Voor de $\frac{5}{8}$ - maat, was bij de Grieken slechts een enkele vorm bekend : de thetische, waarin de slag door den opslag werd voorafgegaan.

Tegenover de thetische maat, staat de anacrousische (van *anacrousis*, voorslag, voorheffing), een maat waarin de arsis of heffing den slag vooruit gaat.

De $\frac{2}{4}$ -, $\frac{3}{8}$ - en $\frac{3}{4}$ - maten, met hare indeelingen, worden alleen in het Nederlandsche lied gebruikt, en dan nog komt de $\frac{3}{4}$ - maat slechts zelden voor, en dient de $\frac{3}{8}$ - meestal slechts tot samenstelling van de $\frac{6}{8}$ - maat.

Uit samengevoegde maten spruit de rhythmische *zinsnede* voort. Een op zichzelf staande maat is te kort om een zinsnede uit te maken. Deze laatste ontstaat uit *dipodiën, tripodiën, tetrapodiën, pentapodiën* of *hexapodiën*, dit is, uit twee, drie, vier, vijf of zes samengevoegde maten.

In de kleinste maten, de $\frac{3}{8}$ - en $\frac{2}{4}$ - maten, is de dipodie doorgaans te kort om een muzikalen zin te vormen en wordt zij gewoonlijk met uitgestrekter zinsneden verbonden.

(J. Bols, blz. 213) of omgekeerd » « 'k Kwam lestmael over den Rijn, »

 (Idem, blz. 182).

Dipodieën van dien aard ontmoet men nochtans in de beide melodieën waarvan de aanvang volgt :

Laet ons te ga-der Die - nen den va - der, Den
wyn-gaerd a - der En dank - baer zyn [1].
Een is ee - ne ee - nen God al - lee - ne [2].

In de $\frac{3}{4}$ - maat daarentegen is de dipodie uit zichzelf toereikend om een zinsnede te vormen :

Jon - ge doch - ter, en wilt niet treu - ren, 't Is Sint

An - na die komt aen [3].

[1] DE COUSSEMAKER, blz. 349.
[2] IDEM, blz. 129.
[3] IDEM, blz. 318.

De *tetrapodieën* uit de ⅜ - of ² ⁄₄ - maat ontstaan (vier eenvou- dige maten tot een zinsnede te zamen gevoegd), worden ten allen tijde en bij alle volken gevonden :

Ic quam al - daer ic weet wel waer, Met hey - me -

lijc ghe - schal - le [1].

Vro - lyk, her - ders, komt vry bin - nen; Komt, be -

zoekt met hert en wensch [2].

Na de binaire of tweetallige zinsneden komen de ternaire, die van tweeërlei aard zijn : de *tripodieën*, die met verschillende maten worden gebruikt, en de *hexapodieën* die men alleen bij de ⅜ - maat vindt.

[1] *Souterliedekens,* 1540, Ps. 132.

[2] DE COUSSEMAKER, blz. 30.

Drie eenvoudige maten (tripodie) maken een zinsnede uit :

Ik h'ên het groe - ne strae-tje Zoo dik-wyls ten

eynde ge - gaen. Ik heb-ber myn lief-tje ver - lo - ren, Dat

h'ên myn vrien-den ge - daen [2].

Heer, wilt myn stem ver - lieh - ten, In my ge-ven goed ver - stan

Waer is er ker-ke son-der, sanck Of ker-mis son-der keel-ge -

[1] DE COUSSEMAKER, blz. 365. Deze laatste melodie genoteerd volgens de versmaat.
[2] DE COUSSEMAKER, blz. 113.
[3] IDEM, blz. 111.

De *hexapodieën* in de $\frac{3}{8}$ - maat zijn samengesteld, naar aanleiding der maat met zes eenheden, zes achtsten (onze $\frac{3}{4}$ - maat) uit groepeeringen, die twee aan twee (2 + 2 + 2) zijn gepaard, en niet drie aan drie (3 + 3).

Zes eenvoudige maten maken een zinsnede uit :

Van de *pentapodie* (3 + 2 groepeeringen) ziet men een voorbeeld in de volgende zinsnede :

Hexapodieën en *pentapodieën* zijn uitzonderingen in onze liederen, die doorgaans uit tetrapodieën bestaan.

Het gestadig herhalen van slagen die elkander van nabij opvolgen zou weldra tot eentonigheid leiden. Om deze reden worden dipodieën en tetrapodieën liefst in samengestelde maat (**C** of $\frac{2}{2}$ -, $\frac{6}{8}$ -, $\frac{9}{8}$ -) geschreven, zoodat de nieuwe, hierdoor bekomen maat uit twee of meer vereenigde enkelvoudige maten bestaat, waarvan de eerste op hare beurt tot thesis verstrekt. Zoo schrijft men gewoonlijk :

[1] *Souterliedekens,* 1540, Ps. 127.

[2] Bols, blz. 230.

en niet zooals de Coussemaker noteert :

Een is ee - ne, ee - nen God al - lee - ne.

Zoo schrijft men nog :

Vrolyk, herders, komt vry binnen; Komt, be - zoekt met hert en wensc

en in de bij uitstek populaire $\frac{6}{8}$ - maat :

Ic quam al–daer ic weet wel waer, Met hey-me-lijc ghe - schal - le,

Laet ons te ga - der Die - nen den va - der, enz.

Tripodieën kunnen in ternaire samengestelde maat worden geschreven :

Ik h'ën het groe - ne strae-tje Zoo dik-wijls ten ein - de ge - gaen, enz.

Zooeven noemden wij de Coussemaker's gebrekkige notatie, waarin de syllabe *lee* van het woord *alleene*, die den slag moet ontvangen en, in de samengestelde ⅜ - maat, in thesis moet staan, in arsis wordt geplaatst. De notatie waarbij de zware slag op den sterken tijd der samenstelling valt, geeft hier alleen voldoening aan het muzikaal gevoel. De gewoonte om aldus te handelen bestond reeds vóór eeuwen in de op maat gezongen christelijke kerkzangen, waaruit zij met het rijm in het wereldlijk lied overging. Op andere plaatsen van zijn werk wordt het muzikaal gevoel door de Coussemaker's schrijfwijze gekwetst. Een notatie als deze :

Daer was een meys-ken zoo jonk en ge - zond, zoo

jonk en ge - zond [1],

of als deze :

Jan de Mul - der, Met zy - nen lee - ren kul - der

En zyn lee - ren broek-jen aen [2],

[1] Blz. 272.
[2] Blz. 288.

strijdt tegen maat en rhythmus. Men schrijve dus:

Daer was een meys-ken zoo jonk en ge - zond, enz.

Jan de Mul - der, Met zy - nen lee - ren kul - der, enz.

De wijze van schrijven waarbij de slag op het einde der rhythmische zinsnede komt, welk einde gewoonlijk met het slot van het vers te zamen valt, laat toe de elkander opvolgende zinsneden waaruit de periode ontstaat, gemakkelijk aan elkander te verbinden, hetzij die zinsnede tot de *volledige*, de *onvolledige* (catalectische) of *vallende* behooren.

De zinsneden kunnen inderdaad op drieërlei wijze met elkander verbonden zijn:

1. De syllaben van den tekst vervullen de gansche zinsnede, die dan ook *volledig* is:

Won - der siet - men nu ge - beu - ren [1].

'k Zou-de zoo gee - ren naer En - ge - land va - ren [2].

[1] *Antwerpsch liederboek*, blz. 341.
[2] Mondelinge overlevering.

II. In den laatsten versvoet ontbreekt de arsis, in dit geval is de zinsnede *onvolledig* (catalectisch); de leemte wordt aangevuld door verlenging of rustaanduiding :

III. De laatste versvoet der zinsnede is insgelijks ter bevrediging van het muzikaal gevoel, verlengd. Zulk een zinsnede, wordt *vallende* genoemd; waar zij met arsis aanvangt is zij mede onvolledig :

De verlenging kan ook door het rustteeken worden vervangen en dit is in de oorspronkelijke notatie werkelijk het

[1] STARTER, *Friesche lust-hof,* 1621, blz. 99.
[2] IDEM, blz. 77.
[3] WILLEMS, *Oude Vlaemsche liederen,* blz. 276.
[4] BOLS, blz. 70.

geval met het laatste aangehaalde voorbeeld. Dat dit lied in Bols' verzameling in $\frac{2}{4}$ - maat wordt genoteerd, neemt niets weg van het door ons te leveren bewijs :

En zijn kruisken moest Je - sus dra - gen Tot Je -

ru - sa - lem in de stad, enz.

Vooraleer wij echter tot de elkander opvolgende zinsneden, tot de periode overgaan, hebben wij het verband tusschen muziek en woord nader te beschouwen.

TWEEDE HOOFDSTUK

De muzikale rhythmus
toegepast op het Nederlandsche lied
Syllabe — Voet — Vers

De rhythmiek onderzoekt de vormen die tot gemeenzamen steun aan de muziek en aan de poëzie verstrekken, en waardoor het vers zich van het proza onderscheidt. In de instrumentale muziek blijven die vormen volkomen vrij, en heeft de componist alleen rekening te houden met de wetten door de natuur aan den rhythmus voorgeschreven, en die voortspruiten uit den nationalen smaak of uit het gebruikte speeltuig. Anders

is het gesteld met de gezongen muziek. Hier houdt deze volkomen vrijheid op. Om goed verstaanbaar te zijn, mogen de syllaben niet al te vlug uitgesproken worden. Ten einde de melodie zoo vloeiend te maken als mogelijk is, moet de gesproken taal voor de gezongen wijken, ten minste moet, waar het de gezongen muziek geldt, — wij laten de moderne muziek, waarin de instrumentatie niet zelden de bovenhand heeft, buiten rekening, — een verdrag worden aangegaan, om het evenwicht tusschen beide te bewaren.

Een gedicht bestaat uit *syllaben* door geluiden gevormd, uit *voeten* van twee of meer syllaben, en uit *metra* van twee of meer voeten, metra die met de rhythmische zinsneden overeenstemmen.

Even als de diepe muzikale klanken, door minder snelle trillingen voortgebracht, zware, lange noten behoeven, terwijl daarentegen aan de scherpe klanken meestal kleine noten, vlugge passages worden toevertrouwd, hebben de syllaben mede hunne *quantiteit*, tijdswaarde en hun *accent*, klemtoon. Door quantiteit der syllabe wordt bedoeld de tijd die onder het uitspreken derzelve verloopt; naarmate die tijd langer of korter is wordt de syllabe ook *lang* of *kort* genoemd [1]. Doch juist hierin verschillen de Germaansche talen van de Antieke, namelijk de classieke Grieksche en Romeinsche talen, doordat zij in hunne prosodie geen rekening houden met de quantiteit, maar alleen met het accent. Daar komt bij dat de Latijnsche poëzie der *Sequentiae* in de middeleeuwsche kerkliederen mede op het accent berust.

In de Nederlandsche taal ligt de klemtoon op de eerste lettergreep van het woord : broeder, broederlijkheid [2]. Bij-

[1] De woorden *hoop* en *hop* hebben in de Nederlandsche prosodie dezelfde tijdswaarde.

[2] Zie J. VERCOULLIE, *Nederlandsche Spraakkunst*, blz. 11 vlg. Zie mede daar, de uitzonderingen op den algemeenen regel die alle betrekking hebben op achtervoegsels of samenstellingen, zooals : *rampzalig, koningin, dievegge, plantage, verantwoordelijk, beginnen, ellende, onzalig, enz.*

sylben hebben geen klemtoon, en aangezien in onze taal de eerste lettergreep doorgaans met de wortellettergreep overeenkomt, kan daarin zelden twijfel aangaande den klemtoon bestaan, wat niet altijd het geval is bij talen die den klemtoon niets als iets logisch, iets werkelijks gevoelen.

Onze taal moge bijzonder geschikt zijn tot het weergeven van de verssoorten der Grieken en Latijnen; ons oude vers moge, volgens de uitdrukking van C. Vosmaer, « geheel rhythmiesch » wezen [1]; de eenige ware weg tot ontwikkeling der welluidendheid in onze dichtkundige werken « moge ons, zooals J. Van Droogenbroeck schrijft, » sedert eeuwen gebaand zijn [2], onze oude dichtkunst en onze oude liederen, waar het niet aan welluidendheid ontbreekt, hebben met het *quantitatief* vers niets gemeen.

Terwijl dit laatste scandeert : « ēenhēïd, zīnlōos, ōnvāst, ōnbūigzāam, » kent het Dietsche vers, waarop het oude Nederlandsche lied berust, hierin aan de volkspraak, aan de natuurlijke metriek der taal getrouw, aan die woorden, zooals aan alle andere, slechts een enkelen klemtoon toe : In de dagelijksche taal zeide men vóor eeuwen, zooals nog heden : « eenheid, zinloos, onvast, onbuigzaam, » en zoo scandeert ook de Dietsche dichter. Het Dietsche vers bestaat veel minder uit lange en korte syllaben, dan uit slagen (theses) en heffingen (arses), of liever, en zooals wij reeds zagen, uit heffingen (zwakke tijden) en slagen (zware tijden), daar de heffing den slag voorafgaat en in onze oude liederpoëzie het vers bijna altijd aanvangt met een heffing, *anacrousis* of voorheffing genaamd.

De verzen bestaan dus gewoonlijk uit een voorslag door drie of vier, zelden door twee, of door meer dan vier slagen

[1] *De Ilias van Homeros,* vertaald door C. Vosmaer, Leiden, 1880, blz. xxiii.

[2] *Verhandeling over de toepassing van het Grieksch en Latijnsch metrum op de Nederlandsche poëzij* (bekroond door de Koninklijke Academie van België) (1886) blz. 16, aant.

gevolgd, slagen van elkander afgescheiden door een, twee of
drie arses [1]. In den regel vallen de slagen op de syllaben die
in de gesproken taal den klemtoon, het accent ontvangen;
van daar ook de naam van accentvers. Uitzonderingen *metri
causa*, hebben ten doel den dreun, den vloed van het vers te
vrijwaren :

> Bedrijft solaes genoechte ende vruecht,
>
> die blomkens staen ontploken [2].

> Den lustelijcken mey is nu in den tijt
>
> met sinen groenen bladen;
>
> int lievelijc aenschouwen, ghi die Venus dienaers zijt,
>
> men mach u niet versaden [3].

Het woord « dienaers » dat hier met het woord « Venus »
is verbonden, blijft *metri causa* onbeklemtoond. De driedub-
bele arses spruiten wel eens voort uit tusschengeschoven
adjectieven of stereotype uitdrukkingen.

De aanvang van n^r 40, *Antwerpsch liederboek* :

> Een ionghe maecht heeft mi gedaecht,

wordt door Ps. 98 der *Souterliedekens* als aanvangsregel aldus
opgegeven :

> Een schoon *ionghe* maecht heeft my ghedaecht.

[1] Soms ontmoet men vier arses : Hi is gheboren van eenre maghet reene
(HOFFMANN. VON FALLERSLEBEN, *Niederländische geistliche Lieder*, n^r 5,
blz. 24).

[2] *Antwerpsch liederboek*, n^r 27, blz. 39, str 2.

[3] *Ibidem*, n^r 27, blz. 39, str. 1.

Elders leest men :

> Daer siet een *fijn* maecht ter veynster uit [1].
> Mi rout so seer haer ghelu *ghecrult* hayr [2].
> Mocht ic een *corte* wijle bi u zijn [3].

Misschien kon men dit laatste vers scandeeren :

> Mocht ic een corte wijle bi u zijn.

Zooals door D[r] W.-L. van Helten wordt aangetoond, leent menig accentvers zich inderdaad tot twee of zelfs tot drie meer of min verschillende accentuaties [4].

Het vers kan insgelijks enkelen, dubbelen of driedubbelen voorslag hebben ; wij duiden alleen de beklemtoonde syllabe aan, en drukken den voorslag cursief. Enkele en dubbele voorslag :

> *Want* bi des meys virtuyt
> *So* menich cleyn voghelken ruyt,
> *Sijnen* sanc is soet om hooren [5].

Driedubbele voorslag :

> Neemt desen mey in dancke seer coragieus
> *ende be*waert hem na reynder sede [6].

> Dat daer comen soude
> *een* heer also groot,
> *die al die* werelt verlossen soude
> *mit* sinen doot [7].

[1] *Antwerpsch liederboek*, n[r] 84, blz. 127, str. 2.
[2] *Ibidem*, n[r] 138, blz. 206, str. 3.
[3] *Ibidem*, n[r] 35, blz. 50, str. 2.
[4] *Over Middelnederlandschen versbouw*, Groningen, 1884, blz. 92, § 35.
[5] *Antwerpsch liederboek*, n[r] 27, blz. 39, str. 1.
[6] *Ibidem*, str. 6.
[7] HOFFMANN VON FALLERSLEBEN, *Niederländische geistliche Lieder*, n[r] 7, blz. 27, str. 4.

En met een overtollig aan stereotype uitdrukking ontleend adjectivum :

Mer quade niders tongen geeft hi die wijt [1].

Dit metrum is aan onze taal zoo eigen, dat het zich zelfs in het proza laat hooren, ten minste zooals men die taal nog op het einde der xviii° eeuw schreef en zooals het volk die nog heden spreekt :

Onsen Vader, die in de hemelen zijt,
Geheyligt zy uwen naem,
Ons toekome uw rijk,
Uwen wille geschiede op der aerde als in den hemel,
Geeft ons heden ons dagelijks brood, enz.

Zonder de waarde van het metrisch vers in het minste te miskennen, mogen wij toch wel zeggen, dat verzen zooals de volgende tot de fraaiste en de zangerigste behooren die men in onze taal kan uitdenken .

De winter is verganghen,
ic sie des meys virtuyt,
ic sie die looverkens hangen,
die bloemen spruyten int cruyt ;
in gheenen groenen dale,
daer ist genoechlijc zijn,
daer singhet die nachtegale
ende so menich vogelkijn [2].

[1] *Antwerpsch liederboek,* n° 56, blz. 99, str. 6.
[2] *Ibidem,* n° 74, blz. 110, str. 2.

Zeker zullen deze verzen in « vrije maat, » bij den zanger der *Makamen en Ghazelen,* voor wat beters dan een « hortend, struikelend getrappel » gelden.

Alleen uit hoofde van het metrum, *metri causa,* worden in de volgende verzen de syllaben *in,* en *o* in het woord *overal,* beklemtoond.

Wanneer men echter diezelfde verzen in samengestelde maat schrijft, zijn de aangeduide syllaben ook minder beklemtoond, daar zij in het tweede deel der maat voorkomen en aldus tegenover den sterken slag, die op het eerste gedeelte der maat valt, in arsis staan :

In het jongere Nederlandsche lied na de XVI° eeuw, doorgaans in Fransch getelde syllabenmaat geschreven [1], stemt de korte syllabe overeen met den enkelvoudigen tijd $\left(\text{♪}\right)$ en heeft de lange de waarde van twee korte. De ⅜ - maat bestaat dus hier uit een lange afwisselend met een korte ♪♪ , de

[1] De Fransche maat of getelde syllabenmaat kwam tot stand op een tijdstip van taalverval. Zij verdrong ongelukkiglijk, omtrent 1623, geheel en al de Germaansche maat, de eigenlijk gezegde Nevelingenmaat, die niet met syllaben, maar met slagen telde (PRUDENS VAN DUYSE, *Verhandeling over den drievoudigen invloed der Rederijkkameren,* blz. 56).

$\frac{2}{4}$ - maat uit een lange gevolgd door twee korte, de $\frac{2}{4}$ - maat uit twee lange en twee korte :

Trochaïsch :

Plompaert en zyn wu - ve - jte Ze zyn te merkt à - gaen [1].

Iambisch :

't En is wel om de but - ter niet, 't En is maer om den doek [2].

Dactylisch :

Kin-der-tjes, kin-der-tjes, steekt yul-der keel'-ga-tje op [3].

Anapaestisch :

Ik be - min ee - ne zoe - te maagd [4].

[1] DE COUSSEMAKER, blz. 296.
[2] IDEM, t. a. p.
[3] IDEM, blz. 343.
[4] LOOTENS en FEYS, blz. 123, die echter noteeren : — ∪ ∪ | — ∪

De $\frac{3}{4}$ - maat doet zich, zooals wij zeiden, in het volkslied
zelden voor. In de Coussemaker's verzameling [1] vindt men het
volgende voorbeeld in ionicus-minor :

Laet ons . dan-sen, laet ons sprin-gen, Laet ons ma-ken groot plai - sier.

Even goed zou men in de $\frac{6}{8}$ - maat kunnen schrijven :

Laet ons dan-sen, laet ons sprin-gen, enz.

En hiermede is reeds bewezen, dat een zelfde tekst voor
verschillende rhythmen vatbaar is.
Zoo kan men insgelijks schrijven :

Het was - ser te nacht al - so soe - ten nacht [2],

of :

. Het was - ser te nacht al - so soe - ten nacht,

[1] Blz. 318.
[2] Tekst *Antwerpsch liederboek*, blz. 298; melodie *Luitboek van Thysius*,
n[r] 29.

of wel :

of wel nog :

In deze verschillende rhythmische samenstellingen wordt het verband tusschen taal en muziek behouden, want, zooals Dr Hugo Riemann, met het oog op dergelijke verscheidenheid van rhythmus, zegt : « immer noch stehen die gewichtigeren Silben an gewichtigerer Stelle [1]. »

Daar de tijdswaarden in de meeste der tot ons gekomen melodieën onzer oude liederen, of hoegenaamd niet, of onnauwkeurig zijn uitgedrukt, moeten gevoel en smaak, zoowel als de aard van het lied, beslissen op welke manier de oude zangwijs in moderne notatie over te brengen is. De zangwijzen die men in de bewerkingen der contrapuntisten kan terug vinden, en daaronder mogen de melodieën der *Souterliedekens* worden gerekend, zijn in geen geval, wat de tijdswaarden betreft, ongeschonden gebleven.

Soms brachten de oude componisten de woorden op de reeds gecomponeerde muziek, soms lieten zij het aan de goede zorg van den zanger over om den tekst op zijn behoorlijke plaats te brengen. De manier waarop zij met de taal

[1] *Präludien und Studien*, Frankfurt a/M., 1895, Gesangsphrasirung, blz. 112, vlg.

omsprongen, maakt dat de oude notatie tot het overbrengen
der zangwijzen in nieuwe schrijfwijze dikwijls van weinig of
geen nut is.

Als een staaltje van muzikalen onzin kan de notatie van den
geleerden Ambros worden beschouwd, daar waar door hem
de aanvang van een lied van H. de Zeelandia — een onzer
oudste componisten — in moderne schrijfwijze wordt weer-
gegeven. Alleen het eerste vers van dit lied: « Een meyske dat
the werbe (lees : « te werve ») gaet » is bekend. Ambros
schrijft [1] :

enz.

Hoe de bovenstaande aanvangsregel geheel of ten deele op
de muziek kan gebracht worden is moeielijk om te zeggen.

In de *Oudvlaemsche liederen* [2], zoowel als in *Een devoot ēn
profitelyck boecxken* (1539), hebben alle noten, op enkele uit-
zonderingen na, dezelfde, dus eigenlijk geen tijdswaarde.

In de door Bäumker uitgegeven *Niederländische geistliche
Lieder*, worden wel enkele tijdswaarden aangeduid, doch de
notatie gaat daar met geen vaste regelen verbonden ; men mag
ze willekeurig noemen, want dezelfde passages zijn soms op
tweeërlei manier genoteerd [3]. Zoo getrouw mogelijk taal-
metriek en versbouw weergeven, is het eenig middel om onze
oude zangwijzen in degelijke moderne notatie over te brengen.
Waar men van dien regel afwijkt, loopt men gevaar tot de
vreemdste uitslagen te komen.

[1] *Geschichte der Musik,* II (1880), blz. 289-405. — H. de Zeelandia
behoort thuis in de eerste helft der xvᵉ eeuw.

[2] Uitgave der « Vlaemsche bibliophilen » te Gent.

[3] Vgl. nᵣ 30, blz. 220, v. 1 met v. 3, en v. 2 met v. 5; nᵣ 59, blz. 296,
de verzen « Nu is doch heen den heilighen stryt, » en « Sy waren
vroem ende wel ghemoet. »

De aanvang eener 15ᵉ-eeuwsche melodie ¹ wordt in de oorspronkelijke notatie aldus geschreven :

Buiten de laatste noot, die ons een langere tijdswaarde dan die der voorgaande noten doet kennen, zijn al de tijdswaarden van gelijken duur. Kon er nopens de scansie van het laatstgenoemde vers eenigen twijfel bestaan, dan zouden de volgende strophen ons leeren, dat het eerste vers telkens drie accenten ontvangt.

Dies zal men scandeeren, met dubbelen voorslag :

Minen geest is mi ontwaeckt,

en schrijven, in de ⁶⁄₈ - maat bij voorbeeld :

Brengt men nu onder diezelfde noten den aanvang van het oorspronkelijk lied, een « vensterliedeken, » een echte 15ᵉ-eeuwsche serenade, dan moet men schrijven, daar die aanvang slechts enkelen voorslag heeft :

¹ Te vinden in *Een devoot eñ profitelyck boecxken,* blz. 220.

Alleen veronachtzaming van den versbouw kon er een verdienstelijk musicus [1] toe brengen het vers een voet meer te geven en het aldus te noteeren :

Och lig - dy nu en slaept,

en verder, in de tweede en derde door hem benuttigde strophen, te schrijven :

Wat ruy - schet daer aen die muer,

Al ston - dy daer tot mor - gen,

in plaats van :

Wat ruy - schet daer aen die muer.

Al ston - dy daer tot mor - ghen.

[1] J.-C.-M. VAN RIEMSDIJK, *Vier en twintig liederen uit de* XV[e] *en* XVI[e] *eeuw* (1890), blz. 26. Herdrukt in *Nederlandsch volksliederenboek*, Amsterdam, 1896, blz. 78.

Het spreekt vanzelf dat het *slepend* rijm, in dit laatste vers in de plaats van het *staande* getreden, ook in de muziek moet aangeduid zijn.

Onze oude liederen hebben zelden verzen die uit gelijke voeten bestaan; rein iambischen dreun dient alleen bij het danslied. Doch juist in die gedurige afwisseling van allerlei versvoeten ligt de groote verscheidenheid, de rijkdom van het Dietsche vers. Die afwisseling is zelfs te vinden in de regelen die in de elkander opvolgende strophen dezelfde plaats bekleeden.

Het eerste het beste lied strekke hier tot bewijs :

Str. 1. Alle | mijn ghe - | peys doet | mi so | wee.

Str. 2. Moet | ic nu | derven die | lief - ste | mijn.

Str. 3. Die | goede ghe - | stadi - ghe | min - ne | draecht.

Str. 4. Gaef | si mi | nu een | trooste - lijck | woort.

Str. 5. Dat | goede ghe - | stadi - ghe | min - naers | zijn.

Str. 6. Dese | nijders zijn | ar - gher | dan fe - | nijn.

Str. 7. Dit | is ghe | daen om | drucx ver - | slaen [1].

Alleen het laatste vers is rein iambisch; in al de overige verzen zijn de voeten niet dezelfde voor het gansche vers.

Daaruit volgt insgelijks voor de melodie eene gedurige afwisseling in den rhythmus.

Men kan schrijven :

Die goe - de ghe - sta - di - ghe min - ne draecht,

Antwerpsch liederboek, n^r 3, blz. 4.

of :

en in samengestelde maat :

Die samensmelting van 2 met 3 neemt het hoekige en kantige $\left(\text{♩ ♪♪} \right)$ der $\frac{2}{4}$ - maat weg.

Aan de overwegende rol van het accent is het ook toe te schrijven, dat verzen die in de verschillende strophen moeten overeenstemmen, nu eens met staande, dan weer met slepende rijm sluiten :

Str. 1, v. 1. Den | dach en | wil niet ver | borghen | zijn.

Str. 2, id. | Wachter nu | laet - u | schimpen | zijn.

Str. 6, id. Had | ic den | slo - tel | van - den | daghe ¹.

Dit zoo eenvoudig als natuurlijk prosodisch stelsel, waarin de grootste rhythmische verscheidenheid met eerbied voor de

¹ *Antwerpsch liederboek*, nr 19, blz. 25, en vgl. *Ibidem*, nr 3, blz. 4, str. 5, v. 2, ende daer hi dan wort bedroghen, met str. 4, v. 2, So waer mijn trueren al ghedaen; — nr 4, blz. 6, str. 1, v. 1, Als alle die werelt in vruechden is, met str. 2, v. 1, Blancke berghe wel duyster koye, enz.

taal gepaard ging, een stolsel dat ook aan den zanger toeliet zich door zijne toehoorders duidelijk te doen begrijpen, werd, zooals wij reeds zagen, in de xvii^e eeuw, onder den invloed der Fransche getelde syllabenmaat, den bodem ingeslagen.

Voortaan zou men scandeeren en derhalve zingen :

> Het stont een moeder reene
> Neffens dat cruycen hout,
> Seer druckelick in weene,
> In liefde niet vercout.
> Met pijne menich fout
> Sach sy haer soon eerbaer
> Hanghen, als puer reyn gout,
> Int vier des lydens zwaer.

En in de tweede strophe :

> Maecht der maechden verheven [1].

Doch, genoeg! Het is niet te verwonderen, dat ten gevolge dezer nieuwe manier van prosodieeren het gevoel der taal-metriek bij het volk op den duur aan het wankelen raakte en dat datzelfde volk er toe kwam om te zingen :

> Als de boer een paer kloefkens heeft [2].

En elders :

> Laet ons te gader
> Dienen den vader [3].

[1] *Het prieel*, Brugghe, 1609, blz. 111.
[2] DE COUSSEMAKER, blz. 374.
[3] IDEM, blz. 349.

Is zulke wanluidende taal ook eenigszins te verklaren door den overweldigenden rhythmus der $\frac{6}{8}$ - maat in het drink- of danslied, scansie's als de volgende, zijn niet uit te leggen en nog minder te verschoonen :

> Ghéluck te sáem
> Met Gód den Héer bequáem [1].

> T'wijl in den nácht
> d'Herdérs warén op wácht [2].

Overigens hadden sommige dichters der xvii⁰ eeuw geen beter besef van de taalmetriek dan de volkszangers. Camphuysen wiens *Stichtelyke rymen*, van 1624 tot omstreeks 1861, veertig maal werden herdrukt, leert ons in een « Uytbreyding van Psalm CXXII en CXXVI, » ter plaatse waar hij de Sapphische strophe tracht terug te geven [3], dat zijn verzen « aldus te lezen » zijn :

> Zalige ure vruchtbaer van ver blijden,
> Die mij deedt hooren, Dat de schoone tijden
> Zoo zeer gewenschet van zoo menig vrome,
> Weer zullen komen.

[1] DE COUSSEMAKER, blz. 34.
[2] IDEM, blz. 37.
[3] Blz. 72. — Over de muzikale scansie der Sapphische strophe, zie GEVAERT, *La mélopée antique*, blz. 81.

DERDE HOOFDSTUK

Periode — Strophe

De op zich zelf berustende muzikale zinsnede drukt geen afgeronde muzikale gedachte uit. Eerst wanneer zij door een tweede met haar in symmetrisch verband staande zinsnede wordt gevolgd, ontstaat de periode waaruit een bepaalde zin te voorschijn treedt. De beide zinsneden staan nagenoeg tot elkander in betrekking als vraag en antwoord.

Uit een zeker getal perioden, met een zeker getal verzen overeenstemmende, wordt de strophe geboren en uit een zeker getal strophen het gansche lied.

Reeds in de eerste kerkelijke hymnen, in de hymnen gedicht door den H. Hilarius (gest. 367), ontmoet men het populaire accentvers, dat later in de Dietsche poëzie wordt teruggevonden :

> Hostis fallax saeculorum
> et dirae mortis artifex,
> jam consiliis toto in orbe
> viperinis consitis,
> nihil ad salutem praestare
> spei humanae existimat ¹.

Ziedaar wel het vers met heffingen en slagen, dat evenals het Dietsche vers op symmetrische perioden berust. In de strophe van den H. Hilarius wordt ons bovendien een voorganger geleverd van de strophe zooals zij én voor onze oude

¹ Gevaert, *La mélopée antique*, blz. 64.

verhalende liederen, én voor het danslied werd gebruikt.
Daarentegen had het lied der wereldlijke zoowel als dat der
geestelijke minnezangers [1] een strophe die meer ingewikkeld
was en waar het vooral aan geene rijmen ontbrak. Laat ons
thans eens eenige onzer populaire strophen onderzoeken.

§ 1. — *Het verhalend lied*

Door verhalende liederen verstaan wij hier alleen de liede-
ren die ons door hunnen tekst of hunne melodie niet zijn
aangewezen als tot den dans behoorende, ofschoon het uit die
gegevens niet altijd is op te maken, of bij een lied, ja dan
neen, werd gedanst.

De eenvoudigste strophe bestaat uit slechts twee regels :

> Heer Halewijn sanc een liedekijn,
> Al die dat hoorde, wou bi hem sijn [2].

De strophenbouw, vier slagen en staande rijm :

$$4 - a$$
$$4 - a.$$

Vermits de melodie [3] met de sexte niet kon sluiten, moest
de tweede versregel natuurlijk herhaald worden om met de
quint te kunnen eindigen. Hierdoor verkreeg het Halewijns-
lied in werkelijkheid drieregelige strophe, en dit zal dan ook
wel de oorzaak zijn, dat later bij sommige strophen een derde
versregel werd gevoegd, waardoor het lied afwisselend twee-

[1] Zie blz. 26 hierboven.

[2] WILLEMS, blz. 116, schrijft nu eens : Al *die*, dan weer : Al *wie* en
scandeert : Al *die*. DE COUSSEMAKER, blz. 142, scandeert : Al *wie*. Dᵣ KALFF,
blz. 550, scandeert : Al *wie*, en verder : dat hoorde wou bi hem zijn.

[3] Zie blz. 49 hierboven.

en drieregelige strophe bekwam. Een ander lied met zelfden strophenbouw in het *Antwerpsch liederboek* voorkomende [1], vangt aan :

> Dat ruyterken inder schueren lach,
> die schuer was cout, den ruyter was nat.

Aangezien aan het hoofd van dit « oudt liedeken » wordt gezegd : « Ende den eersten reghel singhet altoos tweewerf » is het niet onmogelijk dat het insgelijks op de Halewijns-melodie werd gezongen.

Leerden het Halewijnslied en het lied van « Dat ruyterken inder schueren » ons tweeregelige strophen kennen die tot drieregelige zijn uitgebreid, de twee liederen waarvan wij hier-boven de melodie mededeelden [2], zijn, hoewel met drieregelige strophe gedicht, verschillend van versbouw. In het eerste lied hebben de eerste twee verzen der strophe vier, het derde daarentegen, slechts drie accenten; in het tweede lied hebben al de verzen vier accenten.

> Claes Molenaer en zijn minneken
> si saten te samen al in den wijn,
> van minnen wast dat si spraken [3].

> Jesus Christus van Nasareyne
> hi is gheboren van eenre maghet reyne,
> dair om is God ghebenediyt [4].

De symmetrie der elkander opvolgende muzikale zinsneden vereischt evenmin als die der elkander opvolgende verzen een

[1] Nr 34, blz. 49.

[2] Blz. 29 en 91.

[3] Vgl. : « Het was een meysken vroech opghestaen, » *Antwerpsch liederboek*, nr 62, blz. 92.

[4] Vgl. HOFFMANN VON FALLERSLEBEN, *Niederländische Volkslieder*, nr 26, blz. 90.

gelijk getal voeten. Een vaste regel is hier echter niet toepasselijk; fantasie, smaak van dichter en componist moeten hier alleen beslissen. In het lied van « Brunnenburch » wordt de derde regel onder het zingen herhaald :

« In énen boomgaert quam ic ghehaen,
daer vant ic schone vrouwen staen
si plucten alle rosen [1]. »

Door Dr Kalff wordt aan de musici de vraag gesteld [2] of ook bij de overige (drieregelige) liederen de laatste regel moet herhaald worden. Het antwoord hierop is : de drieregelige strophe kan zeer wel op zich zelf bestaan. De melodieën van de op de voorgaande bladzijde aangeduide drieregelige strophen bewijzen, dat zulke schikking het rhythmisch gevoel zeer goed kan bevredigen. Ook de Duitschers hebben een aantal liederen met drieregelige strophe, waarin, onder het zingen, geen der drie versregelen wordt herhaald [3]. De herhaling is dus voor de muziek niet onontbeerlijk.

Beschouwen wij thans de vierregelige strophe. Dr Kalff toont aan, dat de gewone vierregelige strophe, waarin vele liederen zijn gedicht, een sterke overeenkomst heeft met de maat der Hildebrandstrophe, op hare beurt met de Nibelungenstrophe verwant :

« Ic wil te lande rijden, » | sprack meester Hillebrant,
« die mi den wech wil wijsen | te Barnen in dat lant.
Si zijn mi onbekent geweest | so menighen langhen dach,
in drieendertich iaren | vrou Goedele ic niet en sach [4]. »

[1] HOFFMANN VON FALLERSLEBEN, Niederländische Volkslieder, t. a. p., nr 6, blz. 32.

[2] Het lied in de middeleeuwen, blz. 554.

[3] Zie BÖHME, Altdeutsches Liederbuch, nr 233, blz. 312; nr 413, blz. 514. met een refrein « Faladeridum; » nr 437, blz. 543; nr 564, blz. 672.

[4] Antwerpsch liederboek, nr 83, blz. 122.

Later werd deze vorm, om de caesuur duidelijker aan te
geven, en dus ook het lezen te vergemakkelijken, aldus voor-
gesteld :

$$
\begin{array}{lll}
3 & \smile & a \\
3 & - & b \\
3 & \smile & a \\
3 & - & b, \text{ enz.},
\end{array}
$$

een schema dat wordt teruggevonden in :

> Het daghet in den Oosten,
> het lichtet overal,
> hoe luttel weet myn liefken,
> och waer ic henen sal [1].

Uit deze strophe hebben zich andere vierregelige vormen
ontwikkeld, door bijvoeging van het rijm in het eerste en
het derde vers :

> Int soetste vanden meye
> al daer ic quam gegaen
> so diep in een valleye
> daer schoon[e] bloemkens staen [2].

Het staande rijm neemt de plaats in van het slepende en
omgekeerd :

$$
\begin{array}{lll}
3 & - & a \\
3 & \smile & b \\
3 & - & a \\
3 & \smile & b
\end{array}
$$

[1] *Antwerpsch liederboek*, nr 73, blz. 108.
[2] Zie blz. 174 hierboven.

Op eenen morgen stont,

om den mei soo ist beghinnen,

daer hoorde ick eenen rooden mont,

si sanck so wel van minnen [1].

Overigens kunnen ter aanduiding van het metrum eener strophe de overige strophen van het lied, en waar dit zijn kan, de melodie met vrucht worden geraadpleegd.

Door afwisseling van drie met vier heffingen ontstaat een nieuwe maat :

$$4 \;-\; a$$
$$3 \;\smile\; b$$
$$4 \;-\; a$$
$$3 \;\smile\; b$$

Adieu Antwerpen, genoechlijc pleyn,

van u so moet ick scheyden;

ic laet daer in dat liefste greyn,

God wil mijn boel geleyden [2].

Weer treedt het slepende rijm in plaats van het staande en omgekeerd :

Het wayt een windeken coel wten oosten,

hoe lustelijc staet dat groene wout;

die vogelkens singen; wie sal mi troosten?

Vrouwen ghepeyns is menichfout [3].

[1] *Antwerpsch liederboek*, nr 133, blz. 200. In het eerste vers : *Op een*, enz., is het woord *stonde* een drukfout. Zie overigens de wijsaanduiding van Ps. 81. *Souterliedekens*. — In dit lied schijnt het derde vers der strophe nu eens drie, dan weer vier accenten aan te nemen.

[2] *Antwerpsch liederboek*, nr 12, blz. 17. De tekst van het derde vers luidt ontoereikend : « daer in tliefste, » ten ware men scandeerde : « ic laet daer in tliefste greyn, » eene vrij ongelukkige scansie; vgl. *Ibidem,* nr 51, blz. 74; nr 63, blz. 94, buiten de eerste strophe.

[3] *Antwerpsch liederboek*, nr 69, blz. 103; vgl. nr 112, blz. 170; nr 242, blz. 171, eerste strophe; nr 121, blz. 183.

Plaatsen wij hier de woorden onder de muziek [1]; dit zal gelegenheid geven om nog over een en ander punt van de metriek te spreken :

Het wayt een win-de-ken coel w-ten oos - ten,

hoe lus-te-lije staet dat groe - ne wout; die vo-gel-kens

sin-gen; wie sal my troos - ten? Vrou-wen ghe -

peyns is me - nich - fout.

[1] De derde strophe vangt aan : « Ic was een clercxken, ic lach ter scholen, » aanvang van een ander lied met zelfden strophenbouw, te vinden in Willems' *Oude Vlaemsche liederen*, blz. 194, en gezongen op de melodie van Ps. 1. *Souterliedekens*. Het lied « Het wayt een win-deken » werd dus, ongetwijfeld, ook op deze melodie voorgedragen.

Het lied leent zich ook tot een notatie in driedeelige maat :

Het wayt een win - de-ken, enz.

Melden wij terloops, dat de hierboven voorkomende omge-
keerde iambus op de tweede syllabe van het woord
« ghepeyns, » uit de meerstemmigheid is ontstaan. Clemens
non papa schrijft dit slot voor drie gelijke stemmen :

In den eenstemmigen zang kan de syncope worden ter zijde
gelaten, en kan men in het aangehaalde voorbeeld schrijven :

Vrou-wen ghe - peyns is me - nich fout.

De quartnoten

kunnen natuurlijk door

worden vervangen.

Er blijven ons, met betrekking tot de vierregelige strophe, nog verschillende andere vormen te onderzoeken.

Verzen van vier en van drie accenten, twee staande of slepende rijmen volgen elkander onmiddellijk op :

$$
\begin{array}{l}
4 \; - \\
4 \; - \; a \\
3 \; - \; b \\
3 \; - \; b
\end{array}
$$

Het voer een maechdelijn over rijn,
tsavonts al inder manenschijn,
met haer snee witte handen,
die winter tot haerder schanden [1].

De melodie [2] duidt herhaling van den derden versregel aan en het bestaan van een soort van refrein, dat dan ook in éen

[1] *Antwerpsch liederboek*, nr 61, blz. 91.

[2] Te vinden onder Ps. 146 der *Souterliedekens*. — Vgl. HOFFMANN VON FALLERSLEBEN, *Niederländische Volkslieder*, nr 26, blz. 86 : « Daer zou een magetje vroeg opstaen. »

strophe van den tekst — de derde — wordt aangeduid. Het
kort refrein dat in meer liederen voorkomt en voortspruit uit
de herhaling van het slotwoord voorafgegaan door het woordje
« ja, » valt buiten het metrum, evenals navolgingen (*imitations*)
in den muzikalen rhythmus niet gerekend worden. Echter is
hier de strophe ten gevolge der aangeduide herhaling, wer-
kelijk vijfregelig :

Het voer een maech-de-lijn o-ver rijn, tsa-vonts al

in-der ma-nen-schijn, met haer snee wit-te han-den, die

win-ter tot haer-der schanden, die win-ter tot haer-der

schan - den, ja, schan - den.

Het lied waarvan de aanvangstrophe met hare binnenrijmen
in de eerste twee regelen volgt, kan zoowel onder de liederen

met vierregeligen als tot die met zesregeligen strophenbouw
worden gerekend :

> O waerde mont | ghi maeckt ghesont
> myns hertens gront | tot alder stont;
> als ick bi u mach wesen,
> so ben ick al genesen [1].

Een ander metrum heeft de volgende vierregelige strophe :

> Hansjen de Backer by der strate was gheganghen /
> Hy wekte syn soete lief met sanghen /
> Hy seyde : moy Elsjen, laeter my toe /
> Latet jou ontfermen, dat ic buyten bin [2].

Weer een ander wordt in de volgende strophe waargenomen .

> Het wasser een coninc seer rijc van goet,
> Hi vride Abrahams dochter van elf jaer out;
> Gheeft mi u dochter te minen pande,
> Of al u goet steec ic in brande [3].

Door D^r Kalff wordt nog op verschillende andere vierre-
gelige strophen gewezen [4].

· De volgende behoort in de XIV^e eeuw thuis en heeft tot
schema :

$$
\begin{array}{ll}
4 & - \\
4 & - \quad a \\
3 & - \quad b
\end{array}
$$

[1] *Antwerpsch liederboek*, n^r 130, blz. 196.

[2] *Haerlemsch oudt liedt-boeck*, aangehaald door D^r KALFF, blz. 242
en 553.

[3] *Nederlandsch liederboek* van het Willems-Fonds, II, 2^e uitg., blz. 12.

[4] T. a. p., blz. 553-554.

De eerste drie verzen in elke strophe rijmen op elkander, het vierde vers der eerste strophe rijmt op het vierde der vier overige strophen :

> Mijn hertze en can verbliden niet,
> als soe niet vroilic up mi ziet,
> in wien ic vruechden aen bespiet;
> elpt mi of ic verderve [1].

In een ander lied hebben de eerste drie verzen slepend rijm, het vierde vers rijmt insgelijks op het vierde der zes volgende strophen :

> Mey, dyn vro beghinnen,
> sinc mir in de zinnen,
> dus ick moet leeren minnen
> ende draghen last allein [2].

Elders vindt men vier elkander opvolgende staande rijmen (a — b, a — b) :

> Mijn zin, mijn moet, mijns hertzen bloet
> anich so minnenlijch gevuecht
> eewich an eene vrouwe goet;
> sonder verdriet het mir ghenuecht [3].

Verder vinden wij voor onze liederen gebruikt : de vijfrege- lige strophe; de zevenregelige, die met de vijfregelige in verband staat; de zesregelige; de dikwijls voorkomende acht- regelige; daarbij strophen van negen, tien, elf, twaalf en

[1] *Oudvlaemsche liederen*, nᵣ 18, blz. 74.
[2] *Ibidem*, nᵣ 136, blz. 219.
[3] *Ibidem*, nᵣ 20, blz. 77.

dertien regels, ook wel van vijftien [1]. In al deze strophen kan
de vorm even afwisselend zijn als in de vierregelige, zoodat de
afwisseling zich uitstrekt tot het oneindige.

Wij zagen, dat een deel der *Oudvlaemsche liederen* tot de
hoofsche poëzie, de kunst der *trouvères* behoort, wier buiten-
gewone rijmvaardigheid bekend is. Anders is het met de
populaire poëzie gelegen. Zoo men in het *Antwerpsch lieder-
boek*, soms in het rijm de meeste afwisseling vindt, elders
levert hetzelfde boek het bewijs, dat de volksliederendichter
het rijm gemakkelijk kan ontberen.

Hierboven hebben wij « Het daghet » aangehaald, als afge-
leid van twee lange versregels zonder binnenrijm. De volks-
liederendichter drijft de onverschilligheid voor het rijm
dikwijls zoover, dat hij het onnoodig acht het staande of
slepende rijm of woord waarmede het vers eindigt, in de
elkander opvolgende strophen met staande of slepende rijm te
doen overeenstemmen.

De twee volgende strophen behooren tot een zelfde lied :

> Ay lacen nu ist altemael ghedaen,
> waer ick mi keere oft waer ick mi wende,
> van troosten en hoor ick gheen vermaen,
> si hout haer oft si mi niet en kende.

> Woude si mi troosten, die waerde geminde,
> ende gheven mi een vriendelijck opslach,
> so waer verdreven alle mijn allende
> ende al dat mijn herte deeren mach [2].

Hoe het Dietsche vers het Latijnsche navolgde, hoe de
rhythmus onzer taal, daar waar ze op kerkelijke melodieën

[1] Zie de voorbeelden aangehaald door D^r KALFF, *Het lied in de middel-
eeuwen*, blz. 554, vlg.

[2] *Antwerpsch liederboek*, n^r 146, blz. 218, str. 5 en 6. Vgl. *Ibidem*, n^r 4,
blz. 6, str. 1 en 4; n^r 6, blz. 9, str. 1-6; n^r 8, blz. 12, str. 1-3, enz.

werd toegepast, met dien der Latijnsche.taal afwisselde en den
iambischen dreun door het Dietsche vers verving, willen wij
door een 15e-eeuwsche navolging duidelijk maken,

Ziehier de Latijnsche aanvangstrophe, met haar scansie :

Jesu dulcis memoria
dans vera cordis gaudia,
sed super mel et omnia
ejus dulcis praesentia.

Volge nu met zijn scansie de Nederlandsche tekst, die op
de melodie der hymne werd toegepast :

O Jesus, soete aendachticheit,
waerachtige vroude en salicheit,
mer boven alle ghenoechelicheit
is soet dijn teghenwoordicheit [1].

§ 2. — Het danslied

Hierboven bespraken wij het verhalend lied in de beteekenis
van dat waarop niet werd gedanst. Het is dus voegzaam ook
een woord over het danslied te zeggen, aangezien de oudste
dansen door de maat van een gezang worden geregeld. De
dans moge van de vroegste tijden bij onze voorouders in
eere geweest zijn, de danswoede der geeselaars moge in de
xive eeuw zoowel hier te lande als elders geheerscht hebben [2],

[1] HOFFMANN VON FALLERSLEBEN, *Niederländisch geistliches Liederbuch*,
nr 98, blz. 184.

[2] Zie Dr PAUL FREDERICQ. *Onze historische volksliederen*, Gent, 1894,
blz. 24. *Het lied der Nederlandsche Geeselaars*, en *De secten der Geeselaars
en der Dansers* (MÉMOIRES DE L'ACAD. ROY. DE BELGIQUE, t. LIII, 4e fasc.,
1897).

een « danshuus » mag in 1426 te Arnhem [1], een dansschool
in 1507 te Brussel [2], hebben bestaan, van dit alles is ons in
muzikaal opzicht hoegenaamd niets overgebleven. Wel spreekt
in den aanvang der xiv* eeuw Jan Boendale († c. 1312) in zijn
Brabantsche Yeesten van die goede vedelare Lodewijc... van
Vaelbeke in Brabant :

> ... deerste die vant
> Van stampien die manieren,
> Die men noch hoert antieren [3],

een dans die eenige jaren later ook in het tweede deel van
den *Reynaert* wordt genoemd :

> Men sprac daer sproken ende stampien
> Dat hof was al vol melodien [4].

Doch van deze « stampien » die in het Provencaalsch reeds
in de xii* eeuw voorkomen, onder den naam van *estampida*,
en ook in het Hoogduitsch reeds als *stampenten* waren bekend,
weten wij slechts dat wij die als dansen met vedelbegeleiding
moeten beschouwen, dus als een eerste proef op instrumentaal
gebied [5].

De geschiedenis van het Nederlansche danslied met betrek-
king tot de muziek en inzonderheid in verband met de
metrische vormen, is op te maken uit die liederenteksten
waarvan men mag aannemen, dat zij tot de dansliederen
behoorden ; verder uit enkele tot ons gekomen melodieën en

[1] Dr Kalff, t. a. p., blz. 503.

[2] Vander Straeten, *La musique aux Pays-Bas*, IV, blz. 165, vlg.

[3] Uitgegeven door J.-Fr. Willems, Brussel, 1839, I, vijfde boek, v. 134.

[4] Uitgegeven door J.-Fr. Willems, Gent, 1836, tweede boek, v. 3507-3508.

[5] Boendale's woorden moeten dus zoo opgevat worden, dat Vaelbeke
de eerste was die *stampiën* in de Nederlandsche taal dichtte. Zie Dr Kalff,
t. a. p., blz. 538; Dr J. te Winkel, *Geschiedenis der Nederlandsche letter-
kunde*, blz. 303; Böhme, *Geschichte des Tanzes*, I, 28.

ook uit de zangwijzen die ons door mondelinge overlevering bereikten [1].

De geschiedenis van den Duitschen dans wordt door Böhme [2] verdeeld in :

Minneliederen uitgaande van jongelingen die de lente en de liefde bezingen, en van maagden en geestelijke zusters die hun zielsverlangen aan gezellinnen kenbaar maken; Historische liederen, oude Heldenliederen, Mystische gezangen en Sagen, waaronder de Duitsche lezingen van « Die mi te drincken gave » (van Vrou van Lutsenborch [3]) en « Ic sach mynheer van Valkenstein [4]. »

Verder worden nog door Böhme genoemd :

Verwijt- en Spotliederen, waaronder ons *Patersliedeken*, liederen uit de Dierensage, waarvan er een verwant is aan ons « Daer zat een uil en spon ; » — Raadsel-, Wensch- en Leugenliederen en eindelijk Geestelijke dansliederen.

Met meer zekerheid mogen wij als kenmerk der dansmelodieën aannemen, wat Böhme de « lustige, schaukelnde und zum Springen einladende Tripeltakt » noemt, ofschoon niet alle dansen in oneven maat werden uitgevoerd. Door « Tripeltakt » is hier, naar onze meening, te verstaan, de moderne $\frac{6}{8}$ - maat.

[1] WILHELM SCHERER, *Zur Geschichte der deutschen Sprache,* 2e uitg., Berlijn, 1878, blz. 624; — *Physiologie und Metrik,* brengt naar aanleiding van ERNST BRÜCKE'S werk, *Die physiologischen Grundlagen der neuhochdeutschen Verskunst,* Weenen, 1871, insgelijks den rhythmus in verband met den dans.

[2] *Geschichte des Tanzes,* I, blz. 229 vlg.

[3] Tekst, *Antwerpsch liederboek,* blz. 32 ; melodie *Souterliedekens,* Ps. 137.

[4] Alleen de eerste twee verzen van den Nederlandschen tekst bleven bewaard; de melodie komt voor in *Een devoot en profitelyck boecxken,* blz. 227. Alhoewel de beide hier aangeduide liederen onder de *balladen* (Böhme noemt ze « Sagenlieder ») moeten geteld worden, en het woord *ballade* van *ballare,* dansen, wordt afgeleid, bestaat er, naar onze meening, toch geen hoegenaamde zekerheid dat ze in ons land onder het dansen werden gezongen.

In de reeds zoo dikwijls door ons aangehaalde *Souter-liedekens*, die overigens onze beste bron zijn, treffen wij enkele melodieën aan met het opschrift : « na die wijse » van een dansliedeken, zoodat er over den oorspronkelijken aard der zangwijs geen twijfel kan bestaan. Onder deze zangwijzen moeten worden gerangschikt de aeolische melodieën te vinden onder Psalmen 125 en 133, welke wij laten volgen en waarvan slechts de aanvangsregelen bekend zijn. Bij gebrek aan verderen tekst wagen wij het niet te beslissen of de melodie van Ps. 125 tot den gesprongen dans behoort en geven wij de notatie der *Souterliedekens* weder, de noten met de helft der waarde verminderd :

Als die Heer ver - kee - ren wou Die ban - den der ge -
(Wereldlijk lied) : Den lancxten dach van de - sen ia - re die brengt ons vruechde

vanghen, Daer Sy - on me met groo-ten rou Ghe - van-gen was, man
cley-ne...

en - de vrou, Heb - ben wy vruecht ont - fan-ghen [1].

[1] Böhme, *Altdeutsches Liederbuch*, blz. 392, en Erk und Böhme, *Deutscher Liederhort*, II, 719, noemen dit lied, naar de wijs bij den Psalm aangeduid en hierboven wedergegeven, vermoedelijk een Sint-Jansdans. Volgens de tafel der *Souterliedekens* luidt de aanvang echter : « Die lancxte *nacht*, » enz.

De versbouw afgeleid uit de melodie en uit den onbeholpen tekst der *Souterliedekens* is deze :

4 –
3 ＼
4 –
4 –
3 ＼

De melodie te vinden onder Psalm 133, wordt in de *Souter-liedekens* genoteerd :

enz.

Het komt ons voor, dat deze notatie in moderne schrijfwijze weer te geven is door $\frac{6}{4}$ - of $\frac{6}{8}$ - maat, aangezien de vorm \mathbb{C} ♩·♪ ♪ ♩·♩ = ♩·♪♪♪ , bij herhaling, gemakkelijk overgaat tot $\frac{6}{4}$ -, ♩♩♩♩ = $\frac{6}{8}$ ♪♪♪♪[1]. Voorzeker werd in de XVI° eeuw de $\frac{6}{4}$ - maat reeds door \mathbb{C} 3 of 3 \mathbb{C}, ook enkel door 3 aangeduid [2], echter in de XVII° eeuw werd

[1] Zie hierover : GEVAERT, *Histoire et théorie de la musique de l'anti-quité*, II, 114.

[2] Echter heeft de uitgaaf der *Souterliedekens* (een der talrijke uitgaven van 1540) waarover wij beschikken, geen maataanduiding. In de uitgave van 1564 wordt Psalm 2 aangeduid door 3 \mathbb{C}, terwijl de maat voor dezelfde melodie in de uitgave van 1584 slechts door drie wordt aangegeven.

de eigenlijke $\frac{6}{4}$ - of $\frac{6}{8}$ - maat, nog door ₵ aangegeven [1].

De versbouw :

> 3 `
> 3 -
> 3 ˅
> 3 — (2 maal).

De verlenging van de uit haren aard korte syllabe « ghi, » in het derde vers, waar deze tot een gansche maat uitgesponnen wordt, is misschien te wijten aan een buitengewonen sprong, veroorzakende, dat de taalmetriek hier door den dansrhythmus wordt overheerscht.

[1] Zie blz. 176, aanteekening 2 in f.

De vroeger aangehaalde aeolische melodie van Ps. 135, « nae die wijse van een dansliedeken : Lynken sou backen [1], » is, als zijnde stellig geene oorspronkelijke Nederlandsche danswijs, voor ons van minder belang.

De melodie van Ps. 127, « na die wijse van een dansliedeken : Die nachtegael die sanck een liedt, » enz., deelden wij reeds mede onder de dorische melodieën [2]. De tekst bestaat uit zevenregelige strophen, met herhaling, als refrein, van een deel van den vijfden regel (« en die wil ic niet laten, *niet laten.* ») De versbouw is deze :

$$
\begin{array}{lcl}
4 & -- & a \\
2 & \smile & b \\
4 & - & a \\
2 & - & b \\
3 & \smile & c \quad (1 \smile) \\
4 & - & x \\
3 & \smile & c
\end{array}
$$

Het « amoureuse may-lied, » waarvan de aanvangstrophe volgt, dat op dezelfde wijs als het lied « Die nachtegael, » enz., werd gezongen, behoorde ongetwijfeld tot de dansliederen :

Ghy dochters fray // comt maect een ray
Met herten coen.
Gebruyct de may // vroech ende spay,
Want sy staet groen,
Met cruyden soet van roken // ontloken
Tot u verdoen // dus wilt u spoen
T'ontfaen den mey voe rsproken [3].

[1] Zie blz. 106.
[2] Zie blz. 68.
[3] De tekst is te vinden in *Nieu Amstelredams lied-boeck,* 1591, blz. 22.

Het vroeger in den vijfden versregel voorkomend refrein wordt hier door een rijmwoord vervangen.

Als dansliederen worden in de *Souterliedekens* nog opzettelijk vermeld de volgende melodieën in modernen durtoonaard.

Ps. 132.

Nu siet hoe goet | met vruechden soet ghe - nue-ghe-lijck bi -

(Wereldlijk lied): Ic quam al - daer | ic weet wel waer | met hey - me - lije ghe -

na - men lst daer die broe-ders met ac - coort, soe

schal - le.

dat be - hoort, Een drach-tich hier ver - sa - men [1].

Vijf verzen waarvan het eerste met binnenrijn :

$$2 - a \mid 2 - a$$
$$3 \smile b$$
$$4 -$$
$$2 - c$$
$$3 \smile b$$

[1] In de latere uitgaven der *Souterliedekens* wordt deze melodie met **C** aangegeven. Slechts de beide eerste versregels van den wereldlijken tekst zijn bekend.

De volgende melodie « na een dansliedeken », die in de latere uitgaven der *Souterliedekens* met 𝕮 voorkomt, is in de moderne $\frac{2}{4}$ - maat weer te geven. Men verlieze echter daarbij niet uit het oog, dat vroeger, bij dans en zang, het tempo in het algemeen veel trager genomen werd dan thans :

(Wereldlijk lied): Cost ic die ma - ne - schyn be - dec - ken | Hoe

gaern soud ic bi nach - te gaen...

Ziedaar de danswijzen uitdrukkelijk in de *Souterliedekens* vermeld. Hoe de daarbij behoorende dansen werden uitgevoerd is niet altijd te bepalen

Melodieën als « Ic quam aldaer // ic weet wel waer » of « Die nachtegael die sanck een liedt, » met hunne $\frac{6}{8}$ - maat,

[1] *Souterliedekens*, achter de psalmen, « den lofsanck der drij kinderen in den vierighen oven. » Slechts de beide eerste versregels van den wereldlijken tekst zijn bekend.

zullen ongetwijfeld voor den echt populairen rei- of rondedans hebben gediend. Voor hetgeen de laatstgenoemde zangwijze aangaat, meenen wij dit nog te mogen afleiden uit den lateren tekst : « Ghy dochters fray // comt maeckt een ray » (rei). Naar alle waarschijnlijkheid trad in deze liederen een voorzanger op die een deel van de strophe zong, welke dan door den rei, het koor, werd voleind. Gewoonlijk viel het koor zingend in bij het refrein. Zoo ging het, zoo gaat het op enkele plaatsen nog, met ons *Patersliedeken*, waar het refrein « Ei, 't was in de mey // zoo bly » ten duidelijkste de tusschenkomst van het koor aanduidt [1]. Voor het lied « Ic quam aldaer » wordt het refrein niet aangegeven, wat nochtans niet belet, dat het uit eene herhaling van het einde der strophe kan hebben bestaan. In den tekst « Die nachtegael » treffen wij een refrein aan, bestaande uit een enkele uitroeping. Misschien wordt hierdoor de plaats aangeduid waar het koor inviel en misschien ook bepaalde zich deze tusschenkomst bij deze enkele uitproeping. Het gebruik om den voorzanger, den solist, op deze wijze door het koor te laten begeleiden, klimt tot de hoogste oudheid op [2].

In FRUYTIERS' *Ecclesiasticus*, Antwerpen, 1565, komen insgelijks een achttal uitdrukkelijk aangewezen danswijzen voor, waarvan de melodieën meestal van Fransche afkomst zijn [3].

[1] Ook zoo bij de Franschen : « Le chant destiné à accompagner la danse était évidemment répété en couplets chantés par un personnage (ou peut-être par plusieurs) et en refrains repris en chœur » ALF. JEANROY, *Les origines de la poésie lyrique en France* (1889), blz. 392, die blz. 394 de « rondes enfantines de la *Belle Marjolaine* et du *Chevalier du Guet* » aanhaalt als herinneringen aan gedanste dramatische voorstellingen.

[2] Dans la période antérieure à Talétas (665 v. Chr.), on distingue jusqu'à cinq modes d'exécution pour la poésie chorique. Première combinaison : une seule personne exécute la partie vocale... tandis que tout le chœur danse et se contente de renforcer et certains endroits le chant du soliste par des exclamations formant refrain... (GEVAERT, *Histoire et théorie de la musique de l'antiquité*, II, blz. 365).

[3] Blz. 95, 115, 117, 118, 120, 121, 129, 138.

Men treft daarin een stichtelijk liedeken aan « op de wijse van Passemede la douce, » gevolgd door een ander « op de reprinse van de voorgaende Passemede, » eene herhaling met variaties van het voorgaande thema, en nog een derde stichtelijk lied « op de Galiarde van de voorgaende Passemede [1]. » Deze benamingen duiden echter geen populaire, gezongen dansen aan, maar kunstdansen, hoofsche dansen door speeltuigen begeleid. Overigens waren sedert het eerste vierendeel der XVI[e] eeuw, indien niet reeds vroeger, hier te lande en wel aan het hof van Margareta van Oostenrijk Fransche dansen in gebruik, zooals blijkt uit de aan haar toebehoord hebbende verzameling voorhanden in de Koninklijke Bibliotheek te Brussel. Het in 1551 te Antwerpen door Tielman Susato uitgegeven « derde musyck-boecxken, » door den uitgever zelf « ghecomponeert ende naar dinstrumenten ghestelt, » bevat populaire, meestal Fransche dansliederen [2].

Ziehier een staaltje van Fruytiers' rijmelarij, op de voormelde wijs « Passemede la douce : »

Die sijn kint lief heeft, die hout dat on-der
Op - dat hy hier na-maels vruech-de weer ont-

dwangh, Gheen roe - de sal hy my — en
fangh En hier ont - vlie sijn lij — en, enz.

[1] Passemede (*Passemezzo*) en Galiarde (*Gagliarda*), de eerste van zachten, rustigen, de tweede van lustigen, vroolijken aard, zijn 16[e]-eeuwsche dansen van Italiaanschen oorsprong.

[2] Zie de titels dezer dansen opgesomd door COMMER, *Collectio operum musicorum Batavorum*, XI, blz. IV. Zestien dezer stukken werden in partituur uitgegeven, ook met een klavierbewerking, door ROB. EITNER, *Monatshefte*, 1875, bijlagen.

Een eeuw later ziet het er met de gedrukte bronnen al niet
veel beter uit, en moet men zich met enkele uitdrukkelijk aan-
geduide danswijzen vergenoegen, zooals een « Rondendans
om de bruydt te bedde te danssen, » met wijsaanduiding
« O myn Engeleyn, ô myn teubeleyn, etc. [1]. »

Elders zijn het stemopgaven die getuigen van den invloed
van het in den aanvang der xvii° eeuw tot stand gekomen
gezongen of gedanste ballet, voorlooper der opera. Zoo vindt
men bij Starter en bij Valerius aangegeven : « Courante Ser-
bande, Courante françoise, La Chime, L'Orangée, Est-ce Mars,
La Dolphine, L'Avignone, enz. »

Zoo de dichters van de *Souterliedekens* en van den *Ecclesias-
ticus* eenige hunner stichtelijke liederen op melodieën van
dansliederen stelden, anderen waren hen daarin toch reeds
sedert lang voorgegaan.

Onder onze geestelijke liederen die van vóor de Hervorming
dagteekenen, is er stellig meer dan een op een danswijs
gesteld. Dit zal, te oordeelen naar de melodie, althans wel het
geval zijn met het liedeken :

Tis guet in goeds² ta - weer - ne te gaen, Be -
ta - len is daer off ge-daen, Dat seit ons sin-te Jo - han. enz.

[1] STARTER (1621), blz. 123, de melodie is van Duitschen oorsprong; zie
D[r] LAND, *Luitboek van Thysius*, n[r] 77. In het door D[r] Land uitgegeven
werk zijn de « inheemsche » dansen, ten getale van vier : « Den boeren
dans, » — « Den studenten dans, » — « Schagervoetgen, » — « Den
Gulicker dans; » terwijl men daarentegen in diezelfde verzameling
ongeveer honderd-vijftig « uitheemsche » dansen vindt.

² *goeds* — Gods. Het lied is te vinden bij BÄUMKER, t. a. p., blz. 224.

In de reeds meermalen aangehaalde verzameling *Het prieel*,
Brugghe, 1609 [1], vindt men « op de wijse alsoot beghint »
voor het lied « O Schepper fier, » en alsof die wijs oorspron-
kelijk bij dit lied behoorde, een melodie die geen andere is
dan de bij Valerius te vinden « Passemede d'Anvers. »

Een 16ᵉ-eeuwsch geestelijk liedje, waarvan echter de melodie
niet tot ons kwam, voert tot opschrift : « Noch een lied / een
dans lieds wijse. » Wij laten hiervan de eerste strophe met de
scansie volgen :

> Als ic aensie dat leven mijn,
>
> die tijdt die gaet voorby ;
>
> ick heb soo menighe sonde ghedaen,
>
> daer mede soo ben ick belaen,
>
> o Heer, ontfermt u mijn [2].

Onder de geestelijke danswijzen werd ons door mondelinge
overlevering een zeer merkwaardige begrafenisdans bewaard,
die nog omstreeks 1840 te Belle in gebruik was. De Cousse-
maker doet ons de gelegenheden kennen, waarbij deze dans
werd uitgevoerd [3]. Wanneer een jong meisje gestorven was,
werd haar lijk door hare vroegere speelgenootjes ter kerk en
vervolgens naar het kerkhof gedragen. Na de plechtigheid,
keerden al deze meisjes, met de eene hand het lijkkleed (de
pelle of baarkleed) vasthoudende, naar de kerk terug, onder
het zingen van den dans der maagden, en dit met een warmte,
een verheffing, die men zich moeielijk kan voorstellen. Met
de Coussemaker ziet Dʳ Kalff in dit gebruik een heidenschen
oorsprong. Naar de meening van den eerstgenoemde, zou

[1] Blz. 188.

[2] Te vinden onder Sign. C [VII vᵒ] van *Een suyverlic boecxken*, Am-
sterdam, Corn. Dirckz.-Cool, 1643, waarin voorkomen de liederen van
Thonis Harmansz. van Wervers-hoef, die leefde omtrent 1550, « mits-
gaders noch sommighe andere. »

[3] DE COUSSEMAKER, blz 100; besproken door Dʳ KALFF, t. a. p., blz. 522.

echter de melodie niet oud zijn, en is zij ook niet van gods-
dienstigen aard. Dit laatste, wij behoeven er niet op aan te
dringen, heeft zij met veel andere zangwijzen gemeen, die dan
toch — klonk het niet, zoo botste het — bij geestelijke liede-
ren werden aangewend. De bedoelde begrafenisdans kan wer-
kelijk niet oud zijn, of moet gemoderniseerd zijn. Hij heeft
tot schema :

$$4 -$$
$$2 -$$
$$4 -$$
$$4 -$$
$$2 -$$

Ziehier de aanvang der melodie welke tot de zeer gerhyth-
meerde zangen behoort en die wij naar de taalmetriek noteeren :

In den be-mel is ee-nen dans, al - le - lu - i -

a! Daer dan - sen all' de maeg-de-kens, be -

ne - di - ca - mus Do - mi - no, al - le - lu - i -

a, al - le - lu - i - a! enz.

Het gewone kenmerk van het danslied, zeiden wij (blz. 297), is de driedeelige maat; daardoor onderscheidt het danslied zich van het lied dat niet met dans vergezeld gaat. De drie-deelige maat als dansmaat komt ons zeer natuurlijk voor; nochtans schijnt de tweedeelige maat van alle muziekmaten de meest verspreide. Bij de Grieken werd zij vóór alle andere aangewend. Aan een anderen kant was de driedeelige maat, sedert de verste oudheid en tot op onze dagen, de geliefkoosde rhythmus der langs de kusten der Middellandsche zee wonende volken. Uit de landelijke en populaire kunst ontstaan, waar-door de feesten van den veld- en wijnoogst werden verlustigd, verwierf zij onder de handen der dichters-musici allengskens meer en meer volmaaktheid, tot dat ze eindelijk de overwe-gende rhythmus in de Grieksche muziek werd [1]. De vorm die zich in die maat het meest voordoet is de *iambus* (springer) :

$\frac{3}{8}$ ♪ | ♩, die dan ook kloeker, geweldiger is dan de *trochaeus* of *choraeus* (walser of valler) : $\frac{3}{8}$ ♩ ♩ ♪ [2]. De tweedeelige maat drukt beter de kalmte en de rust uit, terwijl de driedeelige de muziek leven en beweging bijzet. Het gebruik der eerste staat in nauw verband met de rhythmiek der taal; in de tweede daarentegen is de muzikale rhythmus niet zelden overwegend, zoodat de taalmetriek wel eens over het hoofd wordt gezien.

In verschillende der melodieën ons door de *Souterliedekens* toegekomen en daar uitdrukkelijk aangeduid met de stem-opgave « na die wise van een dansliedeken, » hebben wij het gebruik der driedeelige maat kunnen vaststellen, en namelijk in de liederen : « Hoe soude ic vruecht bedriven, » — Die nachtegael die sanck een liet, » — « Ic quam aldaer [3]. »

Elders hebben wij de dansmuziek afgeleid van de melodie zelve. Dit was namelijk het geval voor de melodie « Tis guet in goeds (Gods) taweerne te gaen [4], » een geestelijk lied dat,

[1] GEVAERT, *Histoire et théorie de la musique de l'antiquité*, II, blz. 19 vlg.
[2] GEVAERT, t. a. p., blz. 121.
[3] Zie hierboven blz. 68 en 299 vlg.
[4] Zie hierboven blz. 306.

naar het ons voorkomt, op de melodie van een danslied werd gedicht. Als tot het danslied behoorende zien wij insgelijks de melodieën van de twee hierna genoemde 15ᵉ-eeuwsche liederen aan. Beide teksten zullen, volgens een toen reeds zeer oude gewoonte, op danswijzen zijn gebracht. Het eerste lied, een Marialied, gezongen op de wijs : « Tliefste wyf heeft my versaect [1], » hebben wij vroeger medegedeeld [2]; het tweede, waarin een devote ziel haar hemelzuchten uitstort, werd gezongen op een wijs die, naar alle waarschijnlijkheid, tot een vroegeren meidans behoorde :

Nu is doch heen des winters stryt,
en nu genaect die zute tyt [3].

Nu is doch heen der hei - li - ghe stryt, si syn nu
Sy wa - ren vroem en wel ghe - moet, rechtveerdich

mit God zeer ver - blyt in o - ver gro - ter weel -
en - de dair-toe goet al tot-ter les - ter ston -

den.
den.
Dat li - den is nu heen ge - gaen, en groot loon

[1] Misschien te lezen « Dat liefste, » daar de in het Dietsche vers gewone voorslag hier ook door den algemeenen gang der melodie schijnt aangeduid. Tekst en melodie bij BÄUMKER, Niederländische geistliche Lieder, nᵣ 56.

[2] Zie hierboven blz. 15; zie mede blz. 119.

[3] BÄUMKER, t. a. p., nᵣ 59.

beb - ben si ont - faen, al son - der waen, in won - der -

li - ker min - nen, enz.

In het tweede vers van de bovenstaande strophe, volgens de muziek gescandeerd :

Si syn nu mit God zeer verblyt,

is de rol van den muzikalen rhythmus overwegend. De echte scansie ware :

Si syn nu mit God zeer verblyt.

Het vers ware overigens te verbeteren door :

Si syn mit God nu zeer verblyt.

Het lied « In dulci iubilo [1] » mochten wij gaarne tot den geestelijken dans terugbrengen :

In dul - ci iu - bi - lo, sin - ghet en - de we - set

[1] Bäumker, t. a. p., nr 63.

vro, al on - se hart - zen won - ne leit

in pre - se - pi - o.

Wellicht mag men ook onder de danswijzen rekenen de melodie van het volgende geestelijk lied voorgedragen op de wijs : « Tis al gedaen myn oestwairts gaen [2] : »

Een cort io - lyt in de - ser tyt, al hier ver -

co - ren, dat ze - ker - lyc voir he - mel -

ryc te veel ver - lo - ren.

[1] Wellicht te lezen : *e e f.*

[2] BÄUMKER, t. a. p., n^r 78. — *Oestwairts gaen,* in den zin van naar het Oosten, naar het verre land reizen.

De wijsaanduiding : « na een dansliedeken, » waar zij voor-
komt, laat natuurlijk geen twijfel bestaan nopens den oor-
sprong der zangwijs. Dergelijke stemaanduiding troffen wij
aan (blz. 307) voor het lied « Als ic aensie dat leven myn, » en
vinden wij ook voor een wereldlijk 15^e-eeuwsch lied :

> Het voer een ridder jagen,
> jaghen aen dat wout
> hy en vant er niet te jagen
> dan twee schone maechden
> sy waren van dagen [niet] out [1].

Die stemaanduiding is echter nog geen bewijs, dat op een
dansmelodie gebrachte liederen op hunne beurt werden
gedanst.

Zoo schreef Adam de la Bassée, kanunnik der collegiale
kerk te Rijsel, in de xiii^e eeuw [2], een geestelijk lied in de
Latijnsche taal, op een melodie voerende tot opschrift : « air
de danse, » een gezongen danslied met deze wijsaanduiding :

> Qui grieve ma cointise se jou lai,
> Ce me font amouretes cau cuer ai,

maar daaruit volgt nog niet dat bij dit geestelijk lied werd
gedanst en gesprongen.

Ook door den strophenbouw is het gedanste lied van het
verhalende te onderscheiden. In dit laatste zijn de elkander in

[1] WILLEMS, *Oude vlaemsche liederen*, n^r 61, blz. 160, en handschrift
n^r 901^t der Gentsche Bibliotheek.
[2] Zie de melodie bij F. VAN DUYSE, *Het eenstemmig... lied*, 1891,
blz. 52.

de strophe opvolgende verzen zeer dikwijls uit een gelijk getal
accenten samengesteld :

>Als alle die cruydekens spruyten
>ende alle dinc verfrayt,
>ick wil mi gaen vermuyten,
>ick ben mijns liefs te buyten.
>Het compas gaet al verdrayt,
>tis recht (schoon lief), ic bens ontpayt[1].

Op andere plaatsen wisselen drie accenten af met vier :

>Ic mach wel segghen, tis al om niet,
>dat ic aldus labuere :
>dies wil ic singhen een vrolick liet,
>verlanghen ghi doet mi trueren[2].

In het danslied integendeel, vinden wij niet zelden verzen
met vier accenten, gevolgd door verzen met twee accenten, wat
aan den zang en aan den dans meer leven bijzet, of verzen met
vier accenten en binnenrijm, eigenlijk verzen met twee accen-
ten. Voorbeelden daarvan leveren de reeds aangehaalde liede-
ren : « Die nachtegael die sanck een lied ; » — « Ghy dochters
fray, » — « Ic quam aldaer[3]. »

Ook de aanwezigheid van een refrein binnen de strophe of
op het einde derzelve — alhoewel het refrein zich ook wel in
niet gedanste liederen voordoet — duidt het danslied aan.

Juist deze twee kenteekenen, afwisseling in den versbouw

[1] *Antwerpsch liederboek,* nr 1, bl. 2. In het zesde vers zijn de tot een
stereotype uitdrukking behoorende woorden, *schoon lief,* overtollig; zie
hierboven blz. 268-269.

[2] *Antwerpsch liederboek,* nr 3, blz. 4; zie mede blz. 287 hierboven.

[3] Zie blz. 301-302.

en refrein, vinden wij in het door D[r] Kalff [1] vermelde 14[e]-eeuwsche danslied [2] :

> Ic hadde een lief vercoren,
> soe es sedert lanc,
> soe hadde een ore verloren,
> daer toe ghinc si manc.
> Soe diende so wel na minen danc,
> seidic neen, soe seide ja :
> nu gaet voren, voren, voren,
> du (nu) gaet voren, ic volge na.

De tweede strophe van dit niet ongeschonden tot ons gekomen stukje, laat beter toe den vers- en strophenbouw te bepalen :

> Ic sei [mijn] : « soete minnekijn,
> nu gaet met mi;
> ic wille altoos u eighen zijn,
> so waer ic zi.
> Mijn herte is u so naste bi [3],
> mine rouc waer dat ic ga;
> nu gaet voren. voren, voren,
> nu gaet voren, ic volg u na.

Ook het tweede door denzelfden schrijver aangehaalde 14[e]-eeuwsche liedje, met zijn tamelijk ingewikkelden en juist daardoor afwisselenden versbouw, moet onder de dans-

[1] *Het lied in de middeleeuwen*, blz. 536-537.

[2] *Oudvlaemsche liederen*, n[r] 16, blz. 71.

[3] D[r] J. Verdam in eene studie aan de *Oudvlaemsche liederen* gewijd, *Tijdschr. voor Nederl. taal- en letterk.*, IX (1890) blz. 273-301, stelt voor *vaste bi;* misschien moet men lezen *naeste bi,* volgens de nog ten huidigen dage gebruikte Vlaamsche uitdrukking.

liederen worden gerekend. De laatste drie verzen der strophe maken het refrein uit. Ziehier de eerste strophe die aan den minnezang herinnert :

> Wel an, wel an, met hertzen gay,
> die der minnen knechten zijn;
> in deere van der minnen vray,
> God groete haer lievelic aanschijn.
> Willic ons zinghen een liedekijn,
> elc groete tsijn, ic groete tmijn.
> Nu wilwi treuren avelaen;
> wel of, wel of, met drouven zinne,
> die niet ne draghen reine minne,
> die moeten bachten danse staen [1].

Ongelukkiglijk is uit de stippen waarmede deze liedjes vergezeld gaan, de muziek met geene hoegenaamde zekerheid op te maken.

Stellig moet een derde door D^r Kalff vermelde stukje tot de gedanste liederen der xv^e eeuw worden terug gebracht [2]; ziehier het schema :

$$
\begin{array}{lll}
\text{V. 1} & 4 - a & \\
\text{V. 2} & 2 - a & \text{(refrein).} \\
\text{V. 3} & \left\{ \begin{array}{l} 2 \smile b \\ 2 \smile b \end{array} \right\} = b \smile 6 \text{ met binnenrijm.} \\
\text{V. 4} & \left\{ \begin{array}{l} 2 \smile b \\ 2 \smile b \end{array} \right\} = b \smile 6 \text{ met binnenrijm.} \\
\text{V. 5} & 5 - a & \\
\text{V. 6} & 2 - a & \text{(refrein).}
\end{array}
$$

[1] *Oudvlaemsche liederen*, n^r 19, blz. 75.
[2] *Antwerpsch liederboek*, n^r 17, blz. 23.

Het stuk bestaat uit negen strophen. In al de strophen rijmen het eerste en het vijfde vers op *anck*, en zijn beide gevolgd door het refrein « Ey, God danck! », terwijl het derde en het vierde vers op elkander rijmen en daarbij nog binnenrijm hebben. Die wondere rijmvaardigheid van « een ghilde » — ook wel een dichter — « die dit liedeken eerstwerf sanc, » schonk ons hier een van glinsterende levensvreugde doortinteld tafereeltje. De muziek van dit stukje is ons niet bekend; doch de woorden springen en zingen vanzelf en duiden genoeg aan hoe het daaromtrent moet geklonken hebben :

Dr Kalff stelt de vraag of wij in nr 21 van het *Antwerpsch lie-derboek*, mede een 15e-eeuwsch liedeken, niet met een aan de

oude *stampiën* herinnerende dansstukje te doen hebben. Wij schrijven hier het refrein af :

> Ick en mach niet meer ter molen gaen
> hillen billen metten iongen knechten;
> stampt, stamperken, stampt; stampt, hoerekint, stampt,
> stampt, stamperkin, inde molen.

Of hier waarlijk aan de 12ᵉ-eeuwsche *stampiën* wordt herdacht en of wij hier meer dan een ondeugend molenaarsliedje hebben, is moeielijk te raden. Maar of het stukje gedanst werd of niet, zeker zal de niet teruggevonden melodie tot de vroege nabootsende muziek hebben behoord.

De rhythmus zal daarbij eene niet onbelangrijke rol hebben gespeeld, en moet aan het refrein daaromtrent deze scansie hebben verleend :

Onderzoekt men nu de liederen nog omstreeks het jaar 1850 uit den mond des volks opgeteekend, zoo vindt men op de zeventien door de Coussemaker opgenomen « rei- en dans-

liedjes » (« rondes et chansons de danse »), twaalf stukjes met $\frac{6}{8}$ - maat geschreven [1]. Sommige dezer behooren tot onze liefelijkste melodieën, en daaronder mag het volgende wel tot voorbeeld van fraaien zang en levendigen rhythmus gerekend worden [2] :

En voor ditzelfde dansliedje hebben wij dan nog, bij toemaat, een andere niet minder fraaie melodie [3], om getui-

[1] *Chants populaires des Flamands de France*, n[rs] 101-117, blz. 323-345.
[2] *Ibidem*, n[r] 107, blz. 330. Zie mede blz. 221 hierboven.
[3] DE COUSSEMAKER, t. a. p.

genis te geven van de onuitputtelijkheid van het muzikale volksgenie.

Niet alleen in onze oude volksgezangen, maar ook in de melodieën van andere volkeren straalt de dansmaat met $\frac{6}{8}$ overal door. Tot de vroegste oorkonden der populaire muziek behooren bij voorbeeld de melodieën te vinden in Adam de la Halle's zangspel, *Li Gieus de Robin et de Marion*, omtrent 1285 te Napels opgevoerd, en in den *Renard noviel*, het satyriek gedicht in 1288 door Jacquemart Gelée te Rijsel geschreven. Men mag gerust aannemen, dat de volksdeuntjes waarmede die werken zijn versierd, sedert lang populair waren toen zij in die werken werden opgenomen. Overigens was het vroeger hoegenaamd geene zeldzaamheid, dat melodieën gedurende een of twee eeuwen en langer, in den volksmond voortleefden. Welnu, de meeste dier stukjes klinken ons tegen in driedeelige maat.

« Comme c'est aux airs à danser, » zegt H. Lavoix, « que notre musique moderne doit en partie la vivacité de ses rythmes, il faut, par conséquent, supposer que la danse au xiiiᵉ siècle prendra aussi grande part au développement de la musique mesurée. Dans les chansons qui nous sont restées, dans les citations des auteurs, nous la voyons établie en reine; tout un genre de poésie et de musique est destiné à la danse, sous le nom de *vaduries,* mot qui est lui-même un refrain (een woord waarvan de zin dus niet te ontleden is). Le manuscrit de Montpellier abonde en refrains de toutes sortes ... et les auteurs y parlent non seulement de couplets spécialement réservés aux danses, mais aussi de plusieurs des figures encore traditionnelles dans nos provinces de France [1]. » Een aantal dezer melodieën munten uit door frischheid en zangerigheid en klinken even liefelijk en jeugdig alsof ze pas gisteren waren

[1] *Étude sur la musique au siècle de Saint-Louis,* aanhangsel tot Gaston Raynaud's *Recueil de motets français,* Paris, 1883, II, blz. 358; — ook ALFRED JEANROY, t. a. p., blz. 387 vlg., dringt aan op den vorm van het danslied en op het daarvan deel uitmakende refrein.

geboren [1]. Ongetwijfeld zal deze vroege kunst ook op de onze haren invloed uitgeoefend hebben; trouwens in de xiie en in de xiiie eeuw bloeiden in de zuidelijke Nederlanden Fransche Trouvères en wel in zooverre, dat een aanzienlijk getal der gedichten, die de Fransche letterkunde van dien aard uitmaakten, in onze streken was ontstaan. Van den Franschen invloed getuigt mede onze vroegere romanletterkunde, die eene Fransche letterkunde was [2].

De oudste Duitsche danswijzen kunnen insgelijks tot staving onzer zienswijze worden ingeroepen. Een aantal der door Erk en Böhme uitgegeven dansmelodieën zijn in driedeelige maat genoteerd [3]. Luisteren wij even naar het door deze schrijvers, als een « Tanz im Elsasz vor 1490 » en « Aeltester Dreher [4], » een soort van walz of rondedans, medegedeelde liedje en dat tot titel voert « Der Schäfer von Neustadt [5] : »

Der schef - fer von der nu - wen stat der hat myn

Ich hab se im dick und vil ver - seit, ich meyn ich

[1] Zie eenige voorbeelden daarvan bij F. van Duyse, *Het eenstemmig .. lied,* blz. 41 vlg.

[2] Dr J. te Winkel, *Geschiedenis der Nederlandsche letterkunde,* blz. 78 en 83. Zie mede aldaar de aanhalingen aan de romanletterkunde ontleend.

[3] *Deutscher Liederhort,* II, blz. 709 vlg.

[4] De « Drehtanz », volgens Böhme's *Geschichte des Tanzes,* I, blz. 61, was « vermuthlich ein dem Walzer ähnlicher Tanz oder eine Art von Ronde (Rundtanz); wenigstens konnten Viele auf einmal tanzen. »

[5] *Deutscher Liederhort,* II, n[r] 933, blz. 714. De laatste vier maten die in het origineel ontbreken, werden door Böhme voltooid. Zie mede aldaar n[r] 928, blz. 711, het « Tanzlied von Neidhart » (minnezanger) uit de xiii[e] eeuw.

doch-ter gar ge - ren.
well se im ge - ben.
Nun hab dir myn dochter, ich

gib dir myn doch-ter: Dis sin - gent die schef-fer

al - le.

Böhme vindt die zangwijs, voor haren tijd, « überraschend schön. » Niet minder fraai zijn de melodische vormen van den volgenden 13^e-eeuwschen kerkzang « in festo Corporis Christi : »

aG Facd c de fe dc c | cc aGa ƀc ƀaGa FGaƀa GF F

O sa - crum con - vi - vi - um in quo Chri - stus su — mi - tur! [1]

En dat die door Böhme zoo wonderbaar schoon geheeten vorm ook wel in de Nederlanden was bekend, leert men uit een liedje van den dichter-rederijker Casteleyn [2] :

[1] Deze melodie hehoort tot den normalen hypolydischen modus; zie GEVAERT, *La Mélopée*, blz. 371.

[2] *Diversche liedekens*, uitg. Rotterdam, 1616, n^r 9. Zie blz. 130 hier-boven.

Ick vrydd' een vrau-kin al - soo fijn En droegh haer goe - de
Die al ver - teer-de tgoeyken mijn;Want sy was loos van

min - ne,
zin - ne.
Sy zey: « komt naer, schoon lief eer -

baer, Wy wil - len vreught ont - sluy - ten! » Ic ginc tot

haer, Om d'aenschijn klaer, Maer thoer - ken sloot my

buy - ten.

Deze melodie werd door Casteleyn benuttigd voor een liedje op de geboorte van Keizer Karels zoon Philips II (1527). Dit stukje, te vinden onder nr 19 der *Diversche liedekens*, vangt aan :

> Springht alle zeer wijfs ende mans,
> Knechtkins en meyskens tzamen.

Het valt dus niet te betwijfelen, dat deze zangwijs — hiervoren blz. 130 in de oorspronkelijke notatie gedeeltelijk weergegeven — bij een dansliedje behoort en in moderne notatie te vertolken is door $\frac{6}{8}$ - maat.

In Engeland vinden wij insgelijks de driedeelige maat voor de vroegste danswijzen gebruikt. De volgende melodie [1] dagteekent van omtrent 1300 :

enz.

Het komt ons voor, dat deze melodie beter genoteerd ware aldus :

enz.

Dat de iambische dreun tot een internationale type van het danslied was geworden, moet geen wonder baren. Sedert eeuwen had de H. Ambrosius (omtrent 340-397) voor de door hem gedichte hymnen, zijn toevlucht genomen tot den *dimeter iambicus* :

[1] CHAPPEL, *The ballad literature and popular music of the olden time,* I, blz. 27.

[2] GEVAERT, t. a. p., blz. 67.

Sedert eeuwen was deze versmaat in de ziel der bewoners van 't Westelijk Europa gedrongen. En dat het populair geworden metrum door het volk in eere werd gehouden, mag men afleiden onder andere uit de hymne « Conditor alme siderum » in de Ambrosiaansche maat geschreven en die eerst met de XIII^e eeuw ontstond. Deze kerkzang gaf immers aanleiding tot het *Reuseliedeken*, dat ons tot heden toe is bijgebleven en zich in onze Ommegangen nog laat hooren. De thans uit de kerkelijke hymnen verzwonden rhythmus — alle op maat voorgedragen en voor den eeredienst gebruikte zangen moeten noodlottig hun rhythmus verliezen 1 — is in dit *Reuseliedeken* blijven voortleven.

Ook ons *Patersliedeken* herinnert aan de Ambrosiaansche maat, die aldus wel degelijk de populaire maat bij uitstekendheid is, en zich van den dans tot alle liederen heeft voortgezet waar lust en beweging bij te pas komen, zooals drinkliederen, kinderliederen, enz.

De iambische ⅜ - maat en de daarmede samengestelde maten, schijnen ons niet van Germaanschen oorsprong. De iambische dreun is overigens in het Dietsch vers onbekend 2.

Nog blijft ons over, een woord te zeggen van de dansliederen in tweedeelige maat. Zeker werd elke dans niet in ¾ - of ⁶⁄₈ - maat voorgedragen. Men verlieze echter niet uit het oog het verschil tusschen *getreden* en *gesprongen* dans. De ²⁄₄ - maat laat zich voor den getreden dans lichtelijk begrijpen. Vele dansen echter vingen aan met tweedeelige maat (voordans) en sloten met driedeelige (nadans). Zelfs dansliederen met ⁶⁄₈ - maat, zooals ons *Patersliedeken* vielen in met getreden

1 GEVAERT, blz. 69 : « Tant que la connaissance de la prosodie latine fut assez répandue, les hymnes ecclésiastiques ont dû se chanter plus ou moins exactement en mesure... »

2 « Le ⁶⁄₈ (avec ses dérivés le ⁹⁄₈, le ¹²⁄₈ et le ⁶⁄₄) semble appartenir en propre à la race indo-européenne et particulièrement à ses ramifications les plus méridionales. » GEVAERT, *Histoire et théorie de la musique de l'antiquité*, II. blz. 333 ; zie mede de nota aldaar.

dans, om met gesprongen dans te sluiten [1]. Onder de vele
voorbeelden van voor- en nadans die men, ook bij de Duit-
schers, aantreft, willen wij slechts noemen het liedje : « Das
thu ich nit » door Erk en Böhme gevonden bij Petrus Schoffer,
1513, en dat ook voorkomt bij Forster, 1540 [2].

Voordans :

Nadans :

[1] Une foule de refrains nous indiquent que l'action était souvent jouée
en réalité (JEANROY. t. a. p , blz. 394). Zie blz. 304, aant. 1, hierboven.

[2] *Deutscher Liederhort*, II, n° 929, blz. 711.

Deze melodie, welke bij Erk en Böhme *aeolisch* klinkt, is geen andere dan degene die reeds ten onzent, in dorischen modus — waarschijnlijk wel de echte — in de xv^e eeuw bekend was. Zij diende namelijk voor het liedje « Doen Hanselijn [1] » dat in de xv^e eeuw thuis behoort [2]. Een Duitsche lezing van dit liedje schijnt niet bekend, want Erk en Böhme [3] brachten het in de Duitsche taal over en herdrukten de melodie in *dorischen* modus, naar de *Souterliedekens*. De overeenkomst tusschen de Duitsche en de Nederlandsche zangwijs is aan deze schrijvers ontsnapt.

———

Eenvoudigheid en oprechtheid, innig gevoel of luidruchtige levensvreugde, klaarheid en waarheid van uitdrukking, dat is het wat ons te gemoet klinkt uit onze oude melodieën, zij mogen dan al of niet tot het danslied behooren. Deze schoone eigenschappen deden haar jaren en jaren, ja zelfs eeuwen in den volksmond voortleven, en voor dezelfde redenen blijven zij de aandacht van den modernen musicus waardig.

Voorzeker is, zooals wij in de inleiding van deze studie zeiden, een groot deel van onzen ouden liederschat verloren gegaan, maar toch is daarvan nog genoeg overgebleven om te doen zien, dat ons land op het gebied der eenstemmige muziek evenals op elk ander gebied der kunst, vanouds eene eervolle plaats in den rei der volken heeft bekleed.

[1] Zie hierboven blz. 68 et 113.
[2] Zie D^r KALFF, *Het lied in de middeleeuwen*, blz. 182.
[3] *Deutscher Liederhort*, I, 63^a, blz. 222.

INHOUD

EERSTE DEEL

Melodische vormen

EERSTE HOOFDSTUK

TWEEDE DEEL

Rhythmische vormen

EERSTE HOOFDSTUK

TWEEDE HOOFDSTUK

DERDE HOOFDSTUK

NAAM- EN ZAAKREGISTER

AANVANGSREGELEN EN WIJSAANDUIDINGEN

N

O

ÉTUDE

SUR LA

PEINTURE MURALE EN BELGIQUE

JUSQU'A

L'ÉPOQUE DE LA RENAISSANCE

TANT AU POINT DE VUE DES PROCÉDÉS TECHNIQUES

QU'AU POINT DE VUE HISTORIQUE

PAR

C. TULPINCK

ARTISTE PEINTRE-ARCHÉOLOGUE, A BRUGES

(Couronné par la Classe des beaux-arts, dans sa séance
du 22 novembre 1900.)

TOME LXI

Mémoire en réponse à la question :

Étudier la peinture murale en Belgique jusqu'à l'époque de la Renaissance, tant au point de vue des procédés techniques qu'au point de vue historique.

AVANT-PROPOS

—

S'il y a quelque témérité à aborder l'étude de la peinture murale pour la période antérieure à la Renaissance, surtout en l'absence de tous documents ou manuscrits pouvant nous éclairer sur l'existence ou le fonctionnement des primitives écoles de peinture monumentale, nous voyons grandir encore notre embarras quand il s'agit de dégager les principes artistiques et formules théoriques auxquels obéissaient les maîtres ès-arts.

Que si nos investigations s'étendent jusqu'aux moyens d'exécution pratiques, aux méthodes et procédés employés, nous devons à la vérité de dire que les récoltes sont peu abondantes et n'offrent qu'un intérêt minime.

Nous n'ignorons pas qu'il existe des compilations plus ou moins importantes, développant des théories empruntées à des ouvrages antérieurs, admises comme articles de foi, sans examen, sans critique. Les légendes ont passé pour des faits historiques, et la confusion s'est établie au point de ne plus distinguer entre les différents procédés de polychromie. Le mot fresque a répondu à tous les besoins. Le procédé à la détrempe, à l'encaustique, à l'huile même, semble n'avoir pas existé

Ce sont donc les monuments picturaux existant encore que

nous devons consulter, étudier dans l'espoir de découvrir leurs secrets, de préparer un retour vers les saines traditions artistiques. Mais ici encore se pose un point d'interrogation : Les vestiges, les fragments décorant les églises sont-ils assez nombreux, assez importants pour permettre une étude approfondie? Le doute était permis, mais non justifié.

Au regard des pays limitrophes, nous pouvons montrer avec orgueil ce que le temps, l'insouciance, l'ignorance des hommes a laissé debout, a légué à notre admiration. Elle nous est bien propre cette primitive école de peinture monumentale; elle répond à notre caractère épris des somptuosités de la couleur corrigeant, par l'opulence de ses reflets, la grise froideur de son habituelle atmosphère. Elle ne tire son origine d'aucun pays, d'aucune source étrangère; elle ne dédaignera pas l'enseignement qui se dégage des arts autres que les siens, mais gardera son style, son inspiration spéciale. Elle est presque de prime abord l'école flamande qui ne se laissera ni absorber ni corrompre.

Étudiez les peintures murales : elles révéleront une conception différente, des moyens d'expression divers.

Sévère en ses grandes pages dont l'ère byzantine inspira le goût dans les basiliques romanes; naïve, douce et comme participant à la poésie qui illumina une période du moyen âge, la décoration historiée se complétera à l'époque romane par des dessins géométriques de goût nécessairement oriental; tandis qu'à la période ogivale, elle appellera à son secours la faune et la flore du pays et en tirera des motifs délicieusement variés. Aimant le déploiement du luxe, le faste de la couleur, les richesses de son sol, le peintre flamand n'y sacrifiera pas l'unité de la composition, la pondération des masses; il n'aban-

donnera rien de son culte des formes subordonnées à l'expression symbolique. Il semble pénétré de la doctrine de saint Thomas d'Aquin disant : « Une forme est d'autant plus belle qu'elle triomphe davantage de la matière, qu'elle en est moins enveloppée, qu'elle s'en échappe plus par sa propre vertu. »

Que si cette étude s'étend à d'autres pays, à d'autres écoles dont les moyens, les modes d'exposition dénotent l'état d'esprit moral ou politique, la richesse ou les ressources naturelles du pays, elle n'est point pour nous humilier et ne justifie nullement l'abandon dans lequel on a laissé les œuvres de cette primitive science qui, par certains côtés, fut la génératrice de notre glorieuse école de peinture du XV° siècle. Comparez certaines compositions que nous considérons comme ayant exercé une influence considérable sur les arts — même à des siècles de distance — à celles qui, à la même époque, virent le jour dans les monastères et les temples allemands, ou avec les créations de Cimabuë, et la conviction s'impose indiscutable, que l'art flamand avait déjà trouvé sa voie et existait par lui-même, ne s'astreignant pas aux entraves dont d'autres se trouvèrent encore gênés.

La fondation dans les monastères et abbayes de véritables écoles d'art, dirigées aux VIII°, IX°, X° et XI° siècles par des moines dépositaires des dogmes et traditions techniques, explique suffisamment l'empreinte originale des compositions historiées ou ornementales, toutes pénétrées d'idées symboliques.

En ces temps primitifs, les ordres masculins n'eurent pas seuls le privilège de cet enseignement.

Nous pouvons citer comme la plus ancienne école d'art connue de nos jours, celle que deux femmes artistes et

saintes — trinité de poésie, d'idéal, de pureté — fondèrent en l'an 722 à Alden-Eyck, dans le Limbourg.

Harlinde et Relinde, naïves artistes du VIIIᵉ siècle, vous avez jeté la semence d'art qui six siècles plus tard devait germer, fructifier en ce pays! Il n'est pas téméraire de croire que les Van Eyck eurent entre les mains les manuscrits enluminés par les abbesses, et sentirent naître à leur vue les premières aspirations vers l'art. Poétique légende que celle des deux saintes femmes inspirant, à travers les temps, les auteurs de l'*Agneau mystique!*

Le chef de ces écoles était une personnalité dont la réputation était basée sur la maîtrise et la connaissance des différents arts. Tel semble avoir été le cas pour l'école de l'abbaye de Saint-Hubert, qui, sous un chef renommé, jouit d'une légitime influence. L'abbaye fut toujours favorisée par les grands qui, de prédilection, lui firent des dons. Rappelons que dans la première moitié du XIᵉ siècle, deux moines de Saint-Remi de Reims furent chargés par la comtesse Adeladis d'orner de vitraux la célèbre abbaye.

Les rois tracèrent — sous l'inspiration d'hommes de science — les voies à la diffusion de l'enseignement professionnel. Un précurseur de l'idée, de nos jours encore si peu appliquée, fut le roi Dagobert, qui fit don à saint Éloi de la terre de Solignac, à condition que des moines y enseigneraient un art de décoration, soit peinture, verrerie, sculpture, orfèvrerie. Limoges doit peut-être à cette institution sa célèbre école d'orfèvres-émailleurs.

Nous sommes porté à croire que les moines encouragèrent la disposition à l'originalité, à la pratique d'un art du terroir qu'ils remarquèrent chez leurs élèves et collaborateurs, tout en

estimant les objets artistiques : missels, ivoires, orfèvreries, broderies que les abbés rapportèrent de leurs lointains voyages ou dont la piété des grands vassaux dotait les sanctuaires; ils ne favorisèrent point une imitation ou une assimilation qui pouvait perdre l'école.

Les productions des peintres que les souverains firent venir d'Orient et d'Italie ne trouvèrent pas parmi nous des imitateurs serviles. Seule la composition des dessins d'étoffes ou de broderies se ressentit des idées orientales.

Notre génie rejeta en partie, dans ces compositions, le mode figé et roide qui si longtemps devait peser sur l'art.

Notre pays n'a pas gardé, malgré la proximité des châteaux impériaux de Nimègue, d'Aix-la-Chapelle, d'Ingelheim, où Charlemagne fit exécuter des peintures considérables, des spécimens de cette époque. On doit pourtant admettre que la sollicitude du grand empereur s'étendit à notre pays et que les règlements qu'il édicta afin d'assurer la décoration des églises trouvèrent leur application dans nos monuments.

Le pays de Liége semble surtout avoir participé au mouvement artistique de ces premiers temps. On y garde encore un souvenir transposé des faits merveilleux qui marquèrent le règne de l'évêque Éracle.

L'empereur Othon III également y avait fait exécuter des peintures par un de ses artistes favoris, l'Italien Jean, prêtre et plus tard évêque, notamment le chœur de l'abbaye de Saint-Jacques, à Liége.

En ces temps, l'impulsion venait de haut. Dans l'ordre royal, nous voyons Gondebaud couvrir, de ses propres mains, les murs et voûtes de chapelles et d'oratoires.

Dans l'ordre ecclésiastique, s'appuyant sur les décisions

nombreuses des conciles et synodes, saint Grégoire le Grand, le pape Formose, recommandèrent et donnèrent l'exemple de la décoration des basiliques.

Que si quelques oppositions se manifestèrent contre les décisions du Concile de Nicée, elles cédèrent bientôt devant la nécessité d'instruire le peuple. Les délibérations des conciles marquèrent les préférences des prélats pour les scènes des premiers temps du christianisme, et réalisèrent la pensée de saint Grégoire disant : « Il faut qu'on puisse lire sur les murailles des églises ce qu'il n'est pas donné à tous de pouvoir lire dans les livres. » La même pensée guida Suger lorsqu'au milieu de l'intense mouvement d'art qu'il avait créé, il écrivit : « Un esprit peu ouvert arrive à comprendre la vérité par la vue des choses matériellement exprimées. »

Le choix de ces sujets s'explique par le fait que certains craignaient de voir reproduire les actes de la vie de saints, supposant que le culte de Dieu en souffrirait.

Inspiré par ces décisions et les avis des hommes de haute culture, dont il aimait à s'entourer, Charlemagne promulgua de sages édits qui peuvent être considérés comme ayant fixé un programme d'ornementation religieuse qui survécût à la période carlovingienne.

En règle générale, on adoptait comme sujets des scènes de l'Ancien et du Nouveau Testament.

Charlemagne entra pourtant dans une autre voie pour la décoration de la salle du trône du château impérial d'Ingelheim, où il fit peindre des épisodes de l'histoire universelle, se mettant lui-même en scène en certaines pages dans de triomphants combats.

Un siècle plus tard, Henri l'Oiseleur rompit à son tour avec

la tradition. Il fit représenter à son château de Mersebourg ses victoires sur les Hongrois.

Ces exceptions ne sont pas fréquentes; la décoration des demeures seigneuriales était empruntée à l'histoire sacrée, tout au moins pour la plus grande partie.

Non content d'avoir assuré par ses édits la décoration des sanctuaires et d'avoir jeté les bases du seul enseignement alors possible pour les masses, Charlemagne créa les ressources et fixa la part contributive des différents pouvoirs. S'agissait-il d'une église royale, l'évêque et les abbés voisins devaient y pourvoir, tandis que la charge en était laissée au bénéficiaire si l'église constituait une prébende.

L'église n'était achevée que lorsque la décoration en était complète, tout au moins dans le chœur, car, dans certaines églises, le sanctuaire seul fut richement peint et doré, tandis que la nef n'était que partiellement polychromée.

Ces dispositions eurent pour résultat d'engendrer un mode et une théorie décoratifs qui persistèrent jusqu'au commencement du XII^e siècle. A cette époque, les grandes compositions rythmées couvrant les plates-bandes, culs-de-fours, tympans, etc., se modifient, la vie usuelle apparaît timidement avec ses détails de mœurs, de costumes, d'armes, etc.

Les populations naives, illettrées, même dans les classes supérieures, trouvaient un stimulant et comme une tangible affirmation de leur foi dans ces représentations enveloppées de toutes les séductions de la légende, alliées au prestige des couleurs. Elles les préféraient aux œuvres en bosse, de nature plus froide, quoique les sculpteurs aient volontiers outrepassé les limites qui conviennent à des œuvres dont le côté spirituel ne pouvait leur échapper.

Remarquons que les peintres n'ont que très rarement usé de
la liberté de la satire, de la licence même que les sculpteurs
s'octroyaient si généreusement. Il n'existe que peu d'exemples
de peintures murales où l'artiste se soit laissé aller à des écarts
dans la reproduction de la figure humaine, et ils appartiennent
encore à un art très secondaire.

L'œuvre de certains moines comme Wazelin, abbé de Saint-
Laurent à Liége, qui possédait un talent spécial dans la com-
position des tentures et peintures allégoriques des faits de
l'Ancien et du Nouveau Testament devait exercer une influence
considérable sur les artistes laïcs. Le clergé devait donc encou-
rager les préférences du peuple, car tout en embellissant les
temples, elles lui permettaient de s'affranchir de l'emploi
répété de sculptures jugées d'essence trop païenne en leur
parure polychrome.

La monochromie intégrale ne se comprendrait pas chez un
peuple épris comme le nôtre de coloris. Les héritiers des
anciens Gaulois ne se seraient que difficilement résignés à la
froide majesté des basiliques, telles que les comprenaient les
rigoristes cisterciens.

Que si un temple roman nous émeut, excite notre admira-
tion, nous confond en quelque sorte, c'est par un effet de notre
éducation, par une sollicitation à notre intelligence; tandis
que nos yeux sont frappés par l'ampleur de la conception, notre
esprit se représente l'effort de science créatrice qu'exprime ce
monument. Mais, en ce temps, il n'en était pas ainsi; le
peuple, moins compliqué de sentiments, demandait dans sa
soif de consolations, un lieu de prières répondant à ses aspi-
rations vers la félicité éternelle, un lieu d'enseignement des
vérités de sa foi.

A l'extérieur même, la polychromie fut employée non seule-
ment comme appoint décoratif, mais sous sa plus haute forme
d'expression. Les tympans des portes reçurent des composi-
tions enseignant aux serfs revenant à la nuit des durs travaux
des champs, aux marchands que l'aurore surprend sur les
routes poudreuses, aux nobles chevaliers se rendant en bril-
lante chevauchée à quelque tournoi, à quelque cour d'amour,
qu'un Dieu de miséricorde, de mansuétude, accessible à tous,
garde l'épée de Justice.

La profusion semble même avoir été une cause de déca-
dence, inévitable quand nous voyons des abbayes comme celles
de Luxeuil, Fontenelle, Saint-Germain de Flaix, revêtues de
polychromies non seulement dans les chapelles et salles capi-
tulaires, mais également dans les réfectoires et dortoirs. Ces
pratiques devaient donner lieu à des abus. On ne s'étonne pas
d'entendre des plaintes, comme celles qu'élevèrent les cha-
noines réguliers de Notre-Dame des Doms contre leurs frères
de l'église suburbaine de Saint-Ruf, les accusant non seulement
de ne plus leur envoyer des peintres, mais encore de leur avoir
enlevé de force un jeune artiste adopté par eux, et à qui ils
avaient enseigné l'art de la polychromie.

Les spécimens de l'art de cette époque que nous avons pu
recueillir sont heureusement assez nombreux pour fixer notre
jugement, nous faire comprendre les luttes, les diversités d'opi-
nions qui divisèrent à ce sujet les ordres monastiques.

Abailard, saint François d'Assise, saint Dominique et surtout
l'éloquent saint Bernard s'élevèrent contre ce « luxe coupable ».
S'adressant au clergé, le célèbre cistercien, dans un mouvement
de rigide austérité, s'écrie : « A quoi bon tous ces monstres en
peinture ou en bosse qu'on met dans les cloîtres à la vue des
gens qui pleurent leurs péchés ? »

Non que l'illustre moine fut réfractaire aux beautés de l'art,
mais il prémunit le clergé dans des écrits restés célèbres contre
ce qu'il considérait comme un luxe répréhensible. Austère par
lui-même, il voulut que le temple restât sans ornementation
pouvant distraire le peuple, le lieu de méditation, de prière.
Lui-même marqua le caractère que devait avoir, selon ses pré-
ceptes, le temple de Dieu, quand, entrant le jour de Noël de
l'an 1146 dans la cathédrale de Spire, ému, s'exaltant à l'idée
de glorification, il compléta par des mots d'ineffable gratitude
le chant du *Salve Regina*.

Il ne faut peut-être pas rechercher plus loin, en dehors des
destructions du temps, les causes du nombre relativement peu
élevé de spécimens qui nous sont restés de cette époque.

Une réaction violente se produisit. On ne craignit pas de
donner des ordres pour faire disparaître les peintures ou sculp-
tures que l'on jugeait trop luxueuses. Le malheureux « calce
dealbavit » « inalbavit parietes » des XI° et XII° siècles semble
être le néfaste précurseur des inspirations dont les archives de
nos églises contiennent quelques mentions : « Anno 1716 iterum
dealbata est eclesia Sancte Leonardi, quæ ab anno 1558 non erat
dealbata [1]. »

Le règne de la chaux s'imposa à huit siècles de distance de
notre époque, qui ainsi n'eut pas même le bénéfice de la prio-
rité du mauvais goût. Cette erreur, heureusement, ne dura pas
longtemps ; elle fut la conséquence d'abus, non l'action réfléchie
de l'esprit du peuple.

L'époque ogivale approchait ; essentiellement somptueuse,
elle ne pouvait négliger la polychromie. De purement archi-

[1] Archives de l'église de Léau.

tectonique, la peinture tendra à devenir plus libre, plus obser-
vée, elle ne se limitera plus à de traditionnelles interprétations.

La tapisserie, la verrerie allait participer à l'essor de la pein-
ture monumentale dont les traditions, pour nos régions,
peuvent se réclamer du X⁰ siècle, lors de la séparation entre la
Haute- et la Basse-Lotharingie, la Flandre devant être consi-
dérée comme constituant l'élément prépondérant.

L'art pictural monumental allait atteindre son apogée au
XIII⁰ siècle.

Il convient toutefois de remarquer que la prépondérance des
ordres mendiants, qui prirent beaucoup d'influence, enraya,
dans une certaine mesure, en diverses régions, le plein essor
de la décoration sous toutes ses formes.

Le XIII⁰ siècle se lève dans une aurore d'idéal.

De toute part semble surgir un esprit de renouveau; une
poésie, inconnue jusqu'à ce jour, imprègne la société tout
entière; les mœurs perdent de leur rudesse, la femme entre
dans la vie, les entraves tombent de tous côtés, l'esprit public
s'émancipe, l'art va conquérir sa liberté.

La France donna le magnifique exemple de ce mouvement.

Blanche de Bastille protégea les arts, leur donna une impul-
sion qui, sous son fils le saint roi Louis IX, trouva à s'exercer
splendidement. Nous ne pouvons évoquer cette grande figure
sans que se dresse devant nous cette merveille qui est la Sainte-
Chapelle de Paris, où longtemps, à la place même qu'occupa le
monarque, nous restâmes, tout ému, sous le charme des sou-
venirs et de l'admiration qu'inspire ce joyau.

Lentement l'art sortira des cloîtres, deviendra laïc, mais il restera toujours sous la tutelle du clergé.

Les artistes auront voix au chapitre ; quant au choix du sujet, ils jouiront de certains privilèges, mais se souviendront que « leur mestier n'apartient fors que au service de Nostre Seigneur et de ses Sains et à la honnerance de Sainte Yglise [1] ».

L'enseignement fut élargi, distribué plus largement, les arts refleurirent, trouvant leur inspiration dans le cœur même du peuple.

Affranchis du joug des canons hiératiques, legs du byzantinisme qui pesait sur les romans, les artistes du XIII° siècle prirent, guidés par le clergé, contact avec les forces vives de la nation. Les temples s'élevèrent dans des élans d'enthousiasme et de ferveur au milieu des chants sacrés des vieillards, des femmes et des enfants, tandis que les hommes, riches et pauvres, nobles seigneurs ou modestes artisans, s'attelaient aux chars transportant les matériaux, ce pendant que, perdu dans les airs, le maître ès-œuvres, dans une dernière prière, scellait sur la flèche la croix resplendissante.

Avec plus de vérité, un autre Alcuin aurait pu s'écrier : « Une nouvelle Athènes a paru parmi nous. »

Aux sombres basiliques romanes qu'illumine, au fond de l'abside, la figure du Christ, souverain juge, dont le peintre grec, saint Methodius, a créé le type qui s'est perpétué dans tout le moyen âge, succède la lumineuse cathédrale gothique, épanouissement complet de tous les arts.

De la voûte aux nervures fleuronnées, aux colonnes couvertes de riches diaprés, aux murs historiés, l'église tout

[1] Le livre des métiers de Paris, 1251.

entière se pare de polychromies, et, sous les rayons irisés de
ses hautes verrières, semble une châsse précieuse que la véné-
ration des fidèles s'est plu à orner.

Et n'est-ce pas une châsse l'édifice qui désormais sera pour
la cité non seulement le temple sacré, mais un lieu où se
concentrera sa vie tout entière, où retentira la parole de ses
apôtres, où s'honoreront ses martyrs, se magnifieront ses
souverains, s'exalteront ses gloires et dont les cloches des
hautes tours sonneront les joies triomphales, tinteront, hélas !
aussi, le glas des horreurs de la famine et de la guerre?

> Mijn naem is Roelant
> Als ic klippe isset brant
> Als ic luyde Victorie in
> Vlaenderlant.

*
* *

Jetons un coup d'œil à l'intérieur des imposants édifices
religieux du moyen âge et représentons-nous quelle pouvait
en être la décoration picturale.

Le lourd portail aux massives ferrures s'est ouvert. La
cathédrale resplendit des mille feux de son nombreux lumi-
naire. A travers leurs ors, les verrières font éclater et vibrer
les rayons solaires. Dès l'entrée, sur les colonnes, les apôtres
affirment leur foi par leur martyre; dans le chœur, les pro-
phètes, les sibylles voient se dérouler leurs visions. Au centre,
accompagné de la Vierge et du Précurseur, le *Salvator mundi*
rayonne et bénit. Au transept, le *Jugement dernier*, symbole
d'éternelle justice que l'image de saint Christophe, presque
partout représentée, semble rendre moins redoutable; tandis

que là-haut, dans les voûtes, parmi les soleils et les étoiles, le chœur des anges blancs chante, laudifie dans l'atmosphère d'azur ou de cinabre.

Dans les chapelles où reposent, dans des châsses d'or et d'émail, les restes des martyrs, sous le rouge flamboiement de la petite lumière qui tremblote, vacille comme apeurée, suspendue en son ampoule de cristal aux chaînes de métal ciselé, se déroulent les scènes naïves, poétiques ou horriblement cruelles de la vie des saints que le peuple vénère.

Dans les nefs des bas-côtés, les arcatures reçoivent les effigies d'illustres personnages, alternées avec leur saint patron dont une petite scène, généralement placée au bas, retrace les miracles et le martyre. La comparaison des types et attitudes des grands personnages armés en guerre étalant leurs blasons, la hautaine prestance des femmes royales se présentant couronne en tête, faucon au poing, quelquefois accompagnées d'un symbole exaltant leur vertu, nous offrira plus d'une étude, plus d'un rapprochement avec les caractères tout d'humilité de leur saint protecteur.

N'oublions pas que cette décoration, déjà si somptueuse par elle-même, se trouvait parfaite, symboliquement, par la polychromie du pavement « a carreaux pains et jolis » que ne dédaignèrent pas d'illustrer les Broederlam, les Jean le Voleur, etc.

Nous aurons peut-être l'occasion d'apprécier, au cours de cette étude, l'art flamand de la terre cuite que Didron, à la vue du carrelage de Saint-Omer, estime autant, si pas plus, que les nobles marbres de l'antiquité païenne.

Telle est la décoration qui, mutilée, sait nous émouvoir encore et dont certaines copies sont la joie de nos yeux, l'or-

gueil de notre demeure. Vers elles, on aime à se retourner pour la caresse du dernier regard.

Douce émotion, ayant sa racine dans les sentiments les plus purs du cœur, de l'intelligence, et qui nous suffit, non pour un instant, mais pour toujours.

Un enseignement que nous croyons pouvoir soumettre à nos peintres modernes se dégage de ce programme.

Dans les parties principales de l'édifice, le christianisme tout entier déroule ses douleurs, ses espoirs et son triomphe. Alors que les bas-côtés, les chapelles sont laissés aux épisodes d'ordre secondaire, le transept, la nef centrale sont réservés aux personnages et faits principaux. Le chœur, le sanctuaire éclate de la toute-puissance du Christ Rédempteur annoncé, prédit par le cortège des inspirés complétant la décoration.

Le clergé favorisait ces polychromies, ajoutait à la splendeur du monument et n'oubliait pas les leçons qui en découlaient pour le peuple. L'église ogivale restait le lieu d'enseignement.

L'usage de signes ou de reproductions iconographiques religieux ne doit pas être considéré au seul point de vue de la décoration des églises; il domina tout le moyen âge, s'exerça dans tous les domaines, sous toutes ses formes : l'idée symbolique régnait en maîtresse.

Dès son jeune âge, les yeux de l'enfant seront frappés par la vue des grands faits historiques de la foi; à l'âge d'homme, il ornera sa demeure de reproductions d'épisodes sacrés. Par une inspiration vraiment touchante, dénotant le sentiment poétique qui s'était emparé de l'époque, ses préférences iront vers les scènes gracieuses de la vie de la Vierge ou vers les douces et subtiles narrations de Jacques de Voragine dans la

Légende dorée. A l'heure de la mort, sa tombe se parera d'in-
téressantes peintures : A la tête, le Christ en croix, entouré de
sa Mère et de saint Jean, étendra ses bras miséricordieux; aux
extrémités, la Vierge, portant l'Enfant divin, promet de son
sourire légèrement énigmatique le pardon et la paix; tandis
qu'aux côtés, les anges semblent bercer d'encens l'âme du
trépassé.

Tels sont les intéressants tombeaux en maçonnerie de
briques du musée archéologique de Bruges, que nous avons
été assez heureux de voir exhumer après trois siècles d'en-
fouissement.

Remarquons le peu de goût qu'eurent nos peintres pour les
Triumfi et *Danses des Morts*, connues en Italie, en France, en
Angleterre et surtout en Allemagne.

Ni à l'extérieur ni à l'intérieur dans les monuments civils
ou logis bourgeois ne paraissent ces représentations satiriques.
Notre pays connut pourtant les dominations imposées par la
force. Le clergé, semble-t-il, partagea cette froideur. Les
rondes fantastiques, macabres, accouplant les squelettes, le
rictus grimaçant aux femmes jeunes et belles, aux papes et
rois chamarrés d'or les entraînant aux sons des fifres et des
cymbales vers les sombres rivages du Styx, n'étalèrent point
en Flandre leurs lugubres horreurs.

Nous vîmes moins encore les squelettes à moitié décharnés,
éclaboussés de sang, montrant des restes de chairs pantelantes
qui, à un moment, figurèrent en des cortèges animés et
publics ou firent les frais de certains banquets.

La représentation de la mort dans l'art flamand emprunta
ce respect que commande l'énigme de la grande faucheuse.

Ce ne fut que plus tard que les idées se modifièrent. La

Renaissance introduisit des éléments nouveaux qui produi-
sirent un mélange, une juxtaposition assez obscure parfois du
sacré et du profane.

Les édifices publics civils reçurent également une décoration
au moins partiellement religieuse. Les archives comme les
vestiges existants ne laissent aucun doute à cet égard.

L'exaltation des principes monarchiques trouvait son corol-
laire dans la glorification de l'idée spiritualiste.

Le moyen âge semble avoir été une véritable renaissance des
principes primordiaux de la représentation des faits bibliques
que les surcharges des artistes orientaux avaient obscurcie.

L'art des catacombes dans ses emprunts aux légendes
païennes s'était borné à quelques traits assez compréhen-
sibles. L'art du moyen âge s'en inspirera directement par son
choix, son application, son symbolisme.

Divers spécimens que nous avons pu recueillir — tels des
sgraffitti — fourniront des preuves de cette filiation, non seule-
ment pour les sujets sacrés, mais pour les représentations de
faits, sinon profanes, tout au moins ne se rapportant pas
d'une manière exclusive à l'histoire sacrée.

La question se pose ici de savoir s'il était permis de peindre
dans les églises des faits autres que les scènes sacrées.

L'étude des textes, différents vestiges, nous font pencher vers
une appréciation affirmative. Notre opinion prêtera à des idées
divergentes, mais elle a le mérite de se rattacher aux traditions
de l'art primitif des catacombes.

On est, en effet, d'accord aujourd'hui pour reconnaître dans
certaines polychromies la représentation de faits de la vie
usuelle. Les textes anciens sont en notre faveur quand ils
parlent de la coutume de « dessiner des inscriptions destinées

à rappeler le souvenir des événements mémorables survenus dans le pays ». Il ne peut évidemment s'agir que de faits d'ordre civil, et il est peu probable qu'ils ne se traduisaient que par de simples textes.

Ce qui était d'usage constant pour les sculpteurs et les verriers peut être admis, semble-t-il, pour les polychromies monumentales.

L'idée peut en avoir été inspirée par l'habitude qu'avaient les preux chevaliers de décorer leurs somptueuses tentes de toiles peintes, représentant leurs hauts faits, qu'ils devaient être désireux de voir reproduire, d'une manière durable, sur les murs des édifices élevés grâce à leur générosité.

La pratique contraire ne se concevrait pas, surtout si l'on considère que, dans la suite, — les grandes traditions s'étant perdues, — la coutume s'établit parmi les nobles de léguer aux églises des souvenirs personnels.

Des polychromies historiées aux rares cabinets d'armes qui décorent nos églises, la filiation n'est pas malaisée à établir, surtout si l'on tient compte qu'entre ces deux époques extrêmes, elles s'étaient souvent bornées à quelque arbre généalogique ou plus simplement à l'exécution de motifs armoriés.

C'est une question que nous aurons à examiner dans notre *Essai*. Nous avons indiqué plus haut quelles étaient, à notre avis, les grandes lignes de la polychromie monumentale.

D'autres parties du temple s'ornaient aussi de peintures : les côtés des bras des transepts, les fausses fenêtres, les arcatures ; plus tard, les parties de murs auxquels on adossait un autel de chapellenie ou de métier recevaient soit des compositions importantes, soit de simples motifs décoratifs se rapportant à la fondation.

Mais qu'il s'agisse d'une décoration d'ensemble ou d'une polychromie fragmentaire, pas une faute de goût, pas une erreur dans la compréhension des nécessités esthétiques ne vient rompre la pondération des lignes architecturales.

La polychromie des églises a fait jadis le sujet de bien des controverses nées de l'ignorance dans laquelle on se trouvait quant à la valeur et à l'importance des spécimens relevés sur tous les points du pays.

Le grand nombre de sujets, l'étude des documents démontrent que les maîtres ès-œuvres conçurent leurs créations en vue de la décoration picturale qu'ils considéraient comme le complément indispensable. Qu'il s'agisse de la monumentale cathédrale, toute nue en sa froide blancheur, ou de la simple église de village aux voûtes en briques, la nécessité de l'appoint coloriste s'imposait à l'esprit de ceux qui ne furent pas seulement architectes, mais aussi modeleurs, peintres, fondeurs, mosaïstes, etc. On conçoit parfaitement l'influence qu'exerçait dans l'élaboration d'un monument la diversité de ces connaissances.

Faudrait-il conclure que la polychromie s'étendit à tout l'intérieur du temple au point d'en couvrir toutes les surfaces ?

Nous venons d'indiquer, d'après nos multiples observations, le parti que l'on adoptait; c'est assez dire la réserve qui s'impose dans la décoration d'un temple.

Admirable dans les chapelles castrales ou votives, la polychromie constitue, dans notre pays, une erreur esthétique et archéologique quand elle s'étend, sans discernement, sur la totalité d'un grand édifice. Si nous exprimons cette opinion, qu'on ne se méprenne point sur sa portée.

Que des églises françaises aient été peintes, nous l'admettons volontiers avec la restriction qu'elles le furent par les artistes et d'après les traditions d'outre-monts; telle Sainte-Cécile d'Albi. Quant à l'Allemagne, elle eut son génie propre. Jusqu'à preuve du contraire, nous devons supposer que pareil fait ne se produisit pas dans notre pays. Il convient d'être d'autant plus prudent que les décorateurs modernes, dépourvus de connaissances architecturales, très peu versés dans les matières symboliques, ne sont généralement pas guidés par le clergé.

Il en était autrement au moyen âge, même quand les artistes formaient une corporation laïque; ils se soumettaient aux conseils de leurs évêques, qui veillaient scrupuleusement sur les représentations doctrinales. A ces causes, joignez le manque de modèles authentiques, de règles fixes, l'absence de tout cours pratique de polychromie, et l'on ne sera pas étonné de constater que ce qui devait être le complément, n'intervenait que comme appoint destiné à faire valoir les lignes architecturales, à perfectionner l'œuvre monumentale, s'est transformé en art essentiel et prépondérant.

Quand des savants comme Vitet et Courajod écrivent : « On ne comprend pas le moyen âge, on se fait une idée mesquine, fausse de ces grandes créations d'architecture si, par la pensée, on ne les rêve pas couvertes de couleurs et de dorures », et « la polychromie est une des lois les plus impérieuses de l'art pendant le moyen âge »; il faut voir dans ces paroles l'affirmation du principe coloriste qui s'étendait même aux meubles et objets usuels, et non un encouragement, sous prétexte de style, à d'inconscients bariolages. Dès lors déjà dans certaines contrées, cet usage de la polychromie des meubles avait donné lieu à des abus qui provoquèrent des règlements restrictifs.

Que des églises secondaires ou à ressources limitées aient eu leur crépissage couvert d'un enduit monochrome ou en imitation d'appareillage de pierre n'est pas à contester; mais nous ne considérons point ce système comme pouvant se réclamer de la théorie polychromique.

Nous sommes convaincu que maintes églises furent décorées d'après ces données, alors que les chapiteaux, voire quelques membres des colonnes et des nervures, reçurent l'appoint d'ors et de couleurs. On trouva peut-être là matière à harmoniser les divers matériaux utilisés dans la construction.

Dans l'état actuel, nous croyons sage de ne pas favoriser la tendance à la polychromie générale, car elle a souvent enlevé tout caractère à des églises dont l'appareil, laissé à nu, eût fait un monument intéressant. Nous savons la question épineuse, nous nous bornons à exprimer notre conviction formée par de longues et patientes recherches.

Un fait d'ordre tout pratique, portant en soi son enseignement, nous a frappé et corrobore notre opinion.

Dans de nombreuses églises que nous avons visitées, découvrant çà et là des fragments de polychromie, la couleur en était restée apparente dans les rugosités de la pierre ou du crépi : ni l'action de la chaux, ni les multiples grattages n'ont pu faire disparaître entièrement ces vestiges; tandis que nulle part nous n'avons constaté ces traces révélatrices sur les parties qu'on pourrait appeler secondaires au point de vue de l'expression décorative picturale.

Que si les voûtes sont entièrement couvertes de dorures et de peintures, tout au moins une partie de la pierre des nervures restera apparente, c'est l'ossature; et l'esprit logique du moyen âge attachait trop d'importance au système de

construction pour le dissimuler totalement. A moins d'admettre
que toutes les églises n'ont pu voir achever complètement leurs
peintures — ce n'eût pu être faute de ressources — ou de
croire à un grattage à vif de tout le vaisseau, il faut se ranger
aux conclusions auxquelles nous avons abouti. Encore, que si
ce grattage avait été exécuté dans tout le pays, les archives en
feraient foi, et aucune peinture n'aurait échappé à cette dévas-
tation systématique.

Les faits justifient suffisamment nos réserves. L'usage, sur
tous les points du pays, de motifs décoratifs identiques, même
dans des églises de différentes époques, est déplorable, alors
que diverses écoles se partageaient nos régions.

Si nous nous élevons contre l'emploi peu judicieux du colo-
ris, des motifs, par les décorateurs modernes, nous devons
également appeler l'attention sur le procédé appliqué. Trop
souvent, on ne tient nul compte de l'état du support, des
nécessités des lieux ou de l'influence climatérique. Dans ces
conditions, les peintures ne résistent pas; tandis que les poly-
chromies anciennes étalent quelques pas plus loin leur riche
coloris.

L'étude des spécimens remédiera, dans une certaine mesure,
à cette situation; mais, pour qu'elle puisse porter tous ses fruits
et entrer dans le domaine pratique et général, nous nous per-
mettons de formuler le vœu de voir publier, par le Gouverne-
ment, un guide-programme comprenant un résumé de la
polychromie monumentale, des données sur les procédés et
des conseils pouvant s'appliquer lors de la découverte d'an-
ciennes peintures.

En connaissance de cause, les architectes pourraient prendre
les premières mesures pour l'enlèvement de la chaux, la con-

servation, l'exposition à la lumière des anciens vestiges. Bien des œuvres nous seraient conservées qui, faute d'un peu de précaution, sont actuellement perdues pour l'art.

La technique, le procédé, les couleurs, l'examen du support, le fixage des peintures découvertes devraient être également l'objet d'études approfondies.

Des mesures de fixage s'imposent presque partout dans les églises. En effet, les peintures à la détrempe ayant perdu leur corps liant, par suite du temps et de l'action de la chaux, s'effritent en poussière impalpable; telle peinture qui, il y a quelques années, conservait encore tout son éclat, se trouve aujourd'hui fort éteinte.

Quant aux restaurations si difficiles, si complexes des peintures anciennes, il serait à souhaiter qu'elles fussent précédées d'une étude descriptive, minutieuse, de la composition et des procédés employés. On éviterait ainsi de voir modifier, par des interprétations modernes, le caractère de l'œuvre primitive, toujours intéressante par son histoire, son iconographie, son symbolisme.

Mais où l'action de l'autorité est à souhaiter, où elle serait bienfaisante, c'est lors de la restauration des églises. En effet, combien souvent n'avons-nous été le témoin attristé d'actes de véritable vandalisme qui se commettaient par ignorance, par insouciance, encore que, malgré toute notre diligence, il nous était impossible d'intervenir efficacement? Il en serait tout autrement si le Gouvernement veillait à ce que dorénavant, pour les restaurations intérieures des églises, on s'assurât, préalablement à toute démolition, si les couches de badigeon ne cachent d'anciennes polychromies. Intelligemment conduite, cette mesure enrichirait le pays d'œuvres nombreuses et

importantes, outre qu'elle aurait l'avantage de familiariser les architectes avec les problèmes de la peinture monumentale.

Ce sont de véritables fouilles que nous préconisons sur un terrain non exploré avec des résultats certains, riches de découvertes intéressantes. Comme l'art décoratif des cités antiques, la polychromie renaîtrait à la lumière.

Ces mesures, que nous désirerions voir compléter par l'exposition, dans les écoles d'art, de copies de peintures murales de divers pays et époques, amèneraient promptement l'éclosion d'un goût plus raffiné. Les artistes, instruits par la vue de ces spécimens, seraient bientôt en possession d'une formule décorative moderne répondant à la saine compréhension des exigences de l'art monumental. Nos jeunes peintres pourraient être chargés de l'exécution de ces copies; ils trouveraient dans cette voie, au cours de leurs voyages, de leur travail, matière à plus d'une étude pratique, se prépareraient à des travaux dont ils ignorent actuellement les principes constitutifs. L'État y trouverait, croyons-nous, grand avantage, car ces copies apporteraient aux académies de province des éléments d'art de toutes les époques, que seuls possèdent aujourd'hui les cours de modelage.

Puisque l'idée de modelage se trouve sous notre plume, faisons remarquer la structure sculpturale de certaines compositions murales peintes :

Les hommes d'art, alternativement peintres ou sculpteurs, trouvaient dans la pratique des deux métiers les éléments de profonde expression dont se ressentent les diverses manifestations de leur savoir.

La monumentale statuaire, avec son anatomie toute spéciale, suggérait aux peintres, aux verriers, des applications insoup-

çonnées, tandis que leur expérience optique secourait grande-
ment les tailleurs d'images.

Puisse-t-on, en présence de ces documents, encourager la
fréquentation des cours simultanés! Nous sommes personnel-
lement convaincu de cette nécessité et regrettons que les jours,
trop vite écoulés, ne nous aient pas permis de poursuivre nos
études de modelage.

Progressivement s'opérerait un retour vers les anciennes
traditions; le peintre et l'architecte se soutiendraient au lieu
de s'ignorer, et la compréhension, si raffinée chez les artistes
du moyen âge des différents arts, pourrait trouver son applica-
tion dans les restaurations ou constructions modernes.

La généralité des connaissances, chez les hommes du moyen
âge, force en quelque sorte notre admiration. La liste serait
longue à dresser où brillèrent les noms des Candidus, Lazare,
Tutilon, ce moine de Saint-Gall qui entreprit de longs voyages
pour étudier les arts dans leurs diverses formules, Bernward,
Théophile, Adelard II, abbé de Saint-Trond, Notker, peintre,
poète et médecin, Bénard qui, sur l'ordre de Fulques, décora
le sanctuaire de Lobbes, Willigis, évêque de Mayence, chance-
lier de l'empereur Othon II, Suger, Maurice de Sully, le frère
Hugo d'Oignies, pour finir à la Renaissance qui marqua à la fois
l'apothéose et la décadence du savoir universel chez les artistes.

Au surplus, nous ignorerons sans doute toujours — les
ténèbres du temps, les dévastations du feu et de la guerre
ayant détruit beaucoup d'archives — les noms des artistes,
clercs et laïcs, qui enseignèrent et pratiquèrent les arts dans
les écoles, pour ainsi dire professionnelles, de Liége, Lobbes,
Utrecht, Cologne, Gembloux, Stavelot, Saint-Trond, Egmond,
Gand, Cambrai, Saint-Omer, Liessies, les Dunes, etc.

Les peintures si caractérisées du Brabant démontrent la vitalité d'un enseignement local très complet, très souple en ses variétés imaginatives. Il nous a été impossible toutefois d'en retrouver le berceau.

Il n'est pas malaisé de découvrir dans certaines compositions les traces des diverses connaissances artistiques. Telle création destinée à orner les soubassements surmontés de verrières participera des formes linéaires de celles-ci et ne luttera pas d'éclat avec elles. Telle autre, que la vue peut détailler et qui par sa richesse ou sa majesté doit frapper les fidèles, verra soigner ses détails où quelquefois se rencontrent des motifs d'orfèvrerie.

Il faut croire que c'est à ce soin du détail, surtout à la composition des fonds que s'appliqua Pinturicchio quand il se mit à faire des fresques « à la manière des Flamands [1] ». La vue des cartons de quelques peintures murales rapportés de la terre de Flandre peut lui avoir inspiré l'idée de cette série de vues de villes, qu'il peignit, par ordre du pape Innocent VIII, dans une des salles du palais du Belvédère, alors nouvellement construit. Ces fresques, malheureusement perdues, obtinrent un grand succès. Il eût été intéressant de pouvoir comparer des œuvres dont la manière était toute nouvelle et qui prouve l'estime qu'avait pour notre école de peinture monumentale un des maîtres décorateurs de l'Italie.

Des Flamands travaillèrent d'ailleurs souvent en Italie. Ainsi Jacques Cavael, -- Jacopo Cova, — peintre d'Ypres, où il jouissait d'un grand renom, fut engagé par Giovanni Alcherio à des conditions très avantageuses, avec deux de ses élèves, pour l'achèvement du dôme de Milan.

[1] « Alla fiandresca ».

Aussi ne semble-t-il pas que les *fiammendi* Alexandre de Bruges, Juste de Gand et tant d'autres fussent rangés parmi les « barbares » dont parle Philelphe [1].

Il convient de ne pas perdre de vue que la faveur dont jouissait l'art flamand incita précisément les Italiens à s'approprier les qualités de coloris, de fini dont nos artistes firent preuve. Aussi ce furent ces humbles qui préparèrent les voies, qui firent admirer les œuvres des Pierre Cristus, des Jean de Bruges, de H. van der Goes, des Roger Van der Weyden, dont le voyage en Italie fut une véritable marche triomphale. Et quelle révélation, quel hommage rendu à notre art de voir en 1469 le roi Ferdinand de Naples pensionner le jeune Johannes da Justo afin qu'il se pénétrât à Bruges des œuvres et des secrets des maîtres célèbres!

Aussi rien n'échappe à l'étude de l'artiste, et le jour où, par les inévitables évolutions de l'art, les « paingneurs » devront transformer leur manière, ils se trouveront prêts pour fonder et faire éclore cette école flamande si admirée.

D'ailleurs, certaines compositions portent la marque indiscutable, confirmée par la comparaison de tableaux authentiques, de la collaboration d'artistes de premier ordre. Que si cette collaboration est prouvée pour des œuvres du XVe siècle, autant l'argument a de valeur pour des œuvres antérieures.

D'autre part, les comptes communaux mentionnent des sommes payées pour œuvrer des peintures murales à des artistes qui ne sont pas des inconnus. En 1297, l'artiste Arnould peint les salles du Tonlieu à Louvain. En 1433, Gérard De Bruyne peint entièrement en rouge la chapelle du château de Louvain et enlumine les quarante-six soleils de la

[1] Lettre à Traversari.

voûte. Cette indication nous sera précieuse quand nous examinerons les procédés et la technique des maîtres du moyen âge : détrempe, *tempera* vernie, encaustique, œuf, sérum ou détrempe additionnée de résines.

Bornons-nous à dire qu'ils furent fort variés, quoique simples, surtout comme première préparation d'enduit de couleur. Sur tous les points du pays, nous avons retrouvé la préparation préliminaire à base métallique, la peinture murale lui emprunte même en partie sa tonalité chaude. Nous croyons que l'or n'est intervenu dans notre pays que fort rarement, comme préparation, et ne s'est étendu qu'aux carnations. Quant au support, ce fut toujours un simple crépissage, ni artifices de relief ni intailles, rarement des cabochons.

Il ne nous a pas été donné de relever, à l'intérieur, des peintures sur ardoises, quoique nous ne soyons pas éloignés de croire que ce mode de revêtement fut usité.

Extérieurement, la polychromie sur ardoises fournit matière à un véritable luxe décoratif. L'usage, comme support de peintures à l'intérieur, doit avoir persisté et s'être étendu jusqu'en Italie; car, au XVI° siècle, Daniel de Volterra peignit, sur une tablette de ce schiste, le *David vainqueur de Goliath*, aujourd'hui placé au Louvre.

Nous rencontrons d'autres noms encore. Ainsi, Arnould Gaelman exécuta en 1297 des peintures à l'église de Parc. Wauthier van Marc et ses apprentis, en 1309-1310. Jacques Comper et ses ouvriers, en 1328, font des travaux de décoration pour Bruges et Gand. Arnold Roet travaille en 1401 à Saint-Pierre à Louvain, et pendant tout le cours du XIV° siècle Notre-Dame de la Flamingerie à Tournai fournit de l'ouvrage décoratif à de nombreux ouvriers gantois.

Walter van Marc, Franc van der Wichtere, Jean de Woluwe, Melchior Broederlam, Jacques Labaes, Jean van Hasselt, peintre de Louis de Maele, Willem van Axpoele, Jan Martins, Jacob Ovin, Marc van Ghistele, dit le Peintre, son fils Jean et son petit-fils Guilbert, Jan Hollander et Baudouin Van Battel furent chargés à différentes époques d'œuvrer, dans nos hôtels de ville, des peintures murales dont il nous sera quelquefois possible de donner le prix.

Les comtes firent parfois servir le tribut de la justice à la décoration des temples. Ce fut ainsi que Louis de Maele condamna la ville de Dixmude à une amende de cinq livres de gros, coût des « pointures » manquantes au-dessus de statues du portail de l'église Saint-Donat.

En France, les Flamands dominent : Pierre de Bruxelles, peintre de la comtesse Mahaut, Pierre Cloet, Hennequin de Bruges, qui fit les cartons des célèbres tapisseries de l'*Apocalypse*, maître Vranque de Malines, Henri de Bellechose, Pierre Henne, Jean le Voleur, Jean Du Moustier, Jeanekin Malouël, Melchior Broederlam, peintre de Louis de Maele, puis varlé de chambre de Philippe le Hardi, Paul de Limbourg, Jacques Delff, Jacob Lithmont illustrent maints monuments, inspirent de leur génie des œuvres de natures les plus diverses. Enluminures, verrières, cartons de tapisseries, meubles, selles et arçons, pièces d'orfèvrerie, bannières et blasons offrent matière à l'exercice, tantôt d'un métier, tantôt d'un art.

N'oublions pas Andrieu Beauneveu, qui fut à Courtrai en 1374 et dont Jehan Froissart, son compatriote, disait en 1390, parlant du duc Jean de Berry : « Il estoit bien adressié ; car, dessus ce maistre Andrieu dont je parolle, n'avoit pour lors meilleur ne le pareil en nulles terres, ne de qui tant de bons ouvrages feust

demouré en France ou en Haynnau, dont il estoit de nacion, et ou royaulme d'Angleterre. »

Ambitieux espoir que de retrouver un jour dans les peintures murales du royaume d'Angleterre, où Froissart, favori de Richard II, peut l'avoir introduit, la marque ou les traces du talent de ce maître unique, sachant allier la grâce des artistes du pays de France au réalisme des Flamands.

Nous reviendrons, lors de l'examen de certaines compositions, sur ces artistes, qui furent les continuateurs de ce peintre malheureusement resté inconnu pour nous, Flamand peut-être, que Wolfram von Eschenbach appréciait si élogieusement vers 1200, en son poème de Perceval :

> Comme le dit notre récit
> Aucun peintre de Cologne ni de Maestricht
> N'aurait pu le peindre plus avenant
> Qu'il était assis sur son cheval.

Flamand encore, peut-on croire, ce maître Wilhem de Heerle, dont la chronique du Limbourg relate qu'en 1380 vivait à Cologne un peintre considéré comme le meilleur de toute l'Allemagne, car il peignait tout homme comme s'il était vivant.

C'est l'aurore du réalisme qui, quelques années plus tard, atteindra son maximum d'intensité. L'examen de ces peintures murales confirme l'opinion de l'érudit historien, qui appelle ces productions les incunables de l'art.

Tous les caractères se retrouveront : le type des figures aux fronts hauts et larges, aux yeux profonds, aux nez forts, l'ostéologie se marquant nettement en larges plans. Les visages de femmes, d'un ovale assez accusé, illuminés par les yeux, la bouche, souvent énigmatique, ont un caractère spécial,

empreint d'une douceur, d'une poésie qui les range dans un art bien original, que confirme l'étude des mains, des draperies.

L'école flamande inspira assez souvent les maîtres italiens ; mais, phénomène digne de remarque, les productions flamandes n'empruntent qu'en des proportions bien moindres et n'imitent jamais le coloris étranger.

Nous devons en partie cette pureté à l'absence de Romains dans notre pays. D'autre part, nos régions ne connaissaient pas la catégorie d'artistes nomades à laquelle la France doit des œuvres de mérite.

Nous croyons que l'Allemagne — sa voie trouvée — fut également réfractaire à la diffusion de l'art étranger.

Comme l'architecture, la polychromie monumentale anglaise demanderait une étude particulière.

Pour l'Italie, cette tonalité spéciale s'explique pour la technique, la fresque ne permettant qu'un emploi restreint de couleurs, le soleil dorant l'ensemble.

La détrempe, le procédé par excellence — non le seul — de nos contrées, eut de chauds partisans en Italie.

Domenico Beccafumi, pour l'exécution d'une Madone commandée par la confrérie de San Bernardino, ne craignit pas de revenir aux traditions un peu perdues depuis Fra Angelico, Fra Fillipo Lippi et Benozzo Gozzoli, qui employaient une détrempe additionnée de matières oléagineuses, ce qui la mit à l'abri de l'eau. Nous verrons d'ailleurs que les Flamands usèrent de procédés, sinon identiques de composition, ayant certainement les mêmes qualités.

Du reste, la presque totalité des peintures à « buon fresco » porte la marque de l'achèvement à la *tempera*.

TOME LXI.

Pour ces motifs, la pratique de la fresque, outre ses inconvénients naturels, ne pouvait se généraliser en notre pays.

L'étude des rares spécimens de ce genre que nous possédons le prouve surabondamment.

Ces qualités ne se démentirent pas dans la suite. Habitué à l'emploi des tons francs, aux oppositions quelquefois violentes —adoucies par le rayonnement solaire—qu'exige la technique des verriers; ou au large parti pris de tonalités nécessité par la peinture décorative, le jeune apprenti, entré à l'atelier, se familiarisait tôt avec ces opulences coloristes.

L'évolution de la peinture approchant, les artistes, instruits par l'exécution de grandes compositions, furent en état de produire, en même temps, des œuvres participant des deux arts.

Malheureusement, nous nous trouvons, ici encore, mais pour d'autres motifs, assez dépourvus quant aux noms de peintres. Il ne peut en être autrement ; car ce n'est qu'au commencement du XIV⁰ siècle qu'on trouve les premières mentions — peu détaillées — de peintres laïcs ; même, pendant un temps assez long, une confusion a régné entre les peintres et les peintres décorateurs.

Vers le milieu du XV⁰ siècle, il semble que la démarcation se précise. On constate un mouvement séparatiste des différentes catégories d'un même métier.

Tandis que des règlements concernant les droits respectifs des tapissiers de haute et basse lisse — ces peintres à l'aiguille ou en matières textiles, comme on les appelait primitivement — étaient promulgués, la corporation des peintres défendit aux décorateurs l'emploi dans leurs œuvres de couleurs à l'huile.

Les tapissiers, tout comme les peintres, se virent rappeler des dispositions antérieures concernant l'emploi de couleurs de mauvaise qualité. Un règlement corporal flamand de 1338 avait comminé de fortes amendes contre ceux qui se servaient de couleurs de chair médiocres.

Les relations entre ces deux corporations devaient nécessairement être fréquentes et étroites. Comme. pour les peintres verriers, nous aurons peut-être, au cours de cette étude, à apprécier leurs rôles respectifs.

Dans la suite, la peinture de rétables — « plattes pointures », selon l'expression de l'époque — tendant à supplanter les grandes compositions historiées remplacées par des imitations de tentures à dessins symboliques, les maîtres n'exécutèrent plus totalement les peintures murales.

Ils composèrent les cartons, en laissant l'exécution à leurs élèves, qui, à leur tour, acquirent ainsi une expérience, une maîtrise, qui rend l'attribution de l'œuvre fort difficile.

Il est à supposer que c'est à la préparation, très étudiée, des cartons que nous devons d'avoir constaté, à l'inverse des pratiques italiennes, l'absence de tout repentir ou reprise dans le dessin.

Van Eyck, Hugo van der Goes, Lucas de Leyde, probablement Gérard David van Oudewater abandonnèrent, à un moment donné, la peinture décorative, soit totalement, soit partiellement. En nous appuyant sur la mention d'une chronique du temps, relatant que Gérard David travaillait en la maison de Jean de Gros, secrétaire de Philippe le Bon, et en comparant diverses de ses œuvres, nous croyons ne pas nous tromper en lui attribuant l'*Annonciation* de Bruges. Il n'est pas téméraire de croire que ce fut au profit de leurs

élèves qui, peut-être, ne figurèrent pas tous sur les livres de maîtrise des corporations ; car, qui fut, sous la direction du maître, habile praticien, traducteur fidèle de ses idées, de son style, ne put prétendre à l'obtention de cette maîtrise, que la présence d'illustres contemporains rendait redoutable.

Il est permis de croire que ce fut à l'occasion de l'achèvement de pareils travaux que Philippe le Bon distribua des largesses aux élèves de Jean Van Eyck.

Les archives de l'ancienne Société de Saint-Luc à Bruges sont précieuses à consulter ; c'est peut-être un des documents les plus anciens qui existent dans cet ordre de choses. La première inscription date de 1453, quoiqu'il existât, dès 1351, en cette ville, une corporation de peintres jouissant de privilèges.

Nous aurons à revenir sur ces documents à propos des différends existant entre peintres et peintres décorateurs, miroitiers, selliers, etc.

Ces règlements, intitulés : « Ceci sont les Keuren et les ordonnances des métiers des peintres et des selliers », semblent établir qu'en 1441, la corporation ne comprenait que ces deux métiers, tandis que sept professions en faisaient partie, soit : les différents peintres, les selliers, bourreliers, sculpteurs d'arçons, verriers et miroitiers. Elles ne mentionnent pas les parcheminiers et batteurs d'or qui, en certaines communes, faisaient partie du métier des peintres.

La présence des selliers, bourreliers, sculpteurs d'arçons, qui nous choque, s'explique pourtant parfaitement. Pas une cérémonie où la coopération de ces métiers ne fût nécessaire : mariages, naissances, obsèques, tout fut matière à somptueux cortèges.

Souvent des peintres officiels travaillaient des mois, avec

plusieurs ouvriers, aux harnais d'apparat dont se servaient les princes dans les fastueux tournois.

Malgré l'existence de pareils documents, l'histoire, le nom même de beaucoup de peintres restera toujours une énigme.

La terre italienne aura été plus favorisée. En effet, Vasari, à qui nous devons tant d'indications précieuses, fit paraître ses *Vies des peintres* vers 1550 et remonte jusqu'au XIII^e siècle; tandis que Van Mander ne publia son travail qu'en 1604 et ne dépassa pas la période des Van Eyck.

Que si la forte discipline transmise par les moines aux corporations laïques fut des plus heureuses pour le développement des qualités premières de l'art flamand, il faut reconnaître que les corporations portèrent à un haut degré le souci de la pratique et encouragèrent la recherche vers la perfection du caractère décoratif.

Sur ce terrain encore, et sans s'en douter, nos peintres se rencontrèrent avec les principes de l'art grec.

Pour la décoration extérieure des monuments ou logis de bourgeois, nos ancêtres appliquèrent les idées des Grecs : la coloration partielle des motifs constitutifs de l'édifice.

La logique de leurs principes amenait également les deux races aux mêmes conclusions.

Le goût décoratif portait même nos ancêtres à décréter des polychromies extérieures sur des murs d'édifices dépourvus de toute ornementation. Ainsi, à Tournai, de 1393 à 1395, Philippe Cachexraigne reçoit soixante-dix sous pour « avoir en l'astre St-Pierre paint plusieurs crois et ymaiges de St-Anthoine », fait que nous voyons se reproduire à Malines, où Baudoin Van Battel, peintre en titre de la ville, entoure de dix figures le perron de l'hôtel du Magistrat.

A côté de la coloration de l'ossature intérieure, ils comprenaient la décoration historiée, simple de lignes, de modèle, tenant compte de la perspective et de l'harmonie générale.

L'ordonnance également s'inspire de grands principes décoratifs ; la pondération des groupes, la symétrie, nécessité première de la peinture murale — que les Italiens, même aux bonnes époques, négligèrent parfois — sont observées par nos Flamands avec une sûreté qui exclut toute défaillance. Nul éparpillement d'intérêt, nulles lignes heurtées, aucun embarras dans les actions secondaires des scènes. Considérez les nombreux *Jugements derniers*, le Christ sera le pivot de l'action : isolé dans une vaste auréole, il s'appuiera sur les trônes reliant les différentes parties du drame qui se déroule au bas; tandis qu'au milieu, saint Michel, — remplacé en Russie par un serpent, esprit du mal, — armé de l'épée et de la balance, sert de soudure aux groupes des élus et des réprouvés. La Vierge et les saints, disposés symétriquement, constituent l'ossature des côtés de la composition.

Nous n'insisterons pas sur le dessin, nous réservant de l'étudier. Nous croyons cependant pouvoir dire qu'en règle générale, il fut guidé par un esprit décoratif excellent, s'attachant bien plus à l'expression, à la force d'impression qu'à la stricte observance anatomique. Ces principes, qu'un illustre moderne a repris, n'excluent nullement la beauté graphique.

Ajoutons que le dessin, chez les artistes de la brillante période du XVe siècle, porte toutes les marques caractéristiques de la graphique de leurs prédécesseurs. Il nous sera peut-être donné un jour de compléter sous ce rapport nos études présentes par l'examen des dessins de ces maîtres actuellement disséminés dans toute l'Europe.

Un point sur lequel nous désirons, avant de terminer, appeler l'attention et qui fut commun à l'art grec comme au nôtre, est le souci de l'individualité.

L'observation constante, stricte, religieuse de la nature, constitua pour notre école une suprématie, une force à laquelle nous devons de ne pas avoir été absorbés par les écoles étrangères.

Tandis que celles-ci s'inspiraient des monuments, des manuscrits, des ivoires apportés des pays lointains, l'école flamande, dès son origine, préféra, sans dédaigner l'art étranger, les types, les caractères du terroir.

Les artistes introduisaient rarement un motif d'architecture, un meuble, une plante exotique dans leur création.

Sont-ils forcés par le sujet de faire des emprunts à la faune ou à la flore étrangères, leur inspiration en souffre, la composition se ressent de ce mariage d'éléments disparates.

. La parole de Taine nous frappa par sa justesse : « Les hommes ont le caractère de la nature qui les entoure. » Étudiez les types de nos peintures romanes, suivez-en les développements dans les caractères gothiques, vous les retrouverez jusque sur les rétables, quoique dans des proportions moins sensibles de structure, de dessin et d'intellectualité semblables. Tandis que les fresques italiennes portent la trace d'individualités flamandes, surtout dans les têtes dont l'empreinte de mâle beauté avait sans doute séduit les artistes, les œuvres flamandes sont exemptes de ces emprunts.

Une remarque que nous avons faite à ce sujet, est l'absence, dans nos compositions historiées, d'effigies d'hommes importants, alors qu'en Italie, maintes fresques révèlent l'identité des modèles.

Le petit nombre de scènes mythologiques que possède notre pays explique peut-être ce fait.

Nous savons pourtant que les « draps paints » suspendus contre les murailles dans les maisons des riches représentaient souvent des portraits et des mythes antiques.

Il semble que la conception de ces objets mobiliers transmissibles obéissait à d'autres lois que celles régissant la peinture murale, de nature plus sévère, de destination immuable, formant ensemble avec l'architecture.

La perdurance du type de race est curieuse et nous a souvent frappés. Parcourez nos campagnes, le Brabant et le Limbourg de préférence, vous y retrouverez les types, les gestes, les attitudes qu'à six siècles de distance un artiste a eus sous les yeux et dont il s'est inspiré.

Entourées, dans une église, de cette foule aux allures simples, les peintures qui décorent les murs semblent faire corps avec l'ensemble, et l'on se croit transporté à des temps reculés. Cette similitude est plus frappante dans la peinture murale que dans la peinture de chevalet. Elle s'explique par ce fait que la nature était prise sur le vif, dans son milieu, avec son geste propre et au moment de l'exécution.

L'attitude des Vierges en offre un exemple frappant. Soit qu'elles se cambrent en la torsion naïve des types romans ou en la flexion plus élégante des spécimens gothiques, vous y trouverez la candeur de pose naturelle à la femme des champs se chargeant d'un fardeau. Ce sont les mêmes gestes, les mêmes formes et types que l'ampleur des épais vêtements entourent de plis larges, simples de lignes, opulents dans les retombées des parties abondamment drapées.

Dans d'autres spécimens, l'artiste s'étant inspiré dans un

milieu plus élevé, les pucelles se couvrent d'étoffes plus souples, laissant deviner des formes, dénotant une connaissance suffisante de l'anatomie, — dont l'artiste ne pouvait s'instruire que rarement, — d'après une méthode décorative simplifiée, atténuée en son expression trop humaine.

De ce fait, certains ont pu se méprendre sur les visées de l'art du moyen âge. Sans tomber dans la représentation non idéalisée de la femme, les artistes de l'époque en ont créé une expression décorativement parfaite.

La faculté de saisir la physionomie générale des hommes et des choses, de creuser par quelques lignes fort simples leur individualité, dénote chez les anciens une connaissance approfondie du dessin, dont l'apprentisage n'était possible que par l'observation directe de la nature surprise dans son action.

La vie des champs offrait un monde d'observations dont on retrouvera bien des traces dans les décorations monumentales.

L'artiste faisait sa moisson de croquis surpris « au vif », selon le terme de l'époque. Il les retrouvait plus tard, les transformait en d'ardentes images.

Tous, nous avons sous les yeux le type de ces Vierges miraculeuses, assises sur le trône, tenant l'Enfant divin sur les genoux, si nombreuses surtout dans le Brabant ; plusieurs sont de véritables chefs-d'œuvre, qui nous laissent sous une impression indéfinissable. Longtemps, on reste sous le charme de la jouissance d'art mêlé de respect qui s'épanche en douces effluves de ces mystérieuses statues ; elles sont la réalisation transfigurée du spectacle que nous avons devant nous. C'est l'aïeule portant sur ses genoux le dernier né. De type un peu placide, un peu vieilli ; le galbe de la figure un peu arrondi, les yeux vagues errant dans l'infini ; telles apparaissent ces

madones dans leur attitude légèrement hiératique, tel vous retrouverez le modèle en ces femmes aux gestes lents, aux yeux semblant déjà s'éteindre.

C'est bien dans la campagne, au milieu reposant, qu'a été conçu le type si justement dénommé « poétique ».

Dans les figures de la Vierge et de saint Jean au pied de la croix, qui décorent les trabes, — dont le Brabant est si riche, — le caractère d'humanité de la mère de Dieu et du disciple préféré est frappant de réalisme.

C'est la douleur résignée, profonde, que nous avons observée dans le cimetière de campagne, alors qu'hommes et femmes, agenouillés au bord de la fosse, frissonnaient au dernier *requiescat in pace*, que le vieux prêtre murmurait en tremblant.

Par un contraste voulu, le Christ semble inspiré par un type étranger dont la *Sainte Sauve* d'Amiens constitue un troublant spécimen.

Dans toutes les compositions apparaît cette influence inspiratrice. Qu'il s'agisse d'un tableau votif, vous retrouverez dans les personnages pieusement agenouillés, accompagnés d'une nombreuse lignée dont souvent, hélas! plusieurs sont marqués par la fatale croix de mort, les groupements, les caractères de grandeur calme qu'on remarque aux paysans dans les cérémonies religieuses.

C'est là la force de notre art, c'est la communion entre l'art et la nature; la peinture monumentale en porte la fière empreinte.

Maintes de ces scènes sont encore dans notre mémoire. Soit qu'au printemps, cherchant dans la campagne limbourgeoise quelque chapelle perdue dans les bois, nous vîmes des jeunes

filles allant aux champs en entonnant des cantiques ; tandis qu'aux carrefours, devant la pauvre statuette attachée en sa niche de verre à quelque arbre géant, se balancent gaiement, au mai symbolique, de gracieux diadèmes de fleurs champêtres ; tels les groupes de saintes et de bienheureuses qui, en de blanches théories, environnent le *Couronnement de la Vierge*. Soit qu'isolé dans les landes campinoises, au déclin des lourds jours d'été, alors que vers le ciel montent de légères vapeurs, nous surprîmes les données initiales de l'art flamand ancien, nos yeux perçurent et confondirent en une même vision le réel et l'au-delà : la pléiade de saints et d'élus entourant dans les Jugements derniers le Souverain Juge ; alors que, devant nous, dans l'espace infini, parmi les fruits et les fleurs multicolores, dans le crépuscule d'or et de pourpre, dans l'atmosphère embaumée de subtils parfums, en la paix des temps heureux, l'homme des champs, entouré de ses fils riches de mâle beauté, de ses filles aux blondes tresses, s'agenouillait pour l'offrande quotidienne de la dernière prière ; pendant qu'au loin, la grêle cloche du pauvre sanctuaire tinte l'angelus du soir.

ÉTUDE

SUR LA

PEINTURE MURALE EN BELGIQUE

JUSQU'A

L'ÉPOQUE DE LA RENAISSANCE

TANT AU POINT DE VUE DES PROCÉDÉS TECHNIQUES

QU'AU POINT DE VUE HISTORIQUE

Les origines de la polychromie monumentale.

Pour saisir les manifestations d'un art, il est indispensable d'étudier son origine et les transformations qu'il a subies avant d'arriver à une expression esthétique, non parfaite, mais susceptible de procurer ou d'éveiller une émotion.

D'où nous est venu l'art de la polychromie en ses applications aux monuments? Est-il une conception née sur notre sol, jaillie de l'esprit de nos aïeux, imposée à leurs sens par la splendeur de la faune et de la flore; ou est-il la résultante d'emprunts faits à des peuples dont la civilisation était plus avancée?

Nous croyons qu'il participe de ces deux éléments pour la période qui s'est écoulée avant Charlemagne.

Si tout peuple primitif apprécie les charmes de la couleur, s'il est avéré que les Gaulois aimaient les vêtements richement colorés, il n'entrait toutefois dans leur vie que peu d'éléments

appartenant à l'art purement décoratif ; encore, ces motifs s'inspiraient-ils, en ce qui concerne les objets usuels ou mobiliers, à des sources étrangères. Nous ne pouvons d'ailleurs, dans cet ordre d'idées, nous appuyer que sur une catégorie restreinte d'œuvres ornées : armes, poteries, étoffes et broderies.

Pour l'art pictural, rien n'existe qui puisse nous en donner une idée ; il faut la conquête franque pour implanter définitivement un art que les Grecs avaient porté à un haut degré de perfection.

Quelques siècles même s'écouleront encore avant de trouver les premiers matériaux indispensables à l'esquisse du système décoratif.

Sidoine Appollinaire, Fortunat mentionnent, il est vrai, des peintures dont étaient enrichies certaines églises, mais ils n'entrent dans aucune description, quelque sommaire qu'elle soit, pas plus que Grégoire de Tours n'analyse les polychromies monumentales qu'il semble considérer comme très importantes.

Pourtant ces peintures n'étaient pas, semble-t-il, sans importance, car, si elles ont frappé les contemporains au point qu'ils en parlent avec ostentation, il faut croire qu'elles avaient un mérite qui pouvait soutenir la comparaison avec les autres produits des artisans nationaux, notamment avec les œuvres tissées, si richement historiées d'éléments empruntés à la flore et à la faune indigènes.

C'était, à notre sens, à cette branche de l'industrie — il ne s'agissait pas d'art — que pouvaient s'adresser ces comparaisons, car elle participait de la polychromie par ses combinaisons coloriques, ses dimensions, son emploi, sa valeur décorative, ses dispositions tour à tour sévères ou fantaisistes, mais toujours suffisamment brillantes pour éblouir et animer.

On peut même considérer comme prouvée l'intervention de la peinture dans la décoration des étoffes, puisque Grégoire de Tours constate incidemment l'existence de tissus peints d'une grande richesse.

Constatons, à ce propos, que l'histoire se répète, car nous trouvons une étrange parenté entre les exhortations paternelles de saint Astérius, prémunissant les fidèles contre le luxe des étoffes, et les fougueux avertissements qui, quelques siècles plus tard, atteignirent les partisans de l'image. Lentement, à travers de longues hésitations, sans principes primitivement déterminés, le charme de la couleur a opéré sur ces populations frustes. Les couleurs les plus heurtées se sont accouplées, étalées indistinctement sans proportions de force ou de valeur. Mais bientôt des comparaisons doivent s'être produites.

L'art du tissage était arrivé depuis longtemps déjà à un haut degré de perfection, que la comparaison avec les riches produits de l'Asie devait porter encore à des progrès.

L'art pictural monumental devait naître de ces éléments. L'harmonie absente de la peinture proprement dite se retrouvait dans ces étoffes. L'exemple des merveilleux tissus orientaux peut suffire à former notre conviction : car, remarquons-le, en ces œuvres de patiente science, pas une faute de goût n'est à relever, la concordance des valeurs chromiques est parfaite.

Il est évident que les heurts que l'on peut supposer dans la peinture primitive n'ont pas tardé à disparaître, si l'on admet que les tissus ont inspiré les premières tentatives de décorations polychromes.

Pour nous, nous croyons qu'il n'y a aucun doute à ce sujet.

La vue, l'emploi des étoffes a engendré, rendu nécessaire l'usage des couleurs en tant que décoration.

La richesse des étoffes, le progrès réalisé dans le tissage et la teinture des matières textiles devaient nécessairement attirer l'attention sur le parti décoratif qu'il y avait à tirer de leur emploi.

Nous ne serions pas éloigné de croire que ces étoffes, primitivement appendues à titre provisoire dans les monuments, ont démontré la nécessité de peindre les membres architecturaux qui les entouraient ou les supportaient.

Nous ne pouvons oublier ici les paroles révélatrices au

premier chef que prononçait, au IV⁰ siècle, un saint évangéli-
sateur, car elles démontrent le bien-fondé de notre théorie. En
effet, l'emprunt réciproque des deux arts découle de cette
idée : « Que les habits de ces chrétiens efféminés étaient peints
comme les murailles de leurs maisons. »

Que si la nudité des parois avait pu être supportée pendant
un laps de temps impossible à déterminer, si même elle devait
avoir un caractère de grandeur un peu sauvage que nous ne
pouvons apprécier qu'imparfaitement, il est indiscutable que
la couleur ayant fait son apparition sous forme de tissus, elle
devait s'étendre logiquement aux ossatures de la construction.

Que les couleurs furent sans charme ou sans harmonie, nous
l'admettons, bien que nous n'ayons à examiner que les pré-
mices de l'art ou plutôt ses bégaiements.

Par la marche naturelle du progrès dans la recherche de
l'idéal qui anime tout peuple jeune devait naître l'idée de
reproduire directement, sur les supports, les motifs déco-
ratifs ornant les tissus mobiliers et les étoffes vestimentaires.
C'étaient des modèles tout trouvés, oserions-nous dire, pour
les peintres, proposons plutôt les préparateurs de teintures;
car remarquons que les tâtonnements étaient réduits à leur
minimum, que l'effet à obtenir était connu et répondait en
tous points à la conception de ces peuples.

En proposant les manipulateurs des couleurs (*tinctores*)
comme étant les premiers peintres, nous restons dans le do-
maine que nous avons assigné aux origines de la polychromie.

Rien de plus logique, nous semble-t-il, que de supposer, la
présence de la couleur étant admise sous forme de tissus
décoratifs complétés par des entourages de tons unis, que les
premiers praticiens de cet art nouveau fussent choisis parmi
ceux qui trituraient ordinairement les teintures des laines, des
soies et même des peaux. A notre sens, eux seuls possédaient
des notions suffisantes pour concevoir et tenter les premiers
essais. Dans le domaine pratique, ils avaient acquis la notion
des propriétés de fixité, de valeur et d'éclat des ingrédients
dont ils faisaient usage.

Ces diverses questions, aujourd'hui si discutées, avaient alors une importance capitale.

Dans la sphère objective, ils pouvaient se réclamer d'idées de composition, d'agencement, de proportions que la pratique simultanée des deux métiers leur avait, sans nul doute, procurées.

Nous avons recherché quel autre corps de métier eût pu fournir les premiers peintres, et nous avouons n'avoir trouvé d'explication pouvant contenter la logique et l'esprit critique. Nous croyons admis que quelle que fût cette peinture primitive, encore n'en improvisa-t-on pas les praticiens.

Ainsi s'établissait une coopération effective entre les arts utilisant les couleurs, et la théorie de l'inspiration des motifs empruntés aux tissus se soutient bien mieux que celle rattachant les premiers efforts à la copie de mosaïques.

En effet, outre le tissage, la broderie était exercée supérieurement par les femmes. Les motifs ne s'inspiraient pas uniquement des lignes plus ou moins capricieusement élégantes des méandres géométriques, la flore et la faune constituaient le fonds dans lequel puisaient ces artistes que nous ne sommes pas éloignés de considérer comme les fécondes génératrices de l'art de la peinture.

On ne comprendrait pas la raison pour laquelle on eût cherché à traduire par la peinture des motifs tirés d'une industrie étrangère, alors que depuis longtemps on était en possession d'une méthode permettant la figuration sur les tissus de multiples éléments pris dans la nature.

L'origine de la polychromie monumentale aux premiers siècles nous semble dériver d'un ensemble de circonstances qui en ont fait un art inspiratif de source spiritualiste.

Possédant les éléments décoratifs, le praticien les a appliqués sur les supports des monuments religieux et s'est ingénié à en trouver les motifs dans les productions de son sol. Il devait être d'autant plus encouragé dans cette voie, que cette décoration affectait par là même un certain symbolisme, à côté de l'offrande réelle la figuration emblématique.

TOME LXI. D

La filiation que nous proposons nous semble plus rationnelle que celle consistant à rechercher péniblement au loin des explications compliquées d'idées de style, d'esthétique ou d'idéal assez peu conformes, croyons-nous, au niveau intellectuel.

Qu'une forme, une série de couleurs, un dispositif, un dessin répondant à l'éclat qu'on désirait fût trouvé, que cette forme ou ce dispositif fût adéquat à sa destination, remplisse le but qu'on s'était proposé, cela pouvait suffire.

N'est-il même pas vraisemblable que la peinture monumentale, à peine née, ait subi une crise? Appliquée d'abord en guise d'entourage des tissus formant un décor pour des cérémonies somptueuses, on se sera aperçu de l'inharmonie que présentaient ces surfaces inégalement décorées, et une transformation de principe se sera imposée. On aura adopté un parti pris accentuant les membres essentiels de la construction, tout en couvrant les panneaux de tons unis, se réservant de les garnir plus richement à l'aide des tissus lors d'événements importants.

La crise était fatale, mais elle eut comme résultat la naissance de l'art pictural s'appuyant sur d'embryonnaires principes esthétiques.

En effet, l'entourage colorique était au commencement, par la force des choses, dicté par la présence des tissus ; tandis que l'inverse se produira au moment où la décoration de l'ensemble s'imposa. Le choix des couleurs, leurs assemblages, leur valeur, leur juxtaposition auront été déterminés par les lignes du monument et une certaine unité en sera résultée. C'était la première sélection qui s'opérait dans le goût ; elle devait s'accentuer, s'affiner quand il aura fallu choisir les étoffes à suspendre au milieu de ces couleurs.

Ignorée primitivement, puis usitée comme complément, la nécessité de la peinture se sera affirmée bientôt. De ce moment, croyons-nous, date l'avènement de l'art polychrome.

Etait-il encore à ce moment le mineur que nous supposons? Ses manifestations étaient-elles toujours si brutales, si rudimentaires ?

Il serait assez difficile de le croire en examinant les produits des autres arts de ces temps. Croyons plutôt à de l'indiscipline, de la fougue; mais représentons-le non dépourvu de grandeur.

L'enluminure en ses rapports avec la polychromie monumentale.

S'il nous est assez malaisé de déterminer d'une manière quelque peu exacte les caractères graphiques de la peinture monumentale avant l'an mil, si l'ombre épaisse enveloppe et pèse pour toujours sur ces siècles de luttes continuelles, nous avons pour nous guider dans nos conjectures quelques monuments bien précieux; nous voulons parler des miniatures des filles d'Adalhard, fondatrices du monastère d'Alden-Eyck.

Faut-il chercher dans ces enluminures les caractères que revêtaient les polychromies?

Nous croyons pouvoir répondre à cette question d'une manière affirmative, tout au moins partiellement.

L'inspiration spiritualiste s'exerçant par les auteurs des enluminures, l'effet décoratif satisfaisant les lettrés, il était indiqué que la polychromie monumentale, n'ayant pas de programme, errant sans guide au gré de ses caprices, devait chercher un maître, un conducteur, qu'elle trouva dans l'art du miniaturiste.

Notre thèse de l'inspiration primitive, par les produits de l'art textile, se développe régulièrement; car il était logique que les tracés à l'aiguille, si fins, si décoratifs, devaient tenter l'effort d'imitation des calligraphes.

Précisément, la conception primordiale est identique et se poursuit presque dans une même mesure : en premier lieu, l'exécution de réseaux symétriques, bientôt entremêlés de reproductions de végétaux, puis l'apparition de représentations empruntées au règne animal.

En possession de la pratique, devenue apte à tenter des interprétations plus compliquées, les miniaturistes crurent trouver, dans les créations de l'art des hommes, des motifs pouvant embellir leurs peintures.

L'introduction des motifs architecturaux transforma jusqu'à un certain point leur art, et la figure humaine ne tarda pas à faire son apparition.

De ce moment date véritablement l'action de la peinture. Successivement inspiratrice, rivale, enfin vaincue, l'enluminure démontra le parti qu'il y avait à tirer pour la décoration monumentale des éléments que la nature pouvait offrir à l'œil de l'observateur.

Nous ne serions pas éloigné de croire, les sujets se réduisant primitivement dans les deux arts à des représentations purement bibliques, que la conception de la décoration d'une paroi avait beaucoup d'analogie avec l'enluminure d'un feuillet de missel.

Il ne pouvait, à bien examiner, en être autrement; car du moment que l'enluminure avait introduit les motifs architecturaux dans ses figurations et avait fait partie intégrante de la composition, la décoration monumentale devait se trouver très à l'aise pour faire mouvoir dans un cadre réel les scènes qu'elle n'avait qu'à reproduire, d'autant que les légers motifs ornementaux excluant le paysage ne pouvaient qu'ajouter un peu d'élégance aux massives constructions.

Bien que nous ne croyions pas que les miniaturistes dans leurs compositions, ou les peintres dans les entourages architecturaux aient copié servilement les édifices de l'époque, nous pensons qu'il y a eu là un emprunt que la vision particulière, la pratique d'un art a transformé au point de lui donner les apparences d'un ordre de choses existant.

Cet état pouvait correspondre, jusqu'à un certain point, à ce que nous montre l'interprétation des végétaux ou des animaux.

Styliser ces divers éléments était de pratique courante. La sculpture, la première des arts d'interprétation, en avait donné

·la formule, car très tôt elle a su imprimer à ses créations les caractères essentiels de réalité unis à une observation des besoins découlant de la nature de l'objet.

L'observation des divers éléments entrant dans le cycle des motifs généralement usités par les miniaturistes confirme cette opinion.

Examinez les plantes, les animaux, vous découvrirez la préoccupation de plier à une esthétique spéciale, la figuration de ces éléments.

Symbolique le plus souvent quand il s'agit d'animaux, fantaisiste dans ces créations ornementales mélangées de flore et de réseaux géométriques, la miniature ou la peinture monumentale devait tendre à l'adjonction d'éléments complétant ses fonds et ses entourages; elle appliqua aux motifs architecturaux la méthode dont elle usitait avec d'autres données.

Ainsi, les esquisses d'architecture qui complètent certains fonds ou servaient d'entourages à des figures isolées, ne peuvent suffire à l'élaboration d'un système ornemental; elles sont de pures interprétations.

Ce n'est pas un des faits les moins curieux que nous ayons à observer dans la constitution de l'art polychromique qui, par étapes, imagina, créa une esthétique s'inspirant de la nature, tout en s'en dégageant afin d'accentuer le côté spiritualiste.

Longtemps après, d'ailleurs, cette donnée initiale fera sentir ses effets, et l'art roman y obéira, puis complétera ses principes, ses théories et portera ses applications au suprême degré d'expression.

Nous aurons l'occasion d'insister sur la complète unité de conception qui relie les divers éléments des primitives compositions, et à rechercher leur lieu d'origine.

Mais, auparavant, il peut être intéressant, en vue de parvenir à fixer d'une manière exacte les caractères de notre art polychromique primitif, de déterminer les influences qu'il a subies.

D'après certains, les fées, qui en quelque sorte assistèrent à

sa naissance, furent trois : la gracieuse France, la rude Alle-
magne, la poétique Irlande. Elles inspirèrent, guidèrent les
premiers pas du jouvenceau qui bientôt devait les éclipser
toutes, les força à baisser le front devant lui, car il fut l'art
flamand.

Nous devons avouer que si, aux prémices, ces influences ont
pu exercer une certaine domination, orienter quelques compo-
sitions, elles n'ont pas résisté à la poussée de sève qui afflua
bien vite dans les créations nationales.

Nous ne croyons pas qu'elles exercèrent une pression suffi-
samment prépondérante pour imposer leur esthétique à la
peinture monumentale. Si relativement peu de peintures
romanes nous sont restées, encore dénotent-elles un faire,
une pratique assez originale pour nous autoriser à croire que
les polychromies antérieures s'inspirèrent de principes aussi
libres, aussi primesautiers.

Cette conviction est d'autant plus fermement assise que les
compositions postérieures dérivent toutes du sentiment
national.

Nécessité de la polychromie.

Si, à l'origine, l'appoint colorique s'est imposé à l'intelli-
gence des peuples, ce sentiment s'est transformé progressive-
ment, a fait naître la nécessité d'une théorie éducatrice et
esthétique.

Ce programme pouvait d'autant mieux s'élaborer, qu'il était
soutenu, comme nous l'avons indiqué dans notre avant-propos,
par le pouvoir royal, souvent inspiré par les évêques, alors
qu'à cette époque les créateurs de l'art appartenaient tous à
l'ordre ecclésiastique et se réclamaient, par conséquent, d'un
dogme dont l'immuabilité n'éliminait pas l'idéal.

Tout en tenant compte du fait que d'autres sources d'inspi-
rations étaient inexistantes à ces époques, nous sommes
convaincu qu'un art, pour pouvoir défier les temps et les

variations d'appréciations résultant d'orientations nouvelles des esprits, doit s'appuyer et tirer sa force d'un concept spiritualiste.

Les multiples et fréquentes tentatives d'émancipation de ces derniers temps, qui toutes échouent assez lamentablement, ne sont point faites pour ébranler notre conviction.

Faisant naturellement abstraction de la perfection des procédés et du savoir-faire moderne, la situation présente doit offrir, nous semble-t-il, quelque analogie avec l'état de choses existant aux premiers temps.

L'avidité vers des formules nouvelles, la soif d'expressions fortes, la poussée ardente et irréfléchie des masses jeunes vers les manifestations outrées, l'absence de science, l'engoûment dû à des exaltations malsaines, tout le chaos des théories modernes semblent donner une idée de ce qui serait advenu de l'art si la discipline, la soumission, n'avait prévalu et surtout si une pensée dominatrice n'avait guidé ces peuples indomptés.

L'art se serait débattu pendant de longs siècles dans d'inutiles créations. Nous pouvons même nous poser la question de savoir s'il serait jamais parvenu à sortir victorieux de l'amas de formules, de théories nébuleuses de ceux qui prétendent s'appuyer uniquement sur les manifestations que perçoivent leurs yeux, mais restent réfractaires à cette jouissance suprême, à cette illumination intérieure qui s'appelle l'idéal.

Aussi les dépositaires de tout enseignement se rendirent compte du péril que pouvait courir la société ; et l'art éducateur, l'art pour le peuple se trouva créé.

Si, à la vérité, existaient quelques grands esprits unissant en leur personnalité la science humaine à une intellectualité spirituelle qui leur permettait de considérer comme inutile la décoration des livres et des monuments, même de les désapprouver, de tenir en médiocre estime ceux qui s'y livraient ; ces exceptions restèrent peu nombreuses. Nous serions même tenté de nous féliciter de ces luttes et de cet enseignement, n'était que des disciples ardents ont poussé

trop loin l'application de ces idées, qui nous ont valu ces admirables lettres, ces exhortations et jusqu'à ces délibérations de conciles que l'on peut considérer comme ayant tracé le programme d'un art qui allait influer si grandement sur la civilisation.

D'ailleurs les conducteurs d'hommes n'hésitèrent point longtemps. On vit se passer pour la peinture les mêmes faits qui s'étaient produits pour l'art du livre. La doctrine de saint Jérôme fut rejetée au profit de l'enseignement de saint Éphrem ; peut-être convient-il de mentionner ici l'avis de saint Basile disant : toute création vient de Dieu, les peintres n'étant que des instruments.

Quoi qu'il en soit, le rôle assigné à la peinture fut suffisamment vaste pour nécessiter la coopération de toutes les forces. En effet, l'élaboration d'un thème religieux, pouvant servir d'enseignement, n'était pas sans offrir des difficultés tant sous le rapport d'éducation que sous celui de ses applications esthétiques et matérielles.

Que si certaines compositions empruntées aux miniatures pouvaient être adaptées en leurs grandes lignes aux édifices, d'autres sujets exigeaient l'accompagnement de textes explicatifs, qu'il était matériellement impossible de faire figurer dans de monumentales peintures.

A ce propos, faisons remarquer que la présence de textes explicatifs est bien plus fréquente à l'époque ogivale qu'à la période primitive, alors que le contraire s'imposerait à la critique.

Devons-nous attribuer cette anomalie à la volonté d'agir sur l'esprit du peuple par l'impression figurative, afin de lui laisser le mérite de la réflexion, de la méditation, et d'obtenir une compréhension plus complète des sujets que celle qu'aurait pu lui procurer un texte, qu'une lecture lui eût expliquée ?

Nous penchons vers cette dernière hypothèse, d'autant plus qu'à l'époque ogivale, le développement de l'enseignement, sa diffusion dans toutes les classes rendait possible, nécessaire même, la présence de textes qui devaient servir en quelque

sorte de règle de vie et dont les formules étaient d'application usuelle.

Nous devons admettre que l'on s'était aperçu que la représentation linéaire provoquait bien plus vivement l'esprit du peuple, que cette impression était bien plus durable; tandis qu'à l'époque ogivale, elle devait se compléter par des textes dont le souvenir évoquait la légende tout entière et permettait des rapprochements de situation, dont la morale, l'esprit de justice et de charité s'accommodaient parfaitement.

C'est le rôle éducateur par excellence que de ménager des développements graduels et successifs permettant de solliciter en même temps l'esprit et le cœur.

Une des premières préoccupations qui s'imposa à l'esprit des ordonnateurs des peintures monumentales fut de proposer aux yeux du peuple le grand principe de justice supérieure comme dominant tout l'enseignement.

Nul autre sujet ne pouvait mieux convenir en ces temps où souvent la loi du plus faible ne trouvait pas toute la garantie nécessaire. Les clercs, en peignant dans la voûte de l'abside centrale la personnification la plus redoutable de l'immuable justice, assignaient à chacun et ses droits et ses devoirs.

L'enseignement de ce principe était de tous les jours, l'application de tous les instants, et les conclusions que tous étaient en mesure d'en tirer n'étaient point perdues pour cette société dont le plus grand besoin était la reconnaissance de ses droits individuels.

Les sujets qui rayonnaient autour de ce centre lumineux coopéraient tous à ce but. Il semble que l'amour de la justice, la nécessité de sa prédominance aient fortement pesé sur l'élaboration du thème décoratif, car tous les sujets s'y rapportent directement, partout le Christ intervient comme le régulateur suprême. L'idée de souffrance n'interviendra que plus tard, et toujours accompagnée, dans ces primitives représentations, de sujets proclamant le triomphe final de la justice.

Le choix, d'ailleurs, semble s'être limité primitivement aux scènes de l'Ancien Testament. L'époque ogivale, au contraire,

glorifia volontiers l'Annonciation, la Nativité et toutes les scènes où interviendra la mère de Dieu.

A bien examiner les choses, c'est la conséquence du thème admis. Après l'affirmation du principe de justice, il convenait d'enseigner le respect, la protection due au faible, dont la personnification la plus pure est la femme.

Si la proclamation de ces deux principes n'était pas sans péril et allait à l'encontre des usages reçus, au milieu d'une société très peu sensible aux idées abstraites, alors que la seule loi reconnue était celle du plus fort, où la femme n'était considérée que comme un être inférieur, il faut d'autant plus louer la sagacité, l'esprit d'indépendance de ces premiers éducateurs.

A côté de ces idées dominantes, mais sans avoir leur importance, le thème décoratif comporte l'exaltation de la charité et de l'esprit de sacrifice. •

Dès lors, le choix des sujets devient assez vaste. On puisera indifféremment dans l'Ancien et le Nouveau Testament; et, à l'époque ogivale, les nombreuses chapelles rayonnantes des églises suffiront à peine pour glorifier ces vertus.

Est-il besoin de faire remarquer encore la logique de cet enseignement qui imposait l'affirmation de la justice, la protection du faible, la nécessité de l'esprit de charité, de sacrifice, et venait corriger ainsi les inégalités inhérentes à ces temps?

Le rôle éducateur de la décoration monumentale historiée ayant été admis, les thèmes et moyens d'expression adoptés, il restait à trouver les règles d'application.

Nous avons pu admettre que les premiers essais avaient été dirigés vers la décoration purement architectonique. Si un système complet de polychromie peut être esquissé d'après les motifs et fragments existant encore, les conclusions qu'on pourra en déduire affirmeront le complet accord de l'architecte et du peintre. Nous voulons entendre par là que la peinture n'a pas régné exclusivement dans les monuments, qu'elle a coopéré à leur décoration, mais n'a pas absorbé l'attention au point d'en faire un prétexte à polychromie.

Ce rôle n'est d'ailleurs pas sans grandeur, sans danger.

Si une certaine hésitation a pu se produire de nos jours, quant au principe de la polychromie totale ou partielle des monuments, cette hésitation doit s'être fait sentir également en ces temps. Mais nous croyons que le problème a été tôt résolu. Nous nous référons à ce fait que l'on suspendait temporairement des tapisseries dans les églises romanes, ce qui excluait indiscutablement, pour ces temples, l'idée d'une polychromie générale.

Comme pour les monuments primitifs, le complément indispensable de cette décoration fut la pose de plans de couleur sur les parties essentielles de l'ossature. On obtenait une décoration d'ensemble lors des grandes fêtes et l'harmonie en temps ordinaire se trouvait établie par la coloration naturelle des matériaux, avivés par ces touches de polychromies ou par la pose d'un ton plat sur les parois exceptionnellement recouvertes de tapisseries.

Nous devons ajouter ici que la distribution de la lumière dans les édifices romans ne permettait pas l'emploi de sculptures à larges saillies, qui, accrochant les rayons solaires, auraient projeté des ombres trop étendues.

La sculpture a appliqué le principe qui réussit si merveilleusement aux artistes des bords de l'Euphrate : elle multiplia ces plates-bandes à réseaux intaillés dont la peinture venait aviver les fonds par de chauds coloriages.

Si la concordance de l'art de la sculpture ou de la peinture est si difficile à obtenir, il y a lieu de constater que l'art monumental roman a été bien près de la réaliser.

Le système de l'emploi simultané de la peinture et des matériaux apparents s'est trouvé singulièrement adéquat aux nécessités de lieu, de climat et d'atmosphère de notre pays. Que cette décoration se soit étendue, soit devenue plus riche, plus variée, ait fait appel à des éléments plus compliqués : tels les applicages de stucs ou d'autres enduits, nous sommes prêt à l'admettre, surtout si l'on considère que la peinture historiée était devenue peu à peu prépondérante, les

tapisseries n'étant plus utilisées que comme décoration de stalles, bancs et autres objets mobiliers.

Mais les principes primordiaux ne pouvaient pas moins se résumer dans le parfait accord de la sculpture et de la peinture subordonné à l'expression architecturale ; ils ont été respectés et admis dans la conception de l'art ogival.

Nous pouvons même induire de cette méthode de coloriage des intailles à une espèce de simple linéament, en divers tons, pour les premières compositions historiées ; d'autant plus qu'il faut les supposer encadrées par une série de filets où les réseaux et figures géométriques trouvaient à s'intercaler. Ce furent de véritables camaïeux ou, plus exactement, des tracés dont toute la force d'expression se trouvait dans le dessin, le goût et surtout l'idée

Différents vestiges permettent de nous faire apprécier ce parti pris.

La coloration, faite de rouge jaunâtre, de jaune et de blanc, devait avoir des points de ressemblance avec la tonalité des manuscrits. Elle devait s'harmoniser avec les matériaux, en ce sens qu'elle en admettait, par endroit, le rappel ; alors qu'à son tour, elle intervenait dans les sculptures.

Progressivement, l'évolution du sens des couleurs s'accentuant, la somme de tons s'est accrue et les valeurs ont suivi une marche ascendante.

L'art architectural ogival devait d'ailleurs amener une refonte complète de la tonalité.

Les grandes baies, aux verrières multicolores, modifiant du tout au tout les conditions optiques, eurent comme conséquence de faire adopter une gamme colorique plus riche, plus variée et plus soutenue. Mais si la couleur intervint plus richement, si le dessin fut plus libre, plus expressif, si les sujets furent plus variés, on ne perdit pas de vue, tout au moins à l'origine, le caractère, le rôle éducatif de la peinture monumentale.

On peut avancer que nos églises ogivales aient été des lieux d'enseignement par excellence, et la marche évolutive, que

nous avons indiquée quant aux sujets, a produit, au moment où l'art pictural monumental fut à son apogée, le thème le plus complet, le plus propre à propager dans l'humanité les idées de justice, d'amour du prochain et de sacrifice.

Que l'on nous permette de faire remarquer ici la sagacité, la clairvoyance de ces éducateurs, qui ne reculèrent pas devant l'élaboration d'un programme théorique et pratique, devant la création de règles esthétiques pour inculquer aux populations les vertus primordiales, sachant que rien ne frappe mieux les intelligences que l'action figurative. Six siècles plus tard, on aura encore recours à ces principes, à ces leçons, pour combattre le vice du jour.

Les principes esthétiques de la peinture murale ont-ils subi des modifications profondes pendant la période ogivale?

Nous ne le croyons pas, abstraction faite de la liberté dans le dessin et de la richesse de coloris.

L'art pictural roman, après des tâtonnements, des essais qui ont échappé nécessairement à nos investigations, a réussi à élaborer, à appliquer une théorie, un ensemble d'enseignements pratiques qui ont pu subir certaines modifications de détails, mais dont l'héritage a passé presque intact à l'art ogival.

Si nous recherchons la cause de cette adaption pour ainsi dire intégrale, alors que nous pouvons constater que la naissance d'un style nouveau amène la répudiation des principes de celui qu'il remplace, nous ne la trouvons que dans la parfaite soumission des arts décoratifs : peinture, sculpture, tapisserie, aux nécessités monumentales, au respect des lignes architecturales.

En effet, si, malheureusement, il n'existe plus dans notre pays de monument roman dont les peintures puissent donner une représentation complète du système adopté, les vestiges relevés en permettront une reconstitution théorique. Ce mode, chose curieuse, est en parfait accord avec les enseignements des peuples dont la civilisation a précédé les premières manifestations de notre art.

Faut-il en conclure à une imitation? Non, loin de là. Il ne faut y voir que la déduction logique de principes longuement mûris.

La décoration picturale ogivale se renferma donc dans les limites que lui assigna son rôle. Elle ne voulut pas prendre une place prépondérante, annihiler l'expression architectonique du monument, ne voulut tendre à une imitation de la nature et n'envisagea point la possibilité de créer d'illusoires effets de réalisme. Elle ne répudia même pas le symbolisme de sa devancière, se contentant de le compléter.

Que si nous pouvons nous exprimer ainsi, elle développa et fixa les données de la peinture architectonique. Le sujet seul la préoccupa. Elle tendit de tous ses efforts à le rendre saisissant et concret en ses formules expressives. L'action, le mouvement fut subordonné aux formes architecturales. La couleur même se ressentit de cette préoccupation et dut se plier, ainsi que l'anatomie ou la figuration d'objets secondaires, à la loi des sacrifices, sans lesquels la peinture monumentale déchoit de sa grandeur et perd toute force expressive.

Que des inégalités de dessins, de proportions ou de couleur soient à relever dans les peintures monumentales, ce n'est pas à contester, mais elles découlent de la conception de cet art qui ne peut, tout comme la peinture verrière, vivre sans ses compléments naturels.

La peinture monumentale est un art d'interprétation, non de copie; un art parlant à l'intelligence qu'il sollicite à la réflexion, à l'observation.

Si un certain hiératisme, que d'aucuns n'ont pas craint de taxer d'ignorance, s'observe dans ces compositions, cet hiératisme même est d'ordre plus expressif en art monumental parce que les formes en sont plus dégagées d'humanité. Encore, que la recherche, le souci absolu de la perfection des lignes réelles compromettrait, en certains cas, la pondération et la sévère majesté des lignes de composition destinées à montrer un ensemble dont aucun élément ne peut être

distrait. Toutefois, il convient de remarquer la science dont le peintre du moyen âge fit preuve en cette occasion.

Si nous admirons l'art monumental des peuples de l'antiquité, qu'il s'agisse des bas-reliefs de l'Assyrie ou des intailles de l'Égypte où prévaut le souci de style, de même nous pouvons nous glorifier d'un art tout d'intellectualité.

La période ogivale touchant à sa fin, des transformations s'annoncèrent. Les sujets de petites dimensions tendirent à devenir prépondérants, amenant nécessairement une esthétique nouvelle, où les principes de sévérité, de majestueuse ampleur ne trouvaient plus à s'exercer.

La recherche du réalisme dans le détail, la profusion des ornementations, l'introduction du paysage entraînant l'emploi de la perspective, l'éparpillement de différentes scènes dans une composition étaient autant d'éléments d'incompatibilité et devaient à bref délai provoquer la déchéance de la peinture monumentale.

Non que nous n'ayons à glaner de fort belles choses dans cet art de transition, mais elles relèvent plutôt d'un art tenant le milieu entre la polychromie monumentale et la peinture de chevalet.

Bien qu'exécutées sur le mur, il ne nous sera donné de relever certaines de ces peintures dont la composition, l'éclairage, l'expression, le fini dans le détail, le coloris et le dessin constituent bien plutôt des peintures ordinaires.

Quand la Renaissance viendra implanter victorieusement ses conceptions, le peintre aura oublié les principes de la grande décoration. Ses compositions de vastes dimensions ne seront autre chose que de belles œuvres de peintures, — nous le reconnaissons volontiers, — où le souci du dessin, de l'anatomie, de la perspective, de la réalité dans le paysage sera poussé au suprême degré, mais où ne vibrera plus l'âme du peuple, parce que derrière cette décoration si somptueuse, si parfaite, si humaine, ne se trouvera aucun de ces principes qui transforment les esprits.

Le style.

La définition du style dans les polychromies monumentales, c'est-à-dire dans la peinture primitive par excellence, est peut-être la question la plus délicate, celle qui prête le plus à des controverses.

La polychromie monumentale — si elle a produit des œuvres de quelque importance esthétique — n'a pas, ne peut pas avoir de style, parce qu'elle repose sur des données imposées, qu'elle n'a pas évolué progressivement en s'appuyant sur la nature : telle est la thèse de certains adversaires.

Mais ces théoriciens semblent oublier que le style ne s'appuie pas exclusivement sur la copie de la matière, sur la perfection d'imitation d'un beau corps humain. Là est en réalité tout le débat, car les dénigrements ne s'attaquent qu'à cette partie de l'art.

Le style a pourtant une autre face, qui n'est pas moins expressive, moins importante.

Que les Grecs aient longtemps pratiqué le culte exclusif de la beauté des formes, cela répondait à leur caractère, épris de la splendeur physique, c'était en quelque sorte un besoin pour eux de rendre ainsi hommage à la beauté, et toute leur éducation tendait à ce but. Tout effort, toute tentative pour se rapprocher du modèle était le terme assigné à l'artiste, et la généralisation du type, bien plutôt que l'individualisation, fut le produit de cette conception. L'art grec, de l'époque de Phidias, obéissait donc aussi à des impulsions parfaitement imposées. Ce ne fut que plus tard qu'il se départit de cette sérénité suprême au profit d'une représentation plus expressive des passions humaines.

Cette métamorphose a-t-elle toujours coïncidé avec la perfection première des formes?

Nul n'osera l'affirmer. Car une conception destinée à frapper l'imagination doit nécessairement sacrifier au but à atteindre.

D'ailleurs, si l'on admet la théorie d'art qui consiste à ne tolérer ses manifestations qu'en tant qu'elles s'appuient sur la copie la plus parfaite que possible de la nature, on retranche du cycle de ses applications tous les arts où n'intervient pas la couleur, seule la peinture polychrome sera admise, parce qu'elle se rapproche le plus du monde réel. La conclusion fera sourire ; pourtant, elle est logique, car un bas-relief, une gravure ne nous donne qu'une image imparfaite de la nature; c'est à notre imagination à compléter l'œuvre de l'artiste.

Il se produit donc le même phénomène que lors de l'appréciation d'une peinture murale. De même que le bas-relief est impuissant à rendre l'ambiance de l'atmosphère, la perspective, la couleur, le détail des corps secondaires, de même la peinture monumentale doit faire abstraction de ces divers éléments pour se borner au tracé expressif. Pourtant, l'art du haut-relief est parvenu à nous impressionner vivement en n'utilisant que les éléments primaires de l'art figuratif. Nous n'avons qu'à nous souvenir des œuvres égyptiennes, assyriennes, etc., pour être frappé des similitudes qu'elles offrent avec nos œuvres picturales. Ce n'est donc pas la copie intégrale, servile de la matière qui constitue l'œuvre d'art. C'est le génie de l'interprétation, de l'adaptation, qu'il faut considérer dans les œuvres monumentales, car elles créent ce caractère particulier et distinct : le style.

Peut-il suffire d'interpréter d'une manière déterminée, en s'astreignant à l'observation de certaines règles, les formes et les corps que la nature offre à nos sens pour créer ou ressusciter un style ?

· Les tentatives des derniers siècles, surtout les essais infructueux de l'époque moderne, ont démontré surabondamment l'inanité de théories esthétiques ne reposant que sur les seules données d'une imitation purement matérielle. Ainsi, les tentatives de pasticher les œuvres de peinture du moyen âge ont pu offrir plus ou moins d'intérêt selon que l'auteur eut saisi ou

compris le parti pris, le dessin ou la couleur des modèles; mais il n'est pas téméraire de dire que la très grande partie de cette production n'a que des rapports éloignés avec l'art.

N'est-ce point précisément parce que l'habitude de penser s'est perdue, parce que l'idéal battu en brèche par des théories aussi creuses que brillantes a disparu, parce que de nos jours l'enseignement matériel doit suffire à tous les besoins, que nous constatons cette situation?

Quand existait l'habitude de s'inspirer aux pures sources des dogmes ou des croyances; quand les symboles offraient à la faculté créatrice de l'homme un vaste champ d'application; quand les cieux, les arbres, les plantes, l'être lui-même furent synthétisés en vue de concourir à l'expression idéale; quand cette doctrine s'appuyait sur un enseignement dont tout l'effort portait vers la perfection intellectuelle, le style, cette chose inconnue de nos jours, imprégnait les œuvres et régnait en maître.

Prétendrons-nous que le dessin fut impeccable? Que la synthétisation des formes mena droit au grand art?

Nous nous en garderons. Mais ce que nous soutenons, c'est que les œuvres monumentales des artistes modernes ne réussissent ni à nous émouvoir ni à nous impressionner, parce qu'elles n'ont ni la simplicité ni la naïveté primesautière des artistes anciens qui faisaient abstraction de leur personne, résumaient leurs aspirations, leurs croyances, ennoblissaient, par la stylisation, les éléments les plus rebelles.

La foi, la lutte pour l'idéal, la glorification d'un principe inspirent à l'artiste les œuvres les plus heureuses.

L'art du moyen âge s'abreuva à ces sources, et dans les cadres monumentaux des édifices il déroula son effort, résuma, abrégea, élimina tout ce qui eût pu le faire dévier de sa doctrine.

L'homme, au milieu de cette nature simplifiée, n'est pas une copie banale; il est plus : il est l'idée. Et la préoccupation de donner la première place à cette abstraction domine le moyen âge.

Le goût. — L'expression. — La décoration.
L'esthétique.

Si nous examinons la faculté d'impressionnabilité qui se dégage de la peinture monumentale, nous pouvons nous convaincre qu'elle se résume jusqu'à une certaine limite dans la parfaite logique de la fusion, de la forme et de l'idée.

Ces principes étaient d'ailleurs la base de tout l'enseignement. Une forme qui ne répondait pas à une idée ou à un besoin, était considérée comme dénuée de ce qu'on appellerait aujourd'hui le goût.

Non que la peinture obéissait à d'étroites formules apprises et appliquées en toutes circonstances ; au contraire, elle s'écartait volontiers des redites si difficiles à éviter, alors qu'au commencement, le cycle de ses sujets ne fut pas très étendu.

Elle s'inspirait avant tout des nécessités décoratives du monument, de son exposition, de son éclairage et de la comparaison des divers éléments dont se composaient les surfaces qu'il s'agissait de faire coopérer à l'expression générale.

Le goût résultait donc d'un effort intellectuel, d'une faculté d'analyse que possédaient, à un degré très vif, les artistes anciens.

De cette analyse, de cette compréhension intime des rapports de la somme d'expression décorative qui forme le partage des lignes achitecturales et des reliefs sculpturaux, combinée avec la valeur polychrome, dépend le caractère de l'œuvre picturale.

Que la compréhension ait été incomplète, que l'artiste ait négligé un élément d'appréciation, que cette espèce d'illumination intérieure, si nécessaire, lui fasse défaut, non seulement son œuvre personnelle en souffrira, mais la conception monumentale tout entière manquera de pondération. Par conséquent, elle ne possédera plus le don d'émouvoir.

Si le praticien étudiait jusqu'en ces derniers détails le côté décoratif des compositions, il se préoccupait davantage du côté expressif, convaincu que si l'intellectualité du sujet pouvait se résumer en quelques lignes essentielles, l'émotion en serait plus forte, et l'œuvre, par son ampleur, ne risquerait pas d'écraser une partie du monument. Le goût qui présidait à la conception décorative procédait donc par élimination.

Cette recherche n'a même pas hésité devant le sacrifice. Telle forme, telle attitude prise en elle-même péchera par défaut de proportions, de sens de beauté, de grâce ou d'élégance; tandis que, partie intégrante de la composition, ces défauts disparaîtront dans la formule générale.

Nous serions même tenté d'aller plus loin et de dire : que si les lois de la couleur, de la plastique ou de l'optique subissent des flexions, de même l'art du dessinateur monumental doit s'astreindre à des sacrifices si ceux-ci doivent renforcer le côté expressif de la composition.

Tracer les règles, déterminer les théories qui ont guidé les applications est impossible et surtout inutile, parce qu'elles dépendent non de causes fixes, mais dérivent des nécessités monumentales. D'autre part, elles doivent s'inspirer uniquement de ce principe : Qu'une œuvre monumentale peut être dépourvue des qualités que nous exigeons en général dans un tableau, du moment que l'émotion qu'elle est destinée à produire se manifeste. Or, cette émotion ne peut se condenser en règles théoriques; elle est le fait de l'impressionnabilité de l'artiste, de sa sagacité de faire la part de divers éléments essentiels devant coopérer à l'ensemble, surtout de la sensibilité de ses sens esthétiques.

Pour arriver à une théorie complète, la recherche, l'effort vers un dessin synthétisé, doit se parfaire par la sobriété de la gamme coloriste. La multiplicité, le trop grand nombre de nuances intermédiaires ne peut s'accorder d'une simplification du dessin : il doit y avoir entente complète, intime.

L'art ancien a réalisé cette union. Les compositions les plus importantes montrent des tonalités franches, mais ne rivali-

sent en aucune manière avec la vivacité des couleurs accen-
tuant les parties constitutives du monument.

L'esprit logique des anciens se manifestait encore là de façon
indiscutable en affirmant les principes esthétiques, l'accord des
arts décoratifs avec l'architecture. A celle-ci, l'intense valeur
monumentale ; aux autres, la sensibilité expressive.

La polychromie monumentale intérieure à l'époque romane.

> Théophile, humble prêtre, serviteur des serviteurs de Dieu, indigne
> du nom et de la profession de moine, à tous ceux qui veullent éviter
> ou dompter la paresse de l'esprit et l'égarement du cœur, en se
> livrant à l'utilité d'une occupation manuelle et à la douce méditation
> des choses nouvelles, je souhaite une récompense d'un prix céleste!
> *Schedula diversarum artium.*

Un sentiment de crainte, une hésitation fait trembler notre
plume en traçant ces paroles en tête de cette partie de notre
Essai. Elles sont comme le testament des choses passées,
comme la promesse des temps de liberté et d'idéal, comme le
gage d'amour et de paix ; elles tracent le devoir, affirment le
passé, indiquent l'avenir.

En effet, à l'inverse de l'art de nos temps, les manifesta-
tions plastiques de l'époque romane comportent la révélation
de l'état des civilisations mortes et des aspirations vers une vie
plus libre, vers des horizons plus larges. C'est la liquidation
de l'ordre de choses disparues, le recueillement plein de pro-
messes, la lutte entre la tradition antique et l'esprit nouveau.
De ces antagonismes surgit un enseignement, et l'hésitation,
la crainte nous saisit de ne pouvoir suffisamment dégager les
principes et les méthodes, les terreurs et les espoirs que révèle
l'art roman.

Terreur, espoir : telle est bien la caractéristique morale de
l'art roman. Car, si un contemporain a pu dire « que le monde

se secouait pour dépouiller sa vieillesse et revêtir une robe blanche d'églises », n'oublions point que l'humanité fut guidée par un sentiment de reconnaissance et d'amour.

Oui, les basiliques romanes, dont plusieurs, fières encore, se dressent devant nos yeux, nous enseignent la gratitude des peuples, alors qu'au milieu des éléments déchaînés sévissait l'horrible famine, que la peste exterminatrice promenait son feu et laissait des cadavres jusqu'aux portes des lieux saints, où vieillards, femmes et enfants, nus, décharnés, livides, tendaient leurs mains dans une supplication suprême.

Mais, malgré les désastres accumulés, il était naturel qu'un hymne d'espoir retentit dans l'humanité. L'art pictural s'empara, s'imprégna de ces idées et montra, dominant les grandes scènes des premiers temps du christianisme, l'austère mais consolante figure du Souverain Juge.

L'art roman s'appuya sur l'idéal et vécu d'humanité. Il tendit à rendre l'essor à la pensée et plia la forme à son expression.

Profondément croyants, s'inspirant uniquement des dogmes chrétiens, les artistes romans, émus au récit des souffrances de la Vierge, malgré le degré d'infériorité dans lequel les mœurs du temps tenaient la femme, se trouvèrent angoissés des tortures de la crucifixion dans laquelle des générations entières voyaient comme l'image de leurs propres souffrances.

Si l'impression que nous ressentons à la vue d'une peinture romane représentant le Christ en croix est si profonde, si douloureuse, alors qu'elle manque esthétiquement des éléments dont l'art peut l'embellir ou l'envelopper, éléments tenant une si grande place dans la pratique moderne, cette impression provient, non d'une recherche raffinée, mais de la sensation de douleur que ressentaient et savaient exprimer ces cœurs primitifs et simples. L'absence même de symboles ou de figures secondaires, tendant à donner à la composition un caractère surnaturel, marque que les artistes romans considéraient le drame du Calvaire comme un épisode d'ordre purement humain et dont le principe inspiratif, la souffrance

morale et matérielle, s'imposait à leur intelligence et faisait frissonner leur chair.

Ils souffraient des guerres, des famines, des inondations, de la « mort noire » et identifiaient leurs tortures avec celles du Christ, et l'espoir de la justice éternelle ranimait leur courage.

Il convient de remarquer que, pour s'inspirer de la douleur humaine, les créateurs romans ont su la dépouiller de motifs qui eussent pu compromettre le but vers lequel ils tendaient. Ainsi, le Christ, la Vierge, saint Jean seront l'expression la plus élevée de la souffrance humaine, sans que les affres de l'agonie du Christ ou les spasmes douloureux de la Vierge affectent des allures contorsionnées, théâtrales, ou qu'un inutile étalage de sang vienne enlever à la composition sa grandeur et sa force.

L'artiste a toutefois appuyé sur l'idée de la grâce en faisant jaillir des plaies les gerbes symboliques. Cette constatation est d'autant plus importante que nous avons pu assister, dans la suite, à un développement inverse; le procédé, la pratique, s'appuyant sur les ressources d'un art plus manuel qu'intellectuel, prendra la place de l'art purement expressif et devra suppléer à l'absence de ce facteur important par l'adjonction d'éléments naturalistes.

Mais si la source a pu momentanément perdre de sa limpidité ou même se tarir, nous croyons que l'école flamande doit aux primitives peintures romanes une grande partie des dons d'observation qui l'ont caractérisée dans la suite et que l'on ne retrouve que partiellement dans les autres écoles dont les prémices n'ont pas la puissance de charme et de vérité qui s'exhalent de nos œuvres.

A ce propos, nous tenons à spécifier que nous avons entrepris cet *Essai* dans l'idée de contribuer à fixer les principes de l'art roman monumental en notre pays et d'y rattacher notre école de peinture. Notre exposition ne s'applique pas intégralement aux polychromies allemandes, françaises, italiennes, car notre art s'écarte, sinon par ses grandes lignes ou son dispositif général, tout au moins par des qualités d'obser-

vation ou de coloris, des enseignements de ses grandes rivales.

Ainsi, la conception du personnage divin dans le *Souverain Juge,* qui domine et resplendit dans les conques des absides des basiliques romanes, allemandes, françaises ou italiennes, diffère essentiellement du concept flamand.

Faisons abstraction de la couleur, du dessin et bornons le parallèle à la conception intellectuelle de ce sujet primordial qui résume notre seconde proposition : l'espoir. C'est de ce sentiment que s'imprègnent les types de nos *Salvator mundi* ou de nos *Souverain Juge ;* soit que, la main levée, bénissante ils semblent fouiller de leurs yeux bleus et limpides les profondeurs du temple; soit qu'armés du glaive, dans l'attitude calme et méditative de la justice suprême, le regard perdu dans les cieux, toujours un sentiment de pitié, de commisération, de mansuétude, éclaire leur visage, un sourire de bonté erre sur leurs lèvres.

Elle est saisissante, cette expression ; elle fascine, elle émeut. Nous savons bien qu'analysées de près, les lignes de ces physionomies ne sont point classiques, que l'ostéologie de ces crânes n'est pas impeccable! Qu'importe, l'art monumental, c'est-à-dire purement expressif, a atteint son but. Il nous a émus et n'a point détruit l'harmonie des lignes architecturales. A notre art, il n'a fallu que cette seule donnée pour produire ces sensations; tandis que sous d'autres cieux, nous avons vu intervenir, dans la composition de pages semblables, des motifs d'ordre divers et, chose curieuse, presque tous empruntés ou basés sur les emblèmes du désespoir et du châtiment.

Nos artistes ont donc su imprimer à leurs créations un caractère de douceur et de simplicité qu'on pourrait s'étonner de trouver dans des régions qui n'avaient pas, comme certains pays voisins, des relations continuelles avec les centres de civilisation. Il faut en conclure que le goût et le sens de la perfection fussent arrivés déjà à un degré de sensibilité qui permit des audaces et des innovations.

Ces nuances sont peut-être moins sensibles ou apparentes

dans les enluminures des manuscrits : ce qui peut s'expliquer par ce fait que l'enlumineur travaillait sous l'inspiration directe du modèle, avec les mêmes outils et dans un but identique ; tandis que le décorateur devait tendre plutôt à une assimilation que le travail de transposition, de mise au point architectonique et d'harmonisation développait progressivement. Encore qu'il convient de remarquer que les artistes romans surent dès lors garder leur originalité, malgré le mariage de la grecque Théophano avec l'empereur Othon II, qui provoqua un fort courant d'art essentiellement byzantin.

Le thème iconographique que nous venons d'indiquer et dont l'inspiration dominante fut l'espérance, se complétait admirablement par le choix des scènes secondaires.

Ainsi, l'*Arbre de Jessé* figurant la royauté du Christ et aussi son esprit d'humilité décorera l'arc triomphal — église d'Hastière-par-Delà —; la flagellation, le couronnement d'épines, etc., fournissent les petites scènes des parties pleines — église d'Alden-Eyck —; des arcs de la nef. Les grandes surfaces furent réservées aux épisodes de l'Ancien Testament, de préférence à ceux évoquant la Résurrection des morts, telle la *Fille de Jaïre*, etc.

Ces choix ne furent pourtant pas exclusifs. La cathédrale de Tournai nous offre de beaux spécimens de peinture romane dont le sujet se rapporte à la glorification de sainte Marguerite. La chapelle des comtes de Hainaut, à Mons, nous montre également un sujet rentrant dans cette catégorie. D'autres motifs encore peuvent se réclamer de cette conception. Mais en principe et dans l'idée des créateurs du temple roman, — nous appuyons sur le mot créateur en ce sens que l'élaboration complète du temple lui était dévolue, — les sujets étaient et devaient être tirés exclusivement des faits de l'ancienne alliance; par extension on y adjoignit des épisodes du Nouveau Testament.

De fait, il ne pouvait en être autrement ; car si le principe de la décoration légendaire finit par triompher des résistances, si les adversaires de l'image s'inclinèrent devant les résolutions

du Concile de Nicée condamnant les iconoclastes, ce fut pour adopter et appliquer les enseignements du grand pape saint Grégoire.

La doctrine fut strictement suivie, aucun élément étranger n'y trouva place. Les peintures romanes n'admirent point la présence des donateurs, pas même à titre secondaire et de proportions réduites. Aucun signe, aucune inscription profane ne vint altérer leur unité.

Généralement on divisait les grandes parois en une série de zones horizontales séparées par un listel légèrement orné ; le bas des compositions était ordinairement enrichi de draperies.

Cette décoration se complétait souvent d'arcatures, de pignons et de dais, particulièrement dans les parties de l'édifice ne comportant qu'une zone de composition ou affectant le mode processionnel.

Vers la fin de la période romane, la partie inférieure du chœur représentait souvent les apôtres, les évangélistes, les prophètes, le Précurseur dans les arcatures curieusement agencées, surmontées d'une frise où les médaillons légendaires alternent avec les figures des sybilles, des motifs ornementaux — églises de Tongres — et d'inscriptions prophétiques.

Il convient de remarquer que les artistes romans semblent avoir évité de choisir les scènes où la présence de l'enfant était nécessaire, et quand elle s'imposait, le décorateur nous légua un type dépourvu de grâce et d'une naïveté de dessin dénotant bien des hésitations.

De la même époque date, semble-t-il, l'usage de peindre les apôtres sur les colonnes de la grande nef.

Si nous possédons quelques spécimens de décoration de voûtes pouvant se réclamer de la tradition romane, ils ornent des monuments de la période ogivale, et nous devons rattacher leur composition bien plutôt à l'inspiration de l'enluminure qu'à la peinture monumentale.

De fait, ces décorations n'appartiennent pas à l'art roman, car elles furent inapplicables aux voûtes romanes, ni à l'art ogival qui créa des floraisons adéquates au système de construction.

L'église collégiale de Huy offre, en certaines parties, de curieux documents renseignant sur le goût de ce genre de polychromies.

Les porches romans, qui en d'autres pays frappent les passants par les visions de l'Apocalypse, n'existant malheureusement plus en notre pays, nous sommes réduit aux conjectures.

Des fragments, à peine lisibles, nous ont convaincu que les tympans des portes reçurent des peintures légendaires ou même purement décoratives, comme nous avons pu nous en rendre compte dans la partie de notre *Essai* qui traite de la polychromie extérieure.

La pensée qui a conçu, qui a guidé, la pratique qui a présidé à l'exécution de la polychromie architectonique, s'inspirait de ce principe primordial que, pour être expressive et s'identifier avec le monument qu'elle est appelée à achever, elle devait borner ses efforts à l'observation du geste.

Le clair-obscur, la perspective aérienne ou linéaire, l'observance des proportions exactes, même celle des couleurs, tout, jusqu'aux fonds historiés, fut sacrifié, et le dessin fut ramené à une énonciation hiératique, sans doute, puisqu'il inspirait des Byzantins, mais suffisamment expressif pour ne rien devoir à la routine.

Par suite de quels efforts ou de quelles suggestions le dessin s'est-il inspiré des meilleurs modèles des Grecs? Les vases étrusques ont-ils fourni le canevas vainement cherché jusqu'alors? Les *sgraffiti* ont-ils pu exercer une influence quelconque? Nous ne le savons. Mais il est indéniable que les figures le plus simplement traitées en linéaments bistrés possèdent une allure, une ampleur majestueuse — église de Lelle — qui devait s'accorder fort bien avec la sévérité de ton de la couverture de bois.

Il est hors conteste que le dessin décoratif a obéi à d'autres impulsions que celles résultant de la vulgaire traduction d'enluminures.

Souvent apparaît, au travers des inexpériences, des hésita-

tions, le souci des combinaisons réalistes et de réminiscences antiques.

Certaines têtes, surtout, impressionnent par leur régularité expressive que l'on peut croire avoir été étudiée sur nature, — abbaye de Saint-Bavon, à Gand, — tout en se rapprochant des primitifs Grecs.

Malgré que le dessin des yeux soit généralement fautif, on ne peut refuser à certains masques le don d'exprimer les sentiments dont sont animés les acteurs. Ainsi, la douleur, la douceur, la compassion, l'innocence se traduisent parfaitement; tandis que l'épouvante, la colère ou l'identification des vices trouvent leurs caractéristiques.

Nous ferons remarquer, à ce propos, que ces qualités révèlent un art avancé, riche de l'esprit d'observation.

Il serait curieux de mettre en parallèle les masques d'acteurs des belles époques de l'art antique avec les têtes d'expressions de l'époque romane. L'inspiration est la même.

Nous croyons que la conclusion qui s'imposerait serait en faveur de la thèse subordonnant l'expression à la régularité purement plastique; thèse que s'assimilaient les Romans et les Gothiques dans leurs polychromies décoratives.

Les mêmes éloges ne peuvent être accordés au dessin des mains et des pieds dont la structure anatomique semble avoir été pour les artistes romans une véritable énigme encore obscurcie par le problème de la perspective et du raccourci.

Cette défaillance pèsera longtemps sur le dessin roman. Tel personnage, dont l'attitude ou le geste frappera par la correction et l'intimité expressive, verra diminuer singulièrement l'effet produit par l'outrageante position qu'occupent ses pieds.

Quoique le dessin des mains échappe un peu moins à ces critiques, encore faut-il déplorer leur manque de proportions qui s'étendait à la généralité des choses reproduites.

La connaissance des lois des proportions humaines semble avoir échappé à la compréhension de ceux qui, sur le terrain de la construction architecturale, ne se permettaient ni une faute ni une erreur.

L'art roman pictural est redevable de cette erreur à ces pré-
mices byzantines qui exagérèrent la sveltesse si élégante, si
pleine de grâce des belles époques de l'art et que la Renais-
sance évoqua avec moins de simplicité.

Il faut croire qu'induits en erreur, les artistes ne surent se
ressaisir en consultant la nature, car ils persistèrent jusqu'à la
fin dans la création de ces types longs, émaciés, aux têtes trop
petites, aux extrémités disproportionnées. Pourtant, ils avaient
souvent su s'affranchir de l'hiératisme et de la raideur byzan-
tine. L'indication des plis des draperies parfois collantes sur
certains membres démontre que des préoccupations vers des
connaissances anatomiques hantaient leurs esprits.

Que si la représentation de la nudité humaine n'eût point
découragé leurs efforts, il convient d'attribuer leurs empêche-
ments bien plutôt à la conception intellectuelle d'un art supé-
rieur qu'à une incapacité pratique.

Le dessin tout archaïque des Crucifixions démontre la ten-
dance à l'épuration matérielle; tandis que dans les scènes de
la vie profane, les artistes ont montré une outrance assez réa-
liste des formes humaines — église collégiale de Tongres.

Nous sommes tenté de croire qu'ils voulurent exprimer
ainsi l'antithèse existant entre l'essence divine et la nature
humaine. Encore pouvons-nous voir que la nudité, en
dehors de certaines Crucifixions, n'est admise que dans la
Résurrection; c'est le symbole que l'on a voulu indiquer.

Remarquons que la reproduction des êtres appartenant au
règne animal fut très étudiée, comme le furent aussi les formes
humaines dont étaient révêtues les images se réclamant des
cycles mythiques.

D'ailleurs, il semble que les chroniques ou les lettres du
temps soient muettes sur la question de la nudité des formes.
Nous croyons que l'ignorance de la structure humaine ne fut
pas si complète qu'il paraît ressortir de l'étude de quelques
types. Ainsi, le jet de certaines parties de draperies, malgré
leurs anguleuses raideurs, révèle parfois une somme de recon-
naissance que l'hiératisme des plis s'efforce précisément de
voiler.

Telle figure romane, juste de mouvement, de proportion, d'attitude, d'expression, et dont vous aurez, dans votre esprit, modifié les angles disgracieux des draperies, vous apparaîtra raisonnablement construite surtout en vue de sa fonction purement décorative.

Mais ne faut-il pas attribuer à une autre cause cet élégant hiératisme, qu'on retrouve si généralement dans les compositions romanes? N'est-il pas permis de croire que, comme tous les peuples jeunes, nos ancêtres possédaient des statues somptueusement habillées? Seule déjà, la richesse de ces habillements nous fortifie dans nos suppositions ; car, à de rares exceptions, les personnages romans se parent, à l'égal des puissants de la terre, de luxueuses étoffes brodées d'or et de pierreries : ce sont les caractéristiques des statues de divinités chez tous les peuples anciens.

L'artiste pouvait donc s'inspirer de la nature pour la construction anatomique. Les plis des draperies lui furent indiqués par ces effigies habillées. De tout temps d'ailleurs, les voiles furent considérés comme des attributs de dignité. Ce ne fut que bien tard qu'on songea, dans nos contrées, à opposer — à l'imitation de la Grèce — l'humanité drapée à la nudité des êtres célestes.

On peut supposer à ce sujet une certaine hérédité de peuple à peuple. Si nous constatons dans nos œuvres de curieuses réminiscences antiques, nous devons admettre qu'à travers les temps, la coutume des statues habillées n'a pas subi d'éclipse.

L'Assyrie, l'Égypte, la Grèce connurent cette mode, dont notre pays, comme l'Espagne et la Russie, garde de nombreux spécimens. Car le sentiment décoratif domina exclusivement l'art roman et trouva à s'exercer librement dans le domaine de la composition.

Le groupement n'a pas préoccupé sensiblement les artistes. Ils ont considéré et étudié le fait principal et ont établi leurs personnages, en faisant abstraction du mouvement qui accompagne généralement toute action publique, n'exigeant de la

peinture monumentale ni l'illusion de la nature ni le charme résultant de l'observance des lois de la perspective ou du clair-obscur, la considérant comme un graphique sobrement enluminé, ne faisant de vide dans les parois, l'appliquant en adjuvant décoratif et en complémentaire architectonique. La polychromie ainsi conçue contient des enseignements malheureusement fort peu compris encore de nos jours.

Les artistes romans connurent et pratiquèrent l'art des sacrifices. Ils procédèrent par voie d'élimination pour s'en tenir à la représentation des personnages et des objets principaux seuls importants et nécessaires au but à atteindre.

Dans les épisodes où la présence de personnages nombreux pourrait se motiver, l'artiste roman s'attachera à captiver, à attirer l'attention du spectateur sur le fait essentiel de la scène.

Il étudiera l'expression, tendra à lui donner toute son acuité, exagérera même certains traits et s'efforcera d'imprimer un caractère d'énergie, de force aux gestes et à l'attitude des acteurs principaux. Plus l'effort, la recherche, l'étude, afin d'arriver à des formes concrètes, auront été grands et consciencieux, plus la conception s'en ressentira et se rapprochera du principe fondamental de l'art monumental, qui est la synthétisation des formes sobrement remplies de tons plats non modelés mais accentués par des rehauts clairs ou foncés.

L'intention de doter les personnages principaux d'un maximum d'expression ne reculait pas devant des singularités. Par exemple, celle de donner aux figures secondaires des proportions plus réduites.

Cette anomalie est évidemment voulue et ne peut être attribuée à la recherche des plans ou de la perspective aérienne, puisque ces lois ne s'appliquaient que très imparfaitement aux lignes architecturales, donc purement linéaires.

L'expression des physionomies des personnages secondaires se ressent aussi de ces préoccupations, elle est plus placide, sans accentuations, et est dépourvue de ce sentiment passionnel qui brille parfois si vivement dans les yeux grands ouverts aux bleus profonds des Christs magnifiques.

Il en est de même de l'action gesticulaire réduite au minimum chez les assistants de moindre importance. D'aspect plutôt froid, presque impassible, de volonté inerte, sans un mouvement, ils semblent être bien plus des personnifications historiques que les témoins émus ou passionnés des drames qui se déroulent sous leurs yeux. Ainsi, l'attention du spectateur se détourne d'eux et se concentre sur l'action principale.

La seule concession que se permettra l'artiste en vue de faire porter tout son enseignement aux scènes reproduites, consistera à indiquer le nom et la qualité du personnage en quelques lettres abréviées, ordinairement placées à ses côtés. Ce n'est pas de l'impuissance : c'est l'esprit de sacrifice qui s'étend même jusqu'à la synthétisation des formes des objets inanimés.

A la vérité, la simplification des formules extérieures fut la pierre angulaire du programme décoratif roman.

Sur des fonds généralement bleus, l'artiste ne tenant aucun compte de la ligne d'horizon, sans un motif : rocher, montagne, plaine ou océan, qui permette de préciser l'endroit où se passe la scène, se borna à un étoffage volontairement simplifié. L'indication du plein air lui était fournie par la présence d'un arbre, d'un arbuste, d'une plante ou d'une fleur, d'essence ou d'espèce presque identique dans toutes les œuvres. Le soleil, la lune, les étoiles donnaient une perception assez nette du jour ou de la nuit; une argentine ligne serpentante simulait le fleuve le plus redoutable, tandis qu'un portique, une tour spécifiait un palais, une ville, alors que quelques arcatures suffirent à provoquer l'idée d'un monument important.

Le métier fut à la hauteur de la conception. Aucun écart n'était toléré. L'expression seule comptait et la graphique se condamnait malgré les moyens qu'elle possédait à se faire humble et obéissante exécutrice.

Elle restreignait son action, annihilait sa force, et les tracés les plus concrets servaient cet art que nous ne pouvons nous lasser d'admirer, — que nous ne pouvons atteindre, —

malgré ses imperfections ou ses lacunes plus apparentes que réelles.

La couleur subissait également une codification dont l'échelle des valeurs, des relations et des complémentaires fut basée sur des observations multiples et d'une subtilité d'analyse spectrale qui défie la science moderne.

Les églises romanes, par suite de l'étroitesse des baies, furent peu éclairées et les matériaux de construction, de nature grise et froide, ajoutèrent un élément de sombre majesté qu'il convenait de corriger par des tonalités claires mais soutenues. En première ligne venait le bleu employé comme fond des grandes surfaces : cette couleur avait le don d'agrandir le vaisseau du temple et de s'harmoniser intimement avec l'architecture.

La comparaison des absides polychromées avec celles dont la pierre est restée à nu fournira un élément d'étude.

Autant le chœur des églises non polychromées semblera sombre, lourd, austère, inspirant même un sentiment de crainte pesant sur l'esprit du peuple, autant les bleus légèrement verdis dont se pareront les conques des absides, éclaireront, rendront plus légers les ensembles architectoniques et établiront un lien d'intimité intellectuel entre le fidèle et le monument. Et quand ces absides s'orneront du Christ rédempteur, quand les parois dérouleront des scènes historiques où se détacheront sobrement les blancs, les jaunes, les verts et les ocres rouges dont s'habillent les personnages, cette harmonie monumentale, tant cherchée de nos jours, existera devant nos yeux et sollicitera nos sens. Puis, de délicats tons intermédiaires : pourpre, rose, gris, orange, vert très clair, viendront compléter, adoucir, harmoniser, par des détails d'un travail parfois précieux et compliqué, la robustesse de la tonalité générale.

L'arbitraire de certaines distributions de couleurs ne doit pas être attribué à l'ignorance ou au mauvais goût, mais bien à quelque idée symbolique ou poétique.

Tome LXI.

Comme l'art grec, la sculpture romane léguera aux Gothiques la tradition des cheveux dorés et des chairs à coloris outrancier. La peinture romane ne put appliquer ces idées, la tonalité générale s'y opposant, alors que l'art gothique s'en accommoda parfaitement.

Que si l'opposition des tons non nuancés eût détruit le rythme colorique, les cernés et les hachures bruns, rouges ou blancs verdi remédièrent à ce défaut et donnèrent une finesse d'harmonique accord tout à fait supérieure.

Les romans ont d'ailleurs tiré un parti vraiment merveilleux du système des redessinés et des hachures blancs et noirs, qui à certains moments leur tenait lieu de modelé.

Ainsi, examinez les chairs dont le ton local est rompu par des hachures vertes que l'on retrouve à l'arcade sourcilière, au nez, aux lèvres et même à la barbe, et vous apprécierez la souplesse d'exécution, l'acuité harmonique de vision de ces artistes qui appliquèrent des lois dont la théorie nous est à peine révélée.

Cette méthode ne produisait aucune sécheresse. elle aidait en certaines parties à révéler le contour d'un membre ou à imprimer une forte empreinte réaliste aux physionomies.

Ni le principe de hachures et cernés de tons variés, ni le faire plus libre ne rappelle en rien la pratique de la peinture verrière.

D'ailleurs, en certains endroits, on a usité non de glacis mais de frottis de tons différents de ceux sur lesquels on les posait. Cette méthode, tenant le milieu entre le modelé et les hachures, offrait aux artistes une ressource d'harmonisation dont ils usèrent avec discernement.

Les empâtements ne furent employés que dans les perlés des broderies ou dans certains motifs d'orfèvrerie.

Que si de grandes scènes décoraient les parois principales, des bandes chargées de palmettes, de fleurages, de filets perlés, d'imbrications ou de rideaux accrochés à des arcatures, des figures de saints surmontées de dais et de frises ornaient d'autres parties du temple.

Tout en remplissant par leur symbolisme un rôle d'enseignement, ces polychromies furent de moindre importance, et il semble que l'inspiration comme l'invention dénote quelque peu de fantaisie.

Il est à considérer qu'elles étaient destinées à relier les diverses parties du monument, tant architecturales que sculpturales, et qu'un peu d'originalité fût permise, surtout qu'elle trouva son guide dans la nature.

Par là même, les diverses couleurs employées étaient plus nombreuses ou tout au moins s'épanouissaient plus volontiers dans un même motif. Nul or ne semble, dans nos pays, en avoir adouci ou exalté les manifestations.

Il nous faut signaler ici le rôle colorique des pavements.

En effet, de bonne heure, l'usage des carrelages polychromes a été adopté dans nos constructions. Les progrès accomplis dans l'art de la fabrication permirent de substituer bientôt aux carreaux verts, jaunes, noirs ou rouges des spécimens plus ornés. Dès lors, les pavements coopérèrent à la décoration générale et soutinrent la coloration des murailles. Des rappels de jaune, d'ocre rouge, de vert assombri et de noir harmonisèrent les ensembles.

Purement géométrique à l'origine, les carreaux s'imagèrent de représentations diverses et compliquées.

Ce seront encore les lettres du grand saint Bernard qui nous permettront de nous faire une idée de l'art du potier à cette époque reculée.

Qu'on nous permette de transcrire ici un fragment de sa lettre à Guillaume, abbé de Saint-Thierry : « Mais quoi! ces images de saints qui couvrent ce pavage même que nos pieds foulent, sont-elles au moins respectées? Souvent on crache sur la figure d'un ange, à chaque instant la face de quelque saint est frappée par les talons de ceux qui passent. Pourquoi ne pas épargner ces saintes images ainsi que ces belles couleurs? Pourquoi orner ce qui doit être souillé à chaque instant? Pourquoi peindre ce qui doit nécessairement être foulé aux pieds? »

Nous ne pouvons, en présence d'un texte aussi révélateur, que regretter l'anéantissement d'éléments décoratifs aussi importants pour l'histoire de l'art. Car il est indiscutable que ce furent également les peintres qui, à cette époque, composèrent ces carrelages, tout comme le fit plus tard notre Melchior Broederlam.

Si notre pays ne nous offre plus de spécimens de polychromies de voûtes en pierre, à plus forte raison est-il dépourvu de documents concernant la décoration des gitages ou plafonds en bois. Cette lacune est à regretter profondément, car cette décoration nous eût permis d'apprécier des compositions que notre génie a certainement rendues très originales et nous eût autorisé à dégager le système polychromique complet à la première époque romane.

Il est vraisemblable que la substitution des voûtes en pierre aux plafonds de bois a bouleversé profondément l'économie colorique. Et si des églises romanes ont été entièrement peintes en notre pays, nous croyons que la couverture en bois a motivé ce parti pris et que l'avènement du règne de la pierre a eu comme résultat logique de borner l'emploi de la couleur aux lignes architectoniques, aux nécessités de l'enseignement du peuple.

La polychromie monumentale extérieure à l'époque romane.

Si des spécimens relativement nombreux de peinture monumentale intérieure de l'époque romane sont parvenus jusqu'à nous, il n'en est malheureusement pas de même de la polychromie extérieure, qui toujours restera incomplète pour nous.

Non que l'existence d'un art polychromique extérieur puisse être contestée; loin de là, mais les traces purement architectoniques que l'on retrouve sur certains monuments ne suffisent point à édifier un système d'enseignement.

La tradition polychromique dans l'architecture romane procède d'ailleurs des origines byzantines; encore que ces prémices ne trouvèrent certainement pas nos populations entièrement dépourvues du sens de la couleur.

En dehors des conjectures que nous avons faites sur les premières périodes de familiarisation avec l'emploi de la couleur, nous devons admettre que l'art des Saxons et des Normands a influencé le goût de nos aïeux.

Que si, à défaut de monuments complets de polychromie décorative extérieure, nous consultons les manuscrits, nous y découvrons sinon le système adopté parfait et intégral, tout au moins une donnée que les vestiges existants éclairent et viennent rendre probants.

Ainsi, l'encadrement architectural des manuscrits romans est toujours polychromé : colonnettes, arceaux, corniches, dais, baldaquins, consoles ou piédestaux s'enlèvent en couleur sur le parchemin à l'exclusion d'une imitation des tons de la pierre, comme les miniatures de l'époque ogivale nous en montrent de nombreux exemples.

Nous en inférons que la polychromie extérieure s'inspira des principes que l'on appliqua à l'intérieur, admettant que les réserves de parchemin répondissent aux pleins des monuments.

Dès lors, la peinture devient purement architectonique avec cette restriction que la partie légendaire pût s'exercer dans les tympans, encore que l'ornementation ne fût entièrement exclue, surtout quand elle s'inspirait d'idées symboliques.

Nous pouvons d'autant mieux admettre que les motifs architecturaux des manuscrits sont comme le reflet des polychromies, qu'ils étalent exactement les mêmes couleurs sur les membres équivalents de la construction intérieure, et que les vestiges que nous percevons encore à l'extérieur répondent parfaitement aux tons indiqués par les miniaturistes. Une remarque s'impose toutefois : si les colonnettes des porches sont couvertes parfois d'une teinte rouge, alors qu'à l'intérieur elles sont laissées à nu et que le fond sur lequel elles s'enlè-

vent est teinté de rouge, cette intervention s'explique par le
.jeu de la lumière.

Les temples romans ne jouissant en général, à cause de
l'étroitesse des fenêtres, que d'une lumière peu vive, la théorie
d'accentuation des lignes maîtresses pouvait s'exercer. L'appli-
cation d'un fond vivement coloré faisant ressortir les éléments
constitutifs trouvait à l'extérieur sa contre-partie.

La lumière éclatante du grand jour venant frapper les mou-
lures, les chapiteaux, les colonnettes ou les autres motifs
sculptés, faisait valoir leurs saillies en les détachant du fond
considéré comme partie secondaire.

D'autre part, la trop grande force de lumière pouvant rendre
peu intelligibles certaines séries de lignes ou la crainte de
voir aux jours sombres les porches des églises offrir des
masses trop sévères, la coloration des éléments primaires
s'imposait. Elle s'exerça toujours franchement par tons entiers
sans emploi de tonalités intermédiaires.

Le bleu, le rouge, le jaune, le vert, le blanc, le noir s'appli-
quèrent sur les colonnes, firent ressortir les reliefs des cor-
niches ou accentuèrent les sculptures. Il convient de remar-
quer que seul le rouge fut employé à la couverture de surfaces
présentant une certaine importance; le bleu, le vert, le jaune
ne doivent être considérés que comme couleurs de pure
décoration, c'est-à-dire qu'elles furent usitées pour la satisfac-
tion des yeux; de même, le blanc ne s'employait qu'avec dis-
crétion, à l'opposé du noir, dont la valeur fut souvent mise à
contribution pour l'accentuation d'une partie essentielle.

Nous devons faire remarquer que les manuscrits offrent à
peu près la même proportion et le même système dans l'em-
ploi des couleurs.

Si l'or n'a pas été d'un usage courant à l'intérieur, son
emploi s'est assez généralisé à l'extérieur. Nous en trouvons la
raison dans ce fait que les porches, — n'oublions pas que c'est
là que la polychromie a trouvé à s'exercer, sinon exclusive-
ment, tout au moins d'une manière complète, — généralement
très ornés et offrant parfois des profondeurs considérables

sollicitaient l'appoint coloriste qui ajoutait encore à leur allure monumentale.

Que si dans les monuments de second ordre, la multiplicité des moulures ou des sculptures fait défaut, la polychromie n'est pas bannie entièrement. La conception monumentale aura prévu sa présence sous forme d'appoint, c'est-à-dire qu'outre la diversité des matériaux, la couleur interviendra afin d'accentuer les membres ou les parties essentielles.

Encore qu'à défaut de bas-reliefs, les tympans recevront une composition peinte représentant de préférence le symbole de Justice.

La composition ornementale essentiellement symbolique complétera la scène principale ; on peut dire qu'un grand souci d'expression présidera à l'élaboration et à l'exécution de ce canevas, ce qui s'explique par l'enseignement qu'on voulait faire découler de ces représentations.

La polychromie monumentale intérieure à l'époque ogivale.

> « Nous sommes, par la grâce de Dieu, appelés à manifester aux hommes grossiers qui ne savent pas lire, les choses miraculeuses opérées par la vertu de la sainte foi : notre foi consiste principalement à adorer et à croire en un Dieu éternel, un Dieu d'une puissance infinie, d'une sagesse immense, d'un amour et d'une clémence sans bornes. »
>
> Statuts de la Corporation des peintres de Sienne, 1355.

Quand nos yeux tombèrent pour la première fois sur ces lignes si suggestives — que nos Flamands eussent pu signer — nous fûmes frappé de la parenté intellectuelle existant entre elles et nos œuvres, et si un jour la découverte d'un document similaire flamand venait à se produire, nous ne serions point étonné d'y retrouver la même pensée haute et pure.

En effet, le souci d'enseigner, de développer l'essor de la pensée, d'élargir le domaine des connaissances, de faire péné-

trer l'esprit de justice, d'adoucir les mœurs, fut la tàche de ce XIII⁰ siècle qui marqua l'aurore d'une ère d'incomparable grandeur.

Ce noble travail fut entrepris avec une méthode, un esprit d'ordre et de mesure dont on pourrait embrasser toute l'étendue en se reportant par la pensée aux luttes — non exemptes de douloureuses défaites — que des esprits éclairés durent soutenir longtemps afin de tirer la civilisation de l'état de prostration qui menaçait de l'étouffer.

A la vie étroite, à l'art difficilement dépouillé de ses formules hiératiques, à l'enseignement privilégié du petit nombre, à l'effacement de la femme, on substituera l'esprit de liberté et d'indépendance. L'enseignement devint l'apanage de tous. L'art, la poésie furent cultivés. La femme occupa au foyer et dans la société une place respectée, faite de douceur, d'amour.

Nous n'hésitons point à dire que ce furent ces deux vertus qui dominèrent l'art du moyen âge. Des transformations rapides, radicales, s'étaient d'ailleurs opérées dans l'état de la société et avaient créé un mouvement qui, désormais, ne s'arrêtera plus.

A peine délivrées des entraves du léthargique passé, les populations jouissant d'une paix tout au moins relative, moins exposées à la famine engendrant le fléau de la peste, furent avides de connaître et se pressèrent autour des monastères, seuls centres d'éducation morale, d'enseignement d'art pratique.

Quand, à côté des récits bibliques et des épisodes de la primitive chrétienté, parut ce livre, charmant entre tous, *La légende dorée*, de Jacques de Voragine, et le *Roman de la Rose*, de Guillaume de Lorris et de Jean de Meung, alliant la douce allégorie à la fine satire, le mouvement poétique qui devait inspirer les artistes fut créé et la source coula claire, limpide.

Un autre facteur était d'ailleurs entré en ligne. L'architecture ogivale, modifiant profondément les conditions optiques,

substituant les larges baies aux étroits fenestrages romans, diminuant les surfaces susceptibles de recevoir des compositions, s'imposa rapidement, car elle avait parlé à l'imagination du peuple.

Le renouveau fut général. La transformation de l'idéal s'opérait sous l'inspiration de la poésie. L'architecture créait des merveilles de grâce et de hardiesse. La peinture, après le temps de recueillement que lui imposa une inéluctable époque de transition, fut apte aux grandioses collaborations. Tout d'abord elle rajeunit, compléta les thèmes iconographiques en élargissant leur champ d'observation et en leur communiquant une vertu d'enseignement si efficace que certains prélats aidèrent puissamment à la fondation d'écoles de peinture.

Le chœur des églises ogivales, à l'inverse des constructions romanes, ne laissait que peu de surface plane susceptible de recevoir des compositions à nombreux personnages. Le sectionnement des voûtes ne convenait que très imparfaitement à la figuration du *Souverain Juge*, si fréquente, si imposante dans les coupoles romanes.

Toutefois, il n'échappa pas aux inspirateurs de l'art ogival, que le chœur devait être réservé au Rédempteur.

Le Sauveur, la Vierge. le Précurseur et les Prophètes furent peints, soit dans les arcatures monumentales inférieures, — église du Sablon à Bruxelles, — soit, quand les murs furent plans, dans des motifs architecturaux.

Cette dernière disposition permettait dans la partie supérieure la représentation de scènes relatant les grands épisodes des premiers temps bibliques.

Une frise à médaillons légendaires surmontait les arcatures et servait à lier les deux parties.

Ce mode, d'inspiration romane, n'a pas été fréquemment usité, soit par suite des arcatures architecturales, soit à cause des stalles que l'architecture ogivale transporta au chœur.

La polychromie légendaire du chœur de la collégiale de Tongres nous initie à ce système. Elle révèle même ses primitives origines romanes. Certaines figures d'apôtres semblent

étroitement apparentées avec les effigies de la chapelle Zen, à Saint-Marc de Venise.

Nous pensons ne point nous tromper en disant que l'effet produit dans les basiliques romanes par la présence dans la coupole de la majestueuse personnification de la Justice éternelle soit supérieur à la sensation ressentie dans le chœur d'une égise ogivale.

Cette infériorité, découlant du système de construction, semble-t-il, n'a pas échappé à l'esprit des créateurs médiévaux. Nous devons sans doute à cette cause le grand nombre de croix triomphales suspendues à l'entrée du chœur et qui, sans atteindre à l'effet des primitives peintures, coopèrent à l'impression.

Que si l'art roman est supérieur à ce point de vue, la peinture ogivale se ressaisit dans la composition des personnages et dans la décoration des voûtes.

Ainsi, le Christ Rédempteur, la Vierge, le Précurseur ou les Prophètes, d'attitudes si diverses, si profondément empreintes du caractère de majesté, de virginité, de sérénité et pourtant d'une humanité très complexe, forment avec les créations romanes une antithèse complète. Ils sont le produit d'un œil qui a vu, d'un esprit qui a conçu.

Que si cet examen s'étend à la voûte, la différence entre les deux conceptions s'affirme et se dessine. Autant l'art roman est froid et dur dans sa coloration peu relevée — même dans l'expression des sentiments les plus doux — autant la peinture ogivale tendra vers une œuvre d'expressive noblesse parée des charmes de la couleur.

Que signifient ces anges graciles et doux qui ne peuplèrent point les cieux romans; sinon l'amour et la douceur?

Voyez comme l'artiste a pu donner libre carrière à sa féconde force créatrice! Comme il a su peupler les espaces irréguliers, devant être vus à des angles différents, d'êtres célestes qui, assemblés autour de la clé de voûte, semblent une rayonnante échappée du paradis! Femmes, par la grâce idéalisée des formes juvéniles, par la douceur charmeresse des

attitudes; anges de Dieu, par l'expression de leur tendresse. Elles sont des créations qui font la gloire d'une époque et immortalisent un art.

Avec ces artistes de race, l'uniformité ne fut point à craindre. Soit qu'ils employèrent les fonds bleus, — églises de Hal, Anvers, etc., — ou les fonds rouges semés d'or, — église d'Anderlecht, — les colorations des draperies, les carnations et les chevelures aux nuances diversifiées s'harmonisèrent délicatement.

Que si le problème de la valeur et de l'accord de coloration sur des surfaces aussi considérables et ne recevant qu'une lumière indirecte, réflétée, est par lui-même fort épineux, la difficulté d'obtenir un ensemble, ne détruisant point la pondération des lignes ou l'unité architecturale, ne fut certes pas moindre.

Le système adopté pour la décoration de l'ossature ou des parties essentielles de la construction, identifiait pour ainsi dire ces deux éléments : l'art monumental et l'art décoratif. Ce qui devait parler à l'intelligence ; ce qui devait frapper les yeux.

Ainsi, les nerfs de voûte reçurent, à l'entour du centre, une décoration assez riche, mais qui s'arrêtait à une certaine distance pour se relier aux chapiteaux par une série de filets de diverses couleurs. Dans certains endroits, sans toutefois que ce mode se soit généralisé, les colonnes recevaient, jusqu'à une hauteur légèrement variable, une décoration simulant une tenture de riche brocart.

Si, malheureusement, il ne nous est resté que des fragments incomplets de la décoration picturale des églises ogivales, le champ d'études des autres parties de ces édifices est suffisamment vaste et assez richement fourni pour nous permettre des appréciations basées sur des documents encore existants.

Le transept, avec ses parois relativement vastes, offrait à l'imagination des décorateurs l'étendue nécessaire aux compositions importantes.

Il semble que les évêques qui se réservèrent le choix des

sujets aient suivi les errements de leurs prédécesseurs en donnant la préférence aux représentations des *Jugements derniers* : amplification du *Salvator mundi* roman.

Nous conservons, même sur les arcs triomphaux des églises de Gheel et de Braine-le-Comte, des spécimens très curieux que leur inspiration hiératique rattache certainement à l'art roman.

Détaché de l'ensemble, le *Salvator mundi*, par ses gestes et symboles, pourrait se réclamer de l'art roman, n'était la recherche du nu qui nous indique le XV° siècle.

Les compositions des arcs triomphaux se recommandent plus en général par le côté religieux que par la valeur artistique.

Visiblement, les artistes ont été hantés par le souvenir roman. L'arc triomphal leur a semblé la continuation des conques absidales. La Vierge, les saints, le peseur d'âmes comme aussi les élus et les réprouvés ne les ont pas inspirés. Seul, le Christ apparaît majestueux ; tandis que le reste de la composition est pauvre, raide et manque d'émotion, de lumière. La désolation, l'aridité du sol, l'effroi de la dernière heure, décrit dans l'*Écriture*, a été près de s'imposer à la composition ogivale.

Il en est autrement des *Jugements derniers* qui s'étendent sur les parois des bras du transept. De conception large, souple, témoignant de l'esprit de recherche qui travaillait les artistes, déjà en possession de règles de composition et d'ordonnance qui constituent un style monumental et le font survivre à travers les âges, ces pages peuvent être considérées parmi les plus complètes que l'art médiéval nous a léguées.

Nous remarquons que les artistes ont su varier leurs compositions et ont réussi à éviter une monotonie désagréable. Ce fait nous fournit la preuve que notre art ne fut pas entre les mains de compagnies d'artistes nomades ou qu'un même carton servait dans diverses églises.

La multiplicité du même sujet — églises de Léau, Alost, Anderlecht, Binche, etc. — stimulait l'émulation et mit à

même d'apprécier les tendances des écoles régionales si diverses comme distribution de personnages, de composition et de coloris.

Il importe, toutefois, de remarquer que l'idée qui domine dans toutes les œuvres que nous possédons encore, est inspirée de sentiments de douceur et d'amour.

En effet, ces scènes, que la Renaissance allait contribuer à rendre si terribles, ne sont point connues de l'art du moyen âge. Au sommet, ce Dieu vengeur foudroyant le monde ne se laissant pas fléchir par les supplications de sa Mère; alors qu'au bas, s'agitent dans les flammes les démons passionnels, entraînant dans le sang des tortures les corps amaigris des vieillards ou la chair voluptueuse des femmes. Ces créations ne sont point de concept chrétien.

Comme nous l'avons dit, l'influence des poésies du Dante ne s'est pas fait sentir en Flandre, tout au moins dans les *Jugements* ornant les églises. La grande composition des Halles de Malines échappe à cette règle. Il sera intéressant d'examiner si les *Jugements derniers* décorant les édifices civils s'inspiraient à des sources non essentiellement religieuses.

Les éléments dont se composent les *Jugements derniers* se sont limités à quelques idées fort simples, à quelques personnages : la Vierge, le Précurseur, etc. L'archange Michel occupe généralement le centre inférieur de la composition. Sa charge de peseur d'âmes n'a donné lieu qu'à des interprétations assez peu variées.

Vers la période de la Renaissance, le type guerrier, bardé de fer, portant la balance symbolique et terrassant de la croix les démons impuissants, a été remplacé par un ange dont la présence n'eut pas la même valeur expressive. C'était un acheminement vers la suppression de l'idée de justice qu'on remplaça — église de Meysse — par la personnification égalitaire de la Mort gardant jalousement sa proie.

Nous pouvons nous étonner que la composition du *Jugement dernier* de Jean Van Eyck — musée de l'Ermitage à Saint-Pétersbourg — n'ait pas inspiré de créations similaires.

Ainsi, saint Michel debout sur la Mort étendant ses ailes
au-dessus des damnés, les encerclant de ses bras décharnés
eût certainement produit dans les œuvres monumentales une
grande impression.

Au même degré que les primitives peintures russes dressant
au milieu de la composition le serpent emblème du mal, le
symbole de la Mort ne nous semble pas produire l'impression
des compositions pour ainsi dire classiques. On y renonça
assez volontiers dans la suite.

A la Renaissance, la composition se limita au Christ entouré
de quelques élus s'élevant au-dessus des flammes infernales,
roulant d'innombrables damnés.·

L'attitude de la Vierge n'offre point de gestes violents, dra-
matiques ; elle est consciente de son pouvoir ; ses supplications,
son intercession suffit à attendrir, à conjurer de terribles sen-
tences ; son amour maternel n'a point à rappeler que le lait de
ses seins a nourri le Justicier.

Les martyrs n'ont point à émouvoir par l'histoire de leur
vie ou de leurs tortures ; tout symbole de douleur est écarté ;
seule la bonté est exaltée.

Le tragique moment de la Résurrection des morts s'éveil-
lant du dernier sommeil, dans la vigueur de leur chair, dans
leur terrestre matérialité, sans les hideurs des squelettes
décharnés, se présente à nos yeux, non comme l'effondrement
final, mais comme la réalisation d'une consolante promesse.

Le groupe des élus, généralement accueilli par saint Pierre,
donne lieu à peu d'observations. Dans les compositions où
l'artiste a préféré représenter la nudité symbolique des élus,
l'interprétation en est ordinairement inspirée dans un sens
monumental non dépourvu d'expression, d'observation.

Le *Jugement dernier* de l'église de Gheel nous offre pourtant
un groupe d'élus assez matérialisé, mais très juste de dessin.

Hâtons-nous de dire que l'artiste a introduit à cette place un
motif d'une fraîcheur exquise. Au haut de l'escalier, un ange
présentant un élu, tandis que dans les galeries des angelets
l'accueillent au son d'instruments : groupe charmant de vérité,

de naïveté. C'est le seul spécimen que nous connaissions où interviennent des anges, en dehors de ceux portant le lys et l'épée, de ceux sonnant le dernier réveil entourant le Christ trônant.

Nous n'avons trouvé aucune trace d'anges portant des symboles, accueillant des Justes ou écartant les damnés. La comparaison des œuvres italiennes est très instructive à ce point de vue. Nous avons remarqué que les compositions les plus anciennes évitent la présence de personnages ecclésiastiques.

Les œuvres postérieures ne craignent pas de montrer des moines entraînés par les démons. Nous avons pu nous rendre compte que la sculpture s'était affranchie depuis longtemps des scrupules qui retenaient les peintres. Ceux-ci toutefois s'abstinrent d'accompagner ces représentations d'éléments complémentaires indiquant les vices.

L'art du moyen âge s'est attaché à enlever au drame final toute idée de souffrance ou de vengeance inexorable. Les justes s'avancent calmes, le front serein, vers la Jérusalem céleste, dressant ses tours dans une atmosphère d'azur, et les jardins paradisiaques aux fleurs multicolores embaument, charment les yeux de ceux pour qui le temps de la miséricorde est passé, comme pour ceux devant qui le bras du Seigneur s'est abaissé.

L'ancien art russe a complété de manière très originale la résurrection de la chair. Ainsi, dans la grande page qui décore l'église de Saint-Giurghevo, au célèbre couvent de la Troïtsa, près de Moscou, se trouvent représentés des quadrupèdes, voire des poissons rapportant dans la gueule les membres des humains qu'ils ont dévorés. Notre pays semble n'avoir point connu ce motif.

Le côté des réprouvés est plus complexe, non pas tant par les damnés eux-mêmes que par les idées qui ont présidé à l'élaboration de divers thèmes se résumant de trois manières :

La composition de Gheel nous offre un spécimen que l'on pourrait appeler fantasque. L'attention se porte sur un monstre gigantesque qui, la gueule ouverte, porte accrochée aux dents

une chaudière dans laquelle se trouve, à l'avant-plan, le bouc lubrique soufflant des propos licencieux à une femme. Ce monstre cornu, aux dents pointues, aux yeux jaunes, est évidemment un ressouvenir des chimères romanes. Il est entouré de démons, de lutins, cornus, griffés, la queue haute attisant le feu, portant des chaînes, tournant en une sarabande folle aux sons de la cornemuse villageoise. Cet enfer tient bien plus des récits de sorcellerie que du spectacle du châtiment des réprouvés.

L'expression du diabolisme s'est d'ailleurs assez souvent limitée à des types moins compliqués, moins abstraits que ceux d'autres pays ou même aux créations raffinées, bizarres, mises plus tard à la mode en des enfers célèbres.

La recherche d'une horreur intellectuelle, d'une répulsion morale n'a point préoccupé nos auteurs. Il semble avéré que les peintres se soient inspirés des histoires de magie, non sans insister sur le caractère narquois de certaines têtes démoniaques.

Ces caractères percent surtout dans les œuvres qu'on pourrait ranger dans la catégorie vraiment monumentale, c'est-à-dire qui ne doivent rien à des réminiscences de manuscrits ou d'arts antérieurs.

Le *Jugement* de la salle chapitrale de l'église d'Alost rentre dans cette série : le hideux du démon tirant un moine par les cheveux ne le cède en rien à celui aux mamelles flasques se ballotant au dos et la base ornée de la tête de l'oiseau de sagesse. D'un geste assez las, il entraîne un couple maudit.

La création des types démoniaques s'inspire toujours du règne animal. Il fallut la Renaissance pour rompre avec ces errements. Des tentatives vers un art plus intellectuel avaient été essayées. On peut ranger dans la troisième manière le *Jugement* de Léau, qui allie à la conception monumentale le souci d'identification des péchés.

La partie réservée à la peinture des vices est fort importante; celle des élus ne forme qu'un petit groupe.

L'action très animée, très pittoresque, avec ces brouettées

de damnés entassés dans des corbeilles escortées par des démons
ou d'animaux immondes, titrés du nom des péchés capitaux,
offre un spectacle qui frappait l'imagination des croyants.

C'est une première tentative vers une expression plus tan-
gible des vices humains ; l'art de la Renaissance la développa
considérablement.

Il semble toutefois que la peinture trop réaliste des péchés
ait répugné à nos artistes, qui se sont volontairement astreints
à des figurations fantastiques. Nous en trouvons la preuve dans
l'impassibilité des réprouvés, dont la physionomie n'exprime
nulle terreur ni souffrance, alors que l'on pourrait supposer
que la vue des possédés — très fréquente à ces époques — eût
fourni des modèles dont les contractions et les spasmes eussent
ajouté à l'horreur du tableau.

Mais il faut considérer que l'idéal, auquel tendaient ces
compositeurs, s'appuyait de préférence, comme nous l'avons
dit, sur l'idée de douceur et d'amour. Aussi n'avons-nous
insisté sur le caractère fantastique du diabolisme que pour
attirer l'attention sur ce fait.

En faisant observer que ni les poésies de Virgile ni celles
de Dante n'eurent d'influence sur les compositions flamandes,
nous constatons dans celles-ci l'absence de ces gradations dans
l'amour du Dieu clément ou de ces groupements appartenant
à un même ordre : méthode d'illustration inspirée par les
œuvres de ces génies.

De même, aucune intervention d'éléments empruntés au
paganisme ne se retrouve dans nos œuvres. Les justes sont
confondus entre eux ; ni titres ni honneurs ne comptent.

L'Écriture a suffi pour inspirer nos artistes dans un sens de
douceur, d'amour, et les milices sacrées ne descendent point
du ciel pour opposer leurs puretés idéales aux révoltes du mal.

D'ailleurs, presque dans toutes les églises, non loin des
Jugements derniers et comme symbole d'espérance, on peignit
saint Christophe portant l'Enfant Jésus. La légende qui s'atta-
chait aux vertus qu'exerçaient sur ceux qui avaient vu son

image avait profondément pénétré l'âme du peuple. Certaines églises le représentèrent dans leurs porches, tout comme s'en ornèrent les demeures des bourgeois — maison démolie à Bruxelles.

D'autres compositions empruntées aux grands faits de l'histoire du Christ décoraient les parois du transept. Il nous en est resté quelques-unes qui nous permettent d'admirer la fertilité d'imagination, la souplesse décorative dont furent doués ces humbles peigneurs.

Observons en passant que les motifs architecturaux n'apparaissent que très rarement dans les fonds des grandes compositions : ce à l'inverse des errements italiens.

Dans les chapelles, une riche moisson de documents nous est réservée, miraculeusement échappée au vandalisme qui trop souvent s'acharna sur d'autres parties des monuments.

Généralement consacrées depuis leur fondation aux saints vénérés dans la contrée ou aux évangélisateurs du pays, ces chapelles nous offrent des scènes empruntées à la vie de ces personnages.

Si, dans quelques chapelles, les surfaces furent suffisamment vastes pour permettre l'exécution d'œuvres de l'importance de celles de la chapelle de Saint-Guidon à Anderlecht, ou de l'énigmatique sujet de Notre-Dame de la Chapelle à Bruxelles, compositions où les créateurs firent preuve d'un talent décoratif monumental qui les classe au premier rang, les petites scènes ornant les arcatures sont charmantes de naïveté et d'esprit d'observation.

Les épisodes de l'histoire de sainte Catherine, à l'église de Hal, se détachant sur un riche fond d'or « enlevé »; ceux de l'église d'Alsemberg et surtout les trois beaux spécimens de l'église de Sainte-Gertrude à Nivelles — dont il faut tirer hors de pair le superbe Christ au donateur datant de la première époque ogivale — sont autant d'œuvres où le dessin, la composition, la couleur, l'expression sollicite nos études, conquiert notre admiration.

Ces polychromies sont des modèles inimitables et ne crai-

gnent point la comparaison avec des œuvres de « plate pein-
ture », non qu'elles participent du dessin, de la composition
ou de la couleur de ces œuvres, elles se tiennent à égale dis-
tance entre la peinture monumentale de grande dimension et
celle de rétable. Elles constituent plus que le dessin simple-
ment tracé, enluminé de la première catégorie, mais affectent
plus de grandeur, de sévérité et sont quelquefois plus tou-
chantes que les œuvres de chevalet. L'artiste a dû condenser
ses effets sur le personnage principal, négligeant les épisodes
ou sentiments secondaires qui, dans les tableaux, prennent
quelquefois tant d'importance.

Nous avons étudié des dessins de maîtres anciens et n'avons
découvert dans aucun la méthode d'ordonnance et le souci
d'expression que nous admirons dans ces graphiques sobre-
ment enluminés, car certaines peintures ne sont autre chose
que des contours avivés d'un léger coloris.

L'église de Damme possédait, il y a peu de temps, un joyau
datant de la primitive époque, qu'on pouvait considérer comme
un petit chef-d'œuvre.

Mais il en est autrement si la comparaison s'établit entre les
peintures du XV° siècle et les œuvres monumentales primi-
tives : l'inspiration, la filiation est indéniable.

Les principes constitutifs de l'art monumental ont été
d'ailleurs observés rigoureusement presque jusqu'à la fin de
l'époque ogivale.

La filiation entre le *Saint-Louis* de l'église Notre-Dame à
Bruges, œuvre primitive, le *Saint-Georges* de l'église de Hal,
création du XV° siècle, et les compositions du XVI° siècle
indiquent le respect des traditions.

Il convient de remarquer que l'observance de ces traditions
n'excluait pas la recherche d'expressions ou de formes nouvelles
ou n'étouffait pas les écoles régionales. Le dessin serré, incisif
des peintures légendaires des Flandres, les caractéristiques
architectures du Brabant mises en parallèle avec la profusion
décorative du pays de Liége, démontrent l'indépendance des
diverses écoles.

Les archives, les traditions, quelques rares spécimens nous apprennent que les arcatures des chapelles, voire des nefs, reçurent des peintures représentant d'illustres personnages.

Dans l'architecture religieuse, il ne nous est resté que deux documents de ce genre : l'effigie du comte Robert de Béthune dans le chœur de l'église Saint-Martin, à Ypres, et la série des comtes et comtesses de Flandre dans la chapelle comtale de l'église Notre-Dame, à Courtrai.

Une question très intéressante se pose à ce sujet :

Les primitives effigies royales, même les figures de donateurs peintes au bas d'un grand nombre de pages monumentales, équivalentes aux « signatures » des verrières, sont-elles des portraits?

Pour les portraitures royales, nous croyons pouvoir répondre affirmativement, en nous appuyant sur des pièces de comparaison; mais, chose curieuse, les conventions contractées entre les administrations et les peintres, conventions si prévoyantes, si sages, sont muettes sur ce point important entre tous.

Les peintres s'aidèrent-ils d'un document mis à leur disposition par les princes ou, presque tous ayant été à leur service, possédèrent-ils des éléments suffisants pour atteindre à la ressemblance?

Nous ne le savons pas. Toutefois, nous penchons vers cette dernière hypothèse.

Les peintres pouvaient se servir encore des moulages dont Cennino Cennini fait mention dans son *Traité de la peinture*.

Il n'est pas téméraire de croire que les Flamands possédèrent cet art, dont l'emploi se généralisa en Italie sous l'influence du Squarcione et de Verrocchio.

Du reste, Ghiberti nous apprend, non sans admiration, qu'il avait vu beaucoup de moulages exécutés sur les statues d'un sculpteur de Cologne.

Le dessin des effigies des voûtes de l'église de Huy et de Bastogne procède, croyons-nous, de cette dernière méthode, car la hauteur à laquelle elles sont placées imposait un contour incisif, presque sculptural.

Les polychromies historiques de ce genre ont subi, malheureusement, des restaurations successives et maladroites qui leur ont enlevé le cachet d'authenticité qu'on leur souhaiterait.

On se ferait toutefois difficilement à cette idée que des peintures aussi importantes que celles de Courtrai ou de la Grande-Boucherie de Gand n'offrirent les « pourtraictures » de Philippe le Bon, d'Isabelle de Portugal, du comte de Charolais et d'Adolphe de Clèves, dont la présence à l'*Adoration de Jésus*, à sa *Nativité* ne s'explique que par l'hommage rendu par le donateur à son suzerain.

L'artiste eût donc manqué à ses devoirs en ne tendant pas à faire œuvre de ressemblance, peut-être même non exempte d'une pointe de courtisanerie.

Van Mander nous apprend d'ailleurs que le grand Hugo Van der Goes avait reproduit les traits de sa fiancée sur la peinture murale — représentant David et Abigaël — qu'il avait exécutée dans une maison au Muide de Gand, œuvre dont il ne nous reste qu'une copie; rapprochés de la chronique de Rouge-Cloître qui dit : « Hugues excellait aussi à peindre le portrait », les éloges de Van Mander et de Lucas de Heere s'expliquent et nous autorisent à croire qu'il était dans les traditions de la peinture monumentale de faire la portraiture exacte des grands personnages.

Au surplus, cette question pourra être élucidée complètement dans l'avenir au moyen de documents graphiques.

Mais il nous reste à mentionner une pièce très importante et du plus haut intérêt historique.

En effet, les chroniques de Vezelay nous apprennent que la salle de la célèbre abbaye où fut décidée en 1145, sous la présidence de saint Bernard, la deuxième croisade, reçut une décoration représentant les principaux personnages ayant assisté à cette mémorable assemblée.

Nous pouvons inférer de ces textes que l'artiste, dans les effigies historiques, tendit à la ressemblance physique, ne se bornant pas à indiquer l'identité du personnage, soit par ses armes, ses devises ou ses titres.

Il peut être intéressant de remarquer qu'un des rares exemples de peinture dont le sujet est tiré de l'histoire profane se trouve dans un édifice religieux.

Nous croyons que la même théorie peut s'appliquer aux figures des donateurs placées au bas de nombreuses compositions — églises du Sablon et d'Anderlecht, Béguinage de Saint-Trond, etc.

D'ailleurs, on ne concevrait pas que des artistes, de la valeur de ceux qui ont exécuté les belles pages qui nous restent, eussent négligé ce côté important de leurs œuvres, et on peut dire qu'ils ne faisaient que suivre la tradition.

Il peignait tout homme comme s'il était vivant, dit la chronique de 1380. Cette faculté d'observation devait évidemment s'étendre jusqu'à l'analyse physionomique.

Cette constatation a pour nous une grande importance en ce qu'elle nous permet de faire la part du naturalisme et de l'idéalisme dans des compositions d'un haut intérêt : telle la *Vierge aux donateurs* de l'église d'Alsemberg.

Elle démontre également que la mode italienne de faire participer à l'action historique les donateurs ou les puissants personnages de l'époque, n'a pas été suivie en Flandre, tout au moins à l'époque ogivale.

La *Mort de la Vierge* de l'église de Meysse, datant du XVIe siècle, et non exempte de réminiscences italiennes, n'a pas rompu avec les traditions tout en adoptant la distribution générale des peintures de chevalet.

Nous admettons toutefois volontiers que les attitudes, comme les jeux de physionomie, ne furent pas copiées servilement sur nature, mais s'imprégnaient de recueillement, — non exempt de placidité, — parfois d'esprit d'humilité.

Quelques spécimens montraient des tendances moins en harmonie avec la sainteté du lieu.

Une autre question se pose encore à ce propos.

La coutume existait-elle de placer dans les églises l'effigie monumentale peinte sur bois de personnages que leurs hauts faits, leur amour du peuple avaient signalées particulièrement;

ou le portrait du comte Charles le Bon de la cathédrale de Bruges est-il une exception ?

Nous ne pouvons l'admettre. Car si, à la vérité, nous ne possédons point d'autres spécimens d'œuvres de cette espèce, nous devons attribuer cette pénurie à la nature fragile du support.

Si, d'autre part, nous considérons la variation dans les goûts, les dévastations dans les églises et les incendies qui souvent anéantirent nos temples, il n'est point surprenant que le document de Bruges soit resté unique. Encore n'avons-nous qu'une copie de l'œuvre originale, suffisamment exacte cependant pour nous permettre l'étude de la question.

En effet, quand Charles de Rodoan, IV⁰ évêque de Bruges, mû par sa piété envers l'illustre martyr, fit exécuter en 1609 l'effigie actuelle, il eut soin de faire peindre sous le soubassement une inscription disant qu'elle était la reproduction de l'œuvre — que son état de vétusté ne permit sans doute plus de conserver — placée dans la galerie supérieure de l'église Saint-Donat.

La peinture du reste n'a pas le caractère des productions du XVII⁰ sièle, elle est au contraire très caractéristique et, si elle ne nous initie malheureusement pas à la technique du XIII⁰ siècle, elle offre toutes les marques d'authenticité légitimées par la tradition.

Dès le XIII⁰ siècle existait donc la coutume de placer dans les églises des effigies peintes sur bois. Cette coutume s'étendait-elle aux saints? Fut-elle un hommage suprême rendu à ceux que le peuple vénérait? La question est difficile à résoudre.

Si nous avons quelques raisons de croire que les effigies de saint Christophe furent, parfois, peintes sur bois et placées dans les porches des églises dépourvues de figures sculptées, nous n'oserions avancer aucune conjecture quant au style, à l'exécution, à l'emplacement généralement réservé aux effigies monumentales en bois.

Sans nier le caractère grandiose de pareille manifestation, ni

l'impression qu'elle exerçait sur l'esprit du peuple, admettant même la saisissante grandeur d'œuvres de cette nature, surtout dans les temples romans, nous avouons volontiers que la théorie décorative découlant de cet élément échappe complètement à notre intelligence.

Nous avons soulevé la question de savoir s'il était permis de peindre dans les églises des faits autres que ceux se rapportant à l'histoire sacrée. Nous avons conclu affirmativement, nous appuyant su.' les primitives peintures catacombaires, sur les textes et sur la pratique verrière et sculpturale.

Dans cette catégorie, nous groupons la *Vierge au chevalier* de l'église de Damme, les six panneaux de Saint-Martin, à Courtrai, le *Chevalier et la Mort* du Béguignage de Saint-Trond et la grande page de Sainte-Walburge à Furnes.

Il nous semble établi que le document de Courtrai, si intéressant malgré son état de dégradation, n'est pas inspiré par l'histoire sacrée. Nous croyons qu'il s'agit là d'un monument pictural funéraire — peut-être unique — érigé en l'honneur et à la mémoire d'un illustre personnage.

Cette œuvre eût pu fournir à notre thèse un argument incontestable si quelques soins avaient été apportés à sa conservation. Nous sommes, malheureusement, venu trop tard, les textes sont mutilés et la peinture s'effrite lamentablement.

Le beau spécimen de Damme ne répond à aucune légende. Comme l'absence d'auréole autour de la tête du chevalier indique suffisamment le caractère profane du héros, — illustre sans aucun doute, car son bouclier armorié, pendu à l'épaule, ne laisse voir qu'un meuble de ses armes, ce qui tendrait à prouver qu'un fragment de son blason suffisait à identifier le personnage, — nous croyons à la commémoration d'une apparition ou d'un vœu.

Cette œuvre s'inspire, semble-t-il, du même ordre d'idées qui, selon Joinville, guida le sénéchal de Champagne assistant au retour de saint Louis, au prodige de la Vierge sauvant un homme tombé en mer. Et Joinville fait dire au sénéchal : « En l'onneur de ce miracle, je l'ai fait peindre à Joinville en ma chapelle et ès verrières de Blahecourt. »

La peinture du Béguinage de Saint-Trond rentre entière-
ment dans le cadre des œuvres « destinées à rappeler le sou-
venir des événements mémorables survenus dans le pays ». La
grande page de Sainte-Walburge à Furnes suffit à la démon-
stration de notre thèse. Le chanoine priant dans une salle,
devant son saint patron, un *volumen* portant des notes de mu-
sique épinglé aux solives, indique suffisamment qu'il ne s'agit
pas d'un fait ou d'un épisode sacré.

Les chroniques de Vezelay, dont nous parlions plus haut,
sont à cet égard également fort instructives.

Pour le moment, nous ne voulons qu'indiquer ces quelques
vestiges. D'autres exemples pourraient être invoqués comme
aussi des découvertes viendront apporter leur appoint décisif.
Faisons remarquer toutefois que nous possédons de nombreux
spécimens de polychromies, découvertes dans les arcatures ou
sur les piliers, — églises d'Anvers, Diest, Malines, Furnes, —
dus à la munificence des corps de métiers.

Ces sujets — purement décoratifs — ne s'inspiraient pas de
l'histoire sacrée; si l'église les tolérait, il faut admettre qu'un
bienfaiteur illustre pouvait se voir octroyer la faculté de faire
retracer certains épisodes de sa vie sur les murailles d'une
chapelle votive ou sépulcrale.

La chapelle du cimetière désaffecté de Laeken a dû être
très intéressante sous ce rapport; car la décoration des ébra-
sements des fenêtres est entièrement composée de meubles
héraldiques. C'est, à notre connaissance, le seul spécimen qui
existe en ce genre. Nous pouvons en déduire logiquement que
les grandes parois offraient des scènes légendaires, empruntées
aux épisodes de la vie du donateur.

Nous admettrions même sans difficulté que les nombreuses
chasses de Saint-Hubert — églises : Ben-Ahin, Meysse, Ter-
nath, Saint-Trond — offrent, dans la personne du saint
évêque, le portrait de quelque illustre seigneur.

Le document de Ternath — fief des Cruquenbourg — est
très intéressant sous ce rapport, quoique datant de la fin de la
période ogivale.

Si, à l'origine, les évêques veillèrent, dans toutes les parties de l'église, à l'exécution de sujets purement dogmatiques, il se produisit à certain moment dans l'application de ce principe un relâchement suffisamment expliqué par la multiplicité et l'importance des monuments.

On permit la peinture de sujets isolés dans les basses nefs et sur les colonnes.

Ces peintures, pour la plupart inspirées par l'histoire d'un saint vénéré dans la contrée, par la glorification du patron du donateur, par l'hommage d'une gilde ou confrérie à son protecteur céleste, n'offrent aucun lien entre elles.

Remarquons à ce sujet que les donateurs sont toujours de proportions infiniment moindres que l'effigie. Tradition de l'art grec opposant l'idée de puissance, de la divinité à la fragilité humaine.

De dimensions, de formes, de tonalités, d'expressions diverses, quelquefois reliées par une imitation d'une étoffe, ces peintures concourent à la décoration de l'ensemble de l'édifice et lui impriment un caractère de richesse dont les éléments, pour être disparates, n'en sont pas moins dignes de toute notre attention.

Les peintures, malheureusement très mutilées, découvertes lors de l'enlèvement du tableau de Van Dyck à l'église métropolitaine de Saint-Rombaut à Malines, pourront fournir les éléments d'un système décoratif assez peu répandu et fort original.

La série de cette catégorie d'œuvres est malheureusement très appauvrie par le placement de meubles et de statues généralement sans valeur. Si nous pouvons encore montrer des documents nombreux, ce n'est pas sans un serrement de cœur que nous avons vu disparaître le *Saint-Martin abandonnant son manteau* de l'église de Damme ou l'*Ecce homo* de l'église de Meysse.

Puissent-ils surgir en nos temps des imitateurs de ce bon évêque qui, en 1471, ordonna de reproduire dans un temple la fresque ornant une propriété privée, qui nous montrait la Vierge et deux saints! La ville de Gubbio compta une œuvre

d'art de plus, et ce fut tout profit, car la reproduction dut se faire aux frais du juif dans la maison de qui la découverte s'était faite.

Si, au moyen âge, la sculpture s'est complu à fouiller ces petites scènes de la Passion, parsemées dans toutes les parties du temple, il semble que la peinture s'est asbtenue de reproduire ces épisodes. Nous en trouvons peut-être la raison dans ce fait, que les grandes surfaces des parties principales de l'édifice étant réservées exclusivement à la vie du Christ, on ne voulut pas amoindrir l'impression qu'elles provoquèrent. Les petites compositions de ce genre, ancêtres des rétables, eussent été précieuses à étudier.

Par un hasard regrettable, les chapelles baptismales ne nous ont offert aucun vestige de peinture. Nous sommes donc réduits aux conjectures quant au thème iconographique adopté, dont le symbolisme pénétrant nous eût certainement révélé des compositions de haute valeur.

Nous n'en voulons pour preuve que la polychromie des porches monumentaux de certaines églises.

Le porche latéral de l'église d'Anderlecht nous offre une décoration historique, malheureusement fort mutilée. Une tête et deux figures d'apôtres, seules, subsistent encore. Leur examen fait regretter amèrement la ruine des autres sujets. Cette décoration, combinée avec les traces de peintures ornementales qu'on aperçoit encore par places, dut constituer une œuvre de premier ordre participant des principes de la polychromie extérieure et de la décoration légendaire par l'emploi des figures de grandes dimensions.

Le porche de l'église Saint-Jacques, à Liége, possède encore la polychromie de ses voûtes. Un peu ternes de couleur, ces ornementations ne manquent pas de valeur; elles ont une souplesse dénotant une imagination très déliée et très subtile. Ces caractères se retrouvent d'ailleurs dans toutes les compositions de ce genre qui, généralement, se révêtent de brillantes couleurs.

L'influence des diverses écoles est plus apparente dans ces

compositions ornementales que dans les œuvres légendaires. Tandis qu'en Flandre elles se limitent volontiers à des aplats aux floraisons peu développées, se répétant indéfiniment suivant les lignes des nervures, semant parcimonieusement les pleins de quelques symboles — église Saint-Sauveur à Bruges. Le pays d'Anvers et le Brabant voient s'enrichir leurs créations d'une flore variée, capricieusement opulente, mêlée à des réseaux d'allure architectonique : telles les voûtes des églises du Sablon, d'Anderlecht, de Kessel, etc. Les pleins s'ornent d'inscriptions, de blasons, voire de motifs empruntés aux armes de la ville ou de la corporation donatrice, non sans réserver une place — cathédrale d'Anvers — aux armoiries princières. Dans ces régions, le coloris est également plus puissant et surtout plus varié.

La Flandre a accroché dans ses voûtes une fine dentelle discrète, toute blanche comme un voile de vierge. Le pays de Liége a tendu sur le vaisseau tout entier un opulent velum brodé d'or, d'azur, de pourpre.

Mais si les documents sont abondants, ils n'en sont pas moins riches ni moins variés.

Ponthoz, Walcourt, Zepperen, Huy, Liége, Bastogne, Neeroeteren, avec leurs voûtes légendaires ou ornementales, montrent une profusion décorative où l'imagination, s'appuyant sur la flore du pays, n'est jamais en défaut.

La conception est vraiment ornementale; elle ne perd rien de sa force ou de ses droits et n'empiète pas sur l'architecture. Elle se plie à ses volontés et l'obstacle lui fournit matière à imprévu, à trouvaille de bon goût. On n'a même pas reculé devant l'intervention de la figure humaine et les combinaisons les plus heureuses en sont résultées : Ponthoz, avec le groupe de l'*Annonciation*. Huy, avec ses princes et évêques de grandes dimensions. Liége, avec ses charmants sonneurs et carillonneurs. Bastogne, avec son Christ, sa Vierge, son saint Jean, ses princes et ses légendes sacrées, entourés d'arabesques aux lignes élégantes, souples, variées, aux couleurs châtoyantes, sont des modèles de science décorative.

La hardiesse dont ont fait preuve les artistes en accompagnant les saints de personnages laïcs démontre une science de composition linéaire et picturale se rapprochant de la perfection.

En effet, les conditions optiques des sections de voûtes ogivales sont tout autres que celles régissant les voûtes des édifices de la Renaissance, et les difficultés peuvent, à certains, sembler insurmontables. Les artistes du moyen âge ont su les vaincre.

La présence de personnages illustres corrobore notre thèse quant à la représentation dans les églises de faits se rapportant à l'ordre civil.

Il nous est resté deux documents de conception très originale quoique d'inégale valeur : le premier, à l'église de Gheel, semble un essai de fusion entre les créations liégeoises et les données flamandes. Très caractéristique, originale, de tonalité douce, les verts tendres se mêlant à des roses légers, le dessin s'inspirant des Flamands dans les bordures, adoptant dans les couronnes de feuillages le mode naturaliste, peut être compté parmi les plus élégants du pays. Le second spécimen — voûte de Diest — ne peut se réclamer d'aucune école. C'est une imitation d'un tissu des Indes. L'interprétation est large, d'un sentiment ornemental assez subtil, mais l'influence étrangère y est trop appréciable. Aussi ne s'est-il pas trouvé de continuateurs, pas plus que pour le système décoratif consistant en appareils comme on en trouve aux voûtes de Walcourt, sous des peintures postérieures. Encore que ce mode peut avoir été adopté assez fréquemment, surtout au début de l'art ogival, alors encore dans la période de tâtonnements.

Que si la décoration des voûtes en pierre a été générale, celle des voûtes en bois ne fut pas moins remarquable.

Nous ne ferons qu'indiquer les ornementations au pochoir noir et rouge, exécutées sur bois de chêne, du Béguinage de Bruges, de l'église de Handzaeme, etc., de la voûte du Béguinage de Saint Trond, à fond jaune et blanc avec motifs rouges, du semis de lys jaunes sur fond bleu de la voûte de l'Hôtel

de ville de Bruges, ayant hâte de parler des décorations des voûtes de l'ancien chœur de Neerlinter et de la tribune de Gruuthuuse à l'église Notre-Dame à Bruges.

Disons-le, sans crainte de contradiction, ce sont des chefs-d'œuvre de science décorative.

Malheureusement incomplète, la voûte de Neerlinter nous offre encore trois sections de conservation relativement bonne. Elles représentent la Vierge, l'Enfant Jésus portant la croix et saint Jean l'évangéliste. Autour des nervures court une bordure assez large, de dessin gracieux. Mais l'œuvre capitale est le *Saint Michel à cheval terrassant le dragon*, qui occupe tout le pignon de l'édifice.

D'une exécution parfaite, nettement décorative, exprimant clairement en des lignes simples son but et ses tendances, cette œuvre est certainement unique en notre pays. Nous avons d'autant plus le devoir de la conserver pieusement, que sans elle nous ignorerions probablement toujours que la polychromie légendaire s'est étendue aux voûtes et pignons de nos édifices. C'est donc là une découverte importante, et si l'exemplaire unique que nous possédons ne permet pas de tracer les règles de cet art, qui s'affirme si victorieusement en ce spécimen, nous le montrerons avec d'autant plus d'orgueil qu'il surpasse, par son importance et sa science pratique, les productions similaires des pays limitrophes.

L'art de la polychromie décorative a possédé des ressources, a fait preuve d'une ingéniosité, d'une souplesse que l'on ne peut assez admirer.

Variant ses compositions, son coloris, son dessin selon qu'il s'agissait de surfaces de pierre ou de bois, il n'a pas hésité à faire usage de matières que leur légèreté, leur fragilité ferait rejeter pour des travaux devant défier le temps.

Pourtant, existe-t-il décoration ornementale plus gracieuse, plus riche que celle de la voûte en bardeaux de la tribune de Gruuthuuse, à l'église Notre-Dame, à Bruges? Nous ne le croyons pas ; et ce n'est que du papier !

Plus de quatre siècles ont respecté ces élégantes découpures

florales, tranchant de leur ton vert bleuté aux corolles d'or estampées sur le chêne bruni par le temps. Diverses de dimensions, de dessin, suivant les nervures, se pliant suivant les formes des sections, s'épanouissant en bouquet à la clé de voûte, dont les nervures avivées d'or et d'azur retombent sur les corniches, portant outre « Plus est en vous » les armes et symboles des Gruuthuuse et des van der Aa, cette floraison de papier unit au goût le plus délicat, le plus subtil, le charme de la fragilité.

Ce n'est même pas la fine dentelle; c'est, dirait-on, l'éphémère fleur dont la brise emporte la pétale.

Quand, en 1471, Louis de Bruges fit construire ce bijou, il ne se douta pas que ce léger papier survivrait à la peinture du *Jugement dernier* décorant la voussette et dont seules existent encore des traces.

N'est-ce pas la marque d'un art supérieur, sûr de lui-même, sachant varier ses conceptions, ses méthodes, que cette diversité dans l'expression?

A notre grand regret, nous ne pouvons étudier les peintures dont le Magistrat des villes se plaisait à orner les maisons communales. Rien n'est resté de ces œuvres. Seul un acte des échevins de la ville de Gand, en date du 3 juin 1419, nous apprend que la salle échevinale fut décorée de peintures et que les « pourtraictures » des comtes y figurèrent en bonne place, comme à Courtrai — *ghelijc dat te Curtricke staet.*

Si la logique des arts du moyen âge avait appliqué à l'architecture civile les principes qu'elle faisait prévaloir dans les monuments religieux, les mentions assez écourtées des archives nous eussent laissés dans une ignorance complète des théories; heureusement il nous est resté deux documents d'une valeur historique et artistique.

Le *Christ en croix* accompagné de la Vierge, de saint Jean, et le *Jugement dernier* décorant la salle du Grand Conseil de Malines, aux Halles de cette ville, sont deux œuvres d'un rare mérite.

Le *Jugement* décorant la hotte de la monumentale cheminée

requiert une étude spéciale et approfondie, car il s'écarte com-
plètement des groupements et des méthodes appliqués dans les
églises. Nous percevons ici nettement l'influence littéraire ita-
lienne. L'emprunt a même été si peu déguisé que la distribu-
tion des groupes n'appartient pas aux traditions du pays.

L'intervention de personnages non appelés à jouer un rôle
dans le drame final, les figurations symboliques abstraites, la
prépondérance démoniaque dans le côté gauche de la com-
position, comme aussi le parti pris des zones de saints, la
disposition des proches du Christ, sont autant de caractéris-
tiques s'écartant de la conception flamande.

Nous serions porté à croire que le rigorisme exigé dans les
églises pour les interprétations bibliques se relâcha quelque
peu dans les œuvres ornant les édifices civils. On pourrait
même admettre que les vertus civiques : le courage, le dévoue-
ment, l'honneur, trouvèrent parmi les élus des figurations
respectées du peuple et du Magistrat; tandis que les enfers
reçurent les traîtres, les parjures et les félons.

Et dans cette salle du Grand Conseil de Malines, en face du
Christ en croix, ce *Jugement dernier* prend l'ampleur d'un
document unique.

L'architecture privée a fait également appel à la polychromie,
non seulement purement décorative ou ornementale, mais
même légendaire.

Si nous avons le vif regret d'avoir perdu une œuvre de l'im-
portance de celle qui décorait la hotte de la cheminée d'une
maison à Gand, composition du glorieux Hugo van der Goes,
que mentionne avec admiration Van Mander et que chanta
Lucas d'Heere, il nous reste à Bruges une *Annonciation* digne
d'un grand maître.

Cet unique spécimen de la peinture murale dans les con-
structions privées suffit à nous initier au talent des artistes
auxquels s'adressaient nos riches bourgeois. Il nous révèle
également la splendeur picturale de ces grands appartements
aux murs historiés, aux solives d'azur diaprées d'or, soutenues
par des clés de poutres curieusement sculptées et polychro-
mées ou fastueusement blasonnées.

L'appoint pictural ne fit d'ailleurs jamais défaut, même quand la salle ne reçut qu'une peinture unie, la cheminée s'orna de quelque œuvre.

Ainsi, sur le linteau d'une cheminée d'une maison à Bruges était peinte une *Picta* accostée de deux blasons. Nous déplorons la disparition de cette œuvre, d'autant plus qu'elle fut fort intéressante et que nous ne connaissons point d'autre exemple de ce genre.

Nous pourrions répéter ici ce que nous disions des principes qui ont guidé la polychromie architectonique romane.

En effet, à un degré peut-être encore supérieur, la peinture monumentale ogivale comprit que pour atteindre à une intensité expressive complète, elle devait concentrer son effort — dans la peinture légendaire — sur la science réaliste de la gesticulation. Elle pouvait négliger la perspective, sacrifier les choses secondaires, admettre une distribution de lumière fantaisiste, variable même dans une même page. Elle osait exagérer certaines proportions pour en faire valoir d'autres plus essentielles, mais ces audaces ou ces sacrifices dictés par les lois d'harmonie générale n'avaient qu'un but : intéresser l'esprit et, par la puissance de l'art, frapper l'imagination du peuple.

Par un progrès sensible sur l'art roman, ces simplifications n'ont point atteint les colorations; au contraire, la palette s'est enrichie d'une série de couleurs dont l'usage ne fut pas indiqué dans les temples romans à éclairage monochrome.

Si le dessin roman s'est inspiré à des sources diverses, a réussi finalement à constituer un type où les emprunts à des arts étrangers se fondaient avec des trouvailles prises sur le vif, l'art ogival, profitant de l'expérience acquise, s'appuya plus volontiers sur la nature.

Ce progrès fut si soudain, si déconcertant, que l'on recherche inutilement les œuvres de l'époque de transition.

Or, une telle transformation ne peut s'expliquer que par l'étude raisonnée des êtres de la création : homme, animal, plante et fleur.

TOME LXI. H

Cette avidité de savoir, de créer des formules nouvelles, dérivait de l'orientation imprimée à l'esprit public par la diffusion de l'enseignement.

Si les expressions physionomiques se sont assez volontiers — mais non exclusivement — bornées à l'époque romane, à la caractérisation de la douleur et de la pureté, le dessin ogival reconnaîtra une plus nombreuse série de passions et de sentiments.

La cruauté, la colère, l'hypocrisie, l'effroi, la crainte, comme aussi l'amour, la douleur, la pitié, la virginale pureté, la chaste candeur trouveront leur linéament parallèlement aux idéalités célestes.

L'observation de la nature est d'ailleurs frappante ; le dessin des yeux suffirait à faire apprécier le progrès accompli. L'impression reste toujours forte dans ces têtes dont la structure ostéologique est parfois accentuée au détriment de la partie myologique.

Au surplus, l'art ogival, comme l'art roman, s'est rendu compte, à l'exemple des Grecs, que la simplification convenait à l'architectonique.

Le dessin plus serré des pieds et des mains, l'observation des lois de la proportion, l'oubli des hiératiques canons byzantins furent les conquêtes subséquentes de l'art ogival.

Si des tentatives vers des recherches anatomiques avaient caractérisé la dernière période, elles trouvèrent dans l'art ogival d'ardentes sympathies

L'intellectualité supérieure de la conception ne se trouva pas amoindrie par une manifestation anatomique plus rationnelle. Mais cette conquête fut le fruit d'un temps assez long, d'une orientation de l'esprit nouveau. L'art roman ne put s'affranchir de par ses origines byzantines.

Le dessin gothique observa d'ailleurs le principe de l'épuration des formes dans la personnification du Christ et, parce que plus savant, élimina les outrances charnelles dans la représentation des humains.

Si on devine dans l'art roman, sous l'hiératisme des plis,

des formes parfois exagérées, des angles disgracieux, le dessin ogival tend à un étoffage souple adapté à la ligne des membres.

De-ci de-là apparaissent des essais de nudité, timides d'abord et s'exerçant de préférence dans la représentation de l'enfant. Car à l'impuissance de rendre le caractère enfantin qui régna à l'époque précédente avait succédé une série d'œuvres rompant entièrement avec les naïvetés antérieures.

Non que des erreurs ne se glissassent dans le dessin, que des omissions anatomiques regrettables ne fussent à constater, mais, à côté de celles-ci, il convient de remarquer que certaines expressions linéaires simplifiées dérivent de la compréhension décorative. C'est peut-être à cette préoccupation constante, exclusive de toute compromission, que nous sommes redevables de posséder un art pictural légendaire architectonique.

La peinture verrière nous donnait d'ailleurs, à la même époque, l'exemple des simplifications dans l'expression figurative.

Dans une mesure plus large qu'à la période romane, des affinités de dessin et de composition empruntées à la polychromie s'observent dans le métier du peintre verrier.

On serait tenté, jusqu'à un certain point, de confondre les praticiens des deux arts, tout au moins pour la partie graphique.

A ce point de vue, la très intéressante page du transept de l'église Saint-Jacques à Bruges fournit un document typique.

Mais cette impression disparaît à un examen plus approfondi; ce que l'on attribuait à des emprunts apparaît comme le résultat d'un mode décoratif très étudié.

L'étude comparative des polychromies monumentales et de certaines œuvres verrières nous a donné la conviction que si le souci de l'expression a dominé dans les deux arts, ses praticiens appartenaient à deux ordres différents.

Qu'ils se soient approprié des expressions communes est fort probable. Nous n'hésitons point à admettre qu'ils obéissaient à des lois identiques en ce qui concerne l'art des sacri-

fices. On peut suivre dans cette voie l'action parallèle des deux arts.

S'inspirant primitivement des traditions romanes, simplifiant, synthétisant les formes, éliminant les effets secondaires, se bornant à des indications, l'art ogival pictural et verrier développa successivement ses formules. Ces premières tentatives furent des conquêtes, — nous parlons des peintures monumentales, — car elles surent faire la part à la tradition sans se départir d'une sage ampleur.

On y sent toujours la recherche, la tension vers un art expressif supérieur. Le réalisme n'a qu'une part restreinte dans ces essais ; seul, l'amour du noble but à atteindre anime les créateurs.

Ainsi, l'art ogival marque un progrès très considérable dans la science du groupement qui, d'étape en étape, arrivera à la profonde science des maîtres du XVe siècle. Mais il convient de remarquer que cette conquête n'impliqua aucunement l'abandon des concepts antérieurs.

A ce propos, nous pourrions répéter ce que nous disions touchant le groupement roman. Le guide, la pensée essentielle est la même : caractériser, porter au summum l'acuité expressive des personnages en faisant abstraction ou en négligeant tout ce qui n'est pas appelé à absorber directement l'attention du spectateur. Mais, conjointement avec l'acquis roman pouvaient se manifester les éléments propres à la conception du nouvel art.

La synthétisation des formes simplement exprimée à l'aide de graphique stylisé restera la grande préoccupation, mais le champ d'acquisition se trouvera élargi.

Il ne sera plus besoin de recourir à l'artifice des proportions variables pour déterminer le personnage primaire ou l'action principale.

Au reste, l'art ogival, dans les compositions de grandes dimensions à sujets variés, appellera à son secours l'architecture décorative et divisera les zones en sections multiples. Dès lors, la confusion possible entre les divers épisodes d'une

même légende sera écartée et la science du groupement
trouvera un riche domaine à exploiter. L'action gesticulaire,
souvent exagérée dans l'art roman, sera dorénavant circonscrite
en des formules moins heurtées. L'intimité du sujet s'en
trouvera accrue, car la participation d'un plus grand nombre
d'acteurs a eu comme conséquence de rendre nécessaire une
étude plus complète et plus variée des expressions physiono-
miques.

Il convient de remarquer que ces études, ces recherches
vers des émotions nouvelles, se sont exercées graduellement,
ont même rayonné du principal au secondaire.

Les figures primaires, caractéristiques de l'art ogival, le
Christ et la Vierge, tout en conservant les traditions expressives
romanes, ont vu s'idéaliser leurs modalités. Ce résultat a été
obtenu sans tomber dans des mièvreries qui eussent compromis
l'art monumental. L'observation de la nature, développée par
un enseignement rationnel et pratique, a suffi à créer ces
intenses expressions. La transformation s'est étendue aux per-
sonnages secondaires dont la gesticulation, moins sobre qu'à
l'époque romane, traduit et complète le jeu physionomique.

Nous devons ajouter que l'attention ne s'est nullement
trouvée distraite de la scène principale, les conquêtes se sont
faites parallèlement et non au détriment de telles ou telles
parties.

Si le simpliste art roman a pu admettre l'indication nomi-
native des personnages figurés dans les compositions, l'époque
ogivale, précisément par suite du développement de son
champ d'action, a substitué, à ces indications sommaires, des
citations entières empruntées aux écrits ou aux légendes.

Des phylactères déployés aux côtés ou au-dessus des per-
sonnages tracent le rôle de chacun, et cette application assez
inattendue achève de donner aux compositions un caractère de
variété, de complet enseignement.

Le vœu de saint Grégoire le Grand se trouva réalisé en ce
moment. Nous ajouterons que la simplicité ou l'esprit de sacri-
fice dominant dans l'art roman ne perdit point de sa force. Il

nous suffira d'évoquer à ce propos les graphiques architectu-
raux ou les représentations des animaux, des fleurs, des
plantes ou des objets mobiliers. La collection de ces divers
éléments s'était accrue en des proportions notables, et si la
simplification des formes a toujours été scrupuleusement
observée, elle fut basée sur l'étude de la nature. Par exemple,
nous ignorerons toujours par quelle série d'étude a passé tel
arbre, telle plante, avant d'arriver au type admis par la suite.

Mais ce que l'on peut admirer, c'est l'aisance avec laquelle
ces transformations se sont opérées : les nuages ont nuancé le
firmament, les fleuves ont roulé leurs flots, alors que s'éten-
daient au loin, les fleurs, les arbres, les rochers; tandis que
d'architecturales constructions indiquaient des palais, des
monuments.

Qu'on ne s'y méprenne point, c'est au dessin serré, concret,
synthétique, que nous devons ces victoires que la couleur la
plus brillante eût été incapable de nous procurer.

C'est de l'étude constante de ce dessin, fautif certainement
en bien des endroits, que jaillit la science picturale monu-
mentale, et si nous employons le mot fautif, nous nous en
excusons presque, car à l'égal du dessin verrier, ce que nous
prenons pour des erreurs sont parfois des partis pris dictés
par les nécessités architectoniques ou visuelles.

A toutes ces transformations devaient se joindre celles du
coloris, qui ne furent ni moins radicales ni moins ardues.

Aux sombres sanctuaires romans, parcimonieusement éclairés
de fenestrages presque monochromes, succédèrent les larges
baies rutilantes de couleurs. La palette du peintre décorateur
dut lutter, sinon de valeur, tout au moins de richesse. Elle y
réussit.

Dès le premier moment, la chaude couleur rouge s'intronisa
en maîtresse, remplaçant le bleu des polychromies romanes.
Autant l'azur avait réussi à réchauffer, à agrandir les vaisseaux
romans, autant les rouges somptueux, — caractéristiques des
Flandres, — étaleront partout leur éclat : dans les voûtes, sur
les parois, sur les colonnes, en larges surfaces, dans les sculp-

tures, dans les corniches, dans les nerfs ou les moulures en chauds redessinés.

La prédominance des rouges, tout en étant commandée par l'éclat multicolore des verrières, répondait aux goûts des somptuosités coloriques animant nos populations.

La série des couleurs s'enrichit parallèlement, et des tons ignorés des romans viennent ajouter leur appoint. Une étude comparative des couleurs connues des romans avec celles qu'employaient les artistes médiévaux révélerait l'état de progrès des deux civilisations. Au surplus, la présence bien plus fréquente de l'or rendit indispensable l'usage de tons variés et nombreux.

A l'époque ogivale, on employa non seulement l'or comme appoint décoratif dans les bordures des habits ou pour l'enrichissement de quelque accessoire, mais on en couvrit des fonds entiers, généralement en reprenant ces dorures, soit en les ornant de délicates damasquinures noires ou bistres, soit encore en les gauffrant de riches reliefs. Par ce système, on obtenait une irradiation colorique d'une rare somptuosité.

Nous ne pouvons préciser d'une manière formelle si l'usage de cabochons s'était introduit en Flandre. Certains fragments nous portent à l'admettre, tout au moins pour les auréoles souvent ornées de quelques lignes en relief.

Nous pouvons être affirmatif en ce qui concerne les dorures à intailles. Les colonnes de la collégiale de Tongres portent encore les traces des intailles qui ornèrent les nimbes des figures de saints actuellement disparues.

Il faut observer ici que la distribution des surfaces dorées ne semble pas être le résultat de lois nettement déterminées.

Nous croyons que l'appoint que l'or pouvait apporter dans la décoration monumentale n'a été admis dans l'élaboration du programme polychromique qu'à titre secondaire et extraordinaire.

En effet, telle décoration sera parfaite sans que l'or intervienne, même dans les parties essentielles; tandis que, dans d'autres spécimens, — église de Hal, — on le trouve couvrant

de grandes surfaces architecturales au point de confondre celles-ci avec des orfèvreries.

Alors intervinrent les cernés noirs ; mais, fait remarquable, les hachures, dont l'usage fut si fréquent dans la méthode romane, disparaissent complètement. Les redessinés sont simples, inspirés par les linéaments noirs qui accentuent les sculptures, les yeux, nez, bouche, boucles de la chevelure ou de la barbe des statues ou plus sobrement les retombées et nerfs des chapiteaux feuillagés.

L'abandon des hachures noires entraînait la disparition des rehauts blancs, et le modelé simple, par tons rompus, se trouva instauré.

L'adoption de cette pratique nouvelle n'alourdit pas la technique, elle resta peu compliquée, procédant par larges plans de tons qu'elle adoucit par des intermédiaires savamment déduits. Car c'est la science des valeurs, leur harmonisation, leur irradiation en quelque sorte la possession de leurs qualités intimes qui la font la force de cet art.

Les frottis, les glacis, etc., n'ont pas été d'un usage fréquent ; cela tenait, croyons-nous, à ce fait que la technique suffisamment instruite pouvait négliger ces moyens secondaires. Faut-il en conclure que les repentirs ou les reprises étaient inconnus aux artistes du moyen âge?

Non, mais il est permis de croire que comme pour la peinture verrière, il existait une théorie harmonique suffisamment complète pour pouvoir guider les praticiens.

Que pareilles règles aient existé en ce qui concerne l'ornementation, cela découle clairement des ensembles décoratifs.

En effet, à côté de l'illustration des voûtes, dont nous avons esquissé les principes, l'art ogival usitait volontiers les motifs ornementaux, soit par « aplats » de dessin concret, soit par imitation florale richement colorée.

La variété, l'abondance capricieuse de ces créations en rend l'analyse assez ingrate.

Généralement les « aplats » s'inspirent du dispositif des brocards. Parfois, on utilisait les devises, les meubles des

armes, les emblèmes des corporations, les symboles ou les
instruments du martyre d'un saint en mêlant ces divers
éléments avec l'ornementation proprement dite, tel à Malines,
Anvers, etc.

Les combinaisons géométriques continues ou isolées agré-
mentées de blasons, devises, etc., sont plus rares; nous pou-
vons citer dans la première catégorie le fragment de l'église de
Furnes et, dans la seconde, le joli motif de l'église Saint-Jacques
à Tournai.

La décoration des chapelles funéraires semble avoir fourni
un thème très original. Malheureusement, peu d'exemples
nous restent. Citons, comme appartenant encore à l'inspira-
tion médiévale, l'élégant dessin de la chapelle de Ferry de Gros
à l'église Saint-Jacques à Bruges.

Si l'ornementation florale des voûtes constitue une décora-
tion originale et variée, celle qui s'étend sur les parois,
colonnes, etc., mérite également toute notre attention, quoique
nous ne puissions apprécier qu'un nombre réduit de spéci-
mens. Cependant, nous pouvons observer que la méthode de
composition ou d'invention ne se rapporte nullement à celle
suivie par les créateurs des tapisseries dites « verdures »,
malgré que les deux modes de décoration doivent, semble-t-il,
avoir des affinités qui se bornent à des similitudes de couleurs,
tandis que le dessin est plus libre, plus large, plus essentielle-
ment décoratif.

L'art roman avait esquissé timidement la théorie ornemen-
tale inspirée des plantes, mais il s'était tenu à des essais mono-
chromes.

L'art ogival développa ce mode, mais l'enrichit bientôt de
la parure des couleurs et serra de plus près l'observation de la
nature. Telle ornementation monochrome ogivale, s'inspirant
de la vigne vierge, est charmante de légèreté, de grâce décora-
tive; mais les grandes compositions florales alliant les ors,
les verts, les bleutés des corolles au rouge flamboyant des
fonds peuvent compter parmi les œuvres les plus réussies que
les arts somptuaires nous aient léguées.

Nous pourrions indiquer les affinités existant entre ce mode décoratif et l'art de Pompéi : même pensée créatrice et, jusqu'à un certain point, même parti pris de coloris.

Certains petits motifs se rapprochent de façon saisissante, car ils sont basés sur une étude attentive, minutieuse de la nature.

Le fragment du Musée archéologique de Bruges est un document très intéressant pour l'histoire de la décoration des maisons bourgeoises.

En comparant ce motif avec les tapisseries de la même époque, on peut se rendre compte de la différence de conception décorative des deux arts.

La souplesse, la variété d'inspiration qui animaient l'art décoratif ogival trouvaient à s'exercer dans toutes les branches, concourant ainsi à l'ensemble général.

Nous n'en voulons pour preuve que les dalles funéraires, carreaux de pavements et de revêtements qui ornèrent nos églises.

Des fragments, relativement assez nombreux, se trouvent déposés dans nos musées et permettent de juger de la richesse, de l'esprit d'invention, du sens décoratif des maîtres potiers ou plutôt des peintres.

En effet, dès le déclin du XIV° siècle, l'art du faïencier — car il s'agit bien d'émail à base d'étain — fut assez avancé pour que des hommes tels que Melchior Broederlam ne crurent pas déchoir en s'y intéressant.

Dès 1391, le duc de Bourgogne, en des lettres patentes, parle de deux ouvriers de « quarriaux pains et jolis », qui sont pour nous d'anciennes connaissances : Jehan du Moustier et Jehan le Voleur, qui durent fournir les « quarriaux » à la ville de Hesdin. Le duc Philippe attacha une grande importance à cette affaire, car il est stipulé « que les carreaulx seraient les uns pains a ymaiges et chiponnés, d'autres pains a devises et de plaine couleur, par l'ordonnance de notre ami Valet de chambre et peintre Melcior Broerderlam ».

Le 27 octobre 1400, Philippe le Hardi fait payer à Jehan le

Voleur uc florins d'or pour la fourniture des carreaux de Hesdin, sans compter une gratification de 40 écus.

En présence de textes aussi précis, il ne nous reste qu'à regretter la destruction d'œuvres qui devaient parachever si luxueusement la décoration générale.

Les carreaux de revêtement ont subi le même sort. Des débris intéressants, en assez grand nombre, dénotant un goût très fin, existent encore, mais les ensembles ont disparu ; il faut un effort d'intelligence pour se représenter l'unité décorative.

Un point d'interrogation se pose quant à la question de savoir si les dalles funéraires coopérèrent également à la décoration.

Nous serions tenté de répondre affirmativement, en nous souvenant que l'idée, le souci d'art prédominait dans la conception ogivale.

D'autre part, les plaques de laiton aux brillants émaux qui firent la gloire de nos ouvriers et que l'étranger nous envia, sont la continuation des dalles funéraires en terre émaillée. Elles coopérèrent par leur polychromie à la décoration générale. Nous croyons ne pas nous tromper en suggérant qu'elles purent fournir les éléments d'une ornementation pour la partie basse de chapelles funéraires, les parties élevées recevant des polychromies légendaires.

Si l'étude de la peinture monumentale nous a ménagé des découvertes intéressantes, il s'y est malheureusement mêlé bien des regrets causés par la destruction d'œuvres importantes. Nous pouvons ranger dans cette catégorie les polychromies qui décorèrent les armoires où l'on déposait l'Eucharistie, les reliques, l'Évangile et autres objets du culte.

Coopérant à la décoration, les vantaux étaient peints d'or et d'azur. Quand la peinture n'était pas appliquée directement, on attachait sur le bois des feuilles de parchemin.

Mais nous avons lieu de croire que l'on adopta bien plus souvent le mode de peinture direct et que, si l'or ne fut pas employé plus souvent en nos contrées comme fond de prépa-

ration, il fut en usage pour cette espèce de décoration qui réclamait tous les soins et toutes les splendeurs de l'art.

Nous pourrions encore citer dans cette série les peintures qui décoraient les sièges épiscopaux ou autres places dans le chœur des églises. Richement dorés, enluminés d'azur et de cinabre, ils avaient le dossier orné de peintures sur parchemin.

Dans quelle mesure intervenait dans ces œuvres l'art du peintre et celui du miniaturiste serait assez difficile à déterminer. Nous croyons toutefois que ce fut aux peintres que l'on s'adressa de préférence pour ces sortes de décorations, et nous en donnons comme preuve les travaux dont furent chargés les artistes de premier ordre, besogne parfois bien au-dessous de leur talent.

La polychromie monumentale extérieure à l'époque ogivale.

Si nous avons émis des conjectures sur le système de décoration polychrome extérieure à l'époque romane, conjectures basées sur l'étude des manuscrits et fragments divers, nous pouvons, sinon offrir un ensemble complet de la décoration polychrome extérieure médiévale, tout au moins relever quelques exemples appuyés par des textes.

Que les monuments religieux ou civils aient vu leurs motifs architecturaux et sculpturaux redessinés par des couleurs et des dorures est un fait probant. Que cette polychromie ait affecté principalement les parties basses doit être admis sans conteste. Mais il n'en reste pas moins que certains motifs essentiels de la construction reçurent également des teintes plates, même aux parties les plus élevées des monuments.

Les moulures des pignons, les crochets, les roses des fenêtres, les dais des niches, les statues brillaient d'or et de couleurs.

C'est donc le même système décoratif qui prévaut dans la

polychromie extérieure et intérieure ; accentuer l'ossature afin
d'impressionner le spectateur, de lui laisser l'idée de stabilité.

Le rouge dominait généralement surtout pour les grandes
surfaces. Le noir servait principalement pour les redessinés
des moulures et des ornements ou pour l'accentuation des
traits essentiels des figures. Le jaune, le vert bleuté, le brun
rouge participèrent à ce parti pris, sans qu'il soit bien possible,
en présence de la pénurie de vestiges, de tracer un programme
net du mode général adopté.

Le problème est certes difficile à résoudre, et s'il est possible
de se faire une idée de la distribution des couleurs sur les
monuments, si même des essais peuvent être tentés, ils devront
forcément rester incomplets, car certains éléments constitutifs
font entièrement défaut.

Nous pourrions arriver à des résultats satisfaisants en
diverses parties de l'édifice, tels les grands portails, les porches
latéraux, même les roses des fenêtres ; mais nous nous trouve-
rions fort empêchés pour la polychromie des pignons.

En effet, il faut observer que ces membres se découpant en
partie sur le ciel, une expérience et une pratique qui nous font
totalement défaut sont exigées afin de satisfaire aux lois
optiques, sans que la décomposition des rayons coloriques
vienne brouiller les lignes architectoniques.

Il faut croire que le système ne fut pas sans provoquer les
études, les essais des peintres du temps, et qu'un monument
savamment polychromé excitait l'émulation des praticiens
d'autres villes.

Nous n'en voulons pour preuve que le fait de voir Henri
Mannin, peintre de la ville d'Ypres, chargé en 1330, par le
Magistrat de faire un voyage de « plusieurs fois XV jours »
afin d'étudier les beffrois de Bruges, Tournai, Valenciennes.

Le résultat de ce voyage d'étude ne se fit pas attendre, car
dès le retour de Henri Mannin et de son valet Richard, la déco-
ration commença. On y employa l'or battu, le blanc de plomb,
le vermillon, l'ocre, le vert, etc. ; le vernis et l'huile furent
également usités.

La tourelle fut « surorée » et la lanterne tout entière fut polychromée de vives couleurs.

L'or, d'ailleurs, semble avoir joué un grand rôle dans la décoration extérieure, car le même Mannin « surora » également le dragon et les aigles de la galerie supérieure.

En pays de Flandre, il en fut partout de même, bien que cette décoration somptueuse ne s'appliqua pas exclusivement aux églises et hôtels de ville. Les édifices de moindre importance, portes de ville, maisons particulières, furent splendidement décorés.

Si cet ensemble colorique, perdu dans les airs, peut sembler bien hardi, si même des mentions des couleurs employées, que l'on rencontre dans les archives, sont faites pour dérouter, il faut tenir compte de ce fait : que l'œil fut insensiblement conduit vers les sommets dorés qui furent soutenus par la décoration des toitures.

En effet, la polychromie des tuiles vernissées offrit aux architectes des ressources trop limitées que l'emploi des ardoises vint encore amoindrir.

On imagina de dorer et de couvrir les lamelles schisteuses, non seulement de peinture unie, mais de motifs décoratifs variés. Ce furent, pour les hôtels de ville, les armoiries du prince ou de la commune qu'on choisit de préférence et qu'on combina avec des ornementations géométriques.

Les reflets naturels à l'ardoise furent mis à profit; on en forma de véritables mosaïques de dessins variés, car on découpa les lamelles de manières diverses.

On ne reculait pas devant la dépense pour la décoration de surfaces que nous négligeons volontiers. Ainsi à Ypres encore, en 1398, on étendit une double couche d'or sur trois cents ardoises devant couvrir le campanile, et l'on crut qu'une simple couche du même métal suffirait pour cent quarante-quatre autres.

Le Magistrat ne se trouva pas embarrassé pour se procurer la précieuse marchandise; il démonétisa tout uniment quatre-vingts florins d'or valant 112 livres, ceci déjà en 1367, et pour une simple restauration.

La décoration sur ou par des ardoises ne se borna pas seulement aux toitures des églises ou des palais princiers et communaux; on conserve le souvenir de demeures de nobles où des plaques d'ardoises se trouvaient clouées sur des montures en bois. On ne peut douter que ce fut en vue d'y voir peindre les armoiries des propriétaires.

Dans certains pignons en bois, on peut trouver la trace de l'incrustation de lamelles schisteuses, que l'on doit conclure avoir reçu des polychromies. Du reste, la tradition picturale a continué à l'époque de la Renaissance, et si malheureusement aucune façade décorée de peintures ne subsiste, les tableaux des Musées de Bruxelles et de Bruges· peuvent nous donner tout au moins une idée de ce genre de décoration.

Une découverte intéressant la polychromie des sculptures ornant les édifices privés s'est faite récemment à Bruges. Dans la façade d'une maison portant le millésime de 1633, dont la partie supérieure était remaniée, se trouvaient encastrés des bas-reliefs en forme de frise représentant un camp. La présence de certains attributs permet de constater qu'ils devaient provenir de la seigneurie de Gruuthuse. Or, sur la principale tente, d'ailleurs plusieurs fois répétée, se trouvaient peintes, rayonnant du centre, des flammes rouges.

On peut en inférer que la polychromie s'appliquait aux détails sculpturaux même dans les constructions privées.

Il est hors de doute qu'un ensemble aussi brillant, s'inspirant uniquement des nécessités monumentales, dut offrir un spectacle que notre imagination même a peine à concevoir. Ainsi à Damme se trouve ménagée, dans un contrefort, une niche monumentale, malheureusement veuve de sa statue. Nous avons pu y découvrir encore des traces d'or, de bleu, rouge, noir, etc.; tandis que tout à l'entour quelques surfaces portaient des plaques brun rougeâtre. Il est évident que la niche formait le centre d'un motif décoratif polychrome légendaire ou purement ornemental. La question est difficile à résoudre.

Nous sommes pourtant porté à croire que les deux modes

y participèrent. Dans le motif qui nous occupe spécialement en ce moment, nous admettrions volontiers que le fond de la niche fut décoré d'un diaprage : la statue, peut-être entièrement dorée, se détachant en vigueur sur ce fond.

Les éléments architecturaux nettement redessinés par des touches noires, l'azur et l'ocre jaune intervenant çà et là pour obtenir l'harmonie, il fallait se préoccuper de l'entourage.

Or, les membres architecturaux polychromes venant couper plus ou moins régulièrement les surfaces disponibles, on eut, peut-on supposer, recours au système des imitations de velums simplement ornés ou de tapisseries légendaires.

Cette méthode eut l'avantage de relier les parties secondaires aux grands porches.

Il resterait à déterminer si les éléments dont se composèrent les diaprages furent de simples ornementations sans caractère fixé, ou s'ils furent inspirés par l'idée symbolique.

Nous croyons à cette dernière hypothèse et n'en voulons pour preuve que le texte que nous avons donné dans notre Avant-propos concernant Philippe Cacheraigne. Toute autre détermination ne se soutiendrait que difficilement, car si la cause de la peinture légendaire intérieure fut dictée par le souci d'enseigner, il dut en être de même, à plus forte raison, des représentations qui ont pu frapper les yeux des plus indifférents.

D'une part donc, ornementation symbolique à inscriptions bibliques, mais aussi exécution de compositions légendaires. La tradition romane est respectée.

Si nous pouvons encore nous appuyer sur le texte concernant « l'astre S¹ Pierre » à Tournai, qui nous renseigne sur la peinture en 1393-1395 de plusieurs « ymaiges de S¹ Anthoine », nous possédons à ce sujet un document très important mais malheureusement fort délabré.

En effet, le *Christ en croix* entouré d'anges recevant son sang et accompagné de la Vierge et de saint Jean représenté sur un contrefort de l'église Saint-Pierre, à Louvain, est la seule page de polychromie extérieure offrant un ensemble

assez complet pour servir de guide à une étude théorique et didactique.

Il semble nettement ressortir de cet exemple, que les scènes primordiales du christianisme occupèrent également à l'extérieur les endroits les plus en vue. Ainsi, on peut inférer que les épisodes entourant la *Crucifixion* comportèrent l'*Ecce homo*, la *Transfiguration*, la *Résurrection*, etc. On n'oubliait certainement pas le *Précurseur* — remarquons ici que l'art flamand n'a pas admis la grande enjambée que l'iconographie *prêtait* au *Baptiseur* — ni surtout l'*Annonciation* qui dut fournir sur les contreforts un thème bien gracieux et plein d'espérance.

On peut admettre que la figure de saint Christophe ne fut pas oubliée quand — comme à Courtrai — un *Jugement dernier* décorait le tympan du porche.

Que les scènes furent peu variées, que leur hiératisme s'affirma bien plus que dans les compositions intérieures, se conçoit parfaitement. En effet, si le dessin, la composition, l'expression pouvaient, comme la couleur, subir certaines modifications, si parfois des audaces perçaient dans des efforts personnels vers une perfection idéale, ces essais ne trouvèrent point à s'exercer dans la polychromie extérieure. Par essence, par nécessité inéluctable, le dessin légendaire ou ornemental dut, à l'extérieur, rester sobre, incisif et dut indiquer les grandes masses en s'inspirant de la ligne sculpturale.

On ne conçoit pas bien le dessin des polychromies extérieures si l'on n'évoque en même temps les principes qui guidèrent la sculpture monumentale.

Bien plus qu'à l'intérieur, ces deux arts subissaient une influence réciproque, car si tel monument peut se passer à l'intérieur de motifs sculptés, alors que la polychromie est appelée à le décorer, il n'en pouvait être de même à l'extérieur. La sculpture ornementale se imposa sa conception architecturale, la polychromie s'élevait qu'au second degré.

La théorie polychromique était donc variable au premier chef; vouloir en tracer des règles s'appliquant à tous les monuments est et, ajoutons-le, restera chose absolument impossible. L'architecte élaborait son plan, distribuait ses motifs sculptés, accentuait ses lignes architecturales, comme les motifs en bosse, selon les nécessités de lieu, d'optique, de climat, et par larges plans colorés faisait saillir les idées maîtresses de sa conception.

La polychromie des statues tenait également compte des yeux d'ombre et de lumière. On peut avancer que les couleurs subissaient des dégradations selon qu'elles s'appliquèrent à des surfaces recevant l'éclat de la lumière ou restant dans l'ombre.

Que cette décoration dût être très soutenue, même heurtée dans les détails; que certaines parties détachées de l'ensemble dussent paraître inharmoniques, se conçoit parfaitement.

Mais il convient d'observer le monument tout entier, d'en pénétrer le concept idéal, de dégager les efforts, les résultats et d'admirer les monumentales inspirations de l'architecture, de la sculpture, de la peinture, non séparément, mais comme une création dont aucune partie ne peut être distraite. Nous avons essayé de grouper les divers éléments entrant dans la décoration polychrome extérieure des édifices civils, religieux ou privés, et nous ne pouvons certes pas nous flatter d'avoir élaboré un code d'application. Les enseignements découlant de textes sont toujours trop aléatoires pour nous l'avoir permis. Si nous avons pu rassembler quelques relevés, quelques vestiges ou données nouvelles, nous n'en confessons pas moins notre incapacité quant aux applications pratiques.

La polychromie monumentale intérieure et extérieure à l'époque de la Renaissance.

« En voyant chaque jour des chefs-d'œuvre de peinture, de sculpture et d'architecture pleins de noblesse et de correction, les gens les moins disposés aux grâces étant élevés parmi ces ouvrages comme dans un air pur et sain, prennent le goût du beau, du délicat et s'accoutument à saisir avec justesse ce qu'il y a de parfait ou de défectueux dans les ouvrages d'art et dans ceux de la nature. »

PLATON.

Ces paroles du philosophe grec semblent avoir inspiré l'art de la Renaissance.

En effet, l'art roman et l'art ogival se sont adressés uniquement à l'intelligence; ils se sont appuyés sur la nature et ont pétri de leurs éléments des formules synthétiques, idéales, adéquates aux monuments, respectant les droits de la décoration, mais n'y sacrifiant pas l'idée.

L'époque de la Renaissance oublia volontiers que la poursuite de la perfection linéaire n'est pas le seul but de l'art et qu'une décoration, quelque somptueuse qu'elle soit, ne répond qu'imparfaitement à sa destination si une idée ne l'inspire.

Ce fut donc une révolution qui s'opéra dans les idées et les formules.

Dans les églises ogivales, les peintres de la Renaissance et des époques suivantes se trouvèrent fort désorientés.

L'élaboration des scènes bibliques fut envisagée au point de vue purement esthétique. On négligea ou, plutôt, on ne comprit point le côté éducatif de la décoration monumentale. La ligne, le souci de la perfection des formes, le culte de la nature, sous tous ses aspects, avec toutes ses transformations optiques et coloriques, telles furent les tendances de cet art savant mais fragile et superficiel.

Aussi pouvons-nous limiter notre étude à quelques spécimens.

Citons, parmi les ornementations, les voûtes des églises d'Anderlecht et de Liége, la décoration architecturale de la chapelle Saint-Basile à Bruges et celle, d'inspiration italienne, de l'église Saint-Jacques de la même ville. Mettons hors de pair la chapelle des ducs de Bourgogne à Anvers. Mentionnons encore, non pour sa valeur artistique, mais à titre d'exception, l'intérieur d'église peint dans une niche à côté du porche de l'église Saint-Jacques à Bruges et que surmonte la décoration renaissance dont nous avons parlé plus haut. Il est regrettable que ce document ne soit pas plus complet, car nous avons lieu de croire qu'il eut un caractère commémoratif.

Les seules scènes légendaires datant de l'époque de la Renaissance que nous ayons à étudier se limitent, dans les églises, à la représentation du jugement dernier.

Chose digne de remarque, fort peu de ces scènes ont résisté aux ravages du temps. Nous ne croyons pas nous tromper en attribuant cet état de choses à l'emploi de la couleur à l'huile.

Si nous étudions ces compositions, la transformation subie ou imposée au goût public, s'affirme nettement.

Autant les *Jugements derniers* de l'époque médiévale impressionnent par leurs allures de grandiose sérénité au milieu de laquelle la justice divine ne revêt point le caractère de la vengeance, autant les compositions de la Renaissance s'inspirent des principes purement humains.

Un dieu vengeur, courroucé, d'un geste irrésistible, lance, du haut des cieux, la foudre destructrice. Aucun symbole de justice ou d'espérance n'accompagne le Justicier. La doctrine est oubliée. Ce n'est pas un dieu qui juge, c'est l'homme qui se venge, qui détruit. Les saints doux et humbles ne l'entourent point. Les anges graciles et purs ont fui ce ciel de feu. Seuls, les exécuteurs des inexorables arrêts menacent de leurs glaives les damnés éternels. La mère de Dieu, impuissante, semble écartée de la droite de son fils, ses intercessions stériles ne l'émeuvent point. Son attitude de mère suppliante découvrant, dans un geste de suprême angoisse et malgré sa pudeur en révolte, le sein qui a nourri l'Enfant divin, ne parvient à arrêter la colère céleste.

Si nous traçons le même parallèle entre les groupes du bas des compositions médiévales et de celles de la Renaissance, la supériorité doctrinale des premières s'affirme également.

Ainsi, les primitifs appuyaient volontiers sur le groupe des élus et en faisaient une composition idyllique, tandis que les damnés n'occupaient l'attention que d'une façon secondaire. C'était l'idée de clémence qui dominait, encore accentuée par saint Michel justicier. Tandis que dans les compositions de la Renaissance, cette gracieuse figure a disparu, la place prépondérante, pour ainsi dire unique, a été prise par la représentation infernale.

Aux démons impurs, lubriques, velus, repoussants, on a opposé la ligne onduleuse des corps féminins. Tout a été sacrifié au culte de la beauté. Il semble que tout a dû s'effacer devant elle : l'orgueil, l'avarice, l'homicide, etc., échappent, pour ainsi dire, aux châtiments.

L'homme lui-même est devenu l'être secondaire, et la femme, que l'art médiéval avait revêtue de grâces pudiques, avait ornée de chastes élégances, la femme, que les artistes avaient placée si haut dans leurs créations qu'elle semblait être la compagne de la Vierge, n'est plus que la courtisane.

Les théories de jeunes filles, légères et gracieuses en leurs vêtures blanches, ont fait place aux corps voluptueusement enlacés, ondulant, à travers la scène, en des lignes souples et lascives.

Les réminiscences classiques ne manquent même point à ces compositions. Telles figures sont étroitement apparentées avec les Vénus et les Junons antiques.

La couleur réservée, sobre, de la peinture médiévale a fait place à toutes les fulgurances, et dans cette atmosphère noire, que strient par places de rouges flamboiements, les artistes ont fait éclater la blancheur des corps humains.

Les *Jugements derniers* des dernières époques de l'art monumental sont devenus, non la réalisation de la vie éternelle, mais une scène de voluptueux triomphe charnel.

Les artistes semblent même avoir été déroutés par ce con-

cept nouveau, et la gesticulation comme l'expression ne répond
qu'imparfaitement aux sentiments que l'on a voulu exprimer.
En effet, cette expression n'est saisie que pour autant qu'elle
s'applique aux faces démoniaques.

Nous nous refusons à accorder aux attitudes féminines
l'horreur et la répulsion des vices et des châtiments que nous
devions y lire. On peut avancer sans crainte que ces scènes
de haut enseignement moral ont, au déclin du XVI° siècle,
dégénéré en un hymne à la beauté charnelle.

Mais qu'on ne se méprenne point sur nos idées. Si nous
critiquons ces compositions sous le rapport de la doctrine et
de la compréhension du véritable art monumental, nous
disons bien haut qu'elles ne manquent point de mérite et de
science picturale.

De structure savante, pondérée, malgré le désordre des épi-
sodes inférieurs, ces compositions sont généralement d'une
exécution très satisfaisante.

Le dessin, sans tomber dans la gracilité des Italiens, a des
élégances raffinées, qu'il varie très heureusement dans les
oppositions des corps féminins. Du reste, là encore la cou-
leur accentuera la robustesse des femmes de Flandre et y
opposera la carnation dorée des réminiscences romaines.

Nous pourrions terminer ici ces quelques aperçus s'il ne
nous était resté de cette époque un inestimable joyau.

Nous voulons parler des peintures de l'ancien hôtel Bus-
leyden, à Malines; unique spécimen de la peinture monu-
mentale dans les maisons privées, ces compositions nous
apparaissent, non comme des peintures décoratives, mais
comme de véritables tableaux. Science de composition, de des-
sin, de couleur, d'agencement, tout est réuni en ces pages.
OEuvre d'un inconnu? Peut-être; mais œuvre d'un talent supé-
rieur, œuvre d'un maître!

Hier encore ignorées, ces pages doivent revivre. Car l'art de
la Renaissance ne nous eût-il, dans le domaine de la décora-
tion privée, laissé que ce spécimen unique, que nous devrions
encore l'honorer.

Et l'exemple, la leçon que portent ces compositions ne peut
être perdue; car elles sont l'œuvre d'un penseur, d'un homme
maître en son art, d'un homme pour qui le dessin fut une loi,
d'un artiste qui connut les charmes de la couleur et dont la
science de composition fut vaste, profonde.

L'art de la Renaissance ne produisit pas beaucoup d'œuvres
de cette importance. Aussi est-ce avec un amoureux respect
que nous saluons, en terminant ces notes, ces superbes créa-
tions qui suffisent à sauver de l'oubli l'art d'une époque et
d'un pays.

Notre pays ne possède que fort peu d'œuvres exécutées sur
des plaques de marbre. Nous citerons parmi les plus intéres-
santes les quatre sujets ornant les autels latéraux de l'église
Sainte-Walburge, à Bruges. Si ces compositions ne sont point
des œuvres originales, elles sont certainement dues à un
artiste de mérite, et nous croyons ne pas nous tromper en lui
attribuant les peintures de la voûte de l'ancien réfectoire du
couvent désaffecté des Jésuites, à Bruges, œuvres qui peuvent
suffire à motiver notre appréciation.

La polychromie extérieure fut, pour ainsi dire, abandonnée
à l'époque de la Renaissance. Cette indifférence nous étonne,
car il semble que les architectes, sculpteurs ou peintres qui
s'inspiraient de l'art classique n'eussent pas dû perdre de vue
le principe polychromique si apprécié des anciens.

Une aspiration vers les somptuosités coloriques semble
d'ailleurs avoir animé les maîtres de la Renaissance. Mais les
essais, les tentatives se sont bornés à des compléments d'or,
soit par applications totales, soit par rehauts sur les reliefs des
sculptures ou motifs architecturaux.

On pourrait même admettre que le fond des frises et cer-
taines autres parties des monuments reçurent des tons unis.

Cette méthode s'inspirait certainement des anciens; mais
les applications en sont si peu nombreuses que l'on hésite à
esquisser un système de polychromie extérieure à l'époque de
la Renaissance.

La polychromie funéraire.

Notre étude de la polychromie monumentale ne serait pas complète si nous négligions la décoration des caveaux funéraires.

Le peuple flamand, à l'égal des civilisations précédentes, eut le culte de ses morts ; il garda leur mémoire dans le trésor de son histoire, honora leurs tombeaux et, quand le christianisme apporta ses consolantes espérances, l'art appliqua les symboles de rédemption à la dernière demeure terrestre de ces hommes qui si souvent se levèrent pour le combat de la foi.

N'est-ce pas un spectacle peu ordinaire que la révélation de cet art, hier encore inconnu, enfoui dans les profondeurs du sol et que les nécessités de la vie moderne font surgir à nos yeux, parler à notre intelligence, tressaillir nos cœurs?

Nous le savons, la polychromie des caveaux ne fut pas générale; une classe nombreuse ne put prétendre à ce luxe, mais ce fait s'est produit chez tous les peuples; les arts funéraires de ces pays n'en sont pas moins appréciés. Bien que l'exploration de ce domaine nous réserve peut-être plus d'une surprise. Si, en ces dernières années, de nombreux spécimens ont pu être recueillis, nous ne pouvons oublier que l'unique tombeau décoré, découvert en 1841 à l'église Saint-Sauveur, à Bruges, ne semblait pas réserver à notre art funéraire l'importance acquise depuis quelques années.

Nous pouvons ranger en trois catégories la décoration tombale : la décoration ornementale, légendaire, symbolique; la décoration obtenue au moyen d'estampes, de peinture; et celle où n'intervient que l'estampe seule.

C'est de ce dernier mode que se réclame la découverte de l'église Saint-Sauveur. Première en date, elle est jusqu'ici la plus importante dans cette catégorie, car la gravure — le *Couronnement de la Vierge* — qui se trouvait à la tête du caveau est certes une œuvre de valeur. Nous ne pouvons que regretter l'absence de tout dessin des autres estampes.

Cette décoration au moyen d'estampes appliquées sur le mortier à l'aide d'un enduit destiné à en assurer la fixité et la conservation nous fournit un sujet d'étude assez vaste.

En effet, cette décoration si originale a-t-elle précédé les premiers essais de polychromie ou est-elle destinée à achever la décoration picturale?

Nous sommes porté à croire que les premières décorations tombales furent empruntées aux signes symboliques : croix, etc.; bientôt, semble-t-il, ces représentations ne suffirent plus ; on eut recours, le temps faisant généralement défaut, aux estampes coloriées. Dès lors, il fut possible de ne pas s'en tenir aux signes symboliques. On créa l'estampe funéraire ; car il n'y a pas à douter que les gravures appliquées dans les tombes furent exécutées en vue de cette décoration.

Le Christ en croix entouré de la Vierge et de saint Jean fut généralement placé à la tête du trépassé; tandis que la Vierge assise sur un trône et portant l'Enfant Jésus se trouva à ses pieds. Les parois latérales reçurent des anges thuriféraires ou adorateurs.

Si, dans quelques-unes de ces estampes, nous relevons des naïvetés et des incorrections, d'autres compositions ne sont point dépourvues d'intérêt et de valeur artistique.

Ainsi, dans un tombeau découvert à l'hospice Nicolas Paghaut, à Bruges, les anges ont été peints directement sur le mortier frais; le dessin en est fort soigné.

A Sainte-Croix, les anges musiciens et autres furent également peints à même le mortier.

Nous avons pu constater dans des découvertes subséquentes que le tracé avait été préalablement fait au moyen d'un stylet pénétrant légèrement le crépi. On peut supposer que dans ce cas l'artiste décalquait d'abord les lignes de l'estampe et les repassait à la pointe afin de ne pas perdre les contours. Il en fut parfois de même pour les motifs principaux ou pour les sujets d'usage moins fréquent : tel le Saint-André du tombeau de cette commune ou les saints Pierre et Paul de Harelbeke.

Les motifs décoratifs reliant ces compositions sont généra-

lement peu variés. Ils se limitent à des croix potencées ou
fleurdelysées.

Dans les tombeaux les plus ornés, les fonds sont semés de
petites rosaces du plus gracieux effet.

Deux inscriptions pieuses, des dates, peut-être des noms,
ornaient également certains tombeaux. Malheureusement, ces
indications si précieuses sont devenues illisibles.

Des découvertes assez nombreuses ont été faites en ces
derniers temps, sans qu'elles aient apporté des documents
nouveaux.

Les grandes compositions restaient les mêmes; seuls des
dentelures aux bords de l'encadrement, des semis de croix, des
fleurs de lys, variaient ces spécimens.

La couleur généralement rouge s'enrichissait de noir ou de
bistre; mais ces variantes n'affectaient pas essentiellement le
type admis dès le XIIIᵉ siècle que nous révèle le tombeau
découvert à Saint-Sauveur en 1878.

Une seule exception, jusqu'à ce jour, est à relever dans cet
ordre d'idées : c'est celle de la tombe de Guillaume de Monbléru
qui trépassa l'an 1468 et dont la dépouille fut déposée dans la
chapelle des peintres à Bruges.

En effet, cette fresque est entièrement originale et nous ne
pouvons qu'admirer le dessin et la couleur de ces composi-
tions. Le calvaire avec ces anges recevant le sang qui découle
des plaies du Christ est une œuvre de mérite, comme aussi les
anges thuriféraires, richement vêtus, qui ornent les parois
latérales alternant avec les armoiries du noble conseiller du
duc Charles de Bourgogne.

Les caveaux des van der Straeten, à Sainte-Croix, comme
celui du cimetière de Watervliet, nous offrent également une
décoration héraldique.

Nous ne doutons pas que des découvertes viennent encore
enrichir ce domaine; mais, tel qu'il nous est permis d'appré-
cier cet art funéraire, nous n'hésitons pas à le ranger parmi les
plus intéressants, car il est empreint d'un haut caractère de
noblesse religieuse, il exprime sobrement les espérances des

croyants et fournit à l'art le modèle de décoration peu compliqué, mais hautement expressif.

Involontairement, ces peintures font penser aux décorations des catacombes, et l'on reste rêveur en songeant aux œuvres encore enfouies dans ce sol de Flandre que frappent nos pieds.

Les procédés.

LA FRESQUE.

Il nous reste à examiner quels furent les procédés usités en notre pays pour les polychromies intérieures et extérieures.

Il conviendrait de placer en premier lieu la peinture en détrempe ou à base de résine, si les premiers essais étaient arrivés jusqu'à nous ou nous eussent été révélés par des enluminures de manuscrits.

Les manifestations artistiques de quelque importance ou valeur ne datent donc que de la période romane, et le procédé à la fresque en a fait les frais. Est-ce à dire que ce procédé fut employé exclusivement? Non, certainement, car la polychromie s'appliquait à l'intérieur sur les matériaux des colonnes, chapiteaux, corniches, etc., et à l'extérieur sur la pierre brute.

Les praticiens romans étaient donc en possession d'un procédé résistant aux intempéries de notre climat.

Pour autant que nous puissions déduire des faits connus, la base de cette peinture devait être la cire ou une résine extraite d'un végétal indigène.

Les rares traces révélées n'ont point réussi à nous former une opinion.

Il en est autrement des peintures intérieures, nommément de celles de Saint-Bavon, Tournai et Mons, exécutées à fresque.

Nous croyons inutile de nous étendre sur la pratique fresquiste qui est connue de longue date et fut, sans doute, usitée à l'origine même des premiers essais coloristes. Aussi n'avons-

nous à examiner que les conditions dans lesquelles s'exécutait ce travail.

On a jugé longtemps que la fresque ne fut pas durable en notre climat, invoquant à l'appui de cette thèse des essais souvent malheureux.

Sans vouloir avancer que ce procédé convient au climat de nos pays et répond à l'esprit de nos artistes, nous devons à la vérité de dire qu'il a parfaitement résisté aux rigueurs de notre sol et que nos artistes ne s'y sont point montrés inférieurs.

Mais si les essais modernes n'ont point réussi, nous croyons qu'il faut en rechercher la cause dans la manière défectueuse dont on préparait l'enduit.

En effet, la durabilité, l'éclat du travail dépend de la composition du mortier. De ce que la chaux soit trop vive, trop corrosive, que le sable ne soit pas assez lavé, contienne des matières organiques, tout peut influencer sur l'œuvre entière. A notre sens, ce sont précisément les caractéristiques des produits de nos régions.

Dans certaines parties de nos contrées, on remplaçait le sable, probablement dans le but d'appauvrir l'enduit, par de la tuile pilée. Cette matière devait donner à la préparation une égalité et un luisant très appréciables. Peut-être pourrait-on lui supposer une vertu plus précieuse : celle d'arrêter l'action destructive de l'humidité montant du sol, action si funeste pour beaucoup de nos monuments.

Cet amalgame dut convenir supérieurement pour les fresques extérieures, le lavage par les eaux pluviales subi continuellement par les peintures n'imprégnant point un mortier préparé au moyen de ce produit, les débarrassant au contraire des impuretés qui venaient s'y déposer.

D'autres produits pouvaient trouver place dans la composition de la préparation première. Ainsi, il nous a été donné de constater que la couche d'enduit calcaire qui supporte les peintures romanes de la cathédrale de Tournai est fort épaisse à l'encontre de la pratique générale, et qu'elle présente une teinte rose assez prononcée, très fraîche. Il nous a même

semblé qu'elle offrait une résistance peu commune, ne s'émiettant que fort peu sous la pression des doigts, non en granules multiples, mais en éclats irréguliers plus ou moins aigus.

Nous ne serions pas éloigné de croire à l'adjonction au mortier ordinaire de quelque partie de pierre ou de marbre rouge. La chaux bien éteinte, l'incorporation d'une poudre pierreuse ne pouvait offrir aucun danger de gerçure. En règle générale, nous croyons d'ailleurs que la pratique fresquiste en notre pays n'a pas été en tout semblable à celle que l'on appliquait en Italie.

Notre climat exigeait que l'on prît des précautions et des soins quant à la durabilité, la stabilité des enduits : souci dont les Italiens ne devaient se préoccuper que dans une mesure beaucoup moindre.

La rareté des spécimens romans en notre pays ne nous a pas permis de pousser très avant nos investigations, qui toutefois nous ont fait constater les soins extrêmes que l'on prit, tant pour le support que pour les couleurs. Celles-ci sont fort limitées dans la pratique fresquiste qui exclut toutes les teintures et produits tirés des minéraux, le principe actif de la chaux les décomposant.

Comme étant d'usage fréquent, nous citerons : le blanc de chaux pure ou mêlé au blanc de coques d'œufs ou au marbre blanc soigneusement pilé et en général toutes les ocres ou terres d'Italie, le jaune de Naples, le massicot blanc, quoique assez capricieux.

Les rouges s'obtiennent par l'emploi du vitriol romain calciné, le rouge violet anglais, la terre rouge, espèce de sanguine, la terre d'ombre naturelle ou brûlée, l'ocre brûlée ; le cinabre, quoique minéral, peut s'employer après préparation spéciale à l'eau de chaux. L'azur à poudrer et l'outremer sont les bleus généralement usités. Les verts s'obtiennent par l'usage de la terre verte de Vérone, par le vert de montagne et par les verts cendrés.

Différents noirs s'emploient, surtout les terres noires de Cologne, Venise, Rome, etc. Les noirs provenant de charbons

de bois ou de noyaux de pêches tiennent bien ; mais celui
fabriqué au moyen de lie de vin est fort chaud de ton.

Il n'est pas douteux que les fresques romanes aient été
retouchées, comme du reste celles d'Italie, au moyen de la
détrempe.

Le lait fournissait, croyons-nous, le véhicule nécessaire à la
préparation.

Nous n'avons pu découvrir si la dorure intervint dans les
fresques romanes de nos contrées. Nous ne le croyons pas.

L'emploi des intailles, des renflements obtenus sur certaines
parties des figures, de cabochons multicolores, ne nous
semble pas plus probable. Sous ce rapport, la technique
romane est restée fort sobre. Pourtant, l'expression est très
vive, peut-être même à cause des moyens restreints dont
disposaient les praticiens.

Les romans ne semblent pas avoir dessiné directement sur
le mur, c'est-à-dire décalqué soit au stylet, soit autrement.
Ils faisaient usage, croyons-nous, des poncifs. Ce mode offrait
certainement des avantages multiples qui n'échappaient pas à
la sagacité des exécutants.

Au surplus, l'examen de certains détails semble concluant ;
la répétition de motifs identiques dans une décoration orne-
mentale devait les encourager à cette méthode.

La conclusion qui s'impose à l'intelligence de ceux qui
veulent étudier la pratique fresquiste romane dans nos
contrées, est que nos praticiens étaient fort au courant de leur
métier et qu'ils possédaient, indiscutablement, le secret des
enduits résistants et de fine contexture. La science du degré
de siccité du mortier permettant la peinture ne leur fit pas
défaut, comme le démontre la parfaite adhérence des couleurs
dont les propriétés semblent leur avoir été très familières.

On peut donc hardiment conclure que l'art de la fresque est
connu et pratiqué en notre pays depuis une époque assez
reculée. Nous ne craignons pas d'ajouter qu'il n'eut rien à
envier aux pays limitrophes.

L'ENCAUSTIQUE.

Si nous pouvons conjecturer que la pratique fresquiste est la première qui ait été usitée à l'origine et parmi tous les peuples, il est fort malaisé de déterminer à quel moment ce procédé a subi les transformations amenées par l'emploi de la cire. En effet, si la peinture à l'encaustique peut se réclamer de la plus haute antiquité, si elle fut connue de Polygnote, Nicanor, Arcésilaüs, etc., la combinaison des matières comme la méthode d'emploi restent assez énigmatiques et les textes de Pline ne révèlent que peu de chose.

Mais s'il peut être admis que l'invention doit s'attribuer aux Grecs, d'autres peuples l'ont pratiquée, tels les Égyptiens ou les Romains qui eurent leurs « encaustes ».

Aux premiers temps du christianisme, l'encaustique fut très employée, peut-être même dans les catacombes; en tout cas, son association avec la fresque ne peut faire de doute.

L'encaustique pure ou ses dérivés ont pu être utilisés pour des travaux exigeant plus de fini, destinés à être vus de près; tandis que la fresque cirée eut la préférence pour les compositions monumentales.

Nous croyons que, dans notre pays, l'usage de la cire fut fréquent et important, surtout pour les polychromies extérieures. En effet, la cire devait être la matière idéale pour brûler les pierres et donner ainsi l'assiette aux couleurs. Mais, encore une fois, les spécimens nous font défaut pour pouvoir déterminer exactement le procédé.

Il ne nous reste vraiment que deux documents pouvant nous éclairer : le premier est le manuscrit, daté de 1431, par Jean le Bègue, donnant quelques indications sur la peinture à la cire; le second nous est fourni par les peintures de la salle scabinale d'Ypres qui, nous serions porté à le croire, ont été exécutées d'après la méthode primitive.

L'enduit nous semble avoir été préparé très soigneusement, car, à l'encontre des supports d'autres peintures de la même

époque, les spécimens d'Ypres offrent une surface très unie, dépourvue des inégalités si fréquentes dans la polychromie monumentale.

L'incorporation à la cire d'une certaine quantité de matière crayeuse ou bien plutôt de minium nous semble prouvée par l'examen de l'œuvre. Ce fond dut plaire à nos artistes qui eurent toujours des préférences pour les préparations à base rouge, comme nous l'observerons même dans la pratique à la détrempe.

La cautérisation aura eu pour effet de réduire les inégalités de la couche d'enduit tout en imprégnant la pierre d'une matière alliant la flexibilité à la solidité. A chaud, cette couche a peut-être été rendue moins lisse par une granulation artificielle, car les surfaces sont relativement assez rugueuses.

On comprendra toutefois que nous ne donnons cette formule qu'à titre conjectural et parce qu'elle nous semble avoir dû être celle utilisée pour la polychromie extérieure. En effet, seule la cire ou les matières résineuses devaient offrir une résistance suffisante à l'action néfaste du climat; elle pouvait encore garantir la pierre des infiltrations d'eau si dangereuses aux époques de gel.

Que les peintres aient eu à leur disposition des formules assez diverses, variant selon le genre de travail, soit à l'intérieur ou à l'extérieur même, selon les conditions climatériques de la contrée, peut être admis. Ainsi, entre l'enduit couvrant les moulures des nerfs et colonnes de la cathédrale d'Anvers, enduit de nature assez cassante, et entre la préparation supportant le métal des auréoles des têtes d'apôtres du porche d'Anderlecht existe une différence de composition très appréciable. Nous ne serions pas éloigné de croire que dans cette mixture la diapalme soit dans une proportion assez forte, tandis que la colophane a pu être incorporée dans l'enduit des peintures d'Anvers.

Les murs préparés à la cire, comme nous venons de le voir, pouvaient alors recevoir les peintures historiées ou ornementales, et, nécessairement, les artistes devaient mélanger de la

cire à leurs couleurs afin d'assurer l'adhérence complète, intime, entre les différentes couches.

L'action de la chaleur était-elle encore nécessaire pour assurer la bonne conservation des polychromies? Ce serait assez difficile à déterminer de façon certaine, quoique nous serions tenté de le supposer. Au surplus, nous croyons que l'on procédait ainsi, tant pour la peinture intérieure que pour la couverte polychromique des ardoises et des statues.

Nous croyons ne pas nous tromper en admettant le savon parmi les ingrédients habituellement employés; matière peu coûteuse et à la portée de tous, elle pouvait offrir, mêlée à la cire et au minium, une ressource précieuse pour la couverte de grandes surfaces moulurées et son élasticité devait, dans une certaine mesure, corriger le peu de flexibilité du minium.

Pareille préparation offrait certainement des avantages qui n'ont point échappé à nos praticiens.

LA DÉTREMPE.

Il nous reste à traiter de la peinture à la détrempe, que nous n'hésitons pas à considérer comme étant le procédé par excellence et le plus usuel en notre pays.

Malgré l'abandon, même le discrédit où ce procédé et ses dérivés sont tombés en nos contrées, nous pouvons avancer que c'est celui qui convient le mieux à notre climat. Si des déboires ont pu détourner certains de sa pratique, ils doivent surtout être attribués à la préparation impropre de l'enduit du subjectile.

En effet, de quel soin les praticiens du moyen âge n'entouraient-ils pas la préparation destinée, non seulement à recevoir les peintures, mais à les garantir des atteintes de l'humidité montant du sol et les désagrégeant sur leurs faces internes, tandis que les buées en suspension dans l'atmosphère les énervaient à l'extérieur?

TOME LXI.

Toutes les anciennes polychromies ne sont point exécutées sur des crépissages couvrant des maçonneries de briques, car elles ornent tout aussi bien les parois et les voûtes des monuments construits en moellons et n'en ont pas moins résisté tant à l'extérieur qu'à l'intérieur, alors que l'on pouvait craindre l'action néfaste du salpêtre combiné avec les atteintes de la pluie.

Si nous pouvons constater cette incroyable solidité qui, en bien des endroits, défie les raclures du couteau et résiste aux corrosions climatériques, aux dégradations des hommes, force nous est bien de convenir que la solidité de la détrempe réside en grande partie dans les préparations préliminaires et de rechercher la composition de celles-ci.

Disons tout d'abord que le secret n'est pas à découvrir dans la composition du mortier de crépissage ni dans le soin que l'on pourrait mettre à l'étendre. Au contraire, ce crépi est partout fort commun, n'offrant aucune particularité de dosage : c'est du mortier ordinaire que l'on diluait jusqu'à en faire une pâte fort liquide. On ne poussait même pas le souci jusqu'à égaliser au moyen de la truelle. La mince couche de crépi a été presque partout passée à la brosse chargée d'eau, de façon que le mortier pénètre bien les interstices de la maçonnerie. Ce travail est fort apparent dans bien des endroits, car on a jugé inutile de faire intervenir la truelle après cette opération. C'est vraiment une merveille de voir s'étaler sur ce rudimentaire crépissage tant et de si belles œuvres. D'ailleurs, il est bien évident que la composition du crépi n'entre pour rien dans la solidité des peintures, puisque ce crépi fait totalement défaut sur les surfaces bâties en moellons.

Pourtant, nous devons observer ici qu'il est fort difficile de se rendre un compte exact de la composition d'un mortier, quand il n'y entre aucune matière solide extérieurement appréciable, soit par sa couleur, soit par sa contexture, et que si un élément liquide incolore vient à y être ajouté, la révélation est, pour ainsi dire, impossible.

Ainsi, la découverte du lait écrémé mélangé à la chaux ne

peut se faire que par l'analyse chimique. Il est avéré que l'adjonction de ce produit ou d'un élément similaire exerce un effet très heureux, tant sur la solidité du crépi que sur la faculté d'absorption des matières colorantes liquides.

Pénétré, comme tous nos contemporains, de l'idée que la peinture à la colle n'offre qu'une fixité très limitée, nous avons abordé l'étude des procédés de la peinture monumentale avec la conviction que les œuvres existant encore auraient gardé pour toujours le secret de leur procédé compliqué d'étrange mixture. Et bien, il n'en est pas ainsi, nous en avons la persuasion, mais nous sommes également convaincu que l'on étendait sur le crépissage une ou plusieurs couches de matière préservatrice de l'humidité. Dès lors, nos efforts et nos recherches ont été attirés sur ce point, et les résultats obtenus n'ont point été chimériques.

Mais quelle fut donc cette merveilleuse panacée qui garantit les polychromies des siècles passés, qui fit resplendir leurs couleurs, alors que nos peintures datant d'hier étalent leur misère sur des murailles si savamment préparées?

Nous croyons ne point nous tromper en admettant que le minium, qui joua un si grand rôle dans les préparations des peintures antiques, fut la base des enduits flamands. Malaxée à la colle de peaux additionnée de savon, de colophane, de diapalme, voire d'autres matières résineuses, cette mixture présentait une résistance précieuse aux envahissements de l'humidité, tout en offrant une élasticité excluant la possibilité des écaillures.

Nous croyons même que deux opérations furent nécessaires :

La première consistant à étendre, au moyen d'une brosse assez dure, une couche de la préparation sus-indiquée, alors qu'un enduit légèrement différent était appliqué au moyen d'une spatule.

La proportion des matières employées dans cette mixture différait ; la litharge, dont la thérapeutique du moyen âge fit un usage si fréquent, intervenait dans une mesure plus ou

moins appréciable. L'absence de toute végétation ou champignon sur les peintures à la détrempe, qu'elles fussent appliquées directement sur les pierres ou sur un crépissage, nous fait croire qu'une solution en quelque sorte antiseptique fut ajoutée à la préparation. La pomme de coloquinte peut fort bien servir à cet usage. Il est certain que nos ancêtres surent tirer des simples des produits analogues.

Ces préparations furent d'ailleurs assez variées; car le plâtre, le gypse, la craie blanche s'employaient avec plus ou moins de succès, tant sous le rapport de la solidité, de la conservation que de la fraîcheur des couleurs.

Toutefois, certaines de ces matières de nature vive exigeaient l'emploi d'éléments offrant plus d'élasticité : ainsi, la craie devait avoir un correctif qu'on trouvait soit dans le miel, soit dans l'huile ou la cire.

Au surplus, nous croyons que la dose de matière inerte fut peu importante, et que si l'on relève dans certains spécimens la trace de deux couches rouges superposées mais de teintes différentes, ce fait provient de l'intensité du feu qu'a subie le minéral. Ainsi le minium de teinte carminée a été exposé à un feu plus violent et plus continu que celui de teinte orangée. Généralement la couche orangée est celle de la première application, peut-être aussi la plus chargée de colle; la seconde, de ton carminé, venait s'étendre en une espèce de glacis.

Nous avons cité plus haut la litharge comme entrant dans la mixture d'enduit du support et nous croyons qu'elle a été d'un usage assez fréquent. Il y a peu d'années, elle était encore fort prisée des vieux peintres, qui avaient pu apprécier ses qualités isolantes et solides.

La litharge, — vulgairement appelée « écume d'or », — sous-produit du plomb, de l'argent ou de l'or, obtenue par la calcination de ces minéraux, se présente en forme de scories d'aspect métallique, que l'on pulvérise en poudre; elle offre au toucher la sensation d'une matière assez grasse. De fait, elle sert à la fabrication des huiles grasses et siccatives.

Cette indication nous suffit à deviner l'emploi que les pra-

ticiens du moyen âge devaient faire de ce précieux produit.
Par ses qualités oléagineuses, cet enduit gardait une certaine
élasticité, tandis que son principe métallique opposait à l'hu-
midité une barrière très sérieuse. Ainsi préparée, la surface
offrait un support où l'action du dessinateur et du peintre
s'exerçait facilement.

Ces tons rouges sont fort difficiles à retoucher ou à rendre
en copie, car ils déroutent l'œil de l'exécutant peu familiarisé
avec la pratique du moyen âge, d'autant plus qu'ils semblent
avoir été obtenus par l'emploi des laques rouges, que nous
croyons, au contraire, avoir été peu employées en polychromie
monumentale.

Nous sommes d'autant plus convaincu que cette matière
rouge fut employée en guise de préservatif, qu'elle s'étend sur
toute la surface des peintures, tant sur crépi que sur moellons,
lors même que le sujet traité exclut les tons rouges.

D'ailleurs, nous n'avons pas fait cette constatation sur
quelques polychromies, mais nous pouvons poser en fait
qu'elle s'étend soit en couche mince appliquée au pinceau,
soit en enduit étendu à la spatule sur toutes les surfaces indis-
tinctement. Même certaines polychromies exécutées à la
fresque, retouchées à la détrempe, conservent des traces de ce
rouge inconnu en d'autres écoles.

La tonalité chaude des polychromies flamandes n'est pas
étrangère à la préparation de ces dessous ; car l'examen atten-
tif des carnations démontre le parti que les artistes surent en
tirer.

Certaines parties ombrées, telles les arcades sourcilières, etc.,
sont légèrement touchées à la terre verte avec des réserves de
rouge qui donnent à l'ensemble une profondeur, une intensité
de vie très singulière.

Le même fait s'observe dans les plis des draperies : dans les
blancs, les bleus, les verts, partout transparaît le rouge orangé,
et l'harmonisation générale s'en ressent très favorablement. La
tradition des fonds rouges a d'ailleurs perduré longtemps en
Flandre. Ce n'est qu'après la brillante époque de Rubens
qu'elle fut abandonnée.

Il est évident que pour les toiles et panneaux, la litharge et le minium furent remplacés par des terres rouges.

Les préparations préliminaires semblent avoir fait l'objet des préoccupations des artistes de tous pays. En fait, la bonne conservation de polychromies en dépend entièrement; mais l'économie de certains procédés nous échappe complètement.

Ainsi, les œuvres du peintre Mariote, au Mont Athos, sont toutes préparées au moyen d'un enduit noir pur. Cette couleur est-elle obtenue par la calcination de la lie de vin et contient-elle en cet état un principe conservatif? Nous l'ignorons, quoique nous serions porté à le croire, la composition des autres noirs n'offrant à l'analyse aucun élément actif.

La merveilleuse solidité des peintures monumentales a fait croire également à l'emploi de quelque colle ou résine mysté-rieuse. Nous croyons que tel n'est pas le cas.

La colle de peaux ou de déchets de parchemin a suffi pour la préparation des mixtures comme pour l'exécution même.

En effet, maniée par des mains expertes, la colle obtenue au moyen de ces produits répond à tous les besoins.

Nous admettons volontiers que des gommes aient été employées sans que pour cela elles fussent de provenance orientale. Du reste, longtemps après la chute de Constanti-nople, la gomme arabique resta un article réservé aux travaux de luxe.

Nos ancêtres ne s'adressaient pas volontiers aux produits étrangers. Ils tiraient parti des ressources de leur sol; maintes plantes leur fournirent des matériaux. Ainsi, le cerisier pou-vait procurer une gomme fort prisée.

Pour les carnations, le travail d'ornementation où la légèreté de touche et le fini sont indiqués, ce produit fut précieux à plus d'un titre, et nous croyons que l'on en usa copieusement.

L'élément actif de la colle pouvait, en certains cas, être sin-gulièrement renforcé par l'adjonction de résines et matières diverses, telles le miel, la cire, la colophane, etc., et même par l'huile. Le procédé à la colle mélangée d'huile ou de cire fut connu en Italie dès le XIII^e siècle et ne fut abandonné,

croyons-nous, qu'au XV⁰ siècle. Nous serions disposé à croire que certaines petites compositions ont bénéficié, en notre pays, de ce mode d'exécution. Il serait périlleux, croyons-nous, de vouloir affirmer que cette méthode fut importée ou qu'elle nous fut propre.

Au reste, nous pensons que les précautions pour assurer la perpétuité des polychromies ne se bornaient pas seulement aux préparations, mais qu'elles se poursuivaient jusqu'après l'exécution manuelle de l'œuvre. Aussi avons-nous été fréquemment perplexes devant des compositions manifestement exécutées à la détrempe, alors pourtant que l'eau ne parvenait pas à enlever la moindre parcelle de couleur. Des recherches attentives nous firent découvrir que les praticiens avaient eu recours à une espèce de vernis fixant les peintures en les pénétrant jusqu'à l'enduit, et servant en même temps de préservatif contre l'humidité et les dégradations extérieures.

Si l'application d'une couche de colle additionnée d'une matière antiputrescible peut rendre cet office, nous croyons que l'on utilisait plus volontiers le blanc d'œuf, battu soigneusement au préalable.

En effet, ce liquide répond à tous les besoins, et les peintures qui en ont été imprégnées peuvent défier bien des orages. Au reste, certaines œuvres de la dernière période gothique semblent avoir reçu une couche de vernis, probablement à l'alcool, ce qui fut possible après application du blanc d'œuf.

En dehors de la colle qui, à n'en pas douter, fut usitée le plus fréquemment, différents autres procédés furent employés. Citons la peinture à l'eau de son et celle à l'eau de chaux mélangée d'huile.

Nous pouvons assez rapidement passer sur ces deux modes.

Le premier n'étant qu'un pâle dérivé du procédé à la détrempe ; le second ne nous paraissant avoir été usité qu'à l'époque de la Renaissance. Mais, s'il fut tard venu, il perdura longtemps et ne disparut qu'après la seconde moitié du XVIII⁰ siècle. Beaucoup de vieux peintres en firent volontiers l'éloge ; les œuvres que nous avons pu apprécier ne sont point pour les contredire.

Nous pourrions, pour quelques spécimens, admettre le procédé à l'œuf; mais il est évident que l'emploi de cette matière ne put se généraliser, surtout dans les églises. Nous pensons qu'on s'en servit plus volontiers dans les polychromies des habitations privées, où un certain fini s'imposait.

Il reste un procédé assez répandu en Italie et en Espagne : c'est la peinture à base de sérum.

Fut-elle connue en notre pays et employée soit à l'extérieur, soit à l'intérieur ?

La question est difficile à résoudre; mais il nous paraît très probable que nos ancêtres n'ont pas été sans remarquer les propriétés du sérum.

En effet, les qualités qu'offre, pour la peinture, le liquide surnageant sur le sang animal, sont très réelles et l'application d'une couche de cette matière sur les murs extérieurs dut constituer un préservatif précieux.

Résistant aux ardeurs du soleil d'Italie ou d'Espagne, la peinture à base de sérum défie les ravages de la pluie si fréquente en nos contrées.

En notre pays, les différences de température, parfois si brusques, n'ont aucune prise sur sa constitution ou sa solidité; ni boursouflures, ni gerçures ne sont à constater, et les lavages les plus violents ne parviennent pas à altérer sa robustesse.

Il nous semble que ce fut le produit idéal pour la polychromie extérieure qui résista si victorieusement aux atteintes du temps.

D'autres produits ont certes été utilisés avec succès, mais le sérum a pu y être ajouté et aura ainsi participé à une préparation offrant toutes les qualités requises.

Le sérum fut-il utilisé à l'intérieur ? Nous croyons que son rôle se borna à des applications sur les bois des portes, vantaux, meubles, etc.

En effet, il est à la connaissance de tout archéologue s'occupant pratiquement, que les premières couches de couleur découvertes sur les anciens bois sont d'une dureté extraordinaire. Elles défient l'action des mordants et ne s'enlèvent pas

sous forme de cloches aux atteintes du feu ; elles ne dispa-
raissent que par suite de raclures répétées.

Nous avons pu constater les mêmes qualités sur des vestiges
de polychromies extérieures, et ne croyons pas téméraire de
conclure que le sérum a pu constituer un véhicule précieux
pour la peinture des bois et murailles extérieurs.

Déjà nous avons effleuré la question de savoir si l'emploi
de l'or, comme support des peintures, — même réduit aux
chairs, — fut connu en Flandre.

Sans oser avancer que ce mode fut ignoré, nous pensons
toutefois pouvoir dire qu'il fut fort peu usité. Nous n'avons
découvert, sous aucune polychromie, des traces de dorure et
pouvons ajouter que notre examen a été minutieux et a porté
sur un grand nombre d'œuvres. Nous estimons même que les
dorures enrichissant les polychromies ne sont point toutes
obtenues au moyen du métal jaune. Nos suppositions à ce
sujet se sont changées en certitudes lors de la découverte que
nous fîmes sur les polychromies du porche latéral de l'église
d'Anderlecht.

En effet, les auréoles ornant les têtes des figures d'apôtres —
trois sur douze existent encore — offraient un léger renflement
indiquant qu'une ou plusieurs couches d'une mixture assez
épaisse avaient été appliquées. A l'examen, ce support de couleur
brune nous apparut fort craquelé et raccorni. Débarrassé des
impuretés, des parcelles d'or brillèrent ; nous poussâmes notre
examen et nous nous convainquîmes que ces dorures s'ob-
tinrent par l'application d'un vernis sur fond d'argent.

Le procédé usité pour les cuirs repoussés, de Cordoue ou de
Flandre, est donc une imitation de la pratique picturale.

Cette découverte n'est pas sans importance, car si elle
dépouille l'art du cuir, elle présente, sous un autre aspect,
l'invention des vernis transformant le ton de l'argent.

La richesse de certaines peintures se trouvait singulière-
ment accrue par la présence de l'or sans que les ressources
financières soient venues à faire défaut.

Sur ce point encore, nous ne pouvons que regretter l'absence

de toute indication dans les archives concernant la peinture monumentale.

Les peintres romans et médiévaux ne semblent pas, en nos contrées, avoir adopté l'ornementation au moyen de cabochons ou de fragments de verres colorés. Nous n'avons découvert aucun vestige portant la trace de ce dernier système.

Toutefois, nous croyons que les polychromies des églises de Tongres et du Sablon à Bruxelles ont pu être enrichies par ce moyen. Encore que ces exceptions se bornassent à montrer des cabochons aux auréoles, mais ne les admettaient nullement comme ornementation de bordures de vêtements, etc.

En général, la polychromie flamande trouvait d'ailleurs en elle-même suffisamment de ressources pour négliger d'avoir recours à des artifices. Si quelques rares spécimens portent la marque d'intailles, elles se bornent aux auréoles et sont destinées à corriger l'aspect sombre qu'offre l'or quand il ne reçoit pas l'éclat de la lumière.

A ce propos, faisons observer que les renflements de crépi dans les auréoles ne se remarquent dans aucune polychromie flamande.

Si la couleur flamande est suffisamment riche pour rencontrer les sentiments du peuple, nous croyons que le dessin fut assez expressif pour motiver l'absence de ces superfétations.

Deux points doivent attirer encore notre attention la méthode du tracé des compositions sur le mur et les couleurs employées.

A notre sentiment, il est hors de doute que les créateurs des grandes compositions d'églises formèrent une caste à part dans la confrérie des peintres. Ce fait est d'ailleurs démontré par les indications que nous avons citées. Mais nous admettons volontiers que l'exécution picturale matérielle put souvent être l'apanage soit d'élèves, soit de confrères qui n'avaient pu obtenir la maîtrise.

Il semble donc évident que les peintures s'exécutaient d'après un carton à échelle réduite, suffisamment achevé pour que la pensée du maître fût rendue.

Certes, il a pu se produire que certains peintres exécutèrent directement leurs créations, mais nous pensons que quelque habile qu'ils fussent, ces œuvres se bornaient à des figures isolées.

L'objection tirée du fait que l'acuité du dessin, comme aussi son pouvoir expressif se fût trouvé énervé par cette traduction, nous semble de peu de valeur.

Nous devons en effet être pénétré de cette pensée : que les plus infimes des peintres de ces époques furent familiarisés avec ce que nous appellerons le dessin expressif.

De par l'état de la société, l'étude de la structure humaine se trouvait être le privilège d'une élite.

D'autre part, le dessin à main levée donnant l'expression, le sentiment d'un être ou d'un objet constituait la base de l'éducation, sans que les rapports anatomiques ou de proportions fussent toujours exacts.

Il se fit donc, tout naturellement, que le traducteur se rencontra dans une communauté de sentiments avec le créateur.

Si le second avait cherché dans la nature le secret de ces attitudes, tour à tour ingénues, naïves, douloureusement souffrantes ou si majestueusement divines, le premier n'avait qu'à observer par ses yeux le spectacle qui s'offrait à lui, il ressentait dans son cœur les aspirations vers l'idéal qui animaient son maître.

La collaboration de tous les jours dans ces milieux austères, mais imprégnés des plus nobles sentiments qui puissent inspirer l'humanité, marquait de son sceau la création du maître et l'œuvre du traducteur.

La connaissance approfondie du dessin expressif et monumental, que possédaient à un haut degré les peintres de ces époques, nous est prouvée par l'absence de repentirs dans le tracé.

En effet, l'examen attentif de ces compositions ne nous révèle aucune modification, aucune erreur d'interprétation dans le contour.

Si, à la vérité, nous ne possédons que peu de spécimens de polychromies exécutées directement sur le crépissage, ils sont encore assez nombreux pour nous avoir permis de constater la sûreté de main de l'exécutant.

Ainsi, aucun repentir n'est à constater sur les polychromies exécutées directement sur le crépi de la chapelle castrale de Ponthoz ou de la voûte de l'église de Zepperen.

Au surplus, les cernés bruns ou noirs, qui redessinent les contours extérieurs des figures, révèlent suffisamment cette science.

Les reprises, les épaisseurs, les lignes fautives sont absentes. Le coup de pinceau est correct, châtié ; les inflexions se placent aux endroits voulus sans hésitations, sans double emploi.

Cette sûreté est surtout remarquable dans les jeux de physionomie. L'expression des yeux, de la bouche est nettement burinée par une touche du pinceau savamment appliquée à l'endroit exact et dans la direction des nerfs moteurs.

Cette science d'expression par des linéaments simples fut apte à saisir même les nuances diverses qu'impriment les sensations sur les physionomies. Le dessin des mains participait de ces principes, et grâce à cette donnée, la reconstitution du caractère de la figure, parfois disparue, est possible en certains cas.

Jamais les mains ne sont vulgaires, lourdes ou sans accents ; au contraire, elles sont expressives. Chez les femmes, les doigts sont effilés et suppliants ; chez les hommes, ils sont énergiques et pleins de force. Mais toutes les mains portent la marque de la scène à laquelle participent les auteurs de l'épisode.

Aussi considérons-nous le dessin des mains, chez les anciens, comme une science à laquelle ont rarement atteint les générations qui ont suivi.

Le maniérisme mièvre du dessin à l'époque de la Renaissance confirme notre appréciation sur ce sujet.

Un dernier point nous reste à examiner.

Quelles furent les couleurs employées et quelle fut la manière de peindre des anciens ?

Si nous pouvons déterminer d'une manière assez précise et, surtout, limiter les couleurs employées dans la pratique fresquiste en nos pays, la tâche est plus ardue en matière de peinture à la détrempe.

Ce fait est dû à deux causes : d'abord, les peintres essayaient volontiers les couleurs nouvelles apportées des pays d'Orient et dont plusieurs ne nous sont que très imparfaitement connues. En second lieu, certaines parties des peintures ont été reprises avec des couleurs différentes; ceci est prouvé par les écaillures successives et de teintes variées qui s'observent parfois dans les compositions, ce qui rend la constatation fort difficile.

Nous diviserons donc en deux séries les couleurs employées : celles dont l'usage nous est prouvé et celles sur lesquelles nous ne possédons que des données assez confuses.

Dans la première série peuvent être rangés : le blanc d'Espagne, la céruse, le blanc de coques d'œufs, le jaune de Naples, espèce de pierre naturelle, l'ocre jaune, l'ocre de Rhue (rougie au feu elle offre du jaune rouge brun), la terre d'ombre naturelle et brûlée, le rouge anglais, le *roomenie* ou minium que Pline dit avoir été découvert à la suite d'un incendie survenu au Pirée.

Les Romains donnaient également le nom de minium au vermillon ou cinabre, quoique ce produit fût obtenu par le lavage des mines d'argent.

Font encore partie de la première série : la laque colombine, composé de bois du Brésil additionné de cochenille, — on tire également des laques vertes du stramonium, de l'acanthe, du fenouil d'Espagne et des feuilles de tabacs, mais nous croyons que les laques vertes n'ont pas été d'un usage fréquent, — les cendres bleues et vertes à base d'émail, l'outremer naturel ou son équivalent tiré de l'argent, l'indigo tiré de l'anil, le vert de montagne, espèce de terre venant de Hongrie, le vert de vessie, composé des graines du nerprun et d'alun, aussi le vert d'iris, le noir de vigne, obtenu par la calcination des sarments de la vigne et en général toutes les terres.

Dans la seconde partie peuvent prendre place : une couleur bleue tirée du pastel, la laque de gaude, produite par la noix

de ce nom, la noix de galle, l'écorce de noyer. On utilisait également les sulfates de fer et de cuivre. La fleur de carthame fournissait un rouge assez semblable au safran ; l'orpiment, sulfure d'arsenic, était peu employé à cause de son prix élevé, ainsi que le kermes minéral, aussi appelé poudre des chartreux parce que le père Simon, chartreux, l'employa avec un tel succès que le gouvernement lui acheta, en 1720, le secret de sa fabrication.

La tradition rapporte d'ailleurs que l'antimoine reçoit ce nom à la suite de la mort de quelques moines qui en étudièrent les propriétés thérapeutiques.

Nous trouvons également la trace de quelques autres couleurs de moindre importance telles : l'orcanète, l'orseille, etc. La composition des pourpres reste fort énigmatique. Certaines sont obtenues par l'amalgame des ocres rouges et des bleus de cuivre ; tandis que d'autres, plus fins de ton, semblent bien près de l'ostrum des Romains. Elles paraissent de même nature que les pourpres de certains manuscrits apparentés avec le *sacrum encaustum* des empereurs d'Orient.

Pourtant, nos praticiens devaient obtenir assez facilement le coquillage dont l'animal fournissait cette couleur si recherchée. Ils connaissaient certainement la préparation compliquée à laquelle il fallut se livrer.

Il convient de remarquer ici que si certains contrats conclus entre les administrations et les peintres mentionnent expressément le cinabre et l'azur, ils stipulent que toutes les couleurs seront de première qualité.

Les comptes de la ville de Bruges mentionnent assez souvent des sommes payées, pour des travaux de ce genre, à Jean van der Leye, le même qui, en 1351-1352, fut chargé d'orner la chapelle de l'hôtel de ville de Damme de peintures à l'huile de diverses couleurs ; le tout enrichi d'or et d'argent.

La précaution prise afin d'assurer la bonne qualité du cinabre et de l'azur s'explique par les sophistications auxquelles on se livrait déjà à cette époque.

Nous avons observé plus haut que certaines polychromies portent la trace de la superposition de divers tons suivant

une dégradation allant du foncé au clair; ce fait semble avoir été assez rare. On peut poser en principe que les peintures anciennes ont été exécutées de premier jet et que les retouches ne furent pas importantes.

En effet, la technique ancienne était suffisamment savante pour exécuter, sans hésitation, les compositions les plus compliquées, car elle était en possession d'une méthode sûre et ayant fait ses preuves.

On peut remarquer que les peintres couchaient les tons par larges plans à l'exclusion des clairs, dont d'ailleurs ils usaient peu.

Dans ces conditions, le modelé s'obtenait de lui-même ou par suite de l'intervention d'un ton destiné à rompre le heurt des valeurs diverses. Les hachures venant se superposer, l'ensemble se fondait harmonieusement.

Un fait qui démontre la compétence des praticiens sur le terrain des valeurs harmoniques est à retenir. En effet, nous n'avons observé sur aucune polychromie que des changements aient été opérés quant à la couleur primitivement appliquée. La distribution des couleurs fut donc acquise dès avant le commencement du travail et les données en furent si rigoureusement calculées qu'aucun mécompte ne se produisit.

Ce fait est d'autant plus digne de remarque, que l'artiste eut en général à lutter avec les rouges du fond. Constatons encore que ce ne fut pas une cause d'infériorité, comme le démontre la comparaison avec les œuvres des écoles étrangères, dont les fonds historiés furent généralement peu intéressants.

En terminant les observations nécessairement incomplètes que nous ont suggérées les productions monumentales des siècles passés, notre dernière pensée sera encore l'hommage de notre profonde admiration pour cet art si oublié, et si l'expression d'un vœu nous est permis, nous formulons celui de voir renaître ses principes, ses méthodes, et de voir conserver avec respect ses œuvres d'un passé glorieux.

L'enseignement des arts s'inspirera à ses sources pour la gloire et l'honneur du nom flamand.

Lightning Source UK Ltd.
Milton Keynes UK
UKHW011528051118
331797UK00008B/311/P